Catalogue de reproductions de peintures
Catalogue of reproductions of paintings
Catálogo de reproducciones de pinturas

1860 – 1973

Existe également: *Catalogue de reproductions de peintures antérieures à 1860.* (Trilingue.)
Also available: *Catalogue of reproductions of paintings prior to 1860.* (Trilingual.)
Se ha publicado también: *Catálogo de reproducciones de pinturas anteriores a 1860.* (Trilingüe.)

Catalogue de reproductions de peintures 1860 à 1973
et quinze plans d'expositions

Catalogue of reproductions of paintings 1860 to 1973
with fifteen projects for exhibitions

Catálogo de reproducciones de pinturas 1860 a 1973
y quince proyectos de exposiciones

United Nations Educational, Scientific and Cultural Organization.

Unesco Paris 1974

NE1860
A2
U52
1974

ISBN 92-3-001123-1

Publié par l'Organisation des Nations Unies pour
l'éducation, la science et la culture,
place de Fontenoy, 75700 Paris
Dixième édition (mise à jour), 1973
Imprimeries Réunies S.A., Lausanne

Published by the United Nations Educational,
Scientific and Cultural Organization,
Place de Fontenoy, 75700 Paris
Tenth edition (revised), 1973
Imprimeries Réunies S.A., Lausanne

Publicado por la Organización de las Naciones Unidas para
la Educación, la Ciencia y la Cultura,
place de Fontenoy, 75700 Paris
Décima edición (revisada), 1973
Imprimeries Réunies S.A., Lausana

Sommaire Contents Índice

Introduction

C'est afin de faire connaître plus largement les chefs-d'œuvre de la peinture en favorisant la production et la diffusion à l'échelle internationale de reproductions en couleurs de haute qualité que l'Unesco a entrepris la publication du présent catalogue et du *Catalogue de reproductions de peintures antérieures à 1860*, qui en est le complément.

Depuis 1949, aidée dans cette tâche par ses commissions nationales, l'Unesco s'est constamment efforcée d'entrer en contact avec les éditeurs de reproductions du monde entier et, grâce à leur collaboration, a créé un service central d'archives qui groupe toutes les reproductions reçues. A intervalles réguliers, les nouvelles productions sont soumises, suivant que les œuvres reproduites sont antérieures ou postérieures à 1860, à l'un des deux comités d'experts constitués en accord avec le Conseil international des musées et chargés de désigner celles qui figureront dans les catalogues de l'Unesco. Le jugement des experts se fonde sur trois critères: la fidélité de la reproduction en couleurs, l'importance de l'artiste et l'intérêt de l'œuvre originale. En outre, les experts, lors de leur dernière réunion (octobre 1972), ont estimé qu'il convenait d'écarter du catalogue les planches en couleurs de tirage limité, notamment celles qui sont imprimées sous contrôle de l'artiste suivant des procédés modernes. Ces planches constituent en fait des œuvres d'art et s'adressent à un public de collectionneurs forcément restreint, alors que le but éducatif de ce catalogue impose de retenir en priorité les reproductions à grande diffusion et à des prix généralement modérés.

Les catalogues de l'Unesco sont destinés au grand public et aux organisations éducatives et culturelles. Par leur caractère sélectif, ils ont pour objet d'appeler l'attention sur les reproductions d'art de qualité. En même temps, ils constituent pour les éditeurs un encouragement à améliorer la fidélité et à élargir la gamme de leurs productions.

Les experts consultés par l'Unesco ont certes remarqué, au cours de ces dernières années, un progrès constant de la part des éditeurs dans ces domaines. Bien des lacunes, cependant, devront encore être comblées, et, à ce sujet, les experts souhaitent particulièrement que tous ceux à qui incombe la direction des musées et des grandes collections publiques prennent un intérêt plus actif à la publication de reproductions des tableaux dont ils ont la garde.

Enfin, une innovation a été introduite dans cette nouvelle édition. On y trouvera une section intitulée "quinze plans d'expositions" préparée par le professeur Damián Bayon, pouvant aider à organiser, à partir des reproductions du catalogue, des expositions consacrées à différents thèmes, écoles, périodes, etc. Il est apparu, en effet, que la portée du catalogue serait accrue et le travail de sélection qu'il représente plus complètement justifié s'il comportait, à l'usage en particulier des éducateurs et des animateurs culturels, des suggestions en vue d'expositions relativement faciles à monter, accompagnées d'un court texte d'introduction.

En publiant ce *Catalogue de reproductions de peintures — 1860 à 1973,* l'Unesco tient à remercier les éditeurs de leur concours et à exprimer sa gratitude à tous ceux qui ont collaboré à sa mise au point, notamment aux experts qui ont procédé au choix des reproductions : Damián Bayon, ancien professeur d'histoire de l'architecture à l'Université de Buenos Aires ; Emile Langui, administrateur honoraire de la culture, Bruxelles ; Jean Leymarie, conservateur en chef du Musée national d'art moderne, Paris ; W.H.J.B. Sandberg, ancien directeur des Gemeente Musea, Amsterdam ; Dusan Sindelar, Dr Sc., professeur à l'Académie des arts appliqués, Prague ; Darthea Speyer, anciennement attaché culturel à l'ambassade des États-Unis d'Amérique, Paris.

Notice explicative

Le catalogue ne mentionne pas les reproductions publiées dans des livres, périodiques ou albums, à moins qu'elles ne soient vendues séparément.

Chaque notice donne les renseignements suivants:

Pour l'original: nom du peintre; lieux et dates de naissance et de décès; titre du tableau et date d'exécution, lorsque celle-ci est connue; technique; dimensions (hauteur × largeur, en centimètres); collection où se trouve l'original.

Pour la reproduction: procédé de reproduction (indiqué par l'éditeur); dimensions de la reproduction (hauteur × largeur, en centimètres); cote de référence dans les archives de l'Unesco; imprimeur (lorsqu'il a été indiqué par l'éditeur); éditeur et prix de la reproduction exprimé, autant que possible, dans la monnaie du pays où la reproduction a été éditée.

La langue originale a été maintenue pour les noms géographiques.

Les reproductions présentées dans ce catalogue sont à la disposition du public, pour consultation, à la Maison de l'Unesco, Service des archives de reproductions en couleurs, 7, place de Fontenoy, 75700, Paris. Pour l'achat de reproductions, il convient de s'adresser directement à l'éditeur (voir p. 343).

Introduction

Unesco's object in undertaking the publication of the present catalogue and its complement, the *Catalogue of reproductions of paintings prior to 1860*, was to make the masterpieces of painting more widely known by promoting the production and distribution of high-quality colour reproductions on a world scale.

Since 1949, Unesco, with the assistance of its National Commissions, has constantly endeavoured to establish contact with publishers of reproductions throughout the world, and thanks to their co-operation, has set up a central archives service which contains all reproductions received from them. According as the original works reproduced were painted prior or subsequent to 1860, newly-published material is submitted at regular intervals to one or other of the two committees of experts set up in agreement with the International Council of Museums. These committees decide which reproductions should be included in Unesco's catalogues, the experts basing their findings on three criteria: the fidelity of the colour reproduction, the significance of the artist and the importance of the original painting. On the other hand, at their last meeting (October 1972), the experts came to the conclusion that colour plates printed in small quantities, particularly those produced under the artist's supervision by modern processes, ought to be excluded from the catalogue. These plates are in fact works of art and are intended for a necessarily small public of collectors, whereas in this catalogue, with its educational aim, preference must be given to widely distributed and generally inexpensive reproductions.

The Unesco catalogues are designed for the general public and for educational and cultural organizations. Being selective, they aim at drawing attention to high-quality art reproductions. At the same time, they act as an encouragement to publishers to improve the fidelity and range of their reproductions.

The experts consulted by Unesco have, indeed, noted constant progress in these directions by publishers in recent years. However, many gaps remain and, in this connexion, the experts would particularly like to see those responsible for museums and great public collections take a more active interest in the publication of reproductions of the pictures under their care.

A new feature has been introduced in this latest edition, "Fifteen projects for exhibitions", prepared by Professor Damián Bayon, which will be helpful in organizing exhibitions dealing with various themes, schools, periods, etc., on the basis of the reproductions in the catalogue. It seemed that the catalogue would be more effective and the work entailed in selecting reproductions more fully justified if suggestions, with a short introductory text, were included, more particularly for the use of educators and cultural *animateurs*, as to exhibitions which would be fairly easy to prepare.

In publishing this *Catalogue of reproductions of paintings 1860 to 1973*, Unesco would like to thank the publishers for their help and to express its gratitude to all who have co-operated in preparing this edition, especially the experts who made the final choice of reproductions: Damián Bayon, former Professor of the History of Architecture at the University of Buenos Aires; Emile Langui, Honorary Administrator of Culture, Bruxelles; Jean Leymarie, Chief Curator of the National Museum of Modern Art, Paris; W. H. J. B. Sandberg, former Director of the Gemeente Musea, Amsterdam; Dusan Sindelar, Dr.Sc., Professor at the Academy of Applied Arts, Prague; and Darthea Speyer, formerly Cultural Attaché at the United States Embassy, Paris.

Key to catalogue

Unless they can be purchased separately, colour reproductions from books, magazines or portfolios are not included.

For each painting reproduced, the information is given as follows:

For the original painting: name of painter; places and dates of birth and death; title of painting, and date when known; medium; size (height by width in centimetres); collection of original.

For the reproduction: process used in printing (as described by publisher); size (height by width in centimetres); Unesco archives number; printer (when provided by publisher); publisher and price, stated, whenever possible, in the currency of the country in which it is published.

Names of places are listed as spelt in their own countries.

The prints listed in this catalogue can be seen at Unesco House, 7, Place de Fontenoy, 75700, Paris, in the Archives of Colour Reproductions. Those wishing to purchase the reproductions should apply to the publisher direct (see page 343).

Introducción

La Unesco ha emprendido la publicación del presente catálogo y del *catálogo de reproducciones de pinturas anteriores a 1860,* que es su complemento, para que se conozcan mejor las obras maestras de la pintura y para facilitar la producción y la difusión en el plano internacional de reproducciones en color de gran calidad.

Ayudada en este empeño por sus comisiones nacionales, la Unesco se ha esforzado constantemente desde 1949 por entrar en relación con los editores de reproducciones del mundo entero y gracias a su colaboración ha podido crear un servicio central de archivos en el que se conservan ejemplares de todas las reproducciones recibidas. A intervalos regulares las nuevas publicaciones se someten —según que las obras reproducidas sean anteriores o posteriores a 1860— a uno de los dos comités de expertos creados de conformidad con el Consejo Internacional de Museos, que están encargados de designar las que figurarán en los catálogos de la Unesco. La apreciación de los expertos se funda en tres criterios: la fidelidad de la reproducción en color, la importancia del artista y el interés de la obra original.

Además, los expertos, en su última reunión (octubre de 1972), estimaron que convenía suprimir del catálogo las láminas en color de tirada limitada, sobre todo las que están impresas, bajo el control del artista, por procedimientos modernos; esas láminas constituyen en realidad obras de arte y están destinadas a un público de coleccionistas forzosamente limitado, mientras que el propósito educativo de este Catálogo exige que se dé preferencia a las reproducciones de gran difusión y de precio generalmente moderado.

Los catálogos de la Unesco están destinados al público en general y a las organizaciones educativas y culturales. Por su carácter selectivo, tienen por objeto llamar la atención sobre las reproducciones de arte de calidad. Al mismo tiempo, respecto de los editores son un estímulo para que mejoren la fidelidad y extiendan la gama de sus reproducciones.

Los expertos consultados por la Unesco no han dejado de observar en los editores un progreso continuo sobre ambas cosas en los últimos años. Pero hay que colmar aún muchas lagunas y, a ese respecto, los expertos desean especialmente que todos aquellos a quienes incumbe la dirección de museos y de grandes colecciones públicas tomen un interés

más vivo en la publicación de reproducciones de los cuadros que custodian.

Por último, en esta nueva edición se ha introducido una innovación. Hay en ella "quince proyectos de exposiciones" preparados por el profesor Damián Bayon, que pueden servir de ayuda para organizar, partiendo de las reproducciones del catálogo, exposiciones destinadas a diferentes temas, escuelas, periodos, etc. Se ha pensado, en realidad, que el alcance del Catálogo será mayor y el trabajo de selección que representa estará más completamente justificado si contiene para uso de los educadores y de los animadores culturales, en particular, sugestiones con miras a exposiciones relativamente fáciles de montar, acompañadas de un breve texto de introducción.

Al publicar el presente *Catálogo de reproducciones de pinturas, 1860 a 1973*, la Unesco quiere dar las gracias a los editores por el concurso que le han prestado y manifestar también su agradecimiento a todos cuantos han colaborado en su elaboración y sobre todo a los expertos que efectuaron la selección definitiva de las reproducciones: Damián Bayon, ex profesor de historia de arquitectura en la Universidad de Buenos Aires; Emile Langui, administrador honorario de la Cultura, Bruselas; Jean Leymarie, conservador en jefe del Museo Nacional de Arte Moderno, París; W. H. J. B. Sandberg, ex director de los Gemeente Musea, Amsterdam; Dusan Sindelar, Dr. Sc., profesor en la Academia de Artes Aplicadas, Praga; Darthea Speyer, ex agregado cultural de la Embajada de los Estados Unidos de América, París.

Nota explicativa

El catálogo no menciona las reproducciones publicadas en libros, revistas o álbumes, a no ser que se vendan por separado.

En cada nota figuran los datos siguientes:

Para las obras originales: nombre del pintor; lugar y fecha de nacimiento y muerte; título del cuadro y fecha de ejecución si se conoce; técnica; tamaño del cuadro (alto y ancho en centímetros); colección a que pertenece el original.

Para la reproducción: procedimiento de reproducción (indicado por el editor); tamaño (alto y ancho en centímetros); número de referencia en los archivos de la Unesco; impresor (cuando lo indica el editor); editor y precio de la reproducción indicado en lo posible, en la moneda del país en que se ha editado la reproducción.

Los nombres geográficos se dan en la lengua original.

Las reproducciones incluidas en el presente catálogo se pueden examinar en la Casa de la Unesco, Archivos de reproducciones en color, 7, place de Fontenoy, 75700, París. Para la adquisición de reproducciones, conviene acudir directamente al editor (véase p. 343).

Quinze plans d'expositions
Fifteen projects for exhibitions
Quince proyectos de exposiciones

Introduction

Établir le plan de dix ou quinze expositions qu'il serait possible d'organiser sur la base d'un catalogue où sont recensées des reproductions de bonne qualité et cependant d'un prix raisonnable est une véritable gageure, et c'est en la considérant comme telle que j'ai accepté cette tâche lorsque l'Unesco m'a fait l'honneur de me la proposer.

Les éditeurs — cela va sans dire — ne travaillent pas à des fins uniquement culturelles. Cependant, on peut constater que, dans la plupart des cas, ils adoptent une orientation satisfaisante. La publication de livres d'art et de reproductions d'œuvres artistiques relève de l'entreprise périlleuse, mais exaltante, qu'est la diffusion de la culture, où le profit doit avoir sa place. L'Unesco est plus exigeante: pour elle et pour ses collaborateurs, il s'agit d'une activité essentiellement pédagogique qui vise à assurer cette diffusion à tous les niveaux et dans toutes les régions du globe.

J'ai moi-même fait partie du comité chargé de décider de l'acceptation des nouvelles reproductions. Ce comité, composé de spécialistes internationaux, a examiné patiemment pendant quatre jours les reproductions contenues dans le catalogue précédent et celles qu'on nous proposait pour la nouvelle édition. A la lumière d'une série de considérations qu'il ne m'appartient pas d'exposer, nous avons établi une liste de plus de 1 500 reproductions qui devaient figurer dans la nouvelle édition. Or, un catalogue est par définition un instrument difficile à utiliser. Certains artistes célèbres tels que Degas, Cézanne et Picasso (pour n'en citer que quelques-uns) sont ici très bien représentés — peut-être même "trop" bien représentés, puisqu'il semble que ce soit aux dépens d'autres peintres également importants: je pense à Chirico et à Bacon, par exemple, dont aucune œuvre n'est reproduite. Inadvertance, parti pris, manque de clairvoyance? Ce qui est certain, c'est que sur le plan proprement pédagogique ces lacunes sont regrettables.

Alors, comment faire pour donner au public une image claire, juste et exacte de l'évolution de la peinture moderne? Avec ou sans lacunes, les faits sont sans réplique: nous devons nous contenter du matériel dont nous disposons (et dont la valeur est grande, quoiqu'on puisse peut-être lui reprocher des répétitions trop nombreuses et un certain manque d'éclectisme), et avec cela — à partir de cela — essayer d'être clair, explicite et cohérent.

J'ai voulu aller plus loin encore. Mon ambition a été de fournir une véritable "Histoire de la peinture moderne" en miniature. En lisant les différentes introductions, en regardant attentivement les tableaux — ou les reproductions — que j'ai choisis sur la base de critères éducatifs et impartiaux, le lecteur moyen doit pouvoir se faire une idée d'ensemble assez cohérente de l'évolution de la peinture la plus novatrice au cours des cent dernières années — période pendant laquelle nous avons dû reviser presque tous les postulats traditionnels, sans doute commodes, mais qui n'étaient plus adaptés au monde contemporain.

Pour effectuer ce choix, il n'y avait qu'une voie à suivre: celle de l'économie et de l'ingéniosité, qui ne sont certes pas de mauvaises conseillères en matière de culture. En proposant quinze expositions (ou plutôt "projets d'exposition") dont chacune groupe de vingt à trente tableaux, j'ai tenté de présenter un panorama aussi complet que possible de ce que nous, critiques, appelons la peinture moderne la plus agressive, la plus stimulante. Je me suis donc attaché à mettre en lumière les tendances d'avant-garde chaque fois qu'elles ont eu des conséquences importantes non seulement dans le domaine de l'art au sens strict du terme, mais aussi pour l'ensemble de la culture de notre époque.

Un observateur attentif et novice qui parcourrait successivement les salles d'un musée aussi complet que la National Gallery de Londres ou le Metropolitan Museum de New York, découvrirait qu'à un certain moment, dans la peinture occidentale, "le soleil semble soudain apparaître". On dit que la première impression est la bonne. Dans ce cas, il s'agit d'une évidence: la grande peinture traditionnelle du milieu du siècle dernier (Delacroix, Courbet) se distingue avant tout de celle qui vient tout de suite après (Monet, Sisley, Degas, Renoir) par une différence de tonalité qui résulte d'une conception

différente de la lumière. L'exemple d'un grand artiste de la période intermédiaire, à savoir Manet, permet de mieux comprendre ce phénomène. En fait, Manet est précisément le "trait d'union" entre les deux conceptions, puisque lui-même a d'abord fait une peinture sombre, éclairée par la "lumière des musées", avant d'être converti par une poignée de jeunes artistes de talent — ceux que je viens de citer — à une peinture claire, beaucoup plus lumineuse et dynamique.

Je tiens toutefois à préciser immédiatement deux points. En premier lieu, je n'emploie nullement l'expression "lumière des musées" dans un sens péjoratif. Sans chercher à faire ici l'historique de la peinture occidentale, nous pouvons dire qu'elle est arrivée — grâce à un petit nombre d'artistes de génie — à réaliser les multiples possibilités qui étaient en puissance dans les prémisses apportées par la Renaissance. Et quelles étaient, pour l'essentiel, ces prémisses? Il s'agit de "situer l'homme dans le cosmos", d'ordonner la réalité comme un spectacle, comme un théâtre "à l'italienne" avec une scène (le cadre), des perspectives simulées et un arrière-plan. L'homme est, bien entendu, le principal protagoniste de ce microcosme ordonné et anthropocentrique.

Au milieu du XIXᵉ siècle, et du fait de multiples influences conjuguées parmi lesquelles on peut citer celles des paysages anglais de Constable, de la fantaisie vaporeuse de Turner, de la solidité naturaliste de Courbet et de l'audace de Manet dans le choix des sujets et la représentation de l'espace, un changement fondamental peut être observé chez les peintres d'"avant-garde", anti-académiques par définition. Que ce soit grâce à l'impressionnisme, aux groupes qui ont suivi la même voie ou des voies opposées, ou à l'apport individuel de certains génies inclassables, il est indéniable en tout cas que les caractéristiques de base de la peinture traditionnelle vont être abandonnées l'une après l'autre — la noblesse de

l'anecdote, le "décor" où elle se situe, la conception de la lumière, la tonalité générale du tableau, les limitations imposées par le cadre; dans tous les domaines, on s'emploie désormais non plus à fixer des valeurs connues à l'avance, mais à explorer des valeurs à peine pressenties jusque-là, qui ont contribué à l'élaboration de notre conception actuelle du monde.

Enfin, je tiens à souligner que si mon exposé semble axé sur le mouvement "impressionniste", ce n'est pas parce que j'accorde à ce mouvement une valeur unique, mais parce qu'il a joué — de façon presque fortuite — le rôle de détonateur dans l'éclatement d'une révolution qui se préparait de longue date. L'impressionnisme fut ainsi, pendant un demi-siècle (1860-1910), le noyau autour duquel s'est organisée — avec lui ou contre lui — la peinture de notre époque aux tendances si diverses : irrationnelle, rationnelle, fantastique, abstraite, critique, novatrice, provocante.

Les quinze "projets d'exposition" décrits ci-après devraient permettre de poser les problèmes et d'aider les lecteurs et spectateurs à les résoudre.

1

L'impressionnisme

Au printemps de l'année 1874, un groupe de jeunes peintres qui s'étaient séparés des écoles officielles organisa une exposition à Paris dans les salons du photographe Nadar : il s'agissait de Monet, Renoir, Pissarro, Sisley, Cézanne, Degas, Guillaumin et Berthe Morisot. Un critique les baptisa du nom d'"impressionnistes" qu'ils acceptèrent et qu'ils s'attachèrent à justifier.

Beaucoup de ces peintres (Monet, Renoir, Cézanne, Degas) furent de

véritables génies et, après avoir suivi la même route pendant quelque temps, ils s'éloignèrent les uns des autres pour s'orienter chacun vers sa voie propre. En chemin, un autre peintre, Édouard Manet, d'une certaine façon plus grand encore, se joignit à leur groupe. Sans se convertir à la technique de la "fragmentation de la touche" qu'ils pratiquaient, Manet fut amené (à l'exemple de Cézanne et de Degas) à éclaircir sa palette qui, vers 1870, allait devenir lumineuse.

Les impressionnistes — parmi lesquels il convient de faire figurer Bazille — s'étaient connus dix ans auparavant dans diverses académies de peinture, qu'ils quittèrent, mécontents de la formation qu'on y donnait. Plusieurs d'entre eux allèrent alors travailler en plein air sur les bords de l'estuaire de la Seine et sur les plages de la Manche qui commençaient à être à la mode. Monet connut à cette occasion le Français Boudin et le Néerlandais Jongkind, dont il adopta la technique fluide capable de reproduire les aspects changeants de la nature. La guerre de 1870 les dispersa : Bazille fut tué au cours d'un combat, tandis que Monet, Sisley et Pissarro se réfugiaient à Londres.

A partir de 1872, Monet et Pissarro vont devenir les deux "prophètes du plein air". Monet attire autour de lui les "sensibles", comme Renoir, Sisley et Manet ; Pissarro, les peintres plus "terrestres" et qui s'attachent davantage à la rigueur de la construction, tels que Cézanne et Guillaumin. Dès l'année suivante, on peut dire qu'avec des variantes individuelles, la tendance impressionniste avait gagné l'ensemble du groupe. Celui-ci tint sa première exposition collective en 1874, et les critiques qui lui étaient favorables considérèrent que l'année 1877 marquait son apogée. En revanche, vers 1880, au moment où sa notoriété débutait, ses membres commencèrent inévitablement à se disperser sur le plan géographique et esthétique.

La nouveauté de l'impressionnisme agit sur plusieurs plans à la fois. Tout

d'abord — comme l'a dit le critique contemporain Georges Rivière — "traiter un sujet pour les tons et non pour le sujet lui-même, voilà ce qui distingue les impressionnistes des autres peintres". Ensuite, le processus qui mène de la peinture sombre à la peinture claire est plus long et plus complexe qu'on ne le pense. Il ne résulte pas tant de l'observation directe de la nature que du désir d'imiter la hardiesse de Manet qui, dans l'*Olympia* par exemple, osait déjà utiliser des tons clairs sur d'autres teintes claires (roses pâles sur ivoire). On cherche à retrouver la lumière: les gris de Corot disparaissent. Dans la nature, il n'y a pas de noir, tout est couleur. Le physicien Chevreul avait découvert la théorie des couleurs complémentaires et du contraste simultané: la couleur de l'ombre que projette un corps est complémentaire de celle de la lumière qui l'éclaire. Une couleur paraît plus vive si elle est placée à côté de la teinte complémentaire.

Aucune de ces innovations n'apparaît du jour au lendemain dans l'œuvre des impressionnistes, comme on l'a prétendu. Celui qui fut le plus logique avec lui-même fut Monet: il appliqua peu à peu à l'ensemble du tableau la technique qui lui servait d'abord à rendre les reflets sur l'eau. Cela l'obligea successivement à réduire l'ampleur de son coup de pinceau et à l'orienter suivant la forme de l'objet qu'il cherche à représenter par la couleur. En poussant ce procédé jusqu'à ses ultimes conséquences, il aboutit à ce qu'on a appelé la "désintégration sensible" du tableau — par exemple dans la série des *Nymphéas* — où la structure se dissout dans un chromatisme omniprésent.

Sisley, plus prudent et moins génial, s'arrêta à un point d'équilibre pour dresser une sorte d'"inventaire" des paysages de l'Ile-de-France, qu'il peignit sous toutes les lumières et en toutes saisons. Son destin fut de créer une "manière". Pissarro enfin, après une période un peu prosaïque — ses ombres restant toujours moins poétiques que

celles de ses amis — acquiert vers 1895 une vigueur étonnante qui lui confère à nos yeux une haute valeur.

Quant aux autres, ils ne furent pas véritablement impressionnistes tout au long de leur existence, même s'ils furent tous tributaires de ce mouvement clé des années 1860–1880. Manet, parce qu'il est assez grand pour dicter sa propre loi, mérite d'être traité à part. Renoir — bien qu'il revienne par moments au classicisme en cherchant à faire ressortir la solidité des objets — trouve son véritable mode d'expression en "palpant" l'espace avec une sensualité qui fut toujours étrangère à Monet, par exemple. Degas s'intéresse au cadrage — c'était un excellent photographe — mais surtout il étudie inlassablement les mouvements du corps. Cézanne, enfin, s'attache, comme il le dit, à refaire "Poussin sur nature", c'est-à-dire qu'en prenant pour base la grande expérience impressionniste de représentation de la lumière, il a "construit" sa réalité à partir de l'atmosphère de la Provence, qui incite les peintres à traduire non pas le charme des brumes irisées du Nord, mais, au contraire, la densité des formes méditerranéennes classiques.

Projet d'exposition

JONGKIND, Johan (1819–1891)
559 La Meuse à Massuis

BOUDIN, Eugène-Louis (1825-1898)
73 Scène de plage

MANET, Édouard (1832-1883)
734 Le déjeuner sur l'herbe
743 Les paveurs de la rue de Berne

MORISOT, Berthe (1841–1895)
970 Le berceau

MONET, Claude (1840–1926)
899 Femmes au jardin
906 La grenouillère
943 Londres, le Parlement, trouée de soleil dans le brouillard
946 Les nymphéas

SISLEY, Alfred (1838–1899)
1353 Première neige à Louveciennes
1361 Les régates
1375 Le remorqueur

PISSARRO, Camille (1831–1903)
1125 La Seine à Marly
1132 Les toits rouges
1136 Boulevard Montmartre

RENOIR, Auguste (1841–1919)
1172 La loge
1178 Torse de femme au soleil
1181 Le moulin de la Galette
1188 Chemin montant dans les hautes herbes (femmes dans un champ)

GUILLAUMIN, Jean-Baptiste (1841–1927)
502 Bords de la Seine à Ivry

BAZILLE, Jean-Frédéric (1841–1870)
28 La robe rose

DEGAS, Edgar (1834–1917)
220 Femme aux chrysanthèmes
232 Après le bain, femme s'essuyant
236 Chevaux de course
244 Danseuse sur la scène

Artistes représentés: 11; nombre de tableaux: 25

2

Le post-impressionnisme

Cinq tendances au moins ont succédé à l'impressionnisme: quatre d'entre elles s'opposaient à lui, et la cinquième le prolongeait en le sclérosant. Voyons d'abord les oppositions, exprimées essentiellement dans l'œuvre de grands artistes aux génies bien différents.

Cézanne, après avoir fait dans sa jeunesse l'expérience de la peinture sombre en pleine pâte (sorte d'expressionnisme avant la lettre) va se diriger aux antipodes. Suivant ses propres termes, il veut "faire de l'impressionnisme quelque chose de solide et de durable comme l'art des musées". Renonçant aux couleurs opaques, appliquées à petits coups de pinceau, il adopte une technique plus légère: au moyen de touches successives de couleur transparente, il "construit" peu à peu ses formes, qui tendent à devenir

géométriques. Son idéal n'est donc plus de saisir une "impression" fugitive, mais d'exprimer une espèce de classicisme moderne qui l'amène à rechercher les aspects permanents de la réalité changeante. Son originalité, qui permet de voir en lui l'ancêtre de tout l'art moderne, consiste à tenter, pour la première fois, de faire du tableau une "réalité en soi" et non une simple référence au monde extérieur.

La "couleur-liberté" (selon l'expression de Chagall) que les impressionnistes avaient apportée à la peinture allait faire naître d'autres tendances. L'une d'elles sera représentée par Gauguin. Venu tardivement à la peinture, Gauguin a déjà trente-cinq ans lorsqu'il abandonne une situation prospère d'agent de change pour se consacrer à sa nouvelle passion. Sa peinture procède d'une réaction anti-impressionniste d'un autre genre. Gauguin va prêcher le "synthétisme": selon lui, les techniques impressionnistes font s'évanouir les sujets traités. Son idéal, ce sont les formes massives, les teintes en aplats sans modulation, la ligne qui cerne les contours, la lumière pure de toute ombre. Ce goût de l'abstraction va le libérer du souci de copier simplement la nature: il essayera au contraire de la styliser pour créer une structure décorative (dans le bon sens du terme) et symbolique.

L'Europe ayant peu de choses à lui apprendre, il se réfugie d'abord à la Martinique, puis à Tahiti et enfin — après un retour en France qui le déçoit — dans l'une des îles Marquises les plus lointaines, où il mourra en 1903. Son besoin permanent de s'évader du monde civilisé est un véritable pèlerinage aux sources. Ses paysages, ses personnages sont immobiles, impassibles, graves comme ceux de l'art archaïque. Dans son refus de la vie et de l'art de l'Occident, Gauguin a été un véritable précurseur en acceptant tout naturellement ces arts "sauvages" que, bien qu'ils expriment d'autres croyances que les nôtres, nous accueillons aujourd'hui

avec gratitude comme un présent que nous fait le passé.

En 1886, un autre autodidacte de génie, Van Gogh, de cinq ans plus jeune que Gauguin, s'installe à Paris. Après avoir quitté sa Hollande natale, il avait tenté de se fixer à Londres, puis en Belgique où il avait entrepris — sans succès — une carrière de prédicateur dans les mines du Borinage. Il apporte avec lui à Paris quelques peintures noires et encore maladroites qui constituent une véritable accusation contre la société. Van Gogh est obsédé par la condition humaine et son inspiration aura toujours une source morale. Lorsqu'il verra que ses efforts sont voués à l'impuissance, il deviendra fou et, bien qu'il continue à peindre de mieux en mieux, au bout de deux ans il finira par se suicider.

A peine arrivé à Paris, sa palette s'éclaire sous l'influence des impressionnistes avec lesquels il fait bientôt connaissance. En 1888, peut-être sur le conseil de Toulouse-Lautrec, il part pour le sud de la France et s'installe à Arles. Du Midi, il va retenir l'intensité des couleurs, la richesse de la matière — c'est-à-dire des éléments inverses de ceux qu'avait dégagés l'effort d'abstraction accompli tout près de là par Cézanne. Cependant, chez Van Gogh, cette évolution ne se traduit pas par une sensualité complaisante: elle lui permet au contraire d'exacerber sa protestation contre la condition de l'homme et son destin tragique. Par là, il est le père de tous les expressionnismes. La correspondance si lucide qu'il entretient avec son frère Théo montre clairement que les teintes violentes, les lignes flamboyantes, l'empâtement excessif qui caractérisent ses œuvres ultimes, sont des moyens d'exprimer son déchirement intérieur. Il faut percevoir les tableaux de ses deux dernières années comme de véritables cris de soleil.

Toulouse-Lautrec apparaît comme un autre génie étrange. Ce n'est pas un voyageur errant comme Gauguin ou Van Gogh: il n'aura jamais de pro-

blèmes familiaux ou financiers. Mais cet amoureux de la beauté est un nain difforme et laid. Grand dessinateur (même quand il peint), Lautrec s'exprime au moyen de traits incisifs et de couleurs en aplats. Il n'est pas étonnant qu'il soit le véritable inventeur de l'"affiche-tableau", seule œuvre plastique que la société industrielle produise naturellement et dont elle recouvre les murs des villes modernes.

La peinture contemplative qu'était l'impressionnisme, la spiritualité de Cézanne, le moralisme de Van Gogh ou la pureté archaïsante de Gauguin n'ont rien à faire dans le monde affectif et intellectuel qui est celui de Lautrec. En face de ces diverses tendances, il apparaît comme un psychologue implacable d'une totale indépendance.

Nous arrivons enfin, après avoir tant parlé d'artistes dont l'œuvre se fonde sur l'intuition pure, à un mouvement qui s'inspire d'une doctrine théorique: il s'agit du néo-impressionnisme de Seurat, Signac, Cross et autres peintres "scientifiques". Le premier mérite de retenir l'attention quoiqu'il soit mort dès l'âge de trente-sept ans. En juxtaposant systématiquement par petites touches des tons purs et vifs, il élabora la technique du "divisionnisme" ou "pointillisme". Essentiellement dessinateur, Seurat n'eut pas le temps matériel de mener à bien ses projets. Le meilleur de l'œuvre qu'il nous a laissée s'articule, semble-t-il, autour de cette réussite parfaite qu'est le tableau intitulé *Un dimanche d'été à la Grande-Jatte*. Le soleil y brille de tout son éclat, mais le papillotement des couleurs ne fait pas perdre leur consistance aux formes — solides, quoique pénétrées de lumière. Chez les successeurs de Seurat, l'application rigoureuse de la théorie paralyse en grande partie l'intuition artistique. Signac devait pourtant exercer une influence sur le jeune Matisse et, par son intermédiaire, sur toute la peinture contemporaine.

3

La peinture de la seconde moitié du XIXᵉ siècle hors de France

Au début de cette période (1850–1860), un mouvement "moderniste" qui va plus loin, par exemple, que le romantisme historique d'un peintre comme Francesco Hayez (1791–1882), se manifeste en Italie: il s'agit du groupe des *macchiaioli* (de *macchia*: tache), qui se forma en Toscane, mais allait bientôt s'étendre à toute la péninsule. A ce groupe appartinrent par certains côtés quelques bons paysagistes comme G. de Nittis (1846–1884), des peintres de genre comme G. Toma (1836–1893) et des peintres d'histoire comme D. Morelli (1826–1901). Parmi les chefs de file, on compte au moins deux excellents artistes: T. Signorini (1835–1901), et surtout Giovanni Fattori (1825–1908).

Ce dernier peut sembler à première vue un "peintre de la réalité", sans plus. Mais c'est là une impression superficielle: Fattori cherche en fait à représenter la pleine lumière grâce à des teintes en aplats et des zones contrastées d'ombre et de lumière, en se fondant sur une véritable étude de la perception optique.

Silvestro Lega (1826–1895) est plus proche de l'impressionnisme "à la française"; il sut capter la lumière avec acuité, sans cependant parvenir à dépasser la réalité plastique pour créer un climat psychologique.

Giovanni Segantini (1858–1899) a poursuivi la même recherche, avec moins de goût peut-être, mais avec plus de force. Il intensifie les couleurs sans craindre de tomber dans les tons criards, et il faut reconnaître que son art rude nous permet de retrouver — en plein naturalisme — les prés et le ciel des Alpes qui furent ses sujets de prédilection.

A l'inverse, un grand artiste mondain comme Giovanni Boldini (1842–1931), est l'"Italien international": il exécute, avec une suprême aisance et avec la superficialité qui en est le corollaire, des portraits des protagonistes du théâtre social où il jouait son rôle.

Pendant la deuxième moitié du XIXᵉ siècle, plusieurs courants opposés se manifestèrent également en Allemagne. L'un d'eux est représenté par Hans von Marées (1837–1887) qui eut toujours pour idéal la gravité et la simplicité de la peinture murale antique. Ses coloris sont pâles et ses tableaux n'ont pas le cachet mythologique auquel son contemporain Anselm Feuerbach (1829–1880) était si attaché.

Wilhelm Leibl (1844–1900) est aux antipodes de ces deux peintres: c'est avant tout un "artisan" réaliste, dont les modèles favoris furent les paysans bavarois, leurs maisons et leurs coutumes.

Enfin, il existe un véritable impressionnisme allemand de haute valeur: ce groupe comprend Max Liebermann (1847–1935), Max Slevogt (1868–1932), et surtout Louis Corinth (1858–1925), qui, par sa conception tragique de la vie, forme naturellement un trait d'union avec l'expressionnisme, l'une des tendances les plus intéressantes de l'art germanique moderne.

En Belgique — à cheval sur les XIXᵉ et XXᵉ siècles — nous trouvons un grand artiste difficile à classer: il s'agit de James Ensor (1860–1949), expressionniste puissant qui cultive un goût de la truculence incarné surtout par des masques et des fantoches peints dans une gamme claire et violente.

Les États-Unis d'Amérique ont eux aussi produit à cette époque une série assez hétérogène de bons peintres. Commençons par les "internationaux" comme James McNeill Whistler (1834–1903), qui vécut à Londres et à Paris. Whistler fut l'un des premiers à reconnaître la valeur universelle des estampes japonaises presque inconnues alors en Europe. Son style reflète à la fois l'influence de ces estampes et celle des impressionnistes, dont il fut l'ami intime. Il donne toutefois à ses œuvres un caractère encore plus "rêveur" qu'eux, et il compose chaque tableau dans une gamme dominante: gris pour les portraits d'intérieur et bleu pour les paysages "idéalisés" de Londres.

Des États-Unis d'Amérique, arriva un jour à Paris une jeune femme nommée Mary Cassatt (1845–1926); moins visionnaire que Whistler et plus purement impressionniste grâce à l'influence combinée de Manet et de Degas, elle utilisa surtout des tons clairs et son art intimiste a un charme très personnel.

Plus superficiel peut-être que les deux peintres précédents, John Singer Sargent

(1856–1925) allait cependant briller grâce à sa technique éblouissante et à son style cursif. Il fait revivre pour nous les membres de la société artificielle et opulente qu'il semble avoir fréquentés exclusivement.

Enfin, Thomas Eakins (1844–1916) représente le cas particulier d'un peintre nord-américain "dans l'âme" qui, à la différence de ses trois compatriotes, échappe à tout européanisme. C'est un réaliste vigoureux qui a étudié l'anatomie et s'efforce de rendre fidèlement le détail des attitudes de ses modèles. Ses scènes de sport sont remarquables, moins peut-être par cette minutie que par son aptitude à traduire la qualité particulière de la lumière dans le nord-est des États-Unis, où il travaillait.

Projet d'exposition

4

Les Nabis et les Fauves

Les Nabis ("prophètes" en hébreu) et les Fauves ont une origine commune : l'art polyvalent de Paul Gauguin.

La rencontre de ce maître avec les futurs Nabis eut lieu indirectement en 1888, grâce au peintre Paul Sérusier (1863–1927). Celui-ci rapporta de Bretagne la technique de juxtaposition des tons purs que Gauguin employait déjà à l'époque, et qui allait être adoptée par toute une série de jeunes peintres parmi lesquels figuraient, dès le début, Pierre Bonnard (1867–1947) et Maurice Denis (1870–1943). Jean-Édouard Vuillard (1868–1940), Raymond Roussel et le Suisse Félix Vallotton se joignirent ensuite à eux.

Cependant, ceux qui pousseront cette technique jusqu'à ses ultimes conséquences seront Bonnard et Vuillard, appelés aussi "intimistes" en raison de leur prédilection pour les scènes d'intérieur. Ils n'étaient pas moins novateurs pour cela. Poursuivant dans la voie ouverte par Toulouse-Lautrec (dont ils furent les amis), ces deux peintres vont élaborer un art graphique très raffiné (affiches, couvertures de la *Revue blanche*) qui, à son tour, influera sur les arts décoratifs de la fin du siècle. La composition en arabesque, la matière opaque et les tons neutres caractérisent plutôt la manière de Vuillard, tandis qu'on trouve chez Bonnard des tons froids, acides et contrastés, des déformations, et une tendance à "l'aplanissement" qui refuse la perspective.

Les Fauves se manifestèrent officiellement pour la première fois lors du Salon d'automne de 1905, en se groupant autour d'Henri Matisse (1869–1954).

Les uns (Marquet, Manguin, Camoin, Puy) sortaient de l'atelier de Gustave Moreau à l'École des beaux-arts et de l'Académie Carrière ; les autres (Derain et le Belge Vlaminck), venaient du village de Chatou où ils s'étaient installés ; d'autres enfin (Friesz, Dufy, Braque) arrivaient directement de leur Havre natal. A tous ces noms, il faut ajouter celui d'un franc-tireur, le Néerlandais Kees Van Dongen, qui fera une partie du chemin avec le groupe.

Matisse était entré en 1892 à l'atelier de Gustave Moreau, que fréquentait déjà Georges Rouault (1871–1958) et où allaient bientôt venir le rejoindre Albert Marquet (1875–1947), Manguin et Camoin. A partir de 1899, il expérimente l'emploi de couleurs violentes et pures selon une technique pointilliste. Tandis que lui-même et son ami Marquet s'inspirent de la rigueur de Cézanne, Derain, à Chatou, recherche, avec son compagnon Vlaminck, un style plus agressif qui procède de Van Gogh, dont ils ont admiré les œuvres lors de l'exposition rétrospective de 1901.

A mesure que le mouvement se développe (1905–1907), les deux orientations vont se combiner, mais en laissant la prééminence à la sérénité décorative de Gauguin. Chaque artiste suivra ensuite sa voie propre. Rouault découvrira ses affinités profondes avec l'expressionnisme, qu'il exprimera en traitant des thèmes pathétiques dans une gamme de tons sourds. Dufy élaborera un style décoratif qui, à la longue, apparaît plus révolutionnaire et plus conforme aux idéaux du groupe que ceux de ses anciens compagnons. Derain, qui fut peut-être le Fauve le plus brillant, deviendra un "classique" dont la palette se fonde sur les bruns et les ocres. Vlaminck, comme s'il obéissait à la loi du moindre effort, après les réussites éclatantes et pourtant solidement construites de sa jeunesse, se contentera d'un pittoresque douteux et accumulera des œuvres peu expressives et monotones. Marquet, qui s'était montré au début un remarquable peintre

...inira par se spécialiser, ...ain maniérisme, dans les ...s et ports); cependant, il ...aduire avec une finesse ...ertaines qualités de ...oir recours aux mé-...onnistes ou pointillistes. ...nfin, deviendra avec le ...iqueur attitré de la ...oderne, après avoir mis au ...e exactement adapté à la mode et à la tournure d'esprit d'une époque qu'il ne cherche pas à représenter autrement qu'en surface.

Pour les plus grands, Braque et Matisse, le fauvisme sera une simple étape au cours de laquelle ils feront leur apprentissage et dresseront le bilan des acquisitions de leurs aînés en même temps qu'ils fixeront leurs objectifs futurs. Braque abandonnera le premier les couleurs violentes pour passer avec armes et bagages au cubisme qu'il va véritablement inventer avec son ami espagnol, Pablo Picasso. Quelques années plus tard, après avoir fait ces deux expériences, il sera en quelque sorte immunisé et prêt à toutes les audaces qui jalonneront le reste d'une évolution toujours inquiète, surprenante et peut-être, dans les dernières années, un peu désordonnée.

De son côté, Matisse, qui fut le promoteur du fauvisme à ses débuts, sera également l'un de ceux qui le dépasseront le plus vite, non sans en avoir tiré des enseignements décisifs pour son art qui, avec celui de Picasso, va littéralement dominer le siècle tout entier.

Projet d'exposition

Artistes représentés: 10; nombre de tableaux: 21

5

Le cubisme

Pendant un siècle, la peinture a joué un rôle essentiel dans l'évolution de la culture. A partir de Manet se succèdent sans relâche, en France, des "vagues" successives de peintres qui veulent tout changer en partant de la notion de couleur.

Soudain, le silence se fait. Une sorte de saturation s'est produite, et quelques jeunes peintres de talent — dont certains de ceux-là mêmes qui avaient lancé le fauvisme — vont envisager sous un angle nouveau le problème que pose l'exécution de tableaux qui seraient comme des poèmes bien construits, autonomes, et qui ne chercheraient pas — comme c'était le cas depuis la Renaissance italienne — à exposer ou à prôner telle ou telle conception religieuse ou politique.

Il est grand temps de se refuser à suivre la nomenclature des "ismes". Celui qui divise l'art moderne en un nombre infini de tendances non seulement ne le comprend pas mieux, mais risque de ne pas le comprendre du tout. En fin de compte, les grands mouvements artistiques qui ont changé la face du monde que nous considérons comme le nôtre sont peu nombreux: l'un d'eux est le fauvisme, l'autre le cubisme. Ces deux tendances ne s'opposent pas non plus totalement et ne sont pas rivales. Elles naissent d'un même milieu culturel, dans la même ville et, pourrait-on dire, presque exactement en même temps.

Certes, il existe des faits concrets qui préparent l'avènement du cubisme: deux grandes rétrospectives de Seurat (1905) et de Cézanne (1907); la "découverte" de la sculpture nègre qui s'impose rapidement dans les milieux d'avant-garde; enfin, ce désir de pureté, d'austérité qui est une réaction salutaire contre un art fondé avant tout sur l'usage exclusif de la couleur.

De ces efforts conjugués est sortie l'œuvre clé de cette époque: *Les demoiselles d'Avignon*, de Pablo Picasso (1907). La partie droite de ce tableau est déjà traitée comme une "construction indépendante" réalisée sur la base d'un dessin acéré et brutal sans aucun recours au clair-obscur. Un peu plus tard, Picasso et Braque vont séjourner pendant un certain temps, le premier dans son Espagne natale, le second dans le sud de la France, et ils en reviennent avec leurs premiers tableaux cubistes (Horta del Ebro et l'Estaque respectivement) de type encore très "cézannien" et, en ce sens, assez imparfaits.

En 1910, Picasso et Braque renoncent au paysage. Si l'Espagnol exécute alors quelques "portraits" cubistes classiques, on peut dire que de façon générale tous deux se consacrent surtout à la nature morte. C'est là l'un des grands choix décisifs: la réflexion sur l'"objet". Si ,

au XIXe siècle, tout tournait autour du sujet, dans la première moitié du XXe la peinture s'orientera vers des "variations sur l'objet". Ces objets vulgaires qu'on trouve dans tous les ateliers de peintres — pipes, pots à tabac, moulins à café, bouteilles de rhum, etc. — se prêteront, en raison même de leur caractère familier, à un travail de décomposition, d'analyse et de recomposition permettant à l'artiste d'en faire non un "symbole" de la vie de bohème, mais simplement la base figurative d'un tableau bien conçu.

On a parlé de façon très gratuite de "quatrième dimension" (le temps), d'attitude intellectuelle devant le réel. Picasso lui-même — comme d'habitude — a fort bien réfuté ces théories en déclarant: "Quand nous avons fait du cubisme, nous n'avions aucune intention de faire du cubisme, mais d'exprimer ce qui était en nous."

Il est vrai que cet art qui se fondait sur le dessin et qui, dans le domaine de la couleur, se bornait à utiliser le gris, l'ocre et quelques petites taches de couleur pastel risquait de passer pour inhumain. C'est peut-être pour cela qu'à partir de 1912, Picasso, Braque et surtout Juan Gris (1887–1927) commencent à incorporer à leurs tableaux des "éléments concrets" en y collant du sable, ou des morceaux de papier divers (journaux, partitions, étiquettes, etc.), c'est-à-dire des fragments du décor de la vie quotidienne, très reconnaissables. Plus tard, on arrivera à une texture picturale plus complexe, avec des effets de trompe-l'œil réalisés à l'aide d'imitations de bois, de marbre, etc.

Pour caractériser ces deux périodes, Juan Gris lui-même proposait que l'on appelle le cubisme austère (1910–1912) "analytique", et le cubisme plus ouvert et plus libre (1913–1914) "synthétique". Avant de passer aux successeurs des cubistes, il nous reste cependant à parler d'un autre grand peintre qui fit lui aussi — à sa manière — partie du groupe. Il s'agit de Fernand Léger (1881–1955) qui, vers la même époque, essayait de

"cubifier" les fragments de la réalité qu'on découvre dans ses tableaux au milieu de grandes nuées où il faut voir un simple artifice de composition.

Grâce à ces quatre grands peintres, le cubisme fera son entrée triomphale dans l'histoire comme une nouvelle manière d'aborder une "figuration télégraphique" qui, bien qu'il soit nécessaire de l'interpréter, a implicitement une valeur plastique propre qui la justifie. Beaucoup d'artistes de premier plan — à commencer par les quatre fondateurs — utiliseront le procédé, en le faisant évoluer, jusqu'à l'époque de la seconde guerre mondiale. En général, on peut dire que les bons peintres du monde entier ont subi directement ou indirectement l'influence de ce "cubisme généralisé". Les meilleurs héritiers directs du cubisme, tels que Metzinger, Gleizes et La Fresnaye, y trouveront une leçon de cohérence et de rigueur, tandis que les plus faibles en feront au mieux une formule appliquée de façon plus ou moins habile, mais toujours empreinte de maniérisme. Quoi qu'il en soit, la conception cubiste de la peinture est considérée désormais comme un moment classique de l'histoire de la sensibilité moderne.

Projet d'exposition

Artistes représentés: 9; nombre de tableaux: 26

6

La peinture italienne du XXe siècle

A la fin du XIXe et au début du XXe siècle, il y avait en Italie des peintres de valeur, mais qui ne parvinrent pas à former une véritable école d'avant-garde. C'est pourquoi certains artistes à l'esprit inquiet comme F. Zandomeneghi (1841–1917), le paysagiste F. Palizzi (1818–1899) et le portraitiste mondain G. Boldini (1842–1931) firent de longs séjours à Paris, ville dont le rôle de centre artistique était alors indiscuté.

Le futurisme est le premier mouvement original qui ait entrepris de rénover la culture en rejetant tout le passé en bloc et en réclamant des expériences stylistiques et techniques audacieuses. Son premier théoricien fut le poète F. T. Marinetti (1876–1944); dans le domaine des arts plastiques les membres de ce groupe (qui publièrent un manifeste en 1910) furent G. Balla (1871–1958), Carrà (1881–1966), U. Boccioni (1882–1916) — qui sera

l'inventeur de la théorie — G. Severini (1883–1966) et L. Russolo (1885–1947). A. Soffici (1879–1964) et E. Prampolini (1894–1956) entretiendront avec le futurisme des rapports passagers qui le rattacheront à d'autres mouvements européens.

Le futurisme se proclame antibourgeois et aspire à exprimer des "états d'âme". S'il exalte la technique, c'est sous un aspect non pas prosaïque, mais "lyrique". Enfin, pour nous, l'apport essentiel du futurisme — une fois la phraséologie littéraire des manifestes tombée dans l'oubli — est simplement la notion de dynamisme. En effet, aux yeux des jeunes futuristes, l'impressionnisme était un immense progrès... mais qui restait néanmoins enclos dans des limites étroites. Le cubisme leur apparaissait, certes, comme révolutionnaire, mais pas suffisamment. Boccioni, de même que Delaunay et Duchamp, se rend compte que le cubisme conserve un caractère rationaliste et classique. Ce qu'il faut capter à tout prix, c'est le mouvement et son expression : la vitesse. Boccioni, qui fut le plus doué de tous les futuristes authentiques, créa sans doute ses œuvres les plus remarquables dans le domaine de la sculpture. Pendant ses dernières années, il tenta d'établir une synthèse entre l'impressionnisme et l'expressionnisme, qui étaient les deux principaux pôles d'attraction de l'époque.

En plein futurisme apparaît un jeune peintre, G. de Chirico (né en 1888) qui, avec beaucoup d'assurance et de désinvolture, va s'opposer à cette tendance. Pour lui, il faut considérer l'art comme une pure métaphysique qui n'entre en contact avec le réel que pour le transcender. Il représente des formes dépourvues de substance vitale dans un espace vide et un temps immobile. De vastes places de style classique bordées d'édifices rouges et ocre se détachant sur des ciels verts ; des tableaux noirs, des instruments géométriques, des mannequins, voilà le monde de la peinture métaphysique — une sorte de

décor de théâtre intrigant et angoissant. Pour le Chirico de cette époque, l'art ne doit être considéré ni comme une révolution, ni comme l'instrument d'un progrès social quelconque.

Après la première guerre mondiale, quelques adeptes du futurisme, comme Carrà, allaient rejoindre les partisans de la tendance opposée dont Chirico était le promoteur. Et, en bon peintre qu'il était, Carrà introduira de savoureuses innovations dans le monde inhumain du fondateur du mouvement. Comme il s'intéresse surtout à l'aspect concret des maisons, des plages — même si elles sont abandonnées — il exalte la matérialité des choses et, dans ses tableaux, l'air lui-même semble avoir une consistance palpable.

En 1920, apparaît un autre groupe connu sous le nom de Valori Plastici, qui tente d'intégrer les acquisitions "modernes" de Cézanne et des cubistes à une prétendue tradition italienne qui ne serait pas celle de Raphaël, mais remonterait beaucoup plus loin, jusqu'à Giotto et à Masaccio. Le retour à l'ordre qui, à Paris, atteignait son point culminant avec le purisme d'Ozenfant, aura en Italie un représentant typique en la personne de F. Casorati (1886–1963) ; sans prétendre "italianiser" l'art moderne, celui-ci tente de le rattacher à l'idéalisme du philosophe Benedetto Croce qui faisait autorité à l'époque.

Le plus grand peintre italien du siècle, G. Morandi (1890–1964), ne s'associe que peu de temps à ces divers mouvements. Refusant l'assurance théâtrale de De Chirico, Morandi s'attache avant tout à représenter inlassablement des bouteilles, des verres, des fleurs et des paysages aux teintes pâles qui sont toujours semblables et, par une sorte de miracle, toujours différents.

Le Novecento (1926) est un autre mouvement artistique qui fut plus ou moins lié au fascisme. Il compta cependant dans ses rangs des artistes de valeur qui ne se contentèrent pas de produire un art "officiel". A. Tosi (1871–1956), s'efforça d'exprimer la

matérialité du paysage en lui donnant une structure cézannienne avec des accents romantiques. M. Sironi (1885–1961), en revanche, rechercha la monumentalité en peignant des vues de ruines antiques avec une furie expressionniste.

F. de Pisis (1896–1956) et M. Campigli (1895–1970) méritent une place à part. Le premier est un Vénitien qui mourut à Paris et pratiqua une sorte d'"impressionnisme gris", grâce à l'accumulation de touches ressemblant à de brefs traits de plume. Ses vues de Venise et ses natures mortes sont d'une sensibilité qui touche au maniérisme. Campigli est lui aussi raffiné à sa manière : ses petits personnages féminins, la qualité de ses empâtements, ses couleurs de brique et de chaux évoquent invinciblement les fresques murales archaïques des pays méditerranéens.

Enfin, à l'opposé de ces artistes "sophistiqués", se situe O. Rosai (1895–1957), qui est un peintre de la vie quotidienne. Ses tableaux sont construits avec la solidité propre à la tradition toscane, mais sa vision est transfigurée grâce au dépouillement de la sensibilité qu'il a appris chez Cézanne.

Projet d'exposition

1121 Nature morte aux asperges
1122 Iglesia della Salute

Rosai, Ottone (1895–1957)
1268 Les trois maisons
1269 Marine

Artistes représentés: 8; nombre de tableaux: 16

7

Les tendances germaniques au début du XXᵉ siècle

L'expressionnisme germanique prend naissance avec le peintre norvégien E. Munch (1864–1944), qui parvint à créer son univers personnel à partir des œuvres qu'il avait pu voir à Paris vers 1885. Munch "dessine avec la couleur" un peu à la manière de Toulouse-Lautrec. Les teintes qu'il utilise — parfois violentes et d'une harmonie très audacieuse — tracent de grandes courbes enveloppantes qui ne laissent pas de rappeler le "style floral" de la même époque. Chez Munch, on trouve une violence "générale", plutôt que la violence "individuelle" qui avait caractérisé Van Gogh. Ses tableaux visent aussi à exprimer certains symboles, comme ceux de Gauguin: l'image contient toujours une énigme dont on ne nous donne pas la solution.

De Munch plus que de Van Gogh — Néerlandais qui avait subi l'influence de Paris — va procéder le mouvement fondé à Dresde, vers 1905, par un groupe de jeunes gens, sous le nom de Die Brücke (Le pont). Ce groupe s'inspire de l'art du Norvégien sur le plan plastique, mais il lui donne un nouveau contenu. En bref, il se préoccupe avant tout de réagir contre l'impressionnisme et de substituer à un réalisme imitatif un réalisme créateur. Selon ses membres, la création de

l'image ne peut naître que de l'action elle-même. La peinture devient alors une activité liée non à la réflexion, mais à la pratique, comme celle de tout autre travailleur manuel — d'où l'allure populiste que prend l'expressionnisme germanique à ses débuts. Il ne s'agit en tout cela que de théorie, car, en fait, il ne devait pas être facile au grand public d'apprécier et de comprendre les œuvres de ces jeunes révolutionnaires.

Qui sont-ils? L. Kirchner (1880–1938), E. Heckel (1883), K. Schmidt-Rotluff (1884), M. Pechstein (1881–1955), E. Nolde (1867–1956) et O. Müller (1874–1930). A partir de 1905, le groupe organise des expositions régulières et, cinq ans plus tard, il se fixe à Berlin, non sans que se produisent des scissions qui provoqueront finalement sa dissolution complète en 1913.

Le Néerlandais Van Dongen (1877–1964) avait été invité en 1908 à participer aux expositions du groupe, et l'on peut dire qu'il sert de lien entre les Fauves français et les expressionnistes. Cependant, tandis que les premiers recherchaient — dans le cadre de leur tradition propre — l'équilibre et ce qu'on pourrait appeler la "beauté violente", les expressionnistes allemands affrontent pour la première fois et de façon consciente le problème de la laideur significative.

Die Brücke n'est pas encore dissous lorsque apparaît en Allemagne — à Munich — un autre mouvement célèbre dénommé Der Blaue Reiter (Le cavalier bleu). Son chef de file sera le peintre russe W. Kandinsky (1866–1944) qui, à trente ans, s'installe en Allemagne. En 1902, il ouvre sa propre école à Munich et commence à réunir autour de lui des peintres qui formeront un véritable groupe. A partir de 1909, ces artistes exposent leurs œuvres et celles de prédécesseurs immédiats qu'ils considèrent comme importants — Cézanne, Gauguin, Van Gogh et les néo-impressionnistes. Parmi les membres du groupe, il convient de citer aussi un compagnon de première heure de

Kandinsky: A. Jawlensky (1864–1941) et quelques autres peintres qui vinrent se joindre à eux plus tard, comme Le Fauconnier et F. Marc (1880–1916).

A la fin de l'année 1911, Kandinsky et Marc organisent à la galerie Tannhäuser, sous le titre Der Blaue Reiter, une exposition où une place est faite, à côté de Kandinsky et de ses compagnons, à certains Français comme le Douanier Rousseau et R. Delaunay, et à d'autres artistes locaux tels que H. Campendonck (1889–1957) et A. Macke (1887–1914). Trois mois plus tard, une nouvelle exposition réunit des œuvres de peintres de divers pays: quelques membres de la Brücke, des représentants de la Nouvelle sécession de Berlin, Braque, Picasso, Derain, La Fresnaye et Vlaminck (du groupe de Paris), et les Russes Larionov, Malevitch et Nathalie Gontcharova. En 1912, le Suisse Paul Klee (1879–1940) rejoint le groupe et commence à exposer de petits tableaux raffinés et sensibles.

Le Blaue Reiter n'a jamais eu de programme précis, en dehors de l'orientation "spiritualiste" qui ressort de l'ouvrage de Kandinsky intitulé: Du spirituel dans l'art (1910), où l'auteur entre en lutte contre toutes les autres conceptions de la peinture. Du mouvement de Munich naîtra l'art abstrait "sensible", mais aussi un art figuratif transposé — onirique chez Marc et synthétique chez Macke. Le courant abstracto-figuratif, de caractère archaïsant et mystérieux, apparaît surtout dans l'œuvre de Paul Klee qui est, avec Kandinsky, l'un des plus grands artistes du xxᵉ siècle.

Trois peintres autrichiens peuvent être rattachés aux tendances germaniques dont nous venons de parler. Tout en recherchant l'intensité, ils se préoccupent plus que les expressionnistes allemands de l'"organisation équilibrée" du tableau. Deux d'entre eux — E. Schiele (1890–1918) et A. Kubin (1877–1959) — sont des peintres de valeur, mais le plus important est sans doute O. Kokoschka (1886) qui est peut-

être le seul artiste procédant à la fois de l'impressionnisme et de l'expressionnisme; sa virtuosité peut, toutefois, paraître un peu superficielle.

A partir de 1923, une réaction se produit en Allemagne contre l'expressionnisme: c'est le mouvement appelé Neue Sachlichkeit (Nouvelle objectivité), dont relèvent au moins trois artistes importants — M. Beckmann (1884–1950), G. Grosz (1893–1959) et O. Dix (1891–1968). Le premier s'attache à créer de vastes compositions — un peu oratoires et monotones — traitées dans des tons neutres et où la réalité est à peine déformée. Grosz, au contraire, est le caricaturiste le plus féroce du militarisme allemand; c'est un merveilleux dessinateur qui exprime une sensibilité exaspérée. Dix, pour sa part, cherche — avec un succès inégal — à présenter la chronique de la douloureuse période de l'après-guerre dans laquelle il s'est trouvé plongé.

Projet d'exposition

Artistes représentés: 18; nombre de tableaux: 28

8

Les peintres symbolistes, "naïfs" et surréalistes

Odilon Redon (1840–1916) est contemporain des impressionnistes, mais il suit une voie toute personnelle. Il travaillait patiemment à l'écart quand il fut, soudain, "découvert" par des symbolistes tels que Mallarmé ou Gauguin. Son art ne fut cependant jamais littéraire: il nous offre de délicates et évanescentes évocations non seulement de ce qu'il a vu, mais surtout de ce qu'il a imaginé.

Henri Rousseau (1844–1910), dit le "Douanier", est sans doute le plus grand peintre "naïf" des temps modernes. C'est un autodidacte de génie qui conserve son ingénuité et sa riche imagination dans un monde intellectualisé à l'extrême. L'exemple qu'il a donné a obligé les peintres à réexaminer tous les problèmes picturaux: sujets, perspective, relief plastique et gammes de coloris. On pourrait considérer Séraphine (1864–1934) — française elle aussi — comme sa "sœur en peinture", mais son œuvre est plus limitée que celle de Rousseau ou de Redon: ses tableaux irréels et obsédants représentent exclusivement d'étranges fleurs sombres.

Toujours en France, mais au pôle opposé de l'intellectualisme, nous trouvons un autre grand artiste qui a eu beaucoup d'influence sur l'époque moderne: il s'agit de Marcel Duchamp (1887–1968), frère du peintre Jacques Villon et du sculpteur Duchamp-Villon. Marcel Duchamp représente le cas limite de l'artiste supérieurement doué qui, après avoir produit quelques chefs-d'œuvre, se "suicide" sur le plan artistique en abandonnant brusquement toute activité dans ce domaine. Son apport le plus original est ce qu'il a appelé les *ready-made*, c'est-à-dire des objets d'usage courant qu'il isolait, mettait en valeur et exposait comme "œuvre d'art". Son attitude négative, destructrice, mais cohérente, constitue une véritable obsession pour beaucoup d'écrivains et d'artistes des générations actuelles qui sont tentées par l'"anti-art" et le nihilisme.

Francis Picabia (1879–1953) est un autre artiste français qu'il faut placer dans une catégorie à part. Il connut Duchamp à New York en 1915 et fonda avec lui la revue *291*. Trois ans plus tard il se trouve en Suisse, où il se lie avec l'écrivain roumain Tristan Tzara et le peintre-poète alsacien Hans Arp (1887–1966) qui faisait partie, avec d'autres artistes, du groupe Dada créé à Zurich en 1916. Picabia suivit tous les courants d'avant-garde pour les rejeter plus tard. Bien qu'il ait exécuté des tableaux de valeur, on connaît surtout ses "machines ironiques" et son goût de la provocation dans la vie comme dans l'art, pleinement d'actualité aujourd'hui encore.

Les autres chefs de file du dadaïsme

international sont le Nord-Américain Man Ray (1890) et l'Allemand Max Ernst (1891). Le premier — conformément au programme dadaïste — pratique un art romantique, irrationnel, qui a pour but d'attaquer les conceptions bourgeoises fondamentales. Il se sert librement de tous les modes d'expression et, notamment, de la photographie, ce qui était très nouveau à l'époque.

Max Ernst, qui fit la connaissance d'Arp dès 1914, va être en un sens l'introducteur du dadaïsme en Allemagne, au moins jusqu'en 1921, date à laquelle il se fixe à Paris et se lie avec les membres du groupe surréaliste où militaient de jeunes écrivains comme Breton, Éluard et Aragon. Ernst invente alors quelques-unes des techniques les plus caractéristiques du surréalisme: les frottages et les collages d'images découpées. Plus tard, après quelques années de séjour aux États-Unis, on peut dire que son talent de peintre s'épanouit pleinement.

Un autre artiste fascinant, proche à la fois du dadaïsme et du "constructivisme", est l'Allemand Kurt Schwitters (1887–1948), qui eut recours lui aussi aux collages, mais en vue de "composer" des œuvres sensibles avec des objets fragiles.

Le surréalisme littéraire parisien attira d'excellents peintres français, comme P. Roy (1880–1950), A. Masson (1896) et Y. Tanguy (1900–1955), et espagnols, tels que Joan Miró (1893) et Salvador Dalí (1904). Chacun suit sa propre voie: Miró, en inventant un système de signes "héraldiques" qui se réfèrent à la nature et à l'homme; Masson et Tanguy, en créant des mondes "possibles" où nous reconnaissons certains éléments familiers; Roy et Dalí, en revanche, sont capables d'enregistrer minutieusement des formes existant dans la réalité, mais pour les associer de telle manière qu'elles parviennent à nous émerveiller et nous angoisser en même temps.

En dehors de Paris, il existe d'autres courants surréalistes importants dont le plus connu s'est manifesté en Belgique. Ses meilleurs représentants sont sans doute Paul Delvaux (1897) et René Magritte (1898–1967). Le premier peint des scènes de rêve où des squelettes et des personnages nus ou vêtus circulent inlassablement à travers les ruines de monuments de style classique ou dans des gares de chemin de fer désuètes. Le second, plus minutieux dans le détail et plus obsédant par les associations hétérogènes qu'il crée, nous inquiète encore davantage dans son apparente simplicité.

Projet d'exposition

REDON, Odilon (1840–1916)
1161 Fleurs dans un vase vert
1163 Jeune fille et fleurs (portrait de M^{lle} Violette Heymann)

ROUSSEAU, Henri, "le Douanier" (1844–1910)
1294 Une nuit de carnaval
1297 La bohémienne endormie
1299 Le moulin d'Alfort
1303 La jungle équatoriale

SÉRAPHINE (1864–1934)
1325 Feuilles diaprées

DUCHAMP, Marcel (1887–1968)
287 Nu descendant un escalier, N° 2
288 Broyeuse de chocolat, N° 2

MAN RAY (1890)
754 Comme il vous plaira

ERNST, Max (1891)
326 L'éléphant Celebes
332 Après moi le sommeil
331 La ville entière

MIRÓ, Joan (1893)
849 Chien aboyant à la lune
855 Femmes et oiseau au clair de lune
860 Complainte des amoureux

DALÍ, Salvador (1904)
214 Cannibalisme d'automne
216 La tentation de Saint-Antoine
215 Le moment sublime

TANGUY, Yves (1900–1955)
1421 La rapidité du sommeil
1420 La toilette de l'air

MAGRITTE, René (1898–1967)
720 L'annonciation
723 L'empire des lumières, II
721 La tempête

DELVAUX, Paul (1897)
265 Sappho
266 Faubourg

WILLINK, Carel (1900)
1515 Paysage arcadien

FINI, Leonor (1908)
357 L'express de nuit

Artistes représentés: 13; nombre de tableaux: 28

9

L'art figuratif "sensible" en Europe au XX^e siècle

Il existe encore une série d'artistes de haute valeur qu'on ne saurait rattacher de façon précise à aucune des tendances aux noms en "isme", entre lesquelles on prétend répartir les peintres de notre siècle.

G. Rouault, qui fut associé aux Fauves au début de sa carrière, s'affirma comme une sorte d'"expressionniste français", dans la ligne d'un Daumier et d'un Toulouse-Lautrec, car son entreprise est, en dernier ressort, d'ordre non seulement esthétique, mais aussi moral. Son monde douloureux nous est révélé par des toiles aux empâtements somptueux, aux coloris sourds.

C. Soutine, peintre russe qui fit carrière à Paris, déforme lui aussi la figure humaine. Mais il est moins équilibré que Rouault: ses tableaux expriment une nervosité viscérale, avec des lignes et des couleurs fulgurantes comme des décharges électriques.

Russe et juif également, M. Chagall est le "naïf" joyeux du groupe que forment, sans l'avoir cherché, Modigliani, Kisling et Pascin. Dès ses débuts, en Russie, Chagall s'est abandonné à son imagination à tel point qu'on peut le croire — à tort — apparenté aux surréalistes. Ses meilleures œuvres (car il a sans doute trop peint) associent le

libre jeu des couleurs à une interprétation pleine de fantaisie du folklore traditionnel de son pays.

A. Modigliani constitue un cas limite : ce peintre raffiné construit son monde propre à l'intérieur duquel il évolue avec élégance. Lorsqu'il quitta l'Italie pour se fixer à Paris, son art se transforma sous l'influence de son amitié pour le grand sculpteur roumain C. Brancusi et de la découverte de la sculpture africaine sur bois. En s'inspirant essentiellement de la tradition toscane de l'"'expression par la ligne", Modigliani déforme ses personnages qu'il traite en lignes droites et en courbes très allongées. La couleur ne lui est certes pas inutile, mais elle apparaît comme un simple commentaire dans ces œuvres qui nous présentent une transposition de la bohème parisienne du premier quart de siècle.

Le Japonais Foujita est un autre Français d'adoption qui apporte au monde artistique du Paris de l'entre-deux-guerres un maniérisme raffiné de caractère oriental très bien adapté à l'atmosphère sophistiquée du moment.

M. Utrillo (qui avait pour mère l'excellent peintre Suzanne Valadon) a plus de vigueur. A une époque où les artistes poursuivent d'implacables recherches, il s'impose par la fraîcheur qu'il apporte. A la frontière entre l'ingénuité et la sagesse, ses paysages parisiens d'une texture épaisse évoquent admirablement la magie de la vieille ville.

Deux peintres belges de grande valeur, M. Vlaminck et C. Permeke, témoignent tous deux des caractéristiques de leur race : la solidité, le goût de l'empâtement. Vlaminck, qui vécut à Paris, participa brillamment au mouvement fauve ; plus tard, il mit au point un type de paysage urbain ou rural qu'il répéta inlassablement. Son compatriote Permeke fut peut-être plus original ; c'est un véritable expressionniste qui, au lieu de s'exprimer comme les expressionnistes allemands, par la violence de la couleur, utilise une matière très dense et atteint au pathétique au moyen de

couleurs terreuses qui répondent à son goût sévère. Permeke resta fixé toute sa vie dans son pays natal.

On peut citer encore ici deux artistes intéressants qui travaillèrent en Allemagne : L. Feininger, Nord-Américain d'origine germanique, et l'Allemand O. Schlemmer. Comme ils se préoccupaient tous deux de décomposer la réalité en formes géométriques, il était logique que le fondateur du Bauhaus, l'architecte Gropius, fît appel à eux pour enseigner dans cette institution d'avant-garde. Feininger revint ensuite dans son pays d'origine où il continua ses recherches visant à réduire les formes, les lumières et les ombres à des triangles qu'il traite en couleurs sombres et mystérieuses. De son côté, Schlemmer, homme de théâtre, ramène le corps humain à ses formes géométriques essentielles et tente de l'intégrer à l'architecture rationnelle de l'époque.

Projet d'exposition

Artistes représentés : 12 ; nombre de tableaux : 27

10

Les origines de l'art abstrait

Les origines de l'art abstrait sont diverses. D'une part, les peintres russes M. Larionov (1881–1964) et sa femme N. Gontcharova (1881–1962), tirant les ultimes conséquences des principes du cubisme et du futurisme, entreprennent, à partir de 1910, de pratiquer un art non figuratif fondé uniquement sur le jeu des formes et des couleurs. Un autre Russe, K. Malevitch (1878–1935), s'attaque au même problème, mais, au lieu de le résoudre avec une sensibilité "impressionniste", il se contente de superposer des formes géométriques rectilignes traitées en deux ou trois couleurs et qui se détachent sur un fond neutre.

Le plus important de tous ces artistes russes est cependant W. Kandinsky (1866–1944) ; installé à Munich depuis l'âge de trente ans, il commence lui aussi en 1910, après avoir voyagé et résidé à Paris, à exécuter des tableaux qu'il appelle "Improvisations", où il s'exprime uniquement au moyen de taches sensibles qui ne se réfèrent pas au monde extérieur. Il écrit alors *Du*

spirituel dans l'art et poursuit ses recherches sur ce qu'on appelle déjà l'art abstrait. De 1920 à 1924, il crée une série d'œuvres "architectoniques" (grandes compositions géométriques simples peintes par petites touches de couleurs claires). Plus tard, en structurant de façon plus rigoureuse encore ses intuitions, il en arrive à organiser librement de petits signes isolés sur des fonds homogènes, le tout étant traité dans des harmonies absolument originales.

A l'époque même où Kandinsky effectue ses premières expériences, un peintre français, R. Delaunay (1885–1941), en cherchant à "dynamiser" le cubisme, va trouver sa formule propre. Renonçant à analyser la position respective des objets et des plans dans l'espace, il considère que la couleur doit être à la fois "forme et sujet". A partir de 1910, dans sa série de *Disques*, il propose une vision chromatique et dynamique de l'univers, en peignant des anneaux concentriques qui tentent de suggérer le mouvement (au lieu de l'imiter comme le faisaient les futuristes).

Le Néerlandais P. Mondrian (1872–1944) va suivre la ligne "dure" de Malevitch. Au début, il s'exprime dans un style traditionnel; mais quand il s'installe à Paris, en 1911, sa peinture se transforme au contact du cubisme. Partant de l'image d'un arbre ou de la façade d'une église gothique, il la simplifie peu à peu pour dégager les principaux éléments verticaux et horizontaux. Il en arrive ainsi, en 1922, à traiter le tableau comme une surface uniformément blanche, divisée par des raies noires perpendiculaires entre elles qui délimitent des espaces bleus, rouges ou jaunes, de teinte plate et d'une intensité uniforme. Il se consacrera désormais uniquement à des variations sur cette structure de base. C'est seulement pendant ses dernières années, à New York, qu'il exécutera la série de tableaux intitulés *boogie-woogie* où, quoique les formes restent géométriques,

la couleur semble plus dynamique par sa fragmentation même.

Il convient aussi de mentionner F. Kupka (1871–1957), né en Bohême mais établi à Paris depuis l'âge de vingt-quatre ans. A partir de 1911 et tout au long de sa carrière, Kupka peint des toiles abstraites d'une inspiration très pure. Un autre peintre originaire d'Europe centrale joua un rôle important dans la création de l'art abstrait: il s'agit du Hongrois L. Moholy-Nagy (1895–1946), qui enseigna d'abord au Bauhaus allemand et plus tard à Chicago. Disciple du Russe Lissitzky (1890–1941), Moholy-Nagy se trouve ainsi être l'un des précurseurs de l'esthétique industrielle et de l'art cinétique contemporain.

Projet d'exposition

MALEVITCH, Kasimir (1878–1935)
726 Composition suprématiste (l'aéroplane)
727 Suprématisme

KANDINSKY, Wassily (1866–1944)
571 Improvisation de rêve
572 Ligne perpétuelle
573 Rouge intense
575 Accord réciproque

DELAUNAY, Robert (1885–1941)
261 La tour Eiffel
262 Fenêtres ouvertes simultanément
263 Une fenêtre
264 Formes circulaires

MONDRIAN, Piet (1872–1944)
889 Composition
890 Composition en bleu (A)
891 Tableau I
894 Trafalgar Square

MOHOLY-NAGY, Laszlo (1895–1946)
886 Composition Z VIII

ARP, Jean (1888–1966)
 17 Configuration

MACDONALD-WRIGHT, Stanton (1890)
700 Paysage de Californie

HERBIN, Auguste (1882)
519 Nez
520 Composition

LOHSE, Richard Paul (1902)
697 Trente séries systématiques de
 couleurs en losange jaune

Artistes représentés: 9; nombre de tableaux: 20

11

Les créateurs de tendances nouvelles dans la première moitié du XXᵉ siècle

Un petit nombre d'artistes se sont imposés au cours de la première moitié du XXᵉ siècle, tant par la valeur de chacun d'eux que parce qu'ils synthétisent les principales tendances qui allaient se développer de la fin de la seconde guerre mondiale jusqu'à nos jours.

Celui qui était né le plus tôt était Henri Matisse (1869–1954) qui, au début du siècle, utilisait déjà la couleur pour "créer" un espace proprement pictural, et non un espace qui imite la réalité. Il fut l'initiateur du fauvisme; mais si certains des membres du groupe (comme Derain, Marquet et Vlaminck) se contentèrent ensuite de cette expérience ou revinrent même à une peinture plus conventionnelle, Matisse poursuivit inlassablement sa recherche de la forme et de la couleur qui l'amena à traiter le tableau comme une œuvre de plastique pure. Pendant ses dernières années, étant obligé de rester alité, il eut recours à la technique des "papiers découpés" qui constituent un instrument de synthèse et non un retour à l'enfance.

Picasso, le grand prestidigitateur du siècle, nous étonne par ses tours de magie. Il pille l'histoire de l'art (y compris le sien propre) et choisit, dans ce butin, ce qui lui convient. Il a produit en même temps ou successivement des tableaux de genre aux couleurs bariolées et des toiles "misérabilistes" dans une tonalité bleue ou rose, des œuvres influencées par l'art nègre et — avec Braque — les premières compositions fondées sur les conceptions sévères du cubisme analytique, qui procède de Cézanne. Mais, peu après, il fut également le joyeux illusionniste de la

période allant de 1915 à 1925, un néo-classique au style "monumental", un créateur de monstres douloureux. Et ainsi de suite jusqu'à nos jours. Si tout, chez lui, n'a pas la même qualité, il faut reconnaître que son œuvre titanesque s'impose dès maintenant comme l'une de celles qui illustreront — dans l'avenir — l'évolution complexe des hommes de notre temps, qui ont connu à la fois les camps de concentration et les voyages dans la lune, les ordinateurs permettant d'accéder au savoir universel en quelques secondes et la "révolution permanente des peuples".

De son côté, Braque est l'artisan génial de la matière et de la facture picturales. Ancêtre de tous les "informalistes" — comme Fautrier, Tapiès ou Burri — qui s'expriment en accumulant des matériaux hétérogènes, il a lui aussi, après avoir été le théoricien et le créateur du cubisme avec son ami Picasso, élaboré une autre manière qui s'inspire de tendances plus "françaises": recherche de l'équilibre, définition des rapports entre l'homme et les objets, établissement d'une ardente synthèse des valeurs de l'existence.

Léger a un objectif diamétralement opposé: c'est un tendre qui se durcit et qui, à la fin de sa vie, s'est orienté vers le populisme. Dans un style toujours "monumental", il adhère avec enthousiasme au machinisme et l'intègre à sa peinture. Au cours des dernières années de sa vie, les gens du cirque et les ouvriers accaparent son attention. Mais il n'est pas simplement un artiste engagé politiquement; sa réflexion sur l'espace et sur la valeur relative des différentes échelles est très audacieuse et annonce les travaux d'artistes tels que Lichtenstein, Warhol ou Rosenquist et, de façon plus générale, nombre d'aspects du meilleur "pop art".

En dehors de ceux que nous venons de citer, les peintres de valeur qui travaillaient à Paris pendant la première moitié du siècle ne semblent pas avoir eu une grande influence sur les générations suivantes. En revanche, trois autres

Européens — Kandinsky, Mondrian et Klee — ont joué un rôle de premier plan. Le Russo-Allemand Kandinsky, qui voyagea beaucoup et passa les onze dernières années de sa vie à Paris, est l'un des pères de l'art abstrait sous pratiquement toutes ses formes. Partant d'une manière "douce" (les "Improvisations"), il renonça ensuite aux effusions de la sensibilité pour créer des œuvres plus "dures", plus équilibrées et, sans aucun doute, d'un attrait moins facile, ouvrant ainsi l'une des voies que devait suivre l'art abstrait. Une autre, plus intransigeante et peut-être plus pure, plus "classique", sera celle de Mondrian, l'ascète, dont, de façon assez surprenante, la rigueur implacable a laissé des traces, non seulement dans le domaine de la peinture et de l'art "concret" en général, mais aussi, ce qui est plus intéressant, dans celui de l'architecture et de l'esthétique industrielle. Il existe enfin un autre monde plus intérieur et plus mystérieux: celui de Paul Klee, qui se situe à la croisée des chemins entre l'abstraction lyrique et l'art des enfants, des fous et des sauvages. Ses précieux petits tableaux sont comme des papyrus non datés que nous ne parvenons pas à déchiffrer, mais qui nous émeuvent, car nous sentons qu'ils expriment obscurément les aspects les plus profonds et contradictoires de notre être.

Projet d'exposition

MATISSE, Henri (1869–1954)
807 La chambre rouge
820 Portrait de M^me Matisse
824 Odalisque
839 La perruche et la sirène

PICASSO, Pablo (1881–1973)
1054 Famille de saltimbanques
1066 Les demoiselles d'Avignon
1100 Guernica
1102 Femme assise dans un fauteuil

BRAQUE, Georges (1881–1963)
83 Violon et pipe
87 Nature morte aux raisins
88 Nature morte: la table
92 Nature morte

LÉGER, Fernand (1881–1955)
685 Trois femmes (le grand déjeuner)
686 Nature morte
688 Loisirs: hommage à Louis David
690 Les trois sœurs

KANDINSKY, Wassily (1866–1944)
570 Lyrique (homme à cheval)
571 Improvisation de rêve
572 Ligne perpétuelle
573 Rouge intense

MONDRIAN, Piet (1872–1944)
889 Composition
890 Composition en bleu (A)
893 Opposition de lignes: rouge et jaune
894 Trafalgar Square

KLEE, Paul (1879–1940)
583 Quartier neuf
600 Air ancien
636 Parc de L(ucerne)
602 Démon en pirate

Artistes représentés: 7; nombre de tableaux: 28

12

Les peintres d'Amérique du Nord et d'Amérique du Sud

Après la Révolution mexicaine, un ministre "progressiste" invita les jeunes peintres du pays, en 1921, à exécuter de grandes fresques sur les murs qu'il mettait à leur disposition. Parmi ceux qui répondirent à cet appel, figurent les futurs "trois grands" de la peinture mexicaine: Orozco, Rivera et Siqueiros. Bien qu'ils soient tous politiquement engagés dans la révolution, chacun va l'exprimer différemment. J.C. Orozco (1883–1949), ancien caricaturiste politique, adopte une formule consistant à donner à ses personnages des dimensions colossales; à cet effet, il utilise un dessin d'une extrême vigueur et une palette délibérément limitée aux gris et aux noirs, avec seulement quelques touches de couleurs vives. D. Rivera

(1886–1957), en revanche, après avoir vécu pendant quatorze ans en Europe, rentre au Mexique imprégné du souvenir des chefs-d'œuvre de la peinture ancienne et de l'art parisien d'avant-garde, et il va combiner dans ses fresques ces deux influences : composition échelonnée en hauteur (comme dans les fresques du Quattrocento), personnages relativement petits, cernés par un dessin très pur, couleurs gaies, tendres et naïves qui rappellent l'art populaire de son pays. Siqueiros (1896) innove davantage dans le domaine de la technique ; il exagère les raccourcis et la perspective, et accumule la matière de telle sorte qu'il en arrive à peindre en relief.

Un artiste plus jeune, R. Tamayo (1899), bien qu'il ait également contribué à créer la tradition moderne des fresques mexicaines, s'exprime mieux dans la peinture à l'huile sur toile. Il réalise une synthèse de l'avant-garde internationale avec un climat et un coloris inspirés des traditions ancestrales de son pays natal.

Les grands peintres d'Amérique du Sud sont — injustement — moins connus. Les œuvres d'artistes de valeur comme les Uruguayens P. Figari (1861–1938) et J. Torres-Garcia (1874–1949), les Argentins E. Pettoruti (1892–1971), L.E. Spilimbergo (1896–1964) et A. Berni (1905), ou le Brésilien C. Portinari (1903–1962), n'ont pas la diffusion qu'elles mériteraient. En revanche, des Latino-Américains plus jeunes comme le Cubain W. Lam (1902), le Chilien R. Matta (1911) et le Vénézuélien J. Soto (1923) ou l'Argentin J. Le Parc (1928) ont acquis une notoriété internationale grâce à leur qualité indiscutable, mais aussi parce qu'ils ont vécu en Europe.

Les peintres nord-américains nés au siècle dernier se trouvent dans une situation diamétralement opposée : à part quelques exceptions honorables, ils sont beaucoup plus "conservateurs" que les artistes d'Amérique latine mentionnés plus haut, l'"explosion moderne" ne

s'étant produite aux États-Unis d'Amérique qu'après la seconde guerre mondiale. Parmi les pionniers de l'art nouveau, on peut citer cependant MacDonald Wright (1890) et Morgan Russell (1866–1953), tous deux proches des recherches de R. Delaunay. Stuart Davis (1894) suit une voie presque parallèle ; de formation cubiste, il a contribué à faire connaître ce mouvement dans son pays. Les autres bons peintres du premier tiers du siècle tendent vers un "réalisme nord-américain" qui est parfois de qualité. Les meilleurs sont C. Demuth (1883–1935), G. Wood (1892–1942), B. Shahn (1898) et C. Sheeler (1883). Certains, comme E. Hopper (1882–1967) et A. Wyeth (1917), dépassent ce stade intermédiaire et réussissent à traduire l'atmosphère et la lumière qui caractérisent la côte est des États-Unis.

La révolution artistique fut facilitée, en Amérique du Nord, par la présence de deux artistes originaires de l'Europe septentrionale : le Néerlandais W. de Kooning (1904) et l'Allemand H. Hofmann (1880–1966). Le premier est un expressionniste et le second un peintre abstrait, mais l'on peut dire que l'un et l'autre, à leur manière, ont formé des disciples et rendu possible l'apparition de l'*action-painting* et, plus tard, du *pop art*, du *hard-edge*, etc. Le premier expérimentateur audacieux fut J. Pollock (1912–1956), peintre de haute culture formé en Europe qui élabora la technique du *dripping* (littéralement "dégoulinage") dont il se sert pour exprimer son tempérament violent. De là, on passe assez naturellement à la forme initiale et sévère de l'art *pop*, dont les promoteurs furent deux peintres de premier plan : R. Rauschenberg (1925) et J. Johns (1930). Plus tard, une série d'autres artistes volontairement provocants, tels que R. Lichtenstein (1923), C. Oldenburg (1929), A. Warhol (1930), J. Rosenquist (1933) et Jime Dine (1935), pratiquèrent un style *pop* plus agressif et plus gai.

L'art nord-américain a évolué de

façon très intéressante jusque vers 1965 et, aujourd'hui, l'avant-garde se manifeste à la fois en Europe, en Amérique et en Asie, notamment au Japon.

Projet d'exposition

Artistes représentés: 22; nombre de tableaux: 29

13

Les peintres abstraits européens

La peinture abstraite, qui a constitué pendant quinze ans (1940–1955) l'"avant-garde officielle", comprenait deux tendances — dites l'une "lyrique" et l'autre "géométrique"; la première fut la plus largement représentée en Europe. L'art abstrait "sensible", à force de se diluer, en est venu parfois à accorder une importance capitale à la matière: c'est ce qu'on appelle l'"informalisme". L'art abstrait géométrique a eu moins d'adeptes, mais certains d'entre eux, comme le Suisse Max Bill ou le Hongrois Vásárely, ont fait école surtout en Amérique du Sud.

L'art abstrait, dans son ensemble, est le premier mouvement véritablement international: des recherches de ce genre ont été menées en Europe, dans les deux Amériques et au Japon en pleine guerre mondiale et sans que ni les théoriciens ni les artistes puissent avoir de contacts entre eux.

Les bons peintres abstraits sont par conséquent très nombreux. Il n'est pas nécessaire de parler de chacun d'eux en particulier, pas même de ceux que nous avons choisis ici à des fins d'étude ou pour illustrer une attitude esthétique. Disons simplement que certains des meilleurs parmi les artistes français et leurs confrères étrangers ayant travaillé à Paris sont, sans l'avoir cherché, des héritiers lointains des impressionnistes et des Nabis: s'ils abandonnent le sujet et la traduction de la lumière par l'opposition de couleurs complémentaires, ils conservent les prestiges de la couleur éclatante et changeante. Ce groupe comprend, par exemple, J. Bazaine (1904), A. Manessier (1911), R. Bissière (1888–1964) et Zao-Wou-Ki (1920, Pékin). En revanche, d'autres peintres non figuratifs comme H. Hartung (1904, Leipzig), A. Lanskoy (1902, Moscou) et G. Mathieu (1921) explorent surtout l'expression graphique et les possibilités de la ligne. Enfin, d'autres peintres abstraits de l'École de Paris, les Russes S. Poliakoff (1906–1970) et N. de Staël (1914–1955), se préoccupent principalement de construire avec une perfection rigoureuse leurs plans colorés faits d'une riche matière.

Hors de Paris, nous retrouvons des tendances analogues: l'Italien G. Santomaso (1907), les Allemands W. Baumeister (1889–1955), J. Bissier (1893–1965) et E.W. Nay (1902), et, en dernier lieu, le Belge L. Van Lint (1909), pratiquent ou ont pratiqué un art abstrait "musical" aux contours nébuleux et aux couleurs harmonieuses.

L'autre type d'art abstrait, la ligne "dure", est représentée par quelques peintres intransigeants comme l'Anglais Ben Nicholson (1894) ou les Suisses R.P. Lohse (1902) et Max Bill (1908). Nicholson fut à Paris très proche du cubisme qui exerça sur lui une action décisive; plus tard, il connut Mondrian pour qui il eut beaucoup d'admiration. Ces deux influences sont manifestes dans ses compositions rythmiques, peintes ou en relief. En revanche, Lohse et Max Bill (qui est aussi architecte) appartiennent pleinement à la tradition néo-plastique qu'ils ont continué à développer.

Sorti du Bauhaus, le Hongrois de Paris V. Vásárely (1908) a suivi une voie originale qui en fait le père à la fois de l'*op art* (à la vogue éphémère), pratiqué notamment par l'Anglaise Bridget Riley (1931), et d'un mouvement apparenté qui a sans doute eu plus de rayonnement: le cinétisme. Personnellement, Vasarély est un "cas humain" étrange puisqu'il se situe au point de rencontre de la science et de l'art et que, d'autre part, il s'efforce d'élaborer de vastes systèmes à buts sociaux qui visent à assurer la diffusion des œuvres d'art grâce à la sérigraphie, aux "multiples", à la décoration, etc.

Vers 1950, une bipolarisation s'était produite entre l'art abstrait sous ses diverses formes et l'art figuratif, qui apparaissaient comme les deux branches d'une alternative. Aujourd'hui — comme toujours en pareil cas — la controverse est dépassée sans que personne ait tranché cette question superficielle en un certain sens, et surtout mal posée. Le bon art abstrait continue à être pratiqué dans différents pays ou est déjà devenu une "école historique". Cela importe peu: il a constitué en son temps une ascèse indispensable et il représente un moment essentiel de l'histoire des formes.

Projet d'exposition

14

La peinture abstraite d'Amérique du Nord et ses prolongements

Deux grandes tendances se manifestent chez les artistes nord-américains modernes: l'une peut-être appelée "irrationnelle" (expressionnisme abstrait, *pop art, happenings, environments*), et l'autre "rationnelle" (*hard edge, op art*, volumes élémentaires).

Ces deux tendances ne sortent pas du néant. En laissant de côté les artistes de la période 1900–1940 qui ont produit des œuvres de type plus conventionnel — peintres de genre et réalistes — on peut mentionner toute une série de peintres nord-américains ou étrangers qui allaient littéralement former les nouvelles générations révolutionnaires: A. Dove (1880–1946), L. Feininger (1871–1956), J. Marin (1870–1953), S. Davis (1894–1964), M. Tobey (1890), etc. Un Russe, A. Gorky (1904–1948) et deux Allemands, J. Albers (1888) et

H. Hofmann (1880–1966), jouèrent aussi un rôle important, surtout les deux derniers qui se consacrèrent activement à l'enseignement.

De plus, il ne faut pas oublier la présence aux États-Unis d'Amérique de M. Duchamp, F. Picabia, M. Ernst, Y. Tanguy, A. Masson, R. Matta et, ce qui est peut-être encore plus important, celle de F. Léger et de P. Mondrian, qui devait mourir à New York.

C. Still (1904) peut-être considéré comme le tout premier précurseur de l'art abstrait nord-américain. Cependant, la grande époque va commencer avec l'expressionnisme abstrait (selon l'expression utilisée par C. Greenberg), représenté notamment par J. Pollock, F. Kline et W. de Kooning. R. Motherwell et A. Gottlieb mettent l'accent sur la construction, tandis que M. Rothko, M. Louis, B. Newman et Sam Francis se préoccupent davantage de l'élément spatial.

Plusieurs grandes innovations picturales de portée générale sont dues à ces artistes. L'une est l'"échelle": ils commencèrent en effet à donner à leurs tableaux des dimensions bien supérieures à celles qui étaient jugées normales jusque-là. Une autre a trait à la manière dont la toile est "attaquée". Une sorte de sauvagerie fondamentale — plus apparente que réelle, car il s'agissait en fait d'hommes cultivés — fut sans aucun doute l'une des raisons du succès que ces peintres remportèrent avant de tomber dans un certain académisme d'avant-garde.

Leur technique fut baptisée par H. Rosenberg *action painting*, car il y a toujours à la base une "action" — que ce soit dans le cas du *dripping* de Pollock, ou de la "peinture gestuelle" de Kline ou de W. de Kooning (curieusement, chez celui-ci, le procédé s'applique indifféremment à l'art figuratif et à l'art abstrait).

La tendance rationnelle de l'art abstrait ne compte guère de représentants de premier plan aux États-Unis. L'Allemand J. Albers fait exception à la

règle, et, aussi, à partir de 1950, le Nord-Américain Ad Reinhardt (1913), dont les tableaux symétriques sont formés de rectangles de couleurs sourdes. Mais cette tendance ne s'est vraiment développée qu'avec l'école dite du *hard edge* qui comprend surtout E. Kelly (1923), K. Noland (1924), J. Youngerman (1926), R. Anuszkiewicz (1930) et F. Stella (1936). Chez les trois premiers, l'influence des "papiers découpés" de Matisse est manifeste — et on sait en effet qu'une grande exposition des œuvres de celui-ci fit une forte impression aux États-Unis. Pour la première fois, les jeunes non-conformistes qui reniaient l'art européen parce qu'il se confinait toujours dans les limites du "bon goût" constatèrent alors qu'il semblait s'orienter vers l'ampleur de vision qu'eux-mêmes souhaitaient atteindre.

D'autres peintres, plus exclusivement rigides et linéaires, tels qu'Anuszkiewicz et Stella, créèrent des compositions "à rayures" et des "labyrinthes optiques" qui deviennent parfois tridimensionnels. Il faut reconnaître qu'à ce moment beaucoup d'artistes qui se considéraient comme des peintres adoptèrent un mode d'expression "volumétrique" (on ne saurait parler ici de sculpture proprement dite, même si dans les deux cas les formes produites "occupent une place dans l'espace", pour créer des "volumes élémentaires". Néanmoins, ce type d'expression est encore un prolongement de l'art abstrait — le dernier, pourrions-nous dire, avant l'entrée directe dans le domaine de l'art conceptuel.

Projet d'exposition

15

L'art néo-figuratif et l'informalisme

Deux artistes européens établis aux États-Unis d'Amérique ont joué un rôle important dans le passage de la "figuration déformée" à l'expressionnisme abstrait, et de là au *pop art* : A. Gorky (1904–1948), Russe qui vécut en Amérique du Nord (où il devait se suicider), et le Néerlandais W. de Kooning (1904) qui réside à New York. Gorky — qui subit l'influence de Miró et de Matta — utilise des formes "organiques", même si elles sont abstraites. De Kooning opte librement tantôt pour l'abstraction, tantôt pour la figuration. L'action ainsi exercée par des artistes émigrés sur l'évolution de la culture est très féconde. Gorky et de Kooning ont peut-être influencé Rauschenberg et Johns, les jeunes créateurs du premier style *pop* — agressif, mais d'une grande sévérité.

En Europe, le groupe Cobra (sigle formé à l'aide du nom des trois villes dont provenaient les fondateurs : CO-penhague, BR-uxelles et A-msterdam) se proposait de réagir contre l'École de Paris, bien qu'aujourd'hui ses principaux membres vivent dans cette ville qui a fini par les assimiler. Il comprenait notamment le Danois Asger Jorn (1914), le belge P. Alechinsky (1927) et les Néerlandais Corneille (1922) et K. Appel (1921). Comment les définir ? Partant du surréalisme, ils souhaitaient échapper à la "joliesse" qui caractérise l'abstraction lyrique. Ils organisèrent deux expositions — l'une à Amsterdam (1949) et l'autre à Liège (1951) — après quoi le groupe se considéra comme dissous.

Leur attitude "anticulturelle" rappelle à certains égards celle du peintre français J. Dubuffet (1901) qui, à partir de 1940 environ, se consacra à une forme d'art dont les frontières sont fixées par la figuration violemment déformée, d'une part, et, de l'autre, par l'informalisme et l'"expression par la matière". C'est Dubuffet qui a découvert et collectionné des œuvres relevant de ce qu'il appelle l'"art brut" (c'est-à-dire produites par des fous, des illuminés ou des simples d'esprit), et dont l'influence a profondément marqué sa propre peinture.

Un autre artiste français contemporain qui allait dépasser les notions d'art figuratif et même de couleur pour s'intéresser exclusivement à la "matière informe" fut J. Fautrier (1898–1964) ; il devint ainsi l'un des fondateurs de l'"informalisme", avec le Germano-Français Wols (1913–1951) qui, de son côté, suivit l'une des "voies" ouvertes par Paul Klee. Pour Wols, comme pour Fautrier, des formes vagues résultant de l'accumulation de la matière picturale suffisent à exprimer le sentiment mystérieux de la vie.

Ce renoncement pathétique a été dans certains pays latino-américains — toujours avides de nouveauté — un véritable fléau en encourageant la tendance à la facilité. Tel n'est cependant pas le cas en ce qui concerne le peintre espagnol A. Tapiés (1928) qui, comme Dubuffet (mais d'une façon plus purement abstraite), sert de lien entre l'informalisme et l'"expression par la matière".

La matérialité des objets — pièces de bois brûlé, plaques de métal cassées et oxydées, plastiques déchiquetés — est plus directement exploitée par l'Italien A. Burri (1915), qui a créé une tradition neuve : celle du collage ou de l'assemblage de détritus divers, procédés dont il se sert pour réaliser des œuvres qui sont l'expression de notre ère du machinisme et de l'incrédulité.

Le grand néo-figuratif pur est l'Irlandais F. Bacon (1909), dont le rayonnement mondial est l'un des phénomènes caractéristiques de l'époque. Ses tableaux où le corps humain est mis à la torture conservent la qualité de la peinture traditionnelle des musées ; en même temps, par leur violence et leur agressivité, ils sont d'une modernité terrifiante.

Des peintres plus jeunes subissent aujourd'hui l'influence conjuguée du surréalisme, du groupe Cobra, de Dubuffet et de Bacon. Parmi eux figure, par exemple, l'Anglais A. Davie (1920), sorte de Klee enjoué qui utilise des coloris riches et gais. Il en est de même pour l'Autrichien F. Hundertwasser (1928), qui a réussi à faire apprécier à un vaste public ses labyrinthes d'un chromatisme froid, strident et dont on garde un souvenir fasciné. Enfin, on pourrait placer aussi dans cette catégorie l'Allemand H. Antes (1938), remarqua-

ble artiste néo-figuratif qui a créé une race d'êtres à la fois caricaturaux et inquiétants — sortes de nains tout en jambes ou en têtes, peints dans une superbe gamme de tons clairs et violents sur fond blanc — et qui sont propres à hanter nos cauchemars biologiques et planétaires.

Projet d'exposition

KOONING, Willem de (1904)
 668 La reine de cœur

GORKY, Arshile (1904–1948)
 484 L'eau du moulin fleuri

ALECHINSKY, Pierre (1927)
 2 N° 3 Le tour du sujet

CORNEILLE [Corneille Guillaume Beverloo] (1922)
 208 Azur, été, persienne close

APPEL, Karel (1921)
 10 Le cavalier
 11 Deux têtes

CONSTANT, Antono Nieuwenhuis (1921)
 199 Fête de la tristesse

FAUTRIER, Jean (1898–1964)
 337 Les poissons

DUBUFFET, Jean (1901)
 286 Deux mécanos

TAPIES, Antonio (1923)
 1422 Peinture, 1958
 1423 Relief de couleur brique

BURRI, Alberto (1915)
 99 Sacco e rosso S.P.2.

DAVIE, Alan (1920)
 218 Esprit oiseau

HUNDERTWASSER, Fritz (1928)
 537 Souvenir d'un tableau
 536 Les eaux de Venise

LINT, Louis van (1909)
 696 Ça grouille

GIACOMETTI, Alberto (1901–1966)
 405 Caroline
 406 Paysage

GRAVES, Morris (1910)
 487 Les pics
 488 Oiseau aux aguets

SAITO, Yoshishige (1905)
 1309 Peinture "E"

Artistes représentés: 16; nombre de tableaux: 21

Introduction

Outlining ten to fifteen "possible" exhibitions on the basis of a catalogue of reasonably good but inexpensive reproductions is a real challenge, and I accepted it as such when Unesco did me the honour of approaching me.

Publishers, of course, are not guided solely by cultural considerations but on the whole they can be said to have the right outlook. Art books and reproductions belong to the risky and exciting class of publications whose object is to spread culture but which must also show a profit. Unesco is more exigent: for it and its collaborators the problem is essentially one of pedagogics and of reaching all levels of society and all milieux throughout the world.

I myself was on the committee for the selection of the new reproductions. In conjunction with a succession of international experts we spent four solid days examining the reproductions already listed in the previous catalogue and those proposed for the new one. On the basis of a number of considerations which it is not for me to go into here, a list of more than 1,500 reproductions figures in the new edition. A catalogue is by definition a tricky thing. On the one hand we find certain famous artists very well represented—Degas, Cézanne, Picasso, to quote just a few—indeed over-represented as this seems to be at the expense of other painters who are also important but do not figure in the catalogue at all—De Chirico and Bacon come to mind. Whether their omission is due to an oversight, to

prejudice or lack of enterprise the educational aspect undoubtedly suffers.

How then are we to contrive to give the public a concise, fair and accurate account of the evolution of modern painting? By decision of the committee a list of the principal lacunae is included at the end of this text. Omissions or no omissions, the facts are inescapable: we must make do with what we have (which is a great deal but has perhaps the defect of being too repetitive and not eclectic enough) and, working on that, try to be clear, explicit and coherent.

I have sought to go still further: my aim has been to produce a veritable history of modern painting in miniature. By reading the separate introductions and carefully studying the pictures—or reproductions of them—which I have chosen on objective didactic criteria, the average reader or visitor should be able to get a general and coherent idea of the progress of the more *avant-garde* painting over the last century in the course of which we have had to change almost all our assumptions which, while they may have suited us, no longer worked in the world in which we have to live.

There was only one way of making the required selection—on considerations of economy and interconnexion which are certainly not bad criteria in cultural questions. Using fifteen exhibitions—or more properly, suggested exhibitions—each comprising from twenty to thirty pictures, I have tried to give as comprehensive a view as possible of what the critics are agreed in calling the

most aggressive and the most stimulating modern painting. Accordingly my policy has been to trace the lines of the ultra-modern when these lines have proved to have had significant consequences not only in the field of art proper but also in that of the general culture of a historic period such as our own.

An observant and intelligent visitor making the rounds of a really comprehensive collection such as the National Gallery in London, or the Metropolitan Museum in New York, would find, as he moved from room to room, that all of a sudden in Western painting the sun seems to come out. It is said that the first impression is the right one and in this instance it expresses an axiom in terms which could not be bettered: between the great, the admirable, traditional painting of the mid-nineteenth century—Delacroix, Courbet—and what follows immediately after it—Monet, Sisley, Degas, Renoir—there is above all a difference in tone which rests on a difference in the conception of light. To give the full picture there is still a great intermediate figure in the person of Manet, but Manet is in fact the "bridge" between the two forms of painting, as he himself began by painting with a dark palette and art gallery lighting and was later converted by a handful of young and talented artists—those I have just mentioned—to a much more luminous and dynamic light palette style.

Two things need to be made clear at once in what I have just said. To begin

with, there is nothing wrong with what I call art gallery lighting. There is no time here for a retrospect of Western painting, but it can be said that, thanks to a handful of geniuses, it had reached acceptance of the infinity of possibilities potentially present in the Renaissance approach. This last was, essentially, to situate Man in the cosmos, to order reality like a stage scene *a l'italiana*, with a proscenium (the frame), simulated perspectives and backdrop. In this ordered and anthropocentric microcosm, the chief place, not surprisingly, goes to the human element.

In the middle of the nineteenth century by the combined action of many factors, including Constable's English landscape painting, Turner's airy fantasy, the robust Naturalism of Courbet, Manet's daring treatment of themes and space, something was to change radically in *avant-garde* painting, which is anti-academic by definition. Whether overset by Impressionism, by the schools which derived from it or rejected it, or by the individual contributions of certain unclassifiable painters of genius, the fact was that the bastions of traditional painting were to fall one by one: the character of the subjects, their setting, the treatment of light, the general tone of the pictures, the attempts to break out of the frame, all evidence not the consolidation of values already known but, on the contrary, the exploration of values barely guessed at then, which over the years have helped us to work out our present version of the mechanism of the world.

A last caution: if everything here seems to revolve around the notion of Impressionism, this is not because of the absolute value of that trend, but because it happened to trigger off a particular situation which had been building up for a long time. Thus, for half a century (1860–1910) Impressionism was the nucleus around which there took shape—whether as disciples or antagonists—the different schools of painting of our epoch—the irrational, the rational,

the fantastic, the abstract, the critical, the bravura, the provocative.

The fifteen "suggested exhibitions" which follow should be capable of posing the required questions and encouraging the serious visitor to work out the answers.

1

Impressionism

In the spring of 1874 a group of young painters at variance with the official schools held an exhibition in Paris in the studios of the photographer Nadar. They were Monet, Renoir, Pissarro, Sisley, Cézanne, Degas, Guillaumin and Berthe Morisot. One critic christened them "Impressionists", and they accepted the name whose justness was to be demonstrated later.

Many of these painters—Monet, Renoir, Cézanne, Degas—were true geniuses who, though briefly fellow travellers, were later to draw apart for each to follow his own path. Along the way they "drew in" another great painter, rather greater indeed than themselves, in the person of Edouard Manet. While they did not convert him to the flowing brushwork which they themselves practised, they did get him to lighten his palette (like Cézanne and Degas), which around 1870 was to turn luminous.

The Impressionists, amongst whom Bazille should also be included, had come to know one another a decade before in various academies, from which they were moving away, dissatisfied. During this period a number of them went in for open-air paintings of the estuary of the Seine and the beaches along the Channel coast which were beginning to be fashionable. There Monet met two painters, Boudin, a Frenchman, and Jongkind, a Dutchman, and took over

from them a fluid technique which was able to simulate changing effects in nature. The Franco-Prussian War in 1870 dispersed the group: Bazille died in battle; Monet, Sisley and Pissarro took refuge in London.

From 1872 on, Monet and Pissarro were to become the "prophets" of open-air paintings. Monet drew into his circle the "sensitives", Renoir, Sisley and Manet, and Pissarro the more "earthy" and "structured" like Cézanne and Guillaumin. From the following years onwards the Impressionist style, with individual variations, may be said to have become general in the group. After the first group exhibition in 1874, the sympathetic critics of the day regarded the year 1877 as the culmination of the trend as a group movement. But towards 1880, when a degree of acceptance begins to exist, the sundering of the members geographically and aesthetically follows inevitably.

The innovating action of Impressionism takes place on many different levels simultaneously. To begin with, as Georges Rivière put it at the time, what distinguishes the Impressionists from other painters is treating a theme in terms of the colours and not of the theme itself. Secondly, the change from a dark to a light palette is rather longer and more complicated as a process than as a statement. It derives not so much from direct observation of nature alone as from copying the daring of Manet, who as in his *Olympia* was already risking the use of one light colour against another (pale pinks against ivory). It sought to restore light to painting and Corot's greys disappear. In nature there is no black; everything is colour. The physicist Chevreul had worked out the theory of complementary colours and simultaneous contrast; that the shadow cast by any object is of the colour complementary to that of the object itself. On canvas a colour is intensified if it is set beside its complementary.

We find none of these new techniques

appearing overnight in the work of the Impressionists, as some have suggested. The most coherent development was that of Monet, who gradually extended his treatment of reflections on water to the picture as a whole. In order to do this he had to use smaller and smaller brushstrokes and align them with the shape of the subject which he was trying to render in colour terms. The final consequence was his reaching the stage of "visual disintegration" of the picture, as in the *Nymphéas* series, in which the structure is swamped by the all-pervading chromaticism.

Sisley, more cautious and with less genius, stopped at a mean point to effect what was almost an "inventory" of the landscapes of the Ile de France area, which he painted by all lights in all seasons. His destiny was to develop a Sisley "manner". Finally, Pissarro after a rather pedestrian period—and always with less poetry than in his friends' work—toward 1895 achieved a surprising vigour, which gives him greatness in our eyes.

The others were not really Impressionists throughout their lives, although all of them had been influenced by this key movement of the 1860–1880 period. Manet, being great enough to be a law unto himself, deserves separate treatment. Renoir, although with excursions into classicism, in search of solidity of forms, finds his true expression in "fondling" space with a sensuality which Monet for instance never attained. Finally we have Degas, concerned about the "shot"—he was an excellent photographer—but above all a tireless analyst of bodily movements, and last of all Cézanne, seeking, as he put it, "to do Poussin again from Nature", meaning that emerging from the great experiment with light started by Impressionism, he wanted to "construct" his own vision of reality in terms of the atmosphere of Provence, which does not produce the charming blurred iridescences of the north but the classical "solid" colours of the Mediterranean.

2
Post-Impressionism

There were at least five sequels to Impressionism. Four were reactions against it, while the fifth carried it further and ossified it. Let us first take a look at the opposition movements, personified by great artists all with different approaches.

Cézanne after his youthful essays in dark and heavily impasted painting (a kind of "proto-Expressionism") was to swing to the other pole. He set out, in his own words, "to make of Impressionism something solid and durable, like the art of the Museums". Abandoning the technique of small dabs of opaque colour, Cézanne evolved a lighter style using successive touches of transparent colour to "construct" forms which sought to show the geometry in Nature. His ideal was thus not the capture of a fleeting "impression", but a kind of modern classicism which led him to seek the permanent in the evanescent. His originality and what makes him the father of all modern art is that he was the first to seek to make a picture a "reality" in its own right and not merely a reflection of the real world.

The colour freedom, as Chagall called it, which the Impressionists brought to painting was to know other lines of development. One such was Gauguin's. A latecomer to painting, Gauguin was already 35 when he left a good position in a bank to devote himself to his new passion. His is yet another type of anti-Impressionist reaction. Gauguin was to be an apostle of Synthetism, deeming that the Impressionist techniques "vapourized" the subjects. His ideal was solid forms, flat colours without modulation, lines dividing the masses, light without a suggestion of shade. This elimination was to free him from the mere copying of nature, which he was to try to stylize into a decorative and symbolic structure.

Europe had little to offer him and he sought refuge first in Martinique, then in Tahiti and, after a frustrating return to France, in one of the most remote islands of the Marquesas, where he eventually died in 1903. This permanent withdrawal from the civilized world is a veritable pilgrimage to the sources. His

landscapes, his figures, are still impassive, ponderous, like those of archaic art. In his rejection of Western life and Western art, Gauguin paved the way for our natural acceptance of those unsophisticated arts which, although expressing beliefs dissimilar from our own, we now welcome gratefully as a gift of time.

Another self-taught genius, Van Gogh, five years younger than Gauguin, reached Paris one day in 1886. Leaving his native Holland, he had tried to settle in London, and then in Belgium, where he started an abortive career as a preacher in the coal-mining area of Borinage. When he moved to Paris he brought with him a number of dark ugly pictures which are a veritable social indictment. Van Gogh was obsessed by the condition of mankind and all his work had an ethical substratum. When he realized that his efforts were fruitless he went out of his mind, and though he continued to paint with increasing talent, he committed suicide two years later.

His palette had become lighter as soon as he arrived in Paris. In this he followed the Impressionists, whom he quickly got to know. In 1888, perhaps on the advice of Toulouse-Lautrec, he went to the south of France and settled at Arles. What he was to get from the Midi, heightened colour and the "feel" of materials, was the precise antithesis of what Cézanne's eliminations had arrived at nearby. However, with Van Gogh this circumstance did not find expression in a complacent sensuality but served to sharpen the expression of his concern for the whole man and his tragic fate. For this reason, he is the father of all Expressionism. From the revealing correspondence with his brother Theo it is manifest that the fiery colours and the flame-like lines of his last years, the excessive *impasto*, conveyed his inner disintegration. The pictures painted in the last two years of his life should be "read" as what they are: full sunbursts.

Toulouse-Lautrec was another strange genius. He was not a footloose traveller like Gauguin or Van Gogh. He was never to know family or money worries. But he, who was in love with beauty, was himself a dwarf, ugly and deformed. A great draughtsman (even with the paint brush) Lautrec's mode of expression was by clean lines and flat colours. It is not surprising that he was the real inventor of the pictorial poster; the only form of visual art which the industrial society begets naturally, to paper the walls of the modern city.

In his sensory and intellectual world Lautrec could make nothing of the contemplative painting of the Impressionists, the spirituality of Cézanne, the moralism of Van Gogh or the "neo-archaic" purity of Gauguin. Compared with them, he seems like a relentless and dispassionate psychologist.

Lastly, among so much pure intuition, we come to a theoretical approach. I mean the Neo-Impressionism of Seurat, Signac, Cross and other "scientific" painters. The first of them is outstanding, despite his early death at the age of 37. Concentrating systematically on the separation of the brushstrokes, which were short but thick with saturated pigment, he arrived at Divisionism or Pointillism. Essentially a draughtsman, Seurat did not live long enough to carry his ideas to a conclusion. Perhaps the best of what he left us is compounded in that perfect work, *A Sunday Afternoon on the Island of La Grande Jatte*. In it the sunlight is rendered in all its brilliance, while the flickering colours detract in no way from the consistency of the forms, which are solid though penetrated with light. In his imitators the vigorous development of the theory killed the best of their artistic intuition. However, Signac was to have an influence on the young Matisse and through him on the whole of contemporary painting.

Project for exhibition

Artists represented: 6; number of pictures: 23

3

Painting other than French in the second half of the nineteenth century

When this period began (1850–1860), Italy was experiencing a "modern" movement which transcended the historical romanticism of a painter like Francesco Hayez (1791–1882) for example. I am referring to the *macchiaioli* group (from *macchia*, a spot), which originated in Tuscany but soon spread throughout the Italian peninsula. This group included some fine landscapists such as G. De Nittis (1846–1884), genre

painters such as G. Toma (1836–1893) and painters of historical subjects such as D. Morelli (1826–1901). Among the leaders there were at least two excellent artists: T. Signorini (1835–1901) and Giovanni Fattori (1825–1908).

At first glance Fattori might seem to be no more than a "painter of reality", but this would be a superficial appraisal. His real achievement consisted in reproducing the fullness of light by using flat tints and contrasting dark and light areas, a technique which presupposes a real exploration of optical activity.

A painter closer to Impressionism "in the French manner" is Silvestro Lega (1826–1895); he had the ability to capture the effect of light, but was incapable of more than plastic skill, and did not succeed in creating a mental atmosphere.

Giovanni Segantini (1858–1899) had similar aims; he had perhaps a less refined taste, but more strength. He used colour boldly, not hesitating to employ garish tones, and it must be admitted that, even at a time when naturalism was at its height, his crude style brought vividly before us the Alpine fields and skies which were his favourite subjects.

At the opposite extreme, a great world figure like Giovanni Boldini (1842–1931) represents the "international Italian", capable of painting, with great ease and inherent superficiality, the protagonists in the theatre of society in which he was an actor.

The second half of the nineteenth century likewise saw a number of contradictory trends in Germany. One of these is represented by Hans von Marées (1837–1887), who constantly sought to achieve the gravity and simplicity we find in ancient mural paintings. His colours are subdued in tone and his paintings have nothing of the mythological atmosphere of which his contemporary, Anselm Feuerback (1829–1880), was so fond.

Wilhelm Leibl (1844–1900) is far removed from both those painters. A realistic "craftsman" of the highest order, his favourite subjects were

Bavarian country people, the houses in which they lived and their customs.

Lastly, there was a genuine German Impressionism of high quality, represented by Max Liebermann (1847–1935), Max Slevogt (1868–1932) and especially Lovis Corinth (1858–1935) who, because of his tragic view of life, forms the link which leads naturally to Expressionism, one of the most interesting aspects of modern art in Germany.

In Belgium, we find a great painter who is unclassifiable linking the nineteenth and twentieth centuries—James Ensor (1860–1949). He was a powerful Expressionist with a tendency towards aggressivity, manifested primarily in masked figures and marionettes which he painted in bright, garish colours.

The United States of America also produced a rather heterogeneous series of capable painters in this period, beginning with the "international" ones such as James McNeill Whistler (1834–1903), who lived in London and Paris. Whistler was one of the first to recognize the universal values represented by Japanese prints, which were virtually unknown in Europe at that time. His style reflects the combined influence of those prints and of Impressionism, which was the style of some of his close friends. Whistler however was even more of a "dreamer" than they and preferred to emphasize a dominant hue in each painting: grey in the indoor portraits and blue in the "idealized" views of London.

One day a painter named Mary Cassatt (1845–1926) arrived in Paris from the United States. She was less of a visionary than Whistler and more of a pure Impressionist, having come under the influence of both Manet and Degas. In her predominantly light-toned painting we recognized a definitely personal and intimate note.

More superficial perhaps than his two above-mentioned fellow-countrymen, John Singer Sargent (1856–1925) nevertheless won fame because of his dazzling free-lowing technique. His paintings

portray the individuals who peopled the artificial and wealthy world which was apparently the only one he ever frequented.

Thomas Eakins (1844–1916) constitutes a special case of a "true" American, devoid of the European traits of the other three American painters we have mentioned. He was a down-to-earth realist who studied anatomy and tried to depict bodily details exactly in his paintings. In his sporting scenes, his ability to capture a certain quality of light in the north-east part of the United States where he painted was perhaps more important than this attention to detail.

Project for exhibition

4

The Nabis *and the* Fauves

The *Nabis* ("prophets" in Hebrew) and *Fauves* ("wild animals" in French) have a common origin in the many-sided figure of Paul Gauguin.

The connexion between this master and the future *Nabis* came about indirectly in 1888 through the painter Paul Sérusier (1863-1927). This artist brought with him from Brittany a system of juxtaposing pure tones which Gauguin was already using, a system which was to be a powerful means of expression for a series of young painters which included, from the beginning, Pierre Bonnard (1867–1947) and Maurice Denis (1870–1943). They were later joined by Jean-Edouard Vuillard (1868–1940), Raymond Roussel and the Swiss, Félix Vallotton.

Those who carried this trend furthest, however, were Bonnard and Vuillard, who were also called "intimists" because of the household subjects they painted. The revolution they brought about was none the less a major one. Pursuing the path opened up by Toulouse-Lautrec, who was a friend of theirs, both painters developed a highly refined form of graphic art (posters, covers for the *Revue Blanche*) which in turn influenced decorative art towards the end of the century. Vuillard's work is characterized by Arabesque composition, opaque materials and neutral tones, whereas Bonnard's style is marked by cold, acid and contrasting colours, distortion and a "flatness" which negates perspective.

The *Fauves*, with Henri Matisse (1869–1954) as their central figure, exhibited officially at the Salon d'Automne in 1905. These painters came from three different backgrounds. Some (e.g. Marquet, Manguin, Camoin and Puy) were from the atelier of Gustave Moreau at the École des Beaux Arts and the Carrière Academy; others (Derain and the Belgian, Vlaminck) came from the town of Chatou where they had settled; and yet others (Friesz, Dufy and Braque) from their native Le Havre. To all these must be added a painter not attached to any group, the Dutchman, Kees Van Dongen, who was to go with them part of the way.

It was in 1892 that Matisse entered Moreau's *atelier*, which was already frequented by Georges Rouault (1871–1958) and which soon saw the arrival of Albert Marquet (1875–1947), Manguin and Camoin. In 1899 Matisse began experimenting with violent, pure colours, in applying which he used a Pointillist technique at first. He followed in the footsteps of Cézanne—so far as his classic sense of line is concerned—with his friend Marquet, whereas Derain in Chatou and his companion Vlaminck were seeking a more aggressive approach which was already evident in Van Gogh, whose retrospective exhibition they had seen and admired in 1901.

When the school expanded (1905–1907), the two tendencies were combined, but Gauguin's decorative serenity dominated them. After that, each artist followed his own bent. Rouault discovered his essential expressionism, and painted subjects full of pathos, applying the colours thickly. Dufy adopted a decorative style, which in the long run turned out to be more revolutionary and consistent with the ideals of the group than those of his former companions. Derain, after having been perhaps the most brilliant *Fauve*, ended up as a "classicist", expressing himself in earthy colours and ochres. Vlaminck, as if he were obeying the law of least effort, having produced very carefully constructed pyrotechnical works in his youth, adopted a picturesque style of questionable worth, using material that was rather inexpressive and repetitive. Marquet, who had begun brilliantly with his treatment of the figure, ultimately turned to mannerism and became a painter of rivers and harbours. Nevertheless, he succeeded as few have done in capturing certain qualities of light to which he was acutely sensitive, and he did so without having recourse to Impressionist or Pointillist methods. Lastly, Van Dongen developed over the years into a faithful chronicler of modern society, but only after he had acquired a style which corresponded very closely to the fashion and mood of a period which he depicts purely superficially.

For the more outstanding painters, Braque and Matisse, Fauvism was merely an apprenticeship, a midpoint between what had been achieved by their predecessors and what they took as their goal. Braque, to begin with, gave up violent colours and adopted Cubism whole-heartedly—a movement of which he was indeed the founder, together with his Spanish friend, Pablo Picasso. Years later, when Braque abandoned both experiments, he was as though inoculated, and ready for all the exploits which were to form the remainder of his career, a career that was always restless, full of surprises and, in the latter years, perhaps somewhat disorganized.

Matisse, who was the motive force in the first phase of Fauvism, was also one of the first to put it behind him, having learned lessons that were definitive for his future career, which, along with Picasso's, was literally to cover the entire century.

Project for exhibition

BONNARD, Pierre (1867–1947)
 57 The Lamp
 59 La Place Clichy
 65 Yellow and Red Still Life

VUILLARD, Jean-Edouard (1868–1940)
1502 The Public Gardens: Les Tuileries

VALLOTTON, Félix (1865–1925)
1478 View from the Cliffs

MATISSE, Henri (1869–1954)
 802 Notre-Dame
 804 The Gypsy
 805 Walk in the Olive Groves

ROUAULT, Georges (1871–1958)
1275 Judgement of Christ

5

Cubism

For the last century painting has played a fundamental part in the panorama of culture. Starting with Manet, there was an endless succession of "waves" of painters in France who wanted to change everything on the basis of the notion of colour.

Suddenly there was silence. It was as if a saturation point had been reached and some talented young painters— occasionally the same ones who had launched Fauvism—were again going to raise the problem of producing a painting which was something like a well-composed, self-contained poem and was not expected to provide either information or propaganda to subserve any religious or political idea, as had been the case since the Italian Renaissance.

At this point we decline to use the nomenclature of the various "isms". Anyone who divides modern art into an infinite number of trends not only does not understand it better by so doing but

runs the risk of not understanding it at all. In the last analysis, only a few major art movements have changed the face of the world as we see it: one of these is Fauvism and another is Cubism. These two movements, however, were not totally opposed nor were they rivals. They emerged from the same cultural milieu, in the same city and, it might be said, at almost exactly the same time.

There were of course concrete events which led to the advent of Cubism. These included two major retrospective exhibitions, one of Seurat (1905) and the other of Cézanne (1907). There was also the "discovery" of African sculpture, which soon commanded attention in *avant-garde* circles. Lastly, there was a yearning for purity and austerity which was a healthy reaction to the interpretation based primarily on the use of colour.

From all these concerted efforts there emerged the key work of that time, namely *Les Demoiselles d'Avignon* (1907), by Pablo Picasso. The right-hand part of that painting was treated as an "independent construction"; the draughtsmanship in this part is incisive and stark, and there is absolutely no light and shade. Shortly after painting it, Picasso went off to his native Spain for a while, and Braque went to the south of France. They returned with their first Cubist paintings (those of Horta del Ebro and l'Estaque, respectively); both paintings were still very much in the style of Cézanne, and not very good examples of it.

In 1910 Picasso and Braque abandoned landscape painting. Although the Spanish artist painted some classical Cubist "portraits" at that time, it may be said that in general they both concentrated on still life. That was one of the great definitive decisions; that the centre of attention should be the "object". In the nineteenth century it was the subject which was all-important, whereas in the first half of our century painting was based on "variations on the object". Ordinary objects found in all painters'

ateliers—pipes, tobacco pouches, coffee mills, rum bottles, etc.—by virtue of their very familiarity were readily broken down into their elements, analysed and recomposed to create not a "symbol" of bohemian life but simply a figurative basis for a well-constructed painting.

There has been much ill-informed talk about a "fourth dimension" (time) and an intellectual approach to reality. Picasso, as usual, had something very apt to say about these theories: "When we practised Cubism our object was not to practise Cubism but to express what we felt within ourselves."

It is true that the ideas of Cubism, which was based upon drawing, the colour spectrum being reduced to grey, ochre and an occasional pastel-coloured spot, were apt to seem inhuman. That is perhaps why, in 1912, Picasso, Braque and especially Juan Gris (1887–1927), began to include in their paintings material objects: *collages* of sand or pieces of paper—newspaper cuttings, musical scores or labels—in other words, perfectly recognizable bits of life that were so ordinary as to be trivial. Later, they achieved a more complex pictorial texture which also made use of *trompe-l'œil*, based on the imitation of wood, marble, etc.

Juan Gris himself proposed that in order to distinguish between these phases the strict form of Cubism should be called "analytical" (1910–1912) and the less rigid, freer type, "synthetic" (1913–1914). Before turning to the less distinguished Cubists, however, we must mention another great painter who was also, in his way, a Cubist—Fernand Léger (1881–1955), who, at approximately the same time as the above-mentioned artists, was trying to "cube" those fragments of reality found in his paintings between great billows of smoke that must be interpreted as simply a compositional device.

On the strength of the work of these four major painters, Cubism made its triumphal entry into history as one more

way of approaching "telegraphic representation" which, although it requires interpretation, has its own implicit plastic value to justify it from within. Many great artists, beginning with the four founders, were to make use of the technique, developing it until the time of the Second World War. In general it may be said that the great painters have been influenced, either directly or indirectly, by "generalized Cubism". The best direct heirs of Cubism such as Metzinger, Gleizes and La Fresnaye, found structure and discipline in it, whereas to the weaker ones it was scarcely more than a somewhat clever but necessarily mannered formula. In any case, the Cubist approach will for ever remain a classical phase in the history of perception in our day.

6

Twentieth-century Italian painting

Around the end of the nineteenth century and the beginning of the twentieth, Italian painting had some good artists who, however, did not manage to establish a real *avant-garde* tradition. As a result, restless artists such as F. Zandomeneghi (1841–1917), the landscape painter F. Palizzi (1818–1899) and the society portraitist B. Boldini (1842–1931) spent long periods in Paris, the undisputed art capital at the time.

Futurism was the first original movement to seek to renovate the culture, rejecting the past *in toto* and calling for bold stylistic and technical experimentation. The first to propound the theory was the poet F.T. Marinetti (1876–1944). Its converts in the visual arts (who published a Manifesto in 1910) were G. Balla (1871–1958), C. Carrà (1881–1966), U. Boccioni (1882–1916), who was to work out the theory, G. Severini (1883–1966) and L. Russolo (1885–1947). A. Soffici (1879–1964) and E. Prampolini (1894–1956) later had a transitory connexion with Futurism which was to link it with other European movements.

Futurism proclaims itself anti-*bourgeois* and its aspiration is to express moods. While it exalts technique it wants it to be not pedestrian but "lyrical". In the final count the basic contribution of Futurism to our minds, now

that the literature of the Manifestos is falling into oblivion, is simply the notion of dynamism. In effect, to the young Futurists, Impressionism represented a tremendous advance, but one which nevertheless still stuck to its own narrow limits. Cubism passed muster as a revolutionary step, but not enough of one. Boccioni, like Delaunay and Duchamp, notes that Cubism was still weighted down with rationality and classicism. What had to be captured at all costs was movement and its expression: speed. Boccioni, who was the most gifted of the analytical Futurists, achieved most perhaps in sculpture. In the latter part of his life he sought to discover a synthesis between Impressionism and Expressionism, as the two chief artistic poles of the period.

At the height of the Futurism vogue, a young painter appeared on the scene, G. De Chirico (1888) who with great assurance and boldness, stood out against it. To him art was pure metaphysics, entering into contact with reality only in order to transcend it. He represents forms without vital substance in a space and time vacuum. Broad classical piazzas of red and ochre buildings seen against green skies, blackboards, geometrical instruments, mannequins—such is the world of metaphysical painting, a kind of pageant which intrigues and disturbs us. For the Chirico of that period, art should not be regarded as a revolution or move towards any form of social progress.

After the First World War some Futurists like Carrà joined the opposing forces headed by De Chirico. Good painter that he was, Carrà was to introduce a poignant note variation into the inhuman world of the movement's founder. Inasmuch as the new disciple looks above all for the concrete in houses or beaches—even when they are abandoned—he exalts the materialness of things. In his pictures even the air seems to have substance.

In 1920, we get the appearance of the group known as the Valori Plastici

(Plastic Values), which tried to combine the "modern" acquisitions of Cézanne and the Cubists with a so-called Italian tradition, not that of Raphael, but one going back to Giotto and Masaccio. The recall to order which in Paris culminated in the Purism of Ozenfant was to have a typical representative in Italy in F. Casorati (1886–1963), who, if he does not seek to italianize modern art, at least tries to fit it into the idealism of the philosopher Croce, which was near-dogma at the time.

The greatest Italian painter of the century, G. Morandi (1890–1964), side-stepped all these movements. Refusing De Chirico's eye-catching theatricality, Morandi concentrated on his endless unsensational records of bottles, cups, flowers and landscapes, always the same, yet always miraculously different.

Another art movement was the *Novecento* (1926), associated to some extent with Fascism. However, it included interesting artists who were not content with providing the State with an "official" art. A. Tosi (1871–1956) tried to capture the materialness of the landscape, giving it a Cézanne-like structure with a Romantic counterpoint. M. Sironi (1885–1961), on the other hand, attempted a finished monumentality as of ancient ruins viewed with Expressionist violence.

Deserving of separate treatment are F. De Pisis (1896–1956) and M. Campigli (1895–1970). The former was a Venetian, who died in Paris, and who practised a greyish Impressionism executed as though done with cursive pen strokes. His vistas of Venice or his still lifes are sensitive almost to the point of affectation. Campigli is another who is mannered in his own fashion: the small scale of his female subjects, the quality of his *impasto*, his brick and lime colouring, take us back automatically to an archaic mode of Mediterranean mural painting.

Finally, at the opposite pole from these sophisticated painters we have O. Rosai (1895–1957), who is the artist of everyday life. His pictures are treated in the solid manner of the Tuscan tradition, but it is observable that the artist's vision has been transfigured by the stripping down to the essential which he learnt from Cézanne.

Project for exhibition

BALLA, Giacomo (1871–1958)
 19 Dog on a Leash

CARRÀ, Carlo (1881–1966)
106 Metaphysical Muse
107 Still Life

BOCCIONI, Umberto (1882–1916)
 54 The City rises
 55 Dynamism of a Cyclist

SEVERINI, Gino (1883–1966)
1337 Mandoline and Fruit
1338 Still Life with Pipe

MORANDI, Giorgio (1890–1964)
962 Still Life
966 Still Life
968 Landscape
963 Still Life: Cups and Vases

SIRONI, Mario (1885)
1352 Composition

DE PISIS, Filippo de (1896–1956)
1121 Still Life with Asparagus
1122 Iglesia della Salute

ROSAI, Ottone (1895–1957)
1268 The Three Houses
1269 Seascape

Artists represented: 8; number of pictures: 16

7

Germanic trends at the beginning of the twentieth century

Germanic Expressionism originated with the Norwegian painter, E. Munch (1863–1944), who contrived to elaborate his own world from what art he was able to see in Paris up to 1885. Munch "draws with colour", rather in the manner of Toulouse-Lautrec. His paints, sometimes violent in colour and curiously combined, describe great enveloping curves which cannot but recall the contemporaneous "floral style". Munch's is a "general" violence; it is not the "individual" violence characteristic of Van Gogh. His pictures seek to embody an element of symbol like Gauguin's: the image always contains a riddle to which we are given the key.

From Munch rather than Van Gogh—a Dutchman tempered by Paris—there was to stem a group of young painters who formed a movement in Dresden around 1905 known as Die Brücke (The Bridge), because although the Norwegian painter's inspiration is followed at the level of the visual treatment of the image, the content is quite distinct. Briefly, the basic idea was to attack Impressionism. To the realistic imitative treatment of the subject is opposed a creative intent. And, to them, the fact of genuinely creating the image was something that could only be born of the actual doing. In that case the corollary seems to be that a picture should be a piece of work in which speculation has no part whatever, but only skill, which is the same as the work of any other manual operative. Hence the Populist bias of Germanic Expressionism at the outset; but in theory only, for the works of these young revolutionaries were not to be easily "seeable" or understandable by the general public.

Who were the members? L. Kirchner (1880–1938), E. Heckel (1883), K. Schmidt-Rotluff (1884), M. Pechstein (1881–1955), E. Nolde (1867–1956) and O. Müller (1874–1930). From 1905 on, exhibitions were held regularly by the group, which five years later transferred to Berlin—not without defections which led to its complete dissolution in 1913.

The Dutch painter, K. Van Dongen (1877–1964), was invited to exhibit with the group in 1908 and one might say that through him there was a link between the French *Fauves* and the

Expressionists, with this difference however, that while the Fauves were seeking within their own tradition, equilibrium, and what it may call *belleza violenta* (violent beauty), the German Expressionists were for the first time consciously tackling the problem of significant ugliness.

Before Die Brücke had even broken up another famous movement came into being, also in Germany—Der Blaue Reiter (The Blue Rider)—in Munich. Its immediate inspirer was a Russian painter, W. Kandinsky (1866–1944) who settled in Germany at the age of 30. In 1902 he opened his own school in Munich and round it he then began to gather what would later become a recognized group. From 1909 onwards they exhibited their works and those of the artists immediately preceding them whom they considered important: Cézanne, Gauguin, Van Gogh and the Neo-Impressionists. In addition to the founder, we also need to consider one who was an associate from the very start, A. von Jawlensky (1864–1941), and a few others who joined the group later, such as Le Fauconnier and F. Marc (1880–1916).

At the end of 1911 Kandinsky and Marc arranged an exhibition at the Tannhäuser Gallery, even then under the aegis of Der Blaue Reiter, where, in addition to Kandinsky and his group a few French artists, such as the Douanier Rousseau and R. Delaunay, and others from Germany itself such as H. Campendonck (1889–1957) and A. Macke (1887–1914) were represented. Three months later another exhibition attracted an international list of exhibitions: some from Die Brücke, some from the Berlin Sezessionen (Secessionists), plus Braque, Picasso, Derain, La Fresnaye, Vlaminck (from the Paris group) and the Russians, Larionov, Malevitch and Natalia Gontcharova. In 1912 the Swiss artist Paul Klee (1879–1940) was drawn in and started to exhibit his small refined and sensitive works.

Der Blaue Reiter never had a precise programme but rather a "spiritual"

orientation, as is made clear in Kandinsky's book *The Art of Spiritual Harmony* (1914), with the ambition of doing battle on all fronts at once. From the Munich movement was to issue "sensitive" abstract art, but also transposed representationalism—with Marc, oneiric, and with Macke, synthetical. The abstract-figurative trend, with archaisms and mysteries, appears mainly in the work of Paul Klee who, along with Kandinsky, is one of the great artists of the twentieth century.

Three Austrian painters can be assimilated to the Germanic movements we have been considering. Intense in their approach, they paid more attention to the "balanced organization" of the picture than the German Expressionists. Of them, E. Schiele (1890–1918) and A. Kubin (1877–1959) were painters of talent, but the most important was undoubtedly O. Kokoschka (1886), an Impressionist-Expressionist—possibly the only one in history—who was perhaps slightly superficial in his very facility.

About 1923 there was a reaction against Expressionism in Germany. There was what was called Die Neue Sachlichkeit (New Objectivity), in which at least three considerable artists figured, M. Beckmann (1884–1950), G. Grosz (1893–1959) and O. Dix (1891–1968). The first was an artist who distorted very little and whose concern was to turn out large compositions—rather oratorical and monotonous—in neutral tones. Grosz, on the other hand, was the cruellest of caricaturists of German militarism and a wonderful draugtsman of time-drawn sensibility. Dix, for his part, attempted—with notable ups and downs—the difficult task of chronicling the post-war period in which he was involved.

Project for exhibition

MUNCH, Edvard (1863–1944)
977 Dance of Life
981 Harbour of Lubeck with Holstentor
982 The Model on the Sofa

KIRCHNER, Ernst Ludwig (1880–1938)
577 Berlin, Street Scene
582 The Mountains at Klosters

HECKEL, Erich (1883)
514 Landscape of Dangast

SCHMIDT-ROTLUFF, Karl (1884)
1318 Window in Summer
1320 The Shore by Moonlight

PECHSTEIN, Max (1881–1955)
1017 Sun on Baltic Beach

NOLDE, Emil (1867–1956)
1007 Heavy Seas at Sunset

MÜLLER, Otto (1874–1930)
974 Forest Lake with Two Nudes

KANDINSKY, Wassily (1866–1944)
564 Railway at Murnau
566 Battle

JAWLENSKY, Alexej v. (1864–1941)
542 Young Girl with Peonies
550 Variation

MARC, Franz (1880–1916)
755 Horse in Landscape
771 Deer in the Forest

MACKE, August (1877–1914)
704 People at the Blue Lake
715 The Harbour of Duisburg

KLEE, Paul (1879–1940)
584 The Chapel
589 Mystical City Scene

SCHIELE, Egon (1890–1918)
1313 Flowers

NAY, Ernst Wilhelm (1902)
989 Yellow-Vermilion

KOKOSCHKA, Oskar (1886)
648 Self-portrait
660 Prague, from the Villa Kramar

BECKMANN, Max (1884–1950)
34 Self-portrait

GROSZ, Georg (1893–1959)
498 Manhattan Harbour

DIX, Otto (1891)
278 Landscape of the Upper Rhine

Artists represented: 18; number of pictures: 28

8

Symbolists, "Primitives" and painters of the fantastic

Odilon Redon (1840–1916) was a contemporary of the Impressionists, but he was to follow his own original path. Patiently engaged in his work, he was suddenly "discovered" as a great symbolist like Mallarmé or Gauguin. However, Redon's art was never literary but is the delicate and evanescent transcription not only of things seen but above all of things imagined.

Henri Rousseau (1844–1910), familiarly known as the "Douanier", is undoubtedly the greatest Primitive painter of modern times. He represents the self-taught genius who keeps himself uncontaminated and full of fantasy in a world intellectualized in the extreme. As a result of his good example, all the problems of painting had to be reconsidered: subjects, perspective, paint thickness and tonal relations. Séraphine (1864–1934) might be described as his "sister in painting". Also French, like the two previous artists, Séraphine is more limited than they are. Her unreal obsessive pictures are exclusively of strange dark flowers.

Still in France, but at the opposite pole of intellectuality, we now come to another great artist who had a considerable influence on the modern age. I mean Marcel Duchamp (1887–1968), brother of the painter Jacques Villon and of the sculptor Duchamp-Villon. Marcel Duchamp is an extreme instance of the supremely gifted artist who, after a few masterpieces "dies to art" which he abruptly ceases to practise once and for all. His most original contribution was what he called "ready-mades", that is everyday objects which he isolated, set off and presented as "works of art". His negative attitude, destructive but coherent, is a veritable obsession with many writers and artists of the present generations tempted by anti-art and the nihilist standpoint.

Francis Picabia (1879–1953) is another maverick French artist. He got to know Duchamp in New York in 1915 and together they founded the review *291*. Three years later he was in Switzerland, where he joined forces with the Romanian writer Tristan Tzara and the Alsatian artist-poet, Hans Arp (1887–1966), who with other artists made up the Dada group founded in Zürich in 1916. Picabia tried all the *avant-garde* trends, to reject them later. While he did paint some interesting pictures, he is best known for his "ironical machines" and his imprudences and attitudes to life, which even today are completely up to date.

The other upholders of the international Dada movement were the North American Man Ray (1890) and the German Max Ernst (1891). The former, in accordance with the Dadaist programme, practised a romantic, irrational art, which claimed to attack all the *bourgeois* fundamentals. He made free use of all media, particularly photography, which was an innovation at the time.

Max Ernst, who had come to know Arp in 1914, was in some sort the patron of the Dadaist movement in Germany, at least until 1921, when he settled in Paris and made friends with the Surrealist group, in which such young writers as Breton, Eluard and Aragon were active. It was at that time that Ernst invented certain of the best known surrealist techniques—*frottages* and *collages* of cut-out figures. Later on, after some years of residence in the United States, the artist's talent may be said to have reached its peak.

Close to Dada and Constructivism we find another fascinating artist, the German Kurt Schwitters (1887–1948), who also used *collage*, though with the aim of "composing" tangible works with perishable objects.

The literary surrealism of Paris attracted excellent French artists such as P. Roy (1880–1950), A. Masson (1896), and Y. Tanguy (1900–1955) and others from Spain like Joan Miró (1893) and Salvador Dalí (1904). Each of these artists follows his personal line, Miró inventing a system of "heraldic" signs to depict nature and Man, Masson and Tanguy creating "possible" worlds in which we recognize familiar notions; Roy and Dalí, on the contrary, are capable of minutely depicting well-remembered forms but associating them in such a way as to enchant and distress us all at once.

Away from Paris we find other important Surrealist movements, of which the best known is the Belgian. Its best representatives are undoubtedly Paul Delvaux (1897) and René Magritte (1898–1967). The first does dream paintings of skeletons, of naked or of clothed figures wandering tirelessly through classical ruins or old-fashioned railway stations. The second, more meticulous in his detail and more obsessive in his heterogeneous associations, disturbs us more in his seeming simplicity.

Project for exhibition

REDON, Odilon (1840–1916)
1161 Bouquet of Flowers in a Green Vase
1163 Girl and Flowers (Portrait of Mademoiselle Violette Heymann)

ROUSSEAU, Henri, "Le Douanier" (1844–1910)
1294 Carnival Night
1297 The Sleeping Gypsy
1299 The Water-mill at Alfort
1303 The Equatorial Jungle

SÉRAPHINE (1864–1934)
1325 Ornamental Foliage

DUCHAMP, Marcel (1887–1968)
 287 Nude descending a Staircase, No. 2
 288 Chocolate Grinder, No. 2

MAN RAY (1890)
 754 As you like it

ERNST, Max (1891)
 326 The Elephant Celebes
 332 Rounded off with a Sleep
 331 The Whole Town

MIRÓ, Joan (1893)
 849 Dog barking at the Moon

Artists represented: 13; number of pictures: 28

9

Twentieth-century European sensitive figurative art

There are a number of excellent artists who, however, are not precisely classifiable under any of the "isms" into which it is sought to divide twentieth-century painting.

G. Rouault, who started out with the *Fauves*, ends up as a kind of French Expressionist along the lines of a Daumier or Toulouse-Lautrec, inasmuch as his concern is, in the final count, not only aesthetic but also moral. To reveal his dolorous world he uses lavish *impasto* and dense colouring.

Another artist who distorted the human face was C. Soutine, a Russian painter who spent his working life in Paris. He was less balanced than Rouault, however, and his pictures are

nervous, visceral, and line and colour are like electrical discharges.

Also Russian and Jewish like Soutine, M. Chagall is the light-hearted primitive of the group which Modigliani, Kisling and Pascin unintentionally formed. Chagall, right from his beginnings in Russia, used his imagination to such effect that he may wrongly seem to have Surrealist affiliations. At its best (for he unquestionably painted too much) his painting can be a combination of liberated colour fantasy reinterpreting ancient folklore.

A. Modigliani is a borderline case. He was the polished painter who creates his own world in which he moves with elegance. On coming to Paris from his native Italy, he found his painting transformed as a result of his friendship with the great Romanian sculptor C. Brancusi and the discovery of the wood carvings of Negro art. Keeping to the Tuscan tradition of "linear expression", Modigliani elongates his human personages appreciably and treats his figures in terms of straight lines and curves. Colour undoubtedly serves him up to a point but seems to be merely a commentary on this transposition of Bohemian life in Paris in the first quarter of this century.

Another foreigner became a French artist by adoption—the Japanese Foujita, who contributed to the Paris of the years between the wars an elegant affectedness of Oriental stamp which went very well with the prevailing sophistication.

A most intense painter of the Paris urban scene was M. Utrillo, son of Suzanne Valadon, herself a talented painter. In an epoch of relentless questing like his, his art imposes itself as a source of freshness. On the borderline between ingenuousness and sophistication, his pictures of everyday scenes evoke the sorcery of the old city admirably.

Two great Belgian painters were M. Vlaminck and C. Permeke. The paintings of both are characteristically

Belgian; solidity and a taste for heavy *impasto*. Vlaminck, who lived in Paris, was a brilliant member of the *Fauve* movement. Later he hit on a landscape/townscape formula which he tirelessly repeated. Perhaps more original was his compatriot Permeke, a true Expressionist, who did not use the strident colours of the German Expressionists but worked with thick paint and achieved poignancy by use of the earthy colours in terms with his austere conceptualization. Permeke did all his work in his native country.

In Germany two other interesting artists were at work: the German-American L. Feininger and a native German O. Schlemmer. As they were both concerned mainly with breaking down realities into geometrical forms, it was to be expected that the founder of the Bauhaus, the architect Gropius, should invite them to teach at that *avant-garde* institution. Feininger later returned to his own country, where he continued his researches, reducing forms, light and shade to triangles which he treated in dark and mysterious colours. Schlemmer, on the other hand, a man of the theatre, reduced the human body to its essential geometrical forms and attempted to integrate it with the architecture of his time.

Project for exhibition

VLAMINCK, Maurice de (1876–1958)
1492 Barge on the Seine near Chatou
1497 Bougival

DONGEN, Kees van (1877–1968)
 280 Nude
 283 Place Vendôme around 1920

UTRILLO, Maurice (1883–1955)
1451 L'Eglise Saint-Pierre et le Sacré-Cœur
1463 Rue de Venise à Paris
1467 Le Cabaret du Lapin Agile

FOUJITA, Tsugouhara (1886–1968)
 360 The Café

ENSOR, James (1860–1949)
 322 The Intrigue
 324 The Blue Bottle

PERMEKE, Constant (1886–1952)
1020 The brown Bread
1023 Dawn

SCHLEMMER, Oskar (1888–1943)
1314 Concentric Group
1315 Bauhaus Stairway

Artists represented: 12; number of pictures: 27

10

Origins of abstract art

Abstract art had a diversity of sources. To begin with we have two Russian painters, M. Larionov (1881–1964) and his wife N. Gontcharova (1881–1962), who, taking the principles of Cubism and Futurism to their logical conclusion, set out in 1910 to practise a non-figurative art based exclusively on forms and colours. Another Russian, K. Malevitch (1878–1935), took up the problem too, but instead of tackling it with "Impressionist" sensualism, he reduced it to the interplay of superimposed or rectilinear geometrical forms in two or three colours set against neutral background.

The greatest of all these Russian artists was W. Kandinsky (1866–1944), who settled in Munich at the age of 30 and, after a period of residence in Paris,

also began, in 1910, creating pictures which he called *Improvisations*, expressing himself solely through emotive dots of colour with no reference to the external world. Kandinsky then wrote *The Art of Spiritual Harmony* and continued his researches into what was already being called abstract art. Between 1920 and 1924 he produced his "architectonic" series (large simple geometrical forms which he painted with fluent brushstrokes in light colours). Later on, interpreting his intuition still further, he was to arrive at his small separatist symbols arranged freely on homogeneous backgrounds, the whole treated in original harmonies of colours traditionally not combined.

Contemporaneously with Kandinsky's first experiments, a French painter R. Delaunay (1885–1941), seeking to make Cubism more dynamic, was to discover his own formula. Abandoning the analysis of the position in relation to each other of the objects and planes in space, he took the view that the colour represented both the structure and the subject of the picture. From 1911 on, in his series of *Disks*, Delaunay presents a dynamic and chromatic vision of the universe, his concentric rings aiming at creating movement implicit in themselves not "copied" as in Futurism.

The inheritor of Malevitch's "hard" line was to be a Dutch artist P. Mondrian (1872–1944). A painter in the traditional style, he settled in Paris in 1911 and his painting was transformed on contact with Cubism. Starting from the exact image of a tree or the façade of a Gothic church, he eliminates progressively to reduce them to their dominant vertical and horizontal components. In this way by 1922 he was treating his pictures as homogeneous white surfaces divided by perpendicular black lines bounding spaces which could be only blue, red or yellow and always of the same intensity, any "vibration" being eschewed. The whole of his career was to be devoted to variations on this fundamental structure. Only in his latter

years, in New York, was he to produce the so-called *Boogie-Woogie* series in which the colour, without departing from the geometrical, becomes dynamic through its fragmentation.

Another abstract painter was F. Kupka (1871–1957), who was born in Bohemia but lived in Paris from the age of 24. From 1911 throughout his working life, Kupka painted inspired abstract canvases of great purity. Another Central European who played an important part in the origins of abstract art was the Hungarian L. Moholy-Nagy (1895–1946), who taught first at the Bauhaus, in Germany, and later in Chicago. A disciple of the Russian El Lissitzky (1890–1941), Moholy-Nagy was thus one of the precursors of industrial design and the present-day kinetic trend.

Project for exhibition

MALEVITCH, Kasimir (1878–1935)
726 Suprematist Composition (The Aeroplane)
727 Suprematism

KANDINSKY, Wassily (1866–1944)
571 Dream Improvisation
572 Perpetual Line
573 Heavy Red
575 Mutual Concordance

DELAUNAY, Robert (1855–1941)
261 The Eiffel Tower
262 Windows opened simultaneously
263 A window
264 Circular Forms

MONDRIAN, Piet (1872–1944)
889 Composition
890 Composition in Blue (A)
891 Picture I
894 Trafalgar Square

MOHOLY-NAGY, Laszlo (1895–1946)
886 Composition Z VIII

ARP, Jean (1888–1966)
 17 Configuration

MACDONALD-WRIGHT, Stanton (1890)
700 California Landscape

HERBIN, Auguste (1882)
519 Nose
520 Composition

LOHSE, Richard Paul (1902)

11

Originators of new modes in the first half of the century

A handful of artists stand out in the first half of the twentieth century both on account of their intrinsic worth and of the fact that they prefigure the main trends which were going to develop from after the Second World War until our own time.

Taking them in chronological order, we have first Henri Matisse (1869–1954) who, at the beginning of the century, was already using colour to "create" space, not space imitating reality but virtual space, pictorial space. Matisse was to beget the *Fauves*. However, while some of these disciples stopped then or reverted to more conventional painting (Derain, Marquet, Vlaminck), Matisse himself, on the other hand, boldly continued his exploration of form and colour which was to lead him to treat pictures as pure plasticity and, in his latter years, when he was bedridden, to the expedient of paper *cut-outs,* which is "collage" and not second childhood.

Picasso was the great prestidigitator of the century, whose magical hand holds us in rapt attention. He pillaged the art of all ages, including his own earlier periods, and took what suited him. Simultaneously or by turns he painted local scenes with a palette of screaming colours or turned to blues and pinks to portray the poor and dejected. He relayed Negro art and, with Braque, invented the severe Analytical Cubism fathered by Cézanne. Yet within a brief space thereafter we get the light-hearted conjuror of the years 1915 to 1925, a monumental Neoclassicist, a creator of painful monstrosities. And so it went on without end down to our own day. If not everything in him is of the same quality, it must be conceded that his titanic work already compels acceptance as one of the best sources to display in times to come our contradictory adventures as a species, a mix-up of concentration camps, and moon flights, computers which get at the answers in a matter of seconds and the permanent revolt of the peoples.

Braque is the inspired craftsman in the use of his materials and in pictorial "rendering". The ancestor of all the informalists such as Fautrier, Tapies, Burri, who expressed themselves by accumulation of heterogeneous materials, Braque, after conceiving the idea of Cubism and elaborating it with his friend Picasso, pursued his development along another more "French" line seeking the equilibrium, the relation between Man and things, and seeking a "live" synthesis of the values of existence.

Léger's plan is radically different: he is a sensitive who cultivates a "hard" style, seeking populism in his last years. Always monumental in his imagery, he warmly supported mechanization and incorporated its forms in his painting style. In his latter years his attention was held by circus folk and workmen. However, he was not just a politically committed artist. His speculations on space and the relative value of proportions were daring in the extreme and opened the way for artists such as Lichtenstein, Warhol, Rosenquist and much of the best Pop Art.

Apart from those mentioned, the good Parisian painters in the first half of the century do not seem to have had any considerable influence on the succeeding generations. On the other hand, three other European painters influenced them in a supreme degree: Kandinsky, Mondrian and Klee. The Russian/German painter Kandinsky, who travelled a great deal and spent the last eleven years of his life in Paris, was, for practical purposes, one of the fathers of all abstract art. Originally sensuous in his composition (the *Improvisations*), of his own accord he renounced imprecise sensitivity for a harder, more balanced and undoubtedly less easily viewable style. That was one line of abstract art. Another, more intransigent and perhaps purer, more classical, was to be the ascetic path of Mondrian. Curiously, his implacable rigour has left its mark not only on painting and "concrete" art in general but, what is more interesting, also on architecture and industrial design. Last of all, a world more turned in on itself and mysterious in its ramifications was that of Paul Klee, at the crossroads where Orphic abstract art, children's drawings, the art of the insane and the art of savages all meet. His minute and precious works are like undated scrolls which we cannot decipher but which move us because we feel that obscurely they express us completely in our contradictory aspects.

Project for exhibition

MATISSE, Henri (1869–1954)
 807 The Red Room
 820 Portrait of Madame Matisse
 824 Odalisque
 839 The Parakeet and the Mermaid

PICASSO, Pablo (1881–1973)
 1054 Family of Saltimbanques
 1066 Les Demoiselles d'Avignon
 1100 Guernica
 1102 Woman sitting in an Armchair

BRAQUE, Georges (1881–1963)
 83 Violin and Pipe
 87 Still Life with Grapes
 88 Still Life: The Table
 92 Still Life

LÉGER, Fernand (1881–1955)
 685 Three Women (Le Grand Déjeuner)
 686 Still Life
 688 Leisure: Homage to Louis David
 690 The Three Sisters

KANDINSKY, Wassily (1866–1944)
 570 Lyric (Man on a Horse)
 571 Dream Improvisation

Artists represented: 7; number of pictures: 28

12

Painters of the Americas

In Mexico after the Revolution, a progressive minister in 1921 invited young painters to express themselves through the media of vast murals on walls which he placed at their disposal. A number of artists responded to this appeal, including the future "big three"—Orozco, Rivera and Siqueiros. Although they were all politically committed to the Revolution, each was to express it in his own way. J.C. Orozco (1883–1949), a former political caricaturist, hit on the device of enlarging his figures to colossal proportions, executing them in strong line and with a palette deliberately restricted to greys and blacks with just a few touches of intense colour. D. Rivera (1886–1957), on the other hand, returned to Mexico after fourteen years in Europe, having soaked himself in the great art of the past and the work of the Paris *avant-garde*, both of which influences he was to marry in his own mural style—composition spaced vertically (as in the *Quattrocento* frescoes), relatively small figures bounded by very pure lines and gaily illuminated with soft, naïve colours reminiscent of the folk art of his country. Siqueiros (1896)

innovated chiefly on the technical side, exaggerating foreshortening and perspective and using heavy *impasto*.

Younger than the preceding painters, R. Tamayo (1899), though also a contributor to the modern tradition of Mexican murals, expressed himself more easily through easel-painting, oil on canvas. Tamayo represents a synthesis of international avant-gardism and the atmosphere and colours of his native land.

The great painters of South America are, unjustly, less well known. The works of artists of talent such as P. Figari (1861–1938) and J. Torres-Garcia (1874–1949) of Uruguay, E. Pettoruti (1892–1971), L.E. Spilimbergo (1896–1964) and A. Berni (1905) of Argentina or the Brazilian C. Portinari (1903–1962) are not as well known as they deserve. On the other hand, other younger Latin Americans such as W. Lam (1902) from Cuba, R. Matta (1911) from Chile, the Venezuelan J. Soto (1923) or the Argentinian J. Le Parc (1928) have attained international rank by their unquestionable talent of course but also thanks to their happening to live in Europe.

The North American painters born in the nineteenth century are in a totally different position and with only a few honourable exceptions they are much more "conservative" than the Latin American artists just cited. The "modernist explosion" was not to occur in the United States until after the Second World War. Among the *avant-garde* pioneers, however, two artists who were working on lines close to that of R. Delaunay's experimentation, deserve a mention. These are Macdonald Wright (1890) and Morgan Russell (1886–1953). Almost contemporaneous with them we find another painter, Stuart Davis (1894), trained in the principles of Cubism which he helped to make known in his own country. The rest of the good painters of the first third of the twentieth century tended towards "north American realism", which could be

excellent. The best were C. Demuth (1883–1935), G. Wood (1892–1942), B. Shahn (1898), C. Sheeler (1883). Beyond this intermediate stage were other artists such as E. Hopper (1882–1967) and A. Wyeth (1917), whose works convey an ambience and light typical of the east coast.

The revolution in North American art was partly due to the presence of two North Europeans, W. de Kooning (1904) from Holland and H. Hofmann (1880–1966) from Germany. The first was an Expressionist, the second, an abstract painter. Both had their disciples whom they may be said to have trained in their respective styles, which made possible the appearance of Action Painting and, later, Pop Art, *hard edge*, etc. The first daring experimentation was that of J. Pollock (1912–1956), a cultivated painter trained in Europe, who created the technique of splashing and dribbling paint on the canvas, with which he expressed his passion. From this, the severe early Pop Art of two great painters, R. Rauschenberg (1925) and J. Johns (1930), was a fairly natural step. A more aggressive and carefree Pop Art was practised by a number of other artists who set out to shock the public, such as R. Lichtenstein (1923), C. Oldenburg (1929), A. Warhol (1930), J. Rosenquist (1933) and Jim Dine (1935).

North American art followed a most interesting path up till about the middle of the 1960–1970 decade, and the ideas of its avant-gardists now have a following in various parts of Europe, the Americas and Asia and notably in Japan.

Project for exhibition

Artists represented: 22; number of pictures: 28

13

European abstract artists

For fifteen years (1940–1955) abstract painting constituted the "official" *avant-garde*. Of the two trends, the "Orphic" and the "geometrical", Europe supplied more examples of the first than of the second. Sensitive abstract art by dint of sheer elimination led in some cases to primary importance being attached to the paint in what was called "informalism". Geometrical abstract art had fewer adepts, but some of them such as Max Bill of Switzerland and the Hungarian Vasarely had a considerable following, particularly in South America.

Abstract art, as a whole, was the first truly international movement: Europe, all the Americas and Japan were working towards it even in the midst of the Second World War, when contacts between theorists or artists were not possible.

Consequently the numbers of good abstract painters are immense. It is not worth while discussing each one individually, not even those here assembled for the study and illustration of a certain aesthetic approach. Suffice it to say that some of the best French artists and their allies (foreigners working in Paris) turn out unintentionally to be distant heirs of the Impressionists and the *Nabis*, dropping themes, rendering light by contrasting complementaries, and retaining only the illusion of vibrant changing colours. Representatives of this "manner" include, for instance, J. Bazaine (1904), A. Manessier (1911), R. Bissière (1888–1964) and Zao Wou-ki (1920, Pekin). Other non-figurative painters, on the other hand, such as H. Hartung (1904, Leipzig), A. Lanskoy (1902, Moscow) and G. Mathieu (1921) explore "graphic" expression and the possibilities of line above all. Still other abstract painters in Paris, the Russians S. Poliakoff (1906–1970) and N. de Staël

(1914–1955), concentrate on the perfect architecture of their richly coloured planes.

Away from Paris, we find much the same pattern: the Italian painter G. Santomaso (1907), the Germans, W. Baumeister (1889–1955), J. Bissier (1893–1965) and E.W. Nay (1902) and finally the Belgian L. van Lint (1909) practised or practise a musical form of abstract art with nebulous contours and blended colours.

The other, "hard", line is represented by a certain number of diehards such as the Englishman Ben Nicholson (1894) and two Swiss artists, R.P. Lohse (1902) and Max Bill (1908). Nicholson, in Paris, was in close contact with Cubism and was lastingly influenced by it. He later got to know Mondrian for whom he had great esteem. Both influences are discernible in his rhythmical compositions, painted or in relief. On the other hand, Lohse and Max Bill (who is also an architect) belong entirely to the Neoplasticist tradition, which they continued to develop in their work.

V. Vasarely (1908), a Hungarian from Paris who studied at the Bauhaus, has followed a line all his own which makes him the father at once of Op Art (which soon disappeared as a fashion), from which the English painter Bridget Riley (1931) among others, traces her descent, and of a movement which does not negate Op Art but is perhaps further-reaching—kinetic art. Vasarely personally is a curious human phenomenon, being at the meeting point of science and art, and from another angle, seeking to work out vast social mechanisms for the dissemination of art works: serigraphs, "multiples", decoration on a city-wide scale, etc.

Towards 1950 abstract art of all types figured as a disruptive force in art, the quarrel being founded on the rigid figurative art-abstract art bipolarization. As always happens in such cases, the controversy had died down without any answer being found to what is in a way a superficial and above all a badly stated

problem. Good abstract art is still practised in the world today or has already become a "traditional school". Be that as it may, in its day it was an essential prophylaxis and as such it represents a crucial point in the history of forms.

14

North American abstract painting and its derivates

Modern North American artists fall into two broad categories: one which we shall call *irrational* (Abstract Expressionism, Pop Art, "happenings", "environments") and one which we shall call *rational* ("hard edge", Op Art, primary structures).

Neither trend is an apparition from the void. Leaving on one side the more conventional artists—genre painters, realists—of the first forty years of this century, let us recall the names of the Americans and foreigners who were literally to mould the new revolutionary generations. They include: A. Dove (1880–1946), L. Feininger (1871–1956), J. Marin (1870–1953), S. Davis (1894–1964), M. Tobey (1890). Also important were a Russian, A. Gorky (1904–1948), and two Germans, J. Albers (1888) and H. Hofmann (1880–1966), especially the last two named, who devoted themselves to active teaching.

In addition, we must not forget the presence in the United States of Duchamp, Picabia, Ernst, Tanguy, Masson, Matta and perhaps most significant of Léger and of Mondrian, who was to die in New York.

North American abstract art had an ultimate precursor of a kind in C. Still (1904). The great period was to begin, however, with Abstract Expressionism (a term invented by C. Greenberg), represented by J. Pollock, F. Kline and W. de Kooning. More intent on composition were R. Motherwell, A. Gottlieb, and more concerned with space were M. Rothko, M. Louis, B. Newman and Sam Francis.

A number of major acquisitions in general painting terms are owed to these artists. One is the scale: North American pictures began to be large, much larger than what had so far been considered normal. Another innovation was the manner of attacking the canvas. A kind of fundamental savagery—more apparent than real since these were civilized men—was undoubtedly one of the reasons for the success achieved by these painters, before they sank into a kind of *avant-garde* establishmentarianism.

Action painting was the name given to this way of working by H. Rosenberg, since its basis was always in "action", whether Pollock's "dripping" or Kline's or W. de Kooning's "splashes". (It is curious that in de Kooning's work, this latter procedure is used indiscriminately for both figurative and abstract paintings.)

The rational branch of abstract art yielded no important names in the United States. A German, J. Albers, is an exception, followed in the fifties by Ad Reinhardt (1913) of the United States, who expressed himself in symmetrical pictures made up of rectangles of muted colours. The real revelation came with "hard edge" and its best representatives, E. Kelly (1923), K. Noland (1924), J. Youngerman (1926), R. Anuszkiewicz (1930) and F. Stella (1936). One cannot fail to remark the obvious influence of Matisse's paper cut-outs on the first three of these painters and indeed, a big exhibition of Matisse's work made a great impression in the United States. For the first time European art seemed to the non-conformist young who rejected the continued pursuit of the notion of "good taste" to be moving to the broad vision which they themselves desired.

More purely rigid and linear painters such as Anuszkiewicz and Stella, concurrently, created their linear studies on "optical labyrinths", which on occasion may achieve a tridimensional quality. It must be appreciated that at that point many artists who then regarded themselves as painters went over to "volumetric" expression (for in this case one

cannot speak of sculpture proper, although both systems of forms occupy a place in space) for the creation of their primary structures. This is nevertheless yet another prolongation of abstract art; the last, we would say, before direct entry into the realm of the conceptual.

15

Neo-figurative art and informalism

Two European artists who settled in the United States are of importance in the passage from distorted figurative art to abstract expressionism, and thence to Pop Art. They are A. Gorky (1904–1948), a Russian who lived in North America, where he committeed suicide, and a Dutchman, W. de Kooning (1904), who lives in New York. Gorky, who was influenced by Miró and Matta, works with forms which are "organic", even though they may be abstract; he resorts to figurative art and drops it as and when it suits him. Emigrant artists of this kind are very useful in the history of culture. It may be that Gorky and de Kooning influenced the younger Rauschenberg and Johns, of the first Pop Art—aggressive but very austere.

In Europe the Cobra group (a term formed from the names of the three cities involved: COpenhagen, BRussels, Amsterdam) represented an attack on the Paris school, although today the principal painters in this group live in Paris, which finally assimilated them. Among them were the Dane, Asger Jorn (1914), the Belgian, P. Alechinsky (1927), and two Dutch painters, Corneille (1922) and K. Appel (1921). They are hard to define. They started from Surrealism, and aimed at a less "pretty" form of painting than that practised in Orphic abstract art. They held two exhibitions, one in Amsterdam in 1949 and one in Liège in 1951, after which the group deemed itself dissolved.

In their anti-cultural attitude the members are not far from the French painter J. Dubuffet (1901), who since the 1940s has dedicated himself to a form of art which he confines to violent distortion on the one hand and informalism and "expression through the

paint" on the other. Dubuffet is the discoverer and collector of what he called *art brut* (the art of the insane, delusionary or feeble-minded), which has greatly influenced his own painting.

Another contemporary French artist was J. Fautrier (1898–1964), who was to go beyond the notions of representation and even of colour so as to concentrate on the notion of formless material, thus becoming one of the founders of "informalism" along with the German-French painter Wols (1913–1951) who in turn took inspiration from one of Paul Klee's "walks with a line". For Wols and Fautrier alike a form resulting from the massing of the picture-making material will suffice to express a mysterious feeling of life.

In some of the Latin American countries—always eager for novelty—this pitiful renunciation has amounted to a positive epidemic of "corner cutting". Such was not the case with the Spanish painter A. Tapies (1928) who, like Dubuffet, though in a more purely abstract manner, served as a link between informalism and expression through paint alone.

More intent on the material aspect of objects—charred wood, broken, rusted sheets of metal, twisted plastic—the Italian artist, A. Burri (1915), created a new art form, that of *collage* or composition with trash which expresses through art our machine-ridden faithless age.

The great name in pure Neo-figurative painting is that of the Irishman F. Bacon (1909), whose world-wide impact is one of the phenomena of our age. Although he distorts the human body, Bacon is completely orthodox in his technique. On the other hand, in the violence of his treatment he is chillingly modern.

Younger painters today are subjected to the combined influence of Surrealism, the Cobra group, Dubuffet and Bacon. Such is the case, for example, with the English painter, A. Davis (1920), a jovial kind of Klee who uses solid,

bright colours. The same applies to the Austrian F. Hundertwasser (1928), who has managed to put across to a vast public his labyrinths in a cold colouring which is sharp and dazzling in recollection. Another possible case is the German painter H. Antes (1938), an admirable Neo-figurative halfway between caricature and horror pictures, who has produced a series of dwarfs, all legs or heads, which, with their magnificent screeching colours—light on white grounds—come straight out of our biological and planetary nightmares.

Project for exhibition

KOONING, Willem de (1904)
 668 Queen of Hearts

GORKY, Arshile (1904–1948)
 484 Water of the Flowery Mill

ALECHINSKY, Pierre (1927)
 2 No. 3, Around the Subject

CORNEILLE (Corneille Guillaume Beverloo) (1922)
 208 Blue, Summer, Closed Blinds

APPEL, Karel (1921)
 10 The Horseman
 11 Two Heads

CONSTANT, Antono Nieuwenhuis (1921)
 199 Joyful Sadness

FAUTRIER, Jean (1898–1964)
 337 Fish

DUBUFFET, Jean (1901)
 286 Two Mechanics

TAPIES, Antonio (1923)
 1422 Painting, 1958
 1423 Relief in Brick Red

BURRI, Alberto (1915)
 99 Sacco e rosso S.P.2.

DAVIE, Alan (1920)
 218 Bird Spirit

HUNDERTWASSER, Fritz (1928)
 537 Memory of a Painting
 536 The Waters of Venice

LINT, Louis van (1909)
 696 It's crawling

GIACOMETTI, Alberto (1901–1966)
 405 Caroline
 406 Landscape

GRAVES, Morris (1910)
 487 Woodpeckers
 488 Bird searching

SAITO, Yoshishige (1905)
 1309 Painting "E"

Artists represented: 16; number of pictures: 21

Introducción

Proyectar diez o quince exposiciones "posibles" a partir de un catálogo de reproducciones —correctas aunque no demasiado caras— constituye un verdadero desafío y como tal lo accepté cuando la Unesco me hizo el honor de proponérmelo.

Los editores —demás esta decirlo— no persiguen un propósito exclusivamente cultural. Sin embargo, en la mayoría de los casos puede decirse que están bien orientados. Libros y reproducciones de arte se encuentran en ese peligroso y exaltante territorio que es el de la difusión de la cultura que debe dejar un margen al provecho. La Unesco es más exigente: para ella y para sus colaboradores se trata de un problema fundamentalmente pedagógico y de difusión a todos los niveles y en todos los ámbitos del mundo.

Yo mismo he formado parte del comité de admisión de las nuevas reproducciones. Junto con una serie de especialistas internacionales durante cuatro días escrutamos incansablemente las reproducciones que ya figuraban en el catálogo anterior y las que se nos proponían para el nuevo. Como resultado de una serie de consideraciones —que no me incumbe a mí explicar— una lista de más de mil quinientas reproducciones figura en esta nueva edición. Ahora bien, un catálogo es por definición un instrumento de uso delicado. Por un lado encontramos en él a ciertos artistas célebres: Degas, Cézanne, Picasso (por citar a algunos) muy bien representados, demasiado bien representados. Puesto

que ello parece ocurrir a expensas de otros pintores importantes también —pienso en De Chirico, en Bacon, por ejemplo— que no figuran en él. ¿Distracción, *parti pris*, torpeza? Lo cierto es que la pedagogía como tal se resiente de esas lagunas.

¿Cómo arreglarse, pues, para dar al público una imagen tersa, justa, exacta de la evolución de la pintura moderna? Por decisión del comité, la lista de las principales "faltas" figura al final de este texto. Con lagunas o sin lagunas los hechos se imponen con brutalidad perentoria: hay que contentarse con lo que tenemos (que es mucho pero que peca quizá de repetido y de poco ecléctico) y con ello —a partir de ello— tratar de ser claro, explícito, coherente.

Yo he querido aun ir más lejos. Mi propósito ha sido el de realizar una verdadera "Historia de la pintura moderna..." en miniatura. Leyendo las distintas introducciones, mirando atentamente los cuadros —o la reproducción de esos cuadros— que yo he elegido con criterio didáctico e imparcial, el lector, el espectador medio debe poder formarse una idea sintética y coherente de la marcha de la pintura más conquistadora a lo largo de este último siglo durante el cual hemos debido sustituir casi todos nuestros supuestos que, si bien podían resultarnos cómodos, no funcionaban ya más en el mundo en que nos ha tocado vivir.

No quedaba, para operar esa selección, más que un camino: el de la economía y el ingenio, que no son por

cierto malos consejeros en cuestiones de cultura. A través de quince exposiciones ("proyectos de exposiciones" habría que decir) de veinte a treinta cuadros cada una, he tratado de dar un panorama lo más completo de aquello que los críticos nos acordamos en llamar la más agresiva, la más estimulante pintura moderna. Mi criterio ha sido pues el de seguir el rastro de la vanguardia, cuando ella ha demostrado tener consecuencias notables no sólo en el campo estricto del arte sino también en el de la cultura general de un tiempo histórico como el nuestro.

Un observador agudo e ingenuo que recorriera un gran museo muy completo como la National Gallery de Londres o el Metropolitan de Nueva York descubriría, pasando de sala en sala, que de repente en la pintura occidental "parece salir el sol". Dicen que la primera impresión es la que vale. En este caso se trata de un axioma: no hay mejor manera de decirlo; entre la grande, la excelente pintura tradicional de mediados del siglo pasado —Delacroix, Courbet— y lo que viene inmediatamente después: Monet, Sisley, Degas, Renoir hay sobre todo una diferencia de tono que implica una diferencia en la concepción de la luz. Para que la comprensión sea más completa queda una gran figura intermedia que es la de Manet. Sí, pero Manet es precisamente el puente que lleva de una cosa a la otra, puesto que él mismo empezó pintando oscuro, con la luz de los museos y fue convertido más tarde por un puñado de artistas jóvenes

y talentosos —los que acabo de citar— a una pintura clara, mucho más luminosa y dinámica.

Dos cosas habría inmediatamente que aclarar en lo que he dicho. Por empezar: que no hay nada peyorativo en lo que llamo la luz de los museos. No tenemos tiempo aquí de hacer una historia retrospectiva de la pintura occidental, pero puede decirse que ella había llegado —gracias a un puñado de genios— a asumir la infinidad de posibilidades que estaban en potencia en la premisa del Renacimiento. ¿Y cuál era fundamentalmente esa premisa? *La de situar al hombre en el cosmos*. La de ordenar la realidad como un espectáculo, como un teatro a la italiana con boca de escena (el marco), fingidas perspectivas y telón de fondo. Ese microcosmos ordenado y antropocéntrico tiene al hombre —no es de extrañar— como principal protagonista.

A mediados del siglo XIX y por la acción conjugada de muchos factores entre los cuales el paisajismo inglés de Constable, la fantasía vaporosa de Turner, la solidez naturalista de Courbet, el atrevimiento temático y espacial de Manet, algo va a cambiar fundamentalmente en la pintura avanzada, antiacadémica por definición. Ya sea por el impresionismo, las escuelas que lo siguen o lo niegan, el aporte individual de ciertos pintores geniales e inclasificables, lo cierto es que los baluartes pictóricos tradicionales van a ir cayendo uno a uno: la nobleza de las anécdotas, el "sitio" donde ellas ocurren, la concepción de la luz, el tono general del cuadro, los conatos de ruptura del marco, todo apunta, no ya a la fijación de valores conocidos de antemano sino, por el contrario, a la exploración de valores entonces apenas intuidos y que con el tiempo nos han ayudado a construir nuestra versión actual del mecanismo del mundo.

Última advertencia. Si todo parece aquí girar alrededor de la noción de impresionismo, ello no se debe al valor absoluto de esa tendencia sino al hecho

—casi fortuito— de haber sido el detonador de una situación dada y que se iba preparando de larga data. El impresionismo fue así, por medio siglo (1860–1910), el núcleo alrededor del cual se organizó —a favor o en contra— la pintura de nuestra época: irracional, racional, fantástica, abstracta, crítica, conquistadora, provocativa.

Los quince "proyectos de exposición" que siguen deberían ser capaces de plantear los problemas y de estimular al lector-espectador al desciframiento de las soluciones.

1

El impresionismo

En la primavera de 1874 un grupo de jóvenes pintores disidentes de las escuelas oficiales expusieron en París en los salones del fotógrafo Nadar. Se trataba de Monet, Renoir, Pissarro, Sisley, Cézanne, Degas, Guillaumin y Berthe Morisot. Un crítico los bautizó entonces de "impresionistas" y ellos aceptaron el nombre que, más tarde, iba a demostrar su justificación.

Muchos de esos pintores fueron verdaderos genios —Monet, Renoir, Cézanne, Degas— que si bien tuvieron un momento de coincidencia se iban a apartar después para seguir cada uno su camino específico. En su trayectoria se asimilaron a otro grande: Edouard Manet, algo mayor que ellos mismos. Si no lo convirtieron a la pincelada suelta que ellos practicaban lo arrastraron en cambio (como a Cézanne y a Degas) a aclarar su paleta que, alrededor de 1870, se iba a hacer luminosa.

Los impresionistas —a los que hay que agregar el nombre de Bazille— se conocieron una década antes en diversas academias de las que se alejaban descontentos. Por ese tiempo varios de entre ellos pintaron al aire libre el estuario del

Sena y las playas del canal de la Mancha que empezaban a ponerse de moda. Monet conoció allí a dos pintores: el francés Boudin y el holandés Jongkind, y de ellos adoptó una técnica fluida capaz de reproducir efectos cambiantes de la naturaleza. La guerra del 70 los dispersa: Bazille morirá en una batalla; Monet, Sisley y Pissarro se refugian en Londres.

Desde 1872 Monet y Pissarro van a resultar los profetas del aire libre. Monet atrae a su círculo a los sensibles: Renoir, Sisley, Manet; Pissarro a los más terráqueos y construidos como Cézanne y Guillaumin. A partir del año siguiente puede decirse que, con variantes de uno a otro pintor, el impresionismo se generaliza en el grupo. Después de la primera exposición colectiva en 1874, los críticos favorables de la época consideran que el año 1877 es la culminación de la tendencia en tanto que movimiento colectivo. En cambio, hacia 1880 —cuando empieza a existir un cierto reconocimiento— la ruptura geográfica y estética se produce fatalmente entre ellos.

La novedad del impresionismo actúa sobre muchos planos simultáneos. Por una parte —como dijo el contemporáneo Georges Rivière—: "Tratar un tema por los tonos y no por el tema mismo, he ahí lo que distingue a los impresionistas de los otros pintores". Segundo: el proceso que va de la pintura oscura a la clara es algo más largo y complicado de lo que se dice. No sale tanto de la observación directa de la naturaleza sino también de copiar el atrevimiento de Manet que ya en la *Olympia*, por ejemplo, se atrevía a utilizar tonos claros sobre otros claros (rosas pálidos sobre marfil). Se busca la recuperación de la luz: desaparecerán los grises de Corot. En la naturaleza no hay negro, todo es color. El físico Chevreul había descubierto la teoría de los complementarios y del contraste simultáneo: la sombra que arroja un cuerpo es del color complementario de la luz que lo ilumina. Un color se exalta si está colo-

cado sobre la tela al lado de su tono complementario.

Ninguna de estas conquistas aparece —como se ha pretendido— de la noche a la mañana en la obra de los impresionistas. El más coherente consigo mismo fue Monet que poco a poco aplicó el tratamiento que daba a los reflejos en el agua a la totalidad del cuadro. Para ello tuvo sucesivamente que reducir el tamaño de su pincelada y orientarla según la forma del objeto que trata de rendir por el color. En sus últimas consecuencias ello lo llevó a la desintegración sensible del cuadro —por ejemplo la serie de la Ninfeas— en que la estructura es devorada por el cromatismo omnipresente.

Sisley —más prudente y menos genial— se detuvo en un punto equilibrado para establecer como un inventario del paisaje de la isla de Francia que pintó bajo todas las luces y en todas las estaciones. Su destino fue la manera. Pissarro en fin, después de una época algo pedestre —siempre menos poética que la de sus amigos— adquiere hacia 1895 un sorprendente vigor que lo valoriza a nuestros ojos.

Los demás no fueron a decir verdad impresionistas a lo largo de la vida entera, aunque todos ellos hayan sido tributarios de ese movimiento-clave de los años 1860–1880. Manet, porque es lo bastante grande como para dictar su ley propia, merece que se lo trate aparte. Renoir —aunque con salidas clásicas buscando la solidez de los cuerpos— encuentra su verdadera expresión palpando el espacio con una sensualidad que Monet, por ejemplo, nunca tuvo. Degas interesándose por el encuadre —fue un excelente fotógrafo— pero sobre todo analizando incansablemente el movimiento corporal. Cézanne, en fin, haciendo como él dijo: "Poussin del natural", o sea que saliendo de la gran experiencia con la luz que inició el impresionismo él querrá construir su realidad a partir de la atmósfera de Provenza, que no lleva a las irisaciones confusas y deliciosas del norte sino, por el contrario, a las concreciones clásicas mediterráneas.

Proyecto de exposición

JONGKIND, Johan (1819–1891)
559 El Mosa cerca de Massuis

BOUDIN, Eugène-Louis (1825–1898)
73 Escena de playa

MANET, Edouard (1832–1883)
734 El almuerzo al aire libre
743 Los empedradores de la rue de Berne

MORISOT, Berthe (1841–1895)
970 La cuna

MONET, Claude (1840–1926)
899 Mujeres en el jardín
906 La Grenouillère
943 Londres, el Parlamento, rayo de sol a través de la niebla
946 Las ninfeas

SISLEY, Alfred (1839–1899)
1353 Primera nieve en Louveciennes
1361 Las regatas
1375 El remolcador

PISSARRO, Camille (1831–1903)
1125 El Sena en Marly
1132 Los techos rojos
1136 Boulevard Montmartre

RENOIR, Auguste (1841–1919)
1172 El palco
1178 Desnudo en el sol
1181 Le Moulin de la Galette
1188 Camino arriba entre hierbas

GUILLAUMIN, Jean-Baptiste (1841–1927)
502 Orillas del Sena en Ivry

BAZILLE, Jean-Frédéric (1841–1870)
28 El vestido rosa

DEGAS, Edgar (1834–1917)
220 La mujer de los crisantemos
232 Después del baño
236 Caballos de carrera
244 Bailarina en escena

Artistas representados: 11; número de cuadros: 25

2

El post-impresionismo

Hay por lo menos cinco salidas al impresionismo: cuatro que lo contradicen y una quinta que lo prolonga anquilosándolo. Veamos primero las oposiciones, concentradas en grandes artistas todos de genios diferentes.

Cézanne después de su experiencia juvenil de pintura oscura en plena pasta (especie de expresionismo *avant la lettre*) va a derivar a los antípodas. Su intento será —según sus propias palabras— "Hacer del impresionismo algo tan sólido y durable como el arte de los museos". Renunciando a la pequeña pincelada de color opaco, Cézanne adoptará una manera más leve: por toques sucesivos de color transparente va construyendo sus formas que aspiran a la geometría. Su ideal no es pues el de sorprender una impresión fugaz sino una especie de clasicismo moderno que le hace buscar lo permanente en lo cambiante. Su originalidad y el motivo por el cual resulta el antepasado de todo el arte moderno consiste en que él es quien por primera vez pretende hacer del cuadro una realidad en sí y no la simple referencia al mundo exterior.

Otras salidas iba a conocer el "color-libertad" (como ha dicho Chagall) que los impresionistas aportaron a la pintura. Una será la de Gauguin. Llegado tarde a la pintura, Gauguin tiene ya treintaicinco años cuando deja una situación próspera en la banca para dedicarse a su nueva pasión. La suya es otra reacción antimpresionista distinta. Gauguin va a predicar el "sintetismo": las prácticas impresionistas le parecen evaporar los temas a los que se aplican. Él tiene como ideal las formas macizas, las tintas planas sin modulación, la línea que tabica los contornos, la luz sin rastro de sombra. Esa abstracción va a liberarlo de la mera copia de la natura-

leza que tratará de estilizar en una estructura decorativa (en el buen sentido) y simbólica.

Europa tiene poco que darle y huye primero a la Martinica, a Tahití y —después de una vuelta frustrada a Francia— a una de las más remotas islas Marquesas donde finalmente morirá en 1903. Ese permanente escape del mundo civilizado es una verdadera peregrinación a las fuentes. Sus paisajes, sus figuras se presentan inmóviles, impasibles, graves como los del arte arcaico. En su rechazo de la vida y del arte occidentales Gauguin ha sido un verdadero precursor de nuestra natural aceptación de esas artes salvajes que, a pesar de expresar otras creencias que las nuestras, acogemos hoy con agradecimiento como un regalo del tiempo.

Cinco años más joven que Gauguin, un día de 1886 se instala en París otro autodidacta de genio: Van Gogh. Dejando su Holanda natal ha tratado de fijarse en Londres, en Bélgica donde inicia una carrera fracasada de predicador en las minas del Borinage. Cuando llega trae unas torpes pinturas negras que constituyen una verdadera denuncia social. Van Gogh está obsesionado con la condición del hombre, su intento tendrá siempre un fondo moral. Cuando vea que su esfuerzo es impotente se volverá loco, y si bien seguirá pintando cada vez mejor, al cabo de dos años terminará suicidándose.

Apenas llegado a París su paleta se aclara, siguiendo en eso a los impresionistas, a los que pronto conoce. En 1888, quizá por consejo de Toulouse-Lautrec parte para el sur de Francia y se instala en Arles. Del Mediodía va a retener el color intenso, lo jugoso de las materias: todo lo contrario de lo que allí cerca había logrado —por abstracción— Cézanne. Pero en Van Gogh eso no se traduce en la sensualidad complacida sino que le sirve para exasperar su grito que concierne al hombre entero y su destino trágico. Por eso es el padre de todos los expresionismos. En la lúcida correspondencia con su hermano Theo

queda explícito que el color fogoso, la línea flameante de los últimos tiempos, el empaste excesivo son los vehículos de su desgarrón vital. Hay que leer los cuadros de sus últimos dos años como lo que son: verdaderos gritos de sol.

Toulouse-Lautrec resulta otro extraño genio. No es un viajero errante como Gauguin o Van Gogh. No tendrá nunca problemas de familia ni de dinero. Pero él —enamorado de la belleza— es un enano feo y deforme. Gran dibujante (aun cuando pinta), Lautrec se expresa por el trazo incisivo, por el color plano. No es raro que sea el verdadero inventor del *affiche-cuadro*, única obra plástica que la sociedad industrial segrega naturalmente empapelando los muros de la ciudad moderna.

De la pintura-contemplativa que era el impresionismo; de la espiritualidad cezanniana; del moralismo de Van Gogh o de la pureza arcaizante de Gauguin, Lautrec no sabe qué hacer en su mundo sensible y mental. Frente a ellos se presenta como un psicólogo implacable, prescindente.

Llegamos en fin a una actitud teórica entre tanta pura intuición. Me refiero al neoimpresionismo de Seurat, Signac, Cross y otros pintores científicos. Se salva el primero, a pesar de su vida efímera que sólo duró treintaisiete años. Insistiendo sistemáticamente en la separación de las pinceladas, breves pero cargadas de pigmento saturado, llegó al divisionismo, al puntillismo. Dibujante esencial, Seurat no tuvo tiempo material de llevar a término sus propias proposiciones. Quizá lo mejor de lo que nos dejó se articule alrededor de esa obra perfecta que es *Un dimanche d'été à la Grande-Jatte*. Allí la luz solar está recuperada en su brillo, pero el mariposeo de los colores no hace perder consistencia a las formas: sólidas pero penetradas de luz. En sus epígonos, el desarrollo implacable de la teoría mata la mejor intuición artística. Sin embargo, Signac, iba a influir en el joven Matisse. Y por ahí, en toda la pintura contemporánea.

Proyecto de exposición

CÉZANNE, Paul (1839–1906)
116 Martes de Carnaval
119 El muchacho del chaleco rojo
159 Montaña Sainte-Victoire con un gran pino
170 Flores y frutas

VAN GOGH, Vincent (1853–1890)
417 Retrato del doctor Gachet
427 El Café, a la noche
456 Cipreses en un campo de trigo
475 Girasoles

GAUGUIN, Paul (1848–1903)
369 Les Alyscamps
383 Fatata Te Miti
385 Ta Matete (El Mercado)
403 Jinetes al borde del mar

TOULOUSE-LAUTREC, Henri de (1864–1901)
1432 Cuadrilla en el Moulin Rouge
1434 Jane Avril al salir del Moulin Rouge
1436 Yvette Guilbert
1444 En el reservado

SEURAT, Georges (1859–1891)
1327 Un domingo de verano en la isla de la Grande-Jatte
1332 Domingo en Port-en-Bessin
1333 Puesto de feria
1335 Baño en Asnières

SIGNAC, Paul (1863–1935)
1344 El puerto de Saint-Cast
1346 El puerto
1348 París, La Cité

Artistas representados: 6; número de cuadros: 23

3

Pintura de la segunda mitad del siglo XIX fuera de Francia

Cuando comienza esta época (1850–1860), Italia conoce un movimiento "moderno" que supera, por ejemplo, el romanticismo histórico de un pintor como Francesco Hayez (1791–1882). Me refiero al grupo de los *macchiaioli* (de macchia = mancha),

originado en Toscana pero que pronto se iba a extender a toda la península. En ese grupo militaron lateralmente algunos buenos paisajistas como G. De Nittis (1846–1884), costumbristas como G. Toma (1836–1893) y pintores de tema histórico como D. Morelli (1826–1901). Entre los líderes se contaron al menos dos excelentes artistas: T. Signorini (1835–1901) y, sobre todo, Giovanni Fattori (1825–1908).

Puede este último parecer a simple vista un pintor de la realidad, sin más. Sería una opinión superficial: la verdadera empresa de Fattori consiste en recuperar la plena luz mediante el uso de tintas planas y de zonas de luz y sombra contrastadas que suponen una verdadera exploración de la actividad óptica.

Un pintor más próximo al impresionismo a la francesa es Silvestro Lega (1826–1895), agudo captador de luces, incapaz sin embargo de trascender el mero hecho plástico para crear un clima mental.

Giovanni Segantini (1858–1899) se propone la misma búsqueda con peor gusto quizá, pero con mayor fuerza. Exacerbando el color sin miedo a caer en los tonos chillones hay que convenir que su crudeza nos hace recuperar —en pleno naturalismo— los campos y los cielos alpinos que pintó con predilección.

En el polo opuesto, un gran mundano como Giovanni Boldini (1842–1931), es el italiano internacional capaz de pintar, con suprema soltura y la superficialidad inherente, a los protagonistas de ese teatro social en que le tocó actuar.

La segunda mitad del siglo XIX conoce también en Alemania varias corrientes contradictorias. Una es la representada por Hans von Marées (1837–1887), que buscó siempre la gravedad y la simplicidad de la antigua pintura mural. Su color es bajo de tono y sus cuadros no presentan el empaque mitológico al que era tan afecto su contemporáneo Anselm Feuerbach (1829–1880).

Wilhelm Leibl (1844–1900) está en los antípodas de estos dos pintores: artesano realista por excelencia, sus modelos favoritos eran los campesinos bávaros, las casas en que vivían, sus costumbres.

En fin, existe un verdadero impresionismo alemán de gran categoría representado por Max Liebermann (1847–1935), Max Slevogt (1868–1932) y especialmente por Lovis Corinth (1858–1925) que, a través de su concepción trágica de la vida, es el nexo que lleva con toda naturalidad al expresionismo, uno de los rasgos germánicos más interesantes del arte moderno.

En Bélgica —a caballo entre los siglos XIX y XX— encontramos a un gran pintor inclasificable en la persona de James Ensor (1860–1949). Se trata de un potente expresionista que cultiva un gusto truculento encarnado sobre todo en máscaras y fantoches que pinta en colores claros y estridentes.

Los Estados Unidos de América produjeron también en esta época una serie bastante heterogénea de buenos pintores. Empecemos por los internacionales como James MacNeill Whistler (1834–1903), que vivió en Londres y en París. Whistler fue uno de los precursores en reconocer el valor universal que representaban las estampas japonesas poco menos que desconocidas en la Europa de esos tiempos. Su estilo refleja conjuntamente la influencia de esas estampas y del impresionismo, de cuyos practicantes fue amigo íntimo. Sin embargo Whistler fue aun más soñador que ellos, prefiriendo exagerar en cada cuadro una gama dominante: gris en los retratos de interior y azul en los paisajes ideales de Londres.

De los Estados Unidos de América llegó un día a París una pintora: Mary Cassatt (1845–1926), menos visionaria que Whistler y más puramente impresionista gracias a la influencia combinada de Manet y de Degas. En su pintura a dominante clara reconocemos una nota intimista personal muy positiva.

Más superficial quizá que sus dos otros compatriotas citados, John Singer Sargent (1856–1925) iba a brillar sin embargo gracias a su técnica deslumbrante y cursiva. Su pintura es el testimonio de los personajes que poblaban el mundo artificial y rico que únicamente parece haber frecuentado.

Thomas Eakins (1844–1916) constituye el caso especial de un norteamericano de alma, sin los rasgos de europeísmo de los otros tres mencionados. Se trata de un sólido realista que estudió anatomía y trató en sus cuadros de captar el detalle corporal justo. En sus escenas deportivas, quizá más trascendente que esa minucia sea su aptitud para registrar una cierta calidad de luz en la región del nordeste norteamericano en que le tocó pintar.

Proyecto de exposición

Artistas representados: 11; número de cuadros: 19

4

Los pintores "nabis" y los "fauves"

Hay un origen común a los *nabis* (profetas en hebreo) y los *fauves* (fieras en francés): la figura polivalente de Paul Gauguin.

La conexión de ese maestro con los futuros nabis se produjo indirectamente en 1888 a través del pintor Paul Sérusier (1863–1927). Este artista aportó de Bretaña el sistema de yuxtaposición de tonos puros que ya en ese entonces empleaba Gauguin, sistema que iba a constituir una salida válida para una serie de jóvenes entre los figuraban, desde el primer momento, Pierre Bonnard (1867–1947) y Maurice Denis (1870–1943). A ellos se les agregaron después Jean-Edouard Vuillard (1868–1940), Raymond Roussel y el Suizo Félix Vallotton.

Los que llevarán más lejos las consecuencias del partido adoptado serán, sin embargo, Bonnard y Vuillard, llamados también "intimistas" en razón de sus temas hogareños. Su revolución no deja por eso de ser grande. Continuando el camino inaugurado por Toulouse-Lautrec (de quien fueron amigos) ambos pintores van a desarrollar un arte gráfico muy refinado (*affiches*, tapas de la *Revue blanche*) que, a su vez, influirá en las artes decorativas de fin de siglo. La composición en arabesco, la materia opaca y los tonos neutros son más bien la característica de Vuillard. Los colores fríos, ácidos y contrastados, una deformación y un "planismo" que niega la perspectiva constituyen, en cambio, el estilo de Bonnard.

Los *fauves* se manifiestan oficialmente en el Salón de Otoño de 1905, agrupándose alrededor de la figura de Henri Matisse (1869–1954). Esos artistas vienen de tres medios diferentes. Unos provienen del taller de Gustave Moreau en la Escuela de Bellas Artes y de la Academia Carrière (Marquet, Manguin, Camoin, Puy); otros del pueblo de Chatou donde se habían instalado (Derain y el belga Vlaminck); otros en fin llegan directamente de su Havre natal (Friesz, Dufy, Braque). A todos hay que agregar un franco-tirador, el holandés Kees Van Dongen que hará con ellos una parte del camino.

Matisse había entrado en 1892 al taller Moreau que ya frecuentaba Georges Rouault (1871–1958) y al que pronto se iban a agregar Albert Marquet (1875–1947), Manguin y Camoin. A partir de 1899 Matisse explora el color violento y puro que empieza aplicando con técnica puntillista. Trabaja dentro de una línea cezanniana —en lo que al rigor se refiere— con su amigo Marquet. Mientras que Derain en Chatou busca, con su compañero Vlaminck, un camino más agresivo que estaba ya en Van Gogh, cuya retrospectiva han visto con admiración en 1901.

En la expansión de la escuela (1905–1907), ambas tendencias van a combinarse pero sobre ellas dominará la serenidad decorativa de Gauguin. Cada artista seguirá después su ruta personal. Rouault, descubriendo su raíz expresionista que él cultivará en sus temas patéticos tratados en colores densos. Dufy haciendo una carrera decorativa y que a la larga se impone como más revolucionaria y consecuente con los ideales del grupo que las de sus antiguos compañeros. Derain, después de haber sido quizá el más brillante *fauve*, terminará como un "clasicista" que se expressa en tierras y ocres. Vlaminck, como si obedeciera a la ley del menor esfuerzo, después de sus pirotecnias juveniles muy bien construidas se conformará con un pintoresquismo dudoso para lograr el cual acumulará una materia poco expresiva y repetida. Marquet, que había tenido comienzos fulgurantes en el tratamiento de la figura, llegará a amanerarse como pintor de ríos y puertos. No sin que haya logrado fijar, como pocos, ciertas calidades de luz agudamente sentidas sin por eso recurrir a los métodos impresionistas o puntillistas. Van Dongen, en fin, con los años, se convertirá en el puntual cronista de la mundanidad moderna, no sin antes haber dado en la tecla de un estilo que corresponde muy bien a la moda, al clima mental de una época que él quiere tratar francamente en superficie.

Para los más grandes, Braque y Matisse, el *fauvisme* será apenas una etapa de aprendizaje y de balance entre lo adquirido por sus mayores y lo que ellos mismos se proponen como meta. Braque, por empezar, dejará el color violento para pasarse con armas y bagajes al cubismo que va a inventar —ni más ni menos— con su amigo español Pablo Picasso. De ambas experiencias Braque saldrá, años después, como vacunado para todos los atrevimientos que constituirán el resto de su carrera siempre inquieta, sorprendente y, quizá en los últimos años, un tanto desarticulada.

Matisse por su lado, promotor de primer momento del *fauvisme*, será también uno de los que más pronto superará la tendencia, no sin haber sacado enseñanzas definitivas para su futura carrera que —con la de Picasso— va a llenar literalmente todo el siglo.

Proyecto de exposición

5

El cubismo

De un siglo a esta parte la pintura ha desempeñado un papel fundamental dentro del panorama de la cultura. A partir de Manet se suceden infatigablemente en Francia las sucesivas *olas* de pintores que lo quieren cambiar todo a partir de la noción del color.

De pronto se hace un silencio. Hay como una saturación y algunos jóvenes talentosos —a veces los mismos que habían lanzado el *fauvisme*— van a volver a plantearse el problema de realizar el cuadro que sea como un poema bien compuesto, autónomo, y que no tenga que servir —como ocurría desde el Renacimiento italiano— ni de información ni de propaganda a ninguna idea religiosa o política.

Ya es hora de negarse a seguir la nomenclatura de los "ismos". El que divide en infinitas tendencias el arte moderno, no sólo no lo comprende mejor sino que corre el riesgo de no comprenderlo en absoluto. Por último, sólo unos cuantos grandes movimientos artísticos han cambiado la faz del mundo que consideramos el nuestro, uno de ellos es el *fauvisme*, el otro el cu-

bismo. Esos dos movimientos tampoco se oponen totalmente ni son rivales entre sí. Salen de un mismo medio cultural, dentro de la misma ciudad y, puede decirse, que casi exactamente al mismo tiempo.

Hay, por cierto, datos concretos que preparan el advenimiento del cubismo. Dos grandes retrospectivas de Seurat (1905) y de Cézanne (1907); el descubrimiento de la escultura negra que rápidamente se impone en los medios de vanguardia; en fin, ese afán de pureza, de austeridad que es como una reacción saludable a la interpretación basada sobre todo en el uso exclusivo del color.

De todos esos esfuerzos conjugados va a salir la obra —clave de ese momento: *Les demoiselles d'Avignon* (1907) que pinta entonces Pablo Picasso. Ya la parte derecha de ese cuadro está tratada como una construcción independiente lograda a base de un dibujo cortante y brutal que no recurre para nada al claroscuro. Un poco más tarde, Picasso y Braque parten por un tiempo, el primero a su España natal, el segundo al sur de Francia y vuelven con sus primeros cuadros cubistas (los de Horta del Ebro y l'Estaque, respectivamente), muy cezannianos aun y, en ese sentido, bastante imperfectos.

En 1910 Picasso y Braque renuncian al paisaje. Si el español ejecuta entonces algunos clásicos retratos cubistas, en general puede decirse que los dos se concentran en la naturaleza muerta. Es esa una de las grandes elecciones definitivas: la especulación alrededor del objeto. Si en el siglo XIX todo giró en torno al tema, en la primera mitad del nuestro la pintura encontrará apoyo en las variaciones sobre el objeto. Ese objeto vulgar que se encuentra en todos los talleres de los pintores —pipas, botes de tabaco, molinillos de café, botellas de ron, etc.— se prestará, en razón misma de su familiaridad, a ser descompuesto en sus elementos, analizado, recompuesto para crear no un símbolo de la vida bohemia sino simplemente el apoyo figurativo de un cuadro bien hecho.

Se ha hablado muy gratuitamente de "cuarta dimensión" (el tiempo), de actitud intelectual ante la realidad. Picasso —como de costumbre— ha contestado muy bien a esas teorías: "Cuando hicimos cubismo no teníamos ninguna intención de hacer cubismo sino de expresar lo que sentíamos en nosotros".

Verdad es que esta concepción basada en el dibujo y que en el campo del color se reducía al gris, el ocre y alguna manchita apastelada corría el riesgo de pasar por inhumana. Será quizá por eso por lo que a partir de 1912, Picasso, Braque y sobre todo Juan Gris (1887–1927), empiezan a incorporar a sus cuadros datos concretos: *collages* de arena, de papeles que pueden ser periódicos, partituras, etiquetas. Es decir, fragmentos de vida muy reconocibles y hasta triviales en su misma cotidianeidad. Más tarde se llegará aun a un tejido pictórico más complejo, en que habrá también *trompe-l'œil* basado en la imitación de la madera, del mármol, etc.

Para caracterizar estos momentos, el propio Juan Gris proponía llamar al cubismo austero: analítico (1910–1912) y al más abierto y libre: sintético (1913–1914). Antes de llegar a los epígonos nos queda, sin embargo, hablar de otro gran pintor que también —aunque a su manera— fue un pintor cubista. Me refiero a Fernand Léger (1881–1955) que, hacia la misma época que los artistas mencionados, trataba de cubicar esos fragmentos de realidad que se descubrían en sus cuadros entre grandes humaredas que hay que interpretar como un simple expediente compositivo.

A partir de la empresa de estos cuatro grandes pintores, el cubismo hará su entrada triunfal en la historia como una más entre las maneras de abordar una figuración telegráfica que si bien hay que interpretar, lleva implícito su propio valor plástico que lo autojustifica. Muchos grandes artistas —empezando por los cuatro fundadores— se servirán del procedimiento, haciéndolo evolucionar hasta tiempos de la segunda guerra

mundial. En general puede decirse que los buenos pintores del mundo han recibido directa o indirectamente esa influencia del cubismo generalizado. Los mejores epígonos director del cubismo como Metzinger, Gleizes, La Fresnaye encontrarán en él estructura y rigor. Los débiles, apenas una fórmula más o menos habilidosa pero fatalmente amanerada. De todos modos el acercamiento cubista queda ya para siempre como un momento clásico en la historia de la sensibilidad moderna.

Proyecto de exposición

6

Pintura italiana del siglo XX

Durante el fin del siglo XIX y principios del XX la pintura italiana contó con buenos artistas que no llegaron a formar una verdadera tradición de vanguardia. Eso hizo que algunos pintores inquietos como F. Zandomeneghi (1841–1917), el paisajista F. Palizzi (1818–1899) y el retratista mundano G. Boldini (1842–1931) pasaran largas temporadas en París, centro indiscutido del arte en ese entonces.

El futurismo es el primer movimiento original que quiere renovar la cultura negando en bloque todo el pasado y reclamando la audaz experimentación estilística y técnica. Su primer teorizador es el poeta F. T. Marinetti (1876–1944); en la plástica los convertidos (que publican un manifiesto en 1910) son: G. Balla (1871–1958), C. Carrà (1881–1966), U. Boccioni (1882–1916) —que será el inventor de la teoría—, G. Severini (1883–1966) y L. Russolo (1885–1947). A. Soffici (1879–1964) y E. Prampolini (1894–1956) mantendrán con el futurismo una relación transitoria que lo vinculará con otros movimientos europeos.

El futurismo se proclama antiburgués y aspira a expresar estados de ánimo. Si exalta la técnica no la quiere pedestre sino lírica. En fin, para nosotros, el aporte fundamental del futurismo —una vez que la literatura de los manifiestos cae en el olvido— es sensiblemente la noción de dinamismo. En efecto, para los jóvenes futuristas el impresionismo aparecía como un inmenso progreso... pero que no dejaba de tener sus límites estrechos. El cubismo pasaba, sí, como un acto revolucionario, pero no lo bastante. Boccioni, como Delaunay y Duchamp, se da cuenta que el cubismo tiene un lastre todavía racionalista y clásico. Lo que hay que captar a todo

precio es el movimiento y su expresión: la velocidad. Boccioni, que fue el más talentoso de los futuristas consecuentes, logró quizá sus mejores conquistas en la escultura. En los últimos años de su vida trataba de encontrar una síntesis entre impresionismo y expresionismo como los dos polos principales de la época.

En pleno futurismo aparece un joven pintor, G. De Chirico (1888), que con gran seguridad y desparpajo se le va a oponer. Para él hay que considerar el arte como pura metafísica que sólo entra en contacto con la realidad para trascenderla. Representa formas sin sustancia vital en un espacio vacío y un tiempo inmóvil. Amplias plazas clásicas de edificios rojos y ocres contra cielos verdes; pizarrones negros, instrumentos geométricos, maniquíes, ese es el mundo de la pintura metafísica, una especie de teatro que nos intriga y angustia. Para el De Chirico de la época, el arte no debe considerarse ni como revolución ni como trámite para ningún progreso social.

Después de la primera guerra mundial algunos adeptos del futurismo, como Carrà, pasarían a las filas opuestas de las que proponía De Chirico. Y, como buen pintor que era, Carrà iba a introducir una sabrosa variación en el mundo despiadado del inventor del movimiento. Ya que el nuevo intérprete busca sobre todo lo concreto de las casas, de las playas —aunque estén abandonadas— exalta la materialidad de las cosas y se dirá que, hasta el aire, en sus cuadros tiene una cualidad corporal.

En 1920 aparece el grupo que se conoce con el nombre de *Valori plastici*, que trata de integrar las adquisiciones modernas de Cézanne y los cubistas junto con una pretendida tradición italiana que no sería la de Rafael sino más remotamente la de Giotto y Masaccio. El llamado al orden que, en París culminaba con el purismo de Ozenfant, tendrá en Italia un representante típico en la persona de F. Casorati (1886–1963), que si no pretende italiani-

zar el arte moderno, al menos trata de insertarlo en el idealismo del filósofo Croce, idealismo que era casi un dogma en esos tiempos.

El mayor pintor italiano del siglo, G. Morandi (1890–1964), pasa tangente a todos esos movimientos. Rehusando la certera teatralidad de De Chirico, Morandi se concentra en el pálido e infinito inventario de botellas, copas, flores, paisajes siempre iguales y siempre, milagrosamente, distintos.

El *Novecento* (1926) es otro movimiento artístico que estuvo más o menos vinculado con el fascismo. En sus filas hubo, sin embargo, artistas interesantes que no se contentaron con proveer al Estado de una plástica oficial. A. Tosi (1871–1956) trató de captar la materialidad del paisaje sometiéndolo a una estructura cezanniana con implicaciones románticas. M. Sironi (1885–1961), en cambio, intentó una monumentalidad hecha como de ruinas antiguas vistas con furia expresionista.

Capítulo aparte merecen F. De Pisis (1896–1956) y M. Campigli (1895–1970). El primero es un veneciano que murió en París y practicó una suerte de impresionismo gris hecho como a rasgos cursivos de pluma. Sus vistas de Venecia o sus naturalezas muertas son sensibles hasta el amaneramiento. Campigli es otro refinado a su manera: la pequeña escala de sus personajes femeninos, la calidad de su empaste, su color de ladrillo y cal nos transportan automáticamente a un muralismo mediterráneo arcaico.

En fin, en el polo opuesto de estos pintores sofisticados encontramos a O. Rosai (1895–1957) que es el artista de la vida cotidiana. Sus cuadros están tratados dentro de la solidez de la tradición toscana pero se nota que su autor ha transfigurado su visión gracias al despojamiento sensible que aprendió en Cézanne.

Proyecto de exposición

7

Tendencias germánicas a principios del siglo XX

El expresionismo germánico se origina en el pintor noruego E. Munch (1863–1944) que llegó a elaborar su mundo a partir del arte que pudo ver en París hacia 1885. Munch dibuja con el color un poco a la manera de Toulouse-Lautrec. Las tintas —a veces violentas y acordadas extrañamente —siguen grandes curvas envolventes que no dejan de recordar el contemporáneo estilo floral. En Munch hay violencia general y no tanto esa violencia individual que había sido la característica de Van Gogh. También en sus cuadros quiere quedar expresado un cierto simbolismo como en Gauguin: la imagen encierra siempre un enigma del que no se nos da la solución.

De Munch más que de Van Gogh —un holandés atemperado por París— va a salir un grupo de jóvenes que, en Dresde y hacia 1905, se unen en un movimiento: *Die Brücke* (El puente). Aunque la inspiración en el noruego se realice al nivel del tratamiento visual de la imagen, ya que los nuevos contenidos son otros. Resumiendo: la idea de base consiste en atacar el impresionismo. Al tratamiento realista imitativo se contrapone otro de signo creativo. Y —siempre para ellos— el hecho de crear verdaderamente la imagen es algo que sólo puede nacer de la propia acción. El corolario parece ser entonces que el cuadro debe ser un trabajo para nada relacionado con la especulación sino con la práctica, que es la misma de cualquier otro operario manual. De ahí el sesgo populista del expresionismo germánico en su origen. Todo esto en teoría, puesto que en la realidad las obras de estos jóvenes revolucionarios no debían llegar fácilmente ni a los ojos ni a la comprensión del gran público.

¿Quiénes son ellos? L. Kirchner (1880–1938), E. Heckel (1883), K. Schmidt-Rotluff (1884). M. Pechstein (1881–1955). E. Nolde (1867–1956) y O. Müller (1874–1930). Desde 1905 se llevan a cabo exposiciones regulares del grupo que, cinco años más tarde, ya se traslada a Berlín, no sin que se hayan producido escisiones que acabarán con su total disolución en 1913.

El holandés K. Van Dongen (1877–1964), había sido invitado en 1908 a participar en las exposiciones del grupo y, puede decirse, que es él quien sirve de eslabón entre los *fauves* franceses y los expresionistas. Con la diferencia de que si los primeros buscaban —dentro de su propia tradición— el equilibrio y lo que llamaremos la belleza violenta, los expresionistas alemanes afrontan por primera vez y de modo consciente el problema de la fealdad significativa.

No se ha disuelto aun *Die Brücke*

cuando ya aparece en la misma Alemania —en Munich— otro movimiento famoso, el llamado *Der Blaue Reiter* (El jinete azul). Su responsable directo fue un pintor ruso W. Kandinsky (1866–1944) que a los treinta años se instalaba en tierra alemana. En 1902 abre su propia escuela en Munich y a su alrededor se empieza a reunir lo que luego constituirá un verdadero grupo. A partir de 1909 esos artistas exponen sus obras y las de los artistas inmediatamente anteriores que consideran importantes: Cézanne, Gauguin, Van Gogh y los neoimpresionistas. Además del fundador, hay que considerar también a un compañero de la primera hora: A. Jawlensky (1864–1941) y algunos otros que vienen a agregarse como Le Fauconnier y F. Marc (1880–1916).

Kandinsky y Marc organizan a fines de 1911 una exposición en la galería *Tannhäuser* ya bajo el rubro de *Der Blaue Reiter*, donde además de Kandinsky y sus compañeros, encontramos a algunos franceses como el aduanero Rousseau y R. Delaunay, además de otros locales como H. Campendonck (1889–1957) y A. Macke (1887–1914). Tres meses más tarde una nueva exposición aporta nombres internacionales: algunos del *Brücke*, otros de la *Nueva Secesión* de Berlín, los de Braque, Picasso, Derain, La Fresnaye, Vlaminck (del grupo de París) y los rusos Larionov, Malevitch y Natalia Gontcharova. En 1912 el suizo Paul Klee (1879–1940) se les acerca y empieza a exponer sus pequeñas obras refinadas y sensibles.

Der Blaue Reiter no tuvo nunca un programa preciso sino más bien una orientación espiritualista, como quedó establecido en el libro de Kandinsky *De lo espiritual en el arte* (1910), que pretende batirse simultáneamente sobre todos los frentes. Del movimiento de Munich saldrá el arte abstracto "sensible" pero también una figuración traspuesta: onírica en Marc y sintética en Macke. La corriente abstracto-figurativa, con arcaísmos y misterios, aparece sobre todo en la obra de Paul Klee que

es, con Kandinsky, uno de los grandes artistas del siglo XX.

Tres pintores austríacos pueden ser asimilados a esas tendencias germánicas que hemos visto. Intensos, ellos se ocupan más que los expresionistas alemanes de la organización equilibrada del cuadro. De ellos, E. Schiele (1890–1918) y A. Kubin (1877–1959) son pintores de valor, pero el más importante es sin duda O. Kokoschka (1886), un impresionista-expresionista —quizá el único de la historia— quizá un tanto superficial en su misma facilidad.

En Alemania hacia 1923 se produce una reacción contra el expresionismo, es lo que se llama la *Neue Sachlichkeit* [Nueva objetividad] en la que figuran al menos tres artistas considerables: M. Beckmann (1884–1950), G. Grosz (1893–1959) y O. Dix (1891–1968). El primero es un artista que deforma apenas y cuyo afán es el de crear grandes composiciones —un tanto oratorias y monótonas— tratadas en tonos neutros. Grosz, en cambio, es el más cruel caricaturista del militarismo alemán y un maravilloso dibujante de la sensibilidad exasperada. Dix por su parte intenta —con flagrantes altos y bajos— la difícil crónica de la realidad de esa postguerra que lo circunda y lo afecta.

Proyecto de exposición

8

Pintores simbolistas, "naïfs" y fantásticos

Odilon Redon (1840–1916) es contemporáneo de los impresionistas pero iba a seguir su propio camino original. Realizaba pacientemente su obra cuando, de pronto, fue descubierto por algún gran simbolista como Mallarmé o Gauguin. Con todo, el arte de Redon nunca fue literario sino que resulta la delicada y evanescente transcripción no sólo de lo visto sino, sobre todo, de lo imaginado.

Henri Rousseau (1844–1910), llamado

familiarmente el "Aduanero", es sin duda el más gran pintor *naif* de los tiempos modernos. Representa al autodidacta de genio que se conserva puro y lleno de fantasía en un mundo intelectualizado al extremo. Su buen ejemplo obligó a reconsiderar todos los problemas pictóricos: temáticos, de perspectiva, relieve plástico y relaciones tonales. Podría considerarse a Séraphine (1864-1934) como su hermana en pintura. Francesa como los dos artistas anteriores, Séraphine sin embargo es más limitada que ellos y puede decirse que sus cuadros irreales y obsesivos representan exclusivamente extrañas flores oscuras.

Siempre en Francia, pero en el polo opuesto de la intelectualidad, vamos ahora a encontrar a otro gran artista que mucho ha influido en los tiempos modernos. Me refiero a Marcel Duchamp (1887-1968), hermano del pintor Jacques Villon y del escultor Duchamp-Villon. Marcel Duchamp representa el caso-límite del artista superdotado que después de unas cuantas obras maestras "se suicida para el arte" que en un momento deja de praticar definitivamente. Su aporte más original es lo que él llamó los *ready-made*, o sea objetos de la vida corriente que él aislaba, ponía en valor y exponía como obras de arte. Su actitud negativa, destructiva pero coherente constituye una verdadera obsesión para muchos escritores y artistas de las actuales generaciones tentados por el anti-arte y la actitud nihilista.

Francis Picabia (1879-1953) es otro artista francés impar. Conoció a Duchamp en Nueva York el año 1915 y juntos fundan la revista "291". Tres años más tarde se encuentra en Suiza y allí se vincula con el escritor rumano Tristan Tzara y el plástico-poeta alsaciano Hans Arp (1887-1966) que con otros artistas integraba el grupo Dadá creado en Zurich en 1916. Picabia siguió todas las corrientes de vanguardia para negarlas más tarde. Si bien llegó a pintar algunos cuadros interesantes es más conocido por sus máquinas irónicas y

por sus desplantes y actitudes vitales aun hoy de plena actualidad.

Los otros campeones del Dadá internacional son el norteamericano Man Ray (1890) y el alemán Max Ernst (1891). El primero —de acuerdo al programa dadaísta— practica un arte romántico, irracional, que pretende atacar todos los fundamentos burgueses. Se sirve libremente de todos los medios y en especial de la fotografía, lo que era muy nuevo en la época.

Max Ernst, que conoció desde 1914 a Arp, va a ser en cierto modo el introductor del Dadá en Alemania. Al menos hasta 1921, fecha en que se fija en París y se hace amigo del grupo surrealista en que militaban jóvenes escritores como Breton, Eluard, Aragon. Ernst inventa entonces algunas de las técnicas más famosas del surrealismo: los *frottages* y los *collages* de figuras recortadas. Más tarde, después de unos años de residencia en los Estados Unidos de América puede decirse que el talento plástico del artista florece plenamente.

Próximo al Dadá y al constructivismo encontramos a otro artista fascinante: el alemán Kurt Schwitters (1887-1948) que usó también del *collage* aunque con el propósito de componer obras sensibles con objetos deleznables.

El surrealismo literario parisiense atrajo a excelentes plásticos franceses como P. Roy (1880-1950), A. Masson (1896) e Y. Tanguy (1900-1955); y españoles tales como Joan Miró (1893) y Salvador Dalí (1904). Cada uno sigue su vía personal: Miró inventando un sistema de signos heráldicos que aluden a la naturaleza y al hombre; Masson y Tanguy creando mundos posibles en que reconocemos nociones familiares; Roy y Dalí, en cambio, son capaces de registrar minuciosamente formas existentes en la memoria pero asociándolas de tal manera que llegan a maravillarnos y angustiarnos al mismo tiempo.

Fuera de París existen otras importantes corrientes surrealistas de las cuales la más famosa es la belga. Sus mejores representantes son sin duda Paul Del-

vaux (1897) y René Magritte (1898-1967). El primero sueña en su pintura con esqueletos, con personajes desnudos o vestidos que circulan infatigablemente por ruinas clásicas o por estaciones de ferrocarril pasadas de moda. El segundo, más minucioso en el detalle y más obsesivo en las asociaciones heterogéneas, nos inquieta más en su aparente simplicidad.

Proyecto de exposición

FINI, Leonor (1908)
357 Expreso nocturno

Artistas representados: 13; número de
cuadros: 28

9

Figuración sensible europea del siglo XX

Hay una serie de excelentes artistas que, sin embargo, no encajan exactamente en ninguno de los "ismos" en que se pretende dividir la pintura de nuestro siglo.

G. Rouault, que empezó actuando con los *fauves*, se afirma como una especie de expresionista francés en la línea de un Daumier, de un Toulouse-Lautrec ya que su empresa es, en última instancia, no sólo de orden estético sino también moral. Su mundo doloroso se nos revela a través de un suntuoso empaste, de un denso colorido.

Igualmente deformador de la figura humana resulta C. Soutine, pintor ruso que hizo su carrera en París. Pero el eslavo es menos equilibrado que el artista francés y sus cuadros resultan nerviosos, viscerales, línea y color son como descargas eléctricas.

Ruso también y judío —como el precedente— M. Chagall es el *naif* alegre del grupo que, sin querer, forman Modigliani, Kisling, Pascin. Chagall desde sus orígenes en Rusia ha manejado su imaginación hasta tal punto que puede parecer falsamente emparentado con los surrealistas. En el mejor de los casos (ya que ha pintado sin duda demasiado) su pintura puede ser la combinación del color liberado y de un antiguo folklore que él reinterpreta con fantasía.

A. Modigliani constituye un caso límite. Es el pintor refinado que se construye un mundo propio al interior del cual se mueve con elegancia. Su pintura —al venir a París desde su Italia natal— es retransformada por el hecho de su amistad con el gran escultor rumano C. Brancusi y el descubrimiento de las tallas en madera del arte negro. Concentrándose en la tradición toscana de la expresión por la línea Modigliani deforma sensiblemente a sus personajes en el sentido vertical, trata sus figuras en rectas y curvas. El color no es inútil por cierto pero parece un simple comentario en esa trasposición de la bohemia parisiense del primer cuarto de siglo.

Otro extranjero de adopción es el japonés Foujita que aporta al mundo artístico del París de los años de entreguerras un amaneramiento refinado de sello oriental que se lleva muy bien con la sofisticación ambiente.

Un pintor más intenso del paisaje urbano de París es M. Utrillo (hijo de la excelente pintora Suzanne Valadon). En una época de búsquedas implacables como resultó la suya su arte se impone como una fuente de frescura. En la frontera entre la ingenuidad y la sabiduría pictórica sus cuadros de gruesa materia evocan admirablemente la vieja ciudad fetiche.

Dos grandes pintores belgas han sido respectivamente M. Vlaminck y C. Permeke. Poseen ambos características raciales en sus respectivas pinturas: una solidez, un gusto por la materia acumulada. Vlaminck que vivió en París participó brillantemente en el movimiento *fauve*, más tarde encontró una fórmula de paisaje rural o urbano en el que se repitió incansablemente. Más original quizá su compatriota Permeke, un verdadero expresionista que no emplea —como los expresionistas alemanes— el color estridente sino que trabaja por la densidad de la materia y logra el patetismo por el color terroso que corresponde a su concepción severa. Permeke realizó su carrera en el país natal.

En Alemania actuaron otros dos artistas interesantes: el norteamericano de origen germánico L. Feininger y el alemán O. Schlemmer. Preocupados ambos sobre todo por la descomposición de la realidad en formas geométricas era lógico que el fundador de la Bauhaus, el arquitecto Gropius, los llamara a enseñar en esa institución de vanguardia. Feininger regresó más tarde a su país de origen donde prosiguió su investigación que consiste en reducir formas, luces y sombras a triángulos que trata en colores oscuros y misteriosos. Schlemmer, en cambio, hombre de teatro, reduce el cuerpo humano a sus formas geométricas esenciales y trata de integrarlo con la arquitectura racional de su época.

Proyecto de exposición

ROUAULT, Georges (1871–1958)
1275 El juicio de Cristo
1279 Paisaje bíblico
1291 Soñador

SOUTINE, Chaim (1894–1943)
1391 La catedral de Chartres
1395 El groom

CHAGALL, Marc (1887)
182 El poeta acostado
189 El circo
192 Encanto vespertino

MODIGLIANI, Amedeo (1884–1920)
870 La sirvienta
877 Desnudo acostado
885 Retrato de muchacha

DERAIN, André (1880–1954)
275 Gravelines
276 Castelgandolfo

VLAMINCK, Maurice de (1876–1958)
1492 Buque de carga en el Sena cerca de Chatou
1497 Bougival

DONGEN, Kees van (1877–1968)
280 Desnudo
283 Plaza Vendôme hacia 1920

UTRILLO, Maurice (1883–1955)
1451 L'église Saint-Pierre et le Sacré-Cœur
1463 Rue de Venise à Paris
1467 Le cabaret du Lapin Agile

FOUJITA, Tsugouhara (1886–1968)
360 El café

ENSOR, James (1860–1949)
322 La intriga
324 El frasco azul

PERMEKE, Constant (1886–1952)
1020 El pan moreno
1023 El alba

SCHLEMMER, Oskar (1888–1943)
1314 Grupo concéntrico

10

Orígenes del arte abstracto

Los orígenes del arte abstracto son diversos. Por una parte tenemos una pareja de pintores rusos: M. Larionov (1881–1964) y su mujer N. Gontcharova (1881–1962) que llevando hasta sus últimas consecuencias los principios del cubismo y el futurismo quieren, desde 1910, practicar un arte no figurativo que se sirva exclusivamente de formas y colores. Otro ruso, K. Malevitch (1878–1935), se concentra en ese mismo problema pero en vez de tratarlo con sensibilidad impresionista lo reduce al juego de la superposición de formas geométricas rectas en dos o tres colores que se presentan sobre fondos neutros.

El mayor de todos esos artistas rusos es W. Kandisky (1866–1944), instalado desde los treinta años en Munich y que, después de haber viajado y residido en París, empieza también él a partir de 1910 a crear cuadros que llama "Improvisaciones" en que se expresa únicamente por manchas sensibles que no aluden al mundo exterior. Kandinsky escribe entonces *De lo espiritual en el arte* y prosigue su investigación sobre lo que ya se llama el arte abstracto. Entre 1920 y 1924 realiza su serie "arquitectónica" (grandes formas geométricas simples que pinta con pinceladas sueltas en tintas claras). Más tarde, construyendo aun más su intuición, llegará a los pequeños signos sueltos organizados con libertad sobre fondos homogéneos, el todo tratado en armonías inéditas de colores tradicionalmente no asociados entre sí.

Contemporáneamente a los primeros intentos de Kandinsky, un pintor francés R. Delaunay (1885–1941), queriendo dinamizar el cubismo va a encontrar su fórmula propia. Renunciando a analizar la posición recíproca de los objetos y los planos en el espacio considera que el color es a la vez la forma y el tema del cuadro. Desde 1911 en su serie de *Discos*, Delaunay propone una visión cromática y dinámica del universo, sus anillos concéntricos pretenden crear un movimiento implícito (y no imitado como el del futurismo).

La línea dura de Malevitch va a ser heredada por el holandés P. Mondrian (1872–1944). Pintor tradicional, en 1911 se instala en París y al contacto del cubismo su pintura se transforma. Parte de la imagen de un árbol o de la fachada de una iglesia gótica y las va abstrayendo para descomponerlas en sus elementos verticales y horizontales dominantes. Llega así, en 1922, a tratar el cuadro como una superficie homogéneamente blanca, dividida por rayas negras perpendiculares entre sí, que delimitan espacios que serán sólo azules, rojos o amarillos, siempre de la misma intensidad y evitando cualquier vibración. Toda su carrera estará así consagrada a las variaciones sobre esa estructura fundamental. Sólo en sus últimos años, en Nueva York, realizará la serie de los llamados *boogie-woogie* en que, sin salir de lo geométrico, el color parece más dinámico en su misma fragmentación.

Una palabra aun sobre F. Kupka (1871–1895), nacido en Bohemia pero radicado en París a partir de los veinticuatro años. Desde 1911 y a lo largo de toda su carrera, Kupka pintó telas abstractas de gran pureza e inspiración. Otro centroeuropeo importante en los orígenes de la abstracción es el húngaro L. Moholy-Nagy (1895–1946) que enseñó primero en la Bauhaus alemana y más tarde en Chicago. Discípulo del ruso El Lissitzky (1890–1941), Moholy-Nagy resulta así uno de los precursores del diseño industrial y de la tendencia cinética contemporánea.

11

Inventores de nuevas vías en la primera mitad del siglo

Un puñado de artistas se impone en la primera mitad del siglo XX por su valor propio y por el hecho de sintetizar las principales tendencias que se iban a explayar entre la segunda posguerra y nuestros días.

Empecemos por el que nació primero. Henri Matisse (1869–1954) a principios de siglo ya emplea el color para crear espacio, no un espacio imitativo de la realidad sino un espacio virtual, el espacio pictórico. De Matisse saldrán los *fauves*. Pero si algunos epígonos se contentan con esa experiencia o vuelven a una pintura más convencional (Derain, Marquet, Vlaminck) el propio Matisse, en cambio, proseguirá impertérrito su investigación de la forma y el color que lo llevará a tratar el cuadro como pura plasticidad y, en sus últimos años (que pasó postrado en cama), al expediente de los papeles recortados que constituye una síntesis y no una vuelta a la infancia.

Picasso es el gran juglar del siglo que nos tiene suspendidos a la magia de su mano. Entra a saco en la historia del arte (incluso del suyo propio) y del botín elige lo que le conviene. Ha sido al mismo tiempo o sucesivamente un pintor costumbrista de color exasperado o un pintor miserabilista en azul o rosa. Un resonador del arte negro y —con Braque— el inventor del severo cubismo analítico, hijo de Cézanne. Pero también, poco después, el alegre prestidigitador de los años 1915 al 25, un neoclásico monumental, un fabricante de monstruos dolorosos. Y así infinitamente hasta nuestros días. Si no todo en él es de la misma calidad, hay que reconocer que su obra titánica se impone desde ahora como una de las que mejor contará —más tarde— nuestra aventura contradictoria en tanto que especie, dividida entre los campos de concentración y los viajes a la luna, las computadoras que todo lo saben en algunos segundos y la revolución permanente de los pueblos.

Braque es el artesano genial de la materia y del "rendido" pictórico. Antepasado de todos los informalistas —como Fautrier, Tapies, Burri— que se expresan por la acumulación de materiales heterogéneos, Braque también, después de pensar el cubismo y crearlo con su amigo Picasso, evoluciona de otra

manera más francesa: buscando el equilibrio, la relación entre el hombre y los objetos, persiguiendo la síntesis cálida de los valores de la existencia.

Léger tiene un proyecto diametralmente diferente: es un tierno que se hace duro y que al final de la vida busca el populismo. Siempre monumental, adhiere con entusiasmo al maquinismo y lo integra a su pintura. En sus últimos años gentes de circo, obreros, acaparan su atención. Pero no es un simple artista *engagé* políticamente; su especulación sobre el espacio y el valor relativo de las escalas es de lo más atrevido y desemboca en artistas como Lichtenstein, Warhol, Rosenquist y, en general, mucho del mejor *pop art*.

Salvo los casos citados los buenos pintores de París que actuaron en la primera mitad del siglo no parecen haber influido mayormente en las siguientes generaciones. En cambio tres otros europeos: Kandinsky, Mondrian y Klee sí lo han hecho y en grado sumo. El ruso-alemán Kandinsky que mucho viajó y pasó los últimos once años de su vida en París es, prácticamente, uno de los padres de toda abstracción. Partiendo de una concepción blanda (las "Improvisaciones") él mismo renuncia a la sensibilidad imprecisa y se hace más duro, equilibrado y, sin duda, menos fácil de mirar. Un camino de la abstracción queda así señalado. Otro, más intransigente y quizá más puro, más clásico será el de Mondrian, el asceta. Curiosamente, su decisión implacable ha dejado no sólo rastros en la pintura y el arte concreto en general sino, lo que es más interesante, también en la arquitectura y el diseño industrial. Por último, otro mundo más interno, misterioso en sus pistas es el de Paul Klee, verdadero cruce de caminos entre la abstracción lírica, el dibujo infantil, el arte de los locos y el de los salvajes. Sus obras, pequeñas y preciosas, son como papiros sin fecha que no sabemos descifrar pero que nos emocionan porque sentimos que oscuramente nos expresan a fondo en lo que tenemos de contradictorio.

12

Pintores de las Américas

En México, después de la revolución, un ministro progresista invitó (1921) a los jóvenes pintores a expresarse a través de grandes frescos en los muros que ponía a su disposición. Responden a ese llamado algunos artistas entre los que

figuran los futuros tres grandes: Orozco, Rivera y Siqueiros. A pesar de sentirse todos ellos políticamente comprometidos con la revolución cada uno la va a explicitar de una manera diferente. J.C. Orozco (1883–1949) antiguo caricaturista político encuentra la fórmula de agrandar sus figuras a la escala colosal. Las logra por medio de un dibujo violento y un color que deliberadamente concentra en los grises y negros con sólo algún toque de color intenso. D. Rivera (1886–1957), en cambio, llega de vuelta a México después de catorce años de Europa impregnado de la bella pintura antigua y de la vanguardia parisiense, influencias ambas que va a combinar en su muralismo personal. Composición escalonada en altura (como en los frescos del *Quattrocento*), figuras relativamente pequeñas encerradas dentro de un trazo muy puro e iluminadas alegremente con colores tiernos e ingenuos que recuerdan el arte popular de su país. Siqueiros (1896) innova más en la técnica, exagera los escorzos y la perspectiva, acumula la materia hasta llegar al relieve.

Más joven que ellos, R. Tamayo (1899) si bien ha contribuido también a la tradición moderna del muralismo mexicano se expresa más cabalmente en la pintura de caballete realizada al óleo sobre tela. Tamayo representa una síntesis de vanguardia internacional con un clima y un colorido que recuperan lo ancestral del terruño.

Los grandes pintores de América del Sur son injustamente menos conocidos. Las obras de artistas de calidad como los uruguayos P. Figari (1861–1938), J. Torres-García (1874–1949); de los argentinos E. Pettoruti (1892–1971), L.E. Spilimbergo (1896–1964), A. Berni (1905); o del brasileño C. Portinari (1903–1962) no tienen la difusión que merecerían. En cambio otros latinoamericanos más jóvenes como el cubano W. Lam (1902), el chileno R. Matta (1911), el venezolano J. Soto (1923) o el argentino J. Le Parc (1928) han llegado al plano internacional gracias a su cali-

dad indiscutible pero también al hecho de vivir en Europa.

Los norteamericanos nacidos el siglo pasado se encuentran en situación diametralmente opuesta: sacando alguna honrosa excepción resultan mucho más conservadores que los pintores de América Latina que acabamos de citar. La explosión moderna sólo se producirá en los Estados Unidos de América a partir de la segunda guerra mundial. Entre los pioneros avanzados citemos sin embargo a dos artistas próximos a las búsquedas de R. Delaunay. Son ellos Macdonald Wright (1890) y Morgan Russell (1886–1953). Casi paralelo a ellos encontramos a otro pintor, Stuart Davis (1894) de formación cubista, tendencia que ayudó a hacer conocer en su país. El resto de los buenos pintores del primer tercio del siglo se inclina al realismo norteamericano, que a veces llega a ser de calidad. Los mejores son C. Demuth (1883–1935), G. Wood (1892–1942), B. Shahn (1898), C. Sheeler (1883). Superan ese estadio intermedio otros artistas como E. Hopper (1882–1967) y A. Wyeth (1917) que trasmiten un ambiente y una luz típicos de la costa este.

La revolución del arte norteamericano resulta, en parte, de la presencia de dos nórdicos europeos: el holandés W. de Kooning (1904) y el alemán H. Hofmann (1880–1966). El primero expresionista y el segundo abstracto, puede decirse que ambos, a su manera, formaron discípulos e hicieron posible la aparición de la *action painting* y, más tarde, del *pop art*, del *hard-edge*, etc. La primera experiencia audaz fue la de J. Pollock (1912–1956), pintor culto formado en Europa, creador de la técnica llamada del *dripping* (literalmente "goteado") con la que expresó su violencia. De ahí se pasa con cierta naturalidad al severo *pop art* inicial de dos grandes pintores: R. Rauschenberg (1925) y J. Johns (1930). El *pop* más agresivo y alegre será practicado en cambio por una serie de otros artistas que quieren deliberadamente chocar,

tales como R. Lichtenstein (1923), C. Oldenburg (1929), A. Warhol (1930), J. Rosenquist (1933) y Jime Dine (1935).

El arte norteamericano siguió una trayectoria interesantísima hasta mediados de la década de 1960–1970. Las proposiciones de la vanguardia se encuentran ahora en países de Europa, América y Asia, especialmente el Japón.

Proyecto de exposición

OROZCO, José Clemente (1883–1949)
1009 Zapatistas
1010 El cabaret

RIVERA, Diego (1886–1957)
1256 Delfina Flores
1257 Vendedor de flores

TAMAYO, Rufino (1899)
1419 Mandolina y piñas

PETTORUTI, Emilio (1892–1971)
1026 Arlequín
1027 Sol argentino

SPILIMBERGO, Lino E. (1896–1964)
1399 Figuras
1400 Figura

BERNI, Antonio (1905)
 46 Primeros pasos

MATTA, Roberto (1911)
840 Who's who

FERNÁNDEZ MURO, Antonio (1920)
355 Pintura

MARIN, John (1870–1953)
780 Manhattan, la ciudad vista desde el río

HOPPER, Edward (1882–1967)
533 El faro de Two Lights

BELLOWS, George (1882–1925)
 39 Ambos miembros de este club

DEMUTH, Charles (1883–1935)
267 Lancaster

AVERY, Milton (1893–1965)
 18 El huerto en primavera

DAVIS, Stuart (1894–1964)
219 Paisaje de verano

BENTON, Thomas Hart (1889)
 42 La trilla del trigo

GORKY, Arshile (1904–1948)
484 El agua del molino florido

KOONING, Willem de (1904)
668 Reina de corazones

WYETH, Andrew (1917)
1526 El mundo de Christina

BLUME, Peter (1906)
 53 El bote

LICHTENSTEIN, Roy (1923)
 694 Whaam!

RAUSCHENBERG, Robert (1925)
1156 Adivinanza
1157 Depósito

JOHNS, Jasper (1930)
 557 Sin título
 558 El fin de la tierra

Artistas representados: 22; número de
cuadros: 29

13

Abstractos europeos

Durante quince años (1940–1955) la
pintura abstracta constituyó la vanguardia oficial. De las dos tendencias: la
lírica y la geométrica, Europa ha dado
más ejemplos de la primera que de la
segunda. La abstracción sensible —a
fuerza de diluirse— llevó a veces a dar
una importancia capital a la materia en
lo que se llama el informalismo. La
abstracción geométrica conoció menos
adeptos pero algunos como el Suizo
Max Bill o el Húngaro Vasarely hicieron
escuela sobre todo en Sudamérica.

La abstracción, en su totalidad, es el
primer movimiento verdaderamente
internacional: Europa, América en
todas sus latitudes y el Japón buscaban
en ese sentido en plena segunda guerra
mundial y sin que ni teorizadores ni
artistas pudieran tener contacto entre sí.

La cantidad de buenos pintores abstractos es, por lo tanto, inmensa. No
vale la pena hablar de cada uno en
particular, ni aun de los que aquí reunimos con fines de estudio e ilustración de
una actitud estética. Digamos simplemente que algunos de los mejores franceses y sus afines (extranjeros que trabajaron en París) resultan sin proponérselo

herederos lejanos de impresionistas y
nabis. Se deja el tema, la búsqueda de la
luz por la oposición de los complementarios, y se retiene solamente el prestigio
del color vibrado y cambiante. A esa
manera pertenecen por ejemplo
J. Bazaine (1904), A. Manessier (1911),
R. Bissière (1888–1964) y Zao Wou-Ki
(1920, Pekín). En cambio otros pintores
no figurativos como H. Hartung (1904,
Leipzig), A. Lanskoy (1902, Moscú) y
G. Mathieu (1921) exploran sobre todo
la expresión gráfica, las posibilidades de
la línea. Y otros abstractos de París, los
Rusos S. Poliakoff (1906–1970) y N. de
Staël (1914–1955), insisten en cambio en
la perfecta arquitectura de sus planos
coloreados en rica materia.

Fuera de París volvemos a encontrar
un esquema parecido: el italiano
G. Santomaso (1907), los alemanes
W. Baumeister (1889–1955), J. Bissier
(1893–1965) y E.W. Nay (1902) y últimamente el belga L. van Lint (1909)
practican o practicaron una abstracción
musical de contorno nebuloso y color
acordado.

La otra, la línea dura, está representada por algunos intransigentes como
los Británicos Ben Nicholson (1894) o
los Suizos R.P. Lohse (1902) y Max Bill
(1908). Nicholson estuvo en París muy
cerca del cubismo que influyó sobre él
definitivamente; y más tarde conoció a
Mondrian a quien respetó mucho. Esos
dos padrinazgos se notan en sus composiciones rítmicas, pintadas o en relieve.
Lohse y Max Bill (que es también arquitecto) pertenecen en cambio plenamente
a la tradición neoplasticista que han
seguido desarrollando en sus trabajos.

Salido de la Bauhaus, el húngaro de
París V. Vasarely (1908) ha realizado
una trayectoria personal que lo hace al
mismo tiempo padre de lo que se llamó
op art (y que pasó rápidamente como
moda), entre cuyos descendientes se
cuenta la pintora Inglesa Bridget Riley
(1931); y de un movimiento que no
niega al anterior pero tiene quizá mayor
proyección: el cinetismo. Personalmente
Vasarely es un extraño caso humano, ya

que se encuentra en la articulación de la
ciencia y el arte y, por otro lado, trata
de elucubrar vastos sistemas sociales que
se refieren a la difusión de las obras
artísticas: serigrafías, múltiples, decoración a la escala urbana, etc.

Hacia 1950 la abstracción de cualquier tipo se presentó como una disyuntiva. La querella consistía en la bipolarización: arte figurativo-arte abstracto.
Hoy —como siempre en esos casos— la
polémica ha sido superada sin que nadie
haya encontrado la solución a esa disyuntiva en cierto modo superficial y,
sobre todo, mal planteada. La buena
abstracción sigue siendo practicada en el
mundo o se ha hecho ya escuela histórica. No importa, en su momento constituyó una higiene indispensable y como
tal representa un momento fundamental
en la historia de las formas.

Proyecto de exposición

BAZAINE, Jean (1904)
 27 Niño a orillas del Sena

MANESSIER, Alfred (1911)
 731 El puertecito de noche
 732 Haarlem en febrero

BISSIÈRE, Roger (1888–1964)
 51 Rojo, negro y anaranjado

ZAO, WOU-KI (1920)
1529 Naturaleza muerta con flores

LANSKOY, André (1902)
 678 Ternura y tiranía

HARTUNG, Hans (1904)
 510 Composición
 511 Composición T 55–18

POLIAKOFF, Serge (1906–1970)
1144 Composición abstracta. Castaño
1145 Amarillo, negro, rojo y blanco

DE STAËL, Nicolas (1914–1955)
1410 Barcos
1404 Naturaleza muerta con botellas

SANTOMASO, Giuseppe (1907)
1310 Fermento 1962

BAUMEISTER, Willi (1889–1955)
 24 Kessaua con anillo doble
 23 Mundo que flota en el azul

BISSIER, Julius (1893)
 49 Nihil perdidi
 50 Samengehäuse und Schreckauge

NICHOLSON, Ben (1894)
998 Naturaleza muerta sobre una mesa
1000 Argolis

VASARELY, Victor (1908)
1489 Cheyt Gordes
1487 Tridimor

MATHIEU, Georges (1921)
800 Los Capetos en todas partes
801 París, capital de las artes

RILEY, Bridget (1931)
1251 Caída

Artistas representados: 15; número de cuadros: 24

14

Pintura abstracta norteamericana y sus prolongaciones

Dos grandes tendencias se dibujan entre los artistas norteamericanos modernos: las que vamos a llamar respectivamente irracional (expresionismo abstracto, *pop art, happenings, environments*); y racional (*hard edge, op art,* estructuras primarias).

Ambas tendencias no salen de la nada. Apartándonos de los artistas más convencionales —costumbristas, realistas— que actuaron en los primeros cuarenta años de este siglo, recordemos los nombres de los nativos y de los extranjeros que iban a formar literalmente a las nuevas generaciones revolucionarias. Son ellos entre otros: A. Dove (1880–1946), L. Feininger (1871–1956), J. Marin (1870–1953), S. Davis (1894–1964), M. Tobey (1890). Un Ruso, A. Gorky (1904–1948) y dos Alemanes: J. Albers (1888), H. Hofmann (1880 1966) tienen importancia, sobre todo los dos últimos que se dedicaron a la enseñanza activa.

Además no hay que olvidar la presencia en los Estados Unidos de América de M. Duchamp, de F. Picabia, de M.

Ernst, Y. Tanguy, A. Masson, R. Matta y, la más trascendente quizá de F. Léger y P. Mondrian que iba a morir en Nueva York.

La abstracción norteamericana tiene una especie de precursor absoluto en la figura de C. Still (1904). La gran época va a empezar sin embargo con el expresionismo abstracto (nombre dado por C. Greenberg) en el que figuran: J. Pollock, F. Kline, W. de Kooning. Más "construidos" resultan R. Motherwell, A. Gottlieb; más preocupados con el espacio: M. Rothko, M. Louis, B. Newman y Sam Francis.

Varias grandes adquisiciones en el terreno general de la pintura les son debidas a estos artistas. Una es la escala: los cuadros norteamericanos empiezan a ser grandes, mucho más grandes de lo que hasta entonces se consideraba normal. Otra novedad consiste en la manera de atacar la tela. Una especie de salvajismo fundamental —más aparente que real pues se trataba de hombres cultos— fue uno de los motivos que causaron, sin duda, el éxito alcanzado por estos pintores antes de caer en un cierto academismo vanguardista.

Este modo de operar fue bautizado por H. Rosenberg como *action painting*, ya que, en efecto, a la base hay siempre una acción: ya sea en el *dripping* (chorreado) de Pollock, o en los gestos de Kline o de W. de Kooning (curioso que en este último esa actividad se aplique a lo figurativo o a lo abstracto indistintamente).

La línea racional de la abstracción no dio ningún nombre importante en los Estados Unidos de América. El Alemán J. Albers es la excepción, seguido ya en los años 50 por el norteamericano Ad Reinhardt (1913), que se expresó por cuadros simétricos formados por rectángulos de colores apagados. La verdadera divulgación viene con el *hard edge* [borde duro] y sus mejores representantes E. Kelly (1923), K. Noland (1924), J. Youngerman (1926), R. Anuszkiewicz (1930), F. Stella (1936). No se puede dejar de ver en los tres primeros de esa

lista la flagrante influencia de los *papiers découpés* de Matisse y, en efecto, una gran exposición de ese pintor causó una fuerte impresión en los Estados Unidos de América. Por primera vez los jóvenes no conformistas que renegaban del arte europeo que desarrollaba siempre la noción de buen gusto parecía embarcarse en una visión en grande como la que ellos mismos querían.

Más puramente rígidos y lineares, en cambio, otros pintores como Anuszkiewicz y Stella crearon sus rayados o sus laberintos "ópticos" que, a veces, pueden hacerse tridimensionales. Hay que reconocer que, en ese momento, muchos artistas que entonces se consideraban pintores pasaron al campo de la expresión «volumétrica» (no se puede en efecto hablar en este caso de escultura propiamente dicha aunque los dos sistemas de formas ocupen un lugar en el espacio) para llegar así a crear sus estructuras primarias. No deja también ésta de ser una prolongación del arte abstracto, la última diríamos antes de entrar directamente en el reino de lo conceptual.

Proyecto de exposición

MACDONALD—WRIGHT, Stanton (1890)
700 Paisaje de California

DAVIS, Stuart (1894–1964)
219 Paisaje de verano

STILL, Clyfford (1904)
1413 "1959 — D Nº 1"

TOBEY, Mark (1890)
1425 Golden City
1427 Homenaje a Rameau

HOFMANN, Hans (1880–1966)
529 "Veluti in speculum"

KLINE, Franz (1910–1962)
645 Negro, blanco y gris

GOTTLIEB, Adolph (1903–1959)
485 El impulso

MOTHERWELL, Robert (1915)
973 Cambridge collage

RIOPELLE, Jean-Paul (1923)
1252 Color negro que se levanta

GUSTON, Philip (1913)
503 El regreso del indígena

Artistas representados: 17; número de cuadros: 22

15

La neofiguración y el informalismo

Dos artistas europeos radicados en los Estados Unidos de América tienen importancia en el paso de la figuración deformada al expresionismo abstracto y de ahí al *pop art*. Son ellos A. Gorky (1904–1948), ruso que vivió y se suicidó en Norteamérica; y el holandés W. de Kooning (1904) que reside en Nueva York. Gorky —que fue influido por Miró y Matta— maneja formas orgánicas aunque sean abstractas; de Kooning entra y sale de la figuración como y cuando le conviene. Este tipo de artista emigrado es muy útil en la historia de la cultura. Quizá Gorky y de Kooning influyeron en los más jóvenes Rauschenberg y Johns creadores del primer *pop art*: agresivo pero de gran severidad.

En Europa, el grupo Cobra (término hecho del nombre de las tres ciudades protagonistas: CO-penhague, BR-uselas, A-msterdam), constituyó un ataque a la Escuela de París, aunque hoy los principales pintores vivan en esa ciudad que terminó por asimilarlos. Entre ellos figuraban el danés Asger Jorn (1914), el belga P. Alechinsky (1927) y los holandeses Corneille (1922) y K. Appel (1921). ¿Cómo definirlos? Parten del surrealismo y aspiran a una forma menos "bonita" de pintura que la que practicaba la abstracción lírica. Realizaron dos exposiciones: una en Amsterdam (1949) y otra en Lieja (1951) después de la cual el grupo se consideró disuelto.

En su actitud anticultural no están lejos del pintor francés J. Dubuffet (1901), que a partir de los años 40, está dedicado a una forma de arte que limita por una parte con la deformación violenta y por la otra con el informalismo y la expresión por la materia. Dubuffet es el descubridor y coleccionista de lo que él llama el *art brut* (arte de los locos, iluminados o simples) que mucho ha influido en su propia pintura.

Otro francés contemporáneo fue J. Fautrier (1898–1964), que iba a superar las nociones de figuración y hasta de color para concentrarse en la de materia informe y hacerse así uno de los fundadores del informalismo, junto con el germano-francés Wols (1913–1951) que, a su vez, se inspiró en una de las vías de Paul Klee. Tanto para Wols como para Fautrier una forma difusa resultante de la acumulación de la materia pictórica bastará para expresar un sentimiento misterioso de la vida.

Esta patética renuncia ha constituido en algunos países latinoamericanos —siempre ávidos de novedades— una verdadera plaga de facilidad. No es ese el caso del pintor español A. Tapies (1928) que como Dubuffet (pero de una manera más puramente abstracta) sirve de nexo entre el informalismo y la expresión por la sola materia.

Más estrechamente ligado a la materialidad de los objetos: maderas quemadas, planchas metálicas rotas, oxidadas, plásticos sometidos a tortura, el italiano A. Burri (1915) ha creado una tradición nueva: la del *collage* o la construcción con elementos de deshecho en un arte que expresa nuestra era maquinista y descreida.

El gran neofigurativo puro es el irlandés F. Bacon (1909) cuya irradiación mundial es uno de los fenómenos característicos de la época. Torturador del cuerpo humano Bacon —como calidad— es un pintor tradicional de museo. Por la violencia de su agresión resulta, en cambio, de una modernidad escalofriante.

Pintores más jóvenes sufren hoy las influencias conjugadas del surrealismo, de Cobra, de Dubuffet, de Bacon. Tal es el caso, por ejemplo, del inglés A. Davie (1920), especie de Klee festivo que emplea colores densos y alegres. Cosa parecida ocurre con el austríaco F. Hundertwasser (1928) que ha logrado imponer a un enorme público sus laberintos de un cromatismo frío, agudo y deslumbrante en la memoria. En fin, podría ser también el caso del alemán H. Antes (1938), admirable neofigurativo que, al límite entre la caricatura y la amenaza, ha engendrado una progenie de enanos todo piernas o cabezas que con sus soberbios colores hirientes —claros sobre fondos blancos— rondan nuestras pesadillas biológicas y planetarias.

Proyecto de exposición

DUBUFFET, Jean (1901)
286 Dos mecánicos

TAPIES, Antonio (1923)
1422 Pintura, 1958
1423 Relieve color de ladrillo

BURRI, Alberto (1915)
99 Sacco e rosso S.P.2

DAVIE, Alan (1920)
218 Espíritu pájaro

HUNDERTWASSER, Fritz (1928):
537 Recuerdo de un cuadro
536 Las aguas de Venecia

LINT, Louis van (1909)
696 Hormiguea

GIACOMETTI, Alberto (1901–1966)
405 Caroline
406 Paisaje

GRAVES, Morris (1910)
487 Los pájaros carpinteros
488 Pájaro al acecho

SAITO, Yoshishige (1905)
1309 Pintura "E"

Artistas representados: 16; número de cuadros: 21

Catalogue

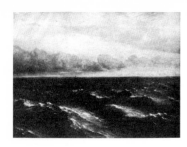

1 AJVAZOVSKIJ, Ivan Konstantinović
Feodosija, Rossija, 1817-1900

LA MER NOIRE / THE BLACK SEA
EL MAR NEGRO. 1881
Huile sur toile, 149 × 208 cm
Gosudarstvennaja Tret'jakovskaja galereja,
Moskva

Reproduction: Typographie, 38 × 52 cm
Unesco Archives: A.3115-2
Tipografija "Pravda"
Izogiz, Moskva, 20 kopecks

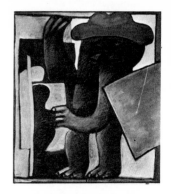

2 ALECHINSKY, Pierre
Bruxelles, Belgique, 1927

Nº 3, LE TOUR DU SUJET
Nº 3, AROUND THE SUBJECT
N.º 3, ALREDEDOR DEL ASUNTO. 1968
Peinture à l'acrylique, 210 × 360 cm
Collection particulière

Reproduction: Héliogravure, 54,5 × 93 cm
Unesco Archives: A.366-3
Braun & Cⁱᵉ
Editions Braun, Paris, 40 F

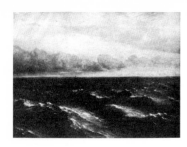

3 AMIET, Cuno
Solothurn, Schweiz, 1868
Oschwand, Schweiz, 1961

LA BRETONNE / BRETON WOMAN
LA BRETONA. 1892
Huile sur toile, 37 × 45,2 cm
Collection particulière

Reproduction: Lithographie, 37 × 45,2 cm
Unesco Archives: A.516-5
Graphische Anstalt J. E. Wolfensberger AG
Verlag der Wolfsbergdrucke, Zürich, 30 FS

4 AMIET

LES FOINS / HAYMAKING / LOS HENOS. 1940
Huile sur toile, 53,4 × 79,7 cm
Collection particulière

Reproduction: Lithographie, 53,4 × 79,7 cm
Unesco Archives: A.516-4
Graphische Anstalt J. E. Wolfensberger AG
Verlag der Wolfsbergdrucke, Zürich, 40 FS

5 ANTES, Horst
Kassel, Bundesrepublik Deutschland, 1938
INTÉRIEUR IV (LE GÉOMÈTRE)
INTERIOR IV (THE GEOMETRICIAN)
INTERIOR IV (EL GEÓMETRA). 1963
Détrempe et huile sur toile, 110 × 100 cm
Collection de l'artiste

Reproduction: Héliogravure, 64,8 × 58,5 cm
Unesco Archives: A.627-1
Roto-Sadag SA
New York Graphic Society Ltd., Greenwich
Connecticut (by arrangement with Unesco:
"Unesco Art Popularization Series"), $15

6 ANUSZKIEWICZ, Richard
Erie, Pennsylvania, USA, 1930
QUANTITÉ EXACTE / EXACT QUANTITY
CANTIDAD EXACTA. 1963
Liquitex sur isorel dur, 45,7 × 81 cm
The Aldrich Museum of Contemporary Art, Ridge-
field, Connecticut

Reproduction: Héliogravure, 45,7 × 81 cm
Unesco Archives: A.6365-1
Roto-Sadag SA
New York Graphic Society Ltd., Greenwich,
Connecticut, $15

7 APPEL, Karel
Amsterdam, Nederland, 1921
CRI DE LIBERTÉ / CRY FOR FREEDOM
GRITO DE LIBERTAD. 1948
Huile sur toile, 100 × 79 cm
Stedelijk Museum, Amsterdam (Bijko Stichting)

Reproduction: Lithographie, 25,5 × 20,3 cm
Unesco Archives: A.646-3
Stadsdrukkerij, Amsterdam
Stedelijk Museum, Amsterdam, 3 fl.

8 APPEL
BÊTE DU SOLEIL / SUN ANIMAL / ANIMAL DEL SOL.
1954
Huile sur toile, 113 × 138,5 cm
Collection particulière, New York

Reproduction: Lithographie, 54,3 × 65,7 cm
Unesco Archives: A.646-1
Smeets Lithographers
New York Graphic Society Ltd., Greenwich,
Connecticut (by arrangement with Unesco:
"Unesco Art Popularization Series"), $12

9 APPEL
FEMME ET AUTRUCHE / WOMAN AND OSTRICH
MUJER Y AVESTRUZ. 1957
Huile sur toile, 130 × 162 cm
Stedelijk Museum, Amsterdam

Reproduction: Lithographie, 52 × 65 cm
Unesco Archives: A.646-4
Smeets Lithographers
Stedelijk Museum, Amsterdam, 13,75 fl.

10 APPEL
LE CAVALIER / THE HORSEMAN / EL JINETE. 1957
Huile sur toile, 147 × 114 cm
Stedelijk van Abbemuseum, Eindhoven, Nederland

Reproduction: Offset, 57 × 44 cm
Unesco Archives: A.646-9
Drukkerij Johan Enschede en Zonen
Kröller-Müller Stichting, Otterlo, 8,25 fl.

11 APPEL
DEUX TÊTES / TWO HEADS / DOS CABEZAS. 1961
Huile sur toile, 220 × 300 cm
Collection particulière

Reproduction: Lithographie, 48,5 × 63,5 cm
Unesco Archives: A.646-5
Smeets Lithographers
New York Graphic Society Ltd., Greenwich,
Connecticut, $10

12 APPEL
COMPOSITION SUR FOND ROUGE / COMPOSITION
IN RED / COMPOSICIÓN SOBRE FONDO ROJO. 1961
Huile sur toile, 220 × 300 cm
Collection particulière

Reproduction: Lithographie, 48,5 × 63,5 cm
Unesco Archives: A.646-6
Smeets Lithographers
New York Graphic Society Ltd., Greenwich,
Connecticut, $10

13 APPEL

DANSANT DANS L'ESPACE / DANCING IN SPACE
BAILANDO EN EL ESPACIO. 1961
Huile sur toile, 220 × 300 cm
Collection particulière

Reproduction: Lithographie, 48,5 × 63,5 cm
Unesco Archives: A.646-7
Smeets Lithographers
*New York Graphic Society Ltd., Greenwich,
Connecticut,* $10

14 APPEL

ENFANT AU CERCEAU / CHILD WITH HOOP
NIÑO CON ARCO. 1961
Huile sur toile, 220 × 300 cm
Collection particulière

Reproduction: Lithographie, 48,5 × 63,5 cm
Unesco Archives: A.646-8
Smeets Lithographers
*New York Graphic Society Ltd., Greenwich,
Connecticut,* $10

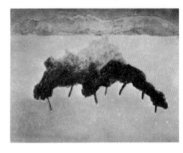

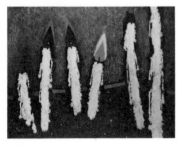

15 ARDON, Mordecai
Tuchow, Polska, 1896

L'HISTOIRE D'UNE BOUGIE / THE STORY
OF A CANDLE / LA HISTORIA DE UNA VELA. 1954
Huile sur toile, 71,1 × 88,9 cm
Collection particulière, New York

Reproduction: Lithographie, 52 × 66 cm
Unesco Archives: A.677-1
Smeets Lithographers
*New York Graphic Society Ltd., Greenwich,
Connecticut* (by arrangement with Unesco:
"Unesco Art Popularization Series"), $12

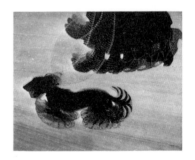

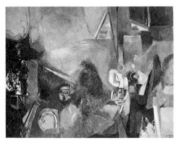

16 ARIKHA, Avigdor
Radauti, Românìa, 1929

ANTAGONISME LATENT / LATENT ANTAGONISM
ANTAGONISMO LATENTE. 1957
Huile sur toile, 87 × 113 cm
The Israel Museum, Jerusalem

Reproduction: Héliogravure, 54 × 71 cm
Unesco Archives: A.696-1
Roto-Sadag SA
*New York Graphic Society Ltd., Greenwich,
Connecticut,* $16

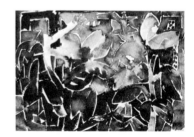

17 ARP, Jean
Strasbourg, France, 1887
Basel, Schweiz, 1966

CONFIGURATION / CONFIGURACIÓN. 1927–1928
Relief en bois peint, 145,5 × 115,5 cm
Kunstmuseum, Basel

Reproduction: Offset, 56,5 × 45 cm
Unesco Archives: A.772-16
Buchdruckerei Mengis & Sticher
Kunstkreis-Verlag AG, Luzern, 13,50 FS

18 AVERY, Milton
Altmar, New York, USA, 1893
New York, USA, 1965

VERGER AU PRINTEMPS / SPRING ORCHARD
HUERTO EN PRIMAVERA. 1959
Huile sur toile, 126,8 × 167,5 cm
The Smithsonian Institution, Washington
(S. C. Johnson Collection)

Reproduction: Phototypie, 57,7 × 76,2 cm
Unesco Archives: A.955-I
Arthur Jaffé Heliochrome Co.
New York Graphic Society Ltd., Greenwich,
Connecticut, $18

19 BALLA, Giacomo
Torino, Italia, 1871
Roma, Italia, 1958

CHIEN EN LAISSE / DOG ON A LEASH
PERRO ATADO CON CORREA. 1912
Huile sur toile, 89 × 107,8 cm

The Buffalo Fine Arts Academy, Buffalo, New
York (George F. Goodyear Collection)

Reproduction: Héliogravure, 58,5 × 71,2 cm
Unesco Archives: B.188-2
Roto-Sadag SA
New York Graphic Society Ltd. Greenwich,
Connecticut, $16

20 BARGHEER, Eduard
Hamburg, Deutschland, 1901

JARDIN D'AUTOMNE / AUTUMN GARDEN
HUERTO DE OTOÑO. 1952
Aquarelle 33 × 48,2 cm
Collection particulière, München

Reproduction: Phototypie, 33 × 48,2 cm
Unesco Archives: B.252-I
Die Piperdrucke Verlags-GmbH, München, DM42

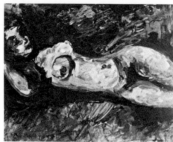

21 BAUCH, Jan
Praha, Československo, 1898

NU COUCHÉ / RECLINING NUDE
DESNUDO ACOSTADO. 1947
Huile sur toile, 62 × 80 cm
Collection J. Liska, Praha

Reproduction: Typographic, 44 × 57,4 cm
Unesco Archives: B.377-2
Orbis
Odeon, nakladatelství krásné literatury a umění,
Praha, 16 Kčs

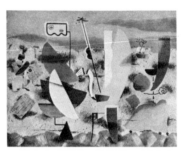

22 BAUMEISTER, Willi
Stuttgart, Deutschland, 1889–1955

JOUR HEUREUX / HAPPY DAY / DÍA FELIZ. 1947
Huile sur toile, 65 × 81 cm
Musée national d'art moderne, Paris

Reproduction: Typographie, 19,2 × 24 cm
Unesco Archives: B.347-2
Offizindruck AG
Kunstverlag Fingerle & Co., Esslingen a. N.,
DM2,50

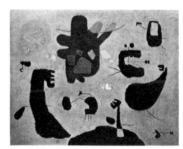

23 BAUMEISTER

MONDE QUI PLANE SUR DU BLEU / FLOATING WORLD
ON BLUE / MUNDO QUE FLOTA EN EL AZUL. 1950
Huile sur carton, 65 × 81 cm
Israel Museum, Jerusalem

Reproduction: Phototypie, 59 × 73 cm
Unesco Archives: B.347-8
Kunstanstalt Max Jaffé
New York Graphic Society Ltd., Greenwich,
Connecticut, $16

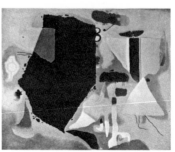

24 BAUMEISTER

KESSAUA À L'ANNEAU DOUBLE
KESSAUA WITH DOUBLE RING
KESSAUA CON ANILLO DOBLE. 1951
Huile sur carton, 81 × 100 cm
Galerie Otto Stangl, München

Reproduction: Phototypie, 57,5 × 70 cm
Unesco Archives: B.347-3
Verlag Franz Hanfstaengl
Verlag Franz Hanfstaengl, München, DM75

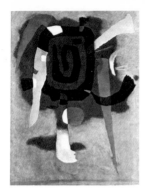

25 BAUMEISTER

BLUXAO V. 1955
Huile sur carton, 128 × 99 cm
Kunsthalle, Hamburg

Reproduction: Phototypie, 75 × 57 cm
Unesco Archives: B.347-7
Graphische Kunstanstalten F. Bruckmann KG
Verlag F. Bruckmann KG, München, DM 65

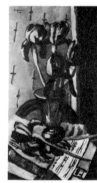

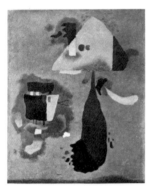

26 BAUMEISTER

LANTERNES SUR FOND BLEU / LANTERNS ON BLUE
BACKGROUND / FAROLES EN FONDO AZUL. 1955
Huile sur bois, 60 × 50 cm
Collection particulière

Reproduction: Offset, 60 × 50 cm
Unesco Archives: B.347-6
Obpacher GmbH
Obpacher GmbH, München, DM 50

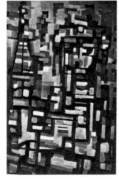

27 BAZAINE, Jean
Paris, France, 1904

L'ENFANT SUR LES BORDS DE LA SEINE / CHILD BY THE
RIVER SEINE / NIÑO A ORILLAS DEL SENA. 1946
Huile sur toile, 92 × 60 cm
Collection Louis Carré, Paris

Reproduction: Offset, 60 × 40 cm
Unesco Archives: B.362-6
Buchdruckerei Mengis & Sticher
Kunstkreis-Verlag AG, Luzern, 13,50 FS

28 BAZILLE, Jean-Frédéric
Montpellier, France 1841
Beaune-la-Rolande, 1870

LA ROBE ROSE / THE PINK DRESS
EL VESTIDO ROSA. 1864
Huile sur toile, 147 × 110 cm
Musée du Louvre, Paris

Reproduction: Héliogravure, 57,5 × 41 cm
Unesco Archives: B.363-1
Braun & Cⁱᵉ
Editions Braun, Paris, 33 F

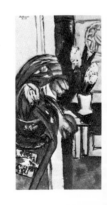

29 BECKMANN, Max
Leipzig, Deutschland, 1884
New York, USA, 1950
NATURE MORTE À LA CHANDELLE ALLUMÉE
STILL LIFE WITH BURNING CANDLE
BODEGÓN CON VELA ENCENDIDA. 1921
Huile sur toile, 49,5 × 35 cm
Collection Günther Franke, München

Reproduction: Héliogravure, 49,5 × 35 cm
Unesco Archives: B.397-13
Graphische Kunstanstalten Bruckmann KG
Verlag F. Bruckmann KG, München, DM 40

30 BECKMANN
LIS NOIRS / BLACK LILIES / LIRIOS NEGROS. 1928
Huile sur toile, 75 × 42 cm
Collection Frau M. Beckmann-Tube, Gauting b.
München

Reproduction: Phototypie, 75 × 42 cm
Unesco Archives: B.397-6
Süddeutsche Lichtdruckanstalt Kruger & Co.
Verlag F. Bruckmann KG, München, DM 50

31 BECKMANN
JOUR D'ÉTÉ / SUMMER DAY / DÍA DE VERANO
1934
Huile sur toile, 57,8 × 84,7 cm
Collection particulière, Santa Barbara, California

Reproduction: Phototypie, 57,8 × 84,7 cm
Unesco Archives: B.397-1
Die Piperdrucke Verlags-GmbH, München, DM 85

32 BECKMANN
TULIPES / TULIPS / TULIPANES. 1935
Huile sur toile, 74,7 × 37,7 cm
Collection particulière, München

Reproduction: Phototypie, 74,7 × 37,7 cm
Unesco Archives: B.397-2
Die Piperdrucke Verlags-GmbH, München, DM 65

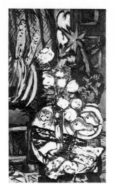

33 BECKMANN
ROSES JAUNES / YELLOW ROSES
ROSAS AMARILLAS. 1937
Huile sur toile, 110 × 66 cm
Collection Thyssen-Bornemisza, Lugano-Castagnola

Reproduction: Phototypie, 90 × 53 cm
Unesco Archives: B.397-19
Verlag Franz Hanfstaengl
Verlag Franz Hanfstaengl, München, DM 75

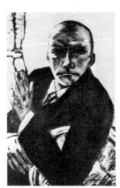

34 BECKMANN
AUTOPORTRAIT / SELFPORTRAIT
AUTORRETRATO. 1944
Huile sur toile, 95 × 58 cm
Bayerische Staatsgemäldesammlungen, München

Reproduction: Offset lithographie, 63,5 × 40,5 cm
Unesco Archives: B.397-10b
Shorewood Litho, Inc.
Shorewood Publishers, Inc., New York, $1

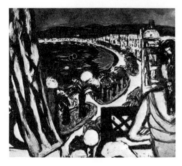

35 BECKMANN
PROMENADE DES ANGLAIS À NICE. 1947
Huile sur toile, 80,5 × 90,4 cm
Museum Folkwang, Essen

Reproduction: Héliogravure, 65,8 × 75 cm
Unesco Archives: B.397-18
Graphische Kunstanstalten F. Bruckmann KG
Verlag F. Bruckmann KG, München, DM 70

36 BECKMANN
SENTIER DANS LA FORÊT-NOIRE / WINDING PATH IN
THE BLACK FOREST / SENDA EN LA SELVA NEGRA
Huile sur toile, 110 × 65 cm
Collection particulière

Reproduction: Phototypie, 84,8 × 49,7 cm
Unesco Archives: B.397-7
Die Piperdrucke Verlags-GmbH, München, DM 78

37 BECKMANN

LA LOGE / THE OPERA BOX / EL PALCO
Huile sur toile, 120 × 83 cm
Collection Hugo Borst, Stuttgart

Reproduction: Phototypie, 80,8 × 56,8 cm
Unesco Archives: B.397-11
Süddeutsche Lichtdruckanstalt Kruger & Co.
Kunstverlag Fingerle & Co., Esslingen a.N., DM 50

38 BECKMANN

ARTISTES DE CABARET / NIGHT-CLUB PERFORMERS
ARTISTAS DE CABARET. 1943
Huile sur toile, 94 × 69 cm
Städtische Kunstsammlungen, Bonn

Reproduction: Phototypie, 72,2 × 55 cm
Unesco Archives: B.397-12
Verlag Franz Hanfstaengl, München
Verlag Franz Hanfstaengl, München, DM 75

39 BELLOWS, George
Columbus, Ohio, USA, 1882
New York, USA, 1925

TOUS DEUX MEMBRES DE CE CLUB / BOTH MEMBERS OF
THIS CLUB / AMBOS MIEMBROS DE ESTE CLUB. 1909
Huile sur toile, 114,9 × 160,3 cm
National Gallery of Art, Washington

Reproduction: Phototypie, 43,3 × 60,8 cm
Unesco Archives: B.448-3
Arthur Jaffé Heliochrome Co.
New York Graphic Society Ltd., Greenwich, Connecticut, $10

40 BELLOWS

LE PARC DE GRAMERCY / GRAMERCY PARK
EL PARQUE DE GRAMERCY. 1920
Huile sur toile, 86,3 × 111,8 cm
Collection Cornelius Vanderbilt Whitney, New
York

Reproduction: Lithographie, 45,7 × 60,6 cm
Unesco Archives: B.448-4
Einson-Freeman
New York Graphic Society Ltd., Greenwich, Connecticut, $10

41 BENNER, Gerrit
Leeuwarden, Nederland, 1897

LA FERME / THE FARM / EL CORTIJO. 1954
Huile sur toile, 60 × 80 cm
Stedelijk Museum, Amsterdam

Reproduction: Lithographie, 48,5 × 65,5 cm
Unesco Archives: B.469-1b
Smeets Lithographers
Stedelijk Museum, Amsterdam, 13,75 fl.

42 BENTON, Thomas Hart
Neosho, Missouri, USA, 1889

LE BATTAGE DU BLÉ / THRESHING WHEAT
LA TRILLA DEL TRIGO. 1939
Huile et détrempe sur panneau, 81,3 × 106,7 cm
Collection Sheldon Swope Art Gallery, Terre
Haute, Indiana

Reproduction: Phototypie, 56 × 91 cm
Unesco Archives: B.478-1
Arthur Jaffé Heliochrome Co.
New York Graphic Society Ltd., Greenwich, Connecticut, $16

43 BERÁNEK, Václav
Jihlava, Československo, 1915

LA FÉE / THE FAIRY / EL HADA. 1965
Huile sur toile, 66 × 50 cm
Collection particulière, Praha

Reproduction: Offset 56,5 × 43,5 cm
Unesco Archives: B.482-1
Severografia
*Odeon, nakladatelství krásné literatury a umění,
Praha, 12 Kčs*

44 BERGHE, Frits van den
Gand, Belgique, 1883–1939

LA BONNE AUBERGE / THE GOOD INN
LA BUENA FONDA. 1923
Huile sur toile, 152 × 115 cm
Collection M. Naessens, Anvers

Reproduction: Offset, 54 × 45 cm
Unesco Archives: B.497-2b
Editions "Est-Ouest"
Editions "Est-Ouest", Bruxelles, 90 FB

Reproduction: Typographie, 28 × 21,7 cm
Unesco Archives: B.497-2
Imprimerie Laconti
Fondation Cultura, Bruxelles, 15 FB

45 VAN DEN BERGHE

FLEURS SUR LA VILLE (II) / FLOWERS OVER THE
CITY (II) / FLORES SOBRE LA CIUDAD (II). 1928
Huile sur toile, 115 × 88 cm
Propriété de l'État belge

Reproduction: Typographie, 28 × 21,5 cm
Unesco Archives: B.497-3
Imprimerie Laconti
Fondation Cultura, Bruxelles, 15 FB

46 BERNI, Antonio
Rosario (Santa Fe), Argentina, 1905

PREMIERS PAS / FIRST STEPS / PRIMEROS PASOS
Huile sur toile, 200 × 181 cm
Museo Nacional de Bellas Artes, Buenos Aires

Reproduction: Offset, 36 × 31 cm
Unesco Archives: B.5275-1
A. Colombo
*Asociación Amigos del Museo Nacional de Bellas
Artes, Buenos Aires, US$1*

47 BERTRAND, Gaston
Wonk, Belgique, 1910

L'ESCALIER JAUNE / THE YELLOW STAIRCASE
LA ESCALERA AMARILLA. 1946
Huile sur toile, 81 × 65 cm
Collection Philippe Dotremont, Bruxelles

Reproduction: Typographie, 27,6 × 22 cm
Unesco Archives: B.549-2
Erasmus
Fondation Cultura, Bruxelles, 15 FB

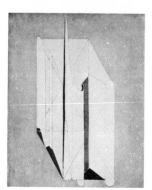

48 BERTRAND

LA CATHÉDRALE / THE CATHEDRAL
LA CATEDRAL. 1950
Huile sur toile, 81 × 65 cm
Collection Philippe Dotremont, Bruxelles

Reproduction: Typographie, 27,8 × 22 cm
Unesco Archives: B.549-3
Erasmus
Fondation Cultura, Bruxelles, 15 FB

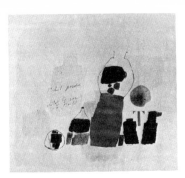

49 BISSIER, Julius
Freiburg im Breisgau, Deutschland, 1893
Ascona, Svizzera, 1965

"NIHIL PERDIDI". 1961
Huile et détrempe, 44 × 48 cm
Collection particulière

Reproduction: Phototypie, 44 × 48,5 cm
Unesco Archives: B.622-1
Die Piperdrucke Verlags-GmbH, München, DM 55

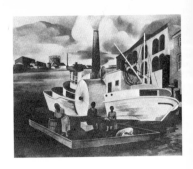

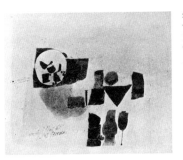

50 BISSIER

"SAMENGEHÄUSE UND SCHRECKAUGE". 1961
Huile et détrempe, 44 × 52 cm
Collection particulière

Reproduction: Phototypie, 44 × 52 cm
Unesco Archives: B.622-2
Die Piperdrucke Verlags-GmbH, München, DM 55

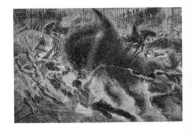

51 BISSIÈRE, Roger
Villeréal, France, 1888
Boissiérettes, France, 1964

ROUGE, NOIR ET ORANGE / RED, BLACK AND
ORANGE / ROJO, NEGRO Y ANARANJADO. 1951
Huile sur toile, 120 × 41 cm
Museo Civico, Torino

Reproduction: Héliogravure, 75 × 24,1 cm
Unesco Archives: B.623-2
Braun & Cie
Éditions Braun, Paris, 38 F

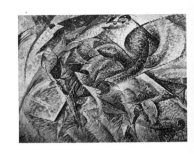

52 BISSIÈRE

CROIX DU SUD / SOUTHERN CROSS / CRUZ
DEL SUR. 1952
Détrempe sur papier et toile, 132 × 50 cm
Gemeentemuseum, Den Haag

Reproduction: Héliogravure, 75,3 × 28,6 cm
Unesco Archives: B.623-1
Braun & Cie
Éditions Braun, Paris, 38 F

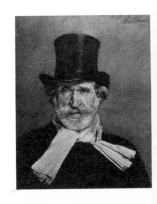

53 BLUME, Peter
Rossija, 1906
LE BATEAU / THE BOAT / EL BOTE. 1929
Huile sur toile, 51,1 × 61,1 cm
The Museum of Modern Art, New York, USA
Reproduction: Phototypie, 42,5 × 51 cm
Unesco Archives: B.658-1
Kunstanstalt Max Jaffé
*New York Graphic Society Ltd., Greenwich,
Connecticut,* $10

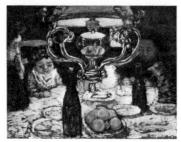

57 BONNARD, Pierre
Fontenay-aux-Roses, France, 1867
Le Cannet, France, 1947
LA LAMPE / THE LAMP / LA LÁMPARA. 1895–1896
Huile sur toile, 54 × 70,5 cm
Collection particulière, United Kingdom
Reproduction: Offset lithographie, 54 × 70,5 cm
Unesco Archives: B.716-20
John Swain & Son Ltd.
Ganymed Press London Ltd., London, £3.50

54 BOCCIONI, Umberto
Reggio, Calabria, Italia, 1882
Sorte, Italia, 1916
LA VILLE SE LÈVE / THE CITY RISES
LA CIUDAD SE LEVANTA. 1910
Huile sur toile, 199,3 × 301 cm
The Museum of Modern Art, New York
(Mrs. Simon Guggenheim Fund)
Reproduction: Héliogravure, 51 × 76 cm
Unesco Archives: B.664-2
Roto-Sadag SA
*New York Graphic Society Ltd., Greenwich,
Connecticut,* $16

58 BONNARD
LE JARDIN: CACTUS / THE GARDEN: CACTUS
EL JARDÍN: CACTUS. 1912
Huile sur toile, 70 × 62 cm
Collection particulière, Suisse
Reproduction: Offset lithographie, 70 × 62 cm
Unesco Archives: B.716-18
John Swain & Son Ltd.
Ganymed Press London Ltd., London, £3.50

55 BOCCIONI
DYNAMISME D'UN CYCLISTE / DYNAMISM OF A CYCLIST
DINAMISMO DE UN CICLISTA. 1913
Huile sur toile, 70 × 95,3 cm
Collection Gianni Mattioli, Milano, Italia
Reproduction: Offset lithographie, 46,4 × 62,2 cm
Unesco Archives: B.664-3
Shorewood Litho, Inc.
Shorewood Publishers, Inc., New York, $4

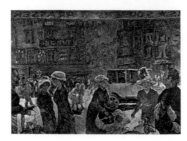

59 BONNARD
LA PLACE CLICHY. 1912
Huile sur toile, 138 × 203 cm
Musée du Louvre, Paris
(Collection George Besson)
Reproduction: Offset lithographie, 46,4 × 66 cm
Unesco Archives: B.716-27
Shorewood Litho, Inc.
Shorewood Publishers, Inc., New York, $4

56 BOLDINI, Giovanni
Ferrara, Italia, 1842
Paris, France, 1931
PORTRAIT DE GIUSEPPE VERDI
PORTRAIT OF GIUSEPPE VERDI
RETRATO DE GIUSEPPE VERDI. 1886
Pastel, 65 × 54 cm
Galleria d'Arte Moderna, Roma
Reproduction: Phototypie, 55 × 45 cm
Unesco Archives: B.678-1
Istituto Poligrafico dello Stato
Istituto Poligrafico dello Stato, Roma, 2945 lire

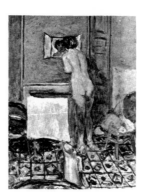

60 BONNARD
NU DEVANT LA CHEMINÉE / NUDE IN FRONT OF
THE FIRE-PLACE / DESNUDO DELANTE DE LA
CHIMENEA. 1917
Huile sur toile, 62 × 48,5 cm
Kunstmuseum, Basel, Schweiz
Reproduction: Offset, 57 × 44 cm
Unesco Archives: B.716-16
Buchdruckerei Mengis & Sticher
Kunstkreis-Verlag AG, Luzern, 13,50 FS

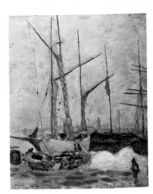

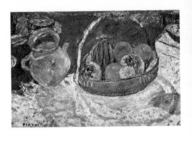

61 BONNARD

LE PORT DE CANNES / THE PORT OF CANNES
EL PUERTO DE CANNES. 1923
Huile sur toile, 72 × 61 cm
Collection particulière
Reproduction: Lithographie, 71 × 59,6 cm
Unesco Archives: B.716-13b
Smeets Lithographers
*New York Graphic Society Ltd., Greenwich,
Connecticut,* $12

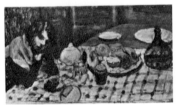

62 BONNARD

LE CANNET. 1924
Huile sur toile, 60 × 42 cm
Musée national d'art moderne, Paris
Reproduction: Phototypie, 50,8 × 36,2 cm
Unesco Archives: B.716-7
Kunstanstalt Max Jaffé
*Kunstanstalt Max Jaffé, Wien,
Arthur Jaffé, Inc., New York,* $7.50

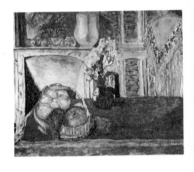

63 BONNARD

LA NAPPE / THE CHEQUERED TABLE COVER
EL MANTEL C. 1924
Huile sur toile, 33,7 × 60,7 cm
The Phillips Collection, Washington
Reproduction: Phototypie, 32,8 × 59,8 cm
Unesco Archives: B.716-2
Arthur Jaffé Heliochrome Co.
The Twin Editions, Greenwich, Connecticut,
$10

64 BONNARD

NATURE MORTE AUX POMMES / STILL LIFE
WITH APPLES / BODEGÓN CON MANZANAS. 1930
Huile sur toile, 35 × 36 cm
Staatsgalerie, Stuttgart
Reproduction: Offset, 35 × 37 cm
Unesco Archives: B.716-32
Obpacher GmbH
Obpacher GmbH, München, DM 35

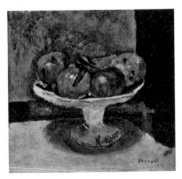

65 BONNARD

NATURE MORTE JAUNE ET ROUGE
YELLOW AND RED STILL LIFE
NATURALEZA MUERTA AMARILLA Y ROJA. 1931
Huile sur toile, 47 × 68 cm
Musée de Peinture et de Sculpture, Grenoble
Reproduction: Offset lithographie, 46,4 × 69,8 cm
Unesco Archives: B.716-29
Shorewood Litho, Inc.
Shorewood Publishers, Inc., New York, $4

66 BONNARD

COIN DE LA SALLE À MANGER AU CANNET
CORNER OF THE DINING ROOM AT LE CANNET
RINCÓN DEL COMEDOR EN EL CANNET. C. 1932
Huile sur toile, 81 × 90 cm
Musée national d'art moderne, Paris
Reproduction: Offset lithographie, 54,5 × 61,5 cm
Unesco Archives: B.716-23
Shorewood Litho, Inc.
Shorewood Publishers, Inc., New York, $1

67 BONNARD

LA ROUTE ROSE / THE ROSE ROAD
LA CALLE ROSA. 1934
Huile sur toile, 59 × 61 cm
Musée de l'Annonciade, St. Tropez, France
Reproduction: Offset lithographie, 46,4 × 45,7 cm
Unesco Archives: B.716-28
Shorewood Litho, Inc.
Shorewood Publishers, Inc., New York, $4

68 BONNARD

L'AMANDIER EN FLEUR
THE ALMOND TREE IN BLOOM
ALMENDRO EN FLOR. 1946
Huile sur toile, 55 × 37,5 cm
Musée national d'art moderne, Paris
Reproduction: Offset, 58 × 40 cm
Unesco Archives: B.716-19
J.M. Monnier
F. Hazan, Paris, 35 F

69 BONNARD

FLEURS / FLOWERS / FLORES. 1922
Huile sur toile, 63 × 47 cm
Collection George Besson, Paris
Reproduction: Héliogravure, 56,2 × 41,6 cm
Unesco Archives: B.716-3
Braun & Cⁱᵉ
Éditions Braun, Paris, 33 F

70 BONNARD

LE POT PROVENÇAL / THE PROVENÇAL JUG
EL JARRO PROVENZAL
Huile sur toile, 75,5 × 62 cm
Collection Hahnloser, Winterthur, Schweiz
Reproduction: Phototypie, 56,2 × 45,4 cm
Unesco Archives: B.716-11
Kunstanstalt Max Jaffé
Kunstanstalt Max Jaffé, Wien
Arthur Jaffé, Inc., New York, $10

71 BONNARD

LE BOUQUET VIOLET / THE VIOLET BOUQUET
EL RAMILLETE VIOLÁCEO
Huile sur toile, 37,8 × 46,2 cm
Collection Hahnloser, Winterthur, Schweiz
Reproduction: Phototypie, 37,7 × 46 cm
Unesco Archives: B.716-10
Kunstanstalt Max Jaffé
Kunstanstalt Max Jaffé, Wien
Arthur Jaffé, Inc., New York, $7.50

72 BONNARD

L'ÉTÉ / SUMMER / EL VERANO
Huile sur toile, 260 × 340 cm
Collection Aymé Maeght, Paris
Reproduction: Lithographie, 33,5 × 43,5 cm
Unesco Archives: B.716-15
J. Devaye
Maeght Éditeur, Paris, 15 F

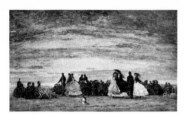

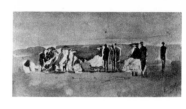

73 BOUDIN, Eugène-Louis
Honfleur, France, 1825
Deauville, France, 1898

SCÈNE DE PLAGE
THE BEACH AT VILLERVILLE
ESCENA DE PLAYA. 1864
Huile sur toile, 45,7 × 76,2 cm
National Gallery of Art, Washington (Chester
Dale Collection)

Reproduction: Phototypie, 45 × 76 cm
Unesco Archives: B.756-16
Arthur Jaffé Heliochrome Co.
New York Graphic Society Ltd., Greenwich,
Connecticut, $16

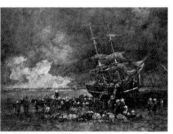

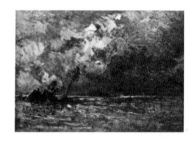

74 BOUDIN

LE RETOUR DES TERRE-NEUVAS
RETURN OF THE TERRE-NEUVIER
PESCADORES DE VUELTA DE TERRANOVA. 1875
Huile sur toile, 73,7 × 101 cm
National Gallery of Art, Washington
(Chester Dale Collection)

Reproduction: Offset lithographie, 42,5 × 59 cm
Unesco Archives: B.756-14
Smeets Lithographers
Harry N. Abrams, Inc., New York, $5.95

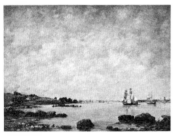

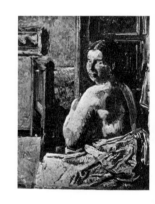

75 BOUDIN

UN MOUILLAGE: FOND DE LA RADE DE BREST
ENTRANCE TO THE HARBOUR
BARCOS DE VELA EN EL PUERTO. 1882
Huile sur toile, 54,5 × 73,5 cm
Collection particulière, Washington

Reproduction: Phototypie, 53 × 73 cm
Unesco Archives: B.756-17
Arthur Jaffé Heliochrome Co.
New York Graphic Society Ltd., Greenwich,
Connecticut, $16

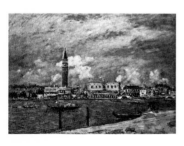

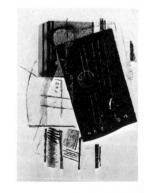

76 BOUDIN

PLACE SAINT-MARC À VENISE, VUE DU GRAND CANAL /
VENICE — PIAZZA SAN MARCO AND SCENE FROM THE
GRAND CANAL / LA PLAZA DE SAN MARCOS EN VENE-
CIA, VISTA DEL GRAN CANAL.
Huile sur toile, 51 × 75 cm
Nouveau Musée des Beaux-Arts, Le Havre

Reproduction: Héliogravure, 54 × 78,5 cm
Unesco Archives: B.756-22
Braun & Cie
Éditions Braun, Paris, 38 F

77 BOUDIN
SUR LA PLAGE / ON THE BEACH
EN LA PLAYA. 1895
Aquarelle, 14 × 29 cm
Collection du Docteur Rachet, Paris
Reproduction : Phototypie et pochoir, 17 × 32 cm
Unesco Archives : B.776-15
Daniel Jacomet & C^{ie}
Éditions artistiques et documentaires, Paris, 20 F

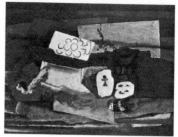

81 BRAQUE
NATURE MORTE AVEC DES CARTES À JOUER
STILL LIFE WITH PLAYING CARDS
NATURALEZA MUERTA CON CARTAS. 1919
Huile sur toile, 50 × 65 cm
Rijksmuseum Kröller-Müller, Otterlo, Nederland
Reproduction : Lithographie, 49,5 × 65,5 cm
Unesco Archives : B.821-48
Smeets Lithographers
Kröller-Müller Stichting, Otterlo, fl. 13,75

78 BOULENGER, Hippolyte
Tournai, Belgique, 1837
Bruxelles, Belgique, 1874
L'INONDATION / THE FLOOD / LA INUNDACIÓN. 1871
Huile sur toile, 103 × 144 cm
Musées royaux des beaux-arts, Bruxelles
Reproduction : Typographie, 19,5 × 28 cm
Unesco Archives : B.7633-1
Imprimerie Malvaux SA
Fondation Cultura, Bruxelles, 15 FB

82 BRAQUE
NATURE MORTE AUX RAISINS
STILL LIFE WITH GRAPES
BODEGÓN CON UVAS. 1920
Huile sur toile, 22 × 35 cm
Národní galerie, Praha
Reproduction : Typographie, 22,3 × 36 cm
Unesco Archives : B.821-93
Knihtisk
Odeon, nakladatelství krásné literatury a umění, Praha, 8 Kčs

79 BRAEKELEER, Henri de
Anvers, Belgique, 1840–1888
LA FEMME DU PEUPLE / THE PLEBEIAN WOMAN
MUJER DEL PUEBLO. c. 1888
Huile sur bois, 46 × 38 cm
Musées royaux des beaux-arts, Bruxelles
Reproduction : Typographie, 25,5 × 20 cm
Unesco Archives : B.8122-4
Imprimerie Malvaux SA
Fondation Cultura, Bruxelles, 15 FB

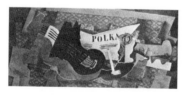

83 BRAQUE
VIOLON ET PIPE / VIOLIN AND PIPE
(WITH THE WORD POLKA) / VIOLÍN Y PIPA, 1920–1921
Huile et sable sur toile, 43,2 × 92,7 cm
Philadelphia Museum of Art, Philadelphia,
Pennsylvania
Reproduction : Phototypie, 43 × 91,2 cm
Unesco Archives : B.821-42
Arthur Jaffé Heliochrome Co.
New York Graphic Society Ltd., Greenwich, Connecticut, $16

80 BRAQUE, Georges
Argenteuil, France, 1881
Paris, France, 1963
NATURE MORTE / STILL LIFE
NATURALEZA MUERTA. 1913
Papier collé, fusain, craie et crayon, 35 × 28,9 cm.
(ovale)
Collection Mrs. Charles H. Russell Jr., New York
Reproduction : Écran de soie, 35 × 28,9 cm (ovale)
Unesco Archives : B.821.10
Albert Urban Studio
George Wittenborn Inc., New York, $17,50

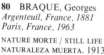

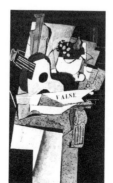

84 BRAQUE
LA GUITARE / GUITAR / GUITARRA. 1921
Huile sur toile, 130 × 74 cm
Národní galerie, Praha
Reproduction : Offset, 68,5 × 33,3 cm
Unesco Archives : B.821-94
Severografia
Odeon, nakladatelství krásné literatury a umění, Praha, 14 Kčs

85 BRAQUE

PIVOINES / PEONIES / PEONÍAS. 1926

Huile sur bois, 55,9 × 69,7 cm
National Gallery of Art, Washington
(Chester Dale Collection)
Reproduction: Offset lithographie, 44 × 54,5 cm
Unesco Archives: B.821-6b
Smeets Lithographers
Harry N. Abrams, Inc., New York, $5.95

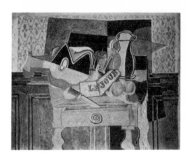

86 BRAQUE

NATURE MORTE / STILL LIFE / BODEGÓN. 1926
Huile sur toile, 60 × 73 cm
Collection particulière
Reproduction: Phototypie, 45,2 × 57 cm
Unesco Archives: B.821-4
Braun & Cie
Éditions Braun, Paris, 33 F

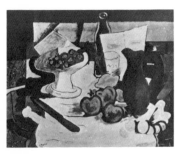

87 BRAQUE

NATURE MORTE AUX RAISINS / STILL LIFE
WITH GRAPES / BODEGÓN CON UVAS. 1927
Huile sur toile, 53,5 × 73,5 cm
Phillips Gallery, Washington
Reproduction: Héliogravure, 53 × 72,5 cm
Unesco Archives: B.821-3b
Roto-Sadag SA
The Twin Éditions, Greenwich, Connecticut, $16

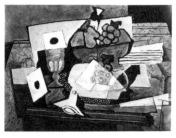

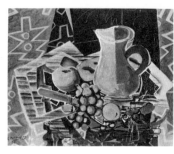

88 BRAQUE

NATURE MORTE: LA TABLE / STILL LIFE:
THE TABLE / NATURALEZA MUERTA:
LA MESA. 1928
Huile sur toile, 81,3 × 134,6 cm
National Gallery of Art, Washington
(Chester Dale Collection)
Reproduction: Phototypie, 44,2 × 71,1 cm
Unesco Archives: B.821-9b
Arthur Jaffé Heliochrome Co.
*New York Graphic Society Ltd., Greenwich,
Connecticut,* $16

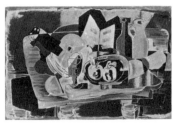

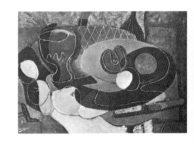

89 BRAQUE

NATURE MORTE: "LE JOUR" / STILL LIFE:
"LE JOUR" / NATURALEZA MUERTA:
"LE JOUR". 1929
Huile sur toile, 115 × 146,7 cm
National Gallery of Art, Washington
(Chester Dale Collection)

Reproduction: Phototypie, 55,8 × 71,1 cm
Unesco Archives: B.821-22
Arthur Jaffé Heliochrome Co.
The Twin Editions, Greenwich, Connecticut, $16

90 BRAQUE

FEMME Á LA MANDOLINE / WOMAN WITH A
MANDOLINE / MUJER CON MANDOLINA. 1937
Huile sur toile, 130,2 × 97,2 cm
The Museum of Modern Art,
New York
(Mrs. Simon Guggenheim Fund)

Reproduction: Phototypie, 48,3 × 35,5 cm
Unesco Archives: B.821-24
Arthur Jaffé Heliochrome Co.
The Museum of Modern Art, New York, $4

91 BRAQUE

NATURE MORTE: PAIN ET CRUCHE / STILL LIFE WITH
BREAD AND JUG / BODEGÓN: PAN Y JARRA. 1938
Huile sur toile, 47 × 59,7 cm
Collection Bührle, Zürich

Reproduction: Héliogravure, 49 × 60 cm
Unesco Archives: B.821-50
Roto-Sadag SA
The Pallas Gallery Ltd., London, £2.00

92 BRAQUE

NATURE MORTE / STILL LIFE / BODEGÓN
Huile sur toile, 38,1 × 54,5 cm
Stedelijk Museum, Amsterdam

Reproduction: Lithographie, 37,5 × 54 cm
Unesco Archives: B.821-44
Smeets Lithographers
New York Graphic Society Ltd., Greenwich, Connecticut, $7.50

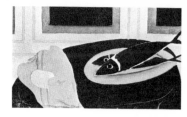

93 BRAQUE

LES POISSONS NOIRS / THE BLACK FISH
LOS PESCADOS NEGROS. 1942
Huile sur toile, 33 × 55 cm
Musée national d'art moderne, Paris

Reproduction: Héliogravure, 28,5 × 47,3 cm
Unesco Archives: B.821-58
Draeger Frères
Société ÉPIC, Montrouge, 14 F

94 BREITNER, George Hendrik
Rotterdam, Nederland, 1857
Amsterdam, Nederland, 1923

À BORD / ON BOARD / A BORDO. C. 1897
Huile sur toile, 57 × 59 cm
Stedelijk Museum, Amsterdam

Reproduction: Lithographie, 25,5 × 26,2 cm
Unesco Archives: B.835-0
Stadsdrukkerij, Amsterdam
Stedelijk Museum, Amsterdam, 3 fl.

95 BREITNER'

LE BROUWERSGRACHT PRÈS DU PRINSENGRACHT
À AMSTERDAM / BROUWERSCANAL NEAR THE
PRINSENCANAL, AMSTERDAM
EL BROUWERSGRACHT JUNTO AL PRINSENGRACHT
EN AMSTERDAM. 1923
Huile sur toile, 95 × 180,5 cm
Stedelijk Museum, Amsterdam

Reproduction: Lithographie, 39,5 × 74,8 cm
Unesco Archives: B.835-1
Smeets Lithographers
Stedelijk Museum, Amsterdam, 13,75 fl.

96 BRUSSELMANS, Jean
Bruxelles, Belgique, 1884–1953

LES CHAMPS, LA TERRE GERME
THE FIELDS, THE EARTH SPRINGS
LOS CAMPOS, LA TIERRA PROSPERA. 1931
Huile sur toile, 70 × 80 cm
Collection feu Ernest van Zuylen, Liège

Reproduction: Typographie, 22 × 25 cm
Unesco Archives: B.912-3
Imprimerie Laconti
Fondation Cultura, Bruxelles, 15 FB

97 BRUSSELMANS

GRAND PAYSAGE D'HIVER / LARGE WINTER
LANDSCAPE / GRAN PAISAJE DE INVIERNO. 193(
Huile sur toile, 100 × 110 cm
Collection Tony Herbert, Courtrai, Belgique
Reproduction: Typographie, 22 × 23,2 cm
Unesco Archives: B.912-6
Imprimerie Laconti
Fondation Cultura, Bruxelles, 15 FB

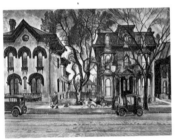

98 BURCHFIELD, Charles
Ashtabula, Ohio, USA, 1893
PROMENADE / PASEO. 1928
Aquarelle, 81 × 107 cm
Collection Mr. A. Conger Goodyear
Reproduction: Phototypie, 45 × 61 cm
Unesco Archives: B.947-2
Kunstanstalt Max Jaffé
*New York Graphic Society Ltd., Greenwich,
Connecticut, $12*

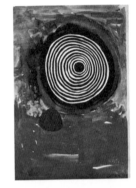

99 BURRI, Alberto
Castello, Italia, 1915
SACCO E ROSSO S.P.2. 1958
Toile brute et peinture sur bois, 150 × 130 cm
Collection particulière
Reproduction: Héliogravure, 61 × 75,5 cm
Unesco Archives: B.971-1
Roto-Sadag SA
*New York Graphic Society Ltd., Greenwich, Connec-
ticut (by arrangement with Unesco: "Unesco Art
Popularization Series"), $15*

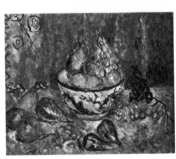

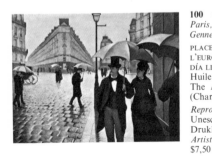

100 CAILLEBOTTE, Gustave
Paris, France, 1848
Gennevilliers, France, 1894
PLACE DE L'EUROPE UN JOUR DE PLUIE / PLACE DE
L'EUROPE ON A RAINY DAY / PLACE DE L'EUROPE EN
DÍA LLUVIOSO. 1877
Huile sur toile, 212 × 276 cm
The Art Institute of Chicago, Chicago, Illinois
(Charles & Mary F.S. Worcester Collection)
Reproduction: Offset lithographie, 46 × 61 cm
Unesco Archives: C.135-2
Drukkerij Johan Enschedé en Zonen
*Artistic Picture Publishing Co., Inc., New York,
$7,50*

101 CALDER, Alexander
Philadelphia, Pennsylvania, USA, 1898

VOL DE NŒUDS PAPILLONS / HOVERING BOWTIES
LAZOS DE PAJARITA REVOLOTEANDO. 1963
Gouache sur papier blanc, 57,8 × 78,1 cm
Collection Norton Simon, Inc., New York

Reproduction: Phototypie, 57,8 × 78,1 cm
Unesco Archives: C.146-1
Triton Press Inc.
New York Graphic Society Ltd., Greenwich, Connecticut, $16

102 CALDER

TOURBILLON AVEC DU BLEU / MAELSTROM WITH BLUE
REMOLINO CON AZUL. 1967
Gouache sur papier blanc, 109,2 × 74 cm
Collection Norton Simon, Inc., New York

Reproduction: Phototypie, 89 × 61 cm
Unesco Archives: C.146-2
Triton Press, Inc.
New York Graphic Society Ltd., Greenwich, Connecticut, $16

103 CAMOIN, Charles
Marseille, France, 1879
Paris, France, 1965

LA COUPE BLEUE / THE BLUE BOWL
LA COPA AZUL. 1930
Huile sur toile, 46 × 56 cm
Musée national d'art moderne, Paris

Reproduction: Héliogravure, 47 × 55 cm
Unesco Archives: C.185-1
Braun & Cⁱᵉ
Editions Braun, Paris, 33 F

104 ČAPEK, Josef
Hronov nad Metují, Československo, 1887
Belsen, Deutschland, 1945

EN PROMENADE / A WALK / UN PASEO
Huile sur toile, 38 × 52 cm
Collection J. Čapková, Praha

Reproduction: Héliogravure, 34,2 × 46,6 cm
Unesco Archives: C.237-1
Orbis
Odeon, nakladatelství krásné literatury a umění, Praha, 30 Kčs

105 ČAPEK

ENFANTS ET AVIONS / CHILDREN AND AIRPLANE
NIÑOS Y AVIÓN. 1930–1935
Pastel, 35 × 39 cm
Collection particulière, Praha

Reproduction: Offset, 34 × 38 cm
Unesco Archives: C.237-7
Severografia
Odeon, nakladatelství krásné literatury a umění, Praha, 12 Kcs

106 CARRÀ, Carlo
Quargnento, Italia, 1881
Milano, Italia, 1966

MUSE MÉTAPHYSIQUE / METAPHYSICAL MUSE
MUSA METAFÍSICA. 1917
Huile sur toile, 91 × 66 cm
Collection particulière, Milano

Reproduction: Imprimé sur toile, 55,3 × 40,7 cm
Unesco Archives: C.311—1
Arti Grafiche Ricordi, SpA
Edizioni Beatrice d'Este, Milano, 5000 lire

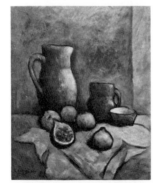

107 CARRÀ

NATURE MORTE / STILL LIFE / BODEGÓN. 1957
Huile sur toile, 60 × 50 cm
Collection Dr. Antonio Mazzotta, Milano
Reproduction: Héliogravure, 60 × 50 cm
Unesco Archives: C.311-3
Roto-Sadag SA
New York Graphic Society Ltd., Greenwich, Connecticut, $12

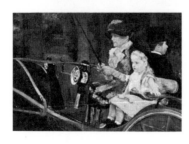

108 CASSATT, Mary
Pittsburgh, USA, 1845
Mesnil-Théribus, France, 1926

FEMME ET ENFANT EN VOITURE À CHEVAL
WOMAN AND CHILD DRIVING
MUJER Y NIÑO EN COCHE. 1879
Huile sur toile, 89,5 × 131 cm
Philadelphia Museum of Art, Philadelphia, Pennsylvania

Reproduction: Offset lithographie, 39 × 58 cm
Unesco Archives: C.343-6
Smeets Lithographers
Harry N. Abrams, Inc., New York, $5.95

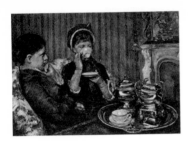

109 CASSATT

LE THÉ / A CUP OF TEA / EL TÉ. 1880
Huile sur toile, 65 × 92,7 cm
Museum of Fine Arts, Boston, Massachusetts

Reproduction: Lithographie, 40,5 × 58,5 cm
Unesco Archives: C.343-7
Smeets Lithographers
Museum of Fine Arts, Boston, Massachusetts, $5;95

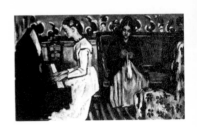

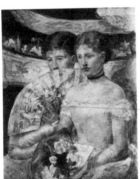

110 CASSATT

LA LOGE / THE OPERA BOX / EL PALCO. c. 1882
Huile sur toile, 79,7 × 63,8 cm
National Gallery of Art, Washington (Chester Dale Collection)

Reproduction: Phototypie, 71,1 × 56,4 cm
Unesco Archives: C.343-2
Arthur Jaffé Heliochrome Co.
The Twin Editions, Greenwich, Connecticut, $16

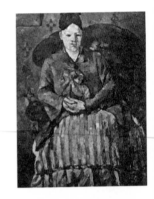

111 CASSATT

LA TOILETTE / GIRL ARRANGING HER HAIR
EL TOCADO. 1886
Huile sur toile, 75 × 62,3 cm
National Gallery of Art, Washington (Chester Dale Collection)

Reproduction: Typographie, 27,8 × 23 cm
Unesco Archives: C.343-5
Beek Engraving Co.
National Gallery of Art, Washington, 35 cts

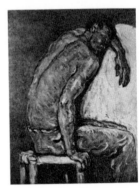

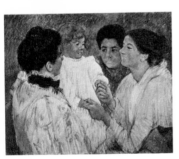

112 CASSATT

EN FAMILLE / WOMEN ADMIRING A CHILD / EN FAMILIA
Pastel sur papier, 66 × 81,3 cm
The Detroit Institute of Arts, Detroit, Michigan

Reproduction: Phototypie, 58 × 71 cm
Unesco Archives: C.343-8
Arthur Jaffé Heliochrome Co.
New York Graphic Society Ltd., Greenwich, Connecticut, $16

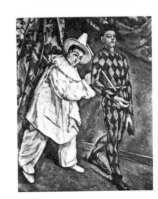

113 CÉZANNE, Paul
Aix-en-Provence, France, 1839-1906
JEUNE FILLE AU PIANO / GIRL PLAYING PIANO
JOVEN TOCANDO EL PIANO. 1867–1869
Huile sur toile, 57 × 92 cm
Gosudarstvennyj Ermitaž, Leningrad
Reproduction: Phototypie, 52 × 84 cm
Unesco Archives: C.425-118
Grafischer Großbetrieb Völkerfreundschaft
VEB Verlag der Kunst, Dresden, DM 34

114 CÉZANNE
MADAME CÉZANNE DANS UN FAUTEUIL ROUGE
MADAME CÉZANNE IN A RED ARMCHAIR
LA SEÑORA CÉZANNE EN UN SILLON ROJO. 1877
Huile sur toile, 72,5 × 56 cm
Museum of Fine Arts, Boston, Massachusetts
Reproduction: Lithographie, 55,5 × 43 cm
Unesco Archives: C.425-104
Smeets Lithographers
Museum of Fine Arts, Boston, Massachusetts, $5.95

115 CÉZANNE
LE NÈGRE SCIPIO / THE NEGRO SCIPIO
EL NEGRO SCIPIO. 1866–1868
Huile sur toile, 107 × 83 cm
Museu de Arte, São Paulo
Reproduction: Imprimé sur toile, 50,6 × 39,4 cm
Unesco Archives: C.425-75
Arti Grafiche Ricordi, SpA
Edizioni Beatrice d'Este, Milano, 5000 lire

116 CÉZANNE
MARDI GRAS / SHROVE TUESDAY
MARTES DE CARNAVAL. 1888
Huile sur toile, 102 × 81 cm
Gosudarstvennyj muzej izobrazitel'nyh iskusstv
imeni A.S. Puškina, Moskva
Reproduction: Lithographie, 60,8 × 47,7 cm
Unesco Archives: C.425-92
Smeets Lithographers
The Pallas Gallery Ltd., London, £1.50
Reproduction: Phototypie, 30 × 23 cm
Unesco Archives: C.425-92b
Grafischer Großbetrieb Völkerfreundschaft
VEB Verlag der Kunst, Dresden, DM 5

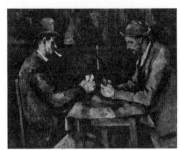

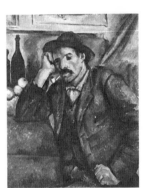

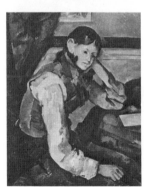

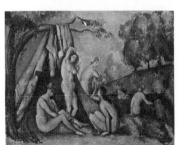

117 CÉZANNE
LES JOUEURS DE CARTES / THE CARD PLAYERS
LOS JUGADORES DE CARTAS. 1885–1890
Huile sur toile, 47,5 × 57 cm
Musée du Louvre, Paris
Reproduction: Héliogravure, 44,5 × 54,4 cm
Unesco Archives: C.425-26
Braun & Cⁱᵉ
Éditions Braun, Paris, 33 F
Reproduction: Héliogravure, 35,5 × 43 cm
Unesco Archives: C.425-26b
Draeger Frères
Société ÉPIC, Montrouge, 14 F

118 CÉZANNE
LE FUMEUR / THE SMOKER / EL FUMADOR. C. 1890
Huile sur toile, 91 × 72 cm
Gosudarstvennyj Ermitaž, Leningrad
Reproduction: Offset, 25 × 35 cm
Unesco Archives: C.425-119
Drukkerij de Ijssel
Kröller-Müller Stichting, Otterlo, 3 fl.

119 CÉZANNE
LE GARÇON AU GILET ROUGE / THE BOY WITH
RED VEST / EL MUCHACHO DEL CHALECO ROJO
1890–1895
Huile sur toile, 79,2 × 63,7 cm
Collection Bührle, Zürich
Reproduction: Phototypie, 79,2 × 63,5 cm
Unesco Archives: C.425-33
Die Piperdrucke Verlags-GmbH, München, DM 83
Reproduction: Offset, 56 × 44 cm
Unesco Archives: C.425-33e
Graphische Anstalt C. J. Bucher AG
S.A.W. Schmitt-Verlag, Zürich, 10 FS

120 CÉZANNE
BAIGNEUSES DEVANT LA TENTE
BATHERS IN FRONT OF A TENT
BAÑISTAS DELANTE DE LA TIENDA DE CAMPAÑA
1885
Huile sur toile, 64,8 × 80,7 cm
Württembergische Staatsgalerie, Stuttgart
Reproduction: Phototypie, 57,9 × 74,8 cm
Unesco Archives: C.425-32
Die Piperdrucke Verlags-GmbH, München, DM 66

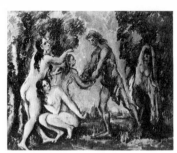

121 CÉZANNE

LE JUGEMENT DE PÂRIS / THE JUDGEMENT
OF PARIS / EL JUICIO DE PARIS. 1885
Huile sur toile, 49,8 × 60,3 cm
Collection particulière

Reproduction: Phototypie, 49,8 × 60,3 cm
Unesco Archives: C.425-31
Die Piperdrucke Verlags-GmbH, München, DM 55

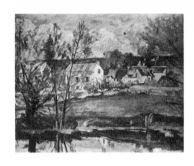

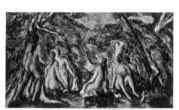

122 CÉZANNE

LES BAIGNEUSES / BATHERS / LAS BAÑISTAS
1900–1905
Huile sur toile, 28,5 × 51 cm
Collection particulière, Baden

Reproduction: Offset, 28 × 51 cm
Unesco Archives: C.425-76
Stehli Frères SA
Stehli Frères SA, Zürich, 13 FS

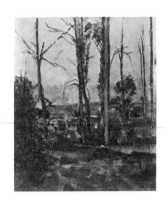

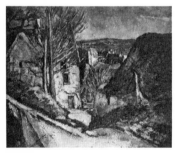

123 CÉZANNE

LA MAISON DU PENDU / THE HOUSE OF THE
HANGED MAN / LA CASA DEL AHORCADO. 1873
Huile sur toile, 55 × 66 cm
Musée du Louvre, Paris

Reproduction: Phototypie, 52 × 62,6 cm
Unesco Archives: C.425-60
Kunstanstalt Max Jaffé
Kunstanstalt Max Jaffé, Wien
Arthur Jaffé, Inc., New York, $12

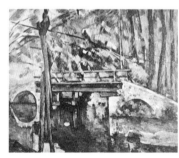

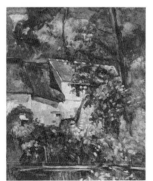

124 CÉZANNE

LA MAISON DU PÈRE LACROIX / THE HOUSE OF
PÈRE LACROIX / LA CASA DEL TÍO LACROIX. 1873
Huile sur toile, 61,6 × 50,8 cm
National Gallery of Art, Washington
(Chester Dale Collection)

Reproduction: Phototypie, 61,1 × 50 cm
Unesco Archives: C.425-3
Arthur Jaffé Heliochrome Co.
New York Graphic Society Ltd., Greenwich,
Connecticut, $10

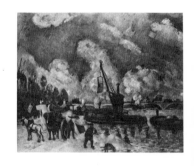

125 CÉZANNE

DANS LA VALLÉE DE L'OISE / IN THE OISE VALLEY
EN EL VALLE DEL OISE. 1873-1875
Huile sur toile, 72 × 91 cm
Collection particulière

Reproduction: Lithographie, 45 × 57 cm
Unesco Archives: C.425-98
H.S. Crocker Co. Inc.
*International Art Publishing Co., Detroit,
Michigan, $6*

126 CÉZANNE

PAYSAGE PRÈS D'AIX-EN-PROVENCE
LANDSCAPE NEAR AIX-EN-PROVENCE
PAISAJE CERCA DE AIX-EN-PROVENCE. 1875–1877
Huile sur toile, 60 × 50 cm
Collection particulière, Zürich

Reproduction: Lithographie, 59,1 × 48,9 cm
Unesco Archives: C.425-53
Graphische Anstalt J.E. Wolfensberger AG
Verlag der Wolfsbergdrucke, Zürich, 50 FS

127 CÉZANNE

LE PONT DE MAINCY / MAINCY BRIDGE
EL PUENTE DE MAINCY. 1879
Huile sur toile, 58,5 × 73 cm
Musée du Louvre, Paris

Reproduction: Offset, 44 × 54 cm
Unesco Archives: C.425-97
J.M. Monnier
F. Hazan, Paris, 35 F

128 CÉZANNE

LA SEINE / THE SEINE / EL SENA. 1880
Huile sur toile, 57,5 × 70,5 cm
Kunsthalle, Hamburg

Reproduction: Phototypie, 56,8 × 68,5 cm
Unesco Archives: C.425-58
Graphische Kunstanstalten E. Schreiber
Verlag F. Bruckmann KG, München, DM 60

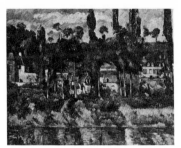

129 CÉZANNE

LE CHÂTEAU DE MÉDAN / THE CHÂTEAU
DE MÉDAN / EL CASTILLO DE MEDÁN. 1880
Huile sur toile, 60 × 73 cm
Glascow Art Gallery, Glasgow
(Burrell Collection)

Reproduction: Phototypie, 57 × 69,7 cm
Unesco Archives: C.425-68
Ganymed Press London Ltd.
Ganymed Press London Ltd., London, £3.00

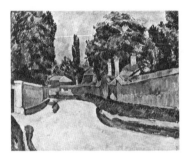

130 CÉZANNE

LA RUE DU VILLAGE / THE VILLAGE STREET
LA CALLE DEL PUEBLO. C. 1880
Huile sur toile, 58 × 71,6 cm
Collection Baronin von Koenig, Berlin

Reproduction: Phototypie, 58 × 71,6 cm
Unesco Archives: C.425-30
Die Piperdrucke Verlags-GmbH, München, DM 78

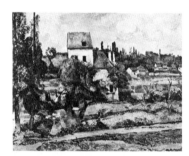

131 CÉZANNE

MOULIN SUR LA COULEUVE, PONTOISE
MILL ON THE COULEUVE, PONTOISE
MOLINO EN EL COULEUVE, PONTOISE. 1881
Huile sur toile, 73 × 91 cm
Nationalgalerie, Berlin

Reproduction: Phototypie, 50 × 64 cm
Unesco Archives: C.425-17b
Grafischer Großbetrieb Völkerfreundschaft
VEB Verlag der Kunst, Dresden, DM 34

132 CÉZANNE

LA ROUTE TOURNANTE / THE WINDING LANE
EL CAMINO TORCIDO. 1881
Huile sur toile, 59,5 × 73 cm
Museum of Fine Arts, Boston, Massachusetts

Reproduction: Phototypie, 54,5 × 66 cm
Unesco Archives: C.425-61
Ganymed Press London Ltd.
Ganymed Press London Ltd., London, £3.00

133 CÉZANNE

L'ESTAQUE – MAISON SUR LA BAIE
L'ESTAQUE – HOUSE ON THE BAY
L'ESTAQUE – CASA EN LA BAHÍA. 1882–1885
Aquarelle, 28 × 45 cm
Kunsthaus, Zürich

Reproduction: Phototypie, 28 × 45 cm
Unesco Archives: C.425-112
Kunstanstalt Max Jaffé
The Pallas Gallery Ltd., London, £2.50

134 CÉZANNE

L'ARBRE TORDU / THE TWISTED TREE
ÁRBOL TORCIDO. 1882–1885
Huile sur toile, 46 × 55 cm
Collection Arthur Stoll, Arlesheim, Schweiz

Reproduction: Offset, 46 × 56 cm
Unesco Archives: C.425-122
Buchdruckerei Mengis & Sticher
Kunstkreis-Verlag AG, Luzern, 13,50 FS

135 CÉZANNE

LE GOLFE DE MARSEILLE, VU DE L'ESTAQUE
THE BAY OF MARSEILLES SEEN FROM L'ESTAQUE
EL GOLFO DE MARSELLA VISTO DESDE L'ESTAQUE
1883-1885
Huile sur toile, 58 × 72 cm
Musée du Louvre, Paris

Reproduction: Typographie, 40 × 50 cm
Unesco Archives: C.425-6c
VEB Graphische Werke
Verlag E. A. Seemann, Köln, DM 12
VEB E. A. Seemann, Leipzig, M 7,50

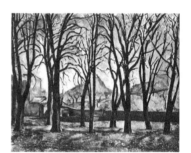

136 CÉZANNE

LE GOLFE DE MARSEILLE, VU DE L'ESTAQUE
THE BAY OF MARSEILLES SEEN FROM L'ESTAQUE
EL GOLFO DE MARSELLA VISTO DESDE L'ESTAQUE
1883–1885
Huile sur toile, 73 × 100 cm
The Metropolitan Museum of Art, New York

Reproduction: Phototypie, 65,5 × 90,3 cm
Unesco Archives: C.425-36
Kunstanstalt Max Jaffé
New York Graphic Society Ltd., Greenwich, Connecticut, $20

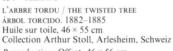

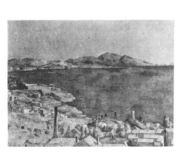

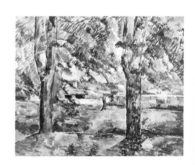

137 CÉZANNE

LA PLAINE DE L'ARC / THE PLAIN OF THE ARC
LA LLANURA DEL ARC. 1885–1887
Huile sur toile, 81 × 65 cm
Collection particulière

Reproduction: Phototypie, 55,6 × 44,5 cm
Unesco Archives: C.425-62
Verlag Franz Hanfstaengl
Verlag Franz Hanfstaengl, München, DM 50

138 CÉZANNE

LE VIADUC / THE VIADUCT / EL VIADUCTO.
1885–1887
Huile sur toile, 91 × 72 cm
Gosudarstvennyj muzej izobrazitel'nyh iskusstv
imeni A.S. Puškina, Moskva

Reproduction: Phototypie, 63 × 50 cm
Unesco Archives: C.425-87b
Grafischer Großbetrieb Völkerfreundschaft
VEB Verlag der Kunst, Dresden, DM 29

139 CÉZANNE

MARRONNIERS AU JAS DE BOUFFAN EN HIVER
CHESTNUT TREES AT THE JAS DE BOUFFAN
IN WINTER / CASTAÑOS DEL JAS DE BOUFFAN
EN INVIERNO. 1885–1887
Huile sur toile, 73 × 91,5 cm
The Minneapolis Institute of Arts, Minneapolis,
Minnesota

Reproduction: Phototypie, 61,3 × 77,5 cm
Unesco Archives: C.425-12
Arthur Jaffé Heliochrome Co.
The Twin Editions, Greenwich, Connecticut, $18

140 CÉZANNE

PRAIRIE ET FERME DU JAS DE BOUFFAN
MEADOW AND FARM OF THE JAS DE BOUFFAN
PRADO Y CORTIJO DEL JAS DE BOUFFAN
1885–1887
Huile sur toile, 65 × 81 cm
National Gallery of Canada, Ottawa

Reproduction: Offset lithographie, 50,8 × 62,5 cm
Unesco Archives: C.425-85
Shorewood Litho, Inc.
Shorewood Publishers, Inc., New York, $4

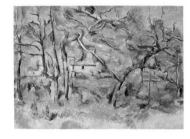

141 CÉZANNE

PAYSAGE DE PROVENCE
LANDSCAPE FROM PROVENCE
PAISAJE DE PROVENZA. 1885–1887
Huile sur toile, 58,5 × 81 cm
Nasjonalgalleriet, Oslo

Reproduction: Offset, 51,5 × 72,5 cm
Unesco Archives: C.425-105
J. Chr. Sørensen & Co. A/S
Minerva Reproduktioner, København, 34 kr.

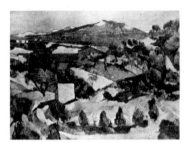

142 CÉZANNE

MONTAGNES EN PROVENCE / MOUNTAINS IN PROVENCE
MONTAÑAS DE PROVENZA, 1886–1890
Huile sur toile, 53,3 × 72,1 cm
The National Museum of Wales, Cardiff

Reproduction: Phototypie, 59 × 80 cm
Unesco Archives: C.425-71
Graphische Kunstanstalten E. Schreiber
Verlag F. Bruckmann KG, München, DM 60

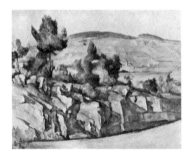

143 CÉZANNE

MONTAGNES EN PROVENCE / MOUNTAINS IN PROVENCE
MONTAÑAS DE PROVENZA. 1886–1890
Huile sur toile, 63,5 × 79,4 cm
The National Gallery, London

Reproduction: Phototypie, 63,2 × 79,5 cm
Unesco Archives: C.425-20
Ganymed (Berlin), Graphische Anstalt
Die Piperdrucke Verlags-GmbH, München, DM 78

Reproduction: Typographie, 30,6 × 38,2 cm
Unesco Archives: C.425-20b
Percy Lund Humphries & Co. Ltd.
The National Gallery Publications Department, London, 32 p.

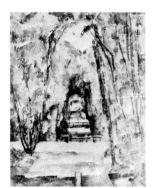

144 CÉZANNE

L'ALLÉE À CHANTILLY / LANE AT CHANTILLY
ALAMEDA EN CHANTILLY. 1888
Huile sur toile, 76 × 63,5 cm
Collection particulière, United Kingdom

Reproduction: Phototypie, 66,5 × 53,5 cm
Unesco Archives: C.425-96
Ganymed Press London Ltd.
Ganymed Press London Ltd., London, £3.50

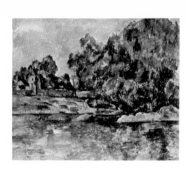

145 CÉZANNE

PAYSAGE AU BORD DE L'EAU / WATERSIDE SCENE
PAISAJE A LA ORILLA DEL AGUA. 1888–1890
Huile sur toile, 73 × 92 cm
Collection particulière

Reproduction: Héliogravure, 66 × 80,5 cm
Unesco Archives: C. 425-77
Graphische Kunstanstalten F. Bruckmann KG
Verlag F. Bruckmann KG, München, DM 70

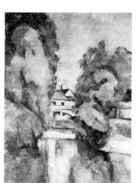

146 CÉZANNE

VILLA AU BORD DE L'EAU / VILLA BY THE WATER
VILLA A LA ORILLA DEL AGUA. 1888–1890
Huile sur toile, 81 × 65 cm
The Israel Museum, Jerusalem

Reproduction: Typographie, 50 × 40 cm
Unesco Archives: C.425-51
VEB Graphische Werke
Verlag E. A. Seemann, Köln, DM 12
VEB E.A. Seemann, Leipzig, M 7,50

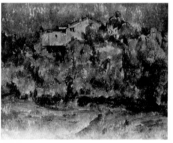

147 CÉZANNE

MAISONS DE BELLEVUE ET PIGEONNIER
HOUSES IN BELLEVUE AND PIGEON-TOWER
CASAS DE BELLEVUE Y PALOMAR. 1888–1892
Huile sur toile, 65 × 81 cm
Museum Folkwang, Essen

Reproduction: Phototypie, 59 × 74,2 cm
Unesco Archives: C.425-67
Die Piperdrucke Verlags-GmbH, München, DM 78

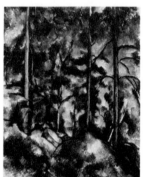

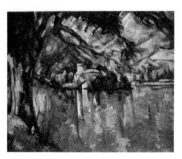

148 CÉZANNE

LE LAC D'ANNECY / THE LAKE AT ANNECY
EL LAGO DE ANNECY. 1896
Huile sur toile, 64,1 × 80,7 cm
Courtauld Institute Galleries, University of
London

Reproduction: Phototypie, 52,3 × 65,7 cm
Unesco Archives: C.425-8
Waterlow & Sons Ltd.
The Pallas Gallery Ltd., London, £3.50

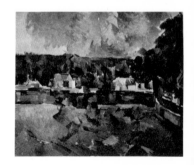

149 CÉZANNE

LE ROCHER ROUGE / THE RED ROCK
LA ROCA ROJA. 1895–1899
Huile sur toile, 91 × 66 cm
Musée du Louvre, Paris
Reproduction: Lithographie, 71 × 52 cm
Unesco Archives: C.425-110
Smeets Lithographers
*New York Graphic Society Ltd., Greenwich,
Connecticut,* $10

150 CÉZANNE

CARRIÈRE DE BIBÉMUS / THE QUARRY OF BIBÉMUS
LA CANTERA DE BIBÉMUS. c. 1900
Huile sur toile, 65 × 54 cm
Collection Bührle, Zürich
Reproduction: Phototypie, 65 × 54 cm
Unesco Archives: C.425-69
Die Piperdrucke Verlags-GmbH, München, DM 78

151 CÉZANNE

PINS ET ROCHERS / PINES AND ROCKS
PINOS Y PEÑAS. c. 1904
Huile sur toile, 81,3 × 65,4 cm
The Museum of Modern Art, New York
(Lillie P. Bliss Collection)
Reproduction: Phototypie, 58,5 × 47 cm
Unesco Archives: C.425-24
Arthur Jaffé Heliochrome Co.
The Museum of Modern Art, New York, $5.50

152 CÉZANNE

PAYSAGE: BORDS D'UNE RIVIÈRE
LANDSCAPE: BANKS OF A RIVER
PAISAJE: A LA ORILLA DEL RIO. 1900–1906
Huile sur toile, 73 × 60 cm
Reproduction: Offset lithographie, 52 × 63 cm
Unesco Archives: C.425-102
Shorewood Litho, Inc.
Shorewood Publishers, Inc., New York, $1

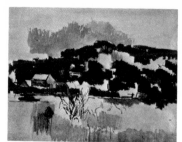

153 CÉZANNE

MAISONS SUR LA COLLINE / HOUSES ON THE HILL
CASAS EN LA COLINA. 1900–1906
Huile sur toile, 60,3 × 79,7 cm
Marion Koogler McNay Art Institute, San Antonio, USA
Reproduction: Phototypie, 58 × 76 cm
Unesco Archives: C.425-117
Arthur Jaffé Heliochrome Co.
*New York Graphic Society Ltd., Greenwich,
Connecticut,* $18

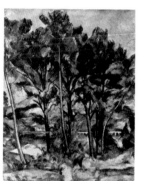

154 CÉZANNE

L'AQUEDUC / AQUEDUCT / EL ACUEDUCTO. 1906
Huile sur toile, 91 × 72 cm
Gosudarstvennyj muzej isobrazitel'nyh iskusstv
imeni A.S. Puškina, Moskva
Reproduction: Offset, 60 × 47,5 cm
Unesco Archives: C.425-121
Drukkerij de Ijssel
Kröller-Müller Stichting, Otterlo, 13,75 fl.

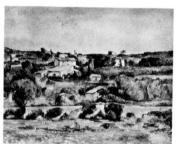

155 CÉZANNE

PAYSAGE À L'OUEST D'AIX-EN-PROVENCE
WESTERN LANDSCAPE OF AIX-EN-PROVENCE
PAISAJE AL OESTE DE AIX-EN-PROVENCE
Huile sur toile, 49 × 62 cm
Wallraf-Richartz Museum, Köln
Reproduction: Phototypie, 49 × 62 cm
Unesco Archives: C.425-113
Kunstanstalt Max Jaffé
*Kunstanstalt Max Jaffé, Wien
Arthur Jaffé, Inc., New York,* $12

156 CÉZANNE

ALLÉE DE CHÂTAIGNIERS / LANE OF CHESTNUT
TREES / ALAMEDA DE CASTAÑOS
Aquarelle, 47,8 × 31,7 cm
Collection particulière, Diessenhofen, Schweiz
Reproduction: Phototypie, 47,8 × 31,7 cm
Unesco Archives: C.425-72
Die Piperdrucke Verlags-GmbH, München, DM 47

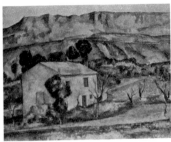

157 CÉZANNE

LA SAINTE-VICTOIRE, BEAURECUEIL
1885–1886
Huile sur toile, 65 × 81 cm
Indianapolis Museum, Indianapolis, Indiana

Reproduction: Phototypie, 63 × 79 cm
Unesco Archives: C.425-48
Verlag Franz Hanfstaengl
Verlag Franz Hanfstaengl, München, DM 75

158 CÉZANNE

LA MONTAGNE SAINTE-VICTOIRE
MOUNT SAINTE-VICTOIRE
LA MONTAÑA SAINTE-VICTOIRE. 1885–1887
Huile sur toile, 65,4 × 81,6 cm
The Metropolitan Museum of Art, New York

Reproduction: Phototypie, 65,4 × 81,6 cm
Unesco Archives: C.425-35
Kunstanstalt Max Jaffé
*New York Graphic Society Ltd., Greenwich,
Connecticut, $18*

Reproduction: Phototypie, 45,7 × 55,9 cm
Unesco Archives: C.425-35b
Arthur Jaffé Heliochrome Co.
*New York Graphic Society Ltd., Greenwich,
Connecticut, $10*

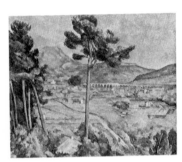

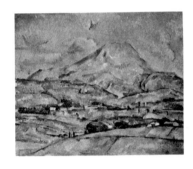

159 CÉZANNE

LA MONTAGNE SAINTE-VICTOIRE AU GRAND PIN
MOUNT SAINTE-VICTOIRE WITH TALL PINE
MONTAÑA SAINTE-VICTOIRE CON UN GRAN PINO
c. 1886–1888
Huile sur toile, 66 × 90 cm
Courtauld Institute Galleries, University
of London

Reproduction: Phototypie, 51,7 × 71 cm
Unesco Archives: C.425-34c
Kunstanstalt Max Jaffé
The Pallas Gallery Ltd., London, £4.00

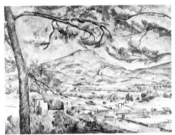

160 CÉZANNE

LA MONTAGNE SAINTE-VICTOIRE
MOUNT SAINTE-VICTOIRE
LA MONTAÑA SAINTE-VICTOIRE. c. 1890
Aquarelle et fusain, 31,5 × 47,5 cm
Courtauld Institute Galleries, University
of London

Reproduction: Phototypie, 31 × 47 cm
Unesco Archives: C.425-111
Kunstanstalt Max Jaffé
The Pallas Gallery Ltd., London, £2.50

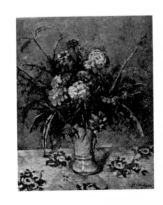

161 CÉZANNE

LA MONTAGNE SAINTE-VICTOIRE
MOUNT SAINTE-VICTOIRE
LA MONTAÑA SAINTE-VICTOIRE. c. 1890
Aquarelle et crayon, 36,7 × 52 cm
The Tate Gallery, London

Reproduction: Phototypie, 36,7 × 52 cm
Unesco Archives: C.425-37
Ganymed Press London Ltd.
Ganymed Press London Ltd., £3.50

162 CÉZANNE

LA MONTAGNE SAINTE-VICTOIRE
MOUNT SAINTE-VICTOIRE
LA MONTAÑA SAINTE-VICTOIRE. 1897
Huile sur toile, 54 × 65 cm
Stedelijk Museum, Amsterdam

Reproduction: Lithographie, 53 × 64 cm
Unesco Archives: C.425-107
Smeets Lithographers
Stedelijk Museum, Amsterdam, 13,75 fl.

163 CÉZANNE

LA MONTAGNE SAINTE-VICTOIRE
MOUNT SAINTE-VICTOIRE
LA MONTAÑA SAINTE-VICTOIRE
Aquarelle, 36,2 × 48,2 cm
Collection particulière, Bern

Reproduction: Phototypie, 36,2 × 48,2 cm
Unesco Archives: C.425-70
Die Piperdrucke Verlags-GmbH, München, DM 47

164 CÉZANNE

LE VASE DE FLEURS / THE VASE OF FLOWERS
EL JARRÓN DE FLORES. 1874
Huile sur toile, 61 × 49,8 cm
Collection Durand-Ruel, Inc., New York

Reproduction: Phototypie, 52 × 42,2 cm
Unesco Archives: C.425-28
Arthur Jaffé Heliochrome Co.
The Twin Editions, Greenwich, Connecticut, $10

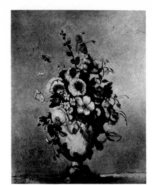

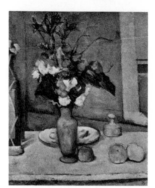

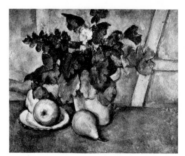

165 CÉZANNE

LE VASE ROCOCO / VASE OF FLOWERS
EL FLORERO ROCOCÓ. 1875–1877
Huile sur toile, 73 × 58 cm
National Gallery of Art, Washington
(Chester Dale Collection)

Reproduction: Phototypie, 71,5 × 58,6 cm
Unesco Archives: C.425-27
Arthur Jaffé Heliochrome Co.
New York Graphic Society Ltd., Greenwich, Connecticut, $15

Reproduction: Phototypie, 50,5 × 41,6 cm
Unesco Archives: C.425-27b
New York Graphic Society Ltd., Greenwich, Connecticut, $7.50

166 CÉZANNE

LE VASE BLEU / THE BLUE VASE / EL JARRÓN AZUL
1885–1887
Huile sur toile, 61 × 50 cm
Musée du Louvre, Paris

Reproduction: Phototypie, 59,7 × 48 cm
Unesco Archives: C.425-5b
Die Piperdrucke Verlags-GmbH, München, DM 66

Reproduction: Offset, 56 × 45 cm
Unesco Archives: C.425-5h
Buchdruckerei Mengis & Sticher
Kunstkreis-Verlag AG, Luzern, 13,50 FS

167 CÉZANNE

POT DE FLEURS AVEC POIRES / POT OF FLOWERS
WITH PEARS / FLORERO CON PERAS. c. 1888–1890
Huile sur toile, 45 × 54 cm
Courtauld Institute Galleries, University of London

Reproduction: Phototypie, 44,5 × 54 cm
Unesco Archives: C.425-93
Kunstanstalt Max Jaffé
The Pallas Gallery Ltd., London, £3.00

168 CÉZANNE

COMPOTIER ET POMMES / FRUIT-DISH AND APPLES
FRUTERO Y MANZANAS. 1879–1882
Huile sur toile, 55 × 74,5 cm
Collection Oskar Reinhart, Winterthur, Schweiz

Reproduction: Héliogravure, 44 × 58,5 cm
Unesco Archives: C.425-116
Roto Sadag SA
Les Éditions de Bonvent SA, Genève, 20 FS

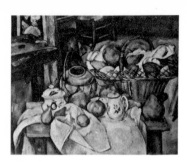

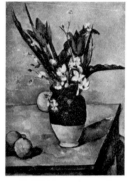

169 CÉZANNE

NATURE MORTE AU PANIER (LA TABLE DE CUISINE)
STILL LIFE WITH BASKET (THE KITCHEN TABLE)
BODEGÓN CON UN CESTO (LA MESA DE COCINA)
1888–1890
Huile sur toile, 65 × 81 cm
Musée du Louvre, Paris

Reproduction: Héliogravure, 35,5 × 44,5 cm
Unesco Archives: C.425-73
Draeger Frères
Société ÉPIC, Montrouge, 14 F

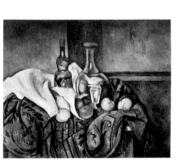

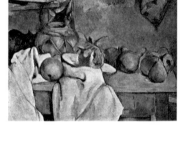

170 CÉZANNE

FLEURS ET FRUITS / FLOWERS AND FRUIT
FLORES Y FRUTAS. 1888–1890
Huile sur toile, 63 × 79 cm
Nationalgalerie, Berlin

Reproductions: Phototypie, 45,8 × 57 cm
Unesco Archives: C.425-63b
Phototypie, 62,8 × 78,5 cm
Unesco Archives: C.425-63c
Verlag Franz Hanfstaengl, München, DM 50,
DM 75

Reproduction: Phototypie, 50 × 63 cm
Unesco Archives: C.425-63d
Grafischer Großbetrieb Völkerfreundschaft
VEB Verlag der Kunst, Dresden, DM 29

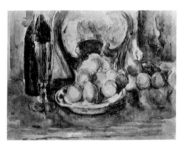

171 CÉZANNE

LA BOUTEILLE DE MENTHE / STILL LIFE
BODEGÓN. c. 1890
Huile sur toile, 66 × 82,2 cm
National Gallery of Art, Washington (Chester Dale
Collection)

Reproduction: Phototypie, 61 × 76 cm
Unesco Archives: C.425-88b
Arthur Jaffé Heliochrome Co.
*New York Graphic Society Ltd., Greenwich,
Connecticut,* $18

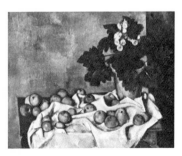

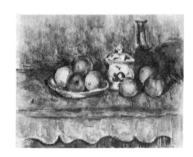

172 CÉZANNE

POT DE GÉRANIUMS ET FRUITS
POT OF GERANIUMS AND FRUIT
TIESTO DE GERANIOS Y FRUTAS. 1890–1894
Huile sur toile, 73 × 92 cm
Metropolitan Museum of Art, New York
(Sam A. Lewisohn Collection)

Reproduction: Phototypie, 63,5 × 80,5 cm
Unesco Archives: C.425-16
Arthur Jaffé Heliochrome Co.
Aaron Ashley Inc., Yonkers, New York, $15

173 CÉZANNE

VASE DE TULIPES / VASE OF TULIPS
FLORERO CON TULIPANES. c. 1890–1894
Huile sur toile, 60 × 42 cm
The Art Institute of Chicago, Chicago, Illinois

Reproduction: Phototypie, 57,1 × 40,5 cm
Unesco Archives: C.425-39
Arthur Jaffé Heliochrome Co.
The Twin Editions, Greenwich, Connecticut, $10

Reproduction: Phototypie, 31 × 22 cm
Unesco Archives: C.425-39b
Grafischer Großbetrieb Völkerfreundschaft
VEB Verlag der Kunst, Dresden, DM 5

174 CÉZANNE

GRENADES ET POIRES
POMEGRANATES AND PEARS
GRANADAS Y PERAS. 1895–1900
Huile sur toile, 46,5 × 55,5 cm
The Phillips Collection, Washington

Reproduction: Offset lithographie, 51,5 × 61,5 cm
Unesco Archives: C.425-109
Shorewood Litho, Inc.
Shorewood Publishers, Inc., New York, $4

175 CÉZANNE

NATURE MORTE (CHAISE, BOUTEILLE ET POMMES)
STILL LIFE WITH CHAIR, BOTTLE, APPLES
NATURALEZA MUERTA (SILLA, BOTELLA
Y MANZANAS). 1904–1906
Aquarelle, 45 × 59,7 cm
Courtauld Institute Galleries, University of
London

Reproduction: Phototypie, 45 × 59,5 cm
Unesco Archives: C.425-46
Ganymed Press London Ltd.
Ganymed Press London Ltd., £4.00

176 CÉZANNE

NATURE MORTE AUX POMMES / STILL LIFE WITH
APPLES / BODEGÓN DE LAS MANZANAS
Aquarelle, 47,7 × 63 cm
Kunsthistorisches Museum, Wien

Reproduction: Phototypie, 47,7 × 63 cm
Unesco Archives: C.425-13
Kunstanstalt Max Jaffé
Verlag Anton Schroll & Co., Wien, DM 40

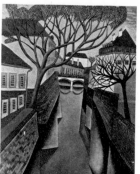

177 CHABA, Karel

Sedlec, Československo, 1925

PRAGUE, UN COIN DE LA VIEILLE VILLE / A QUIET NOOK
IN OLD PRAGUE / PRAGA, RINCÓN DE LA CIUDAD
VIEJA. 1962
Huile sur toile, 110 × 98 cm
Collection particulière, Praha

Reproduction: Offset, 53,5 × 43,5 cm
Unesco Archives: C.426-2
Severografia
*Odeon, nakladatelství krásné literatury a umění,
Praha, 14 Kčs*

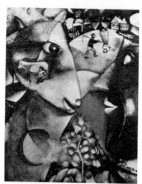

178 CHAGALL, Marc

Vitebsk, Rossija, 1887

MOI ET LE VILLAGE / I AND THE VILLAGE
LA ALDEA Y YO. 1911
Huile sur toile, 192 × 151,5 cm
The Museum of Modern Art, New York
(Mrs. Simon Guggenheim Fund)

Reproduction: Phototypie, 71 × 56 cm
Unesco Archives: C.433-22
Arthur Jaffé Heliochrome Co.
*New York Graphic Society Ltd., Greenwich,
Connecticut, $12*

Reproduction: Offset lithographie, 61 × 48 cm
Unesco Archives: C.433-22b
Shorewood Litho., Inc.
Shorewood Publishers Inc., New York, $4

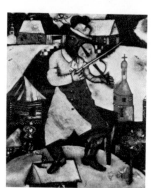

179 CHAGALL

LE VIOLONISTE / THE VIOLINIST
EL VIOLINISTA. 1912–1913
Huile sur toile. 188 × 158 cm
Stedelijk Museum, Amsterdam

Reproduction: Lithographie, 60,3 × 50,6 cm
Unesco Archives: C.433-17
Smeets Lithographers
*New York Graphic Society Ltd., Greenwich,
Connecticut, $12*

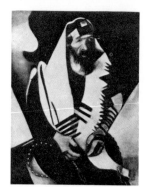

180 CHAGALL

LE RABBIN DE VITEBSK / THE RABBI OF VITEBSK
EL RABINO DE VITEBSK
Huile sur toile, 116,8 × 88,9 cm
The Art Institute of Chicago, Chicago, Illinois

Reproduction: Phototypie, 61,1 × 46.6 cm
Unesco Archives: C.433-4
Arthur Jaffé Heliochrome Co.
*New York Graphic Society Ltd., Greenwich,
Connecticut, $12*

Reproduction: Phototypie, 35,6 × 27,7 cm
Unesco Archives: C.433-4b
Arthur Jaffé Heliochrome Co.
*New York Graphic Society Ltd., Greenwich,
Connecticut, $3*

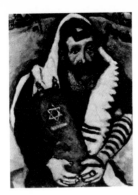

181 CHAGALL

RABBIN PORTANT LES TABLES DE LA LOI
RABBI WITH TORAH
RABINO CON LAS TABLAS DE LA LEY
Gouache et aquarelle, 73,7 × 53,3 cm
Collection particulière

Reproduction: Lithographie, 60,6 × 45,6 cm
Unesco Archives: C.433-10
Smeets Lithographers
*New York Graphic Society Ltd., Greenwich,
Connecticut*, $12

Reproduction: Lithographie, 35,5 × 26,6 cm
Unesco Archives: C.433-10b
Smeets Lithographers
*New York Graphic Society Ltd., Greenwich,
Connecticut*, $3

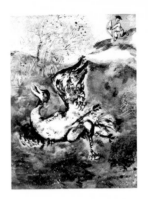

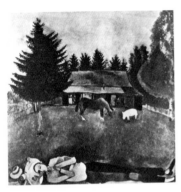

182 CHAGALL

LE POÈTE ALLONGÉ / THE POET RECLINING
EL POETA ACOSTADO. 1915
Huile sur carton, 77 × 77,5 cm
The Tate Gallery, London

Reproduction: Héliogravure, 61 × 60,5 cm
Unesco Archives: C.433-6b
Sun Printers Ltd.
The Medici Society Ltd., London, £2.00

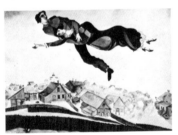

183 CHAGALL

LES AMOUREUX AU-DESSUS DE LA VILLE
LOVERS ABOVE THE TOWN
ENAMORADOS SOBRE LA CIUDAD. 1917
Huile sur toile, 156 × 212 cm
Gosudarstvennaya tret'jakovskaja galereja,
Moskva

Reproduction: Offset, 41 × 57,8 cm
Unesco Archives: C.433-39
J. M. Monnier
F. Hazan, Paris, 35 F

184 CHAGALL

LA MAISON BLEUE / THE BLUE HOUSE
LA CASA AZUL. 1920
Huile sur toile, 66 × 97 cm
Musée des beaux-arts, Liège

Reproduction: Typographie, 14,2 × 21 cm
Unesco Archives: C.433-33
Leemans & Loiseau, SA
Fondation Cultura, Bruxelles, 15 FB

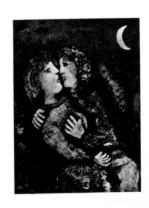

185 CHAGALL

L'OISEAU BLESSÉ D'UNE FLÈCHE
THE WOUNDED BIRD / EL PÁJARO HERIDO
c. 1927
Aquarelle, 51,5 × 41 cm
Stedelijk Museum, Amsterdam

Reproduction: Lithographie, 49 × 39 cm
Unesco Archives: C.433-37
Smeets Lithographers
Stedelijk Museum, Amsterdam, 13,75 fl.

186 CHAGALL

DANSEUSE / DANCER / BAILARINA. 1929
Gouache, 64 × 48,5 cm
Collection particulière

Reproduction: Lithographie, 57,6 × 43,5 cm
Unesco Archives: C.433-20
Steen & Offsetdrukkerij Intenso
Stedelijk Museum, Amsterdam, 13,75 fl.

187 CHAGALL

BOUQUET / BUNCH OF FLOWERS
RAMO DE FLORES. 1929–1930
Gouache, 58 × 45 cm
Collection particulière, Suisse

Reproduction: Héliogravure, 58 × 45 cm
Unesco Archives: C.433-43
Roto-Sadag SA
Les Éditions de Bonvent SA, Genève, 20 FS

188 CHAGALL

LES AMOUREUX / TWO LOVERS
LOS ENAMORADOS. c. 1930
Gouache, 63 × 48 cm
Stedelijk Museum, Amsterdam

Reproduction: Lithographie, 61,5 × 46,5 cm
Unesco Archives: C.433-41
Smeets Lithographers
Stedelijk Museum, Amsterdam, 13,75 fl.

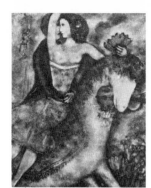

189 CHAGALL

LE CIRQUE (L'ÉCUYÈRE) / THE CIRCUS
EL CIRCO. 1931
Huile sur toile, 100 × 82 cm
Stedelijk Museum, Amsterdam

Reproduction: Lithographie, 61,5 × 49,2 cm
Unesco Archives: C.433-9
Smeets Lithographers
*New York Graphic Society Ltd., Greenwich,
Connecticut,* $12

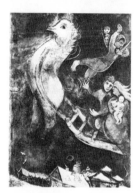

190 CHAGALL

LE CHEVAL VOLANT / THE FLYING HORSE
EL CABALLO VOLADOR. 1945
Huile sur toile, 103 × 70 cm
Collection particulière, New York

Reproduction: Offset, 60 × 43 cm
Unesco Archives: C.433-38
Buchdruckerei Mengis & Sticher
Kunstkreis-Verlag AG, Luzern, 13,50 FS

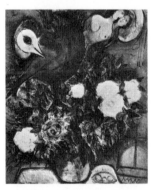

191 CHAGALL

MYSTÈRE MATINAL / MORNING MYSTERY
MISTERIO MATINAL. 1948
Huile sur toile, 61 × 50,8 cm
Collection Mrs. Betty Schutz, Scarsdale,
New York

Reproduction: Héliogravure, 60,4 × 50,2 cm
Unesco Archives: C.433-2
R.R. Donnelley and Sons Co.
*New York Graphic Society Ltd., Greenwich,
Connecticut,* $12

192 CHAGALL

ENCHANTEMENT VESPÉRAL / EVENING
ENCHANTMENT / ENCANTO VESPERTINO. 1948
Huile sur toile, 61 × 50,8 cm
Collection Anton Schutz, Scarsdale,
New York

Reproduction: Héliogravure, 60,4 × 50,2 cm
Unesco Archives: C.433-3
R.R. Donnelley and Sons Co.
*New York Graphic Society Ltd., Greenwich,
Connecticut,* $12

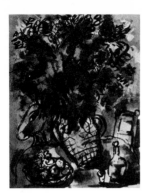

193 CHAGALL

LE BOUQUET / THE BUNCH OF FLOWERS
EL RAMILLETTE. c. 1950
Gouache, 25 × 30 cm
Collection particulière, Paris

Reproduction: Phototypie et pochoir, 36 × 29 cm
Unesco Archives: C.433-32
Daniel Jacomet & Cⁱᵉ
Éditions artistiques et documentaires, Paris, 50 F

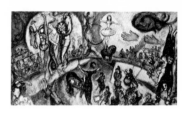

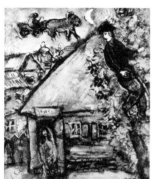

194 CHAGALL

LA MAISON ROUGE / THE RED HOUSE
LA CASA ROJA. 1953
Huile sur toile, 58,8 × 50,8 cm
Landesmuseum, Hannover

Reproduction: Héliogravure, 58,8 × 50,8 cm
Unesco Archives: C.433-30
Graphische Kunstanstalten F. Bruckmann KG
Verlag F. Bruckmann KG, München, DM 55

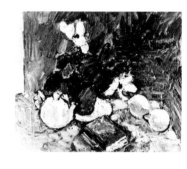

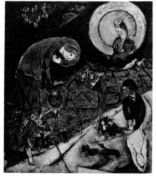

195 CHAGALL

LES TOITS ROUGES / RED ROOFS
LOS TECHOS ROJOS. 1953
Huile sur toile, 230 × 213 cm
Collection de l'artiste, Vence, France

Reproduction: Photolithographie-Offset,
56 × 51 cm
Unesco Archives: C.433-42
Stehli Frères SA
Stehli Frères SA, Zürich, 36 FS

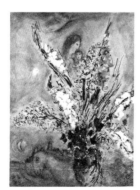

196 CHAGALL

GLAÏEULS / GLADIOLI / GLADÍOLOS. 1955–1956
Huile sur toile, 130 × 97 cm
Collection particulière, Zürich

Reproduction: Phototypie, 68,6 × 51,5 cm
Unesco Archives: C.433-29
Stehli Frères SA
Stehli Frères SA, Zürich, 36 FS

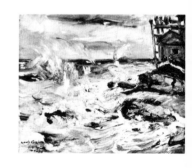

197 CHAGALL

LE GRAND CIRQUE / THE CIRCUS
EL CIRCO. 1956
Huile sur toile, 170 × 309 cm
Collection particulière
Reproduction: Héliogravure, 42 × 76,8 cm
Unesco Archives: C.433-23b
Braun & C*ie*
Éditions Braun, Paris, 38 F

201 CORINTH

PAYSAGE AU BORD DU LAC DE WALCHEN
LANDSCAPE BY LAKE WALCHEN
PAISAJE A ORILLA DEL LAGO DE WALCHEN. 1920
Huile sur toile, 80 × 110 cm
Kunsthalle, Mannheim
Reproduction: Offset, 56,5 × 40,6 cm
Unesco Archives: C.798-11
Reprodruk AG
Samuel Schmitt-Verlag, Zürich, 10 FS

198 CIUCURENCU, Alexandru
Tulcea, Rômania, 1903

CYCLAMEN / CICLAMEN. 1944
Huile sur carton, 49,5 × 60,5 cm
Muzeul de artă al RPR, Bucureşti
Reproduction: Héliogravure, 48 × 59,5 cm
Unesco Archives: C.581-2
Roto Sadag, SA
*New York Graphic Society Ltd., Greenwich,
Connecticut* $12

202 CORINTH

LAC DE WALCHEN / LAKE WALCHEN
LAGO DE WALCHEN. 1921
Huile sur toile, 95 × 120 cm
Collection particulière
Reproduction: Héliogravure, 70 × 88,5 cm
Unesco Archives: C.798-6
Graphische Kunstanstalten F. Bruckmann KG
Verlag F. Bruckmann KG, München, DM 60
Reproduction: Héliogravure, 44,5 × 56,5 cm
Unesco Archives: C.798-6b
Graphische Kunstanstalten F. Bruckmann KG
Verlag F. Bruckmann KG, München, DM 40

199 CONSTANT, Anton Nieuwenhuis
Amsterdam, Nederland, 1921

FÊTE DE LA TRISTESSE / JOYFUL SADNESS
FIESTA DE LA TRISTEZA. 1949
Huile sur toile, 85 × 110 cm
Museum Boymans-van Beuningen, Rotterdam
Reproduction: Lithographie, 42 × 55 cm
Unesco Archives: C.7575-1
Smeets Lithographers
Museum Boymans-van Beuningen, Rotterdam,
8,25 fl.

203 CORINTH

PÂQUES AU LAC DE WALCHEN
EASTER ON LAKE WALCHEN
PASCUA EN EL LAGO DE WALCHEN. 1922
Huile sur toile, 59 × 79 cm
Collection particulière
Reproduction: Phototypie, 56,7 × 75,5 cm
Unesco Archives: C.798-3
Verlag Franz Hanfstaengl
Verlag Franz Hanfstaengl, München, DM 75

200 CORINTH, Lovis
*Tapiau, Ostpreussen, 1858
Zandvoort, Nederland, 1925*

LES BRISANTS / BREAKERS / ROMPIENTE
DEL MAR. 1912
Huile sur toile, 49 × 61 cm
Gemäldegalerie, Dresden
Reproduction: Phototypie, 49 × 61 cm
Unesco Archives: C.798-12
Grafischer Großbetrieb Völkerfreundschaft
VEB Verlag der Kunst, Dresden, DM 26

204 CORINTH

LAC DE WALCHEN / LAKE WALCHEN
LAGO DE WALCHEN. 1923
Huile sur toile, 100 × 80 cm
Collection particulière, New York
Reproduction: Phototypie, 77,3 × 62,2 cm
Unesco Archives: C.798-1
Braun & C*ie*
*Graphic Arts Unlimited, Inc.,
New York,* $12

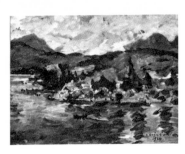

205 CORINTH

LE LAC DE LUCERNE, L'APRÈS-MIDI / LAKE LUCERNE IN
THE AFTERNOON / EL LAGO DE LUCERNA POR LA TARDE.
1924
Huile sur toile, 57,5 × 75,5 cm
Kunsthalle, Hamburg

Reproduction: Offset, 60 × 80 cm
Unesco Archives: C.798-13
Obpacher GmbH
Obpacher GmbH, München, DM 55

206 CORINTH

BOUQUET / RAMILLETE. 1911
Huile sur toile, 54,6 × 69,7 cm
Kunsthalle, Bremen, Bundesrepublik Deutschland

Reproduction: Phototypie, 55,2 × 70,1 cm
Unesco Archives: C.798-4
Verlag Franz Hanfstaengl
Verlag Franz Hanfstaengl, München, DM 75

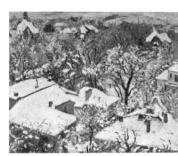

207 CORINTH

ŒILLETS / PINKS CLAVELES. 1920
Huile sur bois, 37,5 × 46,2 cm
Saarland Museum, Saarbrücken

Reproduction: Phototypie, 37,5 × 46,2 cm
Unesco Archives: C.798-9
Die Piperdrucke Verlags-GmbH, München, DM 50

208 CORNEILLE (Corneille Guillaume
Beverloo)
Liège, Belgique, 1922

AZUR, ÉTÉ, PERSIENNE CLOSE
BLUE, SUMMER, CLOSED BLINDS
AZUL, VERANO, PERSIANA CERRADA. 1964
Huile sur toile, 54 × 73 cm
The Israel Museum, Jerusalem

Reproduction: Héliogravure, 54 × 73 cm
Unesco Archives: C.813-2
Roto Sadag SA
*New York Graphic Society Ltd., Greenwich,
Connecticut, $16*

209 CORNEILLE

TERRE PASTORALE / PASTORAL LAND
TIERRA PASTORAL. 1966
Huile sur toile, 162 × 130 cm
Stedelijk Museum, Amsterdam
Reproduction: Lithographie, 68 × 54,5 cm
Unesco Archives: C.813-1
Luii & Co.
Stedelijk Museum, Amsterdam, 13,75 fl.

210 CSÓK, István
Sáregres, Magyarország, 1865
Budapest, Magyarország, 1961
TEMPS D'HIVER AU PRINTEMPS
WINTER WEATHER IN SPRING
INVIERNO EN LA PRIMAVERA. 1913
Huile sur bois, 64 × 80 cm
Magyar Nemzeti Galéria, Budapest
Reproduction: Offset lithographie, 40 × 50 cm
Unesco Archives: C.961-5
Kossuth Nyomda
Képzőművészeti Alap Kiadóvállalata, Budapest,
12 Ft

211 CSONTVÁRY KOSZTKA, Tivadar
Kis-Szeben, Magyarország, 1853
Budapest, Magyarország, 1919
PORTRAIT DE L'ARTISTE / SELF PORTRAIT
AUTORRETRATO. 1900
Huile sur toile, 67 × 39,5 cm
Magyar Memzeti Galéria, Budapest
Reproduction: Typographie, 27 × 15,5 cm
Unesco Archives: C.938-5
Kossuth Nyomda
Képzőművészeti Alap Kiadóvállalata, Budapest, 4 Ft

212 CSONTVÁRY KOSZTKA

PROMENADE À CHEVAL AU BORD DE LA MER
SEASIDE RIDE ON HORSEBACK
PASEO A CABALLO A ORILLAS DEL MAR. 1908
Huile sur toile, 70 × 170 cm
Collection particulière, Budapest
Reproduction: Offset lithographie, 11,5 × 28 cm
Unesco Archives: C.938-3
Kossuth Nyomda
Képzőművészeti Alap Kiadóvállalata, Budapest, 4 Ft

213 DAEYE, Hyppolyte
Gand, Belgique, 1873
Berchem-Anvers, Belgique, 1952
JEUNE FILLE EN ROUGE / THE GIRL IN RED
JOVEN DE ROJO. 1946
Huile sur toile, 94 × 62 cm
Collection Maurice Daeye, Anvers
Reproduction: Offset, 54 × 36 cm
Unesco Archives: D.123-1b
Editions "Est-Ouest"
Éditions "Est-Ouest", Bruxelles, 90 FB

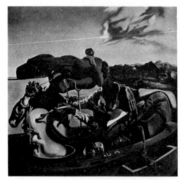

214 DALÍ, Salvador
Figueras, España, 1904
CANNIBALISME D'AUTOMNE
AUTUMN CANNIBALISM
CANIBALISMO DE OTOÑO. 1936
Huile sur toile, 63,5 × 63,5 cm
The Tate Gallery, London
(Edward James Collection)
Reproduction: Typographie, 51 × 51 cm
Unesco Archives: D.143-10
Fine Art Engravers Ltd.
The Tate Gallery Publications Department,
London, £1.80

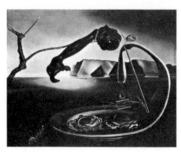

215 DALÍ

LE MOMENT SUBLIME / SUBLIME MOMENT
EL MOMENTO SUBLIME. 1938
Huile sur toile, 38 × 47 cm
Staatsgalerie, Stuttgart
Reproduction: Offset, 48 × 60 cm
Unesco Archives: D.143-15
Illert KG
Forum Bildkunstverlag GmbH, Steinheim a. Main,
DM 38

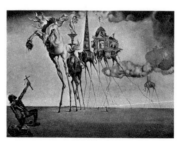

216 DALÍ

LA TENTATION DE SAINT-ANTOINE
THE TEMPTATION OF SAINT ANTHONY
LAS TENTACIONES DE SAN ANTONIO. 1946
Huile sur toile, 89,5 × 119,5 cm
Musées royaux des Beaux-Arts, Bruxelles
Reproduction: Typographie, 21 × 28 cm
Unesco Archives: D.143-9b
Imprimerie Malvaux SA
Fondation Cultura, Bruxelles, 15 FB

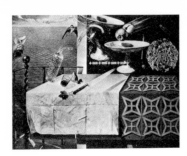

217 DALÍ

NATURE MORTE VIVANTE / LIVING STILL LIFE
BODEGÓN VIVO. 1956
Huile sur toile, 125 × 160 cm
Collection Reynolds Morse Foundation

Reproduction: Phototypie, 54 × 71 cm
Unesco Archives: D.143-5
Arthur Jaffé Heliochrome Co.
*New York Graphic Society Ltd., Greenwich,
Connecticut,* $15

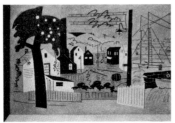

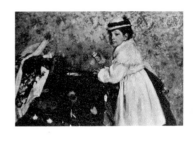

218 DAVIE, Alan
Grangemouth, Scotland, 1920

ESPRIT OISEAU / BIRD SPIRIT
ESPÍRITU PÁJARO. 1970
Détrempe sur toile, 121,5 × 152 cm
Collection Gimpel Fils, London

Reproduction: Phototypie, 40 × 50 cm
Unesco Archives: D.2493-1
Verlag Franz Hanfstaengl
Verlag Franz Hanfstaengl, München, DM 28

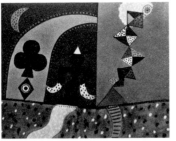

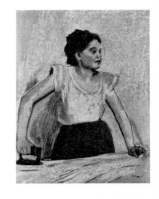

219 DAVIS, Stuart
Philadelphia, Pennsylvania, USA, 1894–1964

PAYSAGE D'ÉTÉ / SUMMER LANDSCAPE
PAISAJE DE VERANO. 1930
Huile sur toile, 73,7 × 106,7 cm
The Museum of Modern Art, New York

Reproduction: Phototypie, 46,4 × 68 cm
Unesco Archives: D.264-2
Arthur Jaffé Heliochrome Co.
The Museum of Modern Art, New York, $5

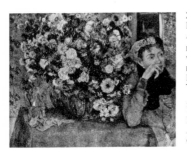

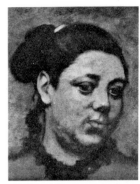

220 DEGAS, Edgar (Hilaire-Germain-
Edgar de Gas)
Paris, France, 1834–1917

FEMME AUX CHRYSANTHÈMES (Mᵐᵉ Hertel)
WOMAN WITH CHRYSANTHEMUMS
LA MUJER DE LOS CRISANTEMOS, 1865
Huile sur toile, 73,7 × 92,7 cm
The Metropolitan Museum of Art, New York

Reproduction: Phototypie, 72,4 × 90,9 cm
Unesco Archives: D.317-24
Kunstanstalt Max Jaffé
*New York Graphic Society Ltd., Greenwich,
Connecticut,* $20

221 DEGAS

BORD DE LA MER AVEC DES DUNES
SEASHORE WITH DUNES
ORILLA DEL MAR CON DUNAS. c. 1869
Aquarelle, 14,4 × 29,8 cm
Graphische Sammlung Albertina, Wien
Reproduction: Phototypie, 14,4 × 29,8 cm
Unesco Archives: D.317-1

Kunstanstalt Max Jaffé
Verlag Anton Schroll & Co., Wien, DM 15

222 DEGAS

PORTRAIT DE MADEMOISELLE HORTENSE
VALPINÇON / PORTRAIT OF MADEMOISELLE
HORTENSE VALPINÇON / RETRATO DE LA
SEÑORITA HORTENSE VALPINÇON. 1869
Huile sur toile, 75,5 × 113,5 cm
The Minneapolis Institute of Arts, Minneapolis,
Minnesota (John R. Van Derlip Fund)
Reproduction: Phototypie, 48 × 71 cm
Unesco Archives: D.317-43
Arthur Jaffé Heliochrome Co.
*New York Graphic Society Ltd., Greenwich,
Connecticut, $15*

223 DEGAS

LA REPASSEUSE / GIRL AT IRONING BOARD
LA PLANCHADORA. 1869
Pastel, 74 × 61 cm
Musée du Louvre, Paris
Reproduction: Offset lithographie, 51,5 × 40,7 cm
Unesco Archives: D.317-28b
Shorewood Litho, Inc.
Shorewood Publishers, Inc., New York, $4

224 DEGAS

TÊTE DE FEMME / HEAD OF A WOMAN
CABEZA DE MUJER. c. 1874
Huile sur toile, 31,7 × 25,7 cm
The Tate Gallery, London
Reproduction: Phototypie, 31,7 × 25,7 cm
Unesco Archives: D.317-29
Ganymed Press London Ltd.
Ganymed Press London Ltd., London, £4.00

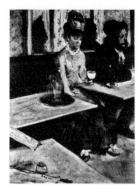

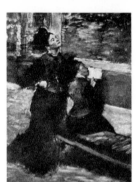

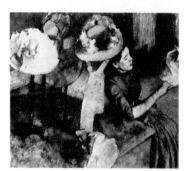

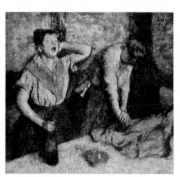

225 DEGAS

L'ABSINTHE / ABSINTH / AJENJO. 1876
Huile sur toile, 92 × 68 cm
Musée du Louvre, Paris
Reproduction: Offset, 61 × 45 cm
Unesco Archives: D.317-79
Obpacher GmbH
Obpacher GmbH, München, DM 45

226 DEGAS

LA VISITE AU MUSÉE / VISIT TO THE MUSEUM / VISITA AL
MUSEO. c. 1877–1880
Huile sur toile, 90 × 67 cm
Museum of Fine Arts, Boston, Massachusetts
Reproduction: Phototypie, 63 × 47 cm
Unesco Archives: D.317-80
Graphische Kunstanstalten E. Schreiber
Museum of Fine Arts, Boston, Massachusetts, $5

227 DEGAS

LA MODISTE / THE MILLINERY SHOP
LA SOMBRERERA. c. 1882
Huile sur toile, 99 × 109,8 cm
The Art Institute of Chicago, Chicago, Illinois
Reproduction: Phototypie, 35,9 × 39,7 cm
Unesco Archives: D.317-7
*Kunstanstalt Max Jaffé, Wien;
Arthur Jaffé, Inc., New York, $6*

228 DEGAS

LES REPASSEUSES / THE IRONERS
LAS PLANCHADORAS. c. 1884
Pastel sur toile, 76 × 81,5 cm
Musée du Louvre, Paris
Reproduction: Héliogravure, 26,5 × 28,3 cm
Unesco Archives: D.317-13b
Draeger Frères
Société ÉPIC, Montrouge, 7 F

Reproduction: Imprimé sur toile, 34,7 × 37,4 cm
Unesco Archives: D.317-13c
Arti Grafiche Ricordi, SpA
Edizioni Beatrice d'Este, Milano, 3500 lire

229 DEGAS

FEMME À L'OMBRELLE / WOMAN WITH A SUNSHADE / MUJER CON SOMBRILLA. c. 1887
Huile sur toile, 27,3 × 20,3 cm
The Glasgow Art Gallery, Glasgow (Burrell Collection)

Reproduction: Phototypie, 27,3 × 20,3 cm
Unesco Archives: D.317-38
Ganymed Press London Ltd.
Ganymed Press London Ltd., London, £1.30

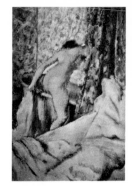

230 DEGAS

«AUX AMBASSADEURS» / THE CABARET
EL CABARET
Huile sur toile, 35,5 × 26,5 cm
Musée des beaux-arts, Lyon

Reproduction: Lithographie, 35,5 × 26.5 cm
Unesco Archives: D.317-68
Smeets Lithographers
New York Graphic Society Ltd., Greenwich, Connecticut, $5

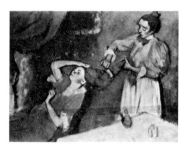

231 DEGAS

LE TUB / THE TUB / LA BAÑERA. 1886
Pastel sur carton, 60 × 83 cm
Musée du Louvre, Paris

Reproduction: Héliogravure, 21 × 27 cm
Unesco Archives: D.317-81
Braun & Cie
Éditions Braun, Paris, 3,30 F

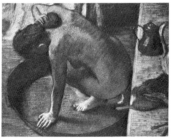

232 DEGAS

APRÈS LE BAIN, FEMME S'ESSUYANT
AFTER THE BATH / DESPUÉS DEL BAÑO
c. 1888–1890
Pastel sur papier, 104 × 98,5 cm
The National Gallery, London

Reproduction: Typographie, 50,7 × 48,2 cm
Unesco Archives: D.317-58
Fine Art Engravers Ltd.
The National Gallery Publications Department, London, £1.20

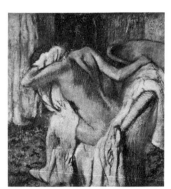

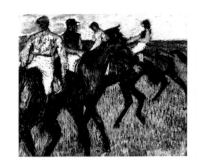

233 DEGAS

LE BAIN MATINAL / THE MORNING BATH
EL BAÑO MATUTINO. c. 1890
Pastel, 70,6 × 43,3 cm
The Art Institut of Chicago, Chicago, Illinois
(Potter Palmer Collection)
Reproduction: Lithographie, 69 × 45,5 cm
Unesco Archives: D.317-77
Smeets Lithographers
*New York Graphic Society Ltd., Greenwich,
Connecticut*, $10

234 DEGAS

LA COIFFURE / COMBING THE HAIR / EL PEINADO.
c. 1892–1895
Huile sur toile, 124 × 150 cm
The National Gallery, London
Reproduction: Héliogravure, 47 × 61 cm
Unesco Archives: D.317-42b
Harrison & Sons Ltd.
*The National Gallery Publications Department,
London*, £1.60

235 DEGAS

LA VOITURE AUX COURSES
THE CARRIAGE AT THE RACES
EL COCHE EN LAS CARRERAS. c. 1870
Huile sur toile, 36 × 55 cm
Museum of Fine Arts, Boston, Massachusetts
Reproduction: Héliogravure, 35 × 54 cm
Unesco Archives: D.317-3b
Braun & Cⁱᵉ
Grafic Arts Unlimited, Inc., New York, $10

236 DEGAS

CHEVAUX DE COURSE / RACE-HORSES
CABALLOS DE CARRERA. 1883
Pastel, 54 × 63 cm
National Museum of Art, Ottawa
Reproduction: Offset, 45 × 54 cm
Unesco Archives: D.317-67
Buchdruckerei Mengis & Sticher
Kunstkreis-Verlag AG, Luzern, 13,50 FS

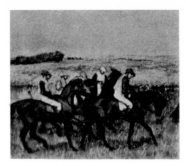

237 DEGAS

JOCKEYS À L'ENTRAÎNEMENT
JOCKEYS AT TRAINING
JOCKEYS ENTRENÁNDOSE. 1885
Pastel, 48,9 × 57,1 cm
Collection Vladimir Horowitz, New York
Reproduction: Phototypie, 41,3 × 48,4 cm
Unesco Archives: D.317-15
Die Piperdrucke Verlags-GmbH, München, DM 50

238 DEGAS

LES COURSES / THE RACES / LAS CARRERAS
Huile sur toile, 26,5 × 35 cm
National Gallery of Art, Washington
(Widener Collection)
Reproduction: Typographie, 21,5 × 28 cm
Unesco Archives: D.317-66
Beck Engraving Co.
National Gallery of Art, Washington, 35 cts

239 DEGAS

LE FOYER DE LA DANSE À L'OPÉRA DE LA
RUE LE PELETIER / THE FOYER DE LA DANSE
AT THE OPERA IN RUE LE PELETIER
EL FOYER DE LA DANSE EN LA ÓPERA
DE LA CALLE LE PELETIER. 1872
Huile sur toile, 32,3 × 46 cm
Musée du Louvre, Paris
Reproduction: Héliogravure, 33,4 × 47,4 cm
Unesco Archives: D.317-21c
Draeger Frères
Société ÉPIC, Montrouge, 14 F

240 DEGAS

RÉPÉTITION D'UN BALLET SUR LA SCÈNE
REHEARSAL OF A BALLET ON THE STAGE
ENSAYO PARA UN BALLET EN ESCENA. 1874
Huile sur toile, 65 × 81 cm
Musée du Louvre, Paris
Reproduction: Héliogravure, 35,5 × 44,3 cm
Unesco Archives: D.317-30d
Draeger Frères
Société ÉPIC, Montrouge, 14 F

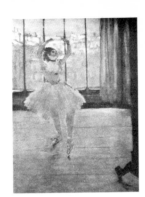

241 DEGAS

LA DANSEUSE CHEZ LE PHOTOGRAPHE
DANCER AT THE PHOTOGRAPHER'S
BAILARINA ANTE EL FOTÓGRAFO. c. 1877–1878
Huile sur toile, 65 × 50 cm
Gosudarstvennyj muzej izobrazitel'nyh iskusstv
imeni A. S. Puškina, Moskva

Reproduction: Phototypie, 32 × 24 cm
Unesco Archives: D.317-61
Grafischer Großbetrieb Völkerfreundschaft
VEB Verlag der Kunst, Dresden, DM 5

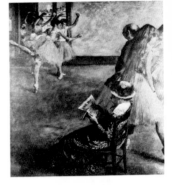

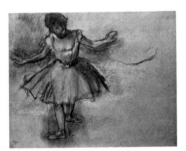

242 DEGAS

DANSEUSE / BALLET DANCER / BAILARINA
c. 1877
Pastel sur papier, 49 × 62 cm
Collection Mr. R. A. Peto, Isle of Wight,
United Kingdom

Reproduction: Photypie, 48 × 61 cm
Unesco Archives: D.317-20
Ganymed Press London Ltd.
Ganymed Press London Ltd., London, £4.00

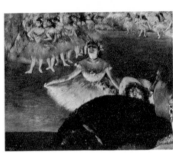

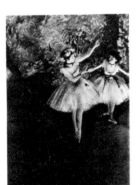

243 DEGAS

DEUX DANSEUSES EN SCÈNE / TWO DANCERS ON THE
STAGE / DOS BAILARINAS EN ESCENA. c. 1877
Huile sur toile, 62 × 46 cm
Courtauld Institute Galleries, University of
London

Reproduction: Héliogravure, 60,8 × 45,7 cm
Unesco Archives: D.317-14, Sun Printers Ltd.
The Pallas Gallery Ltd., London, £1.50

Reproduction: Phototypie, 60,3 × 45,5 cm
Unesco Archives: D.317-14b
Verlag Franz Hanfstaengl.
Verlag Franz Hanfstaengl, München, DM 55

Reproduction: Héliogravure, 56 × 42,5 cm
Unesco Archives: D.317-14c
Fachschriftenverlag und Buchdruckerei AG
Kunstkreis-Verlag AG, Luzern, 13,50 FS

244 DEGAS

DANSEUSE SUR LA SCÈNE / DANCER ON THE STAGE
BAILARINA EN ESCENA. 1878
Pastel, 60 × 44 cm
Musée du Louvre, Paris

Reproduction: Héliogravure, 57 × 39,5 cm
Unesco Archives: D.317-12
Éditions Braun, Paris, 33 F

Reproduction: Phototypie, 50 × 35 cm
Unesco Archives: D.317-12d
Grafischer Großbetrieb Völkerfreundschaft
VEB Verlag der Kunst, Dresden, DM 24

Reproduction: Offset, 57 × 42,7 cm
Unesco Archives: D.317-12f
Säuberlin & Pfeiffer SA
Éditions D. Rosset, Pully, 12 FS

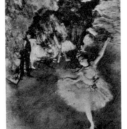

245 DEGAS

CLASSE DE BALLET / BALLET CLASS
CLASE DE DANZA. c. 1878
Huile sur toile, 81,3 × 74,9 cm
Philadelphia Museum of Art, Philadelphia,
Pennsylvania
Reproduction: Phototypie, 71,1 × 66,2 cm
Unesco Archives: D.317-2
Arthur Jaffé Heliochrome Co.
*New York Graphic Society Ltd., Greenwich,
Connecticut,* $18

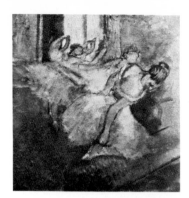

249 DEGAS

DANSEUSES / DANCERS / BAILARINAS. c. 1880
Huile sur toile, 72,4 × 73 cm
The National Gallery, London
Reproduction: Typographie, 34,2 × 35,5 cm
Unesco Archives: D.317-25
Alabaster Passmore & Sons Ltd.
*The National Gallery Publications Department,
London,* 32 P.

246 DEGAS

LE BALLET (DANSEUSE AU BOUQUET)
THE BALLET (DANCER WITH BOUQUET)
EL BALLET (BAILARINA CON UN RAMO DE FLORES)
1878
Pastel, 40 × 50,5 cm
Museum of Art, Rhode Island School of Design,
Providence, Rhode Island
Reproduction: Phototypie, 40 × 50 cm
Unesco Archives: D.317-22
Arthur Jaffé Heliochrome Co.
*New York Graphic Society Ltd., Greenwich,
Connecticut,* $10

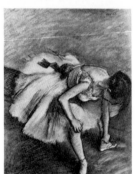

250 DEGAS

DANSEUSE ASSISE NOUANT SON BRODEQUIN
DANCER SEATED LACING HER BUSKIN
BAILARINA ASENTADA ATÁNDOSE LA ZAPATILLA
DE BAILE. c. 1882
Pastel, 62 × 49 cm
Musée du Louvre, Paris
Reproduction: Héliogravure, 56,6 × 43,5 cm
Unesco Archives: D.317-32
Braun & Cie
Éditions Braun, Paris, 33 F

247 DEGAS

DANSEUSES SE PRÉPARANT POUR LE BALLET
DANCERS PREPARING FOR THE BALLET
BAILARINAS PREPARÁNDOSE PARA EL BALLET
c. 1878–1880
Huile sur toile, 73,7 × 59 cm
The Art Institute of Chicago, Chicago, Illinois
(Potter Palmer Collection)
Reproduction: Phototypie, 72 × 58,4 cm
Unesco Archives: D.317-4
Arthur Jaffé Heliochrome Co.
*New York Graphic Society Ltd., Greenwich,
Connecticut,* $16

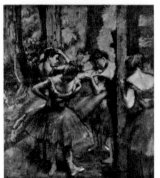

251 DEGAS

DANSEUSES (ROSE ET VERT)
DANCERS (PINK AND GREEN)
BAILARINAS (ROSA Y VERDE). 1890
Huile sur toile, 82,2 × 75,5 cm
The Metropolitan Museum of Art, New York
Reproduction: Phototypie, 60,6 × 55,4 cm
Unesco Archives: D.317-8
Arthur Jaffé Heliochrome Co.
*New York Graphic Society Ltd., Greenwich,
Connecticut;* $15

248 DEGAS

DANSEUSE À L'ÉVENTAIL / DANCER WITH FAN
BAILARINA CON ABANICO. 1879
Pastel, 45 × 29 cm
Collection particulière
Reproduction: Héliogravure, 47 × 30 cm
Unesco Archives: D.317-46b
Draeger Frères
Société ÉPIC, Montrouge, 14 F

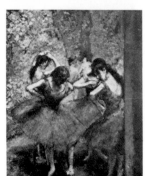

252 DEGAS

DANSEUSES BLEUES / BALLET DANCERS IN BLUE
BAILARINAS AZULES. c. 1890
Pastel, 85 × 75,5 cm
Musée du Louvre, Paris
Reproduction: Héliogravure, 54 × 47 cm
Unesco Archives: D.317-47
Braun & Cie
Éditions Braun, Paris, 33 F
Reproduction: Offset, 59 × 51,5 cm
Unesco Archives: D.317-47d
Raiber
Schuler-Verlag, Stuttgart, DM 28

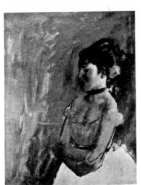

253 DEGAS

DANSEUSE À MI-CORPS / A BALLET GIRL
BUSTO DE BAILARINA. c. 1890
Huile sur toile, 61 × 50 cm
Museum of Fine Arts, Boston, Massachusetts

Reproduction: Lithographie, 54 × 43,5 cm
Unesco Archives: D.317-73
Smeets Lithographers
Museum of Fine Arts, Boston, Massachusetts, $5.95

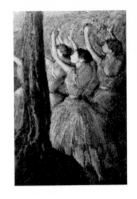

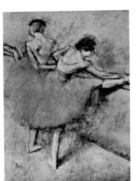

254 DEGAS

DANSEUSES À LA BARRE / DANCERS AT THE
PRACTICE BAR / BAILARINAS EN LA BARRA. 1895
Huile sur toile, 129,5 × 96,5 cm
The Phillips Collection, Washington

Reproduction: Lithographie, 78,7 × 59,6 cm
Unesco Archives: D.317-19
The United States Printing and Lithograph Co.
*New York Graphic Society Ltd., Greenwich,
Connecticut, $18*

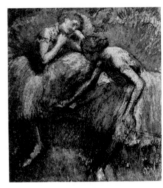

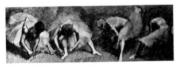

255 DEGAS

DANSEUSES AJUSTANT LEURS CHAUSSONS
DANCERS ADJUSTING THEIR SLIPPERS
BAILARINAS ATÁNDOSE LAS ZAPATILLAS.
c. 1893–1898
Huile sur toile, 70,5 × 200,6 cm
The Cleveland Museum of Art, Cleveland, Ohio

Reproduction: Offset, 41 × 119 cm
Unesco Archives: D.317-6c
J. Chr. Sørensen & Co. A/S
Minerva Reproduktioner, Copenhagen, 38 kr.

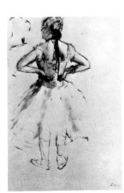

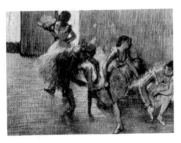

256 DEGAS

DANSEUSES SUR UNE BANQUETTE
DANCERS ON A BENCH
BAILARINAS EN UNA BANQUETA. 1898
Pastel, 51,8 × 73,1 cm
The Glasgow Art Gallery, Glasgow

Reproduction: Phototypie, 51,8 × 73,1 cm
Unesco Archives: D.317-31
Chiswick Press, Eyre and Spottiswoode, Ltd.
The Pallas Gallery Ltd., London, £3.00

257 DEGAS

DANSEUSES ROSES / DANCERS IN PINK
BAILARINAS ROSAS. c. 1898
Pastel, 84 × 58 cm
Museum of Fine Arts, Boston, Massachusetts
Reproduction: Offset lithographie, 58 × 40 cm
Unesco Archives: D.317-69
Smeets Lithographers
Harry N. Abrams, Inc., New York, $5.95

258 DEGAS

LES GRANDES DANSEUSES VERTES
THE GREEN DANCERS
LAS BAILARINAS VERDES. c. 1898
Pastel sur papier, 75 × 70 cm
Ny Carlsberg Glyptotek, København
Reproduction: Offset lithographie, 58 × 53 cm
Unesco Archives: D.317-75
J. Chr. Sørensen & Co. A/S
Minerva Reproduktioner, København, 25 kr.

259 DEGAS

DANSEUSE ROSE / THE PINK DANCER
BAILARINA ROSA
Peinture à l'essence sur papier rose
Musée du Louvre, Paris
Reproduction: Offset lithographie, 38,3 × 27 cm
Unesco Archives: D.317-40
J. M. Monnier
F. Hazan, Paris, 25 F

260 DEINEKA, Alexander Alexandrovitch
Orel, Rossija, 1899

LA DÉFENSE DE PETROGRAD
THE DEFENCE OF PETROGRAD
LA DEFENSA DE PETROGRADO. 1928
Huile, 218 × 354 cm
Gosudarstvennaja tret'jakovskaja galereja.
Moskva
Reproduction: Phototypie, 25 × 28 cm
Unesco Archives: D.324-1
Grafischer Großbetrieb Völkerfreundschaft
VEB Verlag der Kunst, Dresden, DM 5

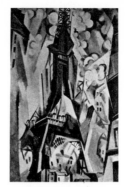

261 DELAUNAY, Robert
Paris, France, 1885
Montpellier, France, 1941

LA TOUR EIFFEL / THE EIFFEL TOWER
LA TORRE EIFFEL. 1910–1911
Huile sur toile, 195,5 × 129 cm
Kunstmuseum, Basel
Reproduction: Héliogravure, 79,5 × 52,5 cm
Unesco Archives: D.341-2
Braun & Cie
Éditions Braun, Paris, 38 F
Reproduction: Offset, 58,4 × 39 cm
Unesco Archives: D.341-2b
Buchdruckerei Mengis & Sticher
Kunstkreis Verlag AG, Luzern, 13,50 FS

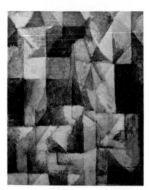

262 DELAUNAY

FENÊTRES OUVERTES SIMULTANÉMENT
(1re partie, 3e motif)
WINDOWS OPENED SIMULTANEOUSLY
(1st part, 3rd motive)
VENTANAS ABIERTAS SIMULTANEAMENTE
1.ª parte, 3.er motivo). 1912
Huile sur toile, 46 × 37,5 cm
The Tate Gallery, London
Reproduction: Offset lithographie, 43,2 × 35,5 cm
Unesco Archives: D.341-3
Beck & Partridge Ltd.
The Tate Gallery Publications Department, London,
£1.80

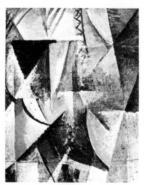

263 DELAUNAY

UNE FENÊTRE / A WINDOW / UNA VENTANA
1912–1913
Huile sur toile, 111 × 90 cm
Musée national d'art moderne, Paris
Reproduction: Offset, 56 × 44,5 cm
Unesco Archives: D.341-1
Buchdruckerei Mengis & Sticher
Kunstkreis-Verlag AG, Luzern, 13,50 FS

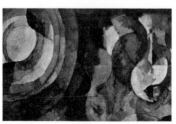

264 DELAUNAY

FORMES CIRCULAIRES / CIRCULAR FORMS
FORMAS CIRCULARES. 1912–1913
Huile sur toile, 65 × 100 cm
Stedelijk Museum, Amsterdam
Reproduction: Lithographie, 42 × 65 cm
Unesco Archives: D.341-4
Smeets Lithographers
Stedelijk Museum, Amsterdam, 13,75 fl.

265 DELVAUX, Paul
Antheit, Belgique, 1897

SAPPHO / SAFO. 1957
Huile sur bois, 90 × 140 cm
Collection Dr. P. Willems, Bruxelles

Reproduction: Typographie, 28 × 18 cm
Unesco Archives: D.367-2
Erasmus
Fondation Cultura, Bruxelles, 15 FB

266 DELVAUX

FAUBOURG / SUBURB / ARRABAL. 1960
Huile sur toile
Collection particulière

Reproduction: Offset, 33 × 49 cm
Unesco Archives: D.367-6
Éditions Est-Ouest
Éditions Est-Ouest, Bruxelles, 90 FB

267 DEMUTH, Charles
Lancaster, Pennsylvania, USA, 1883–1935

LANCASTER. 1920
Détrempe et crayon sur papier,
59,5 × 49,5 cm
Philadelphia Museum of Art, Philadelphia,
Pennsylvania

Reproduction: Offset lithographie, 55 × 44,5 cm
Unesco Archives: D.369-1
Smeets Lithographers
Harry N. Abrams, Inc., New York, $5.95

268 DERAIN, André
Chatou, France, 1880
Chambourcy, France, 1954

COLLIOURE. 1905
Huile sur toile, 65 × 81 cm
Folkwang-Museum, Essen

Reproduction: Offset, 45 × 55,5 cm
Unesco Archives: D.427-27
Buchdruckerei Mengis & Sticher
Kunstkreis-Verlag AG, Luzern, 13,50 FS

122

269 DERAIN

LE PONT DE LONDRES / LONDON BRIDGE
EL PUENTE DE LONDRES. 1906
Huile sur toile, 66 × 99 cm
The Museum of Modern Art, New York
(Gift of Mr. and Mrs. Charles Zadok)
Reproduction: Phototypie, 43,5 × 76,2 cm
Unesco Archives: D.427-15
Arthur Jaffé Heliochrome Co.
The Museum of Modern Art, New York, $5

270 DERAIN

BLACKFRIARS (LONDRES) / BLACKFRIARS
(LONDON). 1907
Huile sur toile, 82 × 100 cm
Glasgow Art Gallery, Glasgow
Reproduction: Phototypie, 50 × 61,5 cm
Unesco Archives: D.427-13
Ganymed Press London Ltd.
Ganymed Press London Ltd., London, £3

271 DERAIN

PÉNICHES SUR LA TAMISE / BARGES ON THE
THAMES / GABARRAS SOBRE EL TÁMESIS
Huile sur toile, 81,3 × 99 cm
City Art Gallery and Temple Newsam House,
Leeds, United Kingdom
Reproduction: Héliogravure, 46 × 58 cm
Unesco Archives: D.427-14
Graphische Anstalt C. J. Bucher AG
Samuel Schmitt-Verlag, Zürich, 10 FS

272 DERAIN

BATEAUX DE PÊCHE / FISHING BOATS
BARCOS DE PESCA. 1905
Huile sur toile, 80 × 100 cm
Gosudarstvennyj muzej izobrazitel'nyh iskusstv
imeni A.S. Puškina, Moskva
Reproduction: Phototypie, 49 × 60 cm.
Unesco Archives: D.427-28
Grafischer Großbetrieb Völkerfreundschaft
VEB Verlag der Kunst, Dresden, DM 26

273 DERAIN

PAYSAGE: LE CHÊNE BLEU / LANDSCAPE:
THE BLUE OAK / PAISAJE: LA ENCINA AZUL
Huile sur toile, 59,7 × 76,2 cm
Collection particulière
Reproduction: Phototypie, 59,5 × 75,8 cm
Unesco Archives: D.427-1b
Die Piperdrucke Verlags-GmbH, Münchén, DM 78
Reproduction: Lithographie, 40,8 × 50,8 cm
Unesco Archives: D.427-1
Western Printing and Lithographing Co.
New York Graphic Society Ltd., Greenwich,
Connecticut, $6

274 DERAIN

LE VIEUX PONT / THE OLD BRIDGE
EL PUENTE VIEJO. 1910
Huile sur toile, 81 × 100,3 cm
National Gallery of Art, Washington,
(Chester Dale Collection)
Reproduction: Phototypie, 63,5 × 78,7 cm
Unesco Archives: D.427-7
Arthur Jaffé Heliochrome Co.
New York Graphic Society Ltd., Greenwich,
Connecticut, $18

275 DERAIN

GRAVELINES
Huile sur toile, 65 × 90 cm
Musée national d'art moderne, Paris
Reproduction: Phototypie, 51,3 × 78,6 cm
Unesco Archives: D.427-3
Kunstanstalt Max Jaffé
Kunstanstalt Max Jaffé, Wien;
Arthur Jaffé, Inc., New York, $15

276 DERAIN

CASTELGANDOLFO
Huile sur toile
Collection particulière
Reproduction: Typographie, 41 × 50 cm
Unesco Archives: D.427-20
VEB Graphische Werke
Verlag E. A. Seemann, Köln, DM 12
VEB E. A. Seemann, Leipzig, M 7,50

277 DERKOVITS, Gyula
Szombathely, Magyarország, 1894
Budapest, Magyarország, 1934

<small>LE LONG DE LA VOIE / ALONG THE RAILWAY
CERCA DEL FERROCARRIL. 1932</small>
Huile sur toile, 72,2 × 101,2 cm
Magyar Nemzeti Galéria, Budapest

Reproduction: Typographie, 19,1 × 27 cm
Unesco Archives: D.434-1
Kossuth Nyomda
Képzőművészeti Alap Kiadóvállalata, Budapest, 4 Ft

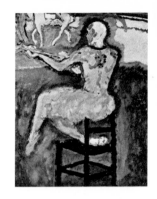

278 DIX, Otto
Untermhaus b. Gera, Deutschland, 1891
Singen, Deutschland, 1969

<small>PAYSAGE DU HAUT-RHIN / LANDSCAPE OF THE UPPER
RHINE / PAISAJE DEL RIN. 1938</small>
Huile sur carton bakélisé, 66 × 85 cm
Staatliche Kunstsammlungen, Dresden

Reproduction: Offset, 38,3 × 50 cm
Unesco Archives: D.619-4
VEB Graphische Werke
VEB E. A. Seeman, Leipzig, M 10

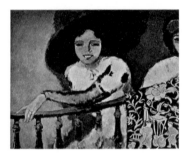

279 DOMASCHNIKOV, Boris Petrovitch
(?) 1924

<small>PAVOTS / POPPIES / AMAPOLAS</small>
Huile sur toile, 85 × 95 cm
Collection particulière

Reproduction: Offset, 45,5 × 50 cm
Unesco Archives: D.666-1
VEB Graphische Werke
VEB E. A. Seeman, Leipzig, M 10

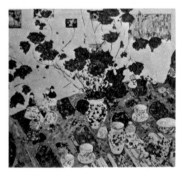

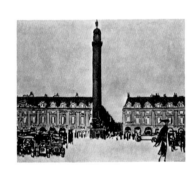

280 DONGEN, Kees van
Delfshaven, Nederland, 1877
Monaco, 1968

<small>NU / NUDE / DESNUDO</small>
Huile sur toile, 99 × 80 cm
Städtisches Museum, Wuppertal,
Bundesrepublik Deutschland

Reproduction: Phototypie, 69,5 × 56 cm
Unesco Archives: D.682-7
Verlag Franz Hanfstaengl
Verlag Franz Hanfstaengl, München, DM 70

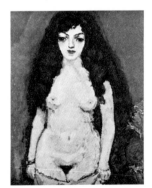

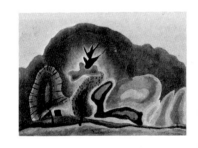

281 VAN DONGEN

LE CLOWN / THE CLOWN / EL PAYASO. 1907
Huile sur toile, 74 × 60 cm
Collection particulière, Paris

Reproduction: Phototypie, 60 × 48 cm
Unesco Archives: D.682-9
Grafischer Großbetrieb Völkerfreundschaft
VEB Verlag der Kunst, Dresden, DM 26

282 VAN DONGEN

FEMME À LA BALUSTRADE
WOMAN AT A BALUSTRADE
MUJER ASOMADA A LA BARANDA. 1911
Huile sur toile, 81 × 100 cm
Musée de l'Annonciade, St-Tropez

Reproduction: Offset lithographie, 42,2 × 51,7 cm
Unesco Archives: D.682-10
Shorewood Litho, Inc.
Shorewood Publishers, Inc., New York, $4

283 VAN DONGEN

PLACE VENDÔME VERS 1920 / PLACE VENDÔME
AROUND 1920 / PLACE VENDÔME HACIA 1920
Huile sur toile, 80 × 100 cm
Collection particulière

Reproduction: Héliogravure, 65,5 × 79,5 cm
Unesco Archives: D.682-11
Braun & Cie
Éditions Braun, Paris, 38 F

284 DOVE, Arthur
Canandaigua, New York, USA, 1880
Huntington, Long Island, New York, USA, 1946

MARS, ORANGE ET VERTE / MARS, ORANGE
AND GREEN / MARTE, NARANJA Y VERDE. 1935
Huile sur toile
Collection particulière

Reproduction: Phototypie, 33,8 × 51 cm
Unesco Archives: D.743-1
Kunstanstalt Max Jaffé
*New York Graphic Society Ltd., Greenwich,
Connecticut, $7.50*

285 DOVE

LE MOULIN / ABSTRACT, THE FLOUR MILL
EL MOLINO. 1938
Huile sur toile, 66 × 40,5 cm
The Phillips Collection, Washington

Reproduction: Héliogravure, 65 × 40 cm
Unesco Archives: D.743-2
Roto-Sadag SA
*New York Graphic Society Ltd., Greenwich,
Connecticut, $12*

286 DUBUFFET, Jean
Le Havre, France, 1901

DEUX MÉCANOS / TWO MECHANICS
DOS MECÁNICOS. 1944
Huile sur toile, 73,2 × 60,5 cm
Collection particulière

Reproduction: Offset lithographie, 58 × 47 cm
Unesco Archives: D.821-1
J. Chr. Sørensen & Co. A/S
Minerva Reproduktioner, København, 24 kr.

287 DUCHAMP, Marcel
Blainville, France, 1887
Paris, France, 1968

NU DESCENDANT UN ESCALIER, Nº 2
NUDE DESCENDING A STAIRCASE, NO. 2
DESNUDO BAJANDO UNA ESCALERA, N.º 2. 1912
Huile sur toile, 147,3 × 89 cm
Philadelphia Museum of Art, Philadelphia,
Pennsylvania (The Louise and Walter Arensberg
Collection)

Reproduction: Phototypie, 76 × 45,8 cm
Unesco Archives: D.826-1
Arthur Jaffé Heliochrome Co.
*New York Graphic Society Ltd., Greenwich,
Connecticut, $18*

Reproduction: Offset lithographie, 61 × 36,8 cm
Unesco Archives: D.826-1b
Shorewood Litho, Inc.
Shorewood Publishers, Inc., New York, $4

288 DUCHAMP

BROYEUSE DE CHOCOLAT Nº 2
CHOCOLATE GRINDER Nº 2
MOLEDORA DE CHOCOLATE N.º 2. 1914
Huile, fil et crayon sur toile, 64,7 × 54 cm
Philadelphia Museum of Art, Philadelphia,
Pennsylvania (The Louise and Walter
Arensberg Collection)

Reproduction: Phototypie, 60 × 51 cm
Unesco Archives: D.826-2
Triton Press Inc.
*New York Graphic Society Ltd., Greenwich,
Connecticut, $15*

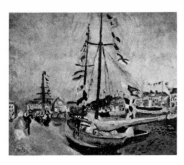

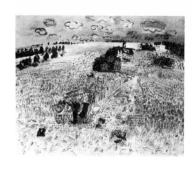

289 DUFY, Raoul
Le Havre, France, 1877
Forcalquier, France, 1953
YACHT PAVOISÉ AU HAVRE
LE HAVRE: YACHT DRESSED WITH FLAGS
LE HAVRE: YATE EMPAVESADO. 1904
Huile sur toile, 68 × 80,5 cm
Nouveau Musée des beaux-arts, Le Havre

Reproduction: Offset, 46,5 × 54,5 cm
Unesco Archives: D.865-83b
Graphische Anstalt und Druckerei Karl
Autenrieth
Schuler Verlag, Stuttgart, DM 28

290 DUFY
LA CALÈCHE DANS LE BOIS DE BOULOGNE
THE CARRIAGE IN THE BOIS DE BOULOGNE
LA CARRETELA EN EL BOIS DE BOULOGNE. 1909
Huile sur toile, 46 × 55 cm
Museum Boymans-van Beuningen, Rotterdam

Reproduction: Offset, 51 × 61,3 cm
Unesco Archives: D.865-76
Smeets Lithographers
Museum Boymans-van Beuningen, Rotterdam,
8,25 fl.

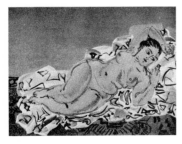

291 DUFY
NU COUCHÉ / RECLINING NUDE
DESNUDO ACOSTADO. 1930
Huile sur toile, 61 × 81 cm
Musée du Louvre, Paris

Reproduction: Phototypie, 22 × 30 cm
Unesco Archives: D.865-59
Grafischer Großbetrieb Völkerfreundschaft
VEB Verlag der Kunst, Dresden, DM 5

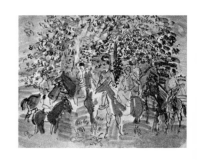

292 DUFY
PALM BEACH – DÉCOR DE BALLET
PALM BEACH – DECOR FOR A BALLET
PALM BEACH – DECORACIÓN DE BALLET. 1933
Gouache sur papier, 50 × 65 cm
Collection particulière

Reproduction: Héliogravure, 44,5 × 57 cm
Unesco Archives: D.865-74
Braun & Cie
Éditions Braun, Paris, 33 F

293 DUFY

LE CHAMP DE BLÉ / THE CORNFIELD
EL CAMPO DE TRIGO
Huile sur toile, 130 × 162,4 cm
Collection Mrs. Anne Kessler, Rutland,
United Kingdom
Reproduction: Phototypie, 52,5 × 66 cm
Unesco Archives: D.865-22
Ganymed Press London Ltd.
Ganymed Press London Ltd., London, £3.00

297 DUFY

HARAS DU PIN
Aquarelle, 50,8 × 66 cm
Baltimore Museum of Art, Baltimore, Maryland
Reproduction: Lithographie, 54,6 × 72 cm
Unesco Archives: D.865-9
The United States Printing and Lithograph Co.
*New York Graphic Society Ltd., Greenwich,
Connecticut,* $15

294 DUFY

SAINT CLOUD
Huile sur toile, 72 × 60 cm
Musée de peinture et de sculpture, Grenoble
Reproduction: Lithographie, 61 × 49 cm
Unesco Archives: D.865-89
Smeets Lithographers
*New York Graphic Society Ltd., Greenwich,
Connecticut,* $10

298 DUFY

LE CHAMP DE COURSES À DEAUVILLE
DEAUVILLE RACETRACK
EL HIPÓDROMO DE DEAUVILLE. 1929
Huile sur toile, 65 × 81,3 cm
Nelson Gallery – Atkins Museum, Kansas City,
Missouri
Reproduction: Lithographie, 56,8 × 70,8 cm
Unesco Archives: D.865-52
H.S. Crocker Co., Inc.
*Nelson Gallery – Atkins Museum, Kansas City,
Missouri,* $10

295 DUFY

ÉTUDE POUR UN PORTRAIT DE J.B.A. KESSLER
ET DE SA FAMILLE À CHEVAL – PAYSAGE
SKETCH FOR A PORTRAIT OF J.B.A. KESSLER
AND FAMILY ON HORSEBACK – LANDSCAPE
ESTUDIO PARA UN RETRATO DE J.B.A. KESSLER
Y DE SU FAMILIA A CABALLO – PAISAJE
Aquarelle, 64,2 × 49 cm
Collection Mrs. Anne Kessler, Rutland,
United Kingdom
Reproduction: Offset lithographie, 45,5 × 61 cm
Unesco Archives: D.865-81
The Curwen Press Ltd.
*The Tate Gallery Publications Department,
London,* £2.02½

299 DUFY

LE PADDOCK À DEAUVILLE
THE PADDOCK AT DEAUVILLE
LA DEHESA EN DEAUVILLE
Aquarelle, 47 × 66 cm
Collection Dr Roudinesco, Paris
Reproduction: Offset lithographie, 35 × 45 cm
Unesco Archives: D.865-35
J.M. Monnier
F. Hazan, Paris, 35 F

296 DUFY

CAVALIERS: ÉTUDE POUR UN PORTRAIT
DE J.B.A. KESSLER ET DE SA FAMILLE À CHEVAL
RIDERS: SKETCH FOR A PORTRAIT
OF J.B.A. KESSLER AND FAMILY ON HORSEBACK
JINETES: ESTUDIO PARA UN RETRATO
DE J.B.A. KESSLER Y DE SU FAMILIA A CABALLO
Aquarelle, 63,5 × 49,5 cm
Collection Mrs. Anne Kessler, Rutland,
United Kingdom
Reproduction: Offset lithographie, 47 × 61,2 cm
Unesco Archives: D.865-82
The Curwen Press Ltd.
*The Tate Gallery Publications Department,
London,* £2.02½

300 DUFY

LE PADDOCK / THE PADDOCK / LA DEHESA
Gouache, 50 × 66 cm
Stedelijk Museum, Amsterdam
Reproduction: Lithographie, 44,7 × 57,8 cm
Unesco Archives: D.865-37
Steen & Offsetdrukkerij Intenso
Stedelijk Museum, Amsterdam, 13,75 fl.

301 DUFY

CHÂTEAU ET CHEVAUX / CHATEAU
AND HORSES / CASTILLO Y CABALLOS. 1930
Aquarelle, 60,3 × 73 cm
The Phillips Collection, Washington

Reproduction: Lithographie, 58,3 × 71 cm
Unesco Archives: D.865-12
The United States Printing and Litho-
graph Co.
*New York Graphic Society Ltd., Greenwich,
Connecticut,* $15

302 DUFY

MARINE / SEASCAPE / MARINA
Huile sur toile, 81 × 65 cm
Collection particulière, Suisse

Reproduction: Héliogravure, 54 × 43 cm
Unesco Archives: D.865-91
Roto-Sadag SA
Les Éditions de Bonvent SA, Genève, 20 FS

303 DUFY

LA MER AU HAVRE / SEASCAPE, LE HAVRE
EL MAR EN EL HAVRE. 1924–1925
Aquarelle, 43 × 54 cm
Musée national d'art moderne, Paris

Reproduction: Phototypie et pochoir,
46,7 × 56,2 cm
Unesco Archives: D.865-20
Daniel Jacomet & C^{ie}
*Éditions artistiques et documentaires,
Paris,* 60 F

304 DUFY

CASINO DE NICE / THE CASINO IN NICE
EL CASINO DE NIZA, 1927
Gouache, 49,5 × 61 cm
Collection Georges Moos, Genève

Reproduction: Lithographie, 50,2 × 61 cm
Unesco Archives: D.865-30
Smeets Lithographers
*New York Graphic Society Ltd., Greenwich,
Connecticut,* $12

305 DUFY

LA JETÉE D'HONFLEUR / JETTY AT HONFLEUR
EL MUELLE DE HONFLEUR. 1928
Huile sur toile, 65 × 81 cm
Musée d'art moderne de la ville de Paris
Reproduction: Offset, 47,3 × 56,5 cm
Unesco Archives: D.865-79
The Medici Press
The Medici Society Ltd., London, £1.00

306 DUFY

DEAUVILLE, 1929
Huile sur toile, 60,5 × 73,5 cm
Kunstmuseum, Basel
Reproduction: Offset, 45 × 56 cm
Unesco Archives: D.865-77
Buchdruckerei Mengis & Sticher
Kunstkreis-Verlag AG, Luzern, FS 13,50

307 DUFY

LA PLAGE À NICE / SEA FRONT AT NICE
LA PLAYA DE NIZA. c. 1932
Huile sur toile, 38,3 × 47 cm
Collection Marcus Wickham-Boynton, Yorkshire
Reproduction: Offset lithographie, 38,3 × 47 cm
Unesco Archives: D.865-33
John Swain & Sons Ltd.
Soho Gallery Ltd., London, £1.50

308 DUFY

SÉCHAGE DE VOILES / DRYING THE SAILS
SECANDO LAS VELAS. 1933
Huile sur toile, 38,1 × 90,2 cm
The Tate Gallery, London
Reproduction: Héliogravure, 31 × 73,4 cm
Unesco Archives: D.865-32
Sun Printers
The Pallas Gallery Ltd., London, £1.50

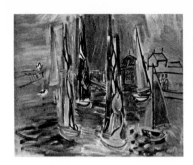

309 DUFY

YACHTS À TROUVILLE / YACHTS AT TROUVILLE
YATES EN TROUVILLE
Huile sur toile, 51 × 61,5 cm
Collection particulière, Paris
Reproduction: Phototypie, 51 × 61,5 cm
Unesco Archives: D.865-54
Die Piperdrucke Verlags-GmbH, München, DM 58

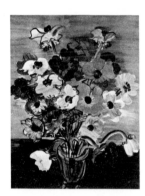

310 DUFY

ANÉMONES / ANEMONES / ANEMONAS. 1937
Gouache sur papier, 65 × 50 cm
Collection particulière, Paris
Reproduction: Héliogravure, 56,8 × 43,2 cm
Unesco Archives: D.865-70
Braun & Cⁱᵉ
Éditions Braun, Paris, 33 F

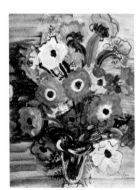

311 DUFY

BOUQUET D'ANÉMONES / BOUQUET OF ANEMONES
RAMO DE ANEMONAS. 1937
Gouache, 65 × 50 cm
Collection particulière
Reproduction: Offset, 38,5 × 30 cm
Unesco Archives: D.865-90
Braun & Cⁱᵉ
Éditions Braun, Paris, 20 F

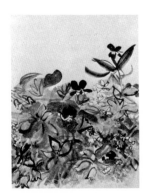

312 DUFY

CLÉMATITES / CLEMATIS / CLEMÁTIDES
Aquarelle, 35,5 × 26,6 cm
Collection particulière, Lausanne
Reproduction: Phototypie et pochoir,
35,5 × 26,6 cm
Unesco Archives: D.865-49
Daniel Jacomet & Cⁱᵉ
Éditions artistiques et documentaires, Paris, 40 F

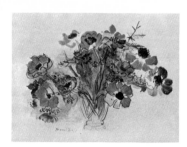

313 DUFY

ANÉMONES / ANEMONES / ANEMONAS
Aquarelle, 50 × 65 cm
Collection M^{me} G. Dufy, Paris
Reproduction: Offset, 31 × 44 cm
Unesco Archives: D.865-57
J. M. Monnier
F. Hazan, Paris, 25 F

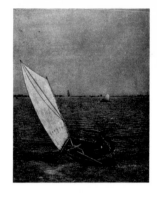

314 DUFY

LA CAGE / THE CAGE / LA JAULA
Aquarelle
Collection particulière, Paris
Reproduction: Offset lithographie, 46,5 × 35 cm
Unesco Archives: D.865-38
J. M. Monnier
F. Hazan, Paris, 35 F

315 DUNOYER DE SEGONZAC, André
Boussy-Saint-Antoine, France, 1884

LE BORD DU GOLFE / HILLS BEYOND THE BAY
BAHÍA PINTORESCA
Aquarelle et plume, 57,2 × 77,5 cm
Collection particulière
Reproduction: Lithographie, 57 × 77,5 cm
Unesco Archives: D.925-8
Smeets Lithographers
New York Graphic Society Ltd., Greenwich, Connecticut, $16

316 EAKINS, Thomas
Philadelphia, Pennsylvania, USA, 1844–1916
LES FRÈRES BIGLIN PARTICIPANT À DES RÉGATES
THE BIGLIN BROTHERS RACING / LOS HERMANOS
BIGLIN PARTICIPANDO EN REGATAS. c. 1873
Huile sur toile, 61,2 × 91,6 cm
National Gallery of Art, Washington
Reproduction: Typographie, 20,3 × 30,5 cm
Unesco Archives: E.11-4
Beck Engraving Co.
National Gallery of Art, Washington, 35 cts.

317 EAKINS

LE DÉPART / STARTING OUT AFTER THE RAIL
LA PARTIDA. 1874
Huile sur toile, 61 × 51 cm
Museum of Fine Arts, Boston, Massachusetts

Reproduction: Offset lithographie, 56 × 45,6 cm
Unesco Archives: E.11-6
Smeets Lithographers
Harry N. Abrams, Inc., New York, $5.95

318 EAKINS

WILL SCHUSTER ET NÈGRE À LA CHASSE
WILL SCHUSTER AND BLACK MAN GOING
SHOOTING / WILL SCHUSTER DE CAZA CON
UN NEGRO. 1876
Huile sur toile, 55,8 × 76,2 cm
Collection Stephen C. Clark, New York

Reproduction: Phototypie, 48,1 × 66 cm
Unesco Archives: E.11-1
Arthur Jaffé Heliochrome Co.
*The Twin Editions, Greenwich,
Connecticut*, $15

319 EAKINS

L'ATTELAGE À QUATRE CHEVAUX
DE FAIRMAN ROGERS
FAIRMAN ROGERS FOUR-IN-HAND
EL TIRO DE CUATRO CABALLOS
DE FAIRMAN ROGERS. 1879
Huile sur toile, 61 × 91,5 cm
Philadelphia Museum of Art, Philadelphia,
Pennsylvania

Reproduction: Offset lithographie, 38,7 × 58,5 cm
Unesco Archives: E.11-5
Smeets Lithographers
Harry N. Abrams, Inc., New York, $5.95

320 ENSOR, James
Ostende, Belgique, 1860–1949

ENSOR AU CHAPEAU FLEURI
ENSOR WITH A FLOWERED HAT
ENSOR CON UN SOMBRERO FLORECIDO. 1883
Huile sur toile, 76,5 × 61,5 cm
Musée Ensor, Ostende

Reproduction: Typographie, 26,5 × 21 cm
Unesco Archives: E.56-12
Leemans & Loiseau, SA
Fondation Cultura, Bruxelles, 15 FB

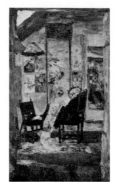

321 ENSOR

SQUELETTE REGARDANT LES CHINOISERIES
SKELETON LOOKING AT THE CHINESE CURIOS
ESQUELETO MIRANDO OBJETOS DE CHINA. 1885
Huile sur toile, 100 × 60 cm
Collection Louis Bogaerts, Bruxelles

Reproduction: Typographie, 28,2 × 16,9 cm
Unesco Archives: E.56-8
Imprimerie Laconti
Fondation Cultura, Bruxelles, 15 FB

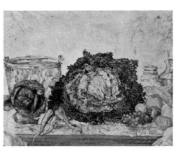

322 ENSOR

L'INTRIGUE / THE INTRIGUE / LA INTRIGA. 1890
Huile sur toile, 90 × 150 cm
Musée royal des beaux-arts, Anvers

Reproduction: Typographie, 32,7 × 55 cm
Unesco Archives: E.56-4
M. Weissenbruch
Fonds commun des musées de l'État, Bruxelles,
100 FB

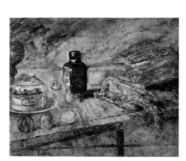

323 ENSOR

LE CHOU FRISÉ / THE BORECOLE
LA COL RIZADA. 1892
Huile sur toile, 81 × 100 cm
Museum Folkwang, Essen

Reproduction: Typographie, 22 × 27,7 cm
Unesco Archives: E.56-11
Imprimerie Laconti
Fondation Cultura, Bruxelles, 15 FB

324 ENSOR

LE FLACON BLEU / THE BLUE BOTTLE
EL FRASCO AZUL. 1917
Huile sur toile, 54,5 × 65,5 cm
Kunstmuseum, Basel

Reproduction: Offset, 45 × 56 cm
Unesco Archives: E.56-14
Buchdruckerei Mengis & Sticher
Kunstkreis Verlag AG, Luzern, 13,50 FS

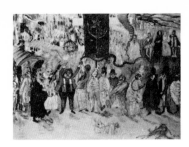

325 ENSOR

CARNAVAL / CARNIVAL
Huile sur toile, 53,3 × 76,2 cm
Collection particulière

Reproduction: Lithographie, 52 × 71 cm
Unesco Archives: E.56-3
Smeets Lithographers
*New York Graphic Society Ltd., Greenwich,
Connecticut,* $12

326 ERNST, Max
Brühl, Deutschland, 1891

L'ÉLÉPHANT CELEBES / THE ELEPHANT CELEBES
EL ELEFANTE CELEBES. 1921
Huile sur toile, 125 × 107 cm
Collection Sir Roland Penrose, London

Reproduction: Phototypie, 76,2 × 65,4 cm
Unesco Archives: E.71-2
Cotswold Collotype Co.
The Pallas Gallery Ltd., London, £6.00

327 ERNST

LE COUPLE / THE COUPLE / LA PAREJA. 1923
Huile sur toile, 101,5 × 142 cm
Museum Boymans-van Beuningen, Rotterdam

Reproduction: Lithographie, 42 × 60 cm
Unesco Archives: E.71-5
Drukkerij Johan Enschedé en Zonen
Kröller-Müller Stichting, Otterlo, 13,75 fl.

328 ERNST

L'ARMÉE CÉLESTE / THE HEAVENLY ARMY
EL EJÉRCITO CELESTIAL. 1925
Huile sur toile, 80,5 × 100 cm
Musées royaux des beaux-arts, Bruxelles

Reproduction: Typographie, 22 × 27 cm
Unesco Archives: E.71-4
Imprimerie Malvaux SA
Fondation Cultura, Bruxelles, 15 FB

329 ERNST

COLOMBES BLEUES ET ROSES / BLUE AND PINK DOVES /
PALOMAS ROSAS Y AZULES. 1926
Huile sur toile, 81 × 100 cm
Kunstmuseum der Stadt, Düsseldorf

Reproduction: Phototypie, 56 × 71 cm
Unesco Archives: E.71-6
Kunstanstalt Max Jaffé
New York Graphic Society Ltd., Greenwich,
Connecticut, $16

330 ERNST

LA VILLE PÉTRIFIÉE / THE PETRIFIED CITY
LA CIUDAD PETRIFICADA. 1933
Huile sur papier collé sur bois, 48 × 58 cm
Manchester City Art Gallery, Manchester

Reproduction: Phototypie, 48 × 58 cm
Unesco Archives: E.71-1
Ganymed Press London Ltd.
Ganymed Press London Ltd., London, £3.50

331 ERNST

LA VILLE ENTIÈRE / THE WHOLE TOWN
LA CIUDAD ENTERA. 1936
Huile sur toile, 60 × 81 cm
Kunsthaus, Zürich

Reproduction: Offset, 44 × 58,6 cm
Unesco Archives: E.71-7
Buchdruckerei Mengis & Sticher
Kunstkreis Verlag AG, Luzern, 13,50 FS

332 ERNST

APRÈS MOI LE SOMMEIL / ROUNDED OFF WITH A SLEEP /
DESPUÉS DE MI EL SUEÑO. 1958
Huile sur toile, 127 × 87 cm
Musée national d'art moderne, Paris

Reproduction: Héliogravure 79 × 53,5 cm
Unesco Archives: E.71-3
Braun & Cie
Éditions Braun, Paris, 38 F

333 EVENEPOEL, Henri
Nice, France, 1872
Paris, France, 1899

L'ESPAGNOL À PARIS / THE SPANIARD IN PARIS
EL ESPAÑOL EN PARÍS. 1899
Huile sur toile, 215 × 150 cm
Musée des beaux-arts, Gand

Reproduction: Typographie, 26,5 × 18,5 cm
Unesco Archives: E.93-5
Leemans & Loiseau, SA
Fondation Cultura, Bruxelles, 15 FB

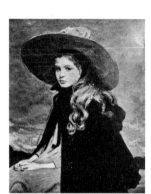

334 EVENEPOEL

HENRIETTE AU GRAND CHAPEAU
HENRIETTE WITH THE BIG HAT
HENRIETTE CON EL GRAN SOMBRERO. 1899
Huile sur toile, 72 × 58 cm
Musées royaux des beaux-arts, Bruxelles

Reproduction: Typographie, 55 × 45,5 cm
Unesco Archives: E.93-6
Imprimerie Malvaux SA
Fonds commun des musées de l'État,
Bruxelles, 100 FB

335 FANTIN-LATOUR, Henri
(Ignace Henri Jean Théodore Fantin-Latour)
Grenoble, France, 1836
Buré, France, 1904

NATURE MORTE: LE COIN DE TABLE
STILL LIFE: CORNER OF A TABLE
BODEGÓN: RINCÓN DE UNA MESA. 1873
Huile sur toile, 97,2 × 125,1 cm
The Art Institute of Chicago, Chicago, Illinois
(Ada Turnbull Hertle Fund)

Reproduction: Phototypie, 40,5 × 52 cm
Unesco Archives: F.216-2
Arthur Jaffé Heliochrome Co.
Arthur Jaffé Inc., New York, $7.50

336 FATTORI, Giovanni
Livorno, Italia, 1825
Firenze, Italia, 1908

LA TERRASSE DE PALMIERI
THE TERRACE OF PALMIERI
LA TERRAZA DE PALMIERI. 1866
Huile sur toile, 12 × 35 cm
Galleria d'Arte Moderna, Firenze

Reproduction: Phototypie, 13 × 38 cm
Unesco Archives: F.2545-3
Istituto Fotocromo Italiano
Istituto Fotocromo Italiano, Firenze, 1000 lire

337 FAUTRIER, Jean
Paris, France, 1898
Châtenay-Malabry, France, 1964
LES POISSONS / FISH / LOS PESCADOS
Huile sur toile, 54 × 65 cm
Musée de peinture et de sculpture, Grenoble

Reproduction: Héliogravure, 46,5 × 56,5 cm
Unesco Archives: F.2697-1
Braun & Cⁱᵉ
Éditions Braun, Paris, 33 F

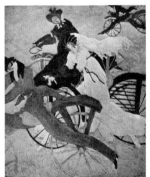

338 FEININGER, Lyonel
New York, USA, 1871-1956
VÉLOCIPÉDISTES / VELOCIPEDISTS
VELOCIPEDISTAS. 1910
Huile sur toile, 95,5 × 84,5 cm
Collection particulière

Reproduction: Phototypie, 68 × 60 cm
Unesco Archives: F.299-35
Grafischer Großbetrieb Völkerfreundschaft
VEB Verlag der Kunst, Dresden, DM 34

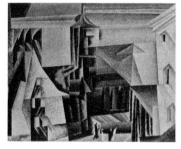

339 FEININGER
ÉGLISE / CHURCH / IGLESIA
Huile sur toile
Städtisches Museum, Wuppertal-Elberfeld

Reproduction: Phototypie, 36,9 × 46,5 cm
Unesco Archives: F.299-2
Verlag Franz Hanfstaengl
Verlag Franz Hanfstaengl, München DM 45

340 FEININGER
OBER WEIMAR. 1921
Huile sur toile, 90 × 100 cm
Museum Boymans-van Beuningen, Rotterdam

Reproduction: Offset lithographie, 50,8 × 61 cm
Unesco Archives: F.299-11
Shorewood Litho, Inc.
Shorewood Publishers, Inc., New York, $4

Reproduction: Offset, 52 × 57 cm
Unesco Archives: F.299-11b
Smeets Lithographers
Museum Boymans-van Beuningen,
Rotterdam, 8,25 fl.

341 FEININGER

NERMSDORF I. 1925
Huile sur toile, 40,5 × 68 cm
Collection particulière, Köln

Reproduction: Phototypie, 40,5 × 68 cm
Unesco Archives: F.299-15
Die Piperdrucke Verlag-GmbH, München, DM 66

342 FEININGER

GELMERODA. 1928
Huile sur toile, 100 × 80 cm
Succession L. Feininger

Reproduction: Phototypie, 77 × 62 cm
Unesco Archives: F.299-42
Grafischer Großbetrieb Völkerfreundschaft
VEB Verlag der Kunst, Dresden, DM 36

343 FEININGER

L'ÉGLISE DU MARCHÉ À HALLE A.D.S.
THE MARKET CHURCH IN HALLE A.D.S.
LA IGLESIA DEL MERCADO EN HALLE A.D.S. 1929
Huile sur toile, 100 × 80 cm
Kunsthalle, Mannheim

Reproduction: Héliogravure, 56,3 × 45 cm
Unesco Archives: F.299-14
Graphische Anstalt C. J. Bucher AG
Samuel Schmitt-Verlag, Zürich, 10 FS

344 FEININGER

RUE DE VILLAGE / VILLAGE STREET
CALLE DE ALDEA. 1929
Huile sur toile, 80,8 × 101 cm
The Art Institute of Chicago,
Chicago, Illinois

Reproduction: Héliogravure, 57,5 × 71 cm
Unesco Archives: F.299-27
Roto-Sadag SA
*New York Graphic Society Ltd., Greenwich,
Connecticut, $15*

345 FEININGER

L'ÉGLISE DU MARCHÉ À HALLE
THE MARKET CHURCH IN HALLE
LA IGLESIA DEL MERCADO EN HALLE. 1930
Huile sur toile, 100 × 80 cm
Bayerische Staatsgemäldesammlungen, München

Reproduction: Phototypie, 75,9 × 60,5 cm
Unesco Archives: F.299-7
Verlag Franz Hanfstaengl
Verlag Franz Hanfstaengl, München, DM 75

346 FEININGER

RUE À TREPTOW SUR LA REGA
STREET IN TREPTOW ON THE REGA
CALLE EN TREPTOW DEL REGA. 1930
Aquarelle, 35 × 46 cm
Staatliche Graphische Sammlung, München

Reproduction: Offset lithographie, 35 × 46 cm
Unesco Archives: F.299-32
Mandruck, Theodor Dietz KG
*Kunstverlag F. & O. Brockmann's Nachf.,
Breitbrunn a. Ammersee, DM 40*

347 FEININGER

LES PIGNONS GOTHIQUES / GOTHIC GABLES
GABLETES GÓTICOS
Huile sur toile, 38 × 61 cm
Collection Joseph H. Hirschhorn, USA

Reproduction: Héliogravure, 38 × 61 cm
Unesco Archives: F.299-39
Roto-Sadag SA
*New York Graphic Society Ltd., Greenwich,
Connecticut, $12*

348 FEININGER

LA VICTOIRE GLORIEUSE DU SLOOP "MARIA"
THE GLORIOUS VICTORY OF THE SLOOP "MARIA"
LA VICTORIA GLORIOSA DE LA BALANDRA
"MARIA". 1926
Huile sur toile, 54,6 × 85 cm
City Art Museum of St. Louis, St. Louis, Missouri

Reproduction: Lithographie, 54,6 × 85,1 cm
Unesco Archives: F.299-13
Western Printing Co.
*City Art Museum of St. Louis,
St. Louis, Missouri, $12*

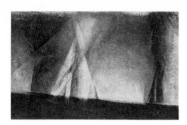

349 FEININGER

PYRAMIDE DE VOILES / PYRAMID OF SAILS
PIRÁMIDE DE VELAS. 1930
Huile sur toile, c. 46 × 73 cm
Collection Dr. Max Fischer, Stuttgart
Reproduction: Phototypie, 46 × 73,5 cm
Unesco Archives: D.299-9
Verlag Franz Hanfstaengl
Verlag Franz Hanfstaengl, München, DM 75

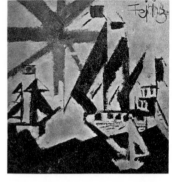

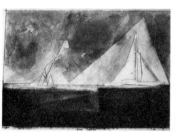

350 FEININGER

DEUX YACHTS / TWO YACHTS / DOS YATES. 1931
Aquarelle, 26 × 39 cm
Collection Doetsch-Benziger, Basel
Reproduction: Offset lithographie, 26 × 39 cm
Unesco Archives: F.299-33
Mandruck, Theodor Dietz KG
Kunstverlag F. & O. Brockmann's Nachf.,
Breitbrunn a. Ammersee, DM 27

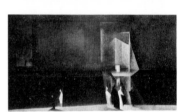

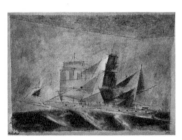

351 FEININGER

VISION D'UN VOILIER / VISION OF A SAILING BOAT /
VISIÓN DE UN VELERO. 1935
Aquarelle, 30 × 41 cm
Kaiser-Wilhelm-Museum, Krefeld
Reproduction: Offset, 27,5 × 37 cm
Unesco Archives: F.299-28
Illert KG
Forum Bildkunstverlag GmbH, Steinheim a. Main,
DM 16

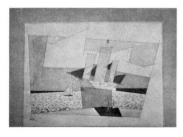

352 FEININGER

VOILES BLEUES / BLUE SAILS
VELAS AZULES. 1940
Aquarelle, 48,3 × 68,5 cm
Collection Dr. Sidney Tamarin, USA
Reproduction: Offset lithographie, 46 × 63 cm
Unesco Archives: F.299-38
Roto-Sadag SA
New York Graphic Society Ltd., Greenwich,
Connecticut, $16

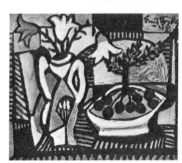

365 FULLA, Ludovít
Ružomberok, Československo, 1902
CHALEUR D'ÉTÉ / SUMMER HEAT
CALOR DE ESTÍO
Huile sur toile, 60 × 80 cm
Národní galerie, Praha
Reproduction: Offset, 42,5 × 57 cm
Unesco Archives: F.965-1
Severografia
*Odeon, nakladatelství krásné literatury a umení,
Praha, 12 Kčs*

366 GAUGUIN, Paul
*Paris, France, 1848
Atuona, Hiva-Hoa, îles Marquises, 1903*
NATURE MORTE À LA MANDOLINE
STILL LIFE WITH MANDOLINE / NATURALEZA
MUERTA CON UNA MANDOLINA. 1885
Huile sur toile, 61 × 51 cm
Musée du Louvre, Paris
Reproduction: Phototypie, 59,2 × 48,2 cm
Unesco Archives: G.268-33b
Kunstanstalt Max Jaffé
*Kunstanstalt Max Jaffé, Wien;
Arthur Jaffé, Inc., New York, $12*

367 GAUGUIN
LES LAVANDIÈRES / THE WASHERWOMEN
LAS LAVANDERAS. 1886
Huile sur toile, 71 × 90 cm
Musée du Louvre, Paris
Reproduction: Héliogravure, 44 × 57 cm
Unesco Archives: G.268-74
Braun & Cie
Editions Braun, Paris, 33 F

368 GAUGUIN
NATURE MORTE AVEC TROIS PETITS CHIENS
STILL LIFE WITH THREE PUPPIES
BODEGÓN CON TRES PERRITOS. 1888
Huile sur bois, 91,8 × 62,6 cm
Museum of Modern Art, New York
(Mrs. Simon Guggenheim Fund)
Reproduction: Phototypie, 58,5 × 40,5 cm
Unesco Archives: G.268-1
Kunstanstalt Max Jaffé
The Pallas Gallery Ltd., London, £2.50

369 GAUGUIN
LES ALYSCAMPS. 1888
Huile sur toile, 91,5 × 72,5 cm
Musée du Louvre, Paris
Reproduction: Phototypie, 73,2 × 56,7 cm
Unesco Archives: G.268-39
Kunstanstalt Max Jaffé
*Kunstanstalt Max Jaffé, Wien;
Arthur Jaffé, Inc., New York, $15*

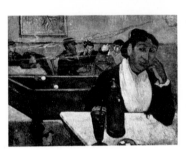

370 GAUGUIN
CAFÉ À ARLES / CAFÉ AT ARLES / CAFÉ DE ARLES. 1888
Huile sur toile, 72 × 92 cm
Gosudarstvennyj muzej izobrazitel'nyh iskusstv
imeni, A.S. Puškina, Moskva
Reproduction: Offset, 27,5 × 35 cm
Unesco Archives: G.268-79
Drukkerij de Ijssel
Kröller-Müller Stichting, Otterlo, 3 fl.

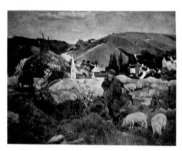

371 GAUGUIN
PAYSAGE À PONT-AVEN
LANDSCAPE NEAR PONT-AVEN
PAISAJE DE PONT-AVEN. 1888
Huile sur toile, 74 × 92 cm
Collection particulière, USA
Reproduction: Héliogravure, 63 × 80 cm
Unesco Archives: G.268-76
Roto-Sadag SA
*New York Graphic Society Ltd., Greenwich,
Connecticut, $16*

372 GAUGUIN
"BONJOUR, MONSIEUR GAUGUIN". 1889
Huile sur toile, 92,5 × 54,5 cm
Národní galerie, Praha
Reproduction: Offset, 53,5 × 43 cm
Unesco Archives: G.268-68
Severografia
*Odeon, nakladatelství krásné literatury a umení,
Praha, 14 Kčs*

373 GAUGUIN

PAYSAGE BRETON / LANDSCAPE IN BRITTANY
PAISAJE DE BRETAÑA. 1889
Huile sur toile, 92,5 × 73,5 cm
Kunstmuseum, Basel

Reproduction: Offset, 58 × 45 cm
Unesco Archives: G.268-65b
Buchdruckerei Mengis & Sticher
Kunstkreis Verlag AG, Luzern, 13,50 FS

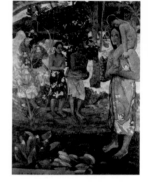

374 GAUGUIN

PAYSAGE DE BRETAGNE / LANDSCAPE IN BRITTANY /
PAISAJE DE BRETAÑA. 1889
Huile sur toile, 72 × 91 cm
Collection particulière, Schweiz

Reproduction: Imprimé sur toile, 52,5 × 71,1 cm
Unesco Archives: G.268-50
Arti Grafiche Ricordi SpA
Edizioni Beatrice d'Este, Milano, 8000 lire

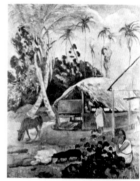

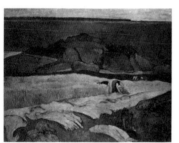

375 GAUGUIN

LA MOISSON: LE POULDU / HARVEST: LE POULDU
LA COSECHA: LE POULDU. c. 1890
Huile sur toile, 73 × 92 cm
The Tate Gallery, London

Reproduction: Offset lithographie, 52,5 × 66,5 cm
Unesco Archives: G.268-78
Beric Press Ltd.
The Tate Gallery Publications Department, London,
£1.80

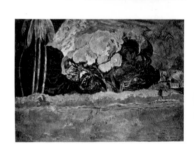

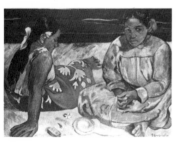

376 GAUGUIN

FEMMES DE TAHITI / WOMEN OF TAHITI
MUJERES DE TAHITÍ. 1891
Huile sur toile, 69 × 91,5 cm
Musée du Louvre, Paris

Reproduction: Héliogravure, 55,4 × 74 cm
Unesco Archives: G.268-9
Braun & Cie
Editions Braun, Paris, 38 F

Reproduction: Héliogravure, 35,5 × 47 cm
Unesco Archives: G.268-9b
Draeger Frères
Société ÉPIC, Montrouge, 14 F

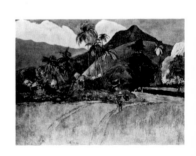

377 GAUGUIN

IA ORANA MARIA (JE VOUS SALUE, MARIE /
HAIL MARY / DIOS TE SALVE, MARÍA). 1891
Huile sur toile, 110,5 × 86,4 cm
Metropolitan Museum of Art, New York
Reproduction: Phototypie, 76,2 × 59 cm
Unesco Archives: G.268-5
Arthur Jaffé Heliochrome Co.
*The Twin Editions, Greenwich,
Connecticut,* $18

378 GAUGUIN

COCHONS NOIRS / BLACK PIGS / CERDOS NEGROS
1891
Huile sur toile, 91 × 72 cm
Szépművészeti Múzeum, Budapest
Reproduction: Offset, 53,7 × 42 cm
Unesco Archives: G.268-62
Offset Nyomda
Képzőművészeti Alap Kiadóvállalata, Budapest,
12 Ft

379 GAUGUIN

LE GRAND ARBRE / THE BIG TREE
EL GRAN ÁRBOL. 1892
Huile sur toile, 67 × 91 cm
Gosudarstvennyj Ermitaž, Leningrad
Reproduction: Phototypie, 40 × 55 cm
Unesco Archives: G.628-75
Grafischer Großbetrieb Völkerfreundschaft
VEB Verlag der Kunst, Dresden, DM 24

380 GAUGUIN

MONTAGNES TAHITIENNES / TAHITIAN
MOUNTAINS / MONTAÑAS TAHITIANAS. 1891–1893
Huile sur toile, 66,4 × 90,5 cm
Minneapolis Institute of Arts, Minneapolis,
Minnesota
Reproduction: Phototypie, 66,7 × 91,6 cm
Unesco Archives: G.268-25
*New York Graphic Society Ltd., Greenwich,
Connecticut,* $18
Reproduction: Lithographie, 37 × 51 cm
Unesco Archives: G.268-25c
Western Printing and Lithographing Co.
*New York Graphic Society Ltd., Greenwich,
Connecticut,* $5

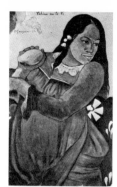

381 GAUGUIN

FEMME À LA MANGUE / WOMAN WITH MANGO
LA MUJER CON EL MANGO. 1892
Huile sur toile, 71,7 × 43,1 cm
Baltimore Museum of Art, Baltimore, Maryland
Cone Collection
Reproduction: Offset lithographie, 50,8 × 31,1 cm
Unesco Archives: G.268-52
Shorewood Litho, Inc.
Shorewood Publishers, Inc., New York, $4

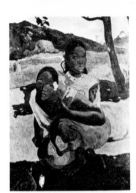

382 GAUGUIN

NAFEA FAA IPOIPO (QUAND TE MARIES-TU?
WHEN DO YOU MARRY? ¿CUÁNDO TE CASAS?) 1892
Huile sur toile, 105 × 77,5 cm
Kunstmuseum, Basel
(Collection Rudolf Staechelin)
Reproduction: Lithographie, 72,7 × 54,7 cm
Unesco Archives: G.268-20
Graphische Anstalt J. E. Wolfensberger AG
Verlag der Wolfsbergdrucke, Zürich, 60 FS
Reproduction: Héliogravure, 57,1 × 43 cm
Unesco Archives: G.268-20b
Braun & Cie
Éditions Braun, 33 F

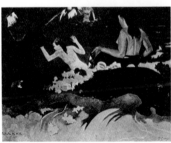

383 GAUGUIN

FATATA TE MITI. 1892
Huile sur toile, 68,2 × 91,6 cm
National Gallery of Art, Washington
(Chester Dale Collection)
Reproduction: Phototypie, 57 × 78 cm
Unesco Archives: G.268-10
*New York Graphic Society Ltd., Greenwich,
Connecticut,* $16

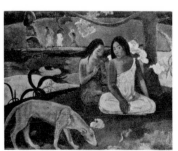

384 GAUGUIN

AREAREA. 1892
Huile sur toile, 53 × 75 cm
Musée du Louvre, Paris
Reproduction: Phototypie, 68 × 85,4 cm
Unesco Archives: G.268-28
Verlag Franz Hanfstaengl
Verlag Franz Hanfstaengl, München, DM 75
Reproduction: Offset, 44 × 55,5 cm
Unesco Archives: G.268-28b
J. M. Monnier
F. Hazan, Paris, 35 F

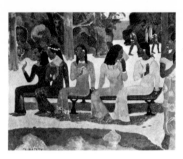

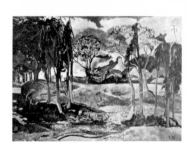

385 GAUGUIN

TA MATETE (LE MARCHÉ / THE MARKET
EL MERCADO). 1892
Huile sur toile, 73 × 91,5 cm
Kunstmuseum, Basel

Reproduction: Héliogravure, 61,6 × 77,5 cm
Unesco Archives: G.268-15
Braun & C^ie
Éditions Braun, Paris, 38 F

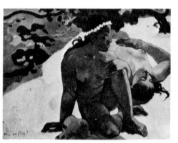

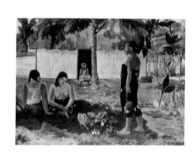

386 GAUGUIN

EH QUOI! SERAIS-TU JALOUSE? / WHAT! ARE
YOU JEALOUS? / ¿QUÉ, ERES CELOSA? 1892
Huile sur toile, 66 × 89 cm
Gosudarstvennyj muzej izobrazitel'nyh iskusstv
imeni A. S. Puškina, Moskva

Reproduction: Phototypie, 24 × 32 cm
Unesco Archives: G.268-55
Grafischer Großbetrieb Völkerfreundschaft
VEB Verlag der Kunst, Dresden, DM 5

Reproduction: Phototypie, 45 × 60 cm
Unesco Archives: G.268-55b
Grafischer Großbetrieb Völkerfreundschaft
VEB Verlag der Kunst, Dresden, DM 26

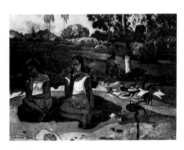

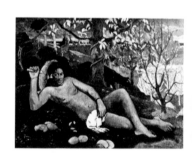

387 GAUGUIN

NAVE NAVE MOE (EAU DÉLICIEUSE / THE MAGIC
SOURCE / EL MANANTIAL MÁGICO).1894
Huile sur toile, 73 × 98 cm
Gosudarstvennyj Ermitaž, Leningrad

Reproduction: Offset, 45 × 60 cm
Unesco Archives: G.268-81
Drukkerij de Ijssel
Kröller-Müller Stichting, Otterlo, 13,75 fl.

388 GAUGUIN

PAYSAGE DE BRETAGNE (LE MOULIN)
LANDSCAPE IN BRITTANY (THE WINDMILL)
PAISAJE DE BRETAÑA (EL MOLINO). 1894
Huile sur toile, 73 × 93 cm
Musée du Louvre, Paris

Reproduction: Héliogravure, 45,7 × 56,9 cm
Unesco Archives: G.268-32
Braun & C^ie
Éditions Braun, Paris, 33 F

389 GAUGUIN

PAYSAGE PAYSAGE BRETON AVEC FERME
LANDSCAPE IN BRITTANY WITH FARM
PAISAJE DE BRETAÑA CON CORTIJO. c. 1894
Huile sur toile, 64 × 91,5 cm
Collection Bührle, Zürich

Reproduction: Héliogravure, 59,5 × 85,3 cm
Unesco Archives: G.268-12
Graphische Kunstanstalten F. Bruckmann KG
Verlag F. Bruckmann KG, München, DM 55

390 GAUGUIN

NO TE AHA OE RIRI (POURQUOI ES-TU FÂCHÉE?
WHY ARE YOU ANGRY? / ¿POR QUÉ ESTÁS ENFADADA?)
1896
Huile sur toile, 93 × 127 cm
The Art Institute of Chicago, Chicago, Illinois

Reproduction: Phototypie, 44,9 × 61,9 cm
Unesco Archives: G.268-13
Arthur Jaffé Heliochrome Co.
Aaron Ashley Inc., Yonkers, New York, $7.50

391 GAUGUIN

LA FEMME DU ROI (LA FEMME AUX MANGUES) /
THE KING'S WIFE / LA ESPOSA DEL REY. 1896
Huile sur toile, 97 × 130 cm
Gosudarstvennyj muzej izobrazitel'nyh
iskusstv imeni A.S. Puškina, Moskva

Reproduction: Phototypie, 41 × 55 cm
Unesco Archives: G.268-69b
Grafischer Großbetrieb Völkerfreundschaft
VEB Verlag der Kunst, Dresden, DM 24

392 GAUGUIN

JEUNES TAHITIENNES SUR LA PLAGE / YOUNG TAHITIAN
WOMEN ON THE BEACH
JÓVENES TAHITIANAS EN LA PLAYA. c. 1896–1897
Huile sur bois, 59,3 × 98,5 cm
Collection particulière, Paris

Reproduction: Offset, 37 × 64 cm
Unesco Archives: G.268-77
VEB Graphische Werke
VEB E.A. Seemann, Leipzig, M 10

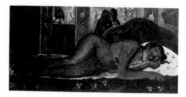

393 GAUGUIN

NEVERMORE / JAMAIS PLUS / NUNCA MÁS. 1897
Huile sur toile, 59,4 × 115,9 cm
Courtauld Institute Galleries,
University of London

Reproduction: Typographie, 25,4 × 49,8 cm
Unesco Archives: G.268-19
Edmund Evans Ltd.
*The Tate Gallery Publications Department, London,
£0.67½*

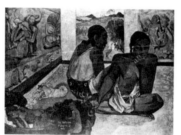

394 GAUGUIN

TE RERIOA. 1897
Huile sur toile, 95,5 × 130 cm
Courtauld Institute Galleries,
University of London

Reproduction: Phototypie, 55,2 × 76 cm
Unesco Archives: G.268-46b
Kunstanstalt Max Jaffé
The Pallas Gallery, London, £4.00

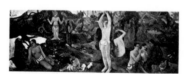

395 GAUGUIN

D'OÙ VENONS-NOUS? QUE SOMMES-NOUS?
OÙ ALLONS-NOUS?
WHERE DO WE COME FROM?
WHAT ARE WE? WHERE ARE WE GOING?
¿DE DÓNDE VENIMOS? ¿QUÉ SOMOS?
¿DÓNDE VAMOS?. 1897
Huile sur toile, 139 × 374,5 cm
Museum of Fine Arts, Boston, Massachusetts

Reproduction: Lithographie, 22 × 59,5 cm
Unesco Archives: G.268-73
Smeets Lithographers
Museum of Fine Arts, Boston, Massachusetts, $5,95

396 GAUGUIN

LE CHEVAL BLANC / THE WHITE HORSE
EL CABALLO BLANCO. 1898
Huile sur toile, 140 × 91,5 cm
Musée du Louvre, Paris

Reproduction: Héliogravure, 77,7 × 50,2 cm
Unesco Archives: G.268-3
Braun & Cⁱᵉ
Éditions Braun, Paris, 38 F

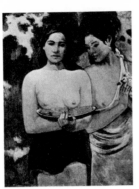

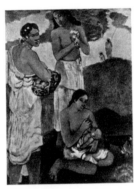

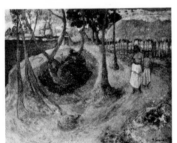

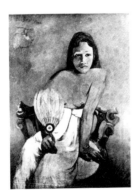

397 GAUGUIN

DEUX TAHITIENNES AUX MANGUES
TWO TAHITIAN WOMEN WITH MANGOES
DOS TAHITIANAS CON MANGOS. 1899
Huile sur toile, 94 × 73 cm
The Metropolitan Museum of Art, New York
Reproduction: Phototypie, 77,5 × 59,5 cm
Unesco Archives: G.268-17
Kunstanstalt Max Jaffé
The Pallas Gallery Ltd., London, £3.50
Reproduction: Phototypie, 59 × 45 cm
Unesco Archives: G.268-17b
Arthur Jaffé Heliochrome Co.
The Twin Editions, Greenwich, Connecticut, $12
Reproduction: Offset, 58,2 × 45,8 cm
Unesco Archives: G.268-17f
Buchdruckerei Mengis & Sticher
Kunstkreis Verlag AG, Luzern, 13,50 FS

398 GAUGUIN

LA MATERNITÉ AU BORD DE LA MER / WOMEN
BY THE SEA / MUJERES A ORILLA DEL MAR. 1899
Huile sur toile, 94 × 72 cm
Gosudarstvennyj Ermitaž, Leningrad
Reproduction: Phototypie, 60 × 46 cm
Unesco Archives: G.268-67
Grafischer Großbetrieb Völkerfreundschaft
VEB Verlag der Kunst, Dresden, DM 26

399 GAUGUIN

PAYSAGE DE TAHITI / TAHITIAN LANDSCAPE
PAISAJE TAHITIANO. 1901
Huile sur toile, 74,5 × 94,5 cm
Collection Bührle, Zürich, Schweiz
Reproduction: Phototypie, 45,2 × 57,5 cm
Unesco Archives: G.268-41
Kunstanstalt Max Jaffé
Verlag Anton Schroll & Co., Wien, DM 40

400 GAUGUIN

LA JEUNE FILLE À L'ÉVENTAIL / YOUNG GIRL
WITH FAN / LA NIÑA DEL ABANICO. 1902
Huile sur toile, 91 × 73 cm
Museum Folkwang, Essen
Reproduction: Phototypie, 76 × 60 cm
Unesco Archives: G.268-60
Die Piperdrucke Verlags-GmbH, München, DM 83

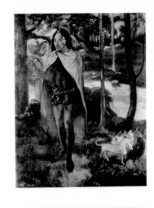

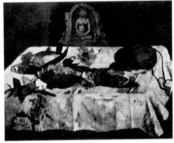

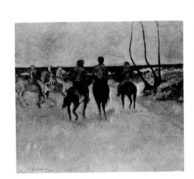

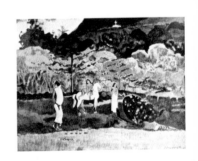

401 GAUGUIN

LE SORCIER-GUÉRISSEUR / THE MEDICINE-MAN
EL CURANDERO. 1902
Huile sur toile, 92,5 × 75 cm
Musée des beaux-arts, Liège

Reproduction: Typographie, 26,5 × 20,5 cm
Unesco Archives: G.268-37b
Imprimerie Malvaux SA
Fondation Cultura, Bruxelles, 15 FB

402 GAUGUIN

NATURE MORTE AUX PERROQUETS / STILL LIFE WITH
PARROTS / NATURALEZA MUERTA CON LOROS. 1902
Huile sur toile, 62 × 76 cm
Gosudarstvennyj muzej izobrazitel'nyh iskusstv
imeni A.S. Puškina, Moskva

Reproduction: Offset, 48 × 60 cm
Unesco Archives: G.268-80
Drukkerij de Ijssel
Kröller-Müller Stichting, Otterlo, 13,75 fl.

403 GAUGUIN

CAVALIERS AU BORD DE LA MER / RIDERS ON THE
SHORE / JINETES AL BORDE DEL MAR. 1902
Huile sur toile, 66 × 76 cm
Museum Folkwang, Essen

Reproduction: Phototypie, 64 × 73,3 cm
Unesco Archives: G.268-30
Verlag Franz Hanfstaengl
Verlag Franz Hanfstaengl, München, DM 75

404 GAUGUIN

FEMMES ET CHEVAL BLANC / WOMEN AND WHITE
HORSE / MUJERES Y CABALLO BLANCO. 1903
Huile sur toile, 72,5 × 91,5 cm
Museum of Fine Arts, Boston, Massachusetts

Reproduction: Écran de soie, 53 × 68,5 cm
Unesco Archives: G.258-57b
Peter Markgraf Graphic Arts
Museum of Fine Arts, Boston, Massachusetts, $18

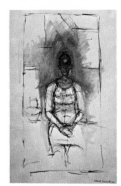

405 GIACOMETTI, Alberto
Stampa, Schweiz, 1901
Paris, France, 1966
CAROLINE. 1965
Huile sur toile, 129,5 × 80,7 cm
The Tate Gallery, London

Reproduction: Offset lithographie, 63,5 × 39 cm
Unesco Archives: G.429-4
The Curwen Press Ltd.
The Tate Gallery Publications Department, London,
£2.25

406 GIACOMETTI

PAYSAGE / LANDSCAPE / PAISAJE
Huile sur toile, 46 × 55 cm
Collection Galerie Maeght, Paris

Reproduction: Lithographie, 38,5 × 57 cm
Unesco Archives: G.429-3
Mourlot Frères
Maeght Éditeur, Paris, 70 F

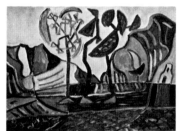

407 GILLES, Werner
Rheydt, Deutschland, 1894
Essen, Deutschland, 1961
LE RAVIN OLMITELLO À ISCHIA / OLMITELLO RAVINE IN
ISCHIA / EL BARRANCO DE OLMITELLO EN ISCHIA.
c. 1954
Huile sur toile, 36 × 50 cm
Collection particulière, München

Reproduction: Offset, 36 × 50 cm
Unesco Archives: G.477-6
Obpacher GmbH
Obpacher GmbH, München, DM 40

408 GILLES

LE DÉFILÉ DE HADÈS / HADÈS PASS
EL DESFILADERO DE ADES. 1956
Huile sur toile, 33 × 47 cm
Collection particulière, Berlin

Reproduction: Phototypie, 32,7 × 46,7 cm
Unesco Archives: G.477-4
Verlag Franz Hanfstaengl
Verlag Franz Hanfstaengl, München, DM 50

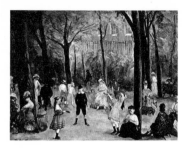

409 GLACKENS, William James
Philadelphia, Pennsylvania, USA, 1870
Westport, Connecticut, USA, 1938
LES JARDINS DU LUXEMBOURG
LUXEMBOURG GARDENS
LOS JARDINES DEL LUXEMBURGO. 1904
Huile sur toile, 60,5 × 81,5 cm
The Corcoran Gallery of Art, Washington

Reproduction: Offset lithographie, 46,5 × 61,5 cm
Unesco Archives: G.5415-2
Shorewood Litho, Inc.
Shorewood Publishers, Inc., New York, $4

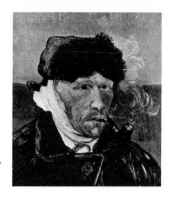

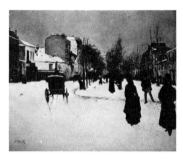

410 GOENEUTTE, Norbert
Paris, France, 1854
Auvers-sur-Oise, France, 1894
LE BOULEVARD DE CLICHY SOUS LA NEIGE
BOULEVARD DE CLICHY UNDER SNOW
EL BOULEVARD DE CLICHY BAJO LA NIEVE. 1875–1876
Huile sur toile, 60 × 73,3 cm
The Tate Gallery, London

Reproduction: Offset lithographie, 53,3 × 66 cm
Unesco Archives: G.5955-1
The Medici Press
The Medici Society Ltd., London, £2

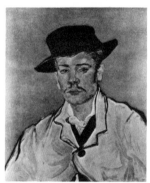

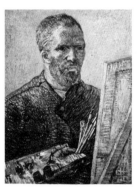

411 VAN GOGH, Vincent
Groot Zundert, Nederland, 1853
Auvers-sur-Oise, France, 1890
PORTRAIT DE LUI-MÊME (AU CHEVALET)
SELF PORTRAIT AT HIS EASEL
AUTORRETRATO ANTE SU CABALLETE. 1888
Huile sur toile, 65 × 50,5 cm
National Museum Vincent Van Gogh,
Amsterdam

Reproduction: Lithographie, 60 × 46 cm
Unesco Archives: G.613-23c
Luii & Co., Ltd.
National Museum Vincent Van Gogh,
Amsterdam. 13,75 fl.

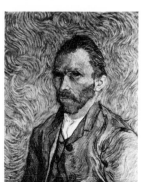

412 VAN GOGH
PORTRAIT DU PEINTRE / PORTRAIT OF THE
ARTIST / RETRATO DEL PINTOR. 1889
Huile sur toile, 63 × 54 cm
Musée du Louvre, Paris

Reproduction: Phototypie, 60,9 × 50,2 cm
Unesco Archives: G.613-88
Kunstanstalt Max Jaffé
Kunstanstalt Max Jaffé, Wien;
Arthur Jaffé, Inc., New York, $12

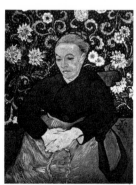

413 VAN GOGH

L'HOMME À LA PIPE (portrait de l'artiste)
MAN WITH A PIPE (portrait of the artist)
EL HOMBRE DE LA PIPA (retrato del artista). 1889
Huile sur toile, 51 × 45 cm
Collection Paul Rosenberg, New York
Reproduction: Héliogravure, 42,2 × 37,2 cm
Unesco Archives: G.613-16
Braun & C^ie
Éditions Braun, Paris, 25 F

414 VAN GOGH

PORTRAIT D'ARMAND ROULIN
PORTRAIT OF ARMAND ROULIN
RETRATO DE ARMAND ROULIN. 1888
Huile sur toile, 65 × 54 cm
Museum Folkwang, Essen
Reproduction: Phototypie, 63,2 × 53 cm
Unesco Archives: G.613-1b
Verlag Franz Hanfstaengl
Verlag Franz Hanfstaenfl, München, DM 65

415 VAN GOGH

LE FACTEUR ROULIN / THE POSTMAN ROULIN
EL CARTERO ROULIN. 1888
Huile sur toile, 79,5 × 63,5 cm
Museum of Fine Arts, Boston, Massachusetts
Reproduction: Phototypie, 71 × 56 cm
Unesco Archives: G.613-139
Arthur Jaffé Heliochrome Co.
*New York Graphic Society Ltd., Greenwich,
Connecticut, $16*

416 VAN GOGH

"LA BERCEUSE". 1889
Huile sur toile, 92 × 73 cm
Rijksmuseum Kröller-Müller, Otterlo
Reproduction: Offset, 33 × 26 cm
Unesco Archives: G.613-158
Drukkerij van Dooren
Kröller-Müller Stichting, Otterlo. 3 fl.

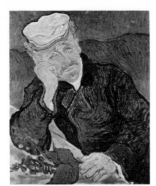

417 VAN GOGH

PORTRAIT DU DOCTEUR GACHET
PORTRAIT OF DOCTOR GACHET
RETRATO DEL DOCTOR GACHET. 1890
Huile sur toile, 68 × 57 cm
Musée du Louvre, Paris
Reproduction: Phototypie, 57 × 47 cm
Unesco Archives: G.613-57
Kunstanstalt Max jaffé
*Kunstanstalt Max Jaffé, Wien;
Arthur Jaffé, Inc., New York, $10*

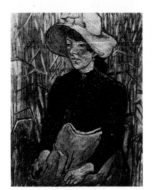

418 VAN GOGH

JEUNE PAYSANNE AU CHAPEAU DE PAILLE
PEASANT GIRL WITH STRAW HAT
ALDEANA JOVEN CON SOMBRERO DE PAJA. 1890
Huile sur toile, 92 × 73 cm
Collection Hahnloser, Bern
Reproduction: Héliogravure, 56,5 × 45 cm
Unesco Archives: G.613-42
Fachschriftenverlag und Buchdruckerei AG
Kunstkreis-Verlag AG, Luzern. 13,50 FS

419 VAN GOGH

FEMME MOULANT DU CAFÉ / GRINDING COFFEE
MUJER MOLIENDO EL CAFÉ. 1881
Plume, crayon et aquarelle, 56 × 39 cm
Rijksmuseum Kröller-Müller, Otterlo
Reproduction: Offset, 50 × 35 cm
Unesco Archives: G.613-132
Smeets Lithographers
Kröller-Müller Stichting, Otterlo, 6,50 fl.

420 VAN GOGH

DERRIÈRE LE SCHENKWEG / BEHIND THE
SCHENKWEG / DETRÁS DEL SCHENKWEG. 1882
Encre et crayon, 28,5 × 47 cm
Rijksmuseum Kröller-Müller, Otterlo
Reproduction: Offset, 30 × 49,5 cm
Unesco Archives: G.613-130
Smeets Lithographers
Kröller-Müller Stichting, Otterlo, 4 fl.

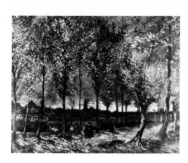

421 VAN GOGH

ALLÉE PRÈS DE NUENEN
POPLAR AVENUE NEAR NUENEN
CAMINO EN LAS CERCANÍAS DE NUENEN. 1884
Huile sur toile, 78 × 97,5 cm
Museum Boymans-van Beuningen, Rotterdam

Reproduction: Typographie, 40 × 50 cm
Unesco Archives: G.613-135
Drukkerij Ando
Museum Boymans-van Beuningen,
Rotterdam, 8,25 fl.

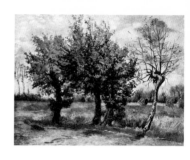

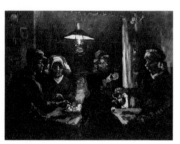

422 VAN GOGH

LES MANGEURS DE POMMES DE TERRE
THE POTATOE—EATERS / LOS COMEDORES DE
PATATAS. 1885
Huile sur toile, 81,5 × 114,5 cm
National Museum Vincent van Gogh,
Amsterdam

Reproduction: Lithographie, 45 × 63 cm
Unesco Archives: G.613-121b
Smeets Lithographers
National Museum Vincent van Gogh,
Amsterdam, 13,75 fl.

Reproduction: Lithographie, 24 × 33,5 cm
Unesco Archives: G.613-121c
C. Huig
National Museum Vincent van Gogh,
Amsterdam, 3 fl.

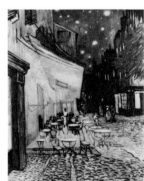

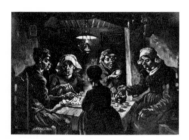

423 VAN GOGH

LES MANGEURS DE POMMES DE TERRE
THE POTATOE—EATERS / LOS COMEDORES DE
PATATAS. 1885
Toile marouflée sur panneau, 72 × 93 cm
Rijksmuseum Kröller-Müller, Otterlo

Reproduction: Offset, 26,5 × 35 cm
Unesco Archives: G.613-179
Drukkerij de Ijssel
Kröller-Müller Stichting, Otterlo, 3 fl.

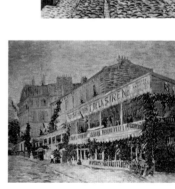

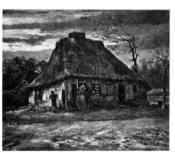

424 VAN GOGH

CHAUMIÈRE À LA TOMBÉE DU JOUR
COTTAGE IN EVENING TWILIGHT
CABAÑA AL ANOCHECER. 1885
Huile sur toile, 65,5 × 79,5 cm
National Museum Vincent van Gogh, Amsterdam

Reproduction: Lithographie, 26 × 32 cm
Unesco Archives: G.613-167
Steen & Offsetdrukkerij Intenso
National Museum Vincent van Gogh,
Amsterdam, 3 fl.

425 VAN GOGH

PAYSAGE D'AUTOMNE / AUTUMN LANDSCAPE
PAISAJE DE OTOÑO. 1885
Huile sur toile, 64 × 89 cm
Rijksmuseum Kröller-Müller, Otterlo

Reproduction: Typographie, 40,5 × 52 cm
Unesco Archives: G.613-103
Drukkerij Ando
Kröller-Müller Stichting, Otterlo, 13,75 fl.

426 VAN GOGH

LA PÊCHE AU PRINTEMPS / FISHING IN SPRING
PESCA EN PRIMAVERA. 1887
Huile sur toile, 49 × 58 cm
The Art Institute of Chicago, Chicago, Illinois
(Gift of Charles Deering McCormick)

Reproduction: Offset lithographie, 51 × 61 cm
Unesco Archives: G.613-175
Drukkerij Johan Enschede en Zonen
Artistic Picture Publishing Co., Inc.,
New York, $7.50

427 VAN GOGH

LE CAFÉ, LE SOIR / THE CAFÉ, EVENING
EL CAFÉ, A LA NOCHE. 1888
Huile sur toile, 81 × 65,5 cm
Rijksmuseum Kröller-Müller, Otterlo

Reproduction: Phototypie, 57,3 × 46,8 cm
Unesco Archives: G.613-64d
Kunstanstalt Max Jaffé
Kunstanstalt Max Jaffé, Wien;
Arthur Jaffé, Inc., New York, $10

Reproduction: Lithographie, 50 × 41 cm
Unesco Archives: G.613-64g
Drukkerij de Ijssel
Kröller-Müller Stichting, Otterlo, 13,75 fl.

428 VAN GOGH

"LE RESTAURANT DE LA SIRÈNE"
Huile sur toile, 57 × 68 cm
Musée du Louvre, Paris

Reproduction: Offset, 40 × 48 cm
Unesco Archives: G.613-87b
VEB Graphische Werke
VEB E. A. Seemann, Leipzig, M 10

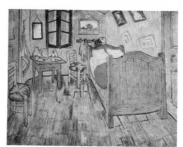

429 VAN GOGH

LA CHAMBRE DE VINCENT À ARLES
THE ARTIST'S BEDROOM AT ARLES
EL CUARTO DE VINCENT EN ARLÉS. 1888
Huile sur toile
The Art Institute of Chicago, Chicago,
Illinois

Reproduction: Lithographie, 42 × 53 cm
Unesco Archives: G.613-9
Western Printing and Lithographing Co.
New York Graphic Society Ltd., Greenwich,
Connecticut, $6

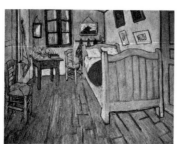

430 VAN GOGH

LA CHAMBRE À COUCHER DE VINCENT À ARLES
THE ARTIST'S BEDROOM AT ARLES
EL CUARTO DE VINCENT EN ARLÉS. 1889
Huile sur toile, 73 × 92 cm
National Museum Vincent van Gogh,
Amsterdam

Reproduction: Lithographie, 43,5 × 55,5 cm
Unesco Archives: G.613-15c
Steen & Offsetdrukkerij Intenso
National Museum Vincent van Gogh,
Amsterdam, 13,75 fl.

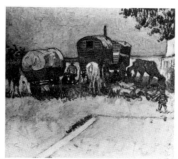

431 VAN GOGH

LES ROULOTTES: CAMPEMENT DE BOHÉMIENS
THE CARAVANS: ENCAMPMENT OF GYPSIES
LOS CARRICOCHES: CAMPAMENTO DE GITANOS.
1888
Huile sur toile, 44 × 50 cm
Musée du Louvre, Paris

Reproduction: Héliogravure, 44,7 × 51,3 cm
Unesco Archives: G.613-36
Braun & Cie
Éditions Braun, Paris, 33 F

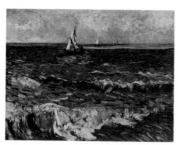

432 VAN GOGH

VUE DE MER / SEASCAPE
VISTA DEL MAR. 1888
Huile sur toile, 51 × 64 cm
National Museum, Vincent van Gogh,
Amsterdam

Reproduction: Lithographie, 31 × 39,5 cm
Unesco Archives: G.613-110
Luii & Co., Ltd.
National Museum Vincent van Gogh,
Amsterdam, 6,50 fl.

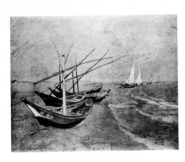

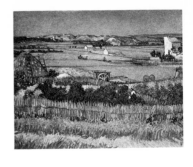

433 VAN GOGH

BARQUES AUX SAINTES-MARIES / BOATS AT THE SAINTES-MARIES / BARCAS EN SAINTES-MARIES. 1888
Huile sur toile, 64,5 × 81 cm
National Museum Vincent van Gogh, Amsterdam
Reproductions: Phototypie, 46 × 58 cm
Unesco Archives: G.613-73b
Phototypie, 64 × 81 cm, Verlag Franz Hanfstaengl
Unesco Archives: G.613-73d
Verlag Franz Hanfstaengl, München, DM 50, DM 75
Reproduction: Lithographie, 44,5 × 55,5 cm
Unesco Archives: G.613-73h, Smeets Lithographers
National Museum Vincent van Gogh,
Amsterdam, 13,75 fl.
Reproduction: Lithographie, 25,5 × 32 cm
Unesco Archives: G.613-73i, C. Huig
National Museum Vincent van Gogh, Amsterdam, 3 fl.

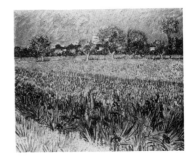

434 VAN GOGH

BARQUES / BOATS / BARCAS. 1888
Aquarelle, 39 × 54 cm
Collection Bernhard Koehler, Berlin
Reproduction: Phototypie, 38 × 52,8 cm
Unesco Archives: G.613-77
Die Piperdrucke Verlags-GmbH, München, DM 55

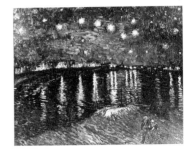

435 VAN GOGH

LE SEMEUR / THE SOWER / EL SEMBRADOR.
1888
Huile sur toile, 73,5 × 93 cm
Collection Bührle, Zürich
Reproduction: Héliogravure, 44,1 × 56,2 cm
Unesco Archives: G.613-163
Graphische Anstalt C.J. Bucher AG
Samuel Schmitt-Verlag, Zürich, 10 FS
Reproduction: Offset, 44,5 × 56 cm
Unesco Archives: F.613-163b
Buchdruckerei Mengis & Sticher
Kunstkreis-Verlag AG, Luzern, 13,50 FS

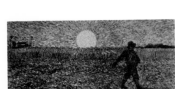

436 VAN GOGH

LE SEMEUR / THE SOWER / EL SEMBRADOR. 1888
Huile sur toile, 64 × 80,5 cm
Rijksmuseum Kröller-Müller, Otterlo
Reproduction: Phototypie, 45,7 × 57 cm
Unesco Archives: G.613-123
Kunstanstalt Max Jaffé
Kunstanstalt Max Jaffé, Wien;
Arthur Jaffé, Inc., New York, $10

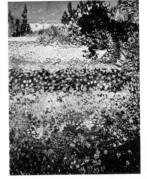

437 VAN GOGH

LA MOISSON / THE HARVEST / LA COSECHA. 1888
Huile sur toile, 73 × 92 cm
National Museum Vincent van Gogh,
Amsterdam

Reproduction: Lithographie, 26 × 32,5 cm
Unesco Archives: G.613-172
C. Huig
*National Museum Vincent van Gogh,
Amsterdam, 3 fl.*

438 VAN GOGH

NUIT ÉTOILÉE / STARLIGHT OVER THE
RHÔNE / NOCHE ESTRELLADA. 1888
Huile sur toile, 72,5 × 92 cm
Collection F. Moch, Paris

Reproduction: Lithographie, 51 × 63 cm
Unesco Archives: G.613-154
Smeets Lithographers
*New York Graphic Society Ltd., Greenwich,
Connecticut, $10*

439 VAN GOGH

VUE D'ARLES ; AU PREMIER PLAN, DES IRIS
VIEW OF ARLES ; IRISES IN THE FOREGROUND
VISTA DE ARLÉS ; CON LIRIOS EN PRIMER PLANO
1888
Huile sur toile, 54 × 65 cm
National Museum Vincent van Gogh, Amsterdam

Reproduction: Phototypie, 52,5 × 63 cm
Unesco Archives: G.613-85
Verlag Franz Hanfstaengl
*Verlag Franz Hanfstaengl, München,
DM 65*

Reproduction: Lithographie, 44 × 53 cm
Unesco Archives: G.613-85b
Smeets Lithographers
*National Museum Vincent van Gogh, Amsterdam,
13.75 fl.*

440 VAN GOGH

JARDIN FLEURI À ARLES
GARDEN IN BLOOM AT ARLES
JARDÍN FLORIDO EN ARLÉS. 1888
Huile sur toile, 95 × 73 cm
Collection particulière, Zürich

Reproduction: Offset, 51,5 × 41,5 cm
Unesco Archives: G.613-162
J.M. Monnier
F. Hazan, Paris, 35 F

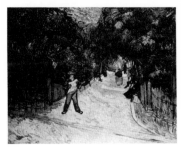

441 VAN GOGH

L'ENTRÉE DU JARDIN PUBLIC À ARLES
ENTRANCE TO THE PUBLIC GARDENS AT ARLES
ENTRADA DEL JARDÍN PÚBLICO DE ARLÉS. 1888
Huile sur toile, 72,5 × 90,5 cm
The Phillips Collection, Washington

Reproduction: Phototypie, 60 × 76 cm
Unesco Archives: G.613-21b
Arthur Jaffé Heliochrome Co.
*New York Graphic Society Ltd., Greenwich,
Connecticut, $18*

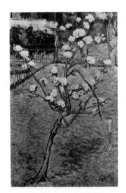

442 VAN GOGH

POIRIER EN FLEUR / PEAR TREE IN BLOOM
PERAL EN FLOR. 1888
Huile sur toile, 73 × 46 cm
National Museum Vincent van Gogh,
Amsterdam

Reproduction: Phototypie, 72,7 × 45,8 cm
Unesco Archives: G.613-51
Verlag Franz Hanfstaengl
*Verlag Franz Hanfstaengl, München,
DM 65*

Reproduction: Lithographie, 65 × 41 cm
Unesco Archives: G.613-51d
Smeets Lithographers
*National Museum Vincent van Gogh,
Amsterdam, 13,75 fl.*

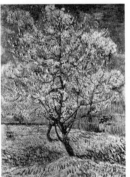

443 VAN GOGH

PÊCHER EN FLEUR / PEACH-TREE IN BLOOM
MELOCOTONERO EN FLOR. 1888
Huile sur toile, 81 × 60 cm
National Museum Vincent van Gogh,
Amsterdam

Reproduction: Lithographie, 61,5 × 46 cm
Unesco Archives: G.613-112
Smeets Lithographers
*National Museum Vincent van Gogh,
Amsterdam, 13,75 fl.*

Reproduction: Lithographie, 33 × 24,5 cm
Unesco Archives: G.613-112c
C. Huig
*National Museum Vincent van Gogh,
Amsterdam, 3 fl.*

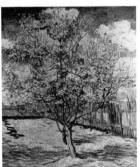

444 VAN GOGH

PÊCHER ROSE (souvenir de Mauve)
PINK PEACH-TREE (souvenir of Mauve)
MELOCOTONERO ROSADO (recuerdo de Mauve).
1888
Huile sur toile, 73 × 59,5 cm
Rijksmuseum Kröller-Müller, Otterlo

Reproduction: Phototypie, 56,6 × 46,6 cm
Unesco Archives: G.613-74b
Kunstanstalt Max Jaffé
*Kunstanstalt Max Jaffé, Wien;
Arthur Jaffé, Inc., New York, $10*

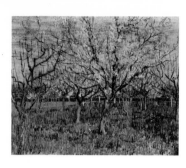

445 VAN GOGH

LE VERGER ROSE / THE PINK ORCHARD
EL VERGEL ROSADO. 1888
Huile sur toile, 65,5 × 80,5 cm
National Museum Vincent van Gogh,
Amsterdam

Reproduction: Lithographie, 45 × 56 cm
Unesco Archives: G.613-96
Smeets Lithographers
National Museum Vincent van Gogh, Amsterdam,
13,75 fl.

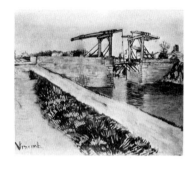

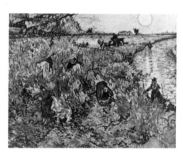

446 VAN GOGH

LES VIGNES ROUGES D'ARLES
THE RED VINEYARDS AT ARLES
LQS VIÑEDOS ROJOS EN ARLÉS. 1888
Huile sur toile, 75 × 93 cm
Gosudarstvennyj muzej izobraziteľnyh iskusstv
imeni A.S. Puškina, Moskva

Reproduction: Phototypie, 45 × 56 cm
Unesco Archives: G.613-134
Grafischer Großbetrieb Völkerfreundschaft
VEB Verlag der Kunst, Dresden, DM 30

447 VAN GOGH

LA VIGNE VERTE / GREEN VINEYARD
VIÑEDO VERDE. 1888
Huile sur toile, 72 × 92 cm
Rijksmuseum Kröller-Müller, Otterlo

Reproduction: Offset, 45 × 58 cm
Unesco Archives: G.613-138b
Smeets Lithographers
Kröller-Müller Stichting, Otterlo, 13,75 fl.

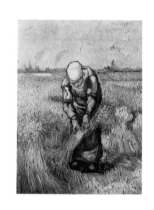

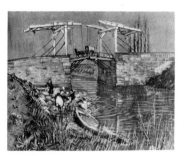

448 VAN GOGH

LE PONT DE LANGLOIS À ARLES
THE LANGLOIS BRIDGE AT ARLES
EL PUENTE DE LANGLOIS EN ARLÉS. 1888
Huile sur toile, 54,5 × 65 cm
Rijksmuseum Kröller-Müller, Otterlo

Reproduction: Lithographie, 41 × 50,6 cm
Unesco Archives: G.613-61
Smeets Lithographers
New York Graphic Society Ltd., Greenwich,
Connecticut, $5

Reproduction: Offset, 42 × 51 cm
Unesco Archives: G.613-61d
Drukkerij de Ijssel
Kröller-Müller Stichting, Otterlo, 13,75 fl.

440 VAN GOGH

PONT-LEVIS / DRAWBRIDGE / PUENTE
LEVADIZO. 1888
Huile sur toile, 58,5 × 73 cm
Stedelijk Museum, Vincent van Gogh Foundation,
Amsterdam

Reproduction: Phototypie, 58 × 72 cm
Unesco Archives: G.613-81
Verlag Franz Hanfstaengl
Verlag Franz Hanfstaengl, München, DM 70

450 VAN GOGH

LE PONT-LEVIS / THE DRAWBRIDGE
EL PUENTE LEVADIZO. 1889
Huile sur toile, 50 × 65 cm
Wallraf-Richartz-Museum, Köln

Reproduction: Phototypie, 49 × 65,5 cm
Unesco Archives: G.613-84e
Verlag Franz Hanfstaengl
Verlag Franz Hanfstaengl, München, DM 65

451 VAN GOGH

PAYSANNE GERBANT LE BLÉ / THE SHEAFBINDER
CAMPESINA LIGANDO TRIGO. 1889
Huile sur toile, 43,5 × 33,5 cm
National Museum Vincent van Gogh,
Amsterdam

Reproduction: Lithographie, 40 × 29,5 cm
Unesco Archives: G.613-68
Luii & Co., Ltd.
National Museum Vincent van Gogh, Amsterdam,
6,50 fl.

452 VAN GOGH

PAYSAGE À ARLES: LE VERGER
LANDSCAPE AT ARLES: THE ORCHARD
PAISAJE DE ARLÉS: EL VERGEL. 1889
Huile sur toile, 62 × 77 cm
Courtauld Institute Galleries, University of
London

Reproduction: Héliogravure, 55,2 × 68,5 cm
Unesco Archives: G.613-10d
Bemrose & Sons Ltd.
The Pallas Gallery Ltd., London, £2.00

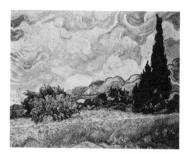

453 VAN GOGH

JARDIN DE L'HÔPITAL SAINT-PAUL
À SAINT-RÉMY / GARDEN OF ST. PAUL'S
HOSPITAL, SAINT-RÉMY / EL JARDÍN DEL
HOSPITAL DE SAN PABLO EN SAINT-RÉMY. 1889
Huile sur toile, 95 × 75,5 cm
Rijksmuseum Kröller-Müller, Otterlo

Reproduction: Offset, 50 × 40 cm
Unesco Archives: G.613-142
Drukkerij van Dooren
Kröller-Müller Stichting, Otterlo, 13,75 fl.

454 VAN GOGH

LE JARDIN DE LA MAISON DE SANTÉ À ARLES
GARDEN OF THE NURSING HOME IN ARLES
JARDIN DE LA CASA DE SALUD DE ARLÉS. 1889
Huile sur toile, 73 × 92 cm
Collection Oskar Reinhart, Winterthur

Reproduction: Offset, 44 × 57 cm
Unesco Archives: G.613-26c
Buchdruckerei Mengis & Sticher
Kunstkreis Verlag AG, Luzern, 13,50 FS

Reproduction: Héliogravure, 43 × 54,5 cm
Unesco Archives: G.613-26b
Roto-Sadag SA
Les Éditions de Bonvent SA, Genève, 20 FS

456 VAN GOGH

CYPRÈS DANS UN CHAMP DE BLÉ
CYPRESSES IN THE CORNFIELD
CIPRESES EN UN CAMPO DE TRIGO. 1889
Huile sur toile, 73 × 93 cm
Collection Bührle, Zürich

Reproduction: Lithographie, 64,7 × 81,4 cm
Unesco Archives: G.613-71
Graphische Anstalt J.E. Wolfensberger
Verlag der Wolfsbergdrucke, Zürich, 60 FS

Reproduction: Héliogravure, 56,4 × 71,5 cm
Unesco Archives: G.613-71b
Graphische Kunstanstalten Bruckmann KG
Verlag F. Bruckmann KG, München, DM 50

457 VAN GOGH

LES BLÉS JAUNES / THE YELLOW CORN
LOS TRIGOS AMARILLOS. 1889
Huile sur toile, 72,5 × 91,5 cm
The National Gallery, London

Reproduction: Phototypie, 69 × 87,5 cm
Unesco Archives: G.613-90
Verlag Franz Hanfstaengl
Verlag Franz Hanfstaengl, München, DM 80

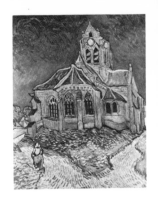

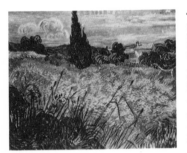

458 VAN GOGH

LES BLÉS VERTS / THE GREEN CORN
LOS TRIGOS VERDES. 1889
Huile sur toile, 73 × 92 cm
Národní galerie, Praha

Reproduction: Héliogravure, 44,5 × 55,9 cm
Unesco Archives: G.613-17
Braun & Cⁱᵉ
Éditions Braun, Paris, 33 F

Reproduction: Typographie, 34,3 × 57 cm
Unesco Archives: G.613-17b
Knihtisk
*Odeon, Nakladatelství krásné literatury a umeni,
Praha, 15 Kčs*

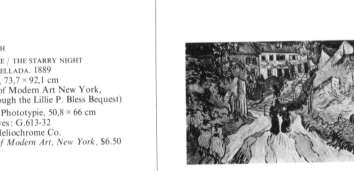

9 VAN GOGH

NUIT ÉTOILÉE / THE STARRY NIGHT
NOCHE ESTRELLADA. 1889
uile sur toile, 73,7 × 92,1 cm
e Museum of Modern Art New York,
cquired through the Lillie P. Bless Bequest)

roduction: Phototypie, 50,8 × 66 cm
esco Archives: G.613-32
hur Jaffé Heliochrome Co.
Museum of Modern Art, New York, $6.50

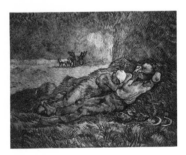

460 VAN GOGH

LA MÉRIDIENNE / SIESTA / LA SIESTA. 1889–1890
Huile sur toile, 73 × 91 cm
Musée du Louvre, Paris.

Reproduction: Héliogravure, 45 × 57 cm
Unesco Archives: G.613-173
Braun & Cⁱᵉ
Éditions Braun, Paris, 33 F

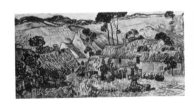

154

461 VAN GOGH

L'ÉGLISE D'AUVERS / THE CHURCH AT AUVERS
LA IGLESIA DE AUVERS. 1890
Huile sur toile, 94 × 74 cm
Musée du Louvre, Paris.

Reproduction: Offset lithographie, 48 × 38 cm
Unesco Archives: G.613-101f
J. M. Monnier
F. Hazan, Paris, 35 F

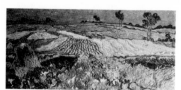

465 VAN GOGH

LA PLAINE D'AUVERS-SUR-OISE
FIELDS NEAR AUVERS-SUR-OISE
LA LLANURA DE AUVERS-SUR-OISE. 1890
Huile sur toile, 50 × 100 cm
Kunsthistorisches Museum, Wien

Reproduction: Phototypie, 41 × 82 cm
Unesco Archives: G.613-14
Kunstanstalt Max Jaffé
Verlag Anton Schroll & Co., Wien, DM 45

462 VAN GOGH

LA FERME / THE FARM / LA GRANJA. 1890
Huile sur toile, 39 × 46,5 cm
National Museum Vincent van Gogh, Amsterdam

Reproduction: Lithographie, 34 × 40,5 cm
Unesco Archives: G.613-166
Smeets Lithographers
*National Museum Vincent van Gogh,
Amsterdam, 6,50 fl.*

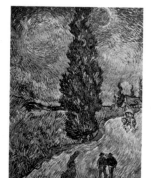

466 VAN GOGH

LA ROUTE AUX CYPRÈS
ROAD WITH CYPRESS AND STAR
EL CAMINO DE LOS CIPRESES. 1890
Huile sur toile, 92 × 71 cm
Rijksmuseum Kröller-Müller, Otterlo

Reproduction: Offset, 54 × 42 cm
Unesco Archives: G.613-8c
Drukkerij de Ijssel
Kröller-Müller Stichting, Otterlo, 13,75 fl.

463 VAN GOGH

L'ESCALIER D'AUVERS / THE STAIRWAY
AT AUVERS / LA ESCALERA DE AUVERS. 1890
Huile sur toile, 50,8 × 71,1 cm
City Art Museum of St. Louis, St. Louis,
Missouri

Reproduction: Phototypie, 41,2 × 58,5 cm
Unesco Archives: G.613-2
Arthur Jaffé Heliochrome Co.
*The Twin Éditions, Greenwich,
Connecticut, $10*

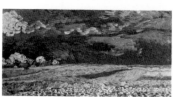

467 VAN GOGH

CHAMPS SOUS UN CIEL BLEU ET NUAGES BLANCS / BLUE
SKY AND WHITE CLOUDS OVER THE FIELDS / CIELO
AZUL Y NUBES BLANCAS SOBRE LOS CAMPOS. 1890
Huile sur toile, 50,5 × 101,5 cm
National Museum Vincent van Gogh, Amsterdam

Reproduction: Lithographie, 30 × 60 cm
Unesco Archives: G.613-99
Luii & Co., Ltd.
*National Museum Vincent van Gogh,
Amsterdam, 11 fl.*

464 VAN GOGH

PAYSAGE D'AUVERS / LANDSCAPE AT AUVERS
PAISAJE DE AUVERS. 1890
Huile sur toile, 48,6 × 98,6 cm
The Tate Gallery, London

Reproduction: Phototypie, 38 × 76 cm
Unesco Archives: G.613-100
Kunstanstalt Max Jaffé
Soho Gallery Ltd., London, £3.50

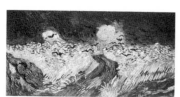

468 VAN GOGH

CHAMP DE BLÉ AUX CORBEAUX
CORNFIELDS AND RAVENS
CAMPO DE TRIGO CON CUERVOS. 1890
Huile sur toile, 50,5 × 100,5 cm
National Museum Vincent van Gogh, Amsterdam

Reproduction: Lithographie 41 × 85 cm
Unesco Archives: G.613-80
Luii & Co., Ltd.
*National Museum Vincent van Gogh,
Amsterdam, 13,75 fl.*

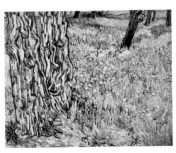

469 VAN GOGH

PELOUSE FLEURIE SOUS QUELQUES ARBRES
GRASS AND FLOWERS UNDER TREES
PRADO FLORIDO BAJO ÁRBOLES. 1890
Huile sur toile, 72 × 90 cm
Rijksmuseum Kröller-Müller, Otterlo

Reproduction: Offset, 42 × 52,5 cm
Unesco Archives: G.613-133
Luii & Co., Ltd.
Kröller-Müller Stichting, Otterlo, 13,75 fl.

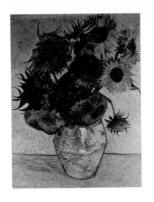

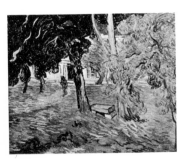

470 VAN GOGH

PARC DE L'ASILE À SAINT-RÉMY
PARK OF THE ASYLUM IN SAINT-RÉMY
PARQUE DEL ASILO DE SAINT-RÉMY. 1890
Huile sur toile, 50 × 63 cm
Collection Bührle, Zürich

Reproduction: Offset, 47 × 60 cm
Unesco Archives: G.613-86b
Obpacher GmbH
Obpacher GmbH, München, DM 50

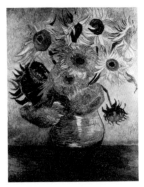

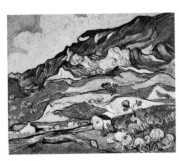

471 VAN GOGH

PAYSAGE MONTAGNEUX PRÈS DE SAINT-RÉMY
(LES ALPILLES) / MOUNTAINOUS LANDSCAPE
NEAR SAINT-RÉMY / PAISAJE DE MONTAÑA
CERCA DE SAINT-RÉMY. 1890
Huile sur toile, 59 × 71 cm
Rijksmuseum Kröller-Müller, Otterlo

Reproduction: Offset, 48,5 × 60 cm
Unesco Archives: G.613-37b
Smeets Lithographers
Kröller-Müller Stichting, Otterlo, 13,75 fl.

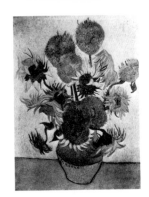

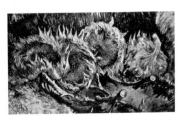

472 VAN GOGH

LES TOURNESOLS / THE SUNFLOWERS
LOS GIRASOLES. 1887
Huile sur toile, 59 × 97 cm
Rijksmuseum Kröller-Müller, Otterlo

Reproduction: Lithographie, 40 × 66 cm
Unesco Archives: G.613-106
Smeets Lithographers
Kröller-Müller Stichting, Otterlo, 13,75 fl.

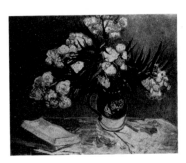

473 VAN GOGH

TOURNESOLS / SUNFLOWERS / GIRASOLES. 1888
Huile sur toile, 91 × 72 cm
Bayerische Staatsgemäldesammlungen, München

Reproduction: Phototypie, 85 × 67,6 cm
Unesco Archives: G.613-6
Verlag Franz Hanfstaengl
Verlag Franz Hanfstaengl, München, DM 75

Reproduction: Typographie, 50 × 39,6 cm
Unesco Archives: G.613-6b
Verlag Franz Hanfstaengl
Verlag Franz Hanfstaengl, München, DM 15

Reproduction: Phototypie, 85 × 67 cm
Unesco Archives: G.613-6c
Grafischer Großbetrieb Völkerfreundschaft
VEB Verlag der Kunst, Dresden, DM 36

474 VAN GOGH

TOURNESOLS / SUNFLOWERS / GIRASOLES. 1888
Huile sur toile, 92 × 73 cm
Philadelphia Museum of Art, Philadelphia,
Pennsylvania

Reproduction: Phototypie, 76 × 59 cm
Unesco Archives: G.613-20
Arthur Jaffé Heliochrome Co.
The Twin Editions, Greenwich, Connecticut, $16

Reproduction: Héliogravure, 52 × 40,7 cm
Unesco Archives: G.613-20b
Roto-Sadag SA
*New York Graphic Society Ltd., Greenwich,
Connecticut, $6*

475 VAN GOGH

TOURNESOLS / SUNFLOWERS / GIRASOLES. 1888
Huile sur toile, 95 × 73 cm
National Museum Vincent van Gogh, Amsterdam

Reproduction: Phototypie, 82,2 × 62,7 cm
Unesco Archives: G.613-22b
Kunstanstalten E. Schreiben
Verlag F. Bruckmann KG, München, DM 60

Reproduction: Offset, 60,8 × 46 cm
Unesco Archives: G.613-22e
Smeets Lithographers
*National Museum Vincent van Gogh,
Amsterdam, 13,75 fl.*

Reproduction: Lithographie, 52,1 × 39,8 cm
Unesco Archives: G.613-22.
Western Printing and Lithographing Co.
*New York Graphic Society Ltd., Greenwich,
Connecticut, $6*

476 VAN GOGH

LAURIERS-ROSES / OLEANDERS / ADELFAS. 1888
Huile sur toile, 57,8 × 71,1 cm
Collection particulière, London

Reproduction: Phototypie, 46,4 × 56,4 cm
Unesco Archives: G.613-95
Verlag Franz Hanfstaengl
Verlag Franz Hanfstaengl, München, DM 50

Reproduction: Phototypie, 58,6 × 71 cm
Unesco Archives: G.613-95b
Verlag Franz Hanfstaengl
Verlag Franz Hanfstaengl, München, DM 75

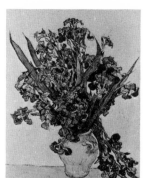

477 VAN GOGH

LES IRIS / IRISES / LOS LIRIOS. 1890
Huile sur toile, 92 × 73,5 cm
National Museum Vincent van Gogh, Amsterdam

Reproduction: Phototypie, 57 × 44,8 cm
Unesco Archives: G.613-70
Braun & Cie
Éditions Braun, Paris, 33 F

Reproduction: Lithographie, 57,5 × 46 cm
Unesco Archives: G.613-70d
Smeets Lithographers
*National Museum Vincent van Gogh, Amsterdam,
13,75 fl.*

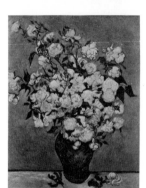

478 VAN GOGH

LES ROSES BLANCHES / WHITE ROSES
LAS ROSAS BLANCAS. c. 1890
Huile; 92,6 × 73,7 cm
Collection Mrs. Albert Lasker, New York

Reproduction: Lithographie, 65,4 × 32 cm
Unesco Archives: G.613-105
H. S. Crocker Co. Inc.
*International Art Publishing Co., Detroit, Michigan,
$10*

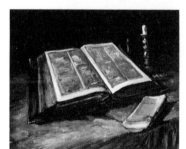

479 VAN GOGH

LA BIBLE / THE BIBLE / LA BIBLIA. 1885
Huile sur toile, 65,5 × 79 cm
National Museum Vincent van Gogh, Amsterdam

Reproduction: Lithographie, 26 × 31,5 cm
Unesco Archives: G.613-177
Peereboom
*National Museum Vincent van Gogh, Amsterdam,
3 fl.*

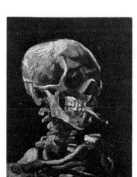

480 VAN GOGH

CRÂNE À LA CIGARETTE / SKULL WITH CIGARETTE
CALAVERA CON UN CIGARILLO. 1885
Huile sur toile, 32,5 × 24 cm
National Museum Vincent van Gogh, Amsterdam

Reproduction: Lithographie, 32 × 24,5 cm
Unesco Archives: G.613-176
C. Huig
*National Museum Vincent van Gogh, Amsterdam,
3 fl.*

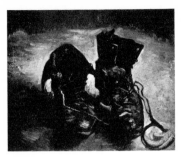

481 VAN GOGH

SOULIERS AUX LACETS / BOOTS WITH LACES
BOTAS CON CORDONES. 1886
Huile sur toile, 38 × 46 cm
National Museum Vincent van Gogh, Amsterdam
Reproduction: Lithographie, 26 × 31,5 cm
Unesco Archives: G.613-29c
C. Huig
*National Museum Vincent van Gogh, Amsterdam,
3 fl.*

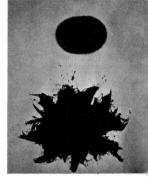

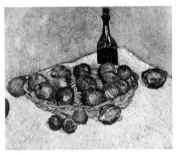

482 VAN GOGH

NATURE MORTE AVEC BOUTEILLE, CITRONS
ET ORANGES / STILL LIFE WITH BOTTLE,
LEMONS AND ORANGES / BODEGÓN CON
BOTELLA, LIMONES Y NARANJAS. 1888
Huile sur toile, 53 × 63 cm
Rijksmuseum Kröller-Müller, Otterlo
Reproduction: Offset, 42 × 50,5 cm
Unesco Archives: G.613-141
Drukkerij de Ijssel
Kröller-Müller Stichting, Otterlo, 13,75 fl.

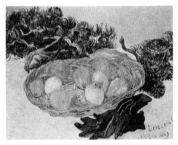

483 VAN GOGH

NATURE MORTE / BASKET OF FRUIT AND
BLUE GLOVES / NATURALEZA MUERTA. 1889
Huile sur toile, 48 × 62 cm
Collection particulière, London
Reproduction: Phototypie, 48 × 62 cm
Unesco Archives: G.613-111
Ganymed Press London Ltd.
Ganymed Press London Ltd., London, £3.00

484 GORKY, Arshile
*Hayotz Dzore, Turkish Armenia, 1904
Sherman, Connecticut, USA, 1948*

L'EAU DU MOULIN FLEURI
WATER OF THE FLOWERY MILL
EL AGUA DEL MOLINO FLORIDO. 1944
Huile sur toile, 108 × 123,7 cm
The Metropolitan Museum of Art, New York
Reproduction: Héliogravure, 61,6 × 71 cm
Unesco Archives: G.6685-1
Roto Sadag SA
*New York Graphic Society Ltd., Greenwich,
Connecticut, $16*

485 GOTTLIEB, Adolph
New York, USA, 1903
LA POUSSÉE / THRUST / EL IMPULSO. 1959
Huile sur toile, 274 × 228,5 cm
The Metropolitan Museum of Art, New York
Reproduction: Héliogravure, 71 × 59 cm
Unesco Archives: G.685-1
Roto Sadag SA
*New York Graphic Society Ltd., Greenwich,
Connecticut*, $16

486 GRABAR', Igor' Emmanuilovič
*Budapest, Magyarország, 1871
Moskva, SSSR, 1960*
NEIGE DE MARS / MARCH SNOW / NIEVE
DE MARZO. 1904
Huile sur toile, 80 × 62 cm
Gosudarstvennaja Tret'jakovskaja galereja,
Moskva
Reproduction: Typographie, 48 × 36 cm
Unesco Archives: G.727-2
Pervaja Obrazcovaja tipografija
Izogiz, Moskva, 20 kopecks

487 GRAVES, Morris
Fox Valley, Oregon, USA, 1910
LES PICS / WOODPECKERS /
LOS PÁJAROS CARPINTEROS. 1940
Gouache, 77,5 × 52 cm
Seattle Art Museum, Seattle, Washington
(Collection Eugene Fuller Memorial)
Reproduction: Héliogravure, 78 × 53 cm
Unesco Archives: G.776-3
Roto Sadag SA
*New York Graphic Society Ltd., Greenwich,
Connecticut*, $15

488 GRAVES
OISEAU AUX AGUETS / BIRD SEARCHING
PÁJARO AL ACECHO. 1944
Aquarelle, 136 × 68,6 cm
The Art Institute of Chicago, Chicago, Illinois
Reproduction: Phototypie, 76 × 38 cm
Unesco Archives: G.776-4
Arthur Jaffé Heliochrome Co.
*New York Graphic Society Ltd., Greenwich,
Connecticut*, $15

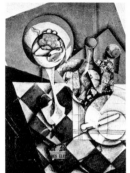

489 GRIS, Juan (José Victoriano González Pérez)
*Madrid, España, 1887
Boulogne-sur-Seine, France, 1927*
NATURE MORTE AU COMPOTIER ET À LA
CARAFE / STILL LIFE WITH FRUIT-DISH AND
WATER-BOTTLE / BODEGÓN CON FRUTERO
Y GARRAFA. 1914
Huile sur toile, 92 × 65 cm
Rijksmuseum Kröller-Müller, Otterlo
Reproduction: Offset, 50 × 35,2 cm
Unesco Archives: G.869-13
Drukkerij van Dooren
Kröller-Müller Stichting, Otterlo, 13,75 fl.

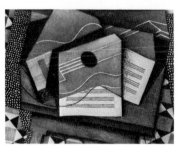

490 GRIS
NATURE MORTE / STILL LIFE
NATURALEZA MUERTA. 1915
Huile sur toile, 73 × 92 cm
Rijksmuseum Kröller-Müller, Otterlo
Reproduction: Offset, 39,8 × 50 cm
Unesco Archives: G.869-9
Smeets Lithographers
Kröller-Müller Stichting, Otterlo, 13,75 fl.

491 GRIS
NATURE MORTE DEVANT UNE FENÊTRE OUVERTE:
PLACE RAVIGNAN
STILL LIFE BEFORE AN OPEN WINDOW:
PLACE RAVIGNAN
NATURALEZA MUERTA ANTE
UNA VENTANA ABIERTA: PLACE RAVIGNAN. 1915
Huile sur toile, 115,5 × 89,2 cm
Philadelphia Museum of Art, Philadelphia,
Pennsylvania
(Louise and Walter Arensberg Collection)
Reproduction: Offset lithographie, 52,7 × 41,3 cm
Unesco Archives: G.869-15
Shorewood Litho, Inc.
Shorewood Publishers, Inc., New York, $4

492 GRIS
LE COMPOTIER / THE FRUIT BOWL
EL FRUTERO. 1920
Huile sur toile, 62,9 × 50,7 cm
Columbus Gallery of Fine Arts, Columbus, Ohio
(Ferdinand Howald Collection)
Reproduction: Phototypie, 62,9 × 50,7 cm
Unesco Archives: G.869-3
Arthur Jaffé Heliochrome Co.
*New York Graphic Society Ltd., Greenwich,
Connecticut*, $12

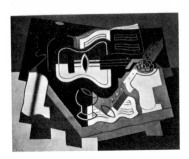

493 GRIS

GUITARE ET CLARINETTE / GUITAR AND CLARINET
GUITARRA Y CLARINETE. 1920
Huile sur toile, 73 × 92 cm
Kunstmuseum, Basel, Schweiz

Reproduction: Offset, 44 × 56 cm
Unesco Archives: G.869-16
Buchdruckerei Mengis & Sticher
Kunstkreis Verlag AG, Luzern, 13,50 FS

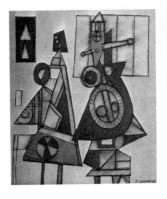

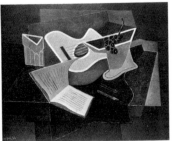

494 GRIS

LE SAC DE CAFÉ / THE COFFEE BAG
EL SACO DE CAFÉ. 1920
Huile sur toile, 60 × 73 cm
Kunstmuseum, Basel, Schweiz

Reproduction: Offset, 44 × 55,5 cm
Unesco Archives: G.869-12b
Säuberlin & Pfeiffer SA
Édition D. Rosset, Pully, 12 FS

495 GRIS

L'ALBUM / THE ALBUM / EL ÁLBUM. 1926
Huile sur toile, 65 × 81 cm
Collection Hermann Rupf, Bern

Reproduction: Phototypie, 70,5 × 56 cm
Unesco Archives: G.869-7
Verlag Franz Hanfstaengl
Verlag Franz Hanfstaengl, München, DM 75

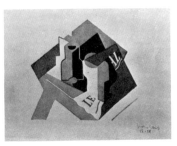

496 GRIS

NATURE MORTE / STILL LIFE
NATURALEZA MUERTA
Aquarelle, 26 × 35 cm
Collection particulière, Paris

Reproduction: Phototypie et pochoir, 26 × 35,5 cm
Unesco Archives: G.869-10
Daniel Jacomet & Cie
Éditions artistiques et documentaires, Paris, 40 F

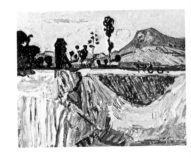

497 GROSS, František
Nová Paka, Československo, 1909

L'ATELIER / THE STUDIO / EL ESTUDIO. 1963
Huile sur toile, 47 × 41,5 cm
Collection particulière

Reproduction: Offset, 47 × 41,5 cm
Unesco Archives: G.8765-2
Severografia
Odeon, nakladatelství krásné literatury a umění,
Praha, 12 Kčs

501 GUIETTE, René
Anvers, Belgique, 1893

AMINA. 1960
Huile sur papier
Collection de l'artiste

Reproduction: Offset, 46,8 × 36,5 cm
Unesco Archives: G.949-1
Éditions Est-Ouest
Éditions Est-Ouest, Bruxelles, 90 FB

498 GROSZ, George
Berlin, Deutschland, 1893-1959

LE PORT DE MANHATTAN / MANHATTAN HARBOUR
EL PUERTO DE MANHATTAN
Huile sur toile, 55,8 × 42,5 cm
Collection Nathan M. Ohrbach, New York

Reproduction: Lithographie, 55,9 × 42,4 cm
Unesco Archives: G.877-2
Edward Stern and Co.
New York Graphic Society Ltd., Greenwich,
Connecticut, $10

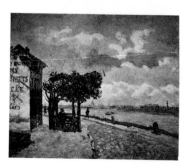

502 GUILLAUMIN, Jean-Baptiste Armand
Paris, France, 1841–1927

BORDS DE LA SEINE À IVRY
BANKS OF THE SEINE AT IVRY
ORILLAS DEL SENA EN IVRY
Huile sur toile
Collection particulière, Paris

Reproduction: Offset, 40 × 47,5 cm
Unesco Archives: G.957-4
VEB Graphische Werke
VEB E.A. Seemann, Leipzig, M 10

499 GROSZ

FUNÉRAILLES DU POÈTE PANIZZA
FUNERAL OF THE POET PANIZZA
FUNERALES DEL POETA PANIZZA. 1917–1918
Huile sur toile, 140 × 110 cm
Staatsgalerie, Stuttgart

Reproduction: Phototypie, 30 × 23 cm
Unesco Archives: G.877-5
Grafischer Großbetrieb Völkerfreundschaft
VEB Verlag der Kunst, Dresden, DM 5

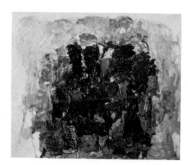

503 GUSTON, Philip
Montreal, Canada, 1913

LE RETOUR DE L'INDIGÈNE / NATIVE'S RETURN
EL REGRESO DEL INDÍGENA
Huile sur toile, 165 × 193 cm
The Philips Collection, Washington

Reproduction: Phototypie, 71 × 84 cm
Unesco Archives: G.982-1
Arthur Jaffé Heliochrome Co.
New York Graphic Society Ltd., Greenwich,
Connecticut, $18

500 GUBLER, Max
Zürich, Schweiz, 1898

SABLIÈRE / GRAVEL PIT / ARENAL. 1946
Huile sur toile, 115 × 145 cm
Collection Wolfsberg, Zürich

Reproduction: Lithographie, 59,7 × 74,8 cm
Unesco Archives: G.921-1
Graphische Anstalt J.E. Wolfensberger AG
Verlag der Wolfsbergdrucke, Zürich, 40 FS

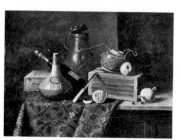

504 HARNETT, William M.
Philadelphia, Pennsylvania, USA, 1848–1892

NATURE MORTE AVEC POT EN CUIVRE,
CRUCHES ET FRUITS
STILL LIFE WITH COPPER TANKARD,
JUGS AND FRUIT
BODEGÓN CON JARRA DE COBRE,
BOTELLAS Y FRUTAS. 1883
Huile sur toile, 19 × 25,5 cm
Graham Gallery, New York

Reproduction: Offset lithographie, 44,3 × 59,6 cm
Unesco Archives: H.289-6
Smeets Lithographers
Harry N. Abrams, Inc., New York, $5.95

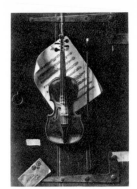

505 HARNETT

LE VIEUX REFRAIN / THE OLD REFRAIN
EL ANTIGUO ESTRIBILLO. 1886
Huile sur toile
Collection particulière, New York

Reproduction: Lithographie, 58,1 × 39,7 cm
Unesco Archives: H.289-2
Smeets Lithographers
*New York Graphic Society Ltd., Greenwich,
Connecticut,* $7.50

506 HARNETT

DESSERT / JUST DESSERT / SOLAMENTE EL POSTRE. 1891
Huile sur toile, 56,5 × 68 cm
The Art Institute of Chicago, Chicago, Illinois

Reproduction: Lithographie, 40,5 × 50,2 cm
Unesco Archives: H.289-4c
H.S. Crocker Co. Inc.
*International Art Publishing Co., Detroit,
Michigan,* $6

507 HARPIGNIES, Henri-Joseph
Valenciennes, France, 1819
Saint-Privé, France, 1916

UNE FERME / A FARMHOUSE / UNA GRANJA
Huile sur toile, 27,3 × 40 cm
The Norton Simon Collection, Los Angeles,
California

Reproduction: Phototypie, 27,3 × 40 cm
Unesco Archives: H.295-1
Arthur Jaffé Heliochrome Co.
*New York Graphic Society Ltd., Greenwich,
Connecticut,* $7.50

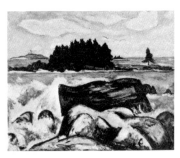

508 HARTLEY, Marsden
Lewiston, Maine, USA, 1877
Ellsworth, Maine, USA, 1943

FOX ISLAND. c. 1937–1938
Huile sur toile, 45 × 70,5 cm
Addison Gallery of American Art, Phillips Acade-
my, Andover, Massachusetts

Reproduction: Offset lithographie, 51 × 63,5 cm
Unesco Archives: H.332-4
Shorewood Litho, Inc.
Shorewood Publishers, Inc., New York, $4

509 HARTLEY

ROSES SAUVAGES / WILD ROSES
ROSAS SILVESTRES. 1942
Huile sur isorel, 55,8 × 71 cm
The Phillips Collection, Washington

Reproduction: Phototypie, 55,8 × 71 cm
Unesco Archives: H.332-3
Arthur Jaffé Heliochrome Co.
*New York Graphic Society Ltd., Greenwich,
Connecticut*, $16

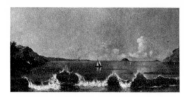

513 HEADE, Martin Johnson
*Lumberville, Bucks County, Pennsylvania, USA,
1819*
St. Augustine, Florida, USA, 1904

LA BAIE DE RIO DE JANEIRO / RIO DE JANEIRO BAY
LA BAHÍA DE RÍO DE JANEIRO. 1864
Huile sur toile, 45,5 × 91,1 cm
National Gallery of Art, Washington

Reproduction: Typographie, 15 × 30 cm
Unesco Archives: H.433-2
Garramond Pridemark Press
National Gallery of Art, Washington, 35 cents

510 HARTUNG, Hans
Leipzig, Deutschland, 1904

COMPOSITION / COMPOSICIÓN. 1955
Huile sur toile, 160,5 × 120 cm
Larry Aldrich Collection, New York

Reproduction: Phototypie, 89 × 66 cm
Unesco Archives: H.336-3
Triton Press, Inc.
*New York Graphic Society Ltd., Greenwich,
Connecticut*, $18

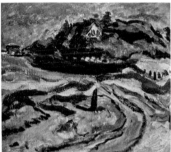

514 HECKEL, Erich
Döbeln, Deutschland, 1883
Radolfzell, Deutschland, 1970

PAYSAGE DE DANGAST / LANDSCAPE OF
DANGAST / PAISAJE DE DANGAST. 1908
Huile sur toile, 63 × 71 cm
Collection de l'artiste

Reproduction: Typographie, 45 × 49,5 cm
Unesco Archives: H.448-2
Verlag Franz Hanfstaengl
Verlag Franz Hanfstaengl, München, DM 15

511 HARTUNG

COMPOSITION T 55-18 / COMPOSICIÓN T 55-18. 1955
Huile sur toile, 162,5 × 110 cm
Museum Folkwang, Essen

Reproduction: Offset, 60 × 42 cm
Unesco Archives: H.336-4
Buchdruckerei Mengis & Sticher
Kunstkreis Verlag AG, Luzern, 13,50 FS

515 HECKEL

MAISON BLANCHE À DANGAST
WHITE HOUSE AT DANGAST
CASA BLANCA EN DANGAST. 1908
Huile sur toile, 72 × 81 cm
Stuttgarter Kunstkabinett, Stuttgart

Reproduction: Offset, 46,1 × 54,3 cm
Unesco Archives: H.448-6
Buchdruckerei Mengis & Sticher
Kunstkreis-Verlag, Luzern, 13,50 FS

512 HARTUNG

"T1963 — E45". 1963
Technique mixte, 180,3 × 142,3 cm
Collection particulière, Paris

Reproduction: Photolithographie, 61 × 47,5 cm
Unesco Archives: H.336-2
The Medici Press Ltd.
The Medici Society Ltd., London, £2.00

516 HECKEL

VILLAGE SAXON / A VILLAGE IN SAXONY
PUEBLO SAJÓN. 1910
Huile sur toile, 59 × 69 cm
Städtisches Museum, Wuppertal

Reproduction: Offset, 52,2 × 61,2 cm
Unesco Archives: H.448-8
Illert KG
Forum Bildkunstverlag GmbH, Steinheim a. Main,
DM 40

517 HECKEL

PAYSAGE DE DRESDE / LANDSCAPE NEAR DRESDEN
PAISAJE DE DRESDE. 1910
Huile sur toile, 66,5 × 78,5 cm
Nationalgalerie, Staatliche Museen, Berlin
Reproduction: Offset, 46,5 × 54,5 cm
Unesco Archives: H.448-10
Buchdruckerei Mengis & Sticher
Kunstkreis Verlag AG, Luzern, 13,50 FS

518 HECKEL

FILETS SUSPENDUS / HANGING NETS
REDES COLGADAS. 1912
Huile sur toile, 67 × 80 cm
Collection particulière, Stuttgart
Reproduction: Offset, 39,7 × 47 cm
Unesco Archives: H.448-11
VEB Graphische Werke
VEB E. A. Seemann, Leipzig, M 10

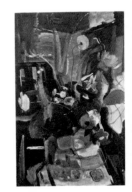

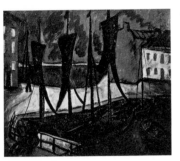

519 HERBIN, Auguste
Quiévy, France, 1882
Paris, France, 1960

NEZ / NOSE / NARIZ. 1943
Huile sur toile, 64 × 80 cm
Collection Ströher, Darmstadt, Bundesrepublik
Deutschland
Reproduction: Phototypie, 40 × 49 cm
Unesco Archives: H.539-4
Verlag Franz Hanfstaengl
Verlag Franz Hanfstaengl, München, DM 28

520 HERBIN

COMPOSITION / COMPOSICIÓN. 1943
Huile sur toile, 82 × 100 cm
Collection Max Welti, Zürich
Reproduction: Offset, 45,5 × 56 cm
Unesco Archives: H.539-5
Buchdruckerei Mengis & Sticher
Kunstkreis Verlag AG, Luzern, 13,50 FS

521 HILL, Carl Fredrik
Lund, Sverige, 1849–1911
PAYSAGE: BORDS DE LA SEINE
LANDSCAPE: BANKS OF THE SEINE
PAISAJE A ORILLAS DEL SENA. 1877
Huile sur toile, 50 × 60 cm
Nationalmuseum, Stockholm

Reproduction: Offset, 45 × 37 cm
Unesco Archives: H.645-1
Esselte AB
Nationalmuseum, Stockholm, 12,75 kr.

522 HILTON, Roger
Northwood, Middlesex, United Kingdom, 1911
MARS 1960 – GRIS ET BLANC AVEC OCRE
MARCH 1960 – GREY AND WHITE WITH OCHRE
MARZO 1960 – GRIS Y BLANCO CON OCRE. 1960
Huile sur toile, 102 × 152 cm
Waddington Galleries, London

Reproduction: Héliogravure, 47 × 71 cm
Unesco Archives: H.656-1
Roto-Sadag SA
*New York Graphic Society Ltd., Greenwich,
Connecticut* (by arrangement with Unesco:
"Unesco Art Popularization Series"), $16

523 HITCHENS, Ivon
London, United Kingdom, 1893
COMPOSITION AUX FLEURS / FLOWER
COMPOSITION / COMPOSICIÓN FLORAL
Huile sur toile, 104,1 × 89,8 cm
Collection Howard Bliss, London

Reproduction: Phototypie, 66,6 × 44,6 cm
Unesco Archives: H.675-1
Kunstanstalt Max Jaffé
The Pallas Gallery Ltd., London, £3.00

524 HITCHENS
LIS ORANGÉS ET LIS JAUNES / ORANGE AND
YELLOW LILIES / LIRIOS ANARANJADOS
Y LIRIOS AMARILLOS. 1958
Huile sur toile, 51,5 × 105,5 cm
Collection The Financial Times, London

Reproduction: Phototypie, 37 × 76,2 cm
Unesco Archives: H.675-3
Waterlow & Sons Ltd.
Ganymed Press London Limited, London, £3.00

525 HITCHENS
PLAGE ROSE, BAIE BLEUE / PINK SHORE, BLUE BAY
PLAYA ROSA, BAHÍA AZUL. 1967
Huile sur toile, 51,4 × 116,8 cm
Collection particulière

Reproduction: Offset lithographie, 40 × 91,4 cm
Unesco Archives: H.675-7
Lowe & Brydone Ltd.
The Medici Society Ltd., London, £2,50

526 HITCHENS
HANGAR À BATEAUX, DE BON MATIN
BOATHOUSE, EARLY MORNING / HANGAR
PARA BARCOS, DE MADRUGADA
Huile sur toile, 51 × 84 cm
Collection Howard Bliss, London

Reproduction: Héliogravure, 41,5 × 68,5 cm
Unesco Archives: H.675-4
Harrison & Son Ltd.
The Medici Society Ltd., London, £2.50

527 HODGKINS, Frances
Dunedin, New Zealand, 1869
Dorset, United Kingdom, 1947
COUPS D'AILE SUR L'EAU / WINGS OVER
THE WATER / ALAS SOBRE EL AGUA. 1935
Huile sur toile, 66 × 91,5 cm
The Temple Newsam Museum, Leeds

Reproduction: Phototypie, 48,7 × 70 cm
Unesco Archives: H.688-1
Waterlow & Sons Ltd.
The Pallas Gallery Ltd., London, £2.50

528 HOFER, Karl
Karlsruhe, Deutschland, 1878
Berlin, Deutschland, 1955
SAN SALVATORE PRÈS DE LUGANO
SAN SALVATORE NEAR LUGANO
SAN SALVATORE CERCA DE LUGANO. 1925
Huile sur toile, 65 × 82 cm
Von der Heydt-Museum, Wuppertal,
Bundesrepublik Deutschland
Reproduction: Offset, 40 × 51 cm
Unesco Archives: H.698-14
VEB Graphische Werke
VEB E. A. Seemann, Leipzig, M 10

529 HOFMANN, Hans
Weissenberg, Deutschland, 1880
New York, USA, 1966
"VELUTI IN SPECULUM". 1962
Huile sur toile, 216,5 × 186,7 cm
The Metropolitan Museum of Art, New York

Reproduction: Héliogravure, 71 × 61 cm
Unesco Archives: H.713-1
Roto-Sadag SA
New York Graphic Society Ltd., Greenwich,
Connecticut, $16

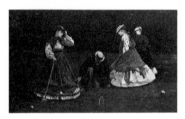

530 HOMER, Winslow
Boston, Massachusetts, USA, 1836
Scarboro, Maine, USA, 1910
SCÈNE DE CROQUET / CROQUET SCENE
ESCENA DE CROQUET. 1866
Huile sur toile, 40,6 × 66 cm
The Art Institute of Chicago, Chicago, Illinois

Reproduction: Phototypie, 38,7 × 63,6 cm
Unesco Archives: H.766-2
Arthur Jaffé Heliochrome Co.
The Twin Editions Greenwich,
Connecticut, $12

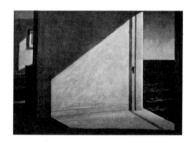

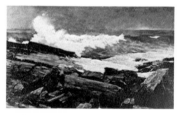

531 HOMER
ROCHERS BATTUS PAR LA TEMPÊTE
WEATHER BEATEN
PEÑASCOS BATIDOS POR LAS OLAS. 1894
Huile sur toile, 71 × 122 cm
Addison Gallery of American Art, Phillips
Academy, Andover, Massachusetts

Reproduction: Offset lithographie, 40,7 × 69,5 cm
Unesco Archives: H.766-21
Shorewood Litho, Inc.
Shorewood Publishers, Inc., New York, $4

532 HOMER
LE GULF STREAM / THE GULF STREAM
EL GULF STREAM. 1899
Huile sur toile, 73,7 × 124,5 cm
The Metropolitan Museum of Art, New York

Reproduction: Phototypie, 46,7 × 76,8 cm
Unesco Archives: H.766-3
Arthur Jaffé Heliochrome Co.
Aaron Ashley Inc., Yonkers, New York, $10

533 HOPPER, Edward
Nyack, New York, USA, 1882
New York, USA, 1967
LE PHARE DE TWO LIGHTS
LIGHTHOUSE AT TWO LIGHTS
EL FARO DE TWO LIGHTS. 1929
Huile sur toile, 75 × 110 cm
The Metropolitan Museum of Art, New York
Reproduction: Offset lithographie, 39 × 58,5 cm
Unesco Archives: H.798-2
Smeets Lithographers
Harry N. Abrams, Inc., New York, $5.95

534 HOPPER
CHAMBRES DONNANT SUR LA MER / ROOMS BY THE SEA
CUARTOS QUE DAN AL MAR. 1951
Huile sur toile, 73,6 × 101,8 cm
Yale University Art Gallery, New Haven,
Connecticut
Reproduction: Phototypie, 55 × 76 cm
Unesco Archives: H.798-3
Arthur Jaffé Heliochrome Co.
*New York Graphic Society Ltd., Greenwich,
Connecticut*, $16

535 HUNDERTWASSER, Friedrich
Wien, Österreich, 1928
LE GRAND CHEMIN / THE LARGE WAY
LA CARRETERA. 1955
Technique mixte, 162 × 160 cm
Österreichische Galerie, Wien
Reproduction: Phototypie, 73 × 74,5 cm
Unesco Archives: H.933-3
Kunstanstalt Max Jaffé
Verlag F. Bruckmann KG, München, DM 70

536 HUNDERTWASSER
LES EAUX DE VENISE / THE WATERS OF VENICE
LAS AGUAS DE VENECIA. 1955
Détrempe à l'œuf et huile sur toile, 92 × 74 cm
Collection particulière, Nihon
Reproduction: Offset, 64 × 51,2 cm
Unesco Archives: H.933-11
Illert KG
*Forum Bildkunstverlag GmbH, Steinheim
a.Main*, DM 40

537 HUNDERTWASSER
SOUVENIR D'UN TABLEAU / MEMORY OF A
PAINTING / RECUERDO DE UN CUADRO. 1960
Technique mixte, 116 × 73 cm
Collection Siegfried Poppe, Hamburg
Reproduction: Phototypie, 80 × 50 cm
Unesco Archives: H.933-7
Graphische Kunstanstalten F. Bruckmann KG
Verlag F. Bruckmann, KG, München DM 65

538 HUNDERTWASSER
RUELLE AU CENTRE DE LA VILLE / DOWNTOWN
LANE / CALLE DEL CENTRO DE LA CIUDAD. 1971
Technique mixte, 44 × 63 cm
Unterrichtsministerium, Wien
Reproduction: Phototypie, 46,5 × 66 cm
Unesco Archives: H.933-8
Graphische Kunstanstalten F. Bruckmann KG
Verlag F. Bruckmann KG, München, DM 65

539 INNESS, George
Newburgh, New York, USA, 1825
Bridge of Allan (Scotland), United Kingdom, 1894
AVANT L'ORAGE / COMING STORM
TEMPESTAD ACERCÁNDOSE. 1880
Huile sur toile, 70 × 107 cm
Addison Gallery of American Art, Phillips
Academy, Andover, Massachusetts
Reproduction: Offset lithographie, 46 × 69 cm
Unesco Archives: I.585-1
Shorewood Litho, Inc.
Shorewood Publishers, Inc., New York, $4

540 ISRAELS, Isaac
Amsterdam, Nederland, 1865
's-Gravenhage, Nederland, 1934
FEMMES TRIANT DES GRAINS DE CAFÉ
WOMEN SELECTING COFFEE-BEANS
MUJERES TRIANDO GRANOS DE CAFÉ. 1894
Huile sur toile, 57 × 83 cm
Stedelijk Museum, Amsterdam
(Collection B. de Geus van den Heuvel)
Reproduction: Lithographie, 46 × 67,5 cm
Unesco Archives: I.86-1
Drukkerij De Jong & Co.
Stedelijk Museum, Amsterdam, 13,75 fl.

541 JAWLENSKY, Alexej V.
Souslovo, Rossija, 1864
Wieshaben, Deutschland, 1941
LA MÉDITERRANÉE PRÈS DE MARSEILLE
THE MEDITERRANEAN NEAR MARSEILLES
EL MAR MEDITERRÁNEO CERCA DE MARSELLA. 1907
Huile sur carton, 44 × 66 cm
Museum Folkwang, Essen

Reproduction: Phototypie, 44 × 66 cm
Unesco Archives: J.11-4
Die Piperdrucke Verlags-GmbH, München, DM 70

542 JAWLENSKY

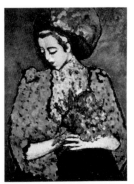

JEUNE FILLE AUX PIVOINES / YOUNG GIRL
WITH PEONIES / JOVEN CON PEONÍAS. 1909
Huile sur carton, 101 × 75 cm
Stadt-Museum, Wuppertal,
Bundesrepublik Deutschland

Reproduction: Phototypie, 70,6 × 52,6 cm
Unesco Archives: J.11-3
Verlag Franz Hanfstaengl, München, DM 80

Reproduction: Offset, 50 × 37 cm
Unesco Archives: J.11-3b
VEB Graphische Werke
VEB E. A. Seemann, Leipzig, M 10

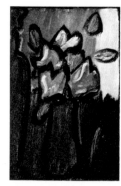

543 JAWLENSKY

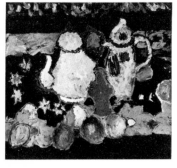

NATURE MORTE AUX POTS BLANC ET JAUNE
STILL LIFE WITH WHITE AND YELLOW POTS
BODEGÓN CON JARROS BLANCO Y AMARILLO
Huile sur carton, 49,6 × 53,8 cm
Collection particulière, Locarno

Reproduction: Phototypie, 49 × 53 cm
Unesco Archives: J.11-12
Kunstanstalt Max Jaffé
Kunstanstalt Max Jaffé, Wien;
Arthur Jaffé, Inc., New York, $10

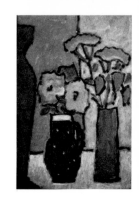

544 JAWLENSKY

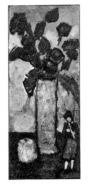

ROSES DANS UN VASE BLEU ET JOUEUR
DE FLÛTE / ROSES IN A BLUE VASE AND
FLUTE-PLAYER / ROSAS EN UN FLORERO
AZUL CON UN FLAUTISTA. c. 1909
Huile sur bois, 58,5 × 26,5 cm
Collection particulière, Deutschland

Reproduction: Offset, 58 × 26 cm
Unesco Archives J.11-14
Obpacher GmbH
Obpacher GmbH, München, DM 35

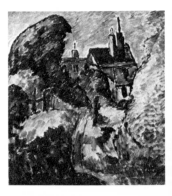

545 JAWLENSKY

NATURE MORTE AU VASE NOIR / STILL LIFE
WITH BLACK VASE / NATURALEZA MUERTA CON
UN FLORERO NEGRO. 1910
Huile sur carton, 52 × 32 cm
Collection particulière

Reproduction: Phototypie, 60 × 38 cm
Unesco Archives: J.11-17
Grafischer Großbetrieb Völkerfreundschaft
VEB Verlag der Kunst, Dresden, DM 24

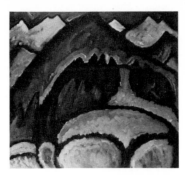

549 JAWLENSKY

PAYSAGE DE MURNAU / LANDSCAPE IN MURNAU
PAISAJE DE MURNAU. 1912
Huile sur toile, 49,5 × 53,5 cm
Collection Frau Hanna Bekker vom Rath,
Hofheim/Taunus, Bundesrepublik Deutschland

Reproduction: Phototypie, 49,7 × 53,8 cm
Unesco Archives: J.11-1
Verlag Franz Hanfstaengl
Verlag Franz Hanfstaengl, München, DM 55

546 JAWLENSKY

CAPUCINES / NASTURTIUMS / CAPUCHINAS. c. 1915
Huile sur bois, 28 × 19 cm
Collection Andreas Jawlensky, Locarno

Reproduction: Offset, 28 × 19 cm
Unesco Archives: J.11-15
Obpacher GmbH
Obpacher GmbH, München, DM 25

550 JAWLENSKY

VARIATION / VARIACIÓN. 1916
Huile sur carton, 52,5 × 38 cm
Collection particulière, Bern

Reproduction: Phototypie, 52,5 × 38 cm
Unesco Archives: J.11-6
Die Piperdrucke Verlags-GmbH, München, DM 60

547 JAWLENSKY

NATURE MORTE AUX FLEURS / STILL LIFE WITH
FLOWERS / NATURALEZA MUERTA CON FLORES.
Huile sur carton, 49,5 × 35 cm
Collection particulière

Reproduction: Offset, 50,5 × 36 cm
Unesco Archives: J.11-13
Illert KG
*Forum Bildkunstverlag GmbH, Steinheim a. Main,
DM 28*

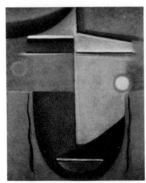

551 JAWLENSKY

AMOUR / LOVE / AMOR. 1925
Huile sur toile, 59 × 50 cm
Collection O. Henkell, Wiesbaden, Bundesrepublik
Deutschland

Reproduction: Offset, 55,5 × 46 cm
Unesco Archives: J.11-18
Buchdruckerei Mengis & Sticher
Kunstkreis Verlag AG, Luzern, 13,50 FS

548 JAWLENSKY

MAISON DANS LES ARBRES / HOUSE IN THE TREES
CASA EN LOS ÁRBOLES. 1911
Huile sur carton, 53,7 × 49,7 cm
Wallraf-Richartz-Museum, Köln

Reproduction: Phototypie, 53,7 × 49,7 cm
Unesco Archives: J.11-2
Graphische Kunstanstalten E. Schreiber
Verlag Anton Schroll & Co., Wien, DM 45

552 JAWLENSKY

DOULEUR SILENCIEUSE / SILENT GRIEF
DOLOR SILENCIOSO. 1927
Huile sur toile
Collection particulière, Locarno

Reproduction: Offset, 56,7 × 47,5 cm
Unesco Archives: J.11-5
Graphische Anstalt C.J. Bucher AG
Samuel-Schmitt-Verlag, Zürich, 10 FS

553 JAWLENSKY

MÉDITATION (rouge) / MEDITATION (red)
MEDITACIÓN (rojo). 1935
Huile sur carton, 18,8 × 13,4 cm
Collection particulière, Locarno

Reproduction: Phototypie, 18,8 × 13,4 cm
Unesco Archives: J.11-9
Die Piperdrucke Verlags-GmbH, München, DM 18

554 JAWLENSKY

MÉDITATION (bleu) / MEDITATION (blue)
MEDITACIÓN (azul). 1936
Huile sur carton, 17,5 × 12,5 cm
Collection particulière, Locarno

Reproduction: Phototypie, 17,5 × 12,5 cm
Unesco Archives: J.11-7
Die Piperdrucke Verlags-GmbH, München, DM 18

555 JAWLENSKY

MÉDITATION (vert) / MEDITATION (green)
MEDITACIÓN (verde). 1936
Huile sur carton, 18,9 × 12,5 cm
Collection particulière, Locarno

Reproduction: Phototypie, 18,9 × 12,5 cm
Unesco Archives: J.11-8
Die Piperdrucke Verlags-GmbH, München, DM 18

556 JOHN, Jiří
Třešt, Československo, 1923
Praha, Československo, 1972

NATURE MORTE / STILL LIFE / NATURALEZA
MUERTA. 1961
Huile sur toile
Collection particulière, Praha

Reproduction: Offset, 60 × 30 cm
Unesco Archives: J.66-1
Severografia
Odeon, nakladatelství krásné literatury a umění,
Praha, 12 Kčs

557 JOHNS, Jasper
Allendale, South Carolina, USA, 1930
SANS TITRE / UNTITLED / SIN TÍTULO.
1964–1965
Technique mixte, 183 × 492 cm
Stedelijk Museum, Amsterdam

Reproduction: Lithographie, 51,5 × 136,5 cm
Unesco Archives: J.655-1
Smeets Lithographers
Stedelijk Museum, Amsterdam, 16,50 fl.

558 JOHNS

LE BOUT DU MONDE / LAND'S END
EL FIN DE LA TIERRA. 1963
Huile sur toile avec bois, 170 × 121,8 cm
Collection Edwin Janss, Jr., Los Angeles,
California

Reproduction: Phototypie, 85,5 × 60 cm
Unesco Archives: J.655-2
Triton Press, Inc.
*New York Graphic Society Ltd., Greenwich,
Connecticut, $18*

559 JONGKIND, Johan
Latrop, Nederland, 1819
Grenoble, France, 1891
LA MEUSE À MASSUIS / THE RIVER MEUSE
EL MOSA CERCA DE MASSUIS. 1866
Huile sur toile, 33 × 47 cm
Nouveau Musée des beaux-arts, Le Havre

Reproduction: Lithographie, 36 × 51 cm
Unesco Archives: J.76-6
Smeets Lithographers
*New York Graphic Society Ltd., Greenwich,
Connecticut, $7.50*

560 JONGKIND

LA MAISON DU POÈTE ÉBÉNISTE BELLAUD
THE HOUSE OF THE POET AND CABINET-
MAKER BELLAUD / LA CASA DEL POETA
CARPINTERO BELLAUD. 1874
Huile sur toile, 56 × 42 cm
Stedelijk Museum, Amsterdam

Reproduction: Lithographie, 55 × 41 cm
Unesco Archives: J.76-5
Smeets Lithographers
Stedelijk Museum, Amsterdam, 13,75 fl.

561 JOSEPHSON, Ernst
Stockholm, Sverige, 1851-1906
PORTRAIT DE MISS ANNA HEYMAN
PORTRAIT OF MISS ANNA HEYMAN
RETRATO DE LA SEÑORITA ANNA HEYMAN. 1880
Huile sur toile, 101 × 81 cm
Nationalmuseum, Stockholm

Reproduction: Offset, 85 × 70 cm
Unesco Archives: J.835-1
Frenckellska Tryckeri AB
Nationalmuseum, Stockholm, 15 kr.

562 JOVANOVIĆ, Paja
Vršac, Jugoslavija, 1859
Wien, Österreich, 1957
LE PAREMENT DE LA JEUNE MARIÉE / BRIDE BEING
DRESSED FOR HER WEDDING / VISTIENDO A LA NOVIA.
1886
Huile sur toile, 97 × 135 cm
Narodni muzej, Beograd

Reproduction: Typographie, 21 × 29 cm
Unesco Archives: J.865-1
Typoffset
"Jugoslavija", Izdavački Zavod, Beograd,
10,10 dinars

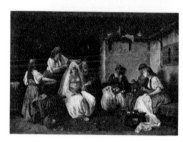

563 KANDINSKY, Wassily
Moskva, Rossija, 1866
Neuilly-sur-Seine, France, 1944
RUE À MURNAU / STREET AT MURNAU
CALLE DE MURNAU. 1909
Huile sur toile, 32,5 × 44,5 cm
Collection Kurt Martin, München

Reproduction: Phototypie, 32,5 × 44,5 cm
Unesco Archives: K.16-47
Verlag Franz Hanfstaengl
Verlag Franz Hanfstaengl, München, DM 45

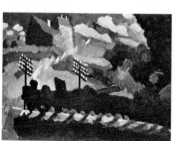

564 KANDINSKY

CHEMIN DE FER À MURNAU
RAILWAY AT MURNAU
FERROCARRIL EN MURNAU. 1909
Huile sur carton, 36 × 49 cm
Städtische Galerie im Lenbachhaus, München

Reproduction: Offset, 34 × 47 cm
Unesco Archives: K.16-45
Illert KG
*Forum Bildkunstverlag GmbH, Steinheim a. Main,
DM 28*

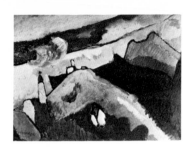

565 KANDINSKY

PAYSAGE DE MONTAGNE AVEC ÉGLISE
MOUNTAIN LANDSCAPE WITH CHURCH
PAISAJE MONTAÑOSO CON IGLESIA. 1910
Huile sur carton, 33 × 45 cm
Städtische Galerie im Lenbachhaus, München

Reproduction: Typographie, 33 × 46,5 cm
Unesco Archives: K.16-25
Verlag Franz Hanfstaengl
Verlag Franz Hanfstaengl, München, DM 15

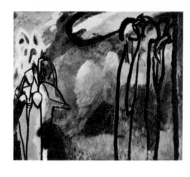

566 KANDINSKY

BATAILLE / BATTLE / BATALLA. 1910
Huile sur toile, 94,5 × 130 cm
The Tate Gallery, London

Reproduction: Offset lithographie, 45,4 × 63,2 cm
Unesco Archives: K.16-43
John Swain & Son Ltd.
The Tate Gallery Publications Department, London,
£2.25

567 KANDINSKY

IMPROVISATION XIV / IMPROVISACIÓN XIV. 1910
Huile sur toile, 73,5 × 126 cm
Musée national d'art moderne, Paris.

Reproduction: Héliogravure, 45,5 × 76,5 cm
Unesco Archives: K.16-49
Braun & Cie
Éditions Braun, Paris, 38 F

568 KANDINSKY

PAYSAGE ROMANTIQUE / ROMANTIC LANDSCAPE
PAISAJE ROMÁNTICO. 1911
Huile sur toile, 94 × 130 cm
Städtische Galerie im Lenbachhaus, München

Reproduction: Phototypie, 57,5 × 80 cm
Unesco Archives: K.16-27
Verlag Franz Hanfstaengl
Verlag Franz Hanfstaengl, München, DM 85

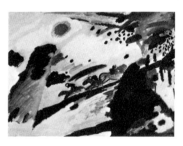

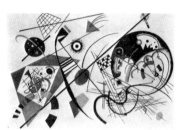

569 KANDINSKY

IMPROVISATION XIX / IMPROVISACIÓN XIX. 1911
Huile sur toile, 120 × 141 cm
Städtische Galerie im Lenbachhaus, München
Reproduction: Phototypie, 67,7 × 79,8 cm
Unesco Archives: K.16-26
Verlag Franz Hanfstaengl
Verlag Franz Hanfstaengl, München, DM 85

570 KANDINSKY

LYRIQUE (Homme à cheval)
LYRIC (Man on a horse)
LÍRICO (Hombre a caballo). 1911
Huile sur toile, 94,5 × 130 cm
Museum Boymans-van Beuningen, Rotterdam
Reproduction: Offset, 59,5 × 81,5 cm
Unesco Archives: K.16-37
Smeets Lithographers
Museum Boymans-van Beuningen, Rotterdam,
13,75 fl.

571 KANDINSKY

IMPROVISATION DE RÊVE / DREAM IMPROVISATION
IMPROVISACIÓN DE SUEÑO. 1913
Huile sur toile
Collection particulière, München
Reproduction: Phototypie, 69,6 × 69,8 cm
Unesco Archives: K.16-28
Verlag Franz Hanfstaengl
Verlag Franz Hanfstaengl, München, DM 80

572 KANDINSKY

LIGNE PERPÉTUELLE / PERPETUAL LINE
LÍNEA PERPETUA. 1923
Huile sur toile, 139 × 202 cm
Kunstsammlung Nordrhein-Westfalen, Düsseldorf
Reproduction: Phototypie, 62,2 × 89,5 cm
Unesco Archives: K.16-14
Verlag Franz Hanfstaengl
Verlag Franz Hanfstaengl, München, DM 85

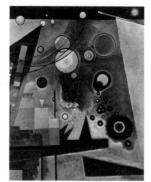

573 KANDINSKY

ROUGE INTENSE / HEAVY RED / ROJO INTENSO.
1924
Huile sur carton, 58,5 × 48,5 cm
Collection Dr. Doetsch-Bensiger, Basel
Reproduction: Héliogravure, 56 × 45 cm
Unesco Archives: K.16-16
Graphische Anstalt C. J. Bucher AG
Samuel Schmitt-Verlag, Zürich, 10 FS

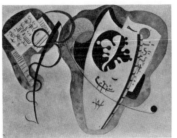

574 KANDINSKY

COMPOSITION / COMPOSICIÓN. 1934
Huile sur toile, 89 × 116 cm
Collection particulière
Reproduction: Lithographie, 44,3 × 58,2 cm
Unesco Archives: K.16-2
Smeets Lithographers
New York Graphic Society Ltd., Greenwich,
Connecticut, $10

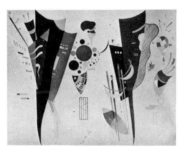

575 KANDINSKY

ACCORD RÉCIPROQUE / MUTUAL CONCORDANCE
CONCORDANCIA RECÍPROCA. 1942
Huile et ripolin, 146 × 114 cm
Collection particulière, Paris
Reproduction: Phototypie, 62,5 × 79,7 cm
Unesco Archives: K.16-35
Verlag Franz Hantstaengl
Verlag Franz Hanfstaengl, München, DM 85

576 KERKOVIUS, Ida
Riga, Rossija, 1879
Stuttgart, Deutschland, 1970

NATURE MORTE AUX FLEURS / STILL LIFE WITH
FLOWERS / NATURALEZA MUERTA CON
FLORES. 1928
Huile sur isorel brut, 60 × 40 cm
Staatsgalerie, Stuttgart
Reproduction: Phototypie, 60 × 40 cm
Unesco Archives: K.397-1
Graphische Kunstanstalten E. Schreiber
Die Piperdrucke Verlags-GmbH, München, DM 58

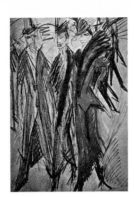

577 KIRCHNER, Ernst Ludwig
Aschaffenburg, Deutschland, 1880
Davos, Schweiz, 1938
BERLIN, SCÈNE DE RUE / BERLIN, STREET SCENE
EN UNA CALLE DE BERLÍN. 1912–1913
Pastel sur papier, 67,5 × 49 cm
Städelsches Kunstinstitut, Frankfurt a. Main
Reproduction: Offset lithographie, 57,2 × 41,5 cm
Unesco Archives: K.58-6
Shorewood Litho, Inc.
Shorewood Publishers, Inc., New York, $4

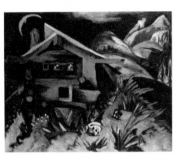

578 KIRCHNER

LE CHALET ALPIN / THE ALPINE CHALET
EL CHALET ALPESTRE. 1917
Huile sur toile, 120,5 × 151 cm
Staatliche Kunsthalle, Karlsruhe
Reproduction: Phototypie, 59,5 × 74,3 cm
Unesco Archives: K.58-1
Verlag Franz Hanfstaengl
Verlag Franz Hanfstaengl, München, DM 75

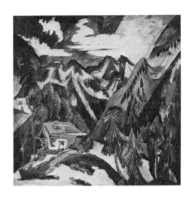

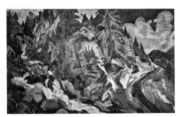

579 KIRCHNER

PAYSAGE DE MONTAGNES AVEC PINS
MOUNTAIN LANDSCAPE WITH PINE TREES
PAISAJE DE MONTAÑAS CON PINOS. 1918
Huile sur toile, 91 × 152 cm
Collection Kunsthalle, Mannheim
Reproduction: Phototypie, 45,5 × 76 cm
Unesco Archives: K.58-8
Kunstanstalt Max Jaffé
Kunstanstalt Max Jaffé, Wien;
Arthur Jaffé, Inc., New York, $15

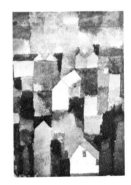

580 KIRCHNER

DEUX PAYSANS / TWO PEASANTS
DOS ALDEANOS. 1921
Aquarelle, 50 × 30,5 cm
Wallraf-Richartz Museum, Köln
Reproduction: Offset lithographie, 54,3 × 41,5 cm
Unesco Archives: K.58-7
Shorewood Litho, Inc.
Shorewood Publishers, Inc., New York, $4

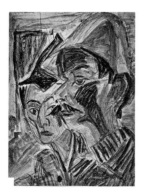

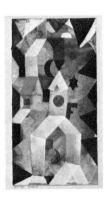

174

581 KIRCHNER

WILDBODEN SOUS LA NEIGE
WILDBODEN UNDER THE SNOW
WILDBODEN BAJO LA NIEVE. 1923–1925
Huile sur toile, 69 × 79 cm
Collection Eberh. W. Kornfeld, Bern
Reproduction: Offset, 52 × 58,5 cm
Unesco Archives: K.58-5
Illert KG
Forum Bildkunstverlag GmbH, Steinheim a. Main,
DM 45

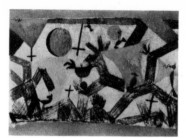

585 KLEE

LE ROYAUME DES OISEAUX / KINGDOM OF
THE BIRDS / EL REINO DE LOS PÁJAROS. 1918
Aquarelle sur toile plâtrée, 17,8 × 24 cm
Collection particulière, Bern
Reproduction: Lithographie, 17,5 × 23,8 cm
Unesco Archives: K.63-29
Art Institut Orell Füssli AG
Benteli-Verlag, Bern, 15 FS

582 KIRCHNER

LES MONTAGNES À KLOSTERS
THE MOUNTAINS AT KLOSTERS
LAS MONTAÑAS EN KLOSTERS
Huile sur toile, 120 × 120 cm
Kunsthistorisches Museum, Wien
Reproduction: Phototypie, 65,5 × 65,5 cm
Unesco Archives: K.58-4
Kunstanstalt Max Jaffé
Verlag Anton Schroll & Co., Wien, DM 60

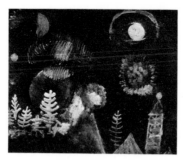

586 KLEE

PAYSAGE DU PASSÉ / LANDSCAPE IN THE PAST
PAISAJE DEL PASADO. 1918
Aquarelle, 24,2 × 27,6 cm
Collection particulière
Reproduction: Phototypie, 24,2 × 27,6 cm
Unesco Archives: K.63-58
Die Piperdrucke Verlags-GmbH, München, DM 32

583 KLEE, Paul
Münchenbuchsee, Schweiz, 1879
Muralto-Locarno, Svizzera, 1940

QUARTIER NEUF / NEW DISTRICT
BARRIO NUEVO. 1915
Aquarelle, 25 × 18 cm
Collection particulière,
Darmstadt, Bundesrepublik Deutschland
Reproduction: Offset, 26,7 × 19,5 cm
Unesco Archives: K.63-71
Illert KG
Forum-Bildkunstverlag GmbH, Steinheim a. Main,
DM 18

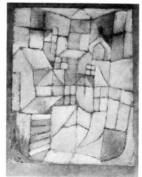

587 KLEE

ROSE-JAUNE / PINK-YELLOW / ROSADO-AMARILLO.
1919
Huile sur papier, 31,4 × 24,2 cm
Collection particulière
Reproduction: Phototypie, 31,4 × 24,2 cm
Unesco Archives: K.63-59
Die Piperdrucke Verlags-GmbH, München, DM 32

584 KLEE

LA CHAPELLE / THE CHAPEL / LA CAPILLA. 1917
Gouache sur papier, 32 × 17,5 cm
Collection Mrs. Donald Ogden Stewart, London
Reproduction: Phototypie, 32 × 17,5 cm
Unesco Archives: K.63-44
Ganymed Press London Ltd.
Ganymed Press London Ltd., London, £2.00

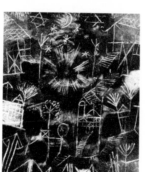

588 KLEE

COMPOSITION COSMIQUE / COSMIC COMPOSITION
COMPOSICIÓN CÓSMICA. 1919
Huile sur carton collé sur bois, 48 × 41 cm
Staatliche Kunstsammlung des Landes Nordrhein-
Westfalen, Bundesrepublik Deutschland
(Schloss Jägerhof, Düsseldorf)
Reproduction: Offset, 47 × 40 cm
Unesco Archives: K.63-72
Illert KG
Forum-Bildkunstverlag GmbH, Steinheim a. Main,
DM 37

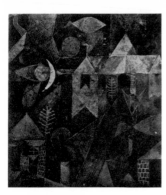

589 KLEE

SCÈNE MYSTIQUE DE LA VILLE
MYSTICAL CITY SCENE
ESCENA MÍSTICA DE LA CIUDAD. 1920
Aquarelle et gouache, 21 × 19 cm
Collection particulière, Bern

Reproduction: Typographie, 21 × 19,2 cm
Unesco Archives: K.63-28
Buchdruckerei Benteli AG
Benteli-Verlag, Bern, 15 FS

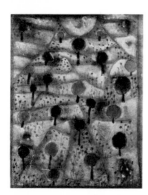

590 KLEE

PETIT PAYSAGE RYTHMIQUE
SMALL RHYTHMIC LANDSCAPE
PEQUEÑO PAISAJE RÍTMICO. 1920
Huile sur toile, 27,8 × 21,7 cm
Collection particulière,
Braunschweig, Bundesrepublik Deutschland

Reproduction: Phototypie, 27,8 × 21,7 cm
Unesco Archives: K.63-36
Die Piperdrucke Verlags-GmbH, München, DM 32

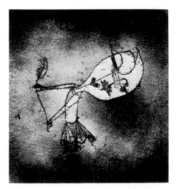

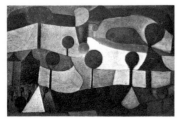

591 KLEE

PAYSAGE MOUVEMENTÉ / MOVING LANDSCAPE
PAISAJE AGITADO. 1920
Huile sur carton, 31,5 × 49,5 cm
Collection Sir Edward and Lady Hulton, London

Reproduction: Phototypie, 41 × 64 cm
Unesco Archives: K.63-82
Verlag Franz Hanfstaengl
Verlag Franz Hanfstaengl, München, DM 70

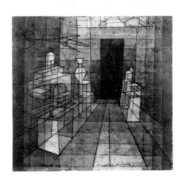

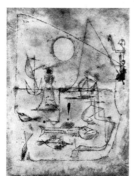

592 KLEE

ILS MORDENT / THEY'RE BITING
MUERDEN. 1920
Aquarelle et plume, 31 × 23,5 cm
The Tate Gallery, London

Reproduction: Typographie, 31,5 × 24,1 cm
Unesco Archives: K.63-5
Percy Lund Humphries Ltd.
The Tate Gallery Publications Department, London,
£0.45

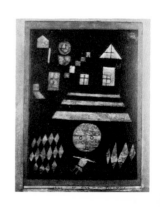

593 KLEE

VILLE ARABE / ARABIAN CITY / CIUDAD ÁRABE. 1922
Aquarelle et huile sur gaze plâtrée, 45,5 × 28,4 cm
Collection particulière, Bern

Reproduction: Lithographie, 32 × 20,5 cm
Unesco Archives: K.63-27
Art Institut Orell Füssli AG
Benteli-Verlag, Bern, 15 FS

594 KLEE

DANSE DE L'ENFANT AFFLIGÉE
DANCE OF THE GRIEVING CHILD
BAILE DE LA NIÑA AFLIGIDA. 1922
Aquarelle et plume, 27,3 × 26,5 cm
Collection Clifford Odets, New York

Reproduction: Lithographie et pochoir,
27,3 × 26,5 cm
Unesco Archives: K.63-1
Esther Gentle Reproductions
Esther Gentle Reproductions, New York, $50

595 KLEE

PERSPECTIVE À LA PORTE OUVERTE
PERSPECTIVE WITH OPEN DOOR
PERSPECTIVA CON PUERTA ABIERTA. 1923
Huile et aquarelle sur papier, 25,5 × 27 cm
Collection particulière, Bern

Reproduction: Lithographie, 23,1 × 24,2 cm
Unesco Archives: K.63-25
Art Institut Orell Füssli AG
Benteli-Verlag, Bern, 15 FS

596 KLEE

ENFANT À L'ESCALIER OUVERT
CHILD ON OPEN STAIRWAY
NIÑO EN ESCALERA DESCUBIERTA. 1923
Huile sur papier, 28 × 22 cm
Collection particulière, Bern

Reproduction: Lithographie, 28,5 × 21,9 cm
Unesco Archives: K.63-26
Art Institut Orell Füssli AG
Benteli-Verlag, Bern, 15 FS

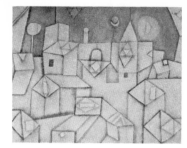

597 KLEE

CHÂTEAU ORIENTAL / ORIENTAL CASTLE
CASTILLO ORIENTAL. 1924
Aquarelle et gouache, 25 × 30 cm
Collection particulière, United Kingdom

Reproduction: Phototypie, 25 × 30 cm
Unesco Archives: K.63-60
Ganymed Press London Ltd.
Ganymed Press London Ltd., London £2.00

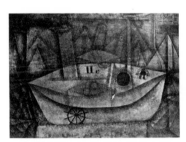

598 KLEE

LE BATEAU IIC AU PORT
SHIP IIC IN HARBOUR
EL BARCO IIC EN EL PUERTO. 1925
Aquarelle et huile sur carton préparé avec
craie, 23,3 × 33,5 cm
Collection particulière, Bern

Reproduction: Typographie, 19,8 × 29 cm
Unesco Archives: K.63-23
Buchdruckerei Benteli AG
Benteli-Verlag, Bern, 15 FS

599 KLEE

FÉERIE DE POISSONS / FISH MAGIC
MARAVILLA DE PECES. 1925
Huile sur toile, 77 × 98 cm
Philadelphia Museum of Art, Philadelphia,
Pennsylvania

Reproduction: Phototypie, 59 × 76 cm
Unesco Archives: K.63-43b
Arthur Jaffé Heliochrome Co.
*New York Graphic Society Ltd., Greenwich,
Connecticut, $18*

600 KLEE

AIR ANCIEN / OLD AIR / AIRE ANTIGUO. 1925
Huile sur carton, 38 × 38 cm
Kunstmuseum, Basel

Reproduction: Héliogravure, 46,5 × 46,5 cm
Unesco Archives: K.63-86
Braun & Cⁱᵉ
Éditions Braun, Paris, 33 F

601 KLEE

LE COUP D'ŒIL DU PAYSAGE
GLANCE OF A LANDSCAPE
ATISBO DE UN PAISAJE. 1926
Aquarelle, 28,2 × 47 cm

The Philadelphia Museum of Art, Philadelphia,
Pennsylvania (The Louise and Walter Arensberg
Collection)

Reproduction: Phototypie, 30 × 46 cm
Unesco Archives: K.63-93
Triton Press, Inc.
*New York Graphic Society Ltd., Greenwich,
Connecticut,* $7.50

602 KLEE

DÉMON EN PIRATE / DEMON AS PIRATE
EL DEMONIO VESTIDO DE PIRATA. 1926
Aquarelle, 29,8 × 43,1 cm
The Philadelphia Museum of Art, Philadelphia,
Pennsylvania (The Louise and Walter Arensberg
Collection)

Reproduction: Phototypie, 29,8 × 43,1 cm
Unesco Archives: K.63-94
Triton Press, Inc.
*New York Graphic Society Ltd., Greenwich,
Connecticut,* $7.50

603 KLEE

JARDIN EXOTIQUE / THE EXOTIC GARDEN
JARDÍN EXÓTICO
Huile sur toile, 60 × 45 cm
Collection particulière, USA

Reproduction: Phototypie et pochoir, 47,3 × 37 cm
Unesco Archives: K.63-34
Daniel Jacomet & C^{ie}
Éditions artistiques et documentaires, Paris, 50 F

604 KLEE

VILLE AVEC DRAPEAUX / CITY WITH FLAGS
LA CIUDAD EMBANDERADA. 1927
Aquarelle sur papier noir, 29,6 × 21,8 cm
Collection particulière, Bern

Reproduction: Lithographie, 29,5 × 22,2 cm
Unesco Archives: K.63-21
Art Institut Orell Füssli AG
Benteli-Verlag, Bern, 15 FS

605 KLEE

PAVILLON PAVOISÉ / FLAGGED PAVILION
PABELLÓN ABANDERADO. 1927
Huile sur toile, 40 × 60 cm
Landesmuseum, Hannover

Reproduction: Héliogravure, 40 × 60 cm
Unesco Archives: K.63-42
Graphische Kunstanstalten F. Bruckmann KG
Verlag F. Bruckmann KG, München, DM 50

606 KLEE

NATURE MORTE: PLANTE ET FENÊTRE
STILL LIFE: PLANT AND WINDOW
NATURALEZA MUERTA: PLANTA Y VENTANA. 1927
Huile sur toile, 47,5 × 58,4 cm
Collection particulière, Bern

Reproduction: Typographie, 27,4 × 22,4 cm
Unesco Archives: K.63-22
Buchdruckerei Benteli AG
Benteli-Verlag, Bern, 15 FS

607 KLEE

VILLE BALNÉAIRE DU MIDI DE LA FRANCE
SEASIDE TOWN IN THE SOUTH OF FRANCE
BALNEARIO DEL SUR DE FRANCIA. 1927
Aquarelle
Collection Mr. and Mrs. Gustav Kahnweiler,
Buckinghamshire, United Kingdom

Reproduction: Offset lithographie, 24,8 × 33 cm
Unesco Archives: K.63-75
The Curwen Press Ltd.
*The Tate Gallery Publications Department,
London, £1.57½*

608 KLEE

BATEAUX DANS LA NUIT / BOATS IN THE NIGHT
BARCOS EN LA NOCHE. 1927
Huile, toile, bois, 41,5 × 57 cm
Collection Prof. Dr. Anselmino, Wuppertal,
Bundesrepublik Deutschland

Reproduction: Phototypie, 41,5 × 56,5 cm
Unesco Archives: K.63-91
Verlag Franz Hanfstaengl
Verlag Franz Hanfstaengl, München, DM 28

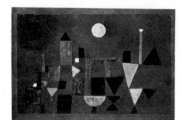

609 KLEE

LE PONT ROUGE / THE RED BRIDGE
EL PUENTE ROJO. 1928
Aquarelle, 24,4 × 34 cm
Staatsgalerie, Stuttgart

Reproduction: Offset, 25,5 × 35,7 cm
Unesco Archives: K.63-95
Illert KG
*Forum Bildkunstverlag GmbH, Steinheim a. Main,
DM 14*

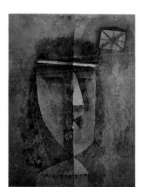

610 KLEE

JEUNE FILLE AU DRAPEAU / GIRL WITH FLAG
MUCHACHA CON BANDERA. 1929
Aquarelle, 46 × 35,5 cm
Kunstmuseum Basel (Emanuel Hoffmann-
Stiftung)

Reproduction: Offset lithographie, 52,7 × 41,5 cm
Unesco Archives: K.63-84
Shorewood Litho, Inc.,
Shorewood Publishers, Inc., New York, $4

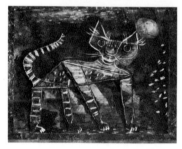

611 KLEE

MATOU / TOMCAT / GATO. 1930
Gouache sur papier, 26 × 33 cm
Collection Mrs. Donald Ogden Stewart, London

Reproduction: Phototypie, 26 × 33 cm
Unesco Archives: K.63-45
Ganymed Press London Ltd.
Ganymed Press London Ltd., London £2.00

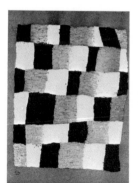

612 KLEE

RYTHMES / RHYTHMICAL ELEMENTS / RITMOS
1930
Huile sur jute, 69 × 50 cm
Collection particulière

Reproduction: Lithographie, 29,5 × 21 cm
Unesco Archives: K.63-47
Art Institut Orell Füssli AG
Benteli-Verlag, Bern, 15 FS

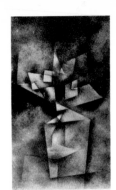

613 KLEE

MODELÉ D'UN VASE À FLEURS / VASE OF
FLOWERS IN SCULPTURE / MODELADO DE
UN FLORERO. 1930
Huile sur papier, 33,8 × 21 cm
Collection particulière, Bern

Reproduction: Typographie, 26,5 × 16,5 cm
Unesco Archives: K.63-24
Buchdruckerei Benteli AG
Benteli-Verlag, Bern, 15 FS

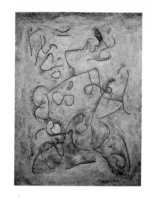

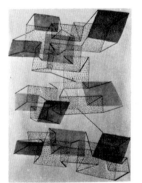

614 KLEE

VILLE FLOTTANTE / SAILING CITY
CIUDAD FLOTANTE. 1930
Aquarelle sur papier, 61,5 × 47 cm
Collection particulière, Bern

Reproduction: Lithographie, 35 × 26,5 cm
Unesco Archives: K.63-20
Art Institut Orell Füssli AG
Benteli-Verlag, Bern, 15 FS

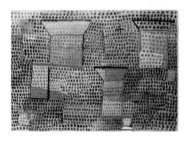

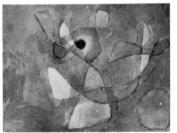

615 KLEE

SCÈNE DE BALLET / BALLET SCENE
ESCENA DE BALLET. 1931
Aquarelle, 30 × 38 cm
Collection particulière, Bern

Reproduction: Phototypie, 30 × 38 cm
Unesco Archives: K.63-69
Die Piperdrucke Verlags-GmbH, München, DM 42

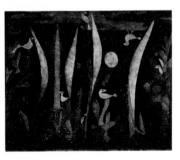

616 KLEE

PAYSAGE AVEC OISEAUX JAUNES
LANDSCAPE WITH YELLOW BIRDS
PAISAJE CON PÁJAROS AMARILLOS. 1923–1932
Aquarelle et gouache, 35,5 × 44 cm
Collection Doetsch-Benziger, Basel

Reproduction: Offset lithographie, 35,5 × 44 cm
Unesco Archives: K.63-7b
Mandruck, Theodor Dietz KG
*Kunstverlag F. & O. Brockmann's Nachf.,
Breitbrunn a. Ammersee,* DM 40

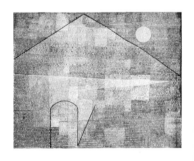

617 KLEE

BRANCHES EN AUTOMNE / BRANCHES IN
AUTUMN / RAMAS EN OTOÑO. 1932
Huile sur toile, 81 × 61 cm
Collection particulière

Reproduction: Phototypie, 30 × 23 cm
Unesco Archives: K.63-41
Grafischer Großbetrieb Völkerfreundschaft
VEB Verlag der Kunst, Dresden, DM 5

618 KLEE

PILIERS ET CROIX / PILLARS AND CROSSES
PILARES Y CRUCES
Huile sur toile, 42 × 56 cm
Bayerische Staatsgemäldesammlungen,
München

Reproduction: Phototypie, 42 × 55,5 cm
Unesco Archives: K.63-33
Verlag Franz Hanfstaengl
Verlag Franz Hanfstaengl, München, DM 55

619 KLEE

PAR LA FENÊTRE / THROUGH A WINDOW
POR LA VENTANA. 1932
Huile sur gaze sur carton, 30,3 × 51,8 cm
Collection Felix Klee, Bern

Reproduction: Typographie, 18,1 × 31,2 cm
Unesco Archives: K.63-48
Buchdruckerei Benteli AG
Benteli-Verlag, Bern, 15 FS

620 KLEE

"AD PARNASSUM"". 1932
Huile sur toile, 100 × 126 cm
Kunstmuseum, Bern

Reproduction: Offset, 52 × 65 cm
Unesco Archives: K.63-66
Graphische Anstalt und Druckerei Karl Autenrieth
Schuler-Verlag, Stuttgart, DM 40

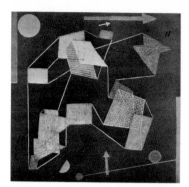

621 KLEE

ESSOR ET ORIENTATION / SOARING AND GLIDING
VUELO Y ORIENTACIÓN. 1932
Huile sur toile, 90 × 91 cm
Collection particulière

Reproduction: Lithographie, 24,7 × 25 cm
Unesco Archives: K.63-49
Art Institut Orell Füssli AG
Benteli-Verlag, Bern, 15 FS

622 KLEE

LA VILLE / THE TOWN / LA CIUDAD. 1932
Huile sur toile marouflée sur bois, 13,5 × 59 cm
Stedelijk Museum, Amsterdam

Reproduction: Lithographie, 7,3 × 31 cm
Unesco Archives: K.63-62
Stadtsdrukkerij, Amsterdam
Stedelijk Museum, Amsterdam, 3 fl.

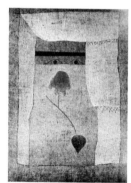

623 KLEE

CHANT ARABE / ARAB SONG / CANTO ÁRABE. 1932
Huile sur jute, 91,5 × 64 cm
Phillips Gallery, Washington

Reproduction: Héliogravure, 66 × 46 cm
Unesco Archives: K.63-70
Roto-Sadag SA
*New York Graphic Society Ltd., Greenwich,
Connecticut, $12*

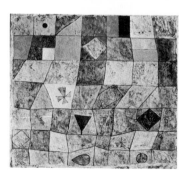

624 KLEE

JEU AIMABLE / FRIENDLY GAME
JUEGO AMABLE. 1933
Aquarelle à la cire sur plâtre, 27 × 30 cm
Collection particulière

Reproduction: Typographie, 23 × 25,7 cm
Unesco Archives: K.63-50
Buchdruckerei Benteli AG
Benteli-Verlag, Bern, 15 FS

625 KLEE

UNE CHAMBRETTE À VENISE / PAD IN VENICE /
UNA SALITA EN VENECIA. 1933
Pastel, 21,5 × 29,5 cm
Kunstmuseum, Basel

Reproduction: Sérigraphie, 21,5 × 29,5 cm
Unesco Archives: K.63-90
Johannes Markgraf
Kunstverlag F. & O. Brockmann's Nachf.,
Breitbrunn a. Ammersee, DM 48

626 KLEE

SERPENTEMENTS / SERPENTINES / SERPENTARIO. 1934
Aquarelle à la cire sur toile, 47,5 × 63,5 cm
Collection particulière

Reproduction: Lithographie, 22 × 29,5 cm
Unesco Archives: K.63-51
Art Institut Orell Füssli AG
Benteli-Verlag, Bern, 15 FS

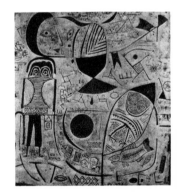

627 KLEE

FLEUVE CANALISÉ / CANALISED RIVER
RIO CANALIZADO. 1934
Huile et détrempe sur toile, 36 × 53,7 cm
Staatliche Kunsthalle, Karlsruhe

Reproduction: Héliogravure, 36,3 × 53,7 cm
Unesco Archives: K.63-30
Graphische Kunstanstalten F. Bruckmann KG
Verlag F. Bruckmann KG, München, DM 50

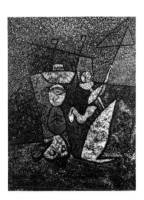

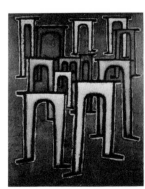

628 KLEE

LE CIRQUE AMBULANT / TRAVELLING CIRCUS
EL CIRCO AMBULANTE. 1937
Huile sur toile, 68,6 × 55,9 cm
Baltimore Museum of Art, Baltimore, Maryland

Reproduction: Écran de soie, 63,5 × 49,8 cm
Unesco Archives: K.63-2
Aida McKenzie Studio
New York Graphic Society Ltd., Greenwich,
Connecticut, $16

629 KLEE

LUTTE HARMONISÉE / HARMONIZED BATTLE
LUCHA ARMONIZADA. 1937
Pastel sur coton sur jute, 57 × 86 cm
Paul Klee-Stiftung, Kunstmuseum Bern
Reproduction: Typographie, 19,8 × 30,4 cm
Unesco Archives: K.63-52
Buchdruckerei Benteli AG
Benteli-Verlag, Bern, 15 FS

630 KLEE

NUIT BLEUE / BLUE NIGHT / NOCHE AZUL. 1937
Pastel en détrempe sur toile, 49 × 75 cm
Kunstmuseum, Basel
Reproduction: Héliogravure, 49 × 75 cm
Unesco Archives: K.63-65
Braun & C^ie
Éditions Braun, Paris, 38 F

631 KLEE

ALBUM D'IMAGES / PICTURE ALBUM
ÁLBUM DE PINTURAS. 1937
Huile sur toile, 61 × 57,1 cm
The Phillips Collection, Washington
Reproduction: Phototypie, 61 × 57,1 cm
Unesco Archives: K.63-19
Arthur Jaffé Heliochrome Co.
The Twin Editions, Greenwich, Connecticut,
$15

632 KLEE

RÉVOLUTION DU VIADUC / REVOLUTION OF THE
VIADUC / REVOLUCIÓN DEL VIADUCTO. 1937
Huile sur coton, 60 × 50 cm
Kunsthalle, Hamburg
Reproduction: Phototypie, 61 × 50,5 cm
Unesco Archives: K.63-38
Süddeutsche Lichtdruckanstalt Kruger & Co.
Kunstverlag Fingerle & Co., Esslingen a.N.,
DM 45

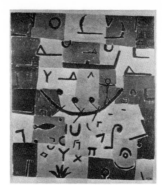

633 KLEE

LÉGENDE DU NIL / LEGEND OF THE NILE
LEYENDA DEL NILO. 1937
Pastel sur coton et toile à sac, 69 × 61 cm
Collection Hermann Rupf, Bern
Reproduction: Phototypie, 69 × 61 cm
Unesco Archives: K.63-39
Verlag Franz Hanfstaengl
Verlag Franz Hanfstaengl, München, DM 75

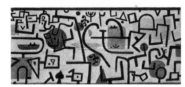

634 KLEE

LE PORT RICHE / THE RICH HARBOUR
EL PUERTO RICO. 1938
Détrempe sur papier et toile, 75,5 × 165 cm
Kunstmuseum, Basel
Reproduction: Phototypie, 34 × 75 cm
Unesco Archives: K.63-35
Kunstanstalt Max Jaffé
The Pallas Gallery Ltd., London, £4.00

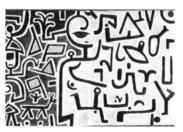

635 KLEE

PROJET / INTENTION / PROYECTO. 1938
Pâte pigmentée sur papier journal sur jute,
76 × 113 cm
Paul Klee-Stiftung, Kunstmuseum, Bern
Reproduction: Typographie, 20,3 × 30,3 cm
Unesco Archives: K.63-53
Buchdruckerei Benteli AG
Benteli-Verlag, Bern, 15 FS

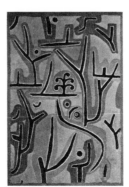

636 KLEE

PARC PRÈS DE L(UCERNE) / PARK NEAR L(UCERN)
PARQUE DE L(UCERNA). 1938
Huile sur papier journal collé sur jute,
100 × 70 cm
Paul Klee-Stiftung, Kunstmuseum, Bern
Reproduction: Héliogravure, 63 × 44 cm
Unesco Archives: K.63-88
Roto-Sadag SA
Les Éditions de Bonvent SA, Genève, 20 FS

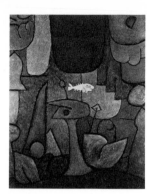

637 KLEE

JARDIN SOUS-MARIN / UNDERWATER GARDEN
JARDÍN SUBMARINO. 1939
Huile sur toile, 100 × 80 cm
Collection particulière, Bern

Reproduction: Héliogravure, 54,5 × 44 cm
Unesco Archives: K.63-37
Fachschriftenverlag und Buchdruckerei AG
Kunstkreis-Verlag AG, Luzern, 13,50 FS

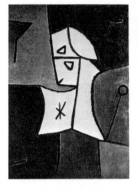

638 KLEE

REPOS / LYING DOWN / DESCANSO
Huile sur toile, 34,2 × 61 cm
The Detroit Institute of Arts, Detroit, Michigan

Reproduction: Phototypie, 41,7 × 68,6 cm
Unesco Archives: K.63-15
Arthur Jaffé Heliochrome Co.
*New York Graphic Society Ltd., Greenwich,
Connecticut,* $16

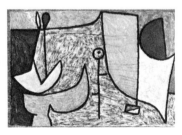

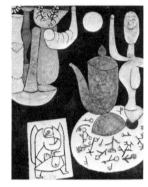

639 KLEE

FLORE SUR LE ROCHER / FLORA ON THE ROCK
FLORA EN EL PEÑASCO. 1940
Huile et détrempe sur jute, 90 × 70 cm
Kunstmuseum, Bern

Reproduction: Lithographie, 28 × 21,8 cm
Unesco Archives: K.63-56
Art Institut Orell Füssli AG
Benteli-Verlag, Bern, 15 FS

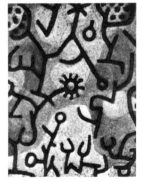

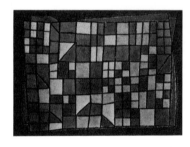

640 KLEE

NATURE MORTE DU 29 FÉVRIER
STILL LIFE ON FEBRUARY 29TH
BODEGÓN DEL 29 DE FEBRERO. 1940
Pâte pigmentée sur papier journal sur jute,
74 × 110 cm
Paul Klee-Stiftung, Kunstmuseum Bern

Reproduction: Lithographie, 20,3 × 30,3 cm
Unesco Archives: K.63-54
Art Institut Orell Füssli AG
Benteli-Verlag, Bern, 15 FS

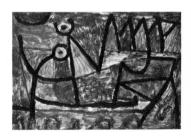

184

641 KLEE

VEILLEUR CÉLESTE / LOFTY WATCHMAN
VELADOR CELESTE. 1940
Crayon à la cire sur toile, 70 × 50 cm
Paul Klee-Stiftung, Kunstmuseum, Bern
Reproduction: Typographie, 29,5 × 21 cm
Unesco Archives: K.63-55
Buchdruckerei Benteli AG
Benteli-Verlag, Bern, 15 FS

642 KLEE

NATURE MORTE / STILL LIFE / NATURALEZA
MUERTA. 1940
Huile sur toile, 100 × 80,5 cm
Collection particulière, Bern
Reproduction: Phototypie, 57 × 46 cm
Unesco Archives: K.63-67
Kunstanstalt Max Jaffé
Kunstanstalt Max Jaffé, Wien;
Arthur Jaffé, Inc., New York, $10

643 KLEE

FAÇADE DE VERRE / GLASS FRONTAGE
FACHADA DE VIDRIO. 1940
Cire sur jute, 70 × 95 cm
Paul Klee-Stiftung, Kunstmuseum, Bern
Reproduction: Héliogravure, 43,8 × 59,5 cm
Unesco Archives: K.63-89
Roto-Sadag SA
Les Éditions de Bonvent SA, Genève, 20 FS

644 KLEE

SOMBRE VOYAGE / DARK VOYAGE
VIAJE SOMBRÍO. 1940
Colle avec colorant sur papier, 29,5 × 41,5 cm
Collection Felix Klee, Bern
Reproduction: Phototypie, 29,5 × 41,5 cm
Unesco Archives: K.63-87
Graphische Kunstanstalten E. Schreiber
Die Piperdrucke Verlags-GmbH, München, DM 50

645 KLINE, Franz
Wilkes Barre, Pennsylvania, USA, 1910
New York, USA, 1962
NOIR, BLANC ET GRIS
BLACK, WHITE AND GREY
NEGRO, BLANCO Y GRIS. 1959
Huile sur toile, 266,5 × 198 cm
The Metropolitan Museum of Art, New York
(George A. Hearn Fund)
Reproduction: Héliogravure, 76 × 56,5 cm
Unesco Archives: K.655-1
Roto-Sadag SA
New York Graphic Society Ltd., Greenwich,
Connecticut, $18

646 KLINGER, Max
Leipzig, Deutschland, 1857
Großjena bei Nuremberg, Deutschland, 1920
LE MATIN / MORNING / LA MAÑANA. 1896
Huile sur toile, 77,5 × 166 cm
Museum der Bildenden Künste, Leipzig
Reproduction: Phototypie, 50 × 107 cm
Unesco Archives: K.659-1
Grafischer Großbetrieb Völkerfreundschaft
VEB Verlag der Kunst, Dresden, DM 38

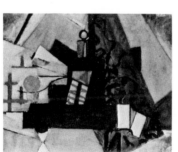

647 KNATHS, Otto Karl
Wisconsin, USA, 1891
CIN-ZIN. 1945
Huile sur toile, 60 × 70,2 cm
The Phillips Collection, Washington
Reproduction: Lithographie, 50,5 × 60,8 cm
Unesco Archives: K.68-1
Smeets Lithographers
The Twin Editions, Greenwich, Connecticut, $12

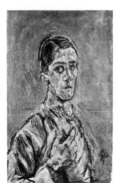

648 KOKOSCHKA, Oskar
Pöchlarn a. d. Donau, Österreich, 1886
PORTRAIT DE L'ARTISTE / SELF-PORTRAIT
AUTORRETRATO. 1913
Huile sur toile, 81,6 × 49,5 cm
The Museum of Modern Art, New York
Reproduction: Phototypie, 58,3 × 35,3 cm
Unesco Archives: K.79-27
Kunstanstalt Max Jaffé
The Pallas Gallery Ltd., London, £3.00

649 KOKOSCHKA

LA BOURRASQUE / THE SQUALL
LA BORRASCA. 1914
Huile sur toile, 181 × 221 cm
Kunstmuseum, Basel

Reproduction: Offset, 45,5 × 56 cm
Unesco Archives: K.79-47
Buchdruckerei Mengis & Sticher
Kunstkreis-Verlag AG, Luzern, 13,50 FS

650 KOKOSCHKA

LA FORCE DE LA MUSIQUE
THE FORCE OF THE MUSIC
LA FUERZA DE LA MÚSICA. 1918
Huile sur toile, 101 × 151 cm
Stedelijk van Abbemuseum, Eindhoven, Nederland

Reproduction: Offset, 40 × 60 cm
Unesco Archives: K.79-43
Drukkerij Johan Enschede en Zonen
Kröller-Müller Stichting, Otterlo, 8,25 fl.

651 KOKOSCHKA

DRESDEN NEUSTADT -
(VUE DE LA FENÊTRE DE L'ATELIER)
(FROM STUDIO WINDOW)
(VISTA DESDE LA VENTANA DEL ESTUDIO). 1921
Huile sur toile, 72 × 100 cm
Wallraf-Richartz-Museum, Köln
(Dr. Haubrich Foundation)

Reproduction: Offset lithographie, 46,4 × 65,4 cm
Unesco Archives: K.79-42
Shorewood Litho, Inc.
Shorewood Publishers, Inc., New York, $4

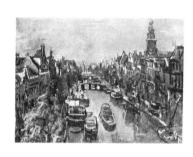

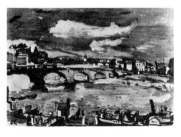

652 KOKOSCHKA

VUE DE DRESDE / VIEW OF DRESDEN
VISTA DE DRESDE. 1923
Huile sur toile, 65 × 95 cm
Stedelijk van Abbemuseum, Eindhoven, Nederland

Reproduction: Lithographie, 40,4 × 59,4 cm
Unesco Archives: K.79-8
Smeets Lithographers
*New York Graphic Society Ltd., Greenwich,
Connecticut,* $10

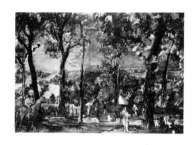

653 KOKOSCHKA

BATEAUX SUR LA DOGANA, VENISE
BOATS ON THE DOGANA, VENICE
BARCAS SOBRE LA DOGANA, VENECIA. 1924
Huile sur toile, 73 × 95 cm
Bayerische Staatsgemäldesammlungen, München
Reproduction: Phototypie, 63,8 × 81,5 cm
Unesco Archives: K.79-7
Verlag Franz Hanfstaengl
Verlag Franz Hanfstaengl, München, DM 75

654 KOKOSCHKA

VENISE, LE BASSIN DE SAINT-MARC
VENICE, BACINO DI SAN MARCO
VENECIA, LA DÁRSENA DE SAN MARCOS
Huile sur toile, 75 × 100 cm
Collection Arturo Deano, Venezia

Reproduction: Héliogravure, 47 × 63,5 cm
Unesco Archives: K.79-33
Harrison & Son Ltd.
The Medici Society Ltd., London, £2.00

655 KOKOSCHKA

AMSTERDAM, KLOVENIERSBURGWAL. 1925.
Huile sur toile, 72 × 85 cm
Kunsthalle, Mannheim

Reproduction: Offset, 43 × 56 cm
Unesco Archives: K.79-4c
Säuberlin & Pfeiffer SA
Samuel Schmitt Verlag, Zürich, 10 FS

Reproduction: Offset, 36 × 50 cm
Unesco Archives: K.79-4b
VEB Graphische Werke
VEB E.A. Seeman, Leipzig, M 10

656 KOKOSCHKA

TERRASSE À RICHMOND / TERRACE IN
RICHMOND / TERRAZA EN RICHMOND. 1926
Huile sur toile, 90 × 130 cm
Collection particulière

Reproduction: Phototypie, 62,8 × 92,2 cm
Unesco Archives: K.79-9
Verlag Franz Hanfstaengl
Verlag Franz Hanfstaengl, München, DM 75

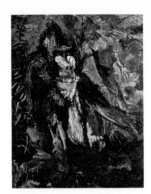

657 KOKOSCHKA

LE MANDRILL / THE MANDRILL / EL MANDRIL. 1926
Huile sur toile, 127 × 102 cm
Museum Boymans-van Beuningen, Rotterdam
Reproduction: Lithographie, 43 × 34 cm
Unesco Archives: K.79-15b
Drukkerij C. Huig N.V.
*Museum Boymans-van Beuningen, Rotterdam,
6,50 fl.*

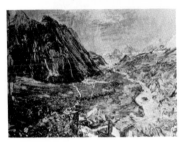

658 KOKOSCHKA

VUE DE LA VALLÉE DU RHÔNE PRÈS DE LOÈCHE
VIEW OF THE RHÔNE VALLEY NEAR LEÜK
VISTA DEL VALLE DEL RÓDANO CERCA DE LOECHES
Huile sur toile, 75 × 100 cm
Collection particulière
Vaduz, Liechtenstein

Reproduction: Phototypie, 68 × 90,6 cm
Unesco Archives: K.79-12
Graphische Kunstanstalten E. Schreiber
Verlag F. Bruckmann KG, München, DM 60

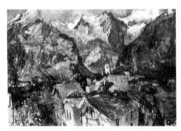

659 KOKOSCHKA

COURMAYEUR ET LES DENTS DES GÉANTS
COURMAYEUR AND THE GIANTS' TEETH
COURMAYEUR Y LOS DIENTES DE LOS GIGANTES.
1927
Huile sur toile, 90,2 × 132,1 cm
The Phillips Collection, Washington
Reproduction: Phototypie, 62,3 × 91,1 cm
Unesco Archives: K.79-1
Arthur Jaffé Heliochrome Co.
The Twin Editions, Greenwich, Connecticut, $20

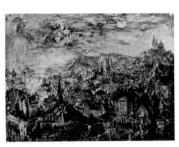

660 KOKOSCHKA

PRAGUE, DE LA VILLA KRAMAR
PRAGUE, FROM THE VILLA KRAMAR
PRAGA, DESDE LA VILLA KRAMAR. 1935
Huile sur toile, 90 × 120 cm
Collection particulière, Praha

Reproduction: Phototypie, 52,6 × 70 cm
Unesco Archives: K.79-26
Kunstanstalt Max Jaffé
*Kunstanstalt Max Jaffé, Wien;
Arthur Jaffé, Inc., New York, $12*

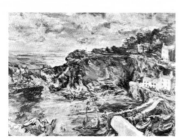

661 KOKOSCHKA

POLPERRO, CORNWALL. 1939–1940
Huile sur toile, 60,5 × 86 cm
The Tate Gallery, London

Reproduction: Typographie, 41,6 × 58,7 cm
Unesco Archives: K.79-32
Fine Art Engravers Ltd.
The Tate Gallery Publications Department, London,
£1.12½

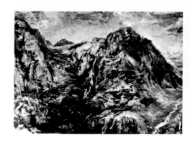

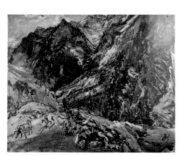

662 KOKOSCHKA

MALOJA. 1951
Huile sur toile, 65 × 81 cm
Collection Willy Hahn, Stuttgart

Reproduction: Héliogravure 64,5 × 80,5 cm
Unesco Archives: K.79-23
Graphische Kunstanstalten F. Bruckmann KG
Verlag F. Bruckmann KG, München, DM 60

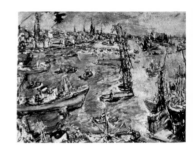

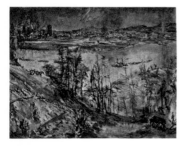

663 KOKOSCHKA

LINZ. 1955
Huile sur toile, 88 × 116 cm
Neue Galerie der Stadt, Linz

Reproduction: Offset, 57 × 44 cm
Unesco Archives: K.79-44
Buchdruckerei Mengis & Sticher
Kunstkreis Verlag AG, Luzern, 13,50 FS

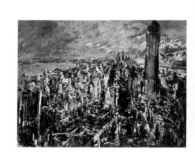

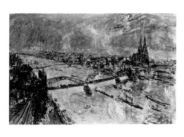

664 KOKOSCHKA

VUE DE COLOGNE / VIEW OF COLOGNE
VISTA DE COLONIA. 1956
Huile sur toile, 85 × 130 cm
Wallraf-Richartz-Museum, Köln

Reproduction: Phototypie, 59 × 90 cm
Unesco Archives: K.79-13
Süddeutsche Lichtdruckanstalt Krüger & Co.
Verlag F. Bruckmann KG, München, DM 60

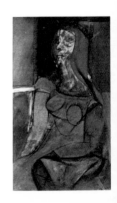

665 KOKOSCHKA

DELPHES / DELPHI / DELFOS. 1956
Huile sur toile, 81,5 × 116 cm
Niedersächsische Landesgalerie, Hannover

Reproduction: Héliogravure, 63 × 90 cm
Unesco Archives: K.79-29
Graphische Kunstanstalten F. Bruckmann KG
Verlag F. Bruckmann KG, München, DM 60

666 KOKOSCHKA

PORT DE HAMBOURG / HARBOUR OF HAMBURG
EL PUERTO DE HAMBURGO. 1961
Huile sur toile, 88 × 118 cm
Collection particulière, Hamburg

Reproduction: Phototypie, 63,5 × 85 cm
Unesco Archives: K.79-41
Verlag Franz Hanfstaengl
Verlag Franz Hanfstaengl, München, DM 85

667 KOKOSCHKA

NEW YORK. 1966
Huile sur toile, 102 × 137 cm
Collection Mr. and Mrs. John Mosler, New York

Reproduction: Phototypie, 68 × 91 cm
Unesco Archives: K.79-45
Arthur Jaffé Heliochrome Co.
*New York Graphic Society Ltd., Greenwich,
Connecticut, $20*

668 KOONING, Willem de
Rotterdam, Nederland, 1904

LA REINE DE CŒUR / QUEEN OF HEARTS
REINA DE CORAZONES. 1943–1946
Huile et fusain sur aggloméré, 116,8 × 69,8 cm
The Joseph Hirshhorn Museum and Sculpture Gar-
den, Smithsonian Institution, Washington

Reproduction: Phototypie, 80,5 × 48 cm
Unesco Archives: K.826-1
Triton Press, Inc.
*New York Graphic Society Ltd., Greenwich,
Connecticut, $16*

669 KOSZTA, Jozsef
*Kronstadt, Rossija, 1864
Szentes, Magyarország, 1949*

PAYSAGE AUX COQUELICOTS
LANDSCAPE WITH POPPIES
PAISAJE CON AMAPOLAS. c. 1920
Huile sur carton, 46 × 61 cm
Magyar Nemzeti Galéria, Budapest

Reproduction: Offset lithographie, 41 × 54,7 cm
Unesco Archives: K.87-3
Athenaeum Nyomda
*Képzőművészeti Alap Kiadóvállalata, Budapest,
12 Ft*

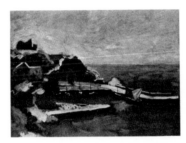

670 KREMLIČKA, Rudolf
*Kolin nad Labem, Československo, 1886
Praha, Československo, 1932*

LA MER / THE SEA / EL MAR. 1927
Huile sur toile, 72 × 99 cm
Národni galerie, Praha

Reproduction: Typographie, 43,4 × 59,5 cm
Unesco Archives: K.92-1
Orbis
*Odeon, nakladatelství krásné literatury a umění,
Praha, 16 Kčs*

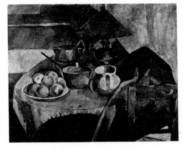

671 KUBIŠTA, Bohumil
*Vlčkovice, Československo, 1884
Praha, Československo, 1918*

NATURE MORTE À LA LAMPE ROUGE
STILL LIFE WITH RED LAMP
BODEGÓN DE LA LÁMPARA ROJA. 1909
Huile sur toile, 102 × 129 cm
Moravska Galerie, Brno, Československo

Reproduction: Héliogravure, 50,5 × 63 cm
Unesco Archives: K.952-1
Orbis
*Odeon, nakladatelství krásné literatury a umění,
Praha, 35 Kčs*

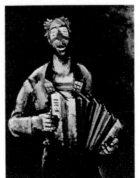

672 KUTTER, Joseph
Luxembourg, Luxembourg, 1894–1941

CLOWN À L'ACCORDÉON / CLOWN WITH
ACCORDEON / PAYASO CON ACORDEÓN
Huile sur toile, 115 × 90 cm
Musée des beaux-arts, Liège

Reproduction: Typographie, 53 × 42 cm
Unesco Archives: K.97-2
Verlag Franz Hanfstaengl
Verlag Franz Hanfstaengl, München, DM 70

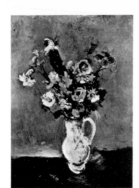

673 KUTTER

FLEURS / FLOWERS / FLORES
Huile sur toile
Collection particulière, Luxembourg
Reproduction: Typographie, 57 × 43 cm
Unesco Archives: K.97-3
Verlag Franz Hanfstaengl
Verlag Franz Hanfstaengl, München, DM 15

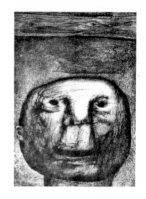

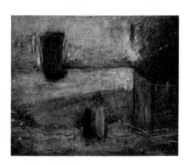

674 KYLBERG, Carl
Västergötland, Sverige, 1878
Stockholm, Sverige, 1952
L'ATTENTE / WAITING / LA ESPERA. 1938–1950
Huile sur toile, 94 × 116 cm
Collection particulière, Sverige
Reproduction: Offset lithographie, 50 × 60 cm
Unesco Archives: K.987-3
J. Chr. Sørensen & Co. A/S
Minerva Reproduktioner, København, 34 kr.

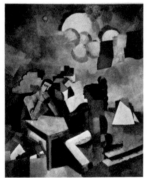

675 LA FRESNAYE, Roger de
Le Mans, France, 1885
Grasse, France, 1925
LA CONQUÊTE DE L'AIR
THE CONQUEST OF THE AIR
LA CONQUISTA DEL AIRE. 1913
Huile sur toile, 236 × 195,5 cm
The Museum of Modern Art, New York
(Mrs. Simon Guggenheim Fund)
Reproduction: Héliogravure, 60,7 × 50,8 cm
Unesco Archives: L.169-1
Draeger Frères
The Museum of Modern Art, New York, $5

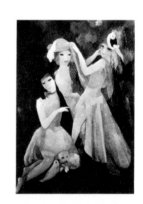

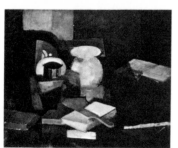

676 LA FRESNAYE

LIVRES ET CARTONS / STILL LIFE WITH BOOKS AND
FILES / NATURALEZA MUERTA, LIBROS Y CARTAPACIOS.
1913
Huile sur toile, 58 × 72 cm
Musée national d'art moderne, Paris
Reproduction: Héliogravure, 45 × 55 cm
Unesco Archives: L.169-2
Braun & Cie
Éditions Braun, Paris. 33 F

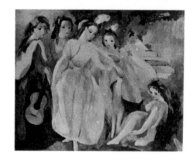

677 LANDUŸT, Octave
Gand, Belgique, 1922

IMMUABLE PRÉSENCE / IMMUTABLE PRESENCE
PRESENCIA INMUTABLE, 1959
Huile sur panneau
Collection particulière

Reproduction: Offset, 50 × 36,5 cm
Unesco Archives: L.256-4
Éditions "Est-Ouest"
Éditions "Est-Ouest" Bruxelles, 90 FB

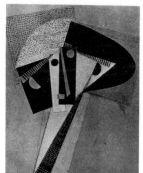

681 LAURENS, Henri
Paris, France, 1885–1954

TÊTE: PAPIER COLLÉ / HEAD: COLLAGE
CABEZA: COLLAGE DE PAPEL.1918
Encre et crayon, 29,4 × 23,8 cm
Collection Christian Zervos, Paris

Reproduction: Phototypie, 29,4 × 23,8 cm
Unesco Archives: L.381-1
Ganymed Press London Ltd.
Lund Humphries, London, £2.00

678 LANSKOY, André
Moskva, Rossija, 1902

TENDRESSE ET TYRANNIE / LOVE AND TYRANNY
TERNURA Y TIRANÍA. 1966
Huile sur toile, 97 × 146 cm
Galerie Knoedler, Paris

Reproduction: Héliogravure, 53 × 79,5 cm
Unesco Archives: L.289-1
Braun & C^ie
Éditions Braun, Paris, 38 F

682 LECK, Bart van der
Utrecht, Nederland, 1876
Blaricum, Nederland, 1958

MUSICIENS / THE MUSICIANS / LOS MÚSICOS. 1915
Caséine sur amiante cémentée, 47 × 52 cm
Rijksmuseum Kröller-Müller, Otterlo, Nederland

Reproduction: Offset, 47 × 51 cm
Unesco Archives: L.461-1
Drukkerij de Ijssel
Kröller-Müller Stichting, Otterlo, 8,25 fl.

679 LAURENCIN, Marie
Paris, France, 1885–1956

DANS LE PARC / IN THE PARK
EN EL PARQUE
Huile sur toile, 92,7 × 65,4 cm
National Gallery of Art, Washington
(Chester Dale Collection)

Reproduction: Lithographie, 68,3 × 48,5 cm
Unesco Archives: L.379-3
R. R. Donnelley & Sons Co.
*New York Graphic Society Ltd., Greenwich,
Connecticut, $12*

Reproduction: Lithographie, 50,8 × 36,1 cm
Unesco Archives: L.379-3b
R. R. Donnelley & Sons Co.
*New York Graphic Society Ltd., Greenwich,
Connecticut, $7,50*

680 LAURENCIN

LA PRINCESSE DE CLÈVES / THE PRINCESS
OF CLEVES / LA PRINCESA DE CLEVES. 1941
Huile sur toile, 50 × 61 cm
Musée national d'art moderne, Paris

Reproduction: Phototypie, 40,6 × 49,1 cm
Unesco Archives: L.379-4
Kunstanstalt Max Jaffé
*Kunstanstalt Max Jaffé, Wien;
Arthur Jaffé, Inc., New York, $7.50*

683 LEGA, Silvestro
Modigliana, Italia 1826
Firenze, Italia, 1895

LES SŒURS BANDINI / THE BANDINI SISTERS
LAS HERMANAS BANDINI. 1890
Huile sur toile, 36 × 27 cm
Collection Tarragoni, Genova

Reproduction: Héliogravure, 34,2 × 25,2 cm
Unesco Archives: L.496-1
Istituto Geografico De Agostini
Istituto Geografico De Agostini, Novara, 3000 lire

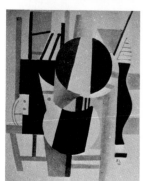

684 LÉGER, Fernand
Argentan, France, 1881
Paris, France, 1955

COMPOSITION / COMPOSICIÓN. 1920
Aquarelle, 27,4 × 21,3 cm
Rijksmuseum Kröller-Müller, Otterlo

Reproduction: Offset, 27,4 × 21,3 cm
Unesco Archives: L.512-21
Smeets Lithographers
Kröller-Müller Stichting, Otterlo, 3 fl.

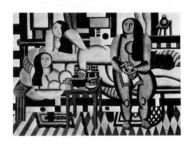

685 LÉGER

TROIS FEMMES (LE GRAND DÉJEUNER)
THREE WOMEN (LE GRAND DÉJEUNER)
TRES MUJERES (LE GRAND DÉJEUNER). 1921
Huile sur toile, 183,5 × 251,5 cm
The Museum of Modern Art, New York
(Mrs. Simon Gugghenheim Fund)
Reproduction: Héliogravure, 46 × 63,5 cm
Unesco Archives: L.512-31
Draeger Frères
The Museum of Modern Art, New York, $5

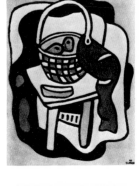

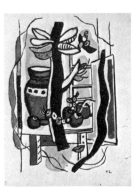

686 LÉGER

NATURE MORTE / STILL LIFE
NATURALEZA MUERTA. 1922
Huile sur toile, 65 × 50 cm
Kunstmuseum, Bern
(Hermann Rupf Stiftung)
Reproduction: Offset, 57 × 44 cm
Unesco Archives: L.512-33
Buchdruckerei Mengis & Sticher
Kunstkreis-Verlag AG, Luzern, 13,50 FS

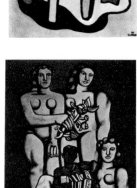

687 LÉGER

NATURE MORTE AUX FRUITS / STILL LIFE WITH
FRUIT / NATURALEZA MUERTA CON FRUTAS. c. 1938
Gouache, 63 × 50 cm
Collection particulière, Basel
Reproduction: Phototypie, 63 × 50 cm
Unesco Archives: L.512-35
Graphische Kunstanstalten E. Schreiber
Die Piperdrucke Verlags-GmbH, München, DM 58

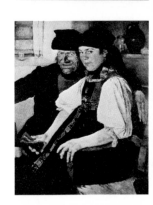

688 LÉGER

LOISIRS: HOMMAGE À LOUIS DAVID
LEISURE: HOMAGE TO LOUIS DAVID
RECREOS: HOMENAJE A LOUIS DAVID. 1948–1949
Huile sur toile, 154 × 185 cm
Musée national d'art moderne, Paris
Reproduction: Offset lithographie, 51,4 × 62,2 cm
Unesco Archives: L.512-34
Shorewood Litho, Inc.
Shorewood Publishers, Inc., New York, $4

192

689 LÉGER

LE PANIER BLEU / THE BLUE BASKET
LA CESTA AZUL. 1949
Huile sur toile, 63,4 × 48,3 cm
Collection Anton Schutz, Scarsdale, New York

Reproduction: Lithographie, 63,4 × 48,3 cm
Unesco Archives: L.512-5
Smeets Lithographers
*New York Graphic Society Ltd., Greenwich,
Connecticut, $12*

693 LEVITAN, Isaak Il'ič
Kibarty, Rossija, 1860
Moskva, Rossija, 1900

LAC / LAKE / LAGO. 1899–1900
Huile sur toile, 149 × 208 cm
Gosudarstvennyj russkij muzej, Leningrad

Reproduction: Typographie, 35 × 50 cm
Unesco Archives: L.666-2
Tipografija imeni Ivana Fedorova
Izogiz, Moskva, 20 kopecks

690 LÉGER

LES TROIS SŒURS / THE THREE SISTERS
LAS TRES HERMANAS. 1952
Huile sur toile, 162 × 130 cm
Staatsgalerie, Stuttgart

Reproduction: Phototypie, 54 × 43 cm
Unesco Archives: L.512-36
Grafischer Großbetrieb Völkerfreundschaft
VEB Verlag der Kunst, Dresden, DM 24

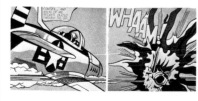

694 LICHTENSTEIN, Roy
New York, USA, 1923

WHAAM! 1963
Acrylique sur toile, 68 × 160 cm
The Tate Gallery, London

Reproduction: Offset lithographie
(en deux planches) 63 × 72 cm
Unesco Archives: L.699-4/-699-5
Beck & Partridge Ltd.
*The Tate Gallery Publications Department,
London, £2.92½*

691 LEIBL, Wilhelm
Köln, Deutschland, 1844
Würzburg, Deutschland, 1900

COUPLE MAL ASSORTI / UNEVENLY MATCHED
PAREJA DESIGUAL. 1876–1877
Huile sur toile, 75,5 × 61,5 cm
Städelsches Kunstinstitut, Frankfurt a. Main

Reproduction: Typographie, 50 × 40,5 cm
Unesco Archives: L.525-2
*VEB Graphische Werke
Verlag E.A. Seemann, Köln, DM 12
VEB E.A. Seemann, Leipzig, M 7,50*

695 LICHTENSTEIN

RAYONS DE SOLEIL / MODERN PAINTING
WITH SUN RAYS / RAYOS DE SOL. 1967
Huile et magna, 121,8 × 172,6 cm
The Joseph H. Hirshhorn Collection,
New York

Reproduction: Phototypie, 64,5 × 91,5 cm
Unesco Archives: L.699-6
Arthur Jaffé Heliochrome Co.
*New York Graphic Society Ltd., Greenwich,
Connecticut, $18*

692 LEVINE, Jack
Boston, Massachusetts, 1915

L'INAUGURATION / THE INAUGURATION
LA INAUGURACIÓN. 1956–1958
Huile sur toile, 183 × 160 cm
Whitney Museum, New York
(Collection Mrs. Sara B. Roby)

Reproduction: Offset lithographie, 53 × 47 cm
Unesco Archives: L.665-7
Smeets Lithographers
Harry N. Abrams, Inc., New York, $5,95

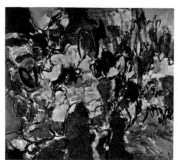

696 LINT, Louis van
Bruxelles, Belgique, 1909

ÇA GROUILLE / IT'S CRAWLING
HORMIGUEA. 1964
Huile sur toile, 205 × 177 cm
Collection particulière

Reproduction: Offset, 40 × 46 cm
Unesco Archives: L.761-6
Éditions "Est-Ouest"
Éditions "Est-Ouest", Bruxelles, 90 FB

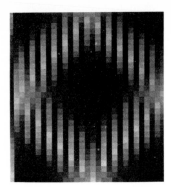

697 LOHSE, Richard Paul
Zürich, Schweiz, 1902
TRENTE SÉRIES SYSTÉMATIQUES DE COULEURS
EN LOSANGE JAUNE / THIRTY SYSTEMATIC
COLOUR SERIES IN YELLOW DIAMOND SHAPE
TREINTA SERIES SISTEMÁTICAS DE COLORES
EN FORMA DE ROMBOS AMARILLOS
1943–1970
Huile sur toile, 165 × 165 cm
Collection de l'artiste, Zürich

Reproduction: Offset, 43 × 43 cm
Unesco Archives: L.833-1
Buchdruckerei Mengis & Sticher
Kunstkreis-Verlag AG, Luzern, 13,50 FS

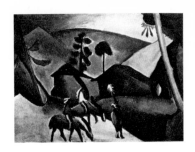

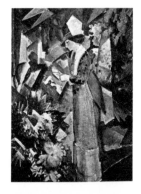

698 LOUIS, Morris
Baltimore, Maryland, USA, 1912
Washington, USA, 1962

LIGNE DE COULEURS / COLOUR LINE
LINEA DE COLORES. 1961
Huile sur toile, 214,5 × 124,4 cm
The Smithsonian Institution, Washington
Joseph H. Hirschhorn Museum and Sculpture
Garden

Reproduction: Phototypie, 87 × 50 cm
Unesco Archives: L.888-1
Triton Press, Inc.
*New York Graphic Society Ltd., Greenwich,
Connecticut, $18*

699 LOWRY, Laurence Stephen
Manchester, United Kingdom, 1887
COLLINES DANS LE PAYS DE GALLES
HILLSIDE IN WALES
COLINAS DEL PAÍS DE GALES. 1962
Huile sur toile, 76 × 101,5 cm
The Tate Gallery, London

Reproduction: Typographie, 42 × 58,4 cm
Unesco Archives: L.921-6
Fine Art Engravers Ltd.
*The Tate Gallery Publications Department,
London, £1.12½*

700 MACDONALD-WRIGHT, Stanton
Charlottesville, Virginia, USA, 1890
PAYSAGE DE CALIFORNIE / CALIFORNIA
LANDSCAPE / PAISAJE DE CALIFORNIA. c. 1916
Huile sur toile, 75,9 × 56,2 cm
The Columbus Gallery of Fine Arts, Columbus,
Ohio (Howald Collection)

Reproduction: Phototypie, 75,9 × 56,2 cm
Unesco Archives: M.1355-1
Arthur Jaffé Heliochrome Co.
*New York Graphic Society Ltd., Greenwich,
Connecticut, $15*

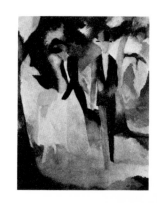

701 MACKE, August
Meschede, Deutschland, 1887
Champagne, France, 1914
INDIENS À CHEVAL / INDIANS ON HORSEBACK
INDIOS A CABALLO. 1911
Huile sur bois, 44 × 59,5 cm
Städtische Galerie im Lenbachhaus, München
Reproduction: Offset, 44 × 58 cm
Unesco Archives: M.154-26b
Buchdruckerei Mengis & Sticher
Kunstkreis-Verlag AG, Luzern, 13,50 FS

702 MACKE
PROMENADE DANS UN JARDIN FLEURI
WALK AMONG FLOWERS
PASEO EN UN JARDÍN FLORIDO. 1912
Huile sur toile, 63,5 × 48,5 cm
Neue Nationalgalerie, Berlin
Reproduction: Offset lithographie, 57,2 × 41,4 cm
Unesco Archives: M.154-33
Shorewood Litho, Inc.
Shorewood Publishers, Inc., New York, $4

703 MACKE
JEUNES FILLES SOUS LES ARBRES
YOUNG GIRLS UNDER THE TREES
JOVENCITAS BAJO LOS ÁRBOLES. 1913
Huile sur toile, 99 × 158,8 cm
Nationalgalerie, Berlin
Reproduction: Phototypie, 38,5 × 51,6 cm
Unesco Archives: M.154-1
Verlag Franz Hanfstaengl
Verlag Franz Hanfstaengl, München, DM 45

704 MACKE
PERSONNAGES AU LAC BLEU
PEOPLE AT THE BLUE LAKE
PERSONAS AL LAGO AZUL. 1913
Huile sur toile, 60 × 48,5 cm
Staatliche Kunsthalle, Karlsruhe
Reproduction: Héliogravure, 60 × 48,5 cm
Unesco Archives: M.154-6
Graphische Kunstanstalten F. Bruckmann KG
Verlag F. Bruckmann KG, München, DM 55
Reproduction: Offset, 56 × 45 cm
Unesco Archives: M.154-6b
Buchdruckerei Mengis & Sticher
Kunstkreis-Verlag AG, Luzern, 13,50 FS

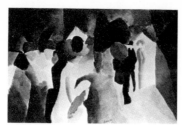

705 MACKE
LE MANTEAU JAUNE / THE YELLOW COAT
EL ABRIGO AMARILLO. 1913
Aquarelle, 29,8 × 45 cm
Museum der Stadt Ulm, Ulm a. d. Donau,
Bundesrepublik Deutschland
Reproduction: Phototypie, 29,8 × 45 cm
Unesco Archives: M.154-7
Die Piperdrucke Verlags-GmbH, München, DM 47

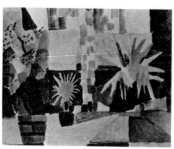

706 MACKE
LE JARDIN SUR LE LAC DE THOUNE
GARDEN ON LAKE THUN
JARDÍN JUNTO AL LAGO DE THUN. 1913
Aquarelle, 22 × 28 cm
Collection Fohn, Bolzano, Italia
Reproduction: Phototypie, 22 × 28 cm
Unesco Archives: M.154-11
Graphische Kunstanstalten E. Schreiber
Verlag F. Bruckmann KG, München, DM 20

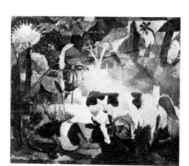

707 MACKE
PAYSAGE AVEC VACHES ET CHAMEAU
LANDSCAPE WITH COWS AND CAMEL
PAISAJE CON VACAS Y CAMELLO. 1914
Huile sur toile, 45 × 54 cm
Kunsthaus, Zürich
Reproduction: Héliogravure, 47 × 54 cm
Unesco Archives: M.154-29
Graphische Kunstanstalten F. Bruckmann KG
Verlag F. Bruckmann KG, München, DM 45

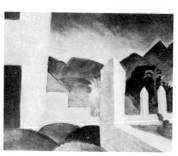

708 MACKE
PAYSAGE AFRICAIN / AFRICAN LANDSCAPE
PAISAJE AFRICANO. 1914
Huile sur toile, 45 × 55 cm
Kunsthalle, Mannheim
Reproduction: Offset, 44 × 56 cm
Unesco Archives: M.154-28b
Säuberlin & Pfeiffer SA
Samuel Schmitt-Verlag, Zürich, 10 FS

709 MACKE

CHEMIN ENSOLEILLÉ / THE SUNNY PATH
CAMINO BAJO EL SOL. 1914
Huile sur toile, 50 × 30 cm
Collection particulière

Reproduction: Phototypie, 50 × 30 cm
Unesco Archives: M.154-2
Graphische Kunstanstalten E. Schreiber
Verlag F. Bruckmann KG, München, DM 45

710 MACKE

JEUNE FILLE AVEC DES OISEAUX BLEUS
GIRL WITH BLUE BIRDS
MUCHACHA CON PÁJAROS AZULES
Huile sur toile, 60 × 85 cm
Collection particulière, Freiburg i.B.

Reproduction. Phototypie, 56 × 77,4 cm
Unesco Archives: M.154-8
Die Piperdrucke Verlags-GmbH, München, DM 78

711 MACKE

ÉGLISE PAVOISÉE / CHURCH GAY WITH FLAGS
IGLESIA ENBANDERADA. 1914
Huile sur toile, 48 × 34 cm
Collection particulière, Bonn

Reproduction: Phototypie, 48 × 34 cm
Unesco Archives: M.154-10
Graphische Kunstanstalten E. Schreiber
Verlag F. Bruckmann KG, München, DM 50

712 MACKE

L'HOMME AVEC L'ÂNE / MAN WITH A DONKEY
HOMBRE CON UN ASNO. 1914
Aquarelle, 28 × 21 cm
Kunstmuseum, Bern

Reproduction: Phototypie, 28 × 21,8 cm
Unesco Archives: M.154-13
Graphische Kunstanstalten E. Schreiber
Verlag F. Bruckmann KG, München, DM 20

713 MACKE

PAYSAGE ROCHEUX / ROCKY LANDSCAPE
PAISAJE CON ROCAS. 1914
Aquarelle, 22 × 26 cm
Collection particulière, Bonn
Reproduction: Phototypie, 22 × 26 cm
Unesco Archives: M.154-15
Graphische Kunstanstalten E. Schreiber
Verlag F. Bruckmann KG, München, DM 18

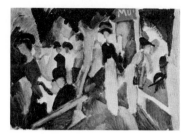

714 MACKE

LA MAISON CLAIRE / THE BRIGHT HOUSE
LA CASA EN CLARO. 1914
Aquarelle, 26 × 20 cm
Collection particulière, Bonn
Reproduction: Phototypie, 28,5 × 22,3 cm
Unesco Archives: M.154-16
Graphische Kunstanstalten E. Schreiber
Verlag F. Bruckmann KG, München, DM 20

715 MACKE

LE PORT DE DUISBOURG / THE HARBOUR OF
DUISBURG / EL PUERTO DE DUISBURG
Huile sur toile, 48 × 42 cm
Collection particulière, Glarus, Schweiz
Reproduction: Photochromie offset, 43,8 × 38 cm
Unesco Archives: M.154-19
Stehli Frères SA
Stehli Frères SA, Zürich, 13 FS

716 MACKE

LE JARDIN ZOOLOGIQUE / THE ZOOLOGICAL GARDEN
PARQUE ZOOLÓGICO
Huile sur toile, 130 × 65 cm
Museum am Ostwall, Dortmund
Reproduction: Offset, 65,5 × 32,5 cm
Unesco Archives: M.154-32
VEB Graphische Werke
VEB E. A. Seemann-Verlag, Leipzig, M 15

717 MACKE

BOUTIQUE DE MODISTE SUR LA PROMENADE
MILLINER'S SHOP ON THE PROMENADE
TIENDA DE SOMBRERERA EN EL PASEO. 1914
Aquarelle, 51,4 × 73 cm
Wallraf-Richartz-Museum, Köln
(Collection Dr. Haubrust)
Reproduction: Phototypie, 51,4 × 73 cm
Unesco Archives: M.154-22
Graphische Kunstanstalten E. Schreiber
Verlag F. Bruckmann KG, München, DM 60
Reproduction: Offset lithographie, 41,6 × 59,7 cm
Unesco Archives: M.154-22b
Shorewood Litho, Inc.
Shorewood Publishers, Inc., New York, $4

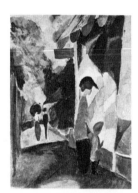

718 MACKE

VITRINE AVEC ARBRES JAUNES
SHOP-WINDOW WITH YELLOW TREES
ESCAPARATE CON ÁRBOLES AMARILLOS
Huile sur toile, 47,2 × 33,7 cm
Collection particulière, Düsseldorf
Reproduction: Phototypie, 47,2 × 33,7 cm
Unesco Archives: M.154-24
Graphische Kunstanstalten E. Schreiber
Verlag Anton Schroll & Co., Wien, DM 36

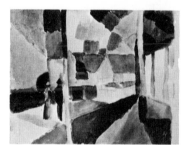

719 MACKE

KANDERN. 1914
Aquarelle, 24 × 31 cm
Collection particulière, Triberg, Deutschland
Reproduction: Phototypie, 24 × 31 cm
Unesco Archives: M.154-30
*Die Piperdrucke Verlags-GmbH,
München, DM 32*

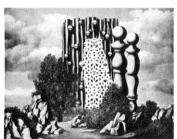

720 MAGRITTE, René
Lessines, Belgique, 1898
Bruxelles, Belgique, 1967
L'ANNONCIATION / THE ANNUNCIATION
LA ANUNCIACIÓN. 1929
Huile sur toile, 114 × 146 cm
Collection E. L. T. Mesens, London
Reproduction: Typographie, 21 × 16 cm
Unesco Archives: M.212-6
Erasmus
Fondation Cultura, Bruxelles, 15 FB

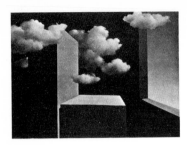

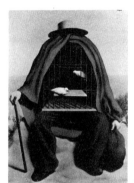

721 MAGRITTE
LA TEMPÊTE / THE TEMPEST / LA
TEMPESTAD. 1931
Huile sur toile, 48,3 × 66 cm
Wadsworth Atheneum, Hartford, Connecticut
Reproduction: Phototypie, 49 × 65 cm
Unesco Archives: M.212-11
Triton Press, Inc.
*New York Graphic Society Ltd., Greenwich,
Connecticut,* $12

722 MAGRITTE
LE THÉRAPEUTE / THE HEALER
EL CURANDERO. 1937
Huile sur toile, 92 × 65 cm
Collection Urtaver, Bruxelles
Reproduction: Offset, 51 × 36 cm
Unesco Archives: M.212-1b
Éditions "Est-Ouest"
Éditions "Est-Ouest" Bruxelles, 90 FB

723 MAGRITTE
L'EMPIRE DES LUMIÈRES, II / THE EMPIRE OF LIGHT, II /
EL IMPERIO DE LUZ, II. 1950
Huile sur toile, 78,8 × 99,1 cm
Museum of Modern Art, New York
(Gift of D. and J. de Menil)
Reproduction: Phototypie, 49,9 × 62,5 cm
Unesco Archives: M.212-2
Arthur Jaffé Heliochrome Co.
Museum of Modern Art, New York, $7,50

724 MAGRITTE
LE BALCON / THE BALCONY
EL BALCÓN. 1957
Huile sur toile, 74 × 50 cm
Musée des beaux-arts, Gand
Reproduction: Typographie, 28 × 20,5 cm
Unesco Archives: M.212-8
Erasmus
Fondation Cultura, Bruxelles, 15 FB

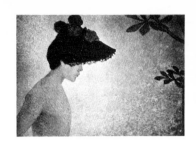

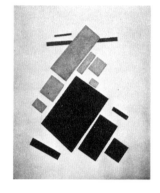

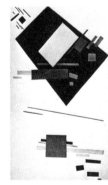

725 MAILLOL, Aristide
Banyuls-sur-Mer, France, 1861–1944
TÊTE DE JEUNE FILLE / HEAD OF A YOUNG
GIRL / CABEZA DE MUCHACHA
Huile sur toile, 73 × 100 cm
Musée Hyacinthe Rigaud, Perpignan

Reproduction: Lithographie, 44 × 61 cm
Unesco Archives: M.219-3
Smeets Lithographers
*New York Graphic Society Ltd., Greenwich,
Connecticut, $10*

726 MALEVITCH, Kasimir
*Kiev, Rossija, 1878
Leningrad, SSSR, 1935*
COMPOSITION SUPRÉMATISTE (L'AÉROPLANE)
SUPREMATIST COMPOSITION (THE AEROPLANE)
COMPOSICIÓN SUPREMATISTA (EL AEROPLANO). 1914
Huile sur toile, 58,1 × 48,3 cm
The Museum of Modern Art, New York

Reproduction: Héliogravure, 58,1 × 48,3 cm
Unesco Archives: M.248-1
Roto-Sadag SA
*New York Graphic Society Ltd., Greenwich,
Connecticut, $12*

727 MALEVITCH
SUPRÉMATISME / SUPREMATISM
SUPREMATISMO. 1915
Huile sur toile, 101,5 × 62 cm
Stedelijk Museum, Amsterdam

Reproduction: Lithographie, 68 × 41,5 cm
Unesco Archives: M.248-2
Luii & Co., Ltd.
Stedelijk Museum, Amsterdam, 13,75 fl.

728 MANESSIER, Alfred
Saint-Ouen (Somme), France, 1911
COURONNE D'ÉPINES / CROWN OF THORNS
CORONA DE ESPINAS. 1951
Huile sur toile, 58 × 48,5 cm
Museum Folkwang, Essen

Reproduction: Héliogravure, 58 × 48,5 cm
Unesco Archives: M.274-3
Graphische Kunstanstalten F. Bruckmann KG
Verlag F. Bruckmann KG, München, DM 45

729 MANESSIER
FÊTE EN ZÉLANDE / FEAST IN ZEELAND
FIESTA EN ZELANDA. 1955
Huile sur toile, 200 × 80 cm
Hamburger Kunsthalle, Hamburg

Reproduction: Phototypie, 80 × 32 cm
Unesco Archives: M.274-4
Verlag Franz Hanfstaengl
Verlag Franz Hanfstaengl, München, DM 70

730 MANESSIER
LA NUIT / NIGHT / LA NOCHE. 1956
Huile sur toile, 150 × 200 cm
Collection particulière, Oslo

Reproduction: Typographie, 39,8 × 53,4 cm
Unesco Archives: M.274-2
Offizindruck AG
Kunstverlag Fingerle & Co., Esslingen a.N., DM18

Reproduction: Offset, 44 × 57 cm
Unesco Archives: M.274-2b
Buchdruckerei Mengis & Sticher
Kunstkreis-Verlag AG, Luzern, 13,50 FS

731 MANESSIER
SOIRÉE DANS LE PETIT PORT
EVENING IN THE LITTLE HARBOUR
EL PUERTECITO DE NOCHE. 1956
Huile sur toile, 80 × 60 cm
Kunsthalle, Mannheim, Bundesrepublik
Deutschland

Reproduction: Phototypie, 75 × 56 cm
Unesco Archives: M.274-5
Kunstanstalt Max Jaffé
Verlag F. Brückmann KG, München, DM 55

732 MANESSIER
FÉVRIER À HAARLEM / FEBRUARY IN HAARLEM
HAARLEM EN FEBRERO. c. 1956
Huile sur toile, 113 × 195 cm
Staatliche Museen, Preußischer Kulturbesitz
Nationalgalerie, Berlin

Reproduction: Phototypie, 46 × 81 cm
Unesco Archives: M.274-6
Kunstanstalt Max Jaffé
*New York Graphic Society Ltd., Greenwich,
Connecticut, $15*

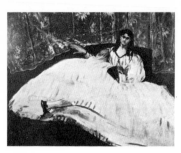

733 MANET, Édouard
Paris, France, 1832–1883

DAME À L'ÉVENTAIL / LADY WITH A FAN
SEÑORA CON UN ABANICO. 1862
Huile sur toile, 113 × 90 cm
Szépművészeti Múzeum, Budapest

Reproduction: Offset, 41,8 × 52,8 cm
Unesco Archives: M.275-3b
Offset Nyomda
Képzőművészeti Alap Kiadóvállalata, Budapest,
12 Ft

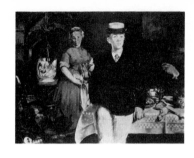

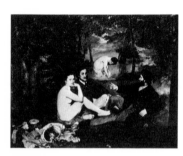

734 MANET

LE DÉJEUNER SUR L'HERBE
LUNCHEON IN THE OPEN AIR
EL ALMUERZO AL AIRE LIBRE. 1863
Huile sur toile, 214 × 270 cm
Musée du Louvre, Paris

Reproduction: Héliogravure, 23,5 × 30,5 cm
Unesco Archives: M.275-9
Draeger Frères
Société ÉPIC, Montrouge, 7 F

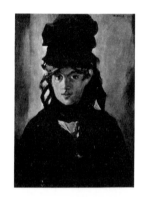

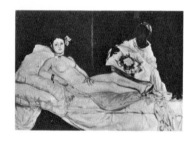

735 MANET

OLYMPIA. 1863
Huile sur toile, 130 × 190 cm
Musée du Louvre, Paris

Reproduction: Héliogravure, 21,5 × 32 cm
Unesco Archives: M.275-11b
Drager Frères
Société ÉPIC, Montrouge, 7 F

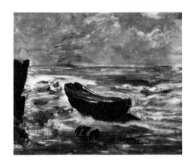

736 MANET

LE FIFRE / THE FIFER
EL PÍFANO. 1866
Musée du Louvre, Paris

Reproductions: Phototypie, 79,9 × 47,6 cm
Unesco Archives: M.275-10
Phototypie, 60,3 × 35,8 cm
Unesco Archives: M.275-10c
Verlag Franz Hanfstaengl
Verlag Franz Hanfstaengl, München, DM 70, DM 45
Reproductions: Héliogravure, 47,2 × 28 cm
Unesco Archives: M.275-10d
Héliogravure, 34,5 × 20,5 cm
Unesco Archives: M.275-10b
Draeger Frères
Société ÉPIC, Montrouge, 14 F, 7 F

737 MANET

LE DÉJEUNER DANS L'ATELIER / LUNCH IN THE
STUDIO / COMIDA EN EL ESTUDIO. 1868–1869
Huile sur toile, 118 × 154 cm
Bayerische Staatsgemäldesammlungen, München
Reproduction: Phototypie, 67,3 × 89 cm
Unesco Archives: M.275-17
Verlag Franz Hanfstaengl
Verlag Franz Hanfstaengl, München, DM 85

738 MANET

PORTRAIT DE BERTHE MORISOT
PORTRAIT OF BERTHE MORISOT
RETRATO DE BERTHE MORISOT. 1872
Huile sur toile, 55 × 38 cm
Collection M^me Rouart, Paris
Reproduction: Offset, 56 × 41,5 cm
Unesco Archives: M.275-38
Säuberlin & Pfeiffer SA
Édition D. Rosset, Pully, Suisse, 12 FS

739 MANET

MARÉE MONTANTE / RISING TIDE / MAREA ALTA. 1873
Huile sur toile, 50,5 × 61,5 cm
Collection Bührle, Zürich
Reproduction: Offset, 50 × 60 cm
Unesco Archives: M.275-41
Obpacher GmbH
Obpacher GmbH, München, DM 45

740 MANET

GARE SAINT-LAZARE. 1873
Huile sur toile, 93,5 × 114,5 cm
National Gallery of Art, Washington
Reproduction: Offset lithographie, 44,5 × 54,5 cm
Unesco Archives: M.275-31b
Smeets Lithographers
Harry N. Abrams, Inc., New York, $5.95

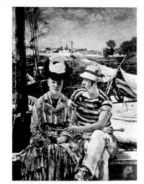

741 MANET

ARGENTEUIL. 1874
Huile sur toile, 145 × 113 cm
Musée des beaux-arts, Tournai, Belgique
Reproduction: Offset, 55,5 × 42,2 cm
Unesco Archives: M.275-33b
Éditions "Est-Ouest"
Éditions "Est-Ouest" Bruxelles, 90 FB

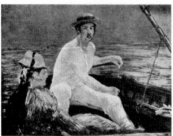

742 MANET

EN BATEAU / IN A BOAT / EN BARCA. 1879
Huile sur toile, 97,1 × 130,2 cm
The Metropolitan Museum of Art, New York
Reproduction: Phototypie, 56,7 × 76 cm
Unesco Archives: M.275-1
Arthur Jaffé Heliochrome Co.
*The Twin Editions, Greenwich,
Connecticut, $16*

743 MANET

LES PAVEURS DE LA RUE DE BERNE
THE ROADMENDERS OF THE RUE DE BERNE
LOS EMPEDRADORES DE LA RUE DE BERNE. 1878
Huile sur toile, 63,5 × 80 cm
Collection The Rt. Hon. R. A. Butler,
C.H., M.P., London
Reproduction: Phototypie, 54,6 × 67,3 cm
Unesco Archives: M.275-18
Ganymed Press London Ltd.
Ganymed Press London Ltd., London, £3

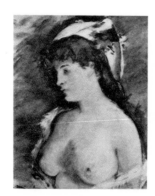

744 MANET

LA BLONDE AUX SEINS NUS / BLONDE HALF-NUDE
LA RUBIA DE LOS PECHOS DESNUDOS. 1878
Huile sur toile, 62,5 × 52 cm
Musée du Louvre, Paris
Reproduction: Héliogravure, 42,8 × 35,4 cm
Unesco Archives: M.275-5b
Draeger Frères
Société ÉPIC, Montrouge, 14 F
Reproduction: Héliogravure, 29,8 × 24 cm
Unesco Archives: M.275-5
Draeger Frères
Société ÉPIC, Montrouge, 7 F
Reproduction: Héliogravure, 26 × 21 cm
Unesco Archives: M.275-5c
Braun & C^ie
Éditions Braun, Paris, 3,50 F

745 MANET

LA SERVEUSE DE BOCKS
THE BARMAID SERVING BOCK BEER
CAMARERA SIRVIENDO VASOS DE CERVEZA. 1879
Huile sur toile, 97,7 × 76,8 cm
The National Gallery, London

Reproduction: Héliogravure, 61 × 49 cm
Unesco Archives: M.275-26
Sun Printers Ltd.
The Pallas Gallery Ltd., London, £1.50

746 MANET

CHEZ LE PÈRE LATHUILLE / AT THE PÈRE
LATHUILLE'S / EN CASA DEL TÍO LATHUILLE. 1879
Huile sur toile, 92 × 112 cm
Musée des beaux-arts, Tournai, Belgique

Reproduction: Typographie, 17,2 × 21 cm
Unesco Archives: M.275-30
Imprimerie Malvaux SA
Fondation Cultura, Bruxelles, 15 FB

747 MANET

VILLA BELLEVUE. 1880
Huile sur toile, 88,5 × 68,5 cm
Collection Bührle, Zürich

Reproduction: Photo-lithographie, 89 × 69 cm
Unesco Archives: M.275-21d
Graphische Anstalt J.E. Wolfensberger AG
Verlag der Wolfsbergdrucke, Zürich, 60 FS

Reproduction: Lithographie, 64,5 × 50 cm
Unesco Archives: M.275-21b
Graphische Anstalt J. E. Wolfensberger AG
Verlag der Wolfsbergdrucke, Zürich, 40 FS

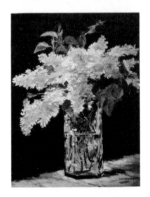

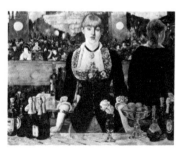

748 MANET

UN BAR AUX FOLIES-BERGÈRE
A BAR AT THE FOLIES-BERGÈRE
UN BAR EN LAS FOLIES-BERGÈRE. 1881
Huile sur toile, 96 × 130 cm
Courtauld Institute Galleries, University of
London

Reproduction: Phototypie, 54,6 × 71,1 cm
Unesco Archives: M.275-12
Waterlow & Sons Ltd.
The Pallas Gallery Ltd., London, £4.00

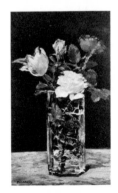

749 MANET

LA FEMME AU CHAPEAU NOIR
(portrait d'Irma Brunner, la Viennoise)
THE BLACK-HATTED WOMAN
LA SEÑORA DEL SOMBRERO NEGRO. c. 1882
Pastel sur toile, 55,5 × 46 cm
Musée du Louvre, Paris

Reproduction: Lithographie, 25,2 × 21 cm
Unesco Archives: M.275-27
Graphische Anstalt J. E. Wolfensberger AG
Verlag der Wolfsbergdrucke, Zürich, 12 FS

750 MANET

VASE DE PIVOINES / VASE OF PEONIES
FLORERO CON PEONÍAS. 1864–1865
Huile sur toile, 91 × 69 cm
Musée du Louvre, Paris

Reproduction: Héliogravure, 57 × 43 cm
Unesco Archives: M.275-22b
Braun & Cᶦᵉ
Éditions Braun, Paris, 33 F

751 MANET

LILAS BLANCS DANS UN VASE DE VERRE
WHITE LILAC IN A GLASS VASE
LILAS BLANCAS EN UN FLORERO DE VIDRIO.
c. 1882
Huile sur toile, 54 × 41 cm
Nationalgalerie, Berlin

Reproduction: Phototypie, 55 × 43,5 cm
Unesco Archives: M.275-36b
Ganymed (Berlin) Graphische Anstalt
Die Piperdrucke Verlags-GmbH, München, DM 66

752 MANET

ROSES ET TULIPES DANS UN VASE
ROSES AND TULIPES IN A`VASE
ROSAS Y TULIPANES`EN UN FLORERO
Huile sur toile, 56 × 36 cm
Collection Bührle, Zürich

Reproduction: Offset, 46 × 28 cm
Unesco Archives: M.275-25
Graphische Anstalt J. E. Wolfensberger AG
Verlag der Wolfsbergdrucke, Zürich, 8 FS

753 MANET

BOUQUET DE CYTISES ET D'IRIS
BOUQUET OF LABURNUM AND IRIS
RAMILLETE DE CITISOS Y LIRIOS
Aquarelle, 35,7 × 25,6 cm
Graphische Sammlung Albertina, Wien

Reproduction: Phototypie, 35,7 × 25,6 cm
Unesco Archives: M.275-2
Kunstanstalt Max Jaffé
Verlag Anton Schroll & Co., Wien, DM 20

754 MAN RAY
Philadelphia, Pennsylvania, USA, 1890

COMME IL VOUS PLAIRA / AS YOU LIKE IT
COMO GUSTÉIS. 1948
Huile sur toile, 71 × 60,9 cm
The Smithsonian Institution, Washington
Joseph H. Hirschhorn Museum and Sculpture
Garden

Reproduction: Phototypie, 71 × 60,9 cm
Unesco Archives: M.266-1
Triton Press, Inc.
*New York Graphic Society Ltd., Greenwich,
Connecticut,* $16

755 MARC, Franz
München, Deutschland, 1880
Verdun, France, 1916

CHEVAL DANS UN PAYSAGE / HORSE IN A
LANDSCAPE / CABALLO EN UN PAISAJE. 1910
Huile sur toile, 85 × 112 cm
Museum Folkwang, Essen

Reproduction: Phototypie, 55,5 × 73,8 cm
Unesco Archives: M.313-20
Die Piperdrucke Verlags-GmbH, München, DM 78
Reproduction: Phototypie, 42,3 × 56 cm
Unesco Archives: M.313-20b
Die Piperdrucke Verlags-GmbH, München, DM 55

756 MARC

TROIS CHEVAUX / THREE HORSES
TRES CABALLOS. 1910
Aquarelle, 26,7 × 39,8 cm
Collection particulière, München

Reproduction: Héliogravure, 26,7 × 39,8 cm
Unesco Archives: M.313-21
Graphische Kunstanstalten F. Bruckmann KG
Verlag F. Bruckmann KG, München, DM 20

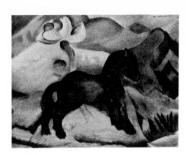

757 MARC

LE PETIT CHEVAL BLEU / THE LITTLE BLUE HORSE
EL CABALLITO AZUL
Huile sur toile, 57 × 72,5 cm
Saarland Museum, Saarbrücken

Reproduction: Phototypie, 55 × 70,3 cm
Unesco Archives: M.313-8
Verlag Franz Hanfstaengl
Verlag Franz Hanfstaengl, München, DM 75

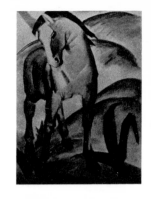

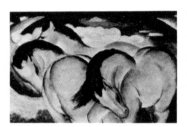

758 MARC

CHEVAUX JAUNES / YELLOW HORSES
CABALLOS AMARILLOS
Huile sur toile, 67 × 104,5 cm
Staatsgalerie, Stuttgart

Reproduction: Phototypie, 50,8 × 80 cm
Unesco Archives: M.313-13
Verlag Franz Hanfstaengl
Verlag Franz Hanfstaengl, München, DM 75

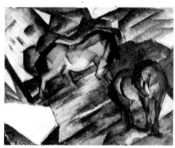

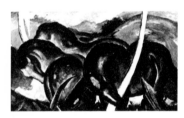

759 MARC

CHEVAUX BLEUS / BLUE HORSES
CABALLOS AZULES. 1911
Huile sur toile, 104,8 × 181,6 cm
Walker Art Center, Minneapolis, Minnesota

Reproduction: Offset, 45,7 × 75,3 cm
Unesco Archives: M.313-2d
Graphische Anstalt J.E. Wolfensberger AG
Verlag der Wolfsbergdrucke, Zürich, 40 FS

Reproduction: Offset, 26,3 × 45,5 cm
Unesco Archives: M.313-2c
Graphische Anstalt J.E. Wolfensberger AG
Verlag der Wolfsbergdrucke, Zürich, 8 FS

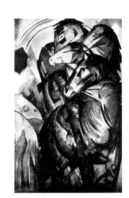

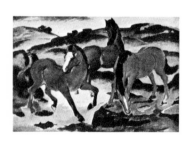

760 MARC

CHEVAUX ROUGES / RED HORSES
CABALLOS ROJOS. 1911
Huile sur toile, 120 × 181,3 cm
Museum Folkwang, Essen

Reproduction: Phototypie, 52,7 × 79,8 cm
Unesco Archives: M.313-12.
Verlag Franz Hanfstaengl
Verlag Franz Hanfstaengl, München, DM 75

Reproduction: Typographie, 35,2 × 53,4 cm
Unesco Archives: M.313-12c
Verlag Franz Hanfstaengl
Verlag Franz Hanfstaengl, München, DM 15

Reproduction: Phototypie, 32,9 × 49,9 cm
Unesco Archives: M.313-12b
Verlag Franz Hanfstaengl
Verlag Franz Hanfstaengl, München, DM 45

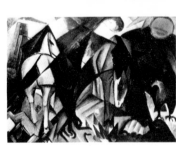

761 MARC

LE CHEVAL BLEU / THE BLUE HORSE
EL CABALLO AZUL. c. 1911
Huile sur toile, 112 × 84,5 cm
Collection Bernhard Koehler, Berlin
Reproduction: Typographie, 55 × 41,5 cm
Unesco Archives: M.313-18b
Verlag Franz Hanfstaengl
Verlag Franz Hanfstaengl, München, DM 15

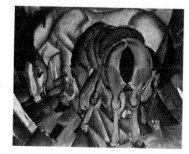

765 MARC

LES TROIS CHEVAUX / THREE HORSES
LOS TRES CABALLOS. 1912
Huile sur toile, 76 × 90 cm
Collection Bührle, Zürich
Reproduction: Offset, 45 × 54 cm
Unesco Archives: M.313-27
Buchdruckerei Mengis & Sticher
Kunstkreis-Verlag AG, Luzern, 13,50 FS

762 MARC

CHEVAUX ROUGE ET BLEU / RED AND BLUE
HORSES / CABALLOS ROJO Y AZUL. 1912
Aquarelle sur carton, 42,5 × 48 cm
Städtische Galerie, München
Reproduction: Héliogravure, 26 × 34 cm
Unesco Archives: M.313-29
Graphische Kunstanstalten F. Bruckmann KG
Verlag F. Bruckmann KG, München, DM 30

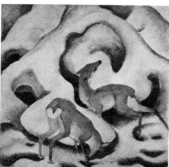

766 MARC

TROIS BICHES / THREE HIND
TRES CIERVAS. 1911
Huile sur papier, 60 × 81 cm
Nationalgalerie, Berlin
Reproduction: Phototypie, 59,7 × 80,1 cm
Unesco Archives: M.313-9
Verlag Franz Hanfstaengl
Verlag Franz Hanfstaengl, München, DM 75

763 MARC

TOUR DES CHEVAUX BLEUS
THE TOWER OF BLUE HORSES
TORRE DE LOS CABALLOS AZULES. 1913–1914
Huile sur toile, 200 × 130 cm
Neue Nationalgalerie, Berlin
Reproduction: Phototypie, 74,7 × 48,1 cm
Unesco Archives: M.313-10
Verlag Franz Hanfstaengl
Verlag Franz Hanfstaengl, München, DM 75
Reproduction: Typographie, 55,3 × 35,6 cm
Unesco Archives: M.313-10b
Verlag Franz Hanfstaengl
Verlag Franz Hanfstaengl, München, DM 15

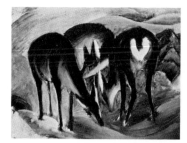

767 MARC

CHEVREUILS DANS LA NEIGE / DEER IN THE SNOW
CORZOS EN LA NIEVE. 1911
Huile sur toile, 84,9 × 84,5 cm
Collection particulière, München
Reproduction: Héliogravure, 64,3 × 64,3 cm
Unesco Archives: M.313-28
Graphische Kunstanstalten F. Bruckmann KG
Verlag F. Bruckmann KG, München, DM 55

764 MARC

CHEVAUX ET AIGLE / HORSES AND EAGLE
CABALLOS Y ÁGUILA. 1912
Huile sur toile, 101 × 135 cm
Niedersächsische Landesgalerie, Hannover
Reproduction: Phototypie, 66,6 × 90,5 cm
Unesco Archives: M.313-15
Graphische Kunstanstalten E. Schreiber
Verlag F. Bruckmann KG, München, DM 75

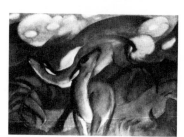

768 MARC

LES BICHES ROUGES / THE RED HIND
LAS CIERVAS ROJAS. 1913
Huile sur toile, 70 × 100 cm
Bayerische Staatsgemäldesammlungen, München
Reproduction: Phototypie, 56,3 × 80 cm
Unesco Archives: M.313-16
Graphische Kunstanstalten E. Schreiber
Verlag F. Bruckmann KG, München, DM 60
Reproduction: Phototypie, 37,3 × 53 cm
Unesco Archives: M.313-16b
Graphische Kunstanstalten E. Schreiber
Verlag F. Bruckmann KG, München, DM 35

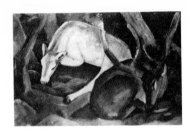

769 MARC

DAIMS DANS LA FORÊT / DEER IN THE FOREST
GAMOS EN EL BOSQUE. 1913
Huile sur toile, 120 × 179 cm
Staatliche Galerie Moritsburg, Halle

Reproduction: Phototypie, 53,3 × 80 cm
Unesco Archives: M.313-17
Graphische Kunstanstalten E. Schreiber
Verlag F. Bruckmann KG, München, DM 60

Reproduction: Phototypie, 35,5 × 53 cm
Unesco Archives: M.313-17b
Graphische Kunstanstalten E. Schreiber
Verlag F. Bruckmann KG, München, DM 35

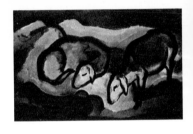

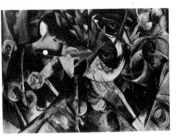

770 MARC

DAIMS DANS LE JARDIN / DEER IN THE GARDEN
GAMOS EN EL JARDÍN. 1913
Huile sur toile, 55 × 77 cm
Kunsthalle, Bremen

Reproduction: Phototypie, 54,5 × 75,8 cm
Unesco Archives: M.313-23
Verlag Franz Hanfstaengl
Verlag Franz Hanfstaengl, München, DM 75

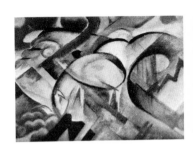

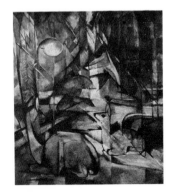

771 MARC

DAIMS DANS LA FORÊT / DEER IN THE FOREST
GAMOS EN EL BOSQUE. 1913–1914
Huile sur toile, 110,5 × 100,5 cm
Staatliche Kunsthalle, Karlsruhe

Reproduction: Phototypie, 75 × 68 cm
Unesco Archives: M.313-19
Die Piperdrucke Verlags-GmbH, München, DM 83

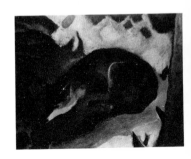

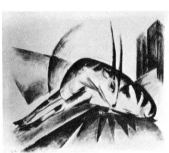

772 MARC

LA GAZELLE / THE GAZELLE / LA GACELA. 1912
Aquarelle et gouache, 38,2 × 45,5 cm
Museum of Art, Rhode Island School of Design,
Providence, Rhode Island

Reproduction: Phototypie, 38,2 × 45,5 cm
Unesco Archives: M.313-1b
Die Piperdrucke Verlags-GmbH, München, DM 55

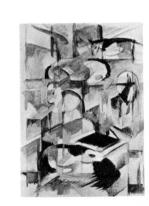

773 MARC

DEUX MOUTONS / SHEEP
DOS CORDEROS. 1912
Huile sur toile, 49,5 × 77 cm
Saarland Museum, Saarbrücken

Reproduction: Phototypie, 48 × 74,5 cm
Unesco Archives: M.312-24
Verlag Franz Hanfstaengl
Verlag Franz Hanfstaengl, München, DM 75

774 MARC

L'AGNEAU / THE LAMB
EL CORDERO. 1913
Huile sur toile, 54,5 × 75,5 cm
Museum Boymans-van Beuningen, Rotterdam

Reproduction: Offset lithographie, 41,2 × 59,5 cm
Unesco Archives: M.313-31
Shorewood Litho, Inc.
Shorewood Publishers, Inc., New York, $4

775 MARC

LE RENARD BLEU / THE BLUE FOX
EL ZORRO AZUL
Huile sur toile, 49 × 62 cm
Städtisches Museum, Wuppertal-Elberfeld

Reproduction: Héliogravure, 49 × 62 cm
Unesco Archives: M.313-14
Graphische Kunstanstalten F. Bruckmann KG
Verlag F. Bruckmann KG, München, DM 45

776 MARC

COMPOSITION AVEC ANIMAUX / COMPOSITION WITH
ANIMALS / COMPOSICIÓN CON ANIMALES. 1913
Huile sur toile, 65,4 × 47 cm
Collection particulière, New York

Reproduction: Héliogravure, 59,5 × 45 cm
Unesco Archives: M.313-25
Graphische Kunstanstalten F. Bruckmann KG
Verlag F. Bruckmann KG, München, DM 55

777 MARC

FORME ABSTRAITE / ABSTRACT FORM
FORMA ABSTRACTA. 1914
Huile sur toile, 45,5 × 56,5 cm
Karl-Ernst-Osthaus-Museum, Hagen

Reproduction: Héliogravure, 46 × 57 cm
Unesco Archives: M.313-26
Graphische Kunstanstalten F. Bruckmann KG
Verlag F. Bruckmann KG, München, DM 45

778 MARCA-RELLI, Conrad
Boston, Massachusetts, USA, 1913

GRIS D'ACIER / STEEL GREY / GRIS ACERO.
1959–1961
Collage de toile peinte, 152,3 × 132 cm
The Smithsonian Institution, Washington
(S. C. Johnson Collection)

Reproduction: Phototypie, 76,2 × 66 cm
Unesco Archives: M.3131-1
Arthur Jaffé Heliochrome Co.
*New York Graphic Society Ltd., Greenwich,
Connecticut, $18*

779 MAREES, Hans von
Wuppertal-Elberfeld, Deutschland, 1837
Roma, Italia, 1887

LE DÉPART DES PÊCHEURS / FISHERMEN'S
DEPARTURE / PARTIDA DE PESCADORES
Huile sur toile, 76,5 × 101,5 cm
Museum von der Heydt der Stadt Wuppertal,
Wuppertal-Elberfeld

Reproduction: Offset, 40,5 × 47 cm
Unesco Archives: M.323-3
VEB Graphische Werke
VEB E. A. Seemann, Leipzig, DM 10

780 MARIN, John
Rutherford, New Jersey, USA, 1870
New York, USA, 1953

MANHATTAN, LA VILLE BASSE, VUE DE LA
RIVIÈRE / LOWER MANHATTAN FROM THE RIVER
MANHATTAN: PARTE BAJA DE LA CIUDAD,
VISTA DESDE EL RÍO. 1921
Aquarelle, 55,9 × 67,3 cm
Metropolitan Museum of Art, New York
(Alfred Stieglitz Collection)

Reproduction: Phototypie, 54,6 × 67 cm
Unesco Archives: M.337-1b
Arthur Jaffé Heliochrome Co.
The Twin Editions, Greenwich, Connecticut, $15

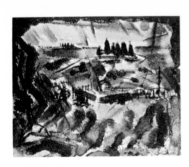

781 MARIN

ÎLOTS DE DEER ISLE / DEER ISLE ISLETS
ISLOTES DE DEER ISLE. 1922
Aquarelle, 43,5 × 51,4 cm
Collection particulière, New York

Reproduction: Phototypie, 43,2 × 50,8 cm
Unesco Archives: M.337-5
*New York Graphic Society Ltd., Greenwich,
Connecticut,* $10

Reproduction: Phototypie, 30,5 × 35,5 cm
Unesco Archives: M.337-5b.
Arthur Jaffé Heliochrome Co.
*New York Graphic Society Ltd., Greenwich,
Connecticut,* $3

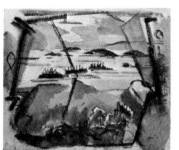

782 MARIN

ÎLOTS DU MAINE / MAINE ISLANDS
ISLOTES DE MAINE. 1922
Aquarelle, 42,6 × 50,8 cm
The Phillips Collection, Washington

Reproduction: Phototypie, 42 × 49,5 cm
Unesco Archives: M.337-15b
Arthur Jaffé Heliochrome Co.
*New York Graphic Society Ltd., Greenwich,
Connecticut,* $10

Reproduction: Phototypie, 30,5 × 35,5 cm
Unesco Archives: M.337-15
Arthur Jaffé Heliochrome Co.
*New York Graphic Society Ltd., Greenwich,
Connecticut,* $3

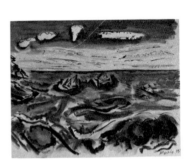

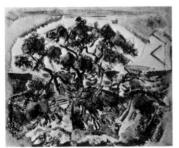

783 MARIN

LE PIN, SMALL POINT, MAINE
THE PINE TREE, SMALL POINT, MAINE
EL PINO, SMALL POINT, MAINE. 1926
Aquarelle, 43,9 × 56 cm
The Art Institute of Chicago, Chicago,
Illinois

Reproduction: Phototypie, 40,5 × 50,9 cm
Unesco Archives: M.337-17
Arthur Jaffé Heliochrome Co.
Arthur Jaffé Inc., New York, $7.50

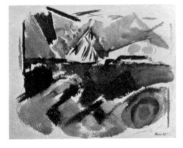

784 MARIN

LES BATEAUX ET LA MER, DEER ISLE, MAINE
BOATS AND SEA, DEER ISLE, MAINE
LOS BARCOS Y EL MAR, DEER ISLE, MAINE. 1927
Aquarelle, 32,5 × 42 cm
Metropolitan Museum of Art, New York
(The Alfred Stieglitz Collection)

Reproduction: Lithographie, 26,4 × 34,4 cm
Unesco Archives: M.337-20
Drukkerij Johan Enschede en Zonen
Graphic Arts Unlimited, Inc., New York, $1.25

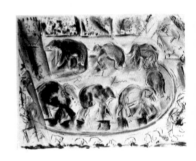

785 MARIN

UNE VILLE DU MAINE / A TOWN IN MAINE
UNA CIUDAD DEL MAINE. 1932
Aquarelle, 39 × 52,4 cm
Metropolitan Museum of Art, New York
(The Alfred Stieglitz Collection)
Reproduction: Lithographie. 1932
26,4 × 35,5 cm
Unesco Archives: M.337-24
Drukkerij Johan Enschede en Zonen
Graphic Arts Unlimited, Inc., New York, $1.25

786 MARIN

PÊCHEURS ET BARQUES / FISHERMEN AND BOATS
PESCADORES Y BARCAS. 1939
Aquarelle, 45,7 × 59,5 cm
Collection particulière
Reproduction: Écran de soie, 45,7 × 59,5 cm
Unesco Archives: M.337-6
Aida McKenzie Studio
The Twin Editions, Greenwich, Connecticut, $12

787 MARIN

CAPE SPLIT, MAINE. 1941
Aquarelle, 38,7 × 52 cm
The Art Institute of Chicago, Chicago, Illinois
Reproduction: Lithographie, 39,2 × 52,4 cm
Unesco Archives: M.337-3
Arthur Jaffé Heliochrome Co.
New York Graphic Society Ltd., Greenwich, Connecticut, $10

788 MARIN

ÉLÉPHANTS DE CIRQUE / CIRCUS ELEPHANTS
ELEFANTES DE CIRCO. 1941
Aquarelle, 48,3 × 62,5 cm
The Art Institute of Chicago, Chicago, Illinois
Reproduction: Phototypie, 48,3 × 62,5 cm
Unesco Archives: M.337-2
Arthur Jaffé Heliochrome Co.
The Twin Editions, Greenwich, Connecticut, $15

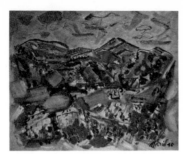

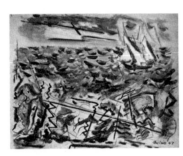

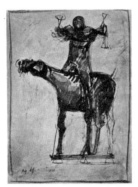

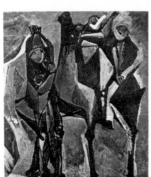

789 MARIN

TUNK MOUNTAINS, AUTOMNE, MAINE
TUNK MOUNTAINS, AUTUMN, MAINE
LAS MONTAÑAS TUNK, OTOÑO, MAINE. 1945
Huile sur toile, 63,5 × 76,2 cm
The Phillips Collection, Washington
Reproduction: Phototypie, 63,2 × 76 cm
Unesco Archives: M.337-16
Arthur Jaffé Heliochrome Co.
New York Graphic Society Ltd., Greenwich, Connecticut, $18

790 MARIN

MOUVEMENT: BATEAUX ET OBJETS, MER GRIS BLEU
MOVEMENT: BOATS AND OBJECTS, BLUE GRAY
SEA / MOVIMIENTO: BARCOS Y OBJETOS, MAR
GRIS AZUL. 1947
Huile sur toile, 73 × 92,1 cm
The Art Institute, Chicago, Illinois
Reproduction: Héliogravure, 56,8 × 71 cm
Unesco Archives: M.337-25
Roto-Sadag SA
New York Graphic Society Ltd., Greenwich, Connecticut, $16

791 MARINI, Marino
Pistoia, Italia, 1901

CHEVAL ET CAVALIER / HORSE AND RIDER
CABALLO Y JINETE. 1948
Encre et pastel sur papier, 45,5 × 34 cm
The Tate Gallery, London
Reproduction: Offset lithographie, 44,2 × 33,3 cm
Unesco Archives: M.339-11
Ford, Shapland & Co., Ltd.
The Tate Gallery Publications Department, London, £1.35

792 MARINI

LES GUERRIERS ET LA DANSE
THE WARRIORS AND THE DANCE
LOS GUERREROS Y LA DANZA. 1953
Huile sur toile, 200 × 180 cm
Collection R. Weinberg, Zürich
Reproduction: Offset, 54 × 48 cm
Unesco Archives: M.339-15
Buchdruckerei Mengis & Sticher
Kunstkreis-Verlag AG, Luzern, 13,50 FS

209

793 MARINI

LE CAVALIER ROUGE / THE RED RIDER
EL JINETE ROJO. 1955
Huile sur toile, 81 × 57 cm
Collection particulière, Hannover

Reproduction: Héliogravure, 70 × 49 cm
Unesco Archives: M.339-6
Graphische Kunstanstalten F. Bruckmann KG
Verlag F. Bruckmann KG, München, DM 50

794 MARINI

LA SORTIE À CHEVAL / THE DEPARTURE
PASEO A CABALLO. 1957
Gouache, 75 × 53,4 cm
Collection particulière

Reproduction: Héliogravure, 60,7 × 42 cm
Unesco Archives: M.339-5
Roto-Sadag SA
*New York Graphic Society Ltd., Greenwich,
Connecticut,* $12

795 MARQUET, Albert (Pierre Albert Marquet)
Bordeaux, France, 1875
Paris, France, 1947

LE PONT-NEUF. 1906
Huile sur toile, 50,2 × 61,3 cm
National Gallery of Art, Washington
(Chester Dale Collection)

Reproduction: Phototypie, 50 × 61,1 cm
Unesco Archives: M.357-12
Arthur Jaffé Heliochrome Co.
*The Twin Editions, Greenwich,
Connecticut,* $12

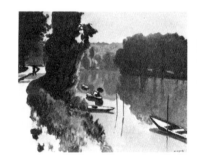

796 MARQUET

LE PONT-NEUF AU SOLEIL
THE PONT-NEUF IN THE SUN
EL PONT-NEUF BAJO EL SOL. 1906
Huile sur toile, 73 × 92 cm
Museum Boymans-van Beuningen, Rotterdam

Reproduction: Offset, 46 × 58 cm
Unesco Archives: M.357-17b
Smeets Lithographers
Museum Boymans-van Beuningen, Rotterdam,
8,25 fl.

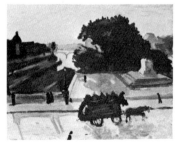

797 MARQUET

PARIS PAR TEMPS GRIS / PARIS IN GREY
WEATHER / PARÍS EN TIEMPO GRIS. c. 1906
Huile sur toile, 63 × 77 cm
Collection J.E. Wolfensberger, Zürich
Reproduction: Lithographie, 47,3 × 59,5 cm
Unesco Archives: M.357-7
Graphische Anstalt J.E. Wolfensberger AG
Verlag der Wolfsbergdrucke, Zürich, 40 FS

798 MARQUET

LA MARNE À LA VARENNE-SAINT-HILAIRE
THE MARNE AT LA VARENNE-SAINT-HILAIRE
EL MARNE EN LA VARENNE-SAINT-HILAIRE. 1913
Huile sur toile, 65 × 81 cm
Musée du Petit-Palais, Paris
(Collection Girardin)
Reproduction: Héliogravure, 44,8 × 56,3 cm
Unesco Archives: M.357-18
Graphische Anstalt C. J. Bucher AG
Samuel Schmitt-Verlag, Zürich, 10 FS

799 MARQUET

ÎLE-DE-FRANCE. 1915–1916
Huile sur toile, 65 × 81 cm
Kunstmuseum, Winterthur
Reproduction: Lithographie, 52,9 × 66 cm
Unesco Archives: M.357-4
Graphische Anstalt J. E. Wolfensberger AG
Verlag der Wolfsbergdrucke, Zürich, 40 FS

800 MATHIEU, Georges
Boulogne-sur-Mer, France, 1921

LES CAPÉTIENS PARTOUT
CAPETIANS EVERYWHERE
LOS CAPETOS EN TODAS PARTES. 1954
Huile sur toile, 300 × 595 cm
Musée national d'art moderne, Paris
Reproduction: Héliogravure, 37,5 × 77 cm
Unesco Archives: M.431-1
Braun & Cie
Éditions Braun, Paris, 38 F

801 MATHIEU

PARIS, CAPITALE DES ARTS
PARIS, CAPITAL OF THE ARTS
PARIS, CAPITAL DE LAS ARTES. 1965
Huile sur toile, 300 × 900 cm
Collection particulière
Reproduction: Héliogravure, 30,5 × 92,5 cm
Unesco Archives: M.431-4
Braun & Cie
Éditions Braun, Paris, 40 F

802 MATISSE, Henri
Le Cateau-Cambrésis, France, 1869
Nice, France, 1954

NOTRE-DAME. 1900
Huile sur toile, 46 × 38 cm
The Tate Gallery, London
Reproduction: Typographie, 44,5 × 36,9 cm
Unesco Archives: M.433-49
Fine Art Engravers Ltd.
The Tate Gallery Publications Department,
London, £0.67½

803 MATISSE

JARDIN EN FLEUR / GARDEN IN BLOOM
JARDÍN EN FLOR
Huile sur toile, 55,5 × 69 cm
Collection particulière
Reproduction: Phototypie, 48,5 × 62 cm
Unesco Archives: M.433-54
Süddeutsche Lichtdruckanstalt Kruger & Co.
Schuler-Verlag, Stuttgart, DM 28

804 MATISSE

LA GITANE / THE GYPSY / LA GITANA. 1905
Huile sur toile, 55 × 46 cm
Musée de l'Annonciade, St-Tropez, France
Reproduction: Offset lithographie, 51,5 × 41,3 cm
Unesco Archives: M.433-57
Shorewood Litho, Inc.
Shorewood Publishers, Inc., New York, $4

805 MATISSE

PROMENADE DANS LES OLIVIERS
WALK IN THE OLIVE-GROVES
PASEO ENTRE LOS OLIVARES. 1905
Huile sur toile, 44,5 × 55 cm
Collection Lehman, New York

Reproduction: Imprimé sur toile, 42 × 50,8 cm
Unesco Archives: M.433-46
Arti Grafiche Ricordi SpA
Edizioni Beatrice d'Este, Milano, 5000 lire

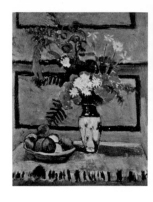

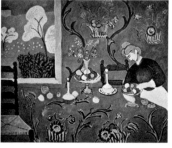

806 MATISSE

LA BERGE / THE BANK / LA ORILLA. 1907
Huile sur toile, 73 × 60,5 cm
Kunstmuseum, Basel

Reproduction: Phototypie, 56,8 × 46,6 cm
Unesco Archives: M.433-30
Kunstanstalt Max Jaffé
Kunstanstalt Max Jaffé, Wien;
Arthur Jaffé, Inc. New York, $10

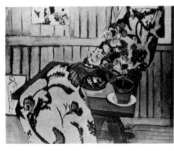

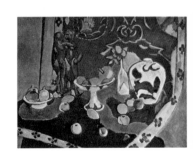

807 MATISSE

LA CHAMBRE ROUGE / THE RED ROOM
EL CUARTO ROJO. 1908
Huile sur toile, 180 × 220 cm
Gosudarstvennyj Ermitaž, Leningrad

Reproduction: Phototypie, 50 × 61 cm
Unesco Archives: M.433-58
Grafischer Großbetrieb Völkerfreundschaft
VEB Verlag der Kunst, Dresden, DM 29

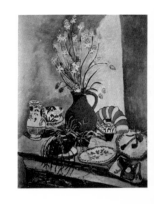

808 MATISSE

NATURE MORTE AVEC NAPPE BLEUE
STILL LIFE WITH A BLUE TABLE CLOTH
BODEGÓN CON MANTEL AZUL. 1909
Huile sur toile, 88 × 118 cm
Gosudarstvennyj Ermitaž, Leningrad

Reproduction: Phototypie, 40 × 52 cm
Unesco Archives: M.433-48
Grafischer Großbetrieb Völkerfreundschaft
VEB Verlag der Kunst, Dresden, DM 24

809 MATISSE

FLEURS ET FRUITS / FLOWERS AND FRUIT
FLORES Y FRUTAS. 1909
Huile sur toile, 73 × 60 cm
Museum Ordrupgard, København
Reproduction: Phototypie, 61 × 50 cm
Unesco Archives: M.433-36
Ganymed (Berlin) Graphische Anstalt
Verlag Anton Schroll & Co., Wien, DM 45

810 MATISSE

NATURE MORTE / STILL LIFE
NATURALEZA MUERTA. 1910
Huile sur toile, 93 × 115 cm
Bayerische Staatsgemäldesammlungen, München
Reproduction: Phototypie, 70 × 86 cm
Unesco Archives: M.434-26
Graphische Kunstanstalten E. Schreiber
Verlag F. Bruckmann KG, München, DM 70

811 MATISSE

BRONZE ET FRUITS / BRONZE AND FRUIT
BRONCE Y FRUTAS. 1910
Huile sur toile, 90 × 115 cm
Gosudarstvennyj muzej izobrazitel'nyh
iskusstv imeni A. S. Puškina, Moskva
Reproduction: Phototypie, 40 × 52 cm
Unesco Archives: M.433-55
Grafischer Großbetrieb Völkerfreundschaft
VEB Verlag der Kunst, Dresden, DM 24

812 MATISSE

ASPHODÈLES / ASPHODELS / ASFÓDELOS
Huile sur toile, 114 × 87 cm
Museum Folkwang, Essen
Reproduction: Phototypie, 76 × 58,5 cm
Unesco Archives: M.433-18
Verlag Franz Hanfstaengl
Verlag Franz Hanfstaengl, München, DM 75

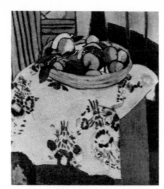

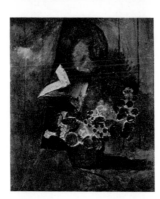

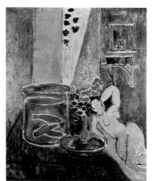

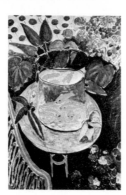

813 MATISSE

NATURE MORTE: BOL D'ORANGES
STILL LIFE: BOWL WITH ORANGES
BODEGÓN: CUENCO CON NARANJAS
Huile sur toile
Collection particulière
Reproduction: Écran de soie, 40,7 × 35,7 cm
Unesco Archives: M.433-20
Custom Prints, Inc.
Raymond & Raymond Galleries, New York, $10

814 MATISSE

FLEURS ET CÉRAMIQUE / FLOWERS AND CERAMIC
FLORES Y CERÁMICA. 1911
Huile sur toile, 93,5 × 82,5 cm
Städelsches Kunstinstitut, Frankfurt a. Main
Reproduction: Phototypie, 68 × 60 cm
Unesco Archives: M.433-62
Graphische Kunstanstalten E. Schreiber
Die Piperdrucke Verlags-GmbH, München, DM 75

815 MATISSE

LES POISSONS ROUGES / GOLDFISH
LOS PECES DE COLORES. 1911
Huile sur toile, 116,2 × 100 cm
Collection particulière, Berlin
Reproduction: Phototypie, 45 × 38,6 cm
Unesco Archives: 433-27
Verlag Franz Hanfstaengl
Verlag Franz Hanfstaengl, München, DM 45

816 MATISSE

NATURE MORTE AUX POISSONS ROUGES
STILL LIFE WITH GOLDFISH
BODEGÓN CON PECES DE COLORES. 1911
Huile sur toile, 147 × 98 cm
Gosudarstevennyj muzej izobrazitel'nyh
iskusstv imeni A.S. Puškina, Moskva
Reproduction: Lithographie, 61 × 40,1 cm
Unesco Archives: M.433-45b, Smeets Lithographers
The Pallas Gallery Ltd., London, £2,00
Reproduction: Typographie, 48 × 31,5 cm
Unesco Archives: M.433-45c
Tipografija Moskovskaja Pravda
Izogiz, Moskva, 20 kopecks
Reproduction: Phototypie, 33 × 22 cm
Unesco Archives: M.433-45
Grafischer Großbetrieb Völkerfreundschaft
VEB Verlag der Kunst, Dresden, DM 5 213

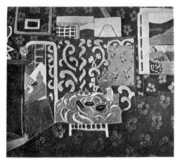

817 MATISSE

INTÉRIEUR AVEC AUBERGINES
INTERIOR WITH EGGPLANTS
INTERIOR CON BERENGENAS. 1911
Huile sur toile, 212 × 246 cm
Musée de peinture et de sculpture, Grenoble

Reproduction: Offset lithographie, 54,6 × 61,6 cm
Unesco Archives: M.433-56
Shorewood Litho, Inc.
Shorewood Publishers, Inc., New York, $4

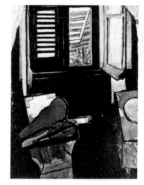

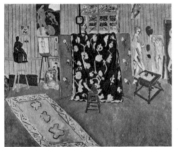

818 MATISSE

LE GRAND ATELIER / THE LARGE STUDIO
EL GRAN ESTUDIO. 1911
Huile sur toile, 172 × 223 cm
Gosudarstvennyj muzej izobrazitel'nyh iskusstv
imeni A.S. Puškina, Moskva

Reproduction: Lithographie, 50,2 × 61 cm
Unesco Archives: M.433-47
Smeets Lithographers
The Pallas Gallery Ltd., London, £1.50

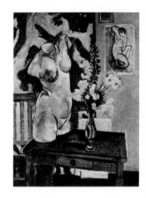

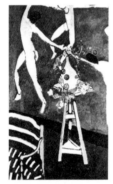

819 MATISSE

LES CAPUCINES À "LA DANSE" / THE STUDIO
WITH "LA DANSE" / LAS CAPUCHINAS CON
"LA DANZA". 1912
Huile sur toile, 192 × 144 cm
Gosudartstvennyj muzej izobrazitel'nyh iskusstv
imeni A.S. Puškina, Moskva

Reproduction: Héliogravure, 26,9 × 16 cm
Unesco Archives: M.433-52
Braun & Cⁱᵉ
Éditions Braun, Paris, 3,30 F

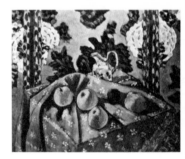

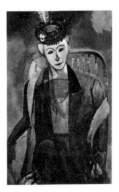

820 MATISSE

PORTRAIT DE MADAME MATISSE / PORTRAIT OF
MADAME MATISSE / RETRATO DE MADAME MATISSE.
1913
Huile sur toile, 145 × 97 cm
Gosudarstvennyj Ermitaž, Leningrad, SSSR

Reproduction: Offset, 35 × 23,5 cm
Unesco Archives: M.433-63
Drukkerij de Ijssel
Kröller-Müller Stichting, Otterlo, 3 fl.

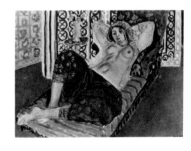

821 MATISSE

INTÉRIEUR AU VIOLON / ROOM WITH VIOLIN
INTERIOR CON VIOLÍN. 1917–1918
Huile sur toile, 116 × 89 cm
Statens Museum for Kunst, København
Reproduction: Offset, 60 × 46 cm
Unesco Archives: M.433-53
J. Chr. Sørensen & Co. A/S
Minerva Reproduktioner, København, 20 kr.

822 MATISSE

LE TORSE EN PLÂTRE / THE PLASTER TORSO
EL BUSTO DE YESO. 1919
Huile sur toile, 113 × 87 cm
Museu de Arte, São Paulo
Reproduction: Imprimé sur toile, 53,8 × 40,9 cm
Unesco Archives: M.433-39
Arti Grafiche Ricordi SpA
Edizioni Beatrice d'Este, Milano, 5000 lire

823 MATISSE

NATURE MORTE: POMMES SUR UNE NAPPE ROSE
STILL LIFE: APPLES ON A PINK TABLECLOTH
BODEGÓN: MANZANAS SOBRE UN MANTEL ROSADO
c. 1922
Huile sur toile, 60,3 × 73 cm
National Gallery of Art, Washington
(Chester Dale Collection)
Reproduction: Phototypie, 58,6 × 70,9 cm
Unesco Archives: M.433-6
Arthur Jaffé Heliochrome Co.
*New York Graphic Society Ltd., Greenwich,
Connecticut, $16*

824 MATISSE

ODALISQUE / ODALISCA. 1922
Huile sur toile, 57 × 84 cm
Musée national d'art moderne, Paris
Reproduction: Héliogravure, 34 × 47,3 cm
Unesco Archives: M.433-37
Draeger Frères
Société ÉPIC, Montrouge, 14 F

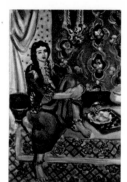

825 MATISSE

L'ODALISQUE / THE ODALISQUE / LA ODALISCA
Huile sur toile, 55 × 37 cm
The Baltimore Museum of Art, Maryland
Reproduction: Phototypie, 55 × 37 cm
Unesco Archives: M.433-34
Die Piperdrucke Verlags-GmbH, München, DM 55

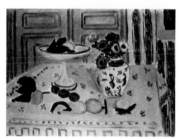

826 MATISSE

LA NAPPE ROSE / THE PINK TABLECLOTH
EL MANTEL ROSADO
Huile sur toile, 61 × 81 cm
The Glasgow Art Gallery, Glasgow
Reproduction: Phototypie, 48 × 66 cm
Unesco Archives: M.433-17
Ganymed Press London Ltd.
Ganymed Press London Ltd., London, £3.00

827 MATISSE

CARNAVAL À NICE / CARNIVAL IN NICE
CARNAVAL DE NIZA. 1922
Huile sur toile, 65 × 101 cm
Collection Bührle, Zürich, Schweiz
Reproduction: Phototypie, 37,5 × 57,6 cm
Unesco Archives: M.433-29
Kunstanstalt Max Jaffé
Verlag Anton Schroll & Co., Wien, DM 40

828 MATISSE

NATURE MORTE À L'ANANAS
STILL LIFE WITH PINEAPPLE
BODEGÓN CON UNA PIÑA. 1925
Huile sur toile, 65,1 × 81 cm
Metropolitan Museum of Art, New York
(Collection Sam A. Lewisohn)
Reproduction: Phototypie, 56,6 × 71,1 cm
Unesco Archives: M.433-4
Arthur Jaffé Heliochrome Co.
Aaron Ashley Inc., Yonkers, New York, $15

829 MATISSE

CITRONS SUR UN PLAT D'ÉTAIN
LEMONS ON A PEWTER PLATE
LIMONES EN BANDEJA DE ESTAÑO. 1927
Huile sur toile, 54,6 × 65,4 cm
Collection Mr. and Mrs. Lee Ault, New Canaan,
Connecticut

Reproduction: Phototypie, 40,5 × 48,2 cm
Unesco Archives: M.433-1
Arthur Jaffé Heliochrome Co.
The Twin Editions, Greenwich, Connecticut, $7.50

830 MATISSE

NU ROSE / PINK NUDE / DESNUDO EN ROSA. 1935
Huile sur toile, 66 × 93 cm
The Baltimore Museum of Art, Maryland

Reproduction: Typographie, 27 × 38 cm
Unesco Archives: M.433-59
Knihtisk
*Odeon, nakladatelství krásné literatury a umění,
Praha,* 8 Kčs

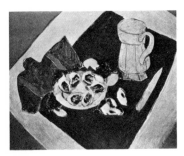

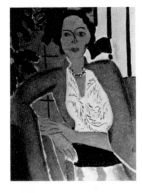

831 MATISSE

NATURE MORTE AUX HUÎTRES / STILL LIFE
WITH OYSTERS / BODEGÓN CON OSTRAS. 1940
Huile sur toile, 65,5 × 81,5 cm
Kunstmuseum, Basel

Reproduction: Héliogravure, 40,3 × 50,4 cm
Unesco Archives: M.433-13
Graphische Anstalt C.J. Bucher AG
Kunstkreis-Verlag AG, Luzern, 13,50 FS

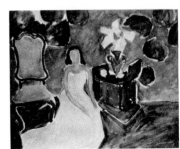

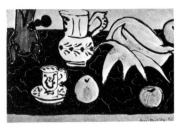

832 MATISSE

NATURE MORTE AU COQUILLAGE
STILL LIFE WITH SHELL
NATURALEZA MUERTA CON MARISCO. 1940
Huile sur toile, 54 × 81 cm
Gosudarstvennyj muzej izobraziteľ'nyh iskusstv
imeni A.S. Puškina, Moskva

Reproduction: Typographie, 25 × 38 cm
Unesco Archives: M.433-60
Knihtisk
*Odeon, nakladatelství krásné literatury a umění,
Praha,* 8 Kčs

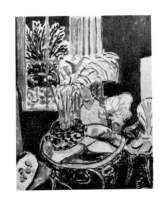

833 MATISSE

NARCISSES ET FRUITS / NARCISSI AND FRUIT
NARCISOS Y FRUTAS. 1941
Huile sur toile, 60 × 49,5 cm
Collection Max Moos, Genève
Reproduction: Héliogravure, 61,5 × 50,1 cm
Unesco Archives: M.433-31
Roto-Sadag SA
*New York Graphic Society Ltd., Greenwich,
Connecticut,* $12

834 MATISSE

FEMME ASSISE / SEATED WOMAN
MUJER SENTADA
Huile sur toile
Collection particulière, New York
Reproduction: Écran de soie, 48,6 × 35,3 cm
Unesco Archives: M.433-22
Custom Prints, Inc.
Raymond & Raymond Galleries, New York, $12

835 MATISSE

JEUNE FILLE EN ROBE BLANCHE
YOUNG GIRL IN A WHITE DRESS
MUCHACHA VESTIDA DE BLANCO. 1941
Huile sur toile
Collection particulière, Paris
Reproduction: Offset lithographie, 39 × 47,4 cm
Unesco Archives: M.433-28
J. M. Monnier
F. Hazan, Paris, 35 F

836 MATISSE

PETIT INTÉRIEUR BLEU / THE BLUE ROOM
PEQUEÑO INTERIOR AZUL. 1947
Huile sur toile, 55 × 46 cm
Staatsgalerie, Stuttgart
Reproduction: Phototypie, 55,5 × 46,5 cm
Unesco Archives: M.433-50
Süddeutsche Lichtdruckanstalt Krüger & Co.
Kunstverlag Fingerle & Co., Esslingen a. N.,
DM 45

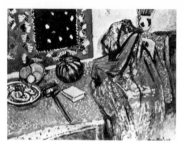

837 MATISSE

NATURE MORTE AU TAPIS VERT
STILL LIFE WITH GREEN CARPET
BODEGÓN CON ALFOMBRA VERDE
Huile sur toile, 90 × 110 cm
Musée de peinture et de sculpture, Grenoble
Reproduction: Héliogravure, 43 × 57 cm
Unesco Archives: M.433-33
Braun & Cⁱᵉ
Éditions Braun, Paris, 33 F

838 MATISSE

MILLE ET UNE NUITS / A THOUSAND AND ONE NIGHTS /
LAS MIL Y UNA NOCHES. 1950
Papier collé, 139 × 374 cm
Collection de l'artiste
Reproduction: Lithographie, 31,5 × 83 cm
Unesco Archives: M.433-16
Maeght Imprimeur
Maeght Editeur, Paris, 80 F

839 MATISSE

LA PERRUCHE ET LA SIRÈNE
THE PARAKEET AND THE MERMAID
LA COTORRA Y LA SIRENA. 1952–1953
Collage, 337 × 773 cm
Stedelijk Museum, Amsterdam
Reproduction: Sérigraphie, 55 × 124 cm
Unesco Archives: M.433-61
Studio View
Stedelijk Museum, Amsterdam, 27,50 fl.

840 MATTA, Roberto
Santiago, Chile, 1911

WHO'S WHO. 1955
Huile sur toile, 59,2 × 75 cm
Collection particulière, New York
Reproduction: Lithographie, 58,5 × 75 cm
Unesco Archives: M.435-1
Smeets Lithographers
*New York Graphic Society Ltd., Greenwich,
Connecticut (by arrangement with Unesco:
"Unesco Art Popularization Series"),* $15

841 MAURER, Alfred H.
New York, USA, 1868–1932

NATURE MORTE: POIRE / STILL LIFE: PEAR
BODEGÓN: PERA
Huile sur toile, 45,7 × 54,9
Collection Mr. and Mrs. Marvin Jules,
Northampton, Massachusetts

Reproduction: Écran de soie, 45,7 × 54,9 cm
Unesco Archives: M.454-1
Marvin Jules
Raymond & Raymond Galleries, New York, $15

842 MAURER

NATURE MORTE AVEC NAPPERON
STILL LIFE WITH DOILY
BODEGÓN CON MANTELITO. c. 1930
Huile sur panneau, 45 × 54,6 cm
The Phillips Collection, Washington

Reproduction: Lithographie, 45 × 53,3 cm.
Unesco Archives: M.454-2
Smeets Lithographers
*The Twin Editions, Greenwich,
Connecticut,* $12

843 MAVRINA, Tatjana Alekseevna
Nijniï-Novgorod/Gorkiï, Rossija, 1902

DÉDIÉ AU VILLAGE POLCH MAYDAN
DEDICATED TO THE VILLAGE POLCH MAYDAN
DEDICADO AL PUEBLO DE POLCH MAYDAN. 1964
Gouache sur papier, 52,3 × 38,5 cm
Collection particulière

Reproduction: Phototypie, 52 × 38 cm
Unesco Archives: M.462-1
Grafischer Großbetrieb Völkerfreundschaft
VEB Verlag der Kunst, Dresden, DM 24

844 METZINGER, Jean
Nantes, France, 1883
Paris, France, 1956

LE PORT / THE PORT / EL PUERTO. 1912
Huile sur toile, 78,7 × 96,5 cm
Collection particulière, USA

Reproduction: Phototypie, 71 × 86,3 cm
Unesco Archives: M.596-2
Arthur Jaffé Heliochrome Co.
*New York Graphic Society Ltd., Greenwich,
Connecticut,* $20

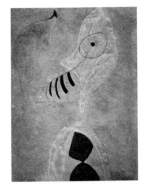

845 MEUNIER, Constantin
Bruxelles, Belgique, 1831–1905

CHARBONNAGE SOUS LA NEIGE
COAL MINING UNDER THE SNOW
MINA DE CARBÓN BAJO LA NIEVE. c. 1890
Huile sur toile, 40 × 54 cm
Musées royaux des beaux-arts, Bruxelles

Reproduction: Typographie, 20,5 × 28 cm
Unesco Archives: M.5974-1
Imprimerie Malvaux SA
Fondation Cultura, Bruxelles, 15 FB

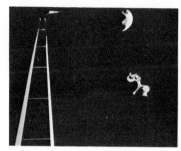

849 MIRÓ

CHIEN ABOYANT À LA LUNE
DOG BARKING AT THE MOON
PERRO LADRÁNDOLE A LA LUNA. 1926
Huile sur toile, 73 × 92,1 cm
Philadelphia Museum of Art, Philadelphia,
Pennsylvania

Reproduction: Offset lithographie, 44 × 54 cm
Unesco Archives: M.676-6b
Smeets Lithographers
Harry N. Abrams, Inc., New York, $5,95

846 MILLER, Godfrey
Wellington, New Zealand, 1893
Sydney, Australia, 1964

ARBRES AU CLAIR DE LUNE / TREES IN
MOONLIGHT / ÁRBOLES EN EL CLARO DE LUNA
Huile sur toile, 62,5 × 85,5 cm
Queensland Art Gallery, Brisbane, Australia

Reproduction: Offset, 40,5 × 57 cm
Unesco Archives: M.648-1
Rowan Morcom Pty., Ltd.
Queensland Art Gallery, Brisbane, $A 2.50

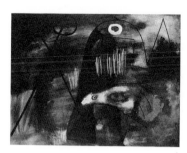

850 MIRÓ

HOMME, FEMME ET ENFANT / MAN,
WOMAN AND CHILD / HOMBRE,
MUJER Y NIÑO. 1931
Huile sur toile, 88,9 × 115,6 cm
Philadelphia Museum of Art, Philadelphia,
Pennsylvania

Reproduction: Phototypie, 58,5 × 76 cm
Unesco Archives: M.676-15
Arthur Jaffé Heliochrome Co.
*New York Graphic Society Ltd., Greenwich,
Connecticut, $16*

847 MIRÓ, Joan
Barcelona, España, 1893

LE CARNAVAL D'ARLEQUIN / HARLEQUIN'S
CARNIVAL / EL CARNAVAL DE ARLEQUÍN.
1924–1925
Huile sur toile, 66 × 93 cm
Albright-Knox Art Gallery, Buffalo, New York

Reproduction: Héliogravure, 41 × 56,5 cm
Unesco Archives: M.676-36
Braun & Cᵢᵉ
Éditions Braun, Paris, 33 F

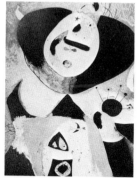

851 MIRÓ

PORTRAIT Nº I / PORTRAIT NO. I
RETRATO N.º I. 1934
Huile sur toile, 163 × 130 cm
The Baltimore Museum of Art, Maryland
(Saidie A. May Collection)

Reproduction: Offset lithographie, 59,7 × 47,7 cm
Unesco Archives: M.676-25
Shorewood Litho, Inc.
Shorewood Publishers, Inc., New York, $4

848 MIRÓ

TÊTE DE FUMEUR / HEAD OF A SMOKER
CABEZA DE FUMADOR. 1925
Huile sur toile, 65 × 50 cm
Collection Sir Roland Penrose, London

Reproduction: Héliogravure, 63,5 × 49 cm
Unesco Archives: M.676-42
Harrison & Sons Ltd.
Athena Reproductions, London, £1.80

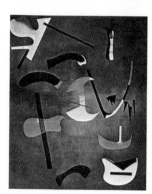

852 MIRÓ

COMPOSITION / COMPOSICIÓN. 1933
Huile sur toile, 162 × 129 cm
Národní galerie, Praha

Reproduction: Offset lithographie, 61,6 × 50,8 cm
Unesco Archives: M.676-43
Shorewood Litho, Inc.
Shorewood Publishers, Inc., New York, $4

Reproduction: Phototypie, 46,5 × 58 cm
Unesco Archives: M.676-43b
Státní tiskárna
*Odeon, nakladatelství krásné literatury
a umění, Praha, 16 Kčs*

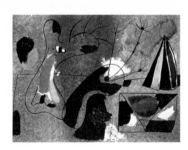

853 MIRÓ

PEINTURE / PAINTING / PINTURA. 1936
Huile sur masonite, 79 × 107 cm
The Art Institute of Chicago, Chicago, Illinois

Reproduction: Offset lithographie, 46 × 61 cm
Unesco Archives: M.676-47
Drukkerij Johan Enschedé en Zonen
Artistic Picture Publishing Co., Inc.,
New York, $7.50

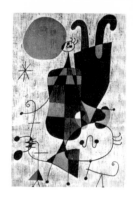

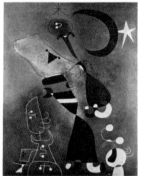

854 MIRÓ

FEMME ET OISEAUX AU SOLEIL
WOMAN AND BIRDS IN FRONT OF THE SUN
MUJER Y PÁJAROS FRENTE AL SOL. 1942
Pastel sur papier, 110,3 × 79,3 cm
The Art Institute of Chicago, Chicago, Illinois

Reproduction: Phototypie, 38,7 × 53,3 cm
Unesco Archives: M.676-17
Arthur Jaffé Heliochrome Co.
Arthur Jaffé Inc., New York, $7.50

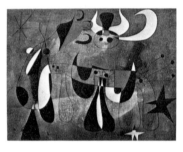

855 MIRÓ

FEMMES ET OISEAU AU CLAIR DE LUNE
WOMEN AND BIRD BY MOONLIGHT
MUJERES Y PÁJARO A LA LUZ DE LA LUNA.
1949
Huile sur toile, 81,3 × 66 cm
The Tate Gallery, London

Reproduction: Phototypie, 58 × 47 cm
Unesco Archives: M.676-16
Kunstanstalt Max Jaffé
Soho Gallery Ltd., London, £3.50

856 MIRÓ

PERSONNAGES DANS LA NUIT / PEOPLE IN
THE NIGHT / PERSONAJES EN LA NOCHE. 1949
Huile sur toile, 73 × 92 cm
Collection particulière, Basel

Reproduction: Offset, 45,5 × 57 cm
Unesco Archives: M.676-46
Buchdruckerei Mengis & Sticher
Kunstkreis-Verlag AG, Luzern, 13,50 FS

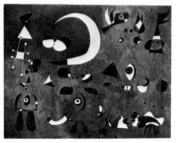

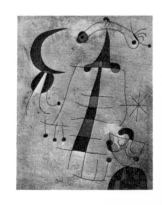

857 MIRÓ

PERSONNAGES INVERSÉS / REVERSED FIGURES
PERSONAJES INVERTIDOS. 1949
Huile sur toile, 81,5 × 54,5 cm
Kunstmuseum, Basel
Reproduction: Offset, 63 × 42 cm
Unesco Archives: M.676-35
Behrndt & Co. A/S
Minerva Reproduktioner, København, 20 kr.

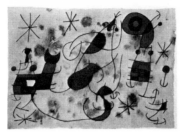

861 MIRÓ

L'ENVOLÉE / THE FLIGHT / LA FUGA. 1963
Technique mixte, 24 × 33 cm
Collection Galerie Maeght, Paris
Reproduction: Lithographie, 33 × 46 cm
Unesco Archives: M.676-44
Maeght Imprimeur
Maeght Éditeur, Paris, 60 F

858 MIRÓ

PERSONNAGES DANS LA NUIT
PEOPLE IN THE NIGHT
PERSONAJES DE NOCHE. 1950
Huile sur toile, 89 × 115 cm
Collection particulière, New York
Reproduction: Photolithographie, 46,5 × 61 cm
Unesco Archives: M.676-41
The Medici Press
The Medici Society Ltd., London, £1.50

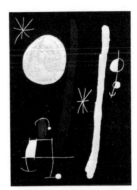

862 MIRÓ

PERSONNAGE ET OISEAU DANS LA NUIT
PERSONAGE AND BIRD IN THE NIGHT
PERSONAJE Y PÁJARO EN LA NOCHE. 1967
Gouache, 39 × 28,5 cm
Collection Fondation Maeght, Paris
Reproduction: Lithographie, 28,5 × 39 cm
Unesco Archives: M.676-48
Maeght Imprimeur
Maeght Éditeur, Paris, 50 F

859 MIRÓ

PEINTURE 1952 / PAINTING 1952 / PINTURA 1952
Huile sur toile, 74 × 188 cm
Collection particulière
Reproduction: Héliogravure, 31,2 × 79,5 cm
Unesco Archives: M.676-40
Braun & Cⁱᵉ
Éditions Braun, Paris, 33 F

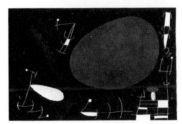

863 MIRÓ

SOLEIL ET ÉTINCELLES / SUN AND SPARKS
SOL Y ESTRELLAS. 1967
Gouache, 39,5 × 57,5 cm
Collection Fondation Maeght, Paris
Reproduction: Lithographie, 39,5 × 57,5 cm
Unesco Archives: M.676-49
Maeght Imprimeur
Maeght Éditeur, Paris, 80 F

860 MIRÓ

COMPLAINTE DES AMOUREUX
THE LOVERS' BALLAD
BALADA DE LOS ENAMORADOS. 1953
Huile sur toile, 45 × 38 cm
Collection A. Maeght, Paris
Reproduction: Offset, 55 × 45 cm
Unesco Archives: M.676-39
Knud Hansen
Euro-Grafica, København, 20 kr.

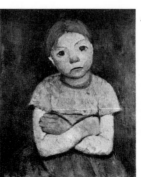

864 MODERSOHN-BECKER, Paula
Dresden, Deutschland, 1876
Worpswede, Deutschland, 1907

JEUNE PAYSANNE AUX BRAS CROISÉS
PEASANT GIRL WITH FOLDED ARMS
ALDEANITA CON LOS BRAZOS CRUZADOS. 1903
Huile sur toile, 53 × 41 cm
Gemälde-Sammlung Paula Modersohn-Becker,
Bremen
Reproduction: Héliogravure, 56,4 × 45 cm
Unesco Archives: M.691-3
Graphische Anstalt C.J. Bucher AG
Samuel Schmitt-Verlag, Zürich, 10 FS

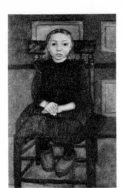

865 MODERSOHN-BECKER

FILLE DE PAYSAN / PEASANT GIRL
MUCHACHA CAMPESINA. 1904–1905
Huile sur toile, 89 × 60 cm
Kunsthalle, Bremen

Reproduction: Phototypie, 75 × 50 cm
Unesco Archives: M.691-2
Verlag Franz Hanfstaengl
Verlag Franz Hanfstaengl, München, DM 65

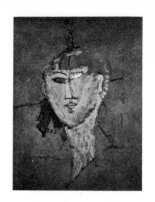

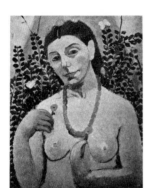

866 MODERSOHN-BECKER

AUTOPORTRAIT AU COLLIER D'AMBRE
SELF PORTRAIT WITH AMBER NECKLACE
AUTORRETRATO CON COLLAR DE ÁMBAR. 1906
Huile sur toile, 61 × 50 cm
Kunstmuseum, Basel

Reproduction: Offset, 56 × 45 cm
Unesco Archives: M.691-4
Buchdruckerei Mengis & Sticher
Kunstkreis-Verlag AG, Luzern, 13,50 FS

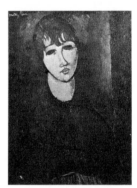

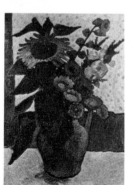

867 MODERSOHN-BECKER

NATURE MORTE AUX FLEURS
STILL LIFE WITH FLOWERS
NATURALEZA MUERTA CON FLORES. 1905
Détrempe sur toile, 89,2 × 64,3 cm
Kunsthalle, Bremen

Reproduction: Phototypie, 60 × 43,6 cm
Unesco Archives: M.691-1
Verlag Franz Hanfstaengl
Verlag Franz Hanfstaengl, München, DM 50

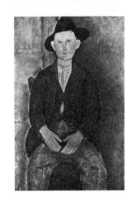

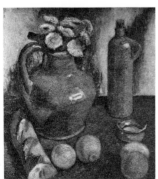

868 MODERSOHN-BECKER

NATURE MORTE AVEC CRUCHE
STILL LIFE WITH JUG
NATURALEZA MUERTA CON JARRO. 1906
Huile sur papier, 52 × 49 cm
Kunsthalle, Bremen

Reproduction: Offset, 50 × 47 cm
Unesco Archives: M.691-5
VEB Graphische Werke
VEB E.A. Seemann, Leipzig, M 10

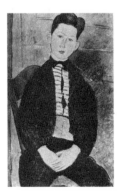

869 MODIGLIANI, Amedeo
Livorno, Italia, 1884
Paris, France, 1920
LA TÊTE ROUGE / THE RED HEAD
LA CABEZA ROJA. c. 1915
Huile sur toile, 53 × 41 cm
Musée national d'art moderne, Paris

Reproduction: Héliogravure, 27 × 21 cm
Unesco Archives: M.692-38
Braun & Cie
Éditions Braun, Paris, 3,30 F

870 MODIGLIANI
LA SERVANTE / THE SERVANT
LA SIRVIENTA. 1916
Huile sur toile, 73 × 54 cm
Kunsthaus, Zürich

Reproduction: Offset, 56 × 41 cm
Unesco Archives: M.692-31
Euro-Grafica, København, 20 kr.

871 MODIGLIANI
LE PETIT PAYSAN / THE LITTLE PEASANT
EL ALDEANITO. c. 1917
Huile sur toile, 100 × 65 cm
The Tate Gallery, London

Reproduction: Typographie, 41,6 × 26,8 cm
Unesco Archives: M.692-7b
Fine Art Engravers Ltd.
The Tate Gallery Publications Department, London,
£0.67½

872 MODIGLIANI
LE GARÇON EN BLEU (Le chandail rose)
BOY IN BLUE / NIÑO EN AZUL. 1917
Huile sur toile, 91,4 × 54,6 cm
Collection Jacques Gelman, México, DF

Reproduction: Phototypie, 58,4 × 35,6 cm
Unesco Archives: M.692-11
Arthur Jaffé Heliochrome Co.
Aaron Ashley Inc., Yonkers, New York, $7.50

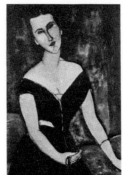

873 MODIGLIANI
PORTRAIT DE MADAME G. VAN MUYDEN
PORTRAIT OF MADAME G. VAN MUYDEN
RETRATO DE MADAME G. VAN MUYDEN. 1917
Huile sur toile, 92 × 65 cm
Museu de Arte, São Paulo

Reproduction: Phototypie, 38,5 × 26,9 cm
Unesco Archives: M.692-13
Istituto Fotocromo Italiano
Istituto Fotocromo Italiano, Firenze, 1000 lire

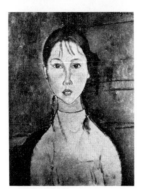

874 MODIGLIANI
JEUNE FILLE EN ROSE / GIRL IN PINK
MUCHACHA VESTIDA DE ROSA. c. 1917
Huile sur toile, 59,7 × 44,5 cm
Collection particulière, USA

Reproduction: Offset, 57 × 42 cm
Unesco Archives: M.692-1b
Knud Hansen
Euro-Grafica, København, 20 kr.

Reproduction: Phototypie, 52,8 × 39,5 cm
Unesco Archives: M.692-1
Arthur Jaffé Heliochrome Co.
Aaron Ashley Inc., Yonkers, New York, $7.50

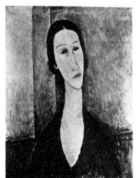

875 MODIGLIANI
PORTRAIT DE MADAME ANNA ZBOROWSKA
PORTRAIT OF MADAME ANNA ZBOROWSKA
RETRATO DE MADAME ANNA ZBOROWSKA
1917–1918
Huile sur toile, 66 × 50,8 cm
Museum of Art, Rhode Island School of Design,
Providence, Rhode Island

Reproduction: Phototypie, 53,2 × 40,6 cm
Unesco Archives: M.692-3
Arthur Jaffé Heliochrome Co.
New York Graphic Society Ltd., Greenwich,
Connecticut, $10

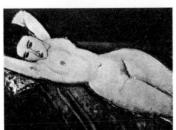

876 MODIGLIANI
NU COUCHÉ / RECLINING NUDE
DESNUDO ACOSTADO. 1917
Huile sur toile, 65 × 87 cm
Collection Bührle, Zürich

Reproduction: Offset, 43 × 58 cm
Unesco Archives: M.692-37
Opbacher GmbH
Opbacher GmbH, München, DM 45

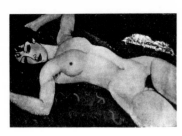

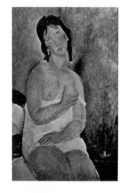

877 MODIGLIANI

NU COUCHÉ / RECLINING NUDE
DESNUDO ACOSTADO. 1917-1918
Huile sur toile, 60 × 92 cm
Collection particulière

Reproduction: Héliogravure, 50 × 77 cm
Unesco Archives: M.692-28
Braun & C^{ie}
Éditions Braun, Paris, 33 F

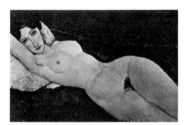

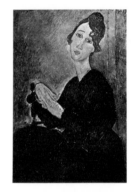

878 MODIGLIANI

NU SUR FOND ROUGE ET BLEU FONCÉ / NUDE ON RED
AND DARK BLUE BACKGROUND / DESNUDO SOBRE
FONDO ROJO Y AZUL OBSCURO. 1917-1918
Huile sur toile, 60 × 92 cm
Staatsgalerie, Stuttgart

Reproduction: Offset 56 × 86 cm
Unesco Archives: M.692-36
Obpacher GmbH
Obpacher GmbH, München, DM 55

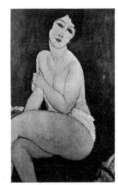

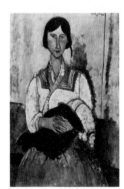

879 MODIGLIANI

NU ASSIS / SITTING NUDE
DESNUDO SENTADO. 1918
Huile sur toile, 57 × 36,5 cm
Collection particulière

Reproduction: Héliogravure, 57 × 36,5 cm
Unesco Archives: M.692-14
Braun & C^{ie}
Éditions Braun, Paris, 33 F

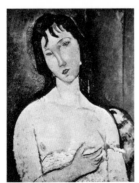

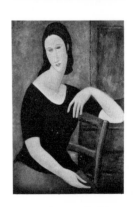

880 MODIGLIANI

PORTRAIT DE JEUNE FILLE
PORTRAIT OF A GIRL
RETRATO DE MUCHACHA. 1918
Huile sur toile, 65 × 50 cm
Collection Bührle, Zürich

Reproduction: Offset, 58 × 43,5 cm
Unesco Archives: M.692-24
Buchdruckerei Mengis & Sticher
Kunstkreis-Verlag AG, Luzern, 13,50 FS

881 MODIGLIANI

LA PETITE LAITIÈRE / THE YOUNG MILKMAID
LA LECHERITA. 1918
Huile sur toile, 100,5 × 65,5 cm
Collection particulière

Reproduction: Héliogravure, 57 × 36,5 cm
Unesco Archives: M.692-32
Braun & Cⁱᵉ
Éditions Braun, Paris, 33 F

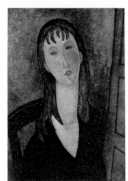

885 MODIGLIANI

PORTRAIT D'UNE JEUNE FILLE
PORTRAIT OF A YOUNG GIRL
RETRATO DE MUCHACHA
Huile sur toile, 62 × 47 cm
Národní galerie, Praha

Reproduction: Phototypie, 54,5 × 39 cm
Unesco Archives: M.692-18
Orbis
*Odeon, nakladatelství krasné literatury
a umĕni, Praha, 60 Kčs*

882 MODIGLIANI

PORTRAIT DE MADAME HAYDEN
PORTRAIT OF MADAME HAYDEN
RETRATO DE MADAME HAYDEN. c. 1918
Huile sur toile, 82 × 61 cm
Musée national d'art moderne, Paris

Reproduction: Offset lithographie, 68,6 × 46,3 cm
Unesco Archives: M.692-34
Shorewood Litho, Inc.
Shorewood Publishers, Inc., New York, $4

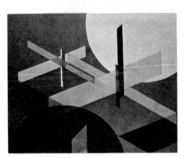

886 MOHOLY-NAGY, László
*Bácsborsod, Magyarország, 1895
Chicago, Illinois, USA, 1946*

COMPOSITION Z VIII
COMPOSICIÓN Z VIII. 1924
Détrempe sur toile, 114 × 132 cm
Staatliche Museen, Nationalgalerie, Berlin

Reproduction: Offset, 45,4 × 55,7 cm
Unesco Archives: M.699-1
Buchdruckerei Mengis & Sticher
Kunstkreis-Verlag AG, Luzern, 13,50 FS

883 MODIGLIANI

LA BOHÉMIENNE ET L'ENFANT / GIPSY WOMAN
WITH BABY / GITANA CON NIÑO. 1919
Huile sur toile, 115,9 × 73 cm
National Gallery of Art, Washington
(Chester Dale Collection)

Reproduction: Phototypie, 61 × 38,4 cm
Unesco Archives: M.692-10
Arthur Jaffé Heliochrome Co.
*New York Graphic Society Ltd., Greenwich,
Connecticut, $10*

Reproduction: Offset lithographie, 58,5 × 36 cm
Unesco Archives: M.692-10c, Smeets Lithographers
Harry N. Abrams, Inc., New York, $5.95

Reproduction: Typographie, 28 × 16,4 cm
Unesco Archives: M.692-10b, Beck Engraving Co.
National Gallery of Art, Washington, 35 cts

887 MOILLIET, Louis
*Bern, Schweiz, 1880
Vevey, Suisse, 1962*

VILLE AU MAROC / TOWN IN MOROCCO
CIUDAD EN MARRUECOS. 1923
Huile sur toile, 61 × 50 cm
Collection particulière

Reproduction: Offset, 56,5 × 45,5 cm
Unesco Archives: M.712-1
Bruchdruckerei Mengis & Sticher
Kunstkreis-Verlag AG, Luzern, 13,50 FS

884 MODIGLIANI

PORTRAIT DE JEANNE HÉBUTERNE
A PORTRAIT OF JEANNE HÉBUTERNE
RETRATO DE JUANA HÉBUTERNE
Huile sur toile, 81,3 × 54,6 cm
The National Gallery of Scotland, Edinburgh

Reproduction: Phototypie, 67 × 44,8 cm
Unesco Archives: M.692-15
Ganymed Press London Ltd.
Ganymed Press London Ltd., London, £3.50

888 MOMPÓ, Manuel H.
Valencia, España, 1927

ANSIA DE VIVIR. 1968
Technique mixte, 195 × 130 cm
Collection de l'artiste

Reproduction: Phototypie, 71 × 47,5 cm
Unesco Archives: M.732-1
Kunstanstalt Max Jaffé
*New York Graphic Society Ltd., Greenwich,
Connecticut (by arrangement with Unesco:
"Unesco Art Popularization Series"), $15*

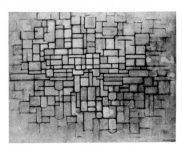

889 MONDRIAN, Piet
Amersfoort, Nederland, 1872
New York, USA, 1944

COMPOSITION / COMPOSICIÓN. 1913
Huile sur toile, 88 × 115 cm
Rijksmuseum Kröller-Müller, Otterlo

Reproduction: Lithographie, 42 × 54 cm
Unesco Archives: M.741-4b
Drukkerij van Dooren
Kröller-Müller Stichting, Otterlo, 13,75 fl.

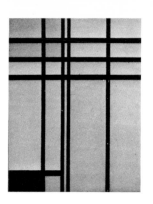

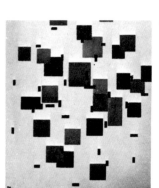

890 MONDRIAN

COMPOSITION EN BLEU (A)
COMPOSITION IN BLUE (A)
COMPOSICIÓN EN AZUL (A). 1917
Huile sur toile, 50 × 44 cm
Rijksmuseum Kröller-Müller, Otterlo

Reproduction: Offset, 50 × 44 cm
Unesco Archives: M.741-18
Drukkerij de Ijssel
Kröller-Müller Stichting, Otterlo, 8,25 fl.

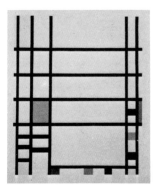

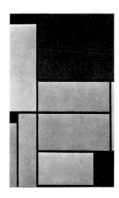

891 MONDRIAN

TABLEAU I / PICTURE I / CUADRO I. 1921
Huile sur toile, 96,5 × 60,5 cm
Wallraf-Richartz-Museum, Köln

Reproduction: Offset, 60 × 38 cm
Unesco Archives: M.741-19
Buchdruckerei Mengis & Sticher
Kunstkreis-Verlag AG, Luzern, 13,50 FS

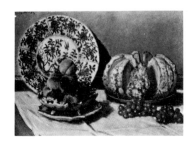

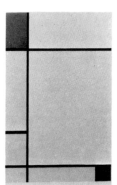

892 MONDRIAN

COMPOSITION: ROUGE, JAUNE ET BLEU
COMPOSITION IN RED, YELLOW AND BLUE
COMPOSICIÓN EN ROJO, AMARILLO Y AZUL. 1927
Huile sur toile, 61 × 40 cm
Stedelijk Museum, Amsterdam

Reproduction: Lithographie, 60 × 39 cm
Unesco Archives: M.741-11b
Luii & Co.
Stedelijk Museum, Amsterdam, 13,75 fl.

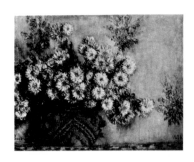

893 MONDRIAN

OPPOSITION DE LIGNES : ROUGE ET JAUNE
OPPOSITION OF LINES : RED AND YELLOW
OPOSICIÓN DE LÍNEAS : ROJO Y AMARILLO. 1937
Huile sur toile, 43,2 × 33 cm
Philadelphia Museum of Art, Philadelphia,
Pennsylvania (A.E. Gallatin Collection)
Reproduction: Phototypie, 43,8 × 33,2 cm
Unesco Archives: M.741-17
Arthur Jaffé Heliochrome Co.
New York Graphic Society Ltd., Greenwich,
Connecticut, $10

894 MONDRIAN

TRAFALGAR SQUARE. 1939–1943
Huile sur toile, 145,2 × 120 cm
The Museum of Modern Art, New York
(Gift of William A.M. Burden)
Reproduction: Typographie, 50,8 × 42,1 cm
Unesco Archives: M.741-1
Brüder Hartmann
The Museum of Modern Art, New York, $6

895 MONET, Claude
Paris, France, 1840
Giverny, France, 1926

NATURE MORTE / STILL LIFE / BODEGÓN
c. 1876
Huile sur toile, 53,3 × 73 cm
National Gallery of Art, Washington
(Gulbenkian Collection)
Reproduction: Phototypie, 51,5 × 71 cm
Unesco Archives: M.742-39
Arthur Jaffé Heliochrome Co.
The Twin Editions, Greenwich, Connecticut, $16

896 MONET

CHRYSANTHÈMES / CHRYSANTHEMUMS
CRISANTEMOS. 1878
Huile sur toile, 54,5 × 65 cm
Musée du Louvre, Paris
Reproduction: Offset lithographie, 40,5 × 50,5 cm
Unesco Archives: M.742-14b
Shorewood Litho, Inc.
Shorewood Publishers, Inc., New York, $4

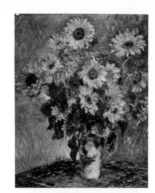

897 MONET

TOURNESOLS / SUNFLOWERS / GIRASOLES. 1881
Huile sur toile, 100,8 × 81,2 cm
The Metropolitan Museum of Art, New York
(H.O. Havemeyer Collection)
Reproduction: Phototypie, 76 × 61,5 cm
Unesco Archives: M.742-5c
Arthur Jaffé Heliochrome Co.
New York Graphic Society Ltd., Greenwich,
Connecticut, $18

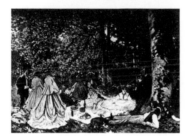

898 MONET

LE DÉJEUNER SUR L'HERBE
LUNCHEON IN THE OPEN AIR
EL ALMUERZO AL AIRE LIBRE. 1866
Huile sur toile, 130 × 181 cm
Gosudarstvennyj muzej izobrazitel'nyh iskusstv
imeni A.S. Puškina, Moskva
Reproduction: Typographie, 33,5 × 47,5 cm
Unesco Archives: M.742-70
Pervaja Obrazcovaja tipografija
Izogiz, Moskva, 20 kopecks

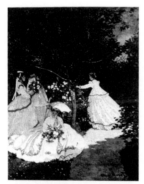

899 MONET

FEMMES AU JARDIN / WOMEN IN A GARDEN
MUJERES EN UN JARDÍN. 1867
Huile sur toile, 255 × 205 cm
Musée du Louvre, Paris
Reproduction: Héliogravure, 57 × 45 cm
Unesco Archives: M.742-51e
Braun & Cⁱᵉ
Éditions Braun, Paris, 33 F
Reproduction: Héliogravure, 44,3 × 35,5 cm
Unesco Archives: M.742-51b
Draeger Frères
Société ÉPIC, Montrouge, 14 F

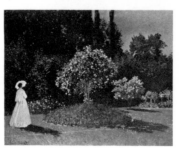

900 MONET

UNE DAME DANS LE JARDIN, SAINTE-ADRESSE
WOMAN IN A GARDEN, SAINTE-ADRESSE
MUJER EN EL JARDÍN, SAINTE-ADRESSE. 1867
Huile sur toile, 80 × 99 cm
Gosudarstvennyj Ermitaž, Leningrad
Reproduction: Offset, 28,5 × 35 cm
Unesco Archives: M.742-124
Drukkerij de Ijssel
Kröller-Müller Stichting, Otterlo, 3 fl.

901 MONET

PARIS, QUAI DU LOUVRE. 1866–1867
Huile sur toile, 65 × 93 cm
Gemeentemuseum, Den Haag

Reproduction: Phototypie, 56 × 80 cm
Unesco Archives: M.742-75
Braun & Cie
Éditions Braun, Paris, 38 F

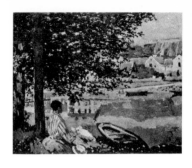

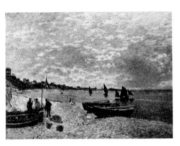

902 MONET

LA PLAGE À SAINTE-ADRESSE
THE BEACH AT SAINTE-ADRESSE
LA PLAYA DE SAINTE-ADRESSE. 1867
Huile sur toile, 72,4 × 104,8 cm
The Art Institute of Chicago, Chicago, Illinois

Reproduction: Phototypie, 56 × 76 cm
Unesco Archives: M.742-18
Arthur Jaffé Heliochrome Co.
Aaron Ashley Inc., Yonkers, New York, $15

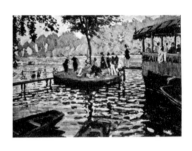

903 MONET

TERRASSE À SAINTE-ADRESSE
TERRACE AT SAINTE-ADRESSE
TERRAZA EN SAINTE-ADRESSE. c. 1867
Huile sur toile, 98 × 130 cm
The Metropolitan Museum of Art, New York

Reproduction: Phototypie, 62,2 × 82,2 cm
Unesco Archives: M.742-103
Arthur Jaffé Heliochrome Co.
The Metropolitan Museum of Art,
New York, $12

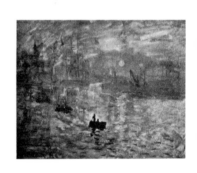

904 MONET

LA CABANE DE SAINTE-ADRESSE
THE CABIN AT SAINTE-ADRESSE
LA CABAÑA DE SAINTE-ADRESSE. 1867
Huile sur toile, 53 × 63 cm
Collection particulière, Suisse

Reproduction: Héliogravure, 44 × 52 cm
Unesco Archives: M.742-114
Roto-Sadag SA
Les Éditions de Bonvent SA, Genève, 20 FS

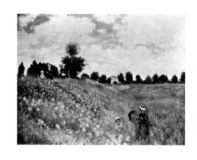

905 MONET

LA RIVIÈRE / THE RIVER / EL RÍO. 1868
Huile sur toile, 81,3 × 100,3 cm
The Art Institute, Chicago,
(Potter Palmer Collection)
Reproduction: Phototypie, 53,4 × 66 cm
Unesco Archives: M.742-46
Chiswick Press, Eyre & Spottiswoode Ltd.
The Pallas Gallery Ltd., London, £3.00

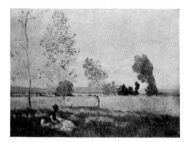

909 MONET

L'ÉTÉ / SUMMER / VERANO. 1874
Huile sur toile, 57 × 80 cm
Staatliche Museen, Nationalgalerie, Berlin
Reproduction: Offset, 47 × 62 cm
Unesco Archives: M.742-112
Imprimerie Monnier
F. Hazan, Paris, 35 F

906 MONET

LA GRENOUILLÈRE. 1869
Huile sur toile, 74,5 × 99,5 cm
The Metropolitan Museum of Art, New York
Reproduction: Héliogravure, 41,5 × 57 cm
Unesco Archives: M.742-84
Braun & Cie
Éditions Braun, Paris, 33 F

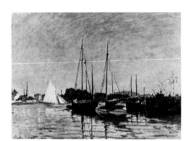

910 MONET

BATEAUX DE PLAISANCE / PLEASURE BOATS
YATES. c. 1873
Huile sur toile, 47 × 65 cm
Musée du Louvre, Paris
Reproduction: Héliogravure, 42 × 57 cm
Unesco Archives: M.742-28c
Braun & Cie
Éditions Braun, Paris, 33 F
Reproduction: Héliogravure, 34,3 × 47,5 cm
Unesco Archives: M.742-28b
Draeger Frères
Société ÉPIC, Montrouge, 14 F

907 MONET

IMPRESSION / IMPRESIÓN. 1872
Huile sur toile, 50 × 65 cm
Musée Marmottan, Paris
Reproduction: Phototypie, 46 × 60 cm
Unesco Archives: M.742-45c
Grafischer Großbetrieb Völkerfreundschaft
VEB Verlag der Kunst, Dresden, DM 26
Reproduction: Phototypie, 24 × 30 cm
Unesco Archives: M.742-45
Grafischer Großbetrieb Völkerfreundschaft
VEB Verlag der Kunst, Dresden, DM 5

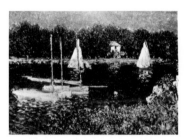

911 MONET

LE BASSIN D'ARGENTEUIL
THE BASIN AT ARGENTEUIL
EL ESTANQUE DE ARGENTEUIL. c. 1874
Huile sur toile, 54,4 × 73 cm
Museum of Art, Rhode Island School of Design,
Providence, Rhode Island
Reproduction: Phototypie, 55,9 × 75,8 cm
Unesco Archives: M.742-8
Arthur Jaffé Heliochrome Co.
*New York Graphic Society Ltd., Greenwich,
Connecticut,* $16

908 MONET

LES COQUELICOTS / THE CORN-POPPIES
LAS AMAPOLAS. 1873
Huile sur toile, 50 × 65 cm
Musée du Louvre, Paris
Reproduction: Héliogravure, 50 × 65 cm
Unesco Archives: M.742-22d
Braun & Cie
Éditions Braun, Paris, 33 F
Reproduction: Héliogravure, 36,3 × 45,7 cm
Unesco Archives: M.742-22f
Draeger Frères
Société ÉPIC, Montrouge, 14 F

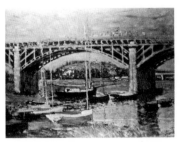

912 MONET

LE PONT D'ARGENTEUIL
THE BRIDGE AT ARGENTEUIL
EL PUENTE DE ARGENTEUIL. 1874
Huile sur toile, 58 × 80 cm
Bayerische Staatsgemäldesammlungen,
München, Bundesrepublik Deutschland
Reproduction: Phototypie, 52,5 × 71,1 cm
Unesco Archives: M.742-11
Verlag Franz Hanfstaengl
Verlag Franz Hanfstaengl, München, DM 70
Reproduction: Offset 36,5 × 50 cm
Unesco Archives: M.742-11b
VEB Graphische Werke
VEB E. A. Seemann-Verlag, Leipzig, M 10

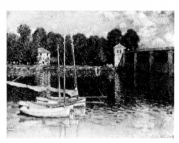

913 MONET

LE PONT D'ARGENTEUIL
THE BRIDGE AT ARGENTEUIL
EL PUENTE DE ARGENTEUIL. 1874
Huile sur toile, 60 × 80 cm
Musée du Louvre, Paris

Reproduction: Héliogravure, 40,7 × 55 cm
Unesco Archives: M.742-33
Fachschriftenverlag und Buchdruckerei AG
Kunstkreis-Verlag AG, Luzern, 13,50 FS

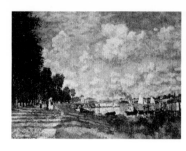

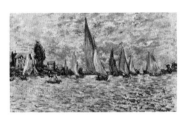

914 MONET

LES BARQUES, RÉGATES À ARGENTEUIL
THE BOATS, REGATTA AT ARGENTEUIL
LAS BARCAS, REGATAS EN ARGENTEUIL. 1874
Huile sur toile, 60,6 × 100,7 cm
Musée du Louvre, Paris

Reproduction: Héliogravure, 45,5 × 77 cm
Unesco Archives: M.742-47b
Braun & Cⁱᵉ
Éditions Braun, Paris, 38 F

Reproduction: Héliogravure, 27,8 × 47,3 cm
Unesco Archives: M.742-47
Draeger Frères
Société ÉPIC, Montrouge, 14 F

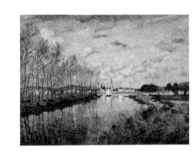

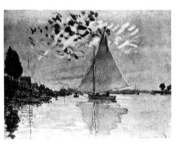

915 MONET

VOILIER À ARGENTEUIL — TEMPS GRIS
SAIL BOAT AT ARGENTEUIL — DULL WEATHER
BARCO DE VELA EN ARGENTEUIL — TIEMPO
NUBLADO. 1875
Huile sur toile, 71,1 × 91,5 cm
Collection Bravington, Henley on Thames,
United Kingdom

Reproduction: Héliogravure, 42,5 × 57 cm
Unesco Archives: M.742-16b
Braun & Cⁱᵉ
Éditions Braun, Paris, 33 F

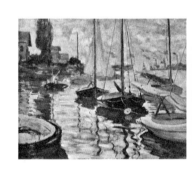

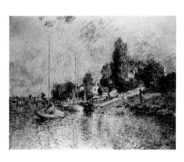

916 MONET

BATEAUX À ARGENTEUIL / BOATS AT
ARGENTEUIL / BARCAS EN ARGENTEUIL. 1875
Huile sur toile, 61 × 78,7 cm
Collection Alfred Schwabacher, New York

Reproduction: Phototypie, 60,7 × 79,7 cm
Unesco Archives: M.742-23
Arthur Jaffé Heliochrome Co.
The Twin Editions, Greenwich, Connecticut, $18

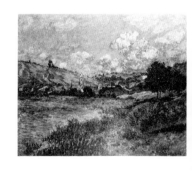

917 MONET

LE BASSIN D'ARGENTEUIL
THE BASIN AT ARGENTEUIL
EL ESTANQUE DE ARGENTEUIL. c. 1875
Huile sur toile, 60 × 80,5 cm
Musée du Louvre, Paris

Reproduction: Héliogravure, 41,3 × 57,1 cm
Unesco Archives: M.742-37b
Braun & Cⁱᵉ
Éditions Braun, Paris, 33 F

918 MONET

VOILIER À ARGENTEUIL
SAILING BOAT AT ARGENTEUIL
VELERO EN ARGENTEUIL. 1875
Huile sur toile, 65 × 81 cm
Collection Dr. Arthur Wilhelm, Bottmingen,
Schweiz

Reproduction: Photolithographie, 53,3 × 69,5 cm
Unesco Archives: M.742-104
The Medici Press
The Medici Society Ltd., London, £2.00

919 MONET

VOILIERS SUR LA SEINE
SAIL BOATS ON THE SEINE
BARCOS DE VELA EN EL SENA. 1875
Huile sur toile, 54 × 65,5 cm
California Palace of the Legion of Honour, San
Francisco, California (Sadie & Bruno Adriani Col-
lection)

Reproduction: Lithographie, 40,5 × 50 cm
Unesco Archives: M.742-119
H.S.Crocker Co. Inc.
*International Art Publishing Co.,
Detroit, Michigan,* $6

920 MONET

PAYSAGE, VÉTHEUIL / LANDSCAPE, VÉTHEUIL
PAISAJE, VÉTHEUIL. 1879
Huile sur toile, 60 × 73 cm
Musée du Louvre, Paris

Reproduction: Phototypie, 55 × 67,7 cm
Unesco Archives: M.742-35
Kunstanstalt Max Jaffé
*Kunstanstalt Max Jaffé, Wien;
Arthur Jaffé, Inc., New York,* $12

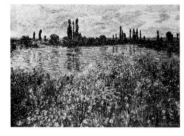

921 MONET

BORDS DE LA SEINE, VÉTHEUIL
BANKS OF THE SEINE, VÉTHEUIL
ORILLAS DEL SENA, VÉTHEUIL. 1880
Huile sur toile, 73,7 × 100,3 cm
National Gallery of Art, Washington
(Chester Dale Collection)

Reproduction: Phototypie, 56 × 76,9 cm
Unesco Archives: M.742-1
Arthur Jaffé Heliochrome Co.
The Twin Editions, Greenwich, Connecticut, $16

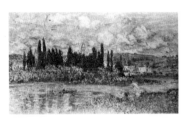

922 MONET

VÉTHEUIL-SUR-SEINE. 1880
Huile sur toile, 60 × 100 cm
Nationalgalerie, Berlin

Reproduction: Phototypie, 51 × 85,3 cm
Unesco Archives: M.742-29
Verlag Franz Hanfstaengl
Verlag Franz Hanfstaengl, München, DM 75

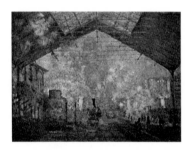

923 MONET

LA GARE SAINT-LAZARE, PARIS.
THE RAILWAY STATION, SAINT-LAZARE, PARIS
LA ESTACIÓN SAINT-LAZARE, PARÍS. 1877
Huile sur toile, 75 × 100 cm
Musée du Louvre, Paris

Reproduction: Offset, 43,7 × 58 cm
Unesco Archives: M.742-111b
Buchdruckerei Mengis & Sticher
Kunstkreis-Verlag AG, Luzern, 13,50 FS

Reproduction: Offset, 36 × 48 cm
Unesco Archives: M.742-111
Imprimerie Union
L. Olivieri, Éditeur, Paris, 32 F

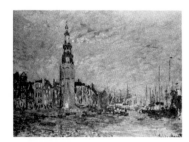

924 MONET

AMSTERDAM. c. 1880
Huile sur toile, 61 × 82 cm
Collection Bührle, Zürich

Reproduction: Héliogravure, 42 × 57,3 cm
Unesco Archives: M.742-40
Graphische Anstalt C.J. Bucher AG
Samuel Schmitt-Verlag, Zürich, 10 FS

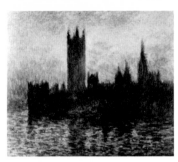

925 MONET
LE PARLEMENT, COUCHER DE SOLEIL
THE HOUSES OF PARLIAMENT, SUNSET
EL PARLAMENTO, PUESTA DE SOL
Huile sur toile, 81,2 × 92,4 cm
National Gallery of Art, Washington
(Chester Dale Collection)

Reproduction: Phototypie, 73,6 × 84 cm
Unesco Archives: M.742-95
Arthur Jaffé Heliochrome Co.
*New York Graphic Society Ltd., Greenwich,
Connecticut,* $20

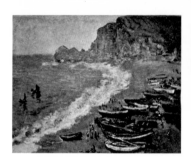

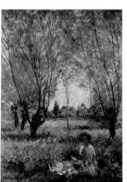

926 MONET
JEUNE FEMME ASSISE SOUS UN SAULE
YOUNG WOMAN SEATED UNDER A WILLOW TREE
JOVEN A LA SOMBRA DE UN SAUCE. 1880
Huile sur toile, 81 × 60 cm
National Gallery of Art, Washington
(Chester Dale Collection)

Reproduction: Offset, 60 × 44 cm
Unesco Archives: M.742-110
Jean Musset
F. Hazan, Paris, 35 F

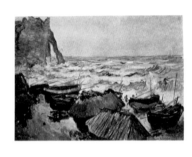

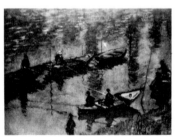

927 MONET
PÊCHEURS SUR LA SEINE / FISHERMEN ON THE
SEINE / PESCADORES DEL SENA. 1882
Huile sur toile, 58,5 × 80 cm
Österreichische Galerie, Wien

Reproduction: Lithographie, 58,1 × 78,5 cm
Unesco Archives: M.742-32b
Graphische Kunstanstalten E. Schreiber
Verlag F. Bruckmann KG, München, DM 55

Reproduction: Offset lithographie, 45,5 × 62 cm
Unesco Archives: M.742-32
Fricke & Co.
Verlag F. Bruckmann KG, München, DM 30

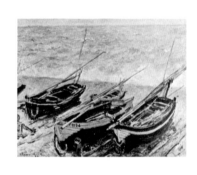

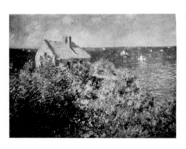

928 MONET
MAISON DE PÊCHEUR SUR LA FALAISE
À VARENGEVILLE
FISHERMAN'S COTTAGE ON THE CLIFFS
AT VARENGEVILLE
CASA DE PESCADOR EN LOS ACANTILADOS
DE VARANGEVILLE. 1882
Huile sur toile, 61 × 88,2 cm
Museum of Fine Arts, Boston, Massachusetts

Reproduction: Offset lithographie, 42,5 × 58 cm
Unesco Archives: M.742-79
Smeets Lithographers
Harry N. Abrams, Inc., New York, $5.95

929 MONET

ÉTRETAT. 1883
Huile sur toile, 66 × 81 cm
Musée du Louvre, Paris
Reproduction: Héliogravure, 46 × 57 cm
Unesco Archives: M.742-83
Braun & Cᵢₑ
Éditions Braun, Paris, 33 F

933 MONET

PAYSAGE AU BORD DE LA SEINE
LANDSCAPE BY THE SEINE
PAISAJE A ORILLAS DEL SENA. c. 1884–1885
Huile sur toile, 67 × 82,5 cm
Wallraf-Richartz-Museum, Köln
Reproduction: Phototypie, 50 × 62 cm
Unesco Archives: M.742-107
Kunstanstalt Max Jaffé
Kunstanstalt Max Jaffé, Wien;
Arthur Jaffé, Inc., New York, $12

930 MONET

BARQUES DE PÊCHEURS SUR LA PLAGE D'ÉTRETAT
FISHING BOATS ON THE BEACH AT ÉTRETAT
BARCAS PESQUERAS EN LA PLAYA DE ÉTRETAT
1884
Huile sur toile, 74 × 124 cm
Wallraf-Richartz-Museum, Köln
Reproduction: Phototypie, 45 × 62 cm
Unesco Archives: M.742-106
Kunstanstalt Max Jaffé
Kunstanstalt Max Jaffé, Wien;
Arthur Jaffé, Inc., New York, $12

934 MONET

VÉTHEUIL. 1885
Huile sur toile, 60 × 79 cm
The Glasgow Art Gallery, Glasgow
Reproduction: Phototypie, 49 × 66,4 cm
Unesco Archives: M.742-38
Ganymed Press London Ltd.
Ganymed Press London Ltd., London, £3.00

931 MONET

BARQUES À ÉTRETAT / BOATS AT ÉTRETAT
BARCAS EN ÉTRETAT. 1884
Huile sur toile, 72,4 × 92 cm
Collection Mr. John Hay Whitney, USA
Reproduction: Phototypie, 54,6 × 68,5 cm
Unesco Archives: M.742-56
Ganymed Press London Ltd.
Ganymed Press London Ltd., London, £3.50

935 MONET

PRÉ À GIVERNY : AUTOMNE
MEADOW AT GIVERNY : AUTUMN
PRADO EN GIVERNY : OTOÑO. 1885
Huile sur toile, 92 × 81,2 cm
Museum of Fine Arts, Boston, Massachusetts
Reproduction: Lithographie, 50 × 43,8 cm
Unesco Archives: M.742-91
Smeets Lithographers
Museum of Fine Arts, Boston, Massachusetts, $5.95

932 MONET

VUE DU CAP MARTIN / VIEW FROM CAP MARTIN
VISTA DESDE CAP MARTIN. 1884
Huile sur toile, 66 × 81,3 cm
The Art Institute of Chicago, Chicago, Illinois
(Mr. & Mrs. Martin A. Reyerson Collection)
Reproduction: Offset lithographie, 50 × 61 cm
Unesco Archives: M.742-117
Drukkerij Johan Enschedé en Zonen
Artistic Picture Publishing Co., Inc., New York,
$7.50

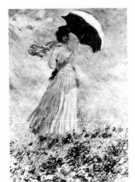

936 MONET

FEMME À L'OMBRELLE (TOURNÉE VERS LA DROITE) /
WOMAN WITH A SUNSHADE / MUJER CON
SOMBRILLA. 1886
Huile sur toile, 131 × 88 cm
Musée du Louvre, Paris
Reproduction: Phototypie, 57 × 38,5 cm
Unesco Archives: M.742-19d
Braun & Cᵢₑ
Éditions Braun, Paris, 33 F
Reproduction: Héliogravure, 47,5 × 32 cm
Unesco Archives: M.742-19b
Draeger Frères
Société ÉPIC, Montrouge, 14 F
Reproduction: Héliogravure, 26,9 × 18,2 cm
Unesco Archives: M.742-19c
Braun & Cᵢₑ
Éditions Braun, Paris, 3,30 F

937 MONET

LA BARQUE / THE BOAT
LA BARCA. c. 1887
Huile sur toile, 146 × 133 cm
Musée Marmottan, Paris.

Reproduction: Offset, 46 × 42 cm
Unesco Archives: M.742-113
Jean Mussot
F. Hazan, Paris, 35 F

938 MONET

CHAMPS AU PRINTEMPS / FIELDS IN SPRING
CAMPOS EN PRIMAVERA. 1887
Huile sur toile, 74,3 × 93 cm
Staatsgalerie, Stuttgart,

Reproduction: Phototypie, 71,1 × 89,5 cm
Unesco Archives: M.742-26
Verlag Franz Hanfstaengl
Verlag Franz Hanfstaengl, München, DM 80

Reproduction: Phototypie, 45,5 × 57,5 cm
Unesco Archives: M.742-26b
Verlag Franz Hanfstaengl
Verlag Franz Hanfstaengl, München, DM 50

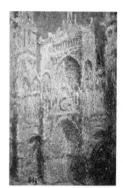

939 MONET

PAYSAGE AUX MEULES / LANDSCAPE WITH
HAYSTACKS / PAISAJE CON ALMIARES. 1889
Huile sur toile, 64,5 × 81 cm
Gosudarstvennyj muzej izobrazitel'nyh iskusstv
imeni A.S. Puškina, Moskva

Reproduction: Offset, 46 × 60 cm
Unesco Archives: M.742-125
Drukkerij de Ijssel
Kröller-Müller Stichting, Otterlo, 13,75 fl.

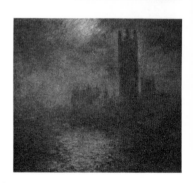

940 MONET

PEUPLIERS / POPLARS / ÁLAMOS. 1891
Huile sur toile, 95,2 × 65,5 cm
Philadelphia Museum of Art, Philadelphia, Penn-
sylvania

Reproduction: Offset lithographie, 58,5 × 38 cm
Unesco Archives: M.742-78
Smeets Lithographers
Harry N. Abrams, Inc., New York, $5.95

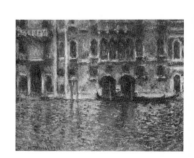

941 MONET

LA CATHÉDRALE DE ROUEN — LUMIÈRE
DU MATIN / THE ROUEN CATHEDRAL —
MORNING LIGHT / LA CATHEDRAL DE RUÁN —
LUZ DE LA MAÑANA. 1894
Huile sur toile, 100,3 × 65,5 cm
Schloßmuseum, Weimar, Deutsche
Demokratische Republik
Reproduction: Phototypie, 70 × 45 cm
Unesco Archives: M.742-58
Grafischer Großbetrieb Völkerfreundschaft
VEB Verlag der Kunst, Dresden, DM 29

942 MONET

CATHÉDRALE DE ROUEN, FAÇADE OUEST
PLEIN SOLEIL
ROUEN CATHEDRAL, WEST FACADE, SUNLIGHT
CATEDRAL DE RÚAN, FACHADA OESTE
EN PLENO SOL. 1894
Huile sur toile, 100,4 × 66 cm
National Gallery of Art, Washington
(Chester Dale Collection)
Reproduction: Phototypie, 71 × 47 cm
Unesco Archives: M.742-101
Arthur Jaffé Heliochrome Co.
*New York Graphic Society Ltd., Greenwich,
Connecticut, $12*

943 MONET

LONDRES, LE PARLEMENT, TROUÉE DE SOLEIL
DANS LE BROUILLARD
LONDON, HOUSES OF PARLIAMENT, A GLIMPSE
OF THE SUN THROUGH THE FOG
LONDRES, EL PARLAMENTO, RAYO DE SOL
A TRAVÉS DE LA NIEBLA. 1904
Huile sur toile, 81 × 92 cm
Musée du Louvre, Paris
Reproduction: Offset, 36 × 40 cm
Unesco Archives: M.742-81
Compagnie Française des Arts Graphiques
L. Olivieri, Éditeur, Paris, 33 F

944 MONET

VENISE: PALAZZO DA MULA
VENICE: PALAZZO DA MULA
VENECIA: PALAZZO DA MULA. 1908
Huile sur toile, 62,2 × 81,3 cm
National Gallery of Art, Washington
(Chester Dale Collection)
Reproduction: Phototypie, 62,2 × 81,3 cm
Unesco Archives: M.742-76b
Arthur Jaffé Heliochrome Co.
*New York Graphic Society Ltd., Greenwich,
Connecticut, $18*
Reproduction: Offset lithographie, 43 × 57 cm
Unesco Archives: M.742-76
Smeets Lithographers
Harry N. Abrams, Inc., New York, $5,95

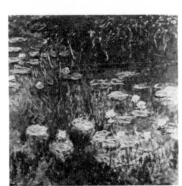

945 MONET

NYMPHÉAS / WATER LILIES
NINFEAS. 1906
Huile sur toile, 87 × 93,5 cm
The Art Institute of Chicago, Chicago, Illinois
(Collection Mr. and Mrs. Martin A. Ryerson)
Reproduction: Lithographie, 39,5 × 42 cm
Unesco Archives: M.742-71
H. S. Crocker Co., Inc.
*International Art Publishing Co., Inc., Detroit,
Michigan, $6*

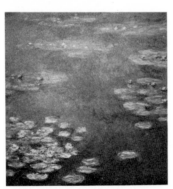

946 MONET

LES NYMPHÉAS (détail) / THE NYMPHEAS
(detail) / LAS NINFEAS (detalle)
Huile sur toile, 200 × 600 cm
Kunsthaus, Zürich
Reproduction: Offset lithographie, 33,5 × 35 cm
Unesco Archives: M.742-41
J. M. Monnier
F. Hazan, Paris, 25 F

947 MONET

NYMPHÉAS À GIVERNY
WATER LILIES AT GIVERNY
NINFEAS EN GIVERNY. 1908
Huile sur toile, 92 × 89 cm
Collection particulière, Zürich
Reproduction: Offset, 36 × 35 cm
Unesco Archives: M.742-90
Perrot et Griset
F. Hazan, Paris, 25 F

948 MONET

LES NYMPHÉAS (détail, partie droite)
WATER LILIES (detail, right side)
LAS NINFEAS (detalle, parte derecha)
1914–1918
Huile sur toile, 197 × 423,5 cm
Musée du Louvre, Paris
Reproduction: Lithographie, 31,7 × 76,2 cm
Unesco Archives: M.742-99
Smeets Lithographers
*New York Graphic Society Ltd., Greenwich,
Connecticut, $10*

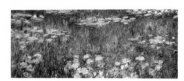

949 MONET

LES NYMPHÉAS (détail, partie gauche)
WATER LILIES (detail, left side)
LAS NINFEAS (detalle, parte izquerda)
1914–1918
Huile sur toile, 197 × 423,5 cm
Musée du Louvre, Paris

Reproduction: Lithographie, 31,7 × 76,2 cm
Unesco Archives: M.742-100
Smeets Lithographers
*New York Graphic Society Ltd., Greenwich,
Connecticut,* $10

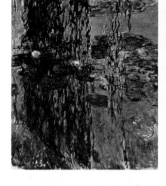

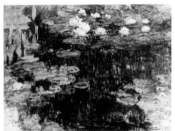

950 MONET

LES NYMPHÉAS – LE MATIN (détail)
THE NYMPHEAS – MORNING (detail)
LAS NINFEAS – POR LA MAÑANA (detalle)
1914–1918
Huile sur toile, hauteur: 197 cm
Musée du Louvre, Paris

Reproduction: Héliogravure, 24 × 77 cm
Unesco Archives: M.742-67
Braun & C^ie
Éditions Braun, Paris, 38 F

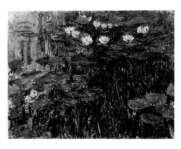

951 MONET

NYMPHÉAS BLANCS ET POURPRÉS
WHITE AND PURPLE WATER LILIES
LAS NINFEAS BLANCAS Y PURPÚREAS. 1918
Huile sur toile, 151 × 200,5 cm
Collection Larry Aldrich, New York

Reproduction: Phototypie, 68,5 × 91,5 cm
Unesco Archives: M.742-65
Arthur Jaffé Heliochrome Co.
*New York Graphic Society Ltd., Greenwich,
Connecticut,* $20

952 MONET

NYMPHÉAS / WATER LILIES / NINFEAS. 1918-1921
Huile sur toile, 149 × 200 cm
Musée Marmottan, Paris

Reproduction: Offset, 42 × 56 cm
Unesco Archives: M.742-115
Säuberlin & Pfeiffer SA
Édition D. Rosset, Pully, 12 FS

953 MONET

NYMPHÉAS / WATER LILIES / NINFEAS. 1918-1921
Huile sur toile, 130 × 152 cm
Musée Marmottan, Paris

Reproduction: Offset, 49 × 44 cm
Unesco Archives: M.742-116
Säuberlin & Pfeiffer SA
Édition D. Rosset, Pully, 12 FS
Musée de peinture et de sculpture, Grenoble

954 MONET

JARDIN DE GIVERNY / GARDEN IN GIVERNY
JARDÍN DE GIVERNY. 1917
Huile sur toile, 117 × 83 cm
Musée de peinture et de sculpture, Grenoble

Reproduction: Lithographie, 91 × 70 cm
Unesco Archives: M.742-123
Smeets Lithographers
*New York Graphic Society Ltd., Greenwich,
Connecticut, $16*

955 MONET

GLYCINES EN FLEURS / WISTARIA IN BLOOM
GLICINAS EN FLOR. 1920
Huile sur toile, 150 × 200 cm
Galerie Bayeler, Basel

Reproduction: Lithographie, 61 × 80,5 cm
Unesco Archives: M.742-98
Smeets Lithographers
*New York Graphic Society Ltd., Greenwich,
Connecticut, $15*

956 MONET

IRIS JAUNES / YELLOW IRISES / IRIS AMARILLOS
Huile sur toile, 200 × 100 cm
Marlborough Gallery, London

Reproduction: Lithographie, 94 × 46,3 cm
Unesco Archives: M.742-97
Smeets Lithographers
*New York Graphic Society Ltd., Greenwich,
Connecticut, $15*

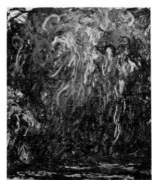

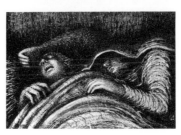

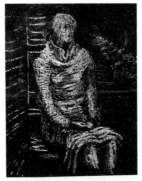

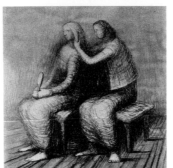

957 MONET

SAULE PLEUREUR / WEEPING WILLOW
SAUCE LLORÓN. 1920–1922
Huile sur toile, 110 × 90 cm
Galerie Bayeler, Basel

Reproduction: Lithographie, 68 × 60,4 cm
Unesco Archives: M.742-96
Smeets Lithographers
*New York Graphic Society Ltd., Greenwich,
Connecticut, $12*

958 MOORE, Henry
Castleford, United Kingdom, 1898

DORMEURS ROSE ET VERT
PINK AND GREEN SLEEPERS
PAREJA DURMIENDO, EN ROSA Y VERDE. 1941
Plume, lavis et gouache sur papier, 38 × 56 cm
The Tate Gallery, London

Reproduction: Phototypie, 38 × 56 cm
Unesco Archives: M.822-5
Kunstanstalt Max Jaffé
The Pallas Gallery Ltd., London, £3.00

959 MOORE

FEMME ASSISE DANS LE MÉTRO
WOMAN SEATED IN THE UNDERGROUND
MUJER SENTADA EN EL METRO. 1941
Plume, gouache et craie, 48,3 × 38 cm
The Tate Gallery, London

Reproduction: Offset lithographie, 45,7 × 36,2 cm
Unesco Archives: M.822-11
The Cripplegate Printing Co., Ltd.
*The Tate Gallery Publications Department,
London, £1.80*

960 MOORE

DEUX FEMMES ASSISES / TWO WOMEN SEATED
DOS MUJERES SENTADAS. 1949
Craie et aquarelle, 60,3 × 57,8 cm
Stoke Parke Collection, Northamptonshire,
United Kingdom

Reproduction: Phototypie, 58 × 56 cm
Unesco Archives: M.822-8
Kunstanstalt Max Jaffé
The Pallas Gallery Ltd., London, £3.00

961 MOORE

PERSONNAGE ALLONGÉ DANS UN PAYSAGE
RECLINING FIGURE IN A LANDSCAPE
DESNUDO TENDIDO EN UN PAISAJE. 1960
Craie et lavis sur papier, 37,5 × 57,8 cm
Collection Mrs. Irina Moore, Much Hadham,
Herts, United Kingdom

Reproduction: Phototypie, 37,5 × 57,8 cm
Unesco Archives: M.822-12
Kunstanstalt Max Jaffé
The Pallas Gallery Ltd., London, £3.00

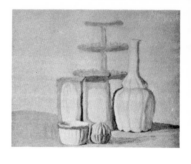

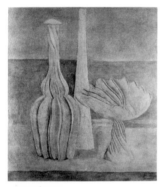

962 MORANDI, Giorgio
Bologna, Italia, 1890–1964

NATURE MORTE / STILL LIFE / NATURALEZA
MUERTA. 1916
Huile sur toile, 60 × 54 cm
Collection Mattioli, Milano

Reproduction: Héliogravure, 58,4 × 53 cm
Unesco Archives: M.829-1
Istituto Geografico De Agostini
Istituto Geografico De Agostini, Novara,
4500 lire

Reproduction: Offset, 51 × 46 cm
Unesco Archives: M.829-1b
Buchdruckerei Mengis & Sticher
Kunstkreis-Verlag AG, Luzern, 13,50 FS

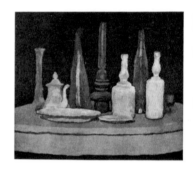

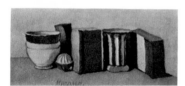

963 MORANDI

NATURE MORTE: TASSES ET VASES
STILL LIFE: CUPS AND VASES
NATURALEZA MUERTA: TAZAS Y FLOREROS. 1951
Huile sur toile, 22,5 × 50 cm
Kunstsammlung Rheinland-Westfalen, Düsseldorf

Reproduction: Phototypie, 23 × 50 cm
Unesco Archives: M.829-9
Verlag Franz Hanfstaengl
Verlag Franz Hanfstaengl, München, DM 40

964 MORANDI

NATURE MORTE / STILL LIFE
NATURALEZA MUERTA. c. 1955–1956
Huile sur toile, 38 × 35 cm
Collection Sprengel, Hannover

Reproduction: Phototypie, 37,2 × 35 cm
Unesco Archives: M.829-7
Graphische Kunstanstalten E. Schreiber
Die Piperdrucke Verlags-GmbH, München, DM 52

965 MORANDI

NATURE MORTE / STILL LIFE / BODEGÓN
Huile sur toile, 37 × 46 cm
Galleria d'Arte Moderna, Milano

Reproduction: Phototypie, 24 × 30 cm
Unesco Archives: M.829-5
Grafischer Großbetrieb Völkerfreundschaft
VEB Verlag der Kunst, Dresden, DM 5

966 MORANDI

NATURE MORTE / STILL LIFE / NATURALEZA MUERTA
Huile sur toile, 59 × 70 cm
Collection particulière, Milano

Reproduction: Imprimé sur toile, 43,5 × 50,7 cm
Unesco Archives: M.829-2
Arti Grafiche Ricordi SpA
Edizioni Beatrice d'Este, Milano, 5000 lire

967 MORANDI

NATURE MORTE AVEC CRUCHE ET BOUTEILLE
STILL LIFE WITH PITCHER AND BOTTLE
NATURALEZA MUERTA CON CÁNTARO Y JARRA
Huile sur toile, 37,5 × 33 cm
Collection Kurt Martin, München

Reproduction: Phototypie, 37,5 × 33 cm
Unesco Archives: M.829-8
Verlag Franz Hanfstaengl
Verlag Franz Hanfstaengl, München, DM 45

968 MORANDI

PAYSAGE / LANDSCAPE / PAISAJE. 1936
Huile sur toile, 54 × 64 cm
Galleria Nazionale d'Arte Moderna, Roma

Reproduction: Phototypie, 47,5 × 56 cm
Unesco Archives: M.829-6
Istituto Poligrafico dello Stato
Istituto Poligrafico dello Stato, Roma, 2945 lire

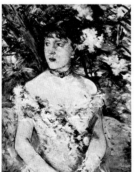

969 MORISOT, Berthe
Bourges, France, 1841
Paris, France, 1895

LORIENT, LE PORT (AVEC EDMA, SŒUR DE
L'ARTISTE) / HARBOUR AT LORIENT (WITH
THE ARTIST'S SISTER EDMA) / EL PUERTO
DE LORIENT (CON EDMA, HERMANA DEL ARTISTA).
1869
Huile sur toile, 43,1 × 73 cm
National Gallery of Art, Washington

Reproduction: Phototypie, 41,4 × 71 cm
Unesco Archives: M.861-12
Arthur Jaffé Heliochrome Co.
*New York Graphic Society Ltd., Greenwich,
Connecticut, $15*

970 MORISOT

LE BERCEAU / THE CRADLE / LA CUNA. 1873
Huile sur toile, 56 × 46 cm
Musée du Louvre, Paris

Reproduction: Héliogravure, 44,3 × 35,2 cm
Unesco Archives: M.861-4c
Draeger Frères
Société ÉPIC, Montrouge, 14 F

971 MORISOT

EUGÈNE MANET À L'ÎLE DE WIGHT
EUGÈNE MANET AT THE ISLE OF WIGHT
EUGÈNE MANET EN LA ISLA DE WIGHT. 1875
Huile sur toile, 38 × 46 cm
Collection M^{me} Rouart, Paris

Reproduction: Offset, 44,5 × 55 cm
Unesco Archives: M.861-11
Säuberlin & Pfeiffer SA
Édition D. Rosset, Pully, 12 FS

972 MORISOT

JEUNE FEMME EN TOILETTE DE BAL
YOUNG WOMAN IN A BALL DRESS
JOVENZUELA EN VESTIDO DE BAILE. c. 1879–1880
Huile sur toile, 71 × 54 cm
Musée du Louvre, Paris

Reproduction: Héliogravure, 45,8 × 35,3 cm
Unesco Archives: M.861-7
Draeger Frères
Société ÉPIC, Montrouge, 14 F

973 MOTHERWELL, Robert
Aberdeen, Washington, USA, 1915

CAMBRIDGE COLLAGE. 1963
Technique mixte, 101,5 × 68,5 cm
Collection particulière, USA

Reproduction: Héliogravure, 71 × 47,6 cm
Unesco Archives: M.918-1
Roto-Sadag SA
*New York Graphic Society Ltd., Greenwich,
Connecticut,* $15

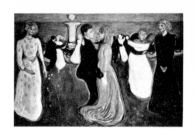

974 MUELLER, Otto
Liebau, Deutschland, 1874
Breslau, Deutschland, 1930

LAC DE FORÊT AVEC DEUX NUS
FOREST LAKE WITH TWO NUDES
LAGO EN UNA SELVA CON DOS DESNUDOS. 1918
Huile sur toile, 68 × 91 cm
Museum am Ostwall, Dortmund,
Bundesrepublik Deutschland

Reproduction: Offset, 51 × 68 cm
Unesco Archives: M.947-6
Illert KG
*Forum-Blidkunstverlag GmbH, Steinheim
a. Main,* DM 45

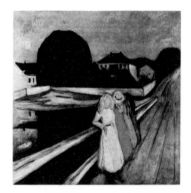

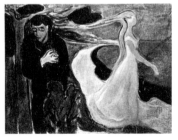

975 MUELLER

VIERGE TZIGANE / GYPSY MADONNA
MADONA GITANA. 1928
Huile sur toile, 87 × 70,5 cm
Hessısches Landesmuseum, Darmstadt,
Bundesrepublik Deutschland

Reproduction: Phototypie, 71 × 57,5 cm
Unesco Archives: M.947-5
Verlag Franz Hanfstaengl
Verlag Franz Hanfstaengl, München, DM 75

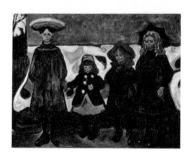

976 MUNCH, Edvard
Loïten, Norge, 1863
Oslo, Norge, 1944

LA SÉPARATION / SEPARATION
LA SEPARACIÓN. 1894
Huile sur toile, 67 × 128 cm
Oslo Kommunes Kunstsamlinger, Oslo

Reproduction: Offset, 40 × 52 cm
Unesco Archives: M.963-17
Rolf Stenersen Kunstforlag A/S
Rolf Stenersen Kunstforlag A/S, Oslo, 75 kr.

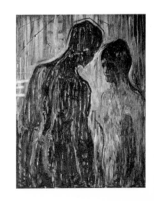

977 MUNCH

LA DANSE DE LA VIE / DANCE OF LIFE
LA DANZA DE LA VIDA. 1899–1900
Huile sur toile, 125 × 190 cm
Nasjonalgalleriet, Oslo

Reproduction: Offset, 33 × 50 cm
Unesco Archives: M.963-15
VEB Graphische Werke
VEB E. A. Seemann-Verlag, Leipzig, M 10

978 MUNCH

JEUNES FILLES SUR LE PONT
GIRLS ON THE BRIDGE
JÓVENES EN EL PUENTE. 1905
Huile sur toile, 126 × 126 cm
Wallraf-Richartz-Museum, Köln

Reproduction: Phototypie, 71 × 71 cm
Unesco Archives: M.963-3b
Graphische Kunstanstalten E. Schreiber
Rolf Stenersen Kunstforlag A/S, Oslo, 150 kr.

979 MUNCH

QUATRE FILLETTES, ÅSGÅRDSTRAND
FOUR GIRLS, ÅSGÅRDSTRAND
CUATRO NIÑAS, ÅSGÅRDSTRAND. 1905
Huile sur toile, 87 × 111 cm
Oslo Kommunes Kunstsamlinger, Oslo

Reproduction: Offset, 40 × 51 cm
Unesco Archives: M.963-20
Rolf Stenersen Kunstforlag A/S
Rolf Stenersen Kunstforlag A/S, Oslo, 75 kr.

980 MUNCH

L'AMOUR ET PSYCHÉ / LOVE AND PSYCHE
AMOR Y PSIQUIS. 1907
Huile sur toile, 118 × 99 cm
Oslo Kommunes Kunstsamlinger, Oslo

Reproduction: Offset, 46 × 36 cm
Unesco Archives: M.963-19
Rolf Stenersen Kunstforlag A/S
Rolf Stenersen Kunstforlag A/S, Oslo, 75 kr.

981 MUNCH

PORT DE LÜBECK AVEC HOLSTENTOR
HARBOUR OF LÜBECK WITH HOLSTENTOR
PUERTO DE LUBECK Y HOLSTENTOR. 1907
Huile sur toile, 84 × 130 cm
Neue Nationalgalerie, Berlin

Reproduction: Phototypie, 62 × 96 cm
Unesco Archives: M.963-16
Ganymed (Berlin) Graphische Anstalt
Die Piperdrucke Verlags-GmbH, München, DM 85

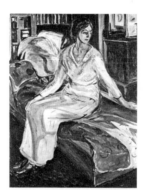

982 MUNCH

LE MODÈLE SUR LE SOFA / THE MODEL
ON THE SOFA / LA MODELO SOBRE EL SOFÁ. 1908
Huile sur toile, 140 × 118 cm
Oslo Kommunes Kunstsamlinger, Oslo

Reproduction: Offset, 45,3 × 36 cm
Unesco Archives: M.963-18
Rolf Stenersen Kunstforlag A/S
Rolf Stenersen Kunstforlag A/S, Oslo, 75 kr.

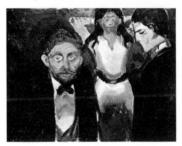

983 MUNCH

PASSION / PASIÓN. 1913
Huile sur toile, 76 × 98 cm
Oslo Kommunes Kunstsamlinger, Oslo

Reproduction: Offset, 40 × 51 cm
Unesco Archives: M.963-22
Rolf Stenersen Kunstforlag A/S
Rolf Stenersen Kunstforlag A/S, Oslo, 75 kr.

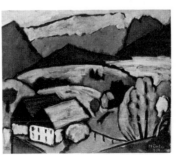

984 MÜNTER, Gabriele
Berlin, Deutschland, 1877
Murnau, Deutschland, 1962

VUE SUR LES MONTAGNES
VIEW OF THE MOUNTAINS
VISTA SOBRE LAS MONTAÑAS. 1934
Huile sur toile, 45 × 54 cm
Collection particulière

Reproduction: Typographie, 44 × 52 cm
Unesco Archives: M.948-1
Verlag Franz Hanfstaengl
Verlag Franz Hanfstaengl, München, DM 15

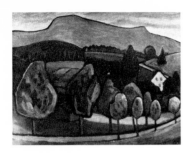

985 MÜNTER

LA MONTAGNE BLEUE / THE BLUE MOUNTAIN
LA MONTAÑA AZUL
Huile sur toile
Collection particulière

Reproduction: Phototypie, 50,5 × 65 cm
Unesco Archives: M.948-2
Verlag Franz Hanfstaengl
Verlag Franz Hanfstaengl, München, DM 65

986 MUSIC, Antonio Zoran
Gorizia, Italia, 1909

SUITE BYZANTINE. 1960
Huile sur toile, 54 × 73 cm
Collection particulière

Reproduction: Héliogravure, 59 × 73 cm
Unesco Archives: M.987-1
Roto-Sadag SA
New York Graphic Society Ltd., Greenwich, Connecticut, (by arrangement with Unesco: "Unesco Art Popularization Series"), $15

987 MUZIKA, František
Praha, Československo, 1900

ELSINOR II. 1962
Huile sur toile, 46 × 55 cm
Collection particulière

Reproduction: Offset, 43 × 60 cm
Unesco Archives: M.994-1
Severografia
Odeon, nakladatelství krásné literatury a umění, Praha, 14 Kčs

988 NASH, Paul
Dymchurch, United Kingdom, 1889
Boscombe, United Kingdom, 1946

UN PAYSAGE DU SUSSEX / A SUSSEX LANDSCAPE
PAISAJE DE SUSSEX. 1928
Huile sur toile, 111,8 × 152,4 cm
Collection Winifred Felce, London

Reproduction: Offset lithographie, 39 × 52,2 cm
John Swain & Son Ltd.
Soho, Gallery Ltd., London, £1.00

989 NAY, Ernst Wilhelm
Berlin, Deutschland, 1902
Köln, Deutschland, 1968
JAUNE-VERMILLON / YELLOW-VERMILION
AMARILLO-BERMELLÓN. 1959
Aquarelle, 42 × 60 cm
Collection particulière, München

Reproduction: Phototypie, 42 × 60 cm
Unesco Archives: N.331-2
Die Piperdrucke Verlags-GmbH, München,
DM 58

990 NAY
BLEU ONTARIO / ONTARIO BLUE
ONTARIO AZUL. 1959
Huile sur toile, 162,5 × 130 cm
Kunstmuseum, Basel

Reproduction: Offset, 56,5 × 45 cm
Unesco Archives: N.331-12
Buchdruckerei Mengis & Sticher
Kunstkreis Verlag AG, Luzern, 13,50 FS

991 NAY
BLEU EXTATIQUE / ECSTATIC BLUE
AZUL EXTÁTICO. 1961
Huile sur toile, 200 × 140 cm
Wallraf-Richartz-Museum, Köln

Reproduction: Phototypie, 80 × 55,5 cm
Unesco Archives: N.331-6
Verlag Franz Hanfstaengl
Verlag Franz Hanfstaengl, München, DM 80

992 NAY
HARMONIE EN ROUGE ET BLEU / HARMONY IN
RED AND BLUE / ARMONÍA EN ROJO Y AZUL
Huile sur toile, 116 × 89 cm
Kunsthalle, Hamburg

Reproduction: Phototypie, 80,5 × 61,4 cm
Unesco Archives: N.331-3
Verlag Franz Hanfstaengl
Verlag Franz Hanfstaengl, München, DM 80

993 NAY
MOUVEMENT / MOTION / MOVIMIENTO. 1962
Huile sur toile, 240 × 190 cm
Collection Günther Franke, München

Reproduction: Phototypie, 64 × 85 cm
Unesco Archives: N.331-5
Die Piperdrucke Verlags-GmbH, München, DM 83

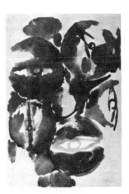

994 NAY
VERT DOMINANT / GREEN PREDOMINATING
SINFONÍA EN VERDE Y AZUL. 1964
Aquarelle, 60 × 42 cm
Collection particulière, Köln

Reproduction: Phototypie, 60 × 42 cm
Unesco Archives: N.331-8
Graphische Kunstanstalten E. Schreiber
Die Piperdrucke Verlags-GmbH, München, DM 58

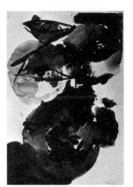

995 NAY
VOLCANIQUE / VOLCANIC / VOLCÁNICO. 1964
Aquarelle, 60 × 42 cm
Collection particulière, Wuppertal,

Reproduction: Phototypie, 60 × 42 cm
Unesco Archives: N.331-7
Graphische Kunstanstalten E. Schreiber
Die Piperdrucke Verlags-GmbH, München, DM 58

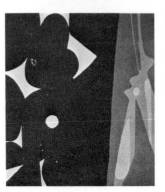

996 NAY
NOIR-JAUNE / BLACK-YELLOW / NEGRO-AMARILLO.
1968.
Huile sur toile, 162 × 150 cm
Collection particulière

Reproduction: Phototypie, 80 × 74 cm
Unesco Archives: N.331-10
Verlag Franz Hanfstaengl
Verlag Franz Hanfstaengl, München, DM 80

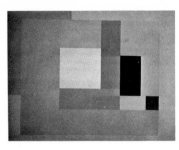

997 NICHOLSON, Ben
Denham, United Kingdom, 1894
PEINTURE 1937 / PAINTING 1937
PINTURA 1937
Huile sur toile, 101,5 × 166,5 cm
The Tate Gallery, London

Reproduction: Sérigraphie, 51 × 63,5 cm
Unesco Archives: N.624-6
A.J. Huggins
*The Tate Gallery Publications Department,
London, £2.47*

998 NICHOLSON

NATURE MORTE SUR UNE TABLE
STILL LIFE ON TABLE
NATURALEZA MUERTA SOBRE UNA MESA. 1947
Huile sur bois, 61 × 65,4 cm
City Art Gallery, Aberdeen, United Kingdom

Reproduction: Phototypie, 54,5 × 58,4 cm
Unesco Archives: N.624-2
Kunstanstalt Max Jaffé
The Pallas Gallery Ltd., London, £3.50

999 NICHOLSON

CRÊTE / CRESTE / CRESTA. 1956
Huile sur toile, 203 × 254 cm
Collection particulière, United Kingdom

Reproduction: Offset, 45,4 × 56,6 cm
Unesco Archives: N.624-5
Buchdruckerei Mengis & Sticher
Kunstkreis-Verlag AG, Luzern, 13,50 FS

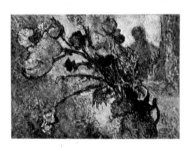

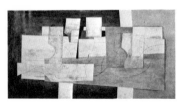

1000 NICHOLSON

ARGOLIS. 1959
Huile sur toile, 122 × 213,5 cm
Collection Sir Leslie and Lady Martin,
Cambridge

Reproduction: Phototypie, 61 × 114,5 cm
Unesco Archives: N.624-7
Kunstanstalt Max Jaffé
The Pallas Gallery Ltd., London, £6.00

1001 NICHOLSON

NOVEMBRE 1960 (VALLE VERZASCA, TICINO)
NOVEMBER 1960 (VALLE VERZASCA, TICINO)
NOVIEMBRE DE 1960 (VALLE VERZASCA, TICINO)
Crayon, lavis et huile sur papier, 63,8 × 42 cm
Stoke Park Collection, Northamptonshire,
United Kingdom

Reproduction: Phototypie, 63,8 × 42 cm
Unesco Archives: N.624-9
Kunstanstalt Max Jaffé
The Pallas Gallery Ltd., London, £2.50

1002 NICHOLSON

JUIN 1962 (SAN QUIRICO)
JUNE 1962 (SAN QUIRICO)
JUNIO DE 1962 (SAN QUIRICO)
Crayons, lavis et huile sur papier, 61,5 × 47 cm
Stoke Park Collection, Northamptonshire,
United Kingdom

Reproduction: Phototypie, 61,5 × 47 cm
Unesco Archives: N.624-8
Kunstanstalt Max Jaffé
The Pallas Gallery Ltd., London, £2.50

1003 NIEMEYER-HOLSTEIN, Otto
Kiel, Deutschland, 1896

FLEURS DEVANT LA GLACE / FLOWERS IN FRONT
OF THE MIRROR / FLORES DELANTE DEL ESPEJO
1968–1969
Huile sur toile, 44,5 × 59,5 cm
Collection particulière

Reproduction: Phototypie, 41 × 56 cm
Unesco Archives: N.672-3
Grafischer Großbetrieb Völkerfreundschaft
VEB Verlag der Kunst, Dresden, DM 24

1004 NOLAN, Sidney
Melbourne, Australia, 1917

MA JOLIE POLLY / PRETTY POLLY MINE
MI BONITA POLLY. 1948
Ripolin émaillé sur aggloméré, 91,5 × 122 cm
Art Gallery of New South Wales, Sydney

Reproduction: Offset lithographie, 41,5 × 56 cm
Unesco Archives: N.789-3
Griffin Press
*Artists of Australia Pty. Ltd., Adelaide,
$A 5.95*

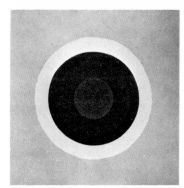

1005 NOLAND, Kenneth
Asheville, North Carolina, USA, 1924

CADEAU / GIFT / REGALO. 1961–1962
Acrylique sur toile, 183 × 183 cm
The Tate Gallery, London

Reproduction: Sérigraphie, 46 × 46 cm
Unesco Archives: N.7891-1
A.J. Huggins
*The Tate Gallery Publications Department,
London, £2.47½*

1006 NOLAND

LE BRUIT DU DÉSERT / DESERT SOUND
EL RUMOR DEL DESIERTO. 1963
Acrylique, 176,5 × 176,5 cm
The Joseph H. Hirschhorn Museum and Sculpture
Garden, Smithsonian Institution, Washington

Reproduction: Phototypie, 71 × 71 cm
Unesco Archives: N.7891-2
Arthur Jaffé Heliochrome Co.
*New York Graphic Society Ltd., Greenwich,
Connecticut, $16*

1007 NOLDE, Emil (Emil Hansen)
Nolde, Deutschland, 1867
Seebüll, Deutschland, 1956

EFFET DE HOULE AU CRÉPUSCULE
HEAVY SEAS AT SUNSET
MAR AGITADO A LA PUESTA DEL SOL
Aquarelle, 34,5 × 45,8 cm
The Minneapolis Institute of Arts, Minneapolis,
Minnesota
(Gift of Mrs. Bruce B. Dayton)

Reproduction: Héliogravure, 34,5 × 45,8 cm
Unesco Archives: N.791-1
Roto-Sadag SA
*New York Graphic Society Ltd., Greenwich,
Connecticut, $10*

1008 OKADA, Kenzô
Kanagawa Pref., Nihon, 1905

ÉVENTAILS / FANS / ABANICOS. 1958
Huile sur toile, 130 × 161 cm
Collection particulière

Reproduction: Héliogravure, 56 × 70 cm
Unesco Archives: O.40-1
Roto-Sadag SA
*New York Graphic Society Ltd., Greenwich,
Connecticut (by arrangement with Unesco:
"Unesco Art Popularization Series"), $15*

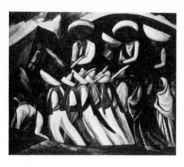

1009 OROZCO, José Clemente
Zapatlán, México, 1883
México, DF, México, 1949
ZAPATISTAS. 1931
Huile sur toile, 114,5 × 139,7 cm
The Museum of Modern Art, New York
Reproduction: Phototypie, 62 × 76 cm
Unesco Archives: O.74-1c
Arthur Jaffé Heliochrome Co.
New York Graphic Society Ltd., Greenwich,
Connecticut, $18

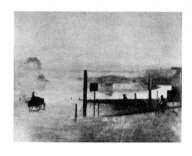

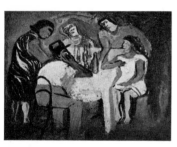

1010 OROZCO

LE CABARET / THE CABARET
EL CABARET. 1942
Huile sur toile, 59,7 × 45 cm
Museo Taller José Clemente Orozco,
Mexico City
Reproduction: Offset, 46,5 × 61,5 cm
Unesco Archives: O.74-4
Shorewood Litho, Inc.
Shorewood Publishers, Inc., New York, $1

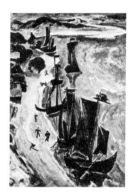

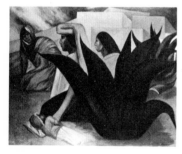

1011 OROZCO

VILLAGE MEXICAIN / MEXICAN VILLAGE
PUEBLO MEXICANO
Huile sur toile, 76,2 × 94 cm
The Detroit Institute of Arts, Detroit, Michigan
Reproduction: Phototypie, 51 × 62,8 cm
Unesco Archives: O.74-3
Arthur Jaffé Heliochrome Co.
The Twin Editions, Greenwich, Connecticut, $12

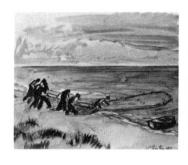

1012 OSTROUHOV, Il'ja Semenovic
Moskva, SSSR, 1858–1929
SIVERKO. 1890
Huile sur toile, 85 × 119 cm
Gosudarstvennaja Tret'jakovskaja galereja,
Moskva
Reproduction: Typographie, 39 × 53,7 cm
Unesco Archives: 0.852-1
Tipografija N.3
Izogiz, Moskva, 20 kopecks

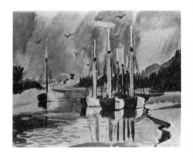

1013 PASMORE, Victor
Chelsham, United Kingdom, 1908
LE CALME DU FLEUVE: LA TAMISE À CHISWICK
THE QUIET RIVER: THE THAMES AT CHISWICK
EL RÍO TRANQUILO: EL TÁMESIS EN CHISWICK.
1943–1944
Huile sur toile, 76 × 101,5 cm
The Tate Gallery, London

Reproduction: Typographie, 38 × 50,8 cm
Unesco Archives: P.283-1
Fine Art Engravers Ltd.
The Tate Gallery Publications Department, London,
£0.90

1014 PECHSTEIN, Max
Zwickau, Deutschland, 1881
Berlin, Deutschland, 1955
LE RETOUR DES BARQUES / THE RETURN OF THE BOA
BOTES DE VUELTA. 1919
Huile sur toile, 89 × 63 cm
Staatliche Galerie Moritzburg, Halle, Saale,
Bundesrepublik Deutschland

Reproduction: Phototypie, 60 × 41 cm
Unesco Archives: P.364-8
Grafischer Großbetrieb Völkerfreundschaft
VEB Verlag der Kunst, Dresden, DM 31

1015 PECHSTEIN
PÊCHEURS AU BORD DE LA MER
FISHERMEN ON THE SHORE
PESCADORES A LA ORILLA DEL MAR. 1922
Aquarelle, 47,2 × 56,8 cm
Kunstsammlungen, Düsseldorf

Reproduction: Phototypie, 47,2 × 58,8 cm
Unesco Archives: P.364-3
Süddeutsche Lichtdruckanstalt Kruger & Co.
Verlag F. Bruckmann KG, München, DM 45

1016 PECHSTEIN
BATEAUX SUR LE CANAL / BOATS ON THE CANAL
BARCOS EN EL CANAL. 1923
Aquarelle, 49,6 × 62,4 cm
Nationalgalerie, Berlin

Reproduction: Phototypie, 47,5 × 59,5 cm
Unesco Archives: P.364-2
Graphische Kunstanstalten E. Schreiber
Verlag F. Bruckmann KG, München, DM 45

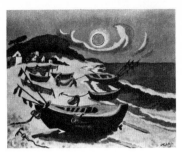

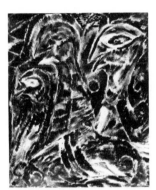

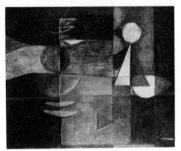

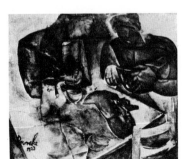

1017 PECHSTEIN
LE SOLEIL SUR UNE PLAGE DE LA MER BALTIQUE
SUN ON BALTIC BEACH
EL SOL SOBRE UNA PLAYA DEL MAR BÁLTICO. 1952
Huile sur toile, 79,4 × 99 cm
Collection University of Arizona, Tucson, Arizona

Reproduction: Lithographie, 56,8 × 70,8 cm
Unesco Archives: P.364-5
Smeets Lithographers
New York Graphic Society Ltd., Greenwich,
Connecticut, $15

Reproduction: Offset, 44 × 56 cm
Unesco Archives: P.364-5b
Buchdruckerei Mengis & Sticher
Kunstkreis-Verlag AG, Luzern, 13,50 FS

1018 PEDERSEN, Carl-Henning
København, Danmark, 1913
LES OISEAUX BLEUS / THE BLUE BIRDS
LOS PÁJAROS AZULES. 1962
Huile sur toile, 118 × 98 cm
Collection particulière

Reproduction: Héliogravure, 80 × 67 cm
Unesco Archives: P.371-1
Roto-Sadag SA
New York Graphic Society Ltd., Greenwich,
Connecticut (by arrangement with Unesco:
"Unesco Art Popularization Series"), $15

1019 PEDRO, Luis Martinez
La Habana, Cuba, 1910
ESPACE BLEU / BLUE HORIZON / ESPACIO
AZUL. 1952
Huile sur toile, 63,5 × 76,2 cm
Collection particulière, New York

Reproduction: Phototypie, 63,5 × 76 cm
Unesco Archives: P.372-1
Arthur Jaffé Heliochrome Co.
New York Graphic Society Ltd., Greenwich,
Connecticut, (by arrangement with Unesco:
"Unesco Art Popularization Series"), $15

1020 PERMEKE, Constant
Anvers, Belgique, 1886
Ostende, Belgique, 1952
LE PAIN NOIR / THE BROWN BREAD
EL PAN MORENO. 1923
Huile sur toile, 127 × 150 cm
Collection G. Vanderhaegen, Gand

Reproduction: Typographie, 22 × 26,1 cm
Unesco Archives: P.451-5
Imprimerie Laconti
Fondation Cultura, Bruxelles, 15 FB

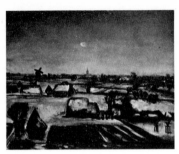

1021 PERMEKE

VUE D'AERTRIJKE / VIEW AT AERTRIJKE
VISTA DE AERTRIJKE. c. 1930
Huile sur toile, 100 × 120 cm
Stedelijk Museum, Amsterdam

Reproduction: Lithographie, 53 × 64 cm
Unesco Archives: P.451-12
Smeets Lithographers
Stedelijk Museum, Amsterdam, 13,75 fl.

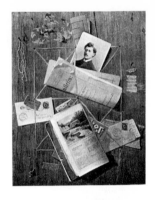

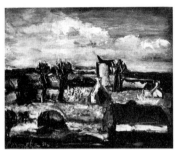

1022 PERMEKE

PAYSAGE / LANDSCAPE / PAISAJE. 1931
Huile sur toile, 98 × 118 cm
Musée royal des beaux-arts, Anvers

Reproduction: Typographie, 44,9 × 55 cm
Unesco Archives: P.451-10
Imprimerie Malvaux
Fonds commun des musées de l'État, Bruxelles,
100 FB

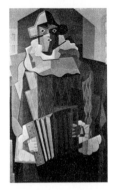

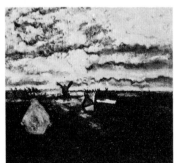

1023 PERMEKE

L'AUBE / DAWN / EL ALBA. 1935
Huile sur toile, 190 × 203 cm
Collection Baronne A. de Rothschild, Paris

Reproduction: Typographie, 22 × 24,1 cm
Unesco Archives: P.451-8
Imprimerie Laconti
Fondation Cultura, Bruxelles, 15 FB

1024 PETO, John Frederick
Philadelphia, Pennsylvania, USA, 1854
Island Heights, New Jersey, USA, 1907

LA BOUTIQUE DU PAUVRE HOMME
THE POOR MAN'S STORE
LA TIENDA DEL POBRE HOMBRE. 1885
Huile sur toile et bois, 91,5 × 64,8 cm
Museum of Fine Arts, Boston, Massachusetts

Reproduction: Offset lithographie, 58,5 × 42 cm
Unesco Archives: P.492-2
Smeets Lithographers
Harry N. Abrams, Inc., New York, $5.95

1025 PETO

LE PORTE-LETTRE / LETTER RACK
EL SUJETACARTAS. 1885
Huile sur toile, 59,7 × 49,5 cm
The Metropolitan Museum of Art, New York

Reproduction: Offset lithographie, 64 × 51,5 cm
Unesco Archives: P.492-3
Shorewood Litho, Inc.
Shorewood Publishers, Inc., New York, $4

1026 PETTORUTI, Emilio
La Plata, Argentina, 1892
Paris, France, 1971
ARLEQUIN / HARLEQUIN / ARLEQUÍN. 1928
Huile sur toile, 135 × 70 cm
Museo Nacional de Bellas Artes, Buenos Aires

Reproduction: Offset, 47 × 27,7 cm
Unesco Archives: P.4995-1
A. Colombo
Asosiación Amigos del Museo Nacional de Bellas Artes, Buenos Aires, US$1

1027 PETTORUTI

SOLEIL ARGENTIN / ARGENTINE SUN
SOL ARGENTINO. 1945
Huile sur toile, 99,5 × 68,5 cm
Museo Nacional de Bellas Artes, Buenos Aires

Reproduction: Offset, 34,5 × 23 cm
Unesco Archives: P.4995-2
Platt Establecimientos Graficos S.A.C.I.
Fiat Concord S.A.I.C., Buenos Aires, US$1

1028 PHILLIPS, Peter
Birmingham, United Kingdom, 1939
ILLUSION DU HASARD Nº 4 / RANDOM ILLUSION, NO. 4
ILUSIÓN DEL AZAR, N.º 4. 1968
Acrylique et détrempe sur toile, 199 × 340 cm
The Tate Gallery, London

Reproduction: Offset lithographie, 43,5 × 74 cm
Unesco Archives: P.562-1
Beric Press Ltd.
The Tate Gallery Publications Department, London, £1.80

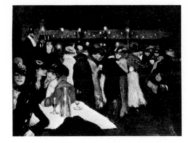

1029 PICASSO, Pablo
Málaga, España, 1881
Mougins, France, 1973

LE MOULIN DE LA GALETTE. 1900
Huile sur toile, 89 × 116 cm
Collection J. K. Thannhauser, New York

Reproduction: Phototypie, 54,5 × 71 cm
Unesco Archives: P.586-141
The Pallas Gallery Ltd., London, £3.50

Reproduction: Offset lithographie, 46,4 × 62,3 cm
Unesco Archives:P.586-141b
Shorewood Litho, Inc.
Shorewood Publishers, Inc., New York, $4

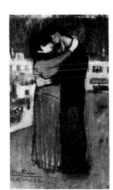

1030 PICASSO

AMANTS DANS LA RUE / LOVERS IN THE STREET
AMANTES EN LA CALLE. 1900
Pastel, 59 × 35 cm
Musée Picasso, Barcelona

Reproduction: Phototypie et pochoir, 48 × 29 cm
Unesco Archives: P.586-187
Daniel Jacomet & Cie
Éditions Artistiques et Documentaires, Paris, 60 F

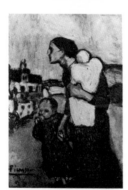

1031 PICASSO

LA MÈRE / THE MOTHER / LA MADRE. 1901
Huile sur panneau, 74,9 × 51,5 cm
City Art Museum of St. Louis, St. Louis, Missouri

Reproduction: Phototypie, 61,2 × 41,9 cm
Unesco Archives: P.586-6
Arthur Jaffé Heliochrome Co.
The Twin Editions, Greenwich, Connecticut, $12

Reproduction: Offset lithographie, 55 × 37,9 cm
Unesco Archives: P.586-6c
J. M. Monnier
F. Hazan, Paris, 35 F

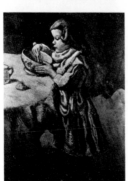

1032 PICASSO

LE GOURMAND / THE GOURMET
EL GOLOSO. 1901
Huile sur toile, 91,5 × 68,6 cm
National Gallery of Art, Washington
(Chester Dale Collection)

Reproduction: Lithographie, 71,4 × 52,4 cm
Unesco Archives: P.586-16b
R.R. Donnelley & Sons Co.
New York Graphic Society Ltd., Greenwich, Connecticut, $15

Reproduction: Lithographie, 50,9 × 37,5 cm
Unesco Archives: P.586-16
R. R. Donnelley & Sons Co.
New York Graphic Society Ltd., Greenwich, Connecticut, $7.50

249

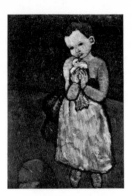

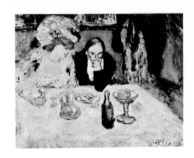

1033 . PICASSO

L'ENFANT AU PIGEON / CHILD WITH A DOVE
LA NIÑA DEL PICHÓN. 1901
Huile sur toile, 73 × 53,3 cm
Collection The Dowager Lady Aberconway,
London

Reproduction: Phototypie, 72 × 52,3 cm
Unesco Archives: P.586-27
Chiswick Press, Eyre & Spottiswoode, Ltd.
The Pallas Gallery Ltd., London, £3.00

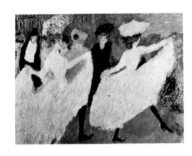

1034 PICASSO

PORTRAIT DE FEMME / PORTRAIT OF A WOMAN
RETRATO DE MUJER. 1901
Huile sur toile, 51 × 33 cm
Rijksmuseum Kröller-Müller, Otterlo

Reproduction: Typographie, 32,8 × 20,5 cm
Unesco Archives: P.586-41b
Drukkerij Ando
Kröller-Müller Stichting, Otterlo, 3 fl.

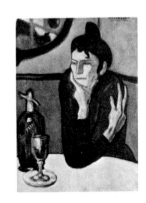

1035 PICASSO

PORTRAIT DE JAIME SABARTES
PORTRAIT OF JAIME SABARTES
RETRATO DE JAIME SABARTES. 1901
Huile sur toile, 82 × 66 cm
Gosudarstvennyj muzej izobraziteľnyh iskusstv
imeni A.S. Puškina, Moskva

Reproduction: Offset lithographie, 64,5 × 51,4 cm
Unesco Archives: P.586-171
Shorewood Litho, Inc.
Shorewood Publishers, Inc., New York, $4

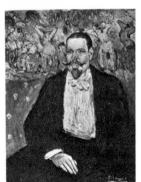

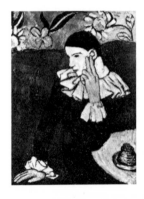

1036 PICASSO

PORTRAIT DE M. GUSTAVE COQUIOT
PORTRAIT OF MR. GUSTAVE COQUIOT
RETRATO DEL SEÑOR GUSTAVE COQUIOT. c. 1901
Huile sur toile, 100 × 80 cm
Musée national d'art moderne, Paris

Reproduction: Offset lithographie, 53,5 × 42,5 cm
Unesco Archives: P.586-156
Shorewood Litho, Inc.
Shorewood Publishers, Inc., New York, $1

1037 PICASSO

LES SOUPEURS. 1901
Huile sur toile, 46,5 × 61 cm
Museum of Fine Arts, Boston, Massachusetts

Reproduction: Offset lithographie, 41,5 × 54 cm
Unesco Archives: P.586-119
Shorewood Litho, Inc.
Shorewood Publishers, Inc., New York, $4

1038 PICASSO

LE BAL TABARIN. 1901
Huile sur toile, 46 × 61 cm
Collection particulière, Genève

Reproduction: Offset, 43 × 57 cm
Unesco Archives: P.586-145
Paul Salomonsen
Euro-Grafica, København, 20 kr.

1039 PICASSO

LA BUVEUSE D'ABSINTHE (L'APÉRITIF)
THE ABSINTH DRINKER
LA BEBEDORA DE AJENJO. 1901
Huile sur toile, 73 × 54 cm
Gosudarstvennyj Ermitaz, Leningrad

Reproduction: Phototypie, 54 × 40 cm
Unesco Archives: P.586-121
Grafischer Großbetrieb Völkerfreundschaft
VEB Verlag der Kunst, Dresden, DM 24

1040 PICASSO

ARLEQUIN AU CAFÉ / HARLEQUIN AT THE CAFÉ
ARLEQUÍN EN EL CAFÉ. 1901
Huile sur toile, 84 × 63 cm
Collection particulière,
Philadelphia, Pennsylvania

Reproduction: Héliogravure, 57 × 42 cm
Unesco Archives: P.586-32
Braun & Cⁱᵉ
Éditions Braun, Paris, 33 F

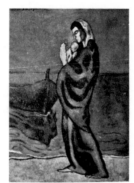

1041 PICASSO

COURSES DE TAUREAUX / BULLFIGHTS
CORRIDAS DE TOROS. 1901
Huile sur toile
Collection particulière

Reproduction: Héliogravure, 45,8 × 55 cm
Unesco Archives: P.586-99
Braun & Cⁱᵉ
Éditions Braun, Paris, 33 F

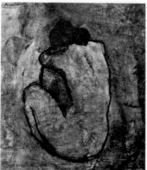

1042 PICASSO

MÈRE ET ENFANT AU BORD DE LA MER
MOTHER AND CHILD BY THE SEA
MADRE E HIJO AL BORDE DEL MAR. 1902
Huile sur toile, 83,2 × 59,7 cm
Collection particulière, USA

Reproduction: Lithographie, 63,5 × 45,7 cm
Unesco Archives: P.586-180
Ford Shapland & Co. Ltd.
Athena Reproductions, London, £1.80

1043 PICASSO

NU DE DOS ASSIS
SEATED NUDE FROM THE BACK
DESNUDO SENTADO DE ESPALDAS. 1902
Huile sur toile
Collection particulière, Paris

Reproduction: Offset lithographie, 56 × 49 cm
Unesco Archives: P.586-168
Behrndt & Co. A/S
Minerva Reproduktioner, København, 24,50 kr.

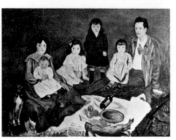

1044 PICASSO

LA FAMILLE SOLER / THE SOLER FAMILY
LA FAMILIA SOLER. 1903
Huile sur toile, 150 × 200 cm
Musée des beaux-arts, Liège

Reproduction: Typographie, 15,6 × 21 cm
Unesco Archives: P.586-120
Leemans & Loiseau SA
Fondation Cultura, Bruxelles, 15 FB

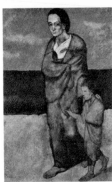

1045 PICASSO

MATERNITÉ / MATERNITY / MATERNIDAD
Gouache, 45,9 × 30,9 cm
Collection particulière

Reproduction: Phototypie et pochoir,
45,9 × 30,9 cm
Unesco Archives: P.586-70
Daniel Jacomet & C^ie
*Éditions Artistiques et documentaires,
Paris,* 50 F

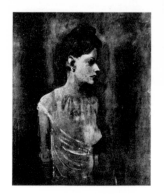

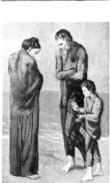

1046 PICASSO

LA TRAGÉDIE / THE TRAGEDY / LA TRAGEDIA. 1903
Huile sur toile, 105,5 × 69 cm
National Gallery of Art, Washington
(Chester Dale Collection)

Reproduction: Offset, 65 × 43 cm
Unesco Archives: P.586-94d
Ford Shapland & Co., Ltd.
Athena Reproductions, London, £1.80

Reproduction: Phototypie, 61 × 39 cm
Unesco Archives: P.586-94b
Arthur Jaffé Heliochrome Co.
*New York Graphic Society Ltd., Greenwich,
Connecticut,* $12

Reproduction: Offset lithographie, 58.5 × 38 cm
Unesco Archives: P.586-94c, Smeets Lithographers
Harry N. Abrams, Inc., New York, $5.95

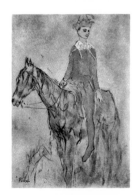

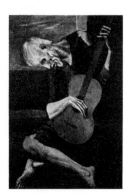

1047 PICASSO

LE VIEUX GUITARISTE / THE OLD GUITARIST
EL VIEJO GUITARRISTA. 1903
Huile sur panneau, 122,2 × 82,4 cm
The Art Institute of Chicago, Chicago, Illinois

Reproduction: Phototypie, 76,2 × 51,5 cm
Unesco Archives: P.586-112
Arthur Jaffé Heliochrome Co.
*New York Graphic Society Ltd., Greenwich,
Connecticut,* $18

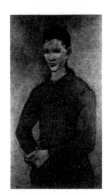

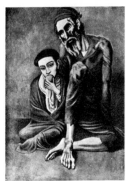

1048 PICASSO

VIEUX MENDIANT ET JEUNE GARÇON
(LE VIEUX JUIF) / OLD BEGGAR AND YOUNG
BOY / MENDIGO VIEJO Y MUCHACHO. 1903
Huile sur toile, 125 × 92 cm
Gosudarstvennyj muzej izobrazitel'nyh iskusstv
imeni A.S. Puskina, Moskva

Reproduction: Typographie, 48,5 × 34,7 cm
Unesco Archives: P.586-135
Pervaja Obrazcovaja tipografija
Izogiz, Moskva, 20 kopecks

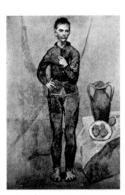

1049 PICASSO

FEMME EN CHEMISE / WOMAN IN A CHEMISE
MUJER EN CAMISA. c. 1905
Huile sur toile, 72,5 × 60 cm
The Tate Gallery, London

Reproduction: Typographie, 45,6 × 37,5 cm
Unesco Archives: P.586-11
Balding and Mansell Ltd.
*The Tate Gallery Publications Department,
London, £0.67½*

1050 PICASSO

CLOWN À CHEVAL / HARLEQUIN ON
HORSEBACK / ARLEQUÍN A CABALLO. 1904
Huile sur carton, 100 × 69 cm
Collection Henry L. Mermod, Lausanne

Reproduction: Héliogravure, 61,3 × 42 cm
Unesco Archives: P.586-42b
Roto-Sadag SA
*New York Graphic Society Ltd., Greenwich,
Connecticut, $15*

Reproduction: Héliogravure, 35,5 × 24,2 cm
Unesco Archives: P.586-42c
Roto-Sadag SA
*New York Graphic Society Ltd., Greenwich,
Connecticut, $3*

1051 PICASSO

GARÇON EN BLEU / BLUE BOY
MUCHACHO EN AZUL. 1905
Gouache, 100,3 × 57,1 cm
Collection Mr. and Mrs. Edward M. M. Warburg,
New York

Reproduction: Phototypie, 61,1 × 34,1 cm
Unesco Archives: P.586-10
Kunstanstalt Max Jaffé
*New York Graphic Society Ltd., Greenwich,
Connecticut, $12*

1052 PICASSO

BATELEUR À LA NATURE MORTE
(SALTIMBANQUE) / JUGGLER WITH STILL LIFE
TITIRITERO Y BODEGÓN. 1905
Gouache sur carton, 98 × 68 cm
National Gallery of Art, Washington
(Chester Dale Collection)

Reproduction: Phototypie, 73,5 × 50,8 cm
Unesco Archives: P.586-19
Arthur Jaffé Heliochrome Co.
*New York Graphic Society Ltd., Greenwich,
Connecticut, $16*

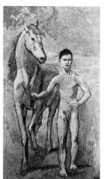

1053 PICASSO

LE MENEUR DE CHEVAL / BOY LEADING A HORSE
NIÑO LLEVANDO UN CABALLO. 1905
Huile sur toile, 220,3 × 130,6 cm
The Museum of Modern Art, New York
(Gift of William S. Paley)

Reproduction: Phototypie, 71,1 × 41,9 cm
Unesco Archives: P.586-4b
Arthur Jaffé Heliochrome Co.
The Museum of Modern Art, New York, $6.50

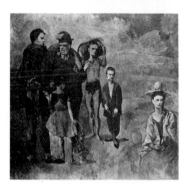

1054 PICASSO

FAMILLE DE SALTIMBANQUES
FAMILY OF SALTIMBANQUES
FAMILIA DE SALTIMBANQUIS. 1905
Huile sur toile, 213,4 × 229,6 cm
National Gallery of Art, Washington
(Chester Dale Collection)

Reproduction: Phototypie, 61,5 × 65,7 cm
Unesco Archives: P.586-23
Arthur Jaffé Heliochrome Co.
Aaron Ashley Inc., Yonkers, New York, $15

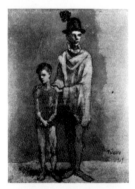

1055 PICASSO

COMÉDIEN ET ENFANT / COMEDIAN AND CHILD
EL CÓMICO Y EL NIÑO. 1905
Gouache sur carton, 71,1 × 53,4 cm
Collection Stephen C. Clark, New York

Reproduction: Phototypie, 66,1 × 48,5 cm
Unesco Archives: P.586-28
Meriden Gravure Co.
*New York Graphic Society Ltd., Greenwich,
Connecticut, $12*

Reproduction: Héliogravure, 35,5 × 24,8 cm
Unesco Archives: P.586-28b
Roto-Sadag SA
*New York Graphic Society Ltd., Greenwich,
Connecticut, $3*

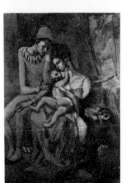

1056 PICASSO

FAMILLE D'ACROBATES AVEC SINGE
FAMILY OF ACROBATS WITH MONKEY
TITIRITEROS CON SU MONO. 1905
Gouache sur carton, 101,5 × 73 cm
Konstmuseet, Göteborg, Sverige

Reproduction: Phototypie, 71,1 × 51,4 cm
Unesco Archives: P.586-45c
Kunstanstalt Max Jaffé
The Pallas Gallery Ltd., London £2.50

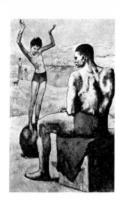

1057 PICASSO

ACROBATE À LA BOULE / YOUNG GIRL ON A BALL
MUCHACHA SOBRE LA BOLA. 1905
Huile sur toile, 147 × 95 cm
Gosudarstvennyj muzej izobrazitel'nyh iskusstv
imeni A. S. Puškina, Moskva

Reproduction: Lithographie, 61 × 38,4 cm
Unesco Archives: P.586-109b
Smeets Lithographers
The Pallas Gallery Ltd., London, £1.50

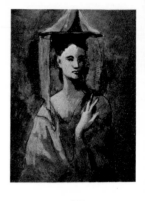

1058 PICASSO

MATERNITÉ / MATERNITY / MATERNIDAD. 1905
Pastel
Collection particulière, Paris

Reproduction: Offset lithographie, 48,7 × 37,5 cm
Unesco Archives: P.586-51c
J. M. Monnier
F. Hazan, Paris, 35 F

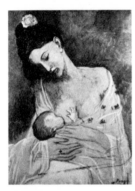

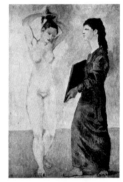

1059 PICASSO

MÈRE ET ENFANT / MOTHER AND CHILD
MADRE Y NIÑO. 1905
Huile sur toile, 90 × 70 cm
Collection particulière, Zürich

Reproduction: Phototypie, 70 × 54,5 cm
Unesco Archives: P.586-62
Graphische Kunstanstalten F. Bruckmann KG
Verlag F. Bruckmann KG, München, DM 55

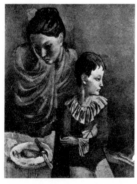

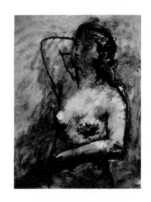

1060 PICASSO

NU AU PICHET / A GIRL WITH A JUG
DESNUDO CON CÁNTARO. 1905
Huile sur toile, 100 × 81 cm
Collection particulière

Reproduction: Phototypie, 66,6 × 53,8 cm
Unesco Archives: P.586-100
Ganymed Press London Ltd.
Ganymed Press London Ltd., London, £3.50.

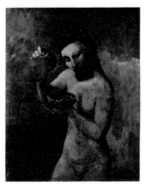

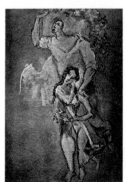

1061 PICASSO

LA FEMME DE MAJORQUE
THE WOMAN FROM MAJORCA
LA MUJER DE MALLORCA. 1905
Gouache sur carton, 67 × 51 cm
Gosudarstvennyj muzej izobrazietel'nyh iskusstv
imeni A.S. Puškina, Moskva

Reproduction: Phototypie, 55 × 41 cm
Unesco Archives: P.586-169
Grafischer Großbetrieb Völkerfreundschaft
VEB Verlag der Kunst, Dresden, DM 24

1062 PICASSO

LA TOILETTE. 1906
Huile sur toile, 151 × 100,5 cm
Albright-Knox Art Gallery, Buffalo, New York

Reproduction: Phototypie, 71 × 47 cm
Unesco Archives: P.586-139
Kunstanstalt Max Jaffé
The Pallas Gallery Ltd., London, £3.50

1063 PICASSO

TORSE DE FEMME / NUDE — HALF-LENGHT
TORSO DE MUJER
Huile sur toile, 100 × 80 cm
Musée national d'art moderne, Paris

Reproduction: Héliogravure, 61 × 48 cm
Unesco Archives: P.586-124b
Roto-Sadag SA
*New York Graphic Society Ltd., Greenwich,
Connecticut,* $10

Reproduction: Héliogravure, 44,5 × 35,5 cm
Unesco Archives: P.586-124
Draeger Frères
Société ÉPIC, Montrouge, 14 F

1064 PICASSO

COMPOSITION: PAYSANS
COMPOSITION: PEASANTS
COMPOSICIÓN: ALDEANOS. 1906
Gouache, 69 × 47 cm
Collection Jean Walter — Paul-Guillaume, Paris

Reproduction: Offset lithographie, 66,7 × 46,4 cm
Unesco Archives: P.586-173
Shorewood Litho, Inc.
Shorewood Publishers, Inc., New York, $4

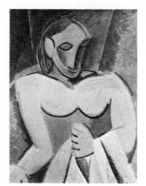

1065 PICASSO

NU À LA SERVIETTE / NUDE WITH A TOWEL
DESNUDO CON UNA TOALLA. 1907
Huile sur toile, 116 × 90 cm
Collection Signora Perrone, Roma

Reproduction: Phototypie, 71 × 55 cm
Unesco Archives: P.586-123
Kunstanstalt Max Jaffé
The Pallas Gallery Ltd., London, £3.50

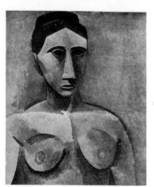

1066 PICASSO

LES DEMOISELLES D'AVIGNON. 1907
Huile sur toile, 244 × 234 cm
The Museum of Modern Art, New York
(Acquired through the Lillie P. Bliss Bequest)

Reproduction: Héliogravure, 58,5 × 56 cm
Unesco Archives: P.586-182
Drukkerij Johan Enschede en Zonen
The Museum of Modern Art, New York, $5

Reproduction: Phototypie, 49 × 47 cm
Unesco Archives: P.586-182b
Grafischer Großbetrieb Völkerfreundschaft
VEB Verlag der Kunst, Dresden, DM 24

1067 PICASSO

TORSE DE FEMME / BUST OF A WOMAN
TORSO DE MUJER. 1908
Huile sur toile, 73 × 60 cm
Národní galerie, Praha

Reproduction: Typographie, 53,5 × 44 cm
Unesco Archives: P.586-122
Knihtisk
*Odeon, nakladatelství krásné literatury
a umění, Praha,* 16 Kčs

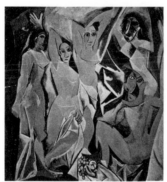

1068 PICASSO

NATURE MORTE (CARAFON ET TROIS BOLS)
STILL LIFE WITH METAL VESSELS
NATURALEZA MUERTA CON JARRO Y VASOS DE
HOJALATA. 1908
Huile sur carton, 66 × 50,5 cm
Gosudarstvennyj Ermitaž, Leningrad

Reproduction: Phototypie, 52 × 40 cm
Unesco Archives: P.586-137
Grafischer Großbetrieb Völkerfreundschaft
VEB Verlag der Kunst, Dresden, DM 24

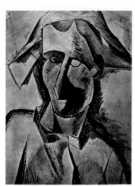

1069 PICASSO

TÊTE D'UN ARLEQUIN / HEAD OF A
HARLEQUIN / CABEZA DE UN ARLEQUÍN. 1908
Gouache, 62 × 47,5 cm
Národni galerie, Praha
Reproduction: Offset lithographie, 61 × 46,3 cm
Unesco Archives: P.586-175
Shorewood Litho, Inc.
Shorewood Publishers, Inc., New York, $4

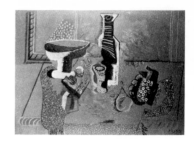

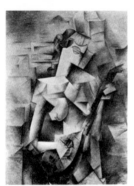

1070 PICASSO

JEUNE FILLE À LA MANDOLINE
GIRL WITH A MANDOLINE
MUCHACHA CON UNA MANDOLINA. 1910
Huile sur toile, 100,3 × 73,7 cm
Collection particulière, New York
Reproduction: Phototypie, 59,7 × 43,8 cm
Unesco Archives: P.586-84
Ganymed (Berlin) Graphische Anstalt
The Pallas Gallery Ltd., London, £4.00

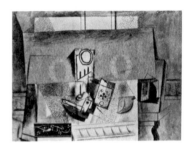

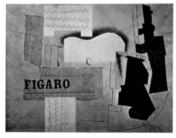

1071 PICASSO

GUITARE, VERRE ET BOUTEILLE
GUITAR, GLASS AND BOTTLE
GUITARRA, VASO Y BOTELLA. 1912
Dessin et papiers collés, 62,5 × 47 cm
The Tate Gallery, London
Reproduction: Offset lithographie, 31,8 × 42,5 cm
Unesco Archives: P.586-148
The Curwen Press Ltd.
*The Tate Gallery Publications Department,
London*, £1.57½

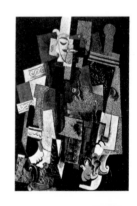

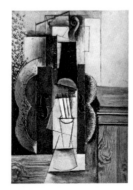

1072 PICASSO

LE VIOLON / THE VIOLIN / EL VIOLÍN. 1913
Huile sur toile, 64 × 45 cm
Kunstmuseum, Bern
(Hermann Rupf Stiftung)
Reproduction: Offset, 57 × 41 cm
Unesco Archives: P.586-144
Knud Hansen
Euro-Grafica, København, 20 kr.

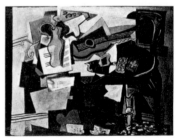

1073 PICASSO

NATURE MORTE VERTE / GREEN STILL LIFE
BODEGÓN VERDE. 1914
Huile sur toile, 59,7 × 79,4 cm
The Museum of Modern Art, New York
(Lillie P. Bliss Collection)
Reproduction: Héliogravure, 56,4 × 76,6 cm
Unesco Archives: P.586-5b
Braun & Cⁱᵉ
Graphic Arts Unlimited, Inc., New York, $12
Reproduction: Écran de soie, 48,7 × 66,7 cm
Unesco Archives: P.586-5
Albert Urban Studio
The Museum of Modern Art, New York, $7.50

1074 PICASSO

NATURE MORTE AU PAPIER PEINT ROUGE
STILL LIFE WITH RED WALLPAPER
NATURALEZA MUERTA CON FONDO ROJO. 1914
Huile sur toile, 51,4 × 66,3 cm
Anciennement collection Flechtheim, Berlin
Reproduction: Phototypie, 34,2 × 44,4 cm
Unesco Archives: P.586-63
Verlag Franz Hanfstaengl
Verlag Franz Hanfstaengl, München, DM 45

1075 PICASSO

L'HOMME À LA PIPE / MAN WITH A PIPE
EL HOMBRE DE LA PIPA. 1915
Huile sur toile, 130 × 89,5 cm
The Art Institute of Chicago, Chicago, Illinois
Reproduction: Offset lithographie, 67,3 × 45,7 cm
Unesco Archives: P.586-170
Smeets Lithographers
Artistic Picture Publishing Co., Inc., New York,
$7.50

1076 PICASSO

NATURE MORTE / STILL LIFE
NATURALEZA MUERTA. 1918
Huile sur toile, 96,5 × 130,2 cm
National Gallery of Art, Washington
(Chester Dale Collection)
Reproduction: Phototypie, 46 × 61,1 cm
Unesco Archives: P.586-12
Arthur Jaffé Heliochrome Co.
*New York Graphic Society Ltd., Greenwich,
Connecticut,* $10

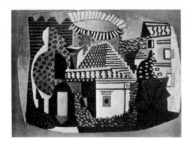

1077 PICASSO

PAYSAGE / LANDSCAPE / PAISAJE. 1920
Huile sur toile, 51 × 68 cm
Collection de l'artiste
Reproduction: Phototypie, 51 × 70,5 cm
Unesco Archives: P.586-79
Verlag Franz Hanfstaengl
Verlag Franz Hanfstaengl, München, DM 75

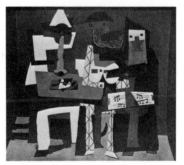

1078 PICASSO

GUITARE, BOUTEILLE ET COMPOTIER
GUITAR, BOTTLE AND FRUIT BOWL
GUITARRA, BOTELLA Y COMPOTERA. 1921
Huile sur toile, 100 × 90 cm
Collection particulière, Paris
Reproduction: Offset lithographie, 42 × 38 cm
Unesco Archives: P.586-75
J.M. Monnier
F. Hazan, Paris, 35 F

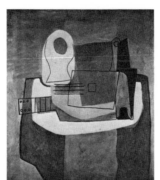

1079 PICASSO

TROIS MUSICIENS / THREE MUSICIANS
TRES MÚSICOS. 1921
Huile sur toile, 200,7 × 222,9 cm
The Museum of Modern Art, New York
(Mrs. Simon Guggenheim Fund)
Reproduction: Phototypie, 53,5 × 58,4 cm
Unesco Archives: P.586-78
Arthur Jaffé Heliochrome Co.
The Museum of Modern Art, New York, $6

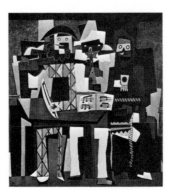

1080 PICASSO

LES TROIS MUSICIENS / THE THREE MUSICIANS
LOS TRES MÚSICOS. 1921
Huile sur toile, 205 × 186 cm
Philadelphia Museum of Art, Philadelphia,
Pennsylvania
Reproduction: Offset lithographie, 49,5 × 45,7 cm
Unesco Archives: P.586-146b
Smeets Lithographers
Harry N. Abrams, Inc., New York, $5.95
Reproduction: Offset, 48,5 × 45 cm
Unesco Archives: P.586-146
Paul Salomonsen
Euro-Grafica, København, 20 kr.

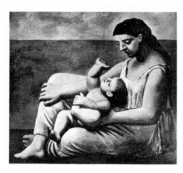

1081 PICASSO

MÈRE ET ENFANT / MOTHER AND CHILD
MADRE Y NIÑO. 1921
Huile sur toile, 143,6 × 162,6 cm
The Art Institute of Chicago, Chicago, Illinois

Reproduction: Héliogravure, 63 × 71 cm
Unesco Archives: P.586-142
Roto-Sadag SA
New York Graphic Society Ltd., Greenwich,
Connecticut, $16

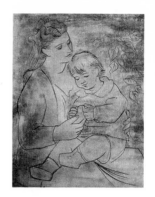

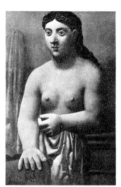

1082 PICASSO

FEMME A MI-CORPS / YOUNG GIRL SEATED
BUSTO DE MUJER. 1921
Huile sur toile, 132 × 83 cm
Národní galerie, Praha

Reproduction: Offset lithographie, 61,5 × 41,3 cm
Unesco Archives: P.586-157
Shorewood Litho, Inc.
Shorewood Publishers, Inc., New York, $1

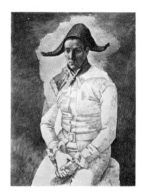

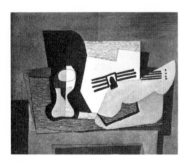

1083 PICASSO

NATURE MORTE À LA GUITARE
STILL LIFE WITH GUITAR
NATURALEZA MUERTA CON GUITARRA. 1922
Huile sur toile, 83 × 102,5 cm
Collection particulière, Paris

Reproduction: Offset lithographie, 37 × 45 cm
Unesco Archives: P.586-76
J. M. Monnier
F. Hazan, Paris, 35 F

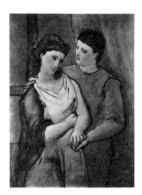

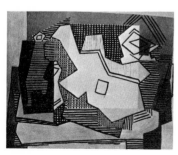

1084 PICASSO

NATURE MORTE / STILL LIFE
NATURALEZA MUERTA. 1922
Huile sur toile, 81,6 × 100,3 cm
The Art Institute of Chicago, Chicago, Illinois

Reproduction: Phototypie, 50,8 × 41,2 cm
Unesco Archives: P.586-81
Arthur Jaffé Heliochrome Co.
Arthur Jaffé Inc., New York, $7.50

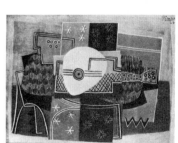

1085 PICASSO

MÈRE ET ENFANT / MOTHER AND CHILD
MADRE Y NIÑO. 1922
Huile sur toile, 100,3 × 80 cm
Baltimore Museum of Art, Baltimore,
Maryland (Cone Collection)

Reproduction: Phototypie, 71 × 57 cm
Unesco Archives: P.586-89b
Arthur Jaffé Heliochrome Co.
*New York Graphic Society Ltd., Greenwich,
Connecticut,* $16

Reproduction: Offset lithographie, 40,6 × 50,8 cm
Unesco Archives: P.586-89
Shorewood Litho, Inc.
Shorewood Publishers, Inc., New York, $4

1086 PICASSO

ARLEQUIN / HARLEQUIN / ARLEQUÍN. 1923
Huile sur toile, 130 × 97 cm
Musée national d'art moderne, Paris

Reproduction: Offset, 54 × 40 cm
Unesco Archives: P.586-150
J. M. Monnier
F, Hazan, Paris, 35 F

1087 PICASSO

LES AMOUREUX / THE LOVERS / LOS ENAMORADOS. 1923
Huile sur toile, 130,1 × 97,1 cm
National Gallery of Art, Washington
(Chester Dale Collection)

Reproductions: Offset, 68,6 × 51 cm
Unesco Archives: P.586-30
Offset lithographie, 50,8 × 37,9 cm
Unesco Archives: P.586-30b
R. R. Donnelley & Sons Co.
*New York Graphic Society Ltd., Greenwich,
Connecticut,* $15, $7.50

Reproduction: Phototypie, 35,5 × 27,9 cm
Unesco Archives: P.586-30c
Arthur Jaffé Heliochrome Co.
*New York Graphic Society Ltd., Greenwich,
Connecticut,* $3

1088 PICASSO

NATURE MORTE À LA MANDOLINE
STILL LIFE WITH MANDOLINE / NATURALEZA
MUERTA CON UNA MANDOLINA. 1924
Huile sur tóile, 97,5 × 130 cm
Stedelijk Museum, Amsterdam
(Collection P. A. Regnault)

Reproduction: Lithographie, 43,4 × 58,2 cm
Unesco Archives: P.586-38
Smeets Lithographers
*New York Graphic Society Ltd., Greenwich,
Connecticut,* $10

1089 PICASSO

LE FILS DE L'ARTISTE EN PIERROT
PIERROT WITH MASK / PIERROT
(EL HIJO DEL ARTISTA). 1924
Huile sur toile, 130 × 97 cm
Collection de l'artiste

Reproduction: Lithographie, 53,4 × 39,7 cm
Unesco Archives: P.586-55
Amilcare Pizzi SpA
*New York Graphic Society Ltd., Greenwich,
Connecticut,* $7.50

Reproduction: Lithographie, 39 × 29 cm
Unesco Archives: P.586-55b
Amilcare Pizzi SpA
*New York Graphic Society Ltd., Greenwich,
Connecticut,* $3

1090 PICASSO

LE FILS DE L'ARTISTE EN ARLEQUIN
THE ARTIST' SON / EL HIJO DEL
ARTISTA DISFRAZADO DE ARLEQUÍN. 1924
Huile sur toile, 130 × 97 cm
Collection de l'artiste

Reproduction: Offset, 56 × 43,5 cm
Unesco Archives: P.586-57c
Säuberlin & Pfeiffer SA
Édition D. Rosset, Pully, 12 FS

Reproduction: Lithographie, 53,4 × 39,7 cm
Unesco Archives: P.586-57, Amilcare Pizzi SpA
*New York Graphic Society Ltd., Greenwich,
Connecticut,* $7.50

Reproduction: Lithographie, 39 × 29 cm
Unesco Archives: P.586-57b, Amilcare Pizzi SpA
*New York Graphic Society Ltd., Greenwich,
Connecticut,* $3

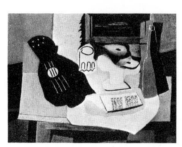

1091 PICASSO

GUITARE, VERRE ET COMPOTIER AVEC FRUITS
GUITAR, GLASS AND DISH WITH FRUIT
GUITARRA, VASO Y COMPOTERO CON FRUTAS
1924
Huile sur toile, 97 × 130 cm
Kunsthaus, Zürich

Reproduction: Phototypie, 42,7 × 57,3 cm
Unesco Archives: P.586-60
Kunstanstalt Max Jaffé,
*Kunstanstalt Max Jaffé, Wien;
Arthur Jaffé, Inc., New York,* $10

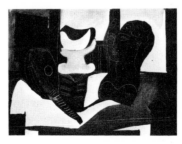

1092 PICASSO

NATURE MORTE À LA TÊTE ANTIQUE
STILL LIFE WITH ANTIQUE BUST
NATURALEZA MUERTA CON CABEZA ANTIGUA. 1925
Huile sur toile, 97 × 130 cm
Musée national d'art moderne, Paris

Reproduction: Phototypie, 37,7 × 50,8 cm
Unesco Archives: P.586-33
Kunstanstalt Max Jaffé
*Kunstanstalt Max Jaffé, Wien;
Arthur Jaffé, Inc., New York,* $7.50

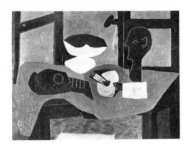

1093 PICASSO

NATURE MORTE AU BUSTE ET À LA PALETTE
STILL LIFE WITH BUST AND PALETTE
NATURALEZA MUERTA CON BUSTO Y PALETA. 1925.
Huile sur toile, 97 × 130 cm
Collection particulière, New York
Reproduction: Offset lithographie, 35 × 46 cm
Unesco Archives: P.586-77
J. M. Monnier
F. Hazan, Paris, 35 F

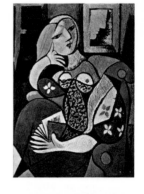

1094 PICASSO

FEMME AU TAMBOURIN
WOMAN WITH TAMBOURINE
MUJER CON TAMBORIL. 1925
Huile sur toile, 97 × 130 cm
Collection Jean Walter — Paul-Guillaume, Paris
Reproduction: Offset lithographie, 46,4 × 61,6 cm
Unesco Archives: P.586-174
Shorewood Litho, Inc.
Shorewood Publishers, Inc., New York, $4

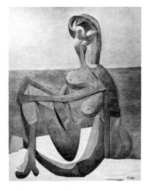

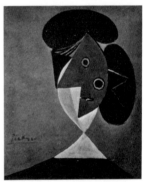

1095 PICASSO

BAIGNEUSE ASSISE AU BORD DE LA MER
SEATED BATHER / BAÑISTA SENTADA
A ORILLA DEL MAR. 1930
Huile sur toile, 163 × 129,5 cm
Museum of Modern Art, New York
(Mrs. Simon Guggenheim Fund)
Reproduction: Phototypie, 71 × 58 cm
Unesco Archives: P.586-140
Kunstanstalt Max Jaffé
The Pallas Gallery, London, £3.50

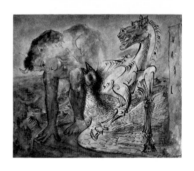

1096 PICASSO

JEUNE FILLE DEVANT UN MIROIR
GIRL BEFORE A MIRROR
LA NIÑA ANTE UN ESPEJO. 1932
Huile sur toile, 162,3 × 130,2 cm
The Museum of Modern Art, New York
(Gift of Mrs. Simon Guggenheim)
Reproduction: Phototypie, 70 × 56,5 cm
Unesco Archives: P.586-80
Verlag Franz Hanfstaengl
Verlag Franz Hanfstaengl, München, DM 75

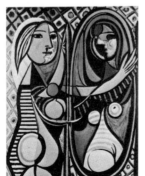

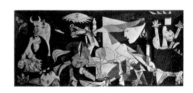

1097 PICASSO

FEMME AU LIVRE / WOMAN WITH BOOK
MUJER CON UN LIBRO. 1932
Huile sur toile, 129,5 × 96,5 cm
Collection particulière, USA

Reproduction: Héliogravure, 70,5 × 52 cm
Unesco Archives: P.586-178
Roto-Sadag SA
*New York Graphic Society Ltd., Greenwich,
Connecticut, $15*

1098 PICASSO

BUSTE DE FEMME / BUST OF A WOMAN
BUSTO DE MUJER. 1935
Huile sur toile, 65 × 54 cm
Collection particulière, Basel

Reproduction: Héliogravure, 56,5 × 47 cm
Unesco Archives: P.586-159
Braun & Cⁱᵉ
Éditions Braun, Paris, 33 F

1099 PICASSO

JEUNE FAUNE, CHEVAL, OISEAU
YOUNG FAUN, HORSE AND BIRD
JOVEN FAUNO, CABALLO Y PÁJARO. 1936
Encre de chine et gouache, 44,2 × 54,5 cm
Collection particulière

Reproduction: Offset, 28 × 34 cm
Unesco Archives: P.586-153
Braun & Cⁱᵉ
Éditions Braun, Paris, 20 F

1100 PICASSO

GUERNICA. 1937
Huile sur toile, 349,3 × 776,6 cm
The Museum of Modern Art, New York

Reproduction: Lithographie, 56 × 123 cm
Unesco Archives: P.586-54b
Smeets Lithographers
Stedelijk Museum, Amsterdam, 8,25 fl.

Reproduction: Lithographie, 40 × 90 cm
Unesco Archives: P.586-54c
Amilcare Pizzi SpA
*New York Graphic Society Ltd., Greenwich,
Connecticut, $12*

Reproduction: Phototypie, 40 × 90 cm
Unesco Archives: P.586-54d
Grafischer Großbetrieb Völkerfreundschaft
VEB Verlag der Kunst, Dresden, DM 31

Reproduction: Lithographie, 21,6 × 48,3
Unesco Archives: P.586-54
Amilcare Pizzi SpA
*New York Graphic Society Ltd., Greenwich,
Connecticut, $4*

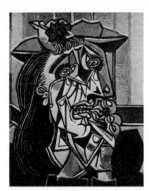

1101 PICASSO

LA FEMME QUI PLEURE / WOMAN IN TEARS
MUJER LLORANDO. 1937
Huile sur toile, 60 × 48,9 cm
Collection Sir Roland Penrose, London

Reproduction: Phototypie, 60 × 48,9 cm
Unesco Archives: P.586-85
Ganymed (Berlin) Graphische Anstalt
The Pallas Gallery Ltd., London, £4.00

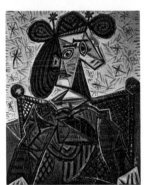

1102 PICASSO

FEMME ASSISE DANS UN FAUTEUIL
WOMAN SITTING IN AN ARMCHAIR
MUJER SENTADA EN UN SILLÓN. 1941
Huile sur toile, 81 × 65 cm
Kunstsammlung Nordrhein-Westfalen, Düsseldorf

Reproduction: Offset, 56 × 45 cm
Unesco Archives: P.586-191
Buchdruckerei Mengis & Sticher
Kunstkreis Verlag AG, Luzern, 13,50 FS

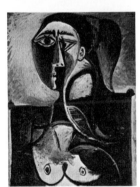

1103 PICASSO

FEMME NUE DANS UN FAUTEUIL
NUDE IN AN ARMCHAIR
MUJER DESNUDA EN UN SILLÓN.
Huile sur toile, 102 × 78 cm
Collection particulière

Reproduction: Héliogravure, 27 × 21 cm
Unesco Archives: P.586-185
Braun & Cⁱᵉ
Éditions Braun, Paris, 3,30 F

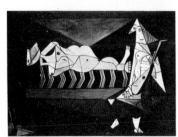

1104 PICASSO

L'AUBADE / AUBADE / LA ALBORADA. 1942
Huile sur toile, 195 × 265 cm
Musée national d'art moderne, Paris

Reproduction: Lithographie, 50,5 × 71 cm
Unesco Archives: P.586-181
Ford Shapland & Co., Ltd.
Athena Reproductions, London, £2.00

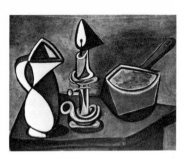

1105 PICASSO

LA CASSEROLE ÉMAILLÉE / THE ENAMEL SAUCEPAN
LA CACEROLA ESMALTADA. 1945
Huile sur toile, 83 × 105 cm
Musée national d'art moderne, Paris

Reproduction: Offset, 44 × 56,5 cm
Unesco Archives: P.586-35c
Buchdruckerei Mengis & Sticher
Kunstkreis-Verlag AG, Luzern, 13,50 FS

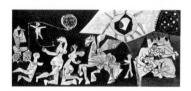

1106 PICASSO

LA JOIE DE VIVRE / JOY OF LIFE
ALEGRÍA DE VIVIR. 1946
Huile sur toile, 120 × 250 cm
Musée d'Antibes, Antibes, France

Reproduction: Offset, 55 × 118 cm
Unesco Archives: P.586-167
J. Chr. Sørensen & Co., A/S
Minerva Reproduktioner, København, 38 kr.

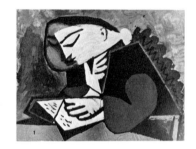

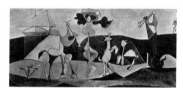

1107 PICASSO

LES DEMOISELLES DES BORDS DE LA SEINE
(d'après Courbet)
GIRLS ON THE BANKS OF THE SEINE
(after Courbet)
LAS SEÑORITAS A ORILLAS DEL SENA
(según Courbet). 1950
Huile sur contre-plaqué, 100 × 200 cm
Kunstmuseum, Basel

Reproduction: Héliogravure, 40 × 80 cm
Unesco Archives: P.586-183
Graphische Kunstanstalten F. Bruckmann KG
Verlag F. Bruckmann KG, München, DM 90

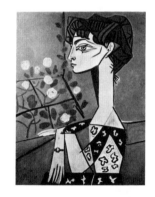

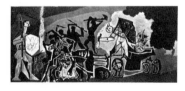

1108 PICASSO

LA GUERRE / WAR / LA GUERRA. 1952
Peinture murale (huile sur fibre de bois),
470 × 1020 cm
Musée national, Vallauris, France

Reproduction: Lithographie, 41 × 90 cm
Unesco Archives: P.586-188
Smeets Lithographers
*New York Graphic Society Ltd., Greenwich,
Connecticut,* $12

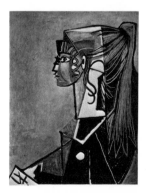

1109 PICASSO

LA PAIX / PEACE / LA PAZ. 1952
Peinture murale (huile sur fibre de bois),
470 × 1020 cm
Musée national, Vallauris, France

Reproduction: Lithographie, 41 × 90 cm
Unesco Archives: P.586-189
Smeets Lithographers
*New York Graphic Society Ltd., Greenwich,
Connecticut,* $12

1110 PICASSO

JEUNE FILLE LISANT, SUR FOND ROUGE
GIRL READING WITH RED BACKGROUND
JOVEN LEYENDO, FONDO ROJO. 1953
Ripolin sur bois, 81 × 100 cm
Collection Lady Bagrit, London

Reproduction: Phototypie, 57 × 71 cm
Unesco Archives: P.586-128
Kunstanstalt Max Jaffé
*Kunstanstalt Max Jaffé, Wien;
Arthur Jaffé, Inc., New York,* $15

1111 PICASSO

PORTRAIT DE MADAME Z. / PORTRAIT OF
MADAME Z. / RETRATO DE LA SEÑORA Z. 1954
Huile sur toile, 100 × 81 cm
Collection de l'artiste

Reproduction: Héliogravure, 57 × 46 cm
Unesco Archives: P.586-58
Braun & Cᶦᵉ
Éditions Braun, Paris, 33 F

1112 PICASSO

PORTRAIT DE JEUNE FEMME XIII
PORTRAIT OF A YOUNG WOMAN XIII
RETRATO DE JOVEN XIII. 1954
Huile sur toile, 116 × 89 cm
Collection particulière

Reproduction: Héliogravure, 57 × 45,5 cm
Unesco Archives: P.586-149
Braun & Cᶦᵉ
Éditions Braun, Paris, 33 F

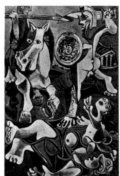

1113 PICASSO

L'ENLÈVEMENT DES SABINES
RAPE OF THE SABINES
EL RAPTO DE LAS SABINAS. 1963
Huile sur toile, 195,5 × 130 cm
Museum of Fine Arts, Boston, Massachusetts

Reproduction: Lithographie, 57 × 38 cm
Unesco Archives: P.586-162
Smeets Lithographers
Museum of Fine Arts, Boston, Massachusetts,
$5.95

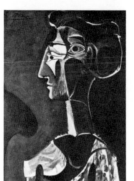

1114 PICASSO

GRAND PROFIL / LARGE PROFILE / GRAN PERFIL
1963
Huile sur toile, 130 × 97 cm
Sammlung Nordrhein-Westfalen, Düsseldorf

Reproduction: Phototypie, 70 × 51 cm
Unesco Archives: P.586-186
Verlag Franz Hanfstaengl
Verlag Franz Hanfstaengl, München, DM 75

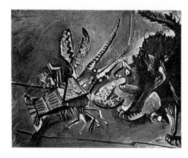

1115 PICASSO

HOMARD ET CHAT / LOBSTER AND CAT
BOGAVANTE Y GATO. 1965
Huile sur toile, 73 × 93,5 cm
Collection Justin K. Thannhauser, New York

Reproduction: Offset Lithographie, 51,4 × 63,5 cm
Unesco Archives: P.586-177
Shorewood Litho. Inc.
Shorewood Publishers, Inc., New York, $4

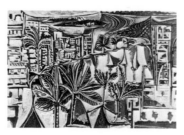

1116 PICASSO

LA BAIE DE CANNES / THE BAY AT CANNES
LA BAHÍA DE CANNES
Ripolin sur toile, 130 × 195 cm
Collection de l'artiste

Reproduction: Offset lithographie, 51 × 76,2 cm
Unesco Archives: P.586-118
McCorquodale & Co. Ltd.
The Medici Society Ltd., London, £2.00

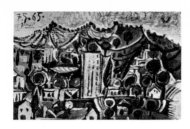

1117 PICASSO

PAYSAGE / LANDSCAPE / PAISAJE. 1965
Huile sur carton, 50 × 80 cm
Galerie Beyeler, Basel

Reproduction: Phototypie, 50 × 80 cm
Unesco Archives: P.586-161
Graphische Kunstanstalten E. Schreiber
Die Piperdrucke Verlags-GmbH, München, DM 75

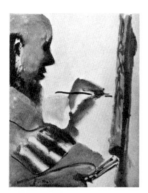

1118 PICASSO

L'ARTISTE AU TRAVAIL / THE ARTIST AT WORK
ARTISTA TRABAJANDO. 1965
Huile sur toile, 61 × 50 cm
Galerie Beyeler, Basel

Reproduction: Phototypie, 61 × 50 cm
Unesco Archives: P.586-158
Graphische Kunstanstalten E. Schreiber
Die Piperdrucke Verlags-GmbH, München, DM 70

1119 PICASSO

L'ARTISTE AU TRAVAIL / THE ARTIST AT WORK
ARTISTA TRABAJANDO
Gouache, 97 × 74 cm
Collection Walter Bareiss, München

Reproduction: Phototypie, 70 × 54 cm
Unesco Archives: P.586-179
Verlag Franz Hanfstaengl
Verlag Franz Hanfstaengl, München, DM 75

1120 PIROSMANACHVILI, Niko
Mirzani (Kahetija), Géorgie, 1862
Tbilisi, Géorgie, SSSR, 1918

LE PONT AUX ÂNES / THE DONKEY BRIDGE
EL PUENTE DE LOS ASNOS. 1909
Huile sur toile, 90,7 × 115 cm
Gosudarstvennyj muzej iskusstv gruzinskoj SSR,
Tbilisi

Reproduction: Phototypie, 44 × 56 cm
Unesco Archives: P.671-1
Grafischer Großbetrieb Völkerfreundschaft
VEB Verlag der Kunst, Dresden, DM 24

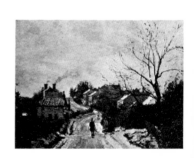

1121 PISIS, Filippo de (Luigi Tibertelli)
Ferrara, Italia, 1896
Milano, Italia, 1956

NATURE MORTE AUX ASPERGES
STILL LIFE WITH ASPARAGUS
BODEGÓN CON ESPÁRRAGOS. 1931
Huile sur toile, 65 × 100 cm
Collection Brosio, Torino

Reproduction: Héliogravure, 52 × 80 cm
Unesco Archives: P.677-2
Istituto Geografico De Agostini
Istituto Geografico De Agostini, Novara, 4500 lire

1122 PISIS

CHIESA DELLA SALUTE. 1947
Huile sur toile, 80 × 59,7 cm
Collection particulière

Reproduction: Héliogravure, 77 × 57,8 cm
Unesco Archives: P.677-5
Roto Sadag SA
New York Graphic Society Ltd.,
Greenwich, Connecticut, $16

1123 PISIS

LA RUE / THE STREET / LA CALLE.
Huile sur toile, 60 × 89 cm
Galleria Nazionale d'Arte Moderna, Roma

Reproduction: Phototypie, 59,3 × 88,8 cm
Unesco Archives: P.677-7
Istituto Poligrafico dello Stato
Istituto Poligrafico dello Stato, Roma, 3950 lire

1124 PISSARRO, Camille
St. Thomas, Virgin Islands, 1831
Paris, France, 1903

LOWER NORWOOD, LONDRES, EFFET DE NEIGE
LOWER NORWOOD, LONDON, UNDER SNOW / EFECTOS
DE NIEVE. 1870
Huile sur toile, 35,3 × 45,7 cm
The National Gallery, London

Reproduction: Offset photolithographie, 34 × 44 cm
Unesco Archives: P.678-42
John Waddington of Kirkstall Ltd.
The National Gallery, Publications Department,
London, £0,90

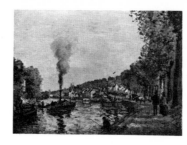

1125 PISSARRO

LA SEINE À MARLY / THE SEINE AT MARLY
EL SENA EN MARLY. 1871
Huile sur toile, 43 × 58,5 cm
Collection R. A. Peto, Esq., Isle of Wight,
United Kingdom

Reproduction: Phototypie, 43 × 58,5 cm
Unesco Archives: P.678-21
Ganymed Press London Ltd.
Ganymed Press London Ltd., London, £3.00

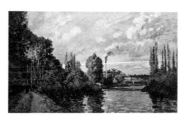

1126 PISSARRO

BORDS DE L'EAU À PONTOISE / BY THE RIVERSIDE
AT PONTOISE / ORILLAS DEL RÍO EN PONTOISE. 1872
Huile sur toile, 55 × 90,8 cm
The Norton Simon Collection, Los Angeles,
California

Reproduction: Phototypie, 55 × 90,8 cm
Unesco Archives: P.678-43
Arthur Jaffé Heliochrome Co.
New York Graphic Society Ltd., Greenwich,
Connecticut, $18

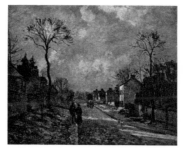

1127 PISSARRO

ROUTE DE LOUVECIENNES / ROAD TO LOUVECIENNES
CAMINO DE LOUVECIENNES. 1872
Huile sur toile, 60 × 73 cm
Musée du Louvre, Paris.

Reproduction: Héliogravure, 46,5 × 56 cm
Unesco Archives: P.678-41
Braun & C^ie
Éditions Braun, Paris, 33 F

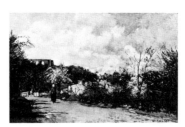

1128 PISSARRO

VUE À LOUVECIENNES / VIEW FROM
LOUVECIENNES / VISTA EN LOUVECIENNES
Huile sur toile, 52,8 × 82 cm
National Gallery, London

Reproduction: Héliogravure, 45,7 × 72,5 cm
Unesco Archives: P.678-30
Harrison & Sons Ltd.
The Medici Society Ltd., London, £2.00

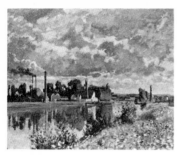

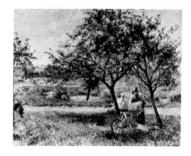

1129 PISSARRO

L'OISE PRÈS DE PONTOISE
THE OISE NEAR PONTOISE
EL OISE CERCA DE PONTOISE. 1873
Huile sur toile, 45,7 × 55 cm
Collection Durand-Ruel, Inc., New York

Reproduction: Phototypie, 41,8 × 50,5 cm
Unesco Archives: P.678-2
Arthur Jaffé Heliochrome Co.
The Twin Editions, Greenwich, Connecticut, $10

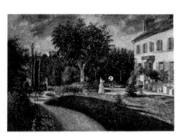

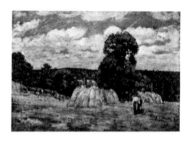

1130 PISSARRO

LE JARDIN DES MATHURINS, PONTOISE
THE MATHURINS' GARDEN, PONTOISE
EL JARDIN DE LOS MATHURINS, PONTOISE. 1876
Huile sur toile, 112,7 × 165,5 cm
Nelson Gallery – Atkins Museum, Kansas City,
Missouri

Reproduction: Lithographie, 62,2 × 92 cm
Unesco Archives: P.678-39
Arthur A. Kaplan Company, Inc.
*Nelson Gallery – Atkins Museum, Kansas City,
Missouri,* $10

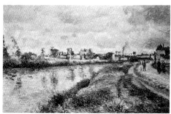

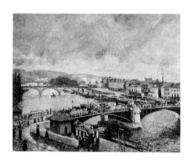

1131 PISSARRO

BORDS DE L'OISE / BANKS OF THE OISE
RIBERAS DEL OISE. 1877
Huile sur toile, 57,1 × 91,4 cm
Collection Mr. and Mrs. Christian de Dampierre

Reproduction: Phototypie, 56,2 × 91,4 cm
Unesco Archives: P.678-8
Arthur Jaffé Heliochrome Co.
Aaron Ashley Inc., Yonkers, New York, $15

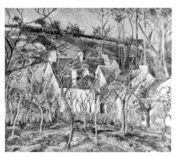

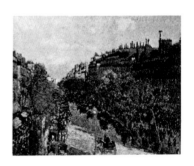

1132 PISSARRO

LES TOITS ROUGES / THE RED ROOFS
LOS TECHOS ROJOS. 1877
Huile sur toile, 53 × 64 cm
Musée du Louvre, Paris

Reproduction: Typographie, 41 × 50 cm
Unesco Archives: P.678-19d
VEB Graphische Werke
Verlag E. A. Seemann, Köln, DM 12
VEB E. A. Seeman, Leipzig, M 7,50

1133 PISSARRO

LA BROUETTE / THE WHEELBARROW
LA CARRETILLA. c. 1879
Huile sur toile, 52 × 65 cm
Musée du Louvre, Paris

Reproduction: Héliogravure, 35,3 × 44,1 cm
Unesco Archives: P.678-28
Draeger Frères
Société Épic, Montrouge, 14 F

1134 PISSARRO

LA MOISSON / THE HARVEST / LA COSECHA. 1896
Huile sur toile, 65 × 92 cm
Musée du Louvre, Paris

Reproduction: Offset, 60 × 85 cm
Unesco Archives: P.678-40
Obpacher GmbH
Obpacher GmbH, München, DM 50

1135 PISSARRO

LE GRAND PONT, ROUEN, EFFET DE PLUIE
THE GREAT BRIDGE, ROUEN, IN THE RAIN
EL GRAN PUENTE DE RUÁN, EFECTO DE LLUVIA
1896
Huile sur toile, 73 × 92 cm
Collection Dr. Francisco Llobet, Buenos Aires

Reproduction: Offset, 40 × 49,5 cm
Unesco Archives: P.678-38
VEB Graphische Werke
VEB E. A. Seemann, Leipzig, M 10

1136 PISSARRO

BOULEVARD MONTMARTRE. 1897
Huile sur toile, 54 × 65 cm
Collection particulière, Suisse

Reproduction: Offset, 45,5 × 56 cm
Unesco Archives: P.678-29
Buchdruckerei Mengis & Sticher
Kunstkreis-Verlag, AG, Luzern, 13,50 FS

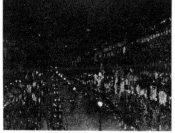

1137 PISSARRO

EFFET DE NUIT: BOULEVARD MONTMARTRE
NIGHT EFFECT: BOULEVARD MONTMARTRE
EFECTO DE NOCHE: BULEVAR MONTMARTRE
1897
Huile sur toile, 49,8 × 64 cm
The National Gallery, London

Reproduction: Phototypie, 49,8 × 64 cm
Unesco Archives: P.678-4
Kunstanstalt Max Jaffé
The Pallas Gallery Ltd., London, £2.50

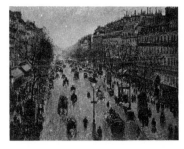

1138 PISSARRO

BOULEVARD MONTMARTRE. 1897
Huile sur toile, 72,4 × 91,4 cm
National Gallery of Victoria, Melbourne, Australia

Reproduction: Lithographie, 48,2 × 61 cm
Unesco Archives: P.678-16
McLaren & Co., Pty., Ltd.
*The Legend Press Pty., Ltd., Artarmon, NSW,
Australia, $2.25*

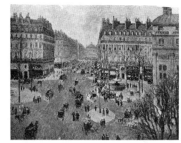

1139 PISSARRO

PLACE DU THÉÂTRE FRANÇAIS, SOLEIL D'APRÈS-MIDI
EN HIVER
PLACE DU THÉÂTRE FRANÇAIS, AFTERNOON SUNSHINE
IN WINTER
PLACE DU THÉÂTRE FRANÇAIS, SOL DE TARDE EN
INVIERNO
Huile sur toile, 73,3 × 92,7 cm
The Norton Simon Collection,
Los Angeles, California

Reproduction: Phototypie, 60 × 76 cm
Unesco Archives: P.678-44
Arthur Jaffé Heliochrome Co.
*New York Graphic Society Ltd., Greenwich,
Connecticut, $18*

1140 PISSARRO

LES DOCKS DE ROUEN, L'APRÈS-MIDI
THE DOCKS OF ROUEN, AFTERNOON
TARDE EN LOS MUELLES DE ROUEN. 1898
Huile sur toile, 65 × 81 cm
Collection particulière, Suisse

Reproduction: Offset, 46,8 × 57 cm
Unesco Archives: P.678-45
Buchdruckerei Mengis & Sticher
Kunstkreis Verlag AG, Luzern, 13,50 FS

1141 PISSARRO

MORET, LE CANAL DU LOING (CHEMIN DE HALAGE)
MORET, THE TOW-PATH ALONG THE CANAL OF THE
RIVER LOINE / MORET, CAMINO JUNTO AL CANAL
DE LOING. 1902
Huile sur toile, 65 × 81,5 cm
Musée du Louvre, Paris

Reproduction: Héliogravure, 62 × 77 cm
Unesco Archives: P.678-10b
Braun & Cⁱᵉ
Éditions Braun, Paris, 38 F

Reproduction: Offset, 44 × 55 cm
Unesco Archives: P.678-10f
Imprimerie Lécot
F. Hazan, Paris, 35 F

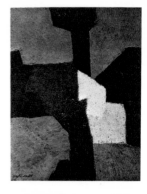

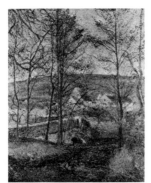

1142 PISSARRO

BORDS DE LA VIOSNE À OSNEY
BANKS OF THE VIOSNE AT OSNEY
RIBERAS DEL VIOSNE EN OSNEY
Huile sur toile, 63,5 × 52,5 cm
National Gallery of Victoria, Melbourne

Reproduction: Héliogravure, 53,5 × 45 cm
Unesco Archives: P.678-15
Fachschriftenverlag & Buchdruckerei AG
Kunstkreis-Verlag AG, Luzern, 13,50 FS

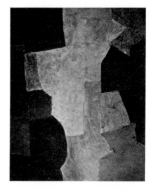

1143 POLIAKOFF, Serge
Moskva, Rossija, 1906
Paris, France, 1969

ESPACE ORANGE / ORANGE SPACE
ESPACIO ANARANJADO. 1952
Huile sur bois, 92,5 × 153,5 cm
Musée des beaux arts, Liège

Reproduction: Typographie, 12,8 × 21 cm
Unesco Archives: P.766-1
Leemans & Loiseau SA
Fondation Cultura, Bruxelles, 15 FB

1144 POLIAKOFF

COMPOSITION ABSTRAITE, MARRON / ABSTRACT
COMPOSITION, MAROON / COMPOSICIÓN ABSTRACTA,
CASTAÑO. 1955
Huile sur toile, 89 × 116 cm
Galerie im Erker, St. Gallen, Schweiz

Reproduction: Phototypie, 65 × 85 cm
Unesco Archives: P.766-4
Graphische Kunstanstalten E. Schreiber
Die Piperdrucke Verlags-GmbH, München, DM 85

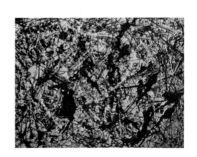

1145 POLIAKOFF

JAUNE, NOIR, ROUGE ET BLANC / YELLOW, BLACK, RED AND WHITE / AMARILLO, NEGRO, ROJO Y BLANCO. 1956
Huile sur toile, 80 × 65 cm
Staatsgalerie, Stuttgart
Reproduction: Phototypie, 79,5 × 63,5 cm
Unesco Archives: P.766-5
Verlag Franz Hanfstaengl
Verlag Franz Hanfstaengl, München, DM 85

1146 POLIAKOFF

COMPOSITION / COMPOSICIÓN. 1958
Huile sur toile, 72,5 × 60 cm
Kunstmuseum, Winterthur, Schweiz
Reproduction: Offset, 56 × 45 cm
Unesco Archives: P.766-3
Buchdruckerei Mengis & Sticher
Kunstkreis-Verlag AG, Luzern, 13,50 FS

1147 POLLOCK, Jackson
Cody, Wyoming, USA, 1912
New York, USA, 1956

BÊTE AQUATIQUE / THE WATER BEAST
FIERA ACUÁTICA. 1945
Huile sur toile, 76 × 212 cm
Stedelijk Museum, Amsterdam
Reproduction: Lithographie, 35 × 100 cm
Unesco Archives: P.777-2
Smeets Lithographers
New York Graphic Society Ltd., Greenwich, Connecticut, $18

1148 POLLOCK

PEINTURE / PAINTING / PINTURA. 1948
Huile sur toile, 57,3 × 78,1 cm
Collection Paul Facchetti, Paris
Reproduction: Offset, 44 × 58 cm
Unesco Archives: P.777-3
Buchdruckerei Mengis & Sticher
Kunstkreis Verlag AG, Luzern, 13,50 FS

1149 POLLOCK

NUMÉRO 27 / NUMBER 27
NÚMERO 27. 1950
Huile sur toile, 124,5 × 269,3 cm
Whitney Museum of American Art, New York
Reproduction: Phototypie, 35,1 × 76,1 cm
Unesco Archives: P.777-1
Arthur Jaffé Heliochrome Co.
New York Graphic Society Ltd., Greenwich, Connecticut, $16

1150 PRENDERGAST, Maurice
Saint-Jean, Terre Neuve, 1859
New York, USA, 1924

CENTRAL PARK. 1901
Aquarelle, 36 × 55 cm
Whitney Museum of American Art, New York
Reproduction: Phototypie, 36 × 55 cm
Unesco Archives: P.926-3
Kunstanstalt Max Jaffé
New York Graphic Society Ltd., Greenwich, Connecticut, $12

1151 PRUCHA, Jindřich
Uherské Hradiště, Československo, 1886
Halič, Polska, 1914

LE VILLAGE / THE VILLAGE / LA ALDEA. 1913
Huile sur toile, 87 × 95 cm
Národní galerie, Praha
Reproduction: Typographie, 45,5 × 51 cm
Unesco Archives: P.971-1
Knihtisk
Odeon, nakladatelství krásné literatury a umění, Praha, 16 Kčs

1152 PURRMANN, Hans
Speyer, Deutschland, 1880
Basel, Schweiz, 1966

PAYSAGE DU MIDI DE LA FRANCE
LANDSCAPE IN SOUTHERN FRANCE
PAISAJE DEL MEDIODÍA DE FRANCIA. 1909
Huile sur toile, 49 × 59 cm
Gemäldegalerie, Dresden
Reproduction: Phototypie, 41 × 50 cm
Unesco Archives: P.9851-15
Grafischer Großbetrieb Völkerfreundschaft
VEB Verlag der Kunst, Dresden, DM 24

1153 PURRMANN

CHEMIN AVEC PALMIER, ISCHIA
LANE WITH PALM-TREE, ISCHIA
CAMINO CON PALMA, ISCHIA. 1927
Huile sur toile, 60 × 73,5 cm
Collection particulière, Zürich

Reproduction: Offset, 45 × 56 cm
Unesco Archives: P.9851-6
Buchdruckerei Mengis & Sticher
Kunstkreis-Verlag AG, Luzern, 13,50 FS

1154 PURRMANN

PORT D'ISCHIA / PORT OF ISCHIA
PUERTO DE ISCHIA. 1958
Huile sur toile, 50 × 60 cm
Collection particulière

Reproduction: Offset, 50 × 60 cm
Unesco Archives: P.9851-11
Obpacher GmbH
Obpacher GmbH, München, DM 50

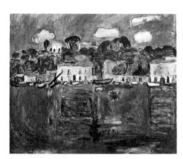

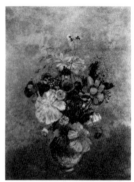

1155 RABAS, Václav
Krušovice u Rakovnika, Československo, 1885
Praha, Českoslevensko, 1954

CHANSON TCHÈQUE / CZECHOSLOVAKIAN SONG
CANCIÓN CHECOESLOVACA. 1947
Huile sur toile, 94 × 134 cm
Národní galerie, Praha

Reproduction: Typographie, 41 × 59 cm
Unesco Archives: R.112-1
Orbis
Odeon, nakladatelství krásné literatury a umění,
Praha, 15 Kčs

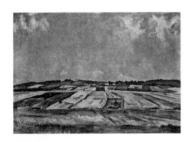

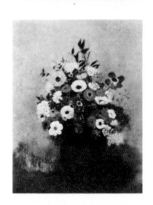

1156 RAUSCHENBERG, Robert
Port Arthur, Texas, USA, 1925

RÉBUS / REBUS / ADIVINANZA. 1955
Huile et papiers collés sur toile, 244 × 366 cm
Collection de l'artiste, New York

Reproduction: Offset lithographie, 46,5 × 63 cm
Unesco Archives: R.248-2
Shorewood Litho, Inc.
Shorewood Publishers, Inc., New York, $4

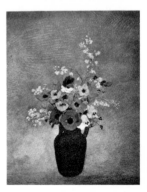

1157 RAUSCHENBERG

RÉSERVOIR / DEPÓSITO. 1961
Technique mixte, 213,2 × 152,3 cm
The Smithsonian Institution, Washington
(S. C. Johnson Collection)
Reproduction: Phototypie, 76,2 × 54,5 cm
Unesco Archives: R.248-1
Arthur Jaffé Heliochrome Co.
New York Graphic Society Ltd., Greenwich,
Connecticut, $18

1158 REDON, Odilon
Bordeaux, France, 1840
Paris, France, 1916

NATURE MORTE / STILL LIFE
NATURALEZA MUERTA
Huile sur toile, 63,5 × 48,9 cm
Collection Sam A. Lewisohn, New York
Reproduction: Phototypie, 53,3 × 40,9 cm
Unesco Archives: R.319-1
Arthur Jaffé Heliochrome Co.
Aaron Ashley Inc., Yonkers, New York, $7.50

1159 REDON

VASE DE FLEURS / A VASE OF FLOWERS
VASO DE FLORES
Pastel, 73 × 59 cm
Musée du Petit Palais, Paris
Reproduction: Offset, 50 × 40 cm
Unesco Archives: R.319-3c
J. M. Monnier
F. Hazan, Paris, 35 F

1160 REDON

LE GRAND VASE VERT / THE LARGE GREEN VASE
EL GRAN FLORERO VERDE.
Pastel, 74,3 × 62,2 cm
Museum of Fine Arts, Boston, Massachusetts
Reproduction: Offset lithographie, 55,5 × 45 cm
Unesco Archives: R.319-20
Smeets Lithographers
Harry N. Abrams, Inc., New York, $5.95

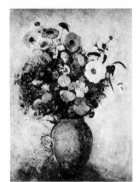

1161 REDON

FLEURS DANS UN VASE VERT
BOUQUET OF FLOWERS IN A GREEN VASE
FLORES EN UN FLORERO VERDE. 1906
Huile sur toile, 73 × 54 cm
Wadsworth Atheneum, Hartford, Connecticut
Reproduction: Héliogravure, 71 × 51,5 cm
Unesco Archives: R.319-17
Roto-Sadag SA
New York Graphic Society Ltd., Greenwich,
Connecticut, $15

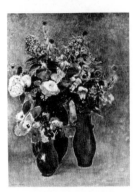

1162 REDON

NATURE MORTE, FLEURS / STILL LIFE WITH
FLOWERS / NATURALEZA MUERTA, FLORES. 1909
Huile sur toile, 73 × 54 cm
Museum von der Heydt, Wuppertal
Reproduction: Phototypie, 66 × 48,5 cm
Unesco Archives: R.319-19
Verlag Franz Hanfstaengl
Verlag Franz Hanfstaengl, München, DM 65

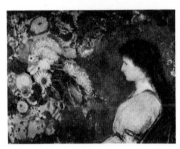

1163 REDON

JEUNE FILLE ET FLEURS (PORTRAIT DE
MADEMOISELI E VIOLETTE HEYMANN)
GIRL AND FLOWERS (PORTRAIT OF
MADEMOISELLE VIOLETTE HEYMANN)
MUCHACHA Y FLORES (RETRATO DE
MADEMOISELLE VIOLETTE HEYMANN). 1910
Pastel, 72 × 92,5 cm
Cleveland Museum of Art, Cleveland, Ohio
Reproduction: Offset lithographie, 46 × 59 cm
Unesco Archives: R.319-14
Shorewood Litho Inc.
Shorewood Publishers Inc., New York, $4

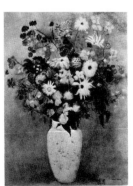

1164 REDON

VASE DE FLEURS / VASE OF FLOWERS
VASO DE FLORES. 1914
Pastel, 73 × 53,7 cm
The Museum of Modern Art, New York
(Gift of William S. Paley)
Reproduction: Phototypie, 66 × 48,6 cm
Unesco Archives: R.319-8
Arthur Jaffé Heliochrome Co.
The Museum of Modern Art, New York, $6.50

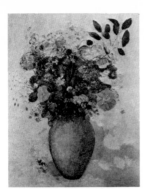

1165 REDON

VASE TURQUOISE / TURQUOISE VASE
FLORERO TURQUESA. c. 1917
Huile sur toile, 65 × 50 cm
Collection particulière, Berne

Reproduction: Phototypie, 58 × 44,5 cm
Unesco Archives: R.319-5
Kunstanstalt Max Jaffé
Verlag Anton Schroll & Co., Wien, DM 40

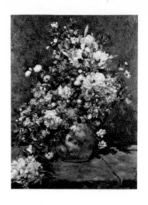

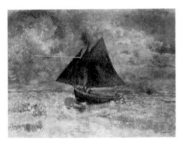

1166 REDON

LE BATEAU ROUGE / THE RED BOAT
EL BARCO ROJO. 1912
Huile sur toile, 54 × 73 cm
Collection particulière, Suisse

Reproduction: Phototypie, 46,5 × 62,5 cm
Unesco Archives: R.319-6
Kunstanstalt Max Jaffé
Verlag Anton Schroll & Co., Wien, DM 40

Reproduction: Offset, 44,5 × 57,5 cm
Unesco Archives: R.319-6b
Buchdruckerei Mengis & Sticher
Kunstkreis-Verlag AG, Luzern, 13,50 FS

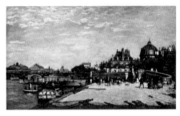

1167 REINHARDT, Ad
Buffalo, New York, USA, 1913
New York, USA, 1967

PEINTURE ROUGE / RED PAINTING
PINTURA ROJA. 1952
Huile sur toile, 66 × 91,5 cm
Collection particulière, USA

Reproduction: Phototypie, 66 × 91,5 cm
Unesco Archives: R.369-1
Arthur Jaffé Heliochrome Co.
New York Graphic Society Ltd., Greenwich,
Connecticut, $18

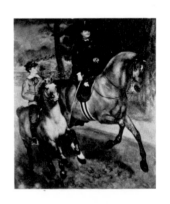

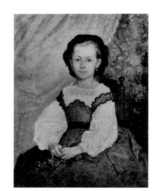

1168 RENOIR, Auguste
Limoges, France, 1841
Cagnes, France, 1919

MADEMOISELLE ROMAINE LACAUX. 1864
Huile sur toile, 81 × 64,8 cm
The Cleveland Museum of Art, Cleveland, Ohio

Reproduction: Phototypie, 55,9 × 44,6 cm
Unesco Archives: R.418-31
The Collotype Company
New York Graphic Society Ltd., Greenwich,
Connecticut, $10

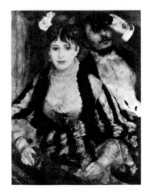

1169 RENOIR

BOUQUET DE PRINTEMPS / SPRING BOUQUET
RAMILLETE DE PRIMAVERA. 1866
Huile sur toile, 105,4 × 79,4 cm
Fogg Museum of Art, Cambridge,
Massachusetts

Reproduction: Offset, 57 × 44 cm
Unesco Archives: R.418-88b
Buchdruckerei Mengis & Sticher
Kunstkreis-Verlag AG, Luzern, 13,50 FS

1170 RENOIR

LE PONT DES ARTS. c. 1868
Huile sur toile, 61 × 101,5 cm
The Norton Simon Collection, Los Angeles,
California

Reproduction: Phototypie, 61 × 101,5 cm
Unesco Archives: R.418-192
Arthur Jaffé Heliochrome Co.
*New York Graphic Society Ltd., Greenwich,
Connecticut,* $20

1171 RENOIR

ALLÉE CAVALIÈRE AU BOIS DE BOULOGNE
RIDING ROW IN THE BOIS DE BOULOGNE
CAMINO DE JINETES EN EL BOIS DE BOULOGNE. 1873
Huile sur toile, 261 × 226 cm
Kunsthalle, Hamburg

Reproduction: Héliogravure, 65,9 × 56,2 cm
Unesco Archives: R.418-53
Sun Printers Ltd.
Soho Gallery Ltd., London, £1.50

1172 RENOIR

LA LOGE / THE THEATRE BOX
EL PALCO. 1874
Huile sur toile, 80 × 63,5 cm
Courtauld Institute Galleries, University of
London

Reproduction: Phototypie, 71 × 57,4 cm
Unesco Archives: R.418-1c
Kunstanstalt Max Jaffé
The Pallas Gallery Ltd., London, £4.00

Reproduction: Typographie, 57 × 44,5 cm
Unesco Archives: R.418-1b
Fine Art Engravers Ltd.
The Tate Gallery Publications Department, London,
£1.12½

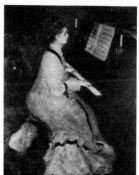

1173 RENOIR

FEMME AU PIANO / LADY AT THE PIANO
MUJER AL PIANO. c. 1875
Huile sur toile, 91,1 × 71,4 cm
The Art Institute of Chicago, Chicago, Illinois

Reproduction: Offset lithographie, 55 × 44 cm
Unesco Archives: R.418-25
R. R. Donnelley & Sons Co.
*New York Graphic Society Ltd., Greenwich,
Connecticut,* $10

Reproduction: Offset lithographie, 36,1 × 28,9 cm
Unesco Archives: R.418-25b
R. R. Donnelley & Sons Co.
*New York Graphic Society Ltd., Greenwich,
Connecticut,* $3

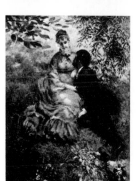

1174 RENOIR

LES AMOUREUX / LOVERS / ENAMORADOS. 1875
Huile sur toile, 176 × 130 cm
Národní galerie, Praha

Reproduction: Typographie, 56,5 × 42 cm
Unesco Archives: R.418-148
Knihtisk
*Odeon, nakladatelství krásné literatury
a umení, Praha,* 16 Kčs

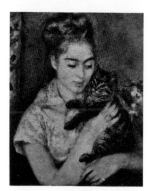

1175 RENOIR

LA FEMME AU CHAT / WOMAN WITH A CAT
MUJER CON GATO. 1875
Huile sur toile, 55,9 × 46,3 cm
National Gallery of Arts, Washington

Reproduction: Offset, 51,2 × 42 cm
Unesco Archives: R.418-76c
J. M. Monnier
F. Hazan, Paris, 35 F

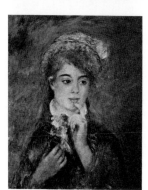

1176 RENOIR

L'INGÉNUE / THE INGÉNUE
LA INGENUA. c. 1875
Huile sur toile, 55,9 × 46 cm
Sterling & Francine Clark Art Institute,
Williamstown, Massachusetts, USA

Reproduction: Offset lithographie, 51,5 × 41,9 cm
Unesco Archives: R.418-171
Shorewood Litho, Inc.
Shorewood Publishers, Inc., New York, $4

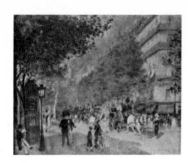

1177 RENOIR

LES GRANDS BOULEVARDS. 1875
Huile sur toile, 50 × 60,5 cm
Collection H. P. MacIlhenny, USA

Reproduction: Offset, 46,5 × 57,5 cm
Unesco Archives: R.418-60c
Graphische Anstalt und Druckerei Karl Autenrieth
Schuler-Verlag, Stuttgart, DM 24

Reproduction: Lithographie, 42 × 52 cm
Unesco Archives: R.418-60b
H. S. Crocker Co.
*International Art Publishing Co., Detroit,
Michigan,* $6

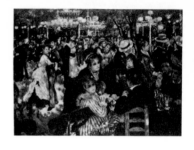

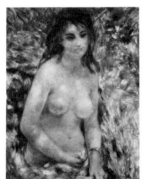

1178 RENOIR

TORSE DE FEMME AU SOLEIL
NUDE IN THE SUN
DESNUDO EN EL SOL. c. 1875–1876
Huile sur toile, 79 × 64 cm
Musée du Louvre, Paris

Reproduction: Phototypie, 66,8 × 52,7 cm
Unesco Archives: R.418-73
Kunstanstalt Max Jaffé
*Kunstanstalt Max Jaffé, Wien;
Arthur Jaffé Inc., New York,* $12

Reproduction: Héliogravure, 44,5 × 35,5 cm
Unesco Archives: R.418-73c
Draeger Frères
Société ÉPIC, Montrouge, 14 F

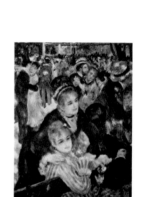

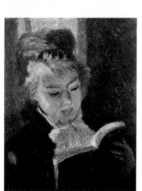

1179 RENOIR

LA LISEUSE / WOMAN READING / LECTORA
c. 1875–1876
Huile sur toile, 46 × 37 cm
Musée du Louvre, Paris

Reproduction: Offset, 47 × 38 cm
Unesco Archives: R.418-103f
VEB Graphische Werke
VEB E. A. Seemann, Leipzig, M 10

Reproduction: Héliogravure, 44,5 × 35,5 cm
Unesco Archives: R.418-103e
Draeger Frères
Société ÉPIC, Montrouge, 14 F

1180 RENOIR

LE CAFÉ-CONCERT : LA PREMIÈRE SORTIE
THE FIRST OUTING / LA PRIMERA SALIDA
c. 1876
Huile sur toile, 65 × 50 cm
The National Gallery, London

Reproduction: Offset, 54 × 41 cm
Unesco Archives: R.418-47d
Jean Mussot
F. Hazan, Paris, 35 F

Reproduction: Typographie, 39 × 30 cm
Unesco Archives: R.418-47c
Fine Art Engravers Ltd.
*The National Gallery Publications Department,
London,* 36 p.

1181 RENOIR
LE MOULIN DE LA GALETTE. 1876
Huile sur toile, 131 × 175 cm
Musée du Louvre, Paris

Reproduction: Phototypie, 59,7 × 79,6 cm
Unesco Archives: R.418-62
Kunstanstalt Max Jaffé
Kunstanstalt Max Jaffé, Wien;
Arthur Jaffé, Inc., New York, $15

Reproduction: Héliogravure, 42,7 × 57,5 cm
Unesco Archives: R.418-62c
Braun & Cⁱᵉ
Éditions Braun, Paris, 33 F

Reproduction: Héliogravure, 35,5 × 47,4 cm
Unesco Archives: R.418-62d
Draeger Frères
Société ÉPIC, Montrouge, 14 F

1182 RENOIR
LE MOULIN DE LA GALETTE (DÉTAIL)
(DETAIL) / (DETALLE). 1876
Huile sur toile, 131 × 175 cm
Musée du Louvre, Paris

Reproduction: Offset lithographie, 57 × 40,5 cm
Unesco Archives: R.418-154
J.M. Monnier
F. Hazan, Paris, 35 F

1183 RENOIR
LA TONNELLE AU MOULIN DE LA GALETTE
THE BOWER OF THE MOULIN DE LA GALETTE
LA GLORIETA DEL MOULIN DE LA GALETTE. 1876
Huile sur toile, 81 × 65 cm
Gosudarstvennyj muzej izobrazitel'nyh iskusstv
imeni A.S. Puškina, Moskva

Reproduction: Offset, 45 × 60 cm
Unesco Archives: R.418-194
Drukkerij de Ijssel
Kröller-Müller Stichting, Otterlo, 13,75 fl.

1184 RENOIR
LA BALANÇOIRE / THE SWING / EL COLUMPIO. 1876
Huile sur toile, 92 × 73 cm
Musée du Louvre, Paris

Reproduction: Phototypie, 79,2 × 62,3 cm
Unesco Archives: R.418-63
Kunstanstalt Max Jaffé
Kunstanstalt Max Jaffé, Wien;
Arthur Jaffé, Inc., New York, $15

Reproduction: Héliogravure, 42,9 × 34,5 cm
Unesco Archives: R.418-63d
Draeger Frères
Société ÉPIC, Montrouge, 14 F

1185 RENOIR
ANNA. 1876
Huile sur toile, 92 × 73 cm
Gosudarstvennyj muzej izobrazitel'nyh iskusstv
imeni A.S. Puškina, Moskva

Reproduction: Phototypie, 52 × 40 cm
Unesco Archives: R.418-132b
Grafischer Großbetrieb Völkerfreundschaft
VEB Verlag der Kunst, Dresden, DM 24

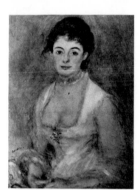

1186 RENOIR
MADAME HENRIOT. c. 1876
Huile sur toile, 65,9 × 49,8 cm
National Gallery of Art, Washington
(Gift of Adele R. Levy Fund)

Reproduction: Offset lithographie, 58,5 × 44 cm
Unesco Archives: R.418-146b
Smeets Lithographers
Harry N. Abrams, Inc., New York, $5.95

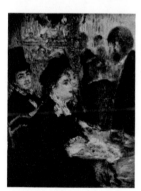

1187 RENOIR
LE PETIT CAFÉ / THE LITTLE CAFÉ
EL PEQUEÑO CAFÉ. 1876–1877
Huile sur toile, 35 × 28 cm
Rijksmuseum Kröller-Müller, Otterlo

Reproduction: Typographie, 29,6 × 23 cm
Unesco Archives: R.418-80b
Drukkerij Ando
Kröller-Müller Stichting, Otterlo, 3 fl.

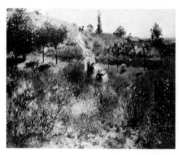

1188 RENOIR
CHEMIN MONTANT DANS LES HAUTES HERBES
(FEMMES DANS UN CHAMP)
SLOPING PATHWAY IN THE FIELD
CAMINO ARRIBA ENTRE HIERBAS. c. 1876–1878
Huile sur toile, 59 × 74 cm
Musée du Louvre, Paris

Reproduction: Héliogravure, 59,4 × 71,8 cm
Unesco Archives: R.418-48
Braun & Cⁱᵉ
Éditions Braun, Paris, 38 F

Reproduction: Héliogravure, 35,3 × 44,4 cm
Unesco Archives: R.418-48c
Draeger Frères
Société ÉPIC, Montrouge, 14 F

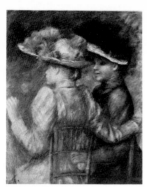

1189 RENOIR

JEUNES FILLES ASSISES / YOUNG GIRLS SEATED
JÓVENES SENTADAS
Pastel sur papier, 78 × 64 cm
Collection R.A. Peto, Esq., Isle of Wight,
United Kingdom
Reproduction: Phototypie, 65 × 53,4 cm
Unesco Archives: R.418-81
Ganymed Press London Ltd.
Ganymed Press London Ltd., London, £3.50

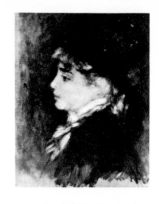

1190 RENOIR

PETITE FILLE AU CHAPEAU / LITTLE GIRL
IN A HAT / LA NIÑA DEL SOMBRERO
Pastel
Collection particulière, Paris
Reproduction: Offset lithographie, 52,4 × 40 cm
Unesco Archives: R.418-85
Delaporte
F. Hazan, Paris, 35 F

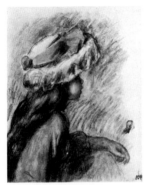

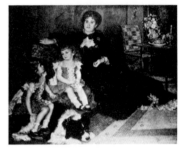

1191 RENOIR

LA FEMME AUX LILAS / WOMAN WITH LILAC
LA MUJER DE LAS LILAS. 1877
Huile sur toile, 182,9 × 147,3 cm
Collection Mrs. Charles Payson, Manhasset,
Long Island, New York
Reproduction: Phototypie, 57,9 × 46,8 cm
Unesco Archives: R.418-6
Arthur Jaffé Heliochrome Co.
The Twin Editions, Greenwich, Connecticut, $12

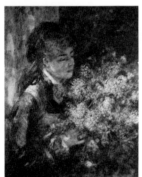

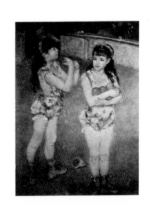

1192 RENOIR

JEANNE SAMARY. 1877
Huile sur toile, 56 × 47 cm
Gosudarstvennyj musej izobrazitel'nyh iskusstv
imeni A.S. Puškina, Moskva
Reproduction: Phototypie, 55 × 45 cm
Unesco Archives: R.418-95b
Grafischer Großbetrieb Völkerfreundschaft
VEB Verlag der Kunst, Dresden, DM 24
Reproduction: Phototypie, 29 × 24 cm
Unesco Archives: R.418-95
Grafischer Großbetrieb Völkerfreundschaft
VEB Verlag der Kunst, Dresden, DM 5

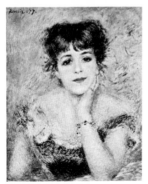

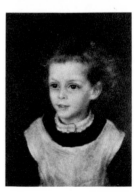

1193 RENOIR
PORTRAIT DE MODÈLE / PORTRAIT OF A MODEL
RETRATO DE MODELO. c. 1878–1880
Huile sur toile, 46,5 × 38 cm
Musée du Louvre, Paris
Reproduction: Héliogravure, 44 × 35,5 cm
Unesco Archives: R.418-138
Draeger Frères
Société ÉPIC, Montrouge, 14 F

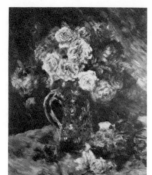

1197 RENOIR
ROSES / ROSAS. 1879
Huile sur toile, 66 × 54,6 cm
Collection Mrs. Huttleston Rogers, Washington
Reproduction: Phototypie, 52,2 × 43,2 cm
Unesco Archives: R.418-13
Arthur Jaffé Heliochrome Co.
The Twin Editions, Greenwich, Connecticut, $10

1194 RENOIR
MADAME CHARPENTIER ET SES ENFANTS
MADAME CHARPENTIER AND HER CHILDREN
MADAME CHARPENTIER Y SUS NIÑAS. 1878
Huile sur toile, 153,6 × 190,2 cm
The Metropolitan Museum of Art, New York
Reproduction: Héliogravure, 61 × 76,2 cm
Unesco Archives: R.418-51
Braun & Cⁱᵉ
*New York Graphic Society Ltd., Greenwich,
Connecticut,* $18

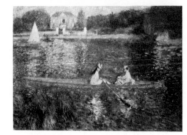

1198 RENOIR
LA YOLE / THE ROWING BOAT / LA YOLA
c. 1879
Huile sur toile, 71,1 × 92 cm
Collection The Dowager Lady Aberconway,
London
Reproduction: Phototypie, 52,8 × 69,7 cm
Unesco Archives: R.418-44
Chiswick Press, Eyre & Spottiswoode Ltd.
The Pallas Gallery Ltd., London, £3.00

1195 RENOIR
DEUX PETITES FILLES DE CIRQUE
TWO LITTLE CIRCUS GIRLS
DOS NIÑAS SALTIMBANQUIS. 1879
Huile sur toile, 129,5 × 97,8 cm
The Art Institute of Chicago, Chicago, Illinois
Reproduction: Phototypie, 71,8 × 53,7 cm
Unesco Archives: R.418-10
Arthur Jaffé Heliochrome Co.
*New York Graphic Society Ltd., Greenwich,
Connecticut,* $15

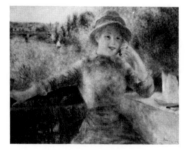

1199 RENOIR
À LA GRENOUILLÈRE / AT THE GRENOUILLÈRE
EN LA GRENOUILLÈRE. 1879
Huile sur toile, 71 × 88 cm
Musée du Louvre, Paris
Reproduction: Héliogravure, 35,5 × 44 cm
Unesco Archives: R.418-49b
Draeger Frères
Société ÉPIC, Montrouge, 14 F

1196 RENOIR
LA PETITE MARGOT BÉRARD
LITTLE MARGOT BÉRARD
LA NIÑA MARGOT BÉRARD. 1879
Huile sur toile, 40,6 × 32 cm
Collection Stephen C. Clark, New York
Reproduction: Phototypie, 40,6 × 31,7 cm
Unesco Archives: R.418-12
Arthur Jaffé Heliochrome Co.
The Metropolitan Museum of Art, New York,
$3.95

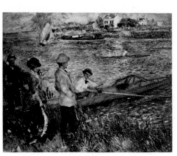

1200 RENOIR
RAMEURS À CHATOU / OARSMEN AT CHATOU
REMEROS EN CHATOU. 1879
Huile sur toile, 81,3 × 100,3 cm
National Gallery of Art, Washington
Reproduction: Phototypie, 73 × 90,2 cm
Unesco Archives: R.418-77
Arthur Jaffé Heliochrome Co.
The Twin Editions, Greenwich, Connecticut, $20

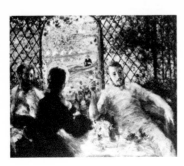

1201 RENOIR

LE DÉJEUNER DES CANOTIERS (trois figures)
THE LUNCHEON OF THE BOATING PARTY
(three figures)
EL ALMUERZO DE LOS BATELEROS
(tres figuras). c. 1879–1880
Huile sur toile, 54,6 × 64,8 cm
The Art Institute of Chicago, Chicago, Illinois

Reproduction: Phototypie, 50,8 × 61 cm
Unesco Archives: R.418-16
Arthur Jaffé Heliochrome Co.
*New York Graphic Society Ltd., Greenwich,
Connecticut,* $12

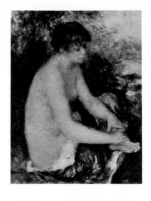

1202 RENOIR

LA PETITE IRÈNE / LITTLE IRENE
LA PEQUEÑA IRENE. 1880
Huile sur toile, 64 × 54 cm
Collection Bührle, Zürich

Reproduction: Héliogravure, 56,5 × 46,5 cm
Unesco Archives: R.418-101
Graphische Anstalt C. J. Bucher AG
Samuel Schmitt-Verlag, Zürich, 10 FS

Reproduction: Offset, 56 × 45 cm
Unesco Archives: R.418-101b
Buchdruckerei Mengis & Sticher
Kunstkreis-Verlag AG, Luzern, 13,50 FS

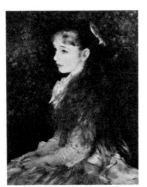

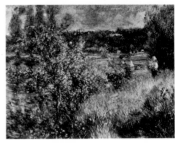

1203 RENOIR

ROSES MOUSSEUSES / MOSS-ROSES
ROSAS ATERCIOPELADAS. c. 1880
Huile sur toile, 35 × 27 cm
Musée du Louvre, Paris

Reproduction: Offset, 34 × 26 cm
Unesco Archives: R.418-118c
Obpacher GmbH
Obpacher GmbH, München, DM 35

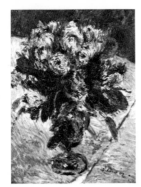

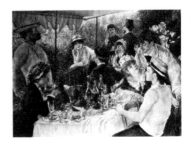

1204 RENOIR

AU BORD DU LAC / NEAR THE LAKE
A LA ORILLA DEL LAGO. c. 1880
Huile sur toile, 46 × 56 cm
The Art Institute of Chicago, Chicago, Illinois

Reproduction: Phototypie, 51 × 61 cm
Unesco Archives: R.418-23
Arthur Jaffé Heliochrome Co.
*New York Graphic Society Ltd., Greenwich,
Connecticut,* $12

1205 RENOIR

PETIT NU BLEU / LITTLE NUDE IN BLUE
PEQUEÑO DESNUDO AZUL. c. 1880
Huile sur toile, 46,3 × 38,1 cm
Albright-Knox Art Gallery, Buffalo, New York

Reproduction: Phototypie, 50 × 40 cm
Unesco Archives: R.418-30
Arthur Jaffé Heliochrome Co.
*New York Graphic Society Ltd., Greenwich,
Connecticut,* $10

1206 RENOIR

LA SEINE À CHATOU / THE SEINE AT CHATOU
EL SENA EN CHATOU. c. 1880
Huile sur toile, 74 × 92,5 cm
Museum of Fine Arts, Boston, Massachusetts

Reproduction: Offset lithographie, 45,7 × 58,5 cm
Unesco Archives: R.418-150
Smeets Lithographers
Harry N. Abrams, Inc., New York, $5.95

1207 RENOIR

LE DÉJEUNER DES CANOTIERS
THE LUNCHEON OF THE BOATING PARTY
EL ALMUERZO DE LOS BATELEROS. 1881
Huile sur toile, 129,5 × 172,5 cm
The Phillips Collection, Washington

Reproduction: Héliogravure, 52,3 × 70,8 cm
Unesco Archives: R.418-2c
Roto-Sadag SA
*New York Graphic Society Ltd., Greenwich,
Connecticut,* $12

1208 RENOIR

LE DÉJEUNER DES CANOTIERS
(détail: La femme au chien)
THE LUNCHEON OF THE BOATING PARTY
(detail: The woman and the dog)
EL ALMUERZO DE LOS BATELEROS
(detalle: Mujer con perro). 1881
Huile sur toile, 129,5 × 172,5 cm
The Phillips Collection, Washington

Reproduction: Héliogravure, 56,9 × 43,4 cm
Unesco Archives: R.418-100
Braun & Cⁱᵉ
Éditions Braun, Paris, 33 F

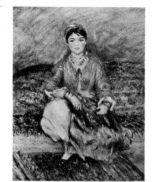

1209 RENOIR

JEUNE FILLE ALGÉRIENNE / ALGERIAN GIRL
MUCHACHA ARGELINA. 1881
Huile sur toile, 50,7 × 40 cm
Museum of Fine Arts, Boston, Massachusetts

Reproduction: Lithographie, 54,5 × 44 cm
Unesco Archives: R.418-164
Smeets Lithographers
Museum of Fine Arts, Boston, Massachusetts,
$5.95

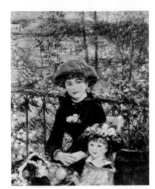

1210 RENOIR

SUR LA TERRASSE / ON THE TERRACE
EN LA TERRAZA. 1881
Huile sur toile, 100 × 80 cm
The Art Institute of Chicago, Chicago, Illinois

Reproduction: Lithographie, 69,5 × 56 cm
Unesco Archives: R.418-18
R. R. Donnelley & Sons Co.
*New York Graphic Society Ltd., Greenwich,
Connecticut,* $12

Reproduction: Phototypie, 51 × 41,3 cm
Unesco Archives: R.418-18b
Kunstanstalt Max Jaffé
*Kunstanstalt Max Jaffé, Wien;
Arthur Jaffé, Inc., New York,* $7.50

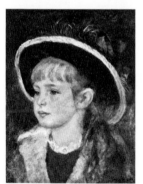

1211 RENOIR

FILLETTE AU CHAPEAU BLEU
YOUNG GIRL WITH BLUE HAT
JOVENCITA CON SOMBRERO AZUL. 1881
Huile sur toile, 40 × 35 cm
Collection particulière, Paris

Reproduction: Héliogravure, 27 × 21 cm
Unesco Archives: R.418-106b
Braun & Cⁱᵉ
Éditions Braun, Paris, 3,30 F

1212 RENOIR

NATURE MORTE AUX PÊCHES
STILL LIFE WITH PEACHES
BODEGÓN DE LOS MELOCOTONES. 1881
Huile sur toile, 54 × 64,8 cm
Collection Stephen C. Clark, New York

Reproduction: Phototypie, 53,7 × 64,7 cm
Unesco Archives: R.418-3
Arthur Jaffé Heliochrome Co.
The Metropolitan Museum of Art, New York, $3.95

1213 RENOIR

FRUITS DU MIDI / FRUITS OF THE MIDI
FRUTOS DEL MEDIODÍA. 1881
Huile sur toile, 50,9 × 65,2 cm
The Art Institute of Chicago, Chicago, Illinois

Reproduction: Phototypie, 38,2 × 50,9 cm
Unesco Archives: R.418-134
Arthur Jaffé Heliochrome Co.
Arthur Jaffé Inc., New York, $7.50

1214 RENOIR

LA PLACE SAINT-MARC À VENISE
ST-MARK'S SQUARE, VENICE
LA PLAZA DE SAN MARCOS, VENECIA. c. 1881
Huile sur toile, 63 × 79 cm
Collection particulière

Reproduction: Phototypie, 62,5 × 79,3 cm
Unesco Archives: R.418-55
Verlag Franz Hanfstaengl
Verlag Franz Hanfstaengl, München, DM 75

1215 RENOIR

VENISE, GONDOLE / VENICE, GONDOLA
VENECIA, GÓNDOLA
Huile sur toile
Collection particulière

Reproduction: Phototypie, 52 × 64 cm
Unesco Archives: R.418-56
Verlag Franz Hanfstaengl
Verlag Franz Hanfstaengl, München, DM 55

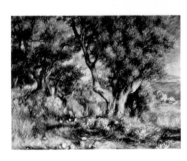

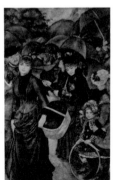

1216 RENOIR

LES PARAPLUIES / THE UMBRELLAS
LOS PARAGUAS. 1881–1886
Huile sur toile, 180,5 × 115 cm
The National Gallery, London

Reproduction: Phototypie, 69,9 × 44,7 cm
Unesco Archives: R.418-28b
W. R. Royle & Son Ltd.
*The National Gallery Publications Department,
London*, £1.85

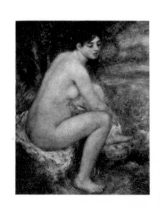

1217 RENOIR

LA JEUNE FILLE AU CHAT / GIRL WITH A CAT
LA MUCHACHA DEL GATO. c. 1882
Huile sur toile, 100,3 × 81,3 cm
Collection particulière

Reproduction: Phototypie, 61 × 49,3 cm
Unesco Archives: R.418-24
Arthur Jaffé Heliochrome Co.
*New York, Graphic Society Ltd., Greenwich,
Connecticut,* $12

1218 RENOIR

BAL À BOUGIVAL / DANCE AT BOUGIVAL
BAILE EN BOUGIVAL. 1883
Huile sur toile, 179,4 × 95,9 cm
Museum of Fine Arts, Boston, Massachusetts

Reproduction: Phototypie, 81,2 × 43,4 cm
Unesco Archives: R.418-40
Arthur Jaffé Heliochrome Co.
The Twin Editions, Greenwich, Connecticut, $18

1219 RENOIR

PAYSAGE PRÈS DE MENTON
LANDSCAPE NEAR MENTON
PAISAJE CERCA DE MENTON. 1883
Huile sur toile, 66 × 81,3 cm
Museum of Fine Arts, Boston, Massachusetts

Reproduction: Offset lithographie, 44 × 54 cm
Unesco Archives: R.418-149
Smeets Lithographers
Harry N. Abrams, Inc., New York, $5.95

1220 RENOIR

FEMME NUE ASSISE DANS UN PAYSAGE
NUDE IN A LANDSCAPE
DESNUDO SENTADO EN UN PAISAJE. 1883
Huile sur toile, 65 × 52 cm
Collection Jean Walter — Paul-Guillaume, Paris

Reproduction: Lithographie, 65 × 51 cm
Unesco Archives: R.418-176
Smeets Lithographers
*New York Graphic Society Ltd., Greenwich,
Connecticut,* $12

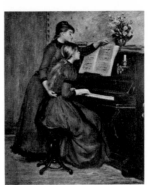

1221 RENOIR

DEUX JEUNES FILLES AU PIANO
TWO GIRLS AT THE PIANO
DOS JOVENCITAS AL PIANO. c. 1883
Huile sur toile, 55,9 × 46,3 cm
Joslyn Art Museum, Omaha, Nebraska

Reproduction: Héliogravure, 55 × 45,6 cm
Unesco Archives: R.418-178
Roto-Sadag SA
*New York Graphic Society Ltd., Greenwich,
Connecticut,* $10

Reproduction: Héliogravure, 35,5 × 29,3 cm
Unesco Archives: R.418-178b
Roto-Sadag SA
*New York Graphic Society Ltd., Greenwich,
Connecticut,* $3

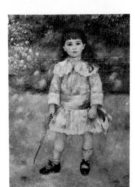

1222 RENOIR

L'ENFANT AU FOUET / CHILD WITH A WHIP / NIÑO CON
UN LÁTIGO. 1885
Huile sur toile, 105 × 75 cm
Gosudarstvennyj Ermitaž, Leningrad

Reproduction: Offset, 60 × 44 cm
Unesco Archives: R.418-193
Drukkerij de Ijssel
Kröller-Müller Stichting, Otterlo, 13,75 fl.

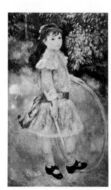

1223 RENOIR

FILLETTE AU CERCEAU / GIRL WITH A HOOP
NIÑA CON UN ARO. 1885
Huile sur toile, 125,7 × 76,5 cm
National Gallery of Art, Washington
(Chester Dale Collection)

Reproduction: Phototypie, 70 × 44,5 cm
Unesco Archives: R.418-175
Arthur Jaffé Heliochrome Co.
*New York Graphic Society Ltd., Greenwich,
Connecticut,* $16

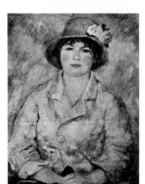

1224 RENOIR

MADAME RENOIR. c. 1885
Huile sur toile, 65,5 × 54 cm
Philadelphia Museum of Art, Philadelphia,
Pennsylvania

Reproduction: Offset lithographie, 56 × 44,5 cm
Unesco Archives: R.418-151
Smeets Lithographers
Harry N. Abrams, Inc., New York, $5.95

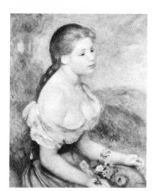

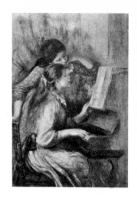

1225 RENOIR

JEUNE FILLE AUX FLEURS
YOUNG GIRL WITH DAISIES
JOVEN CON FLORES. 1888–1890
Huile sur toile, 65 × 54 cm
Metropolitan Museum of Art, New York

Reproduction: Héliogravure, 56,5 × 47 cm
Unesco Archives: R.418-131
Braun & C^ie
Éditions Braun, Paris, 33 F

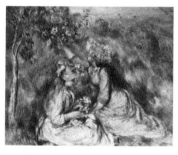

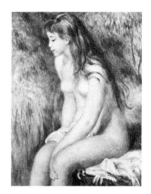

1226 RENOIR

JEUNES FILLES CUEILLANT DES FLEURS
GIRLS PICKING FLOWERS
MUCHACHAS COGIENDO FLORES. c. 1889
Huile sur toile, 64,8 × 80,6 cm
Museum of Fine Arts, Boston, Massachusetts

Reproduction: Phototypie, 42,5 × 53,3 cm
Unesco Archives: R.418-45
Arthur Jaffé Heliochrome Co.
*The Twin Editions, Greenwich,
Connecticut, $10*

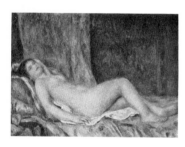

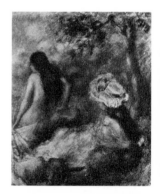

1227 RENOIR

NU ALLONGÉ / RECLINING NUDE
DESNUDO RECOSTADO. c. 1890
Huile sur toile, 46 × 63 cm
Wallraf-Richartz-Museum, Köln

Reproduction: Phototypie, 46 × 63 cm
Unesco Archives: R.418-181
Kunstanstalt Max Jaffé
*Kunstanstalt Max Jaffé, Wien;
Arthur Jaffé, Inc., New York, $12*

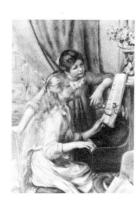

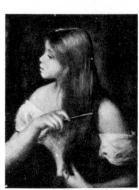

1228 RENOIR

JEUNES FILLES AU PIANO / GIRLS AT THE PIANO
NIÑAS AL PIANO. 1892
Huile sur toile, 116 × 90 cm
Musée du Louvre, Paris

Reproduction: Héliogravure, 47,5 × 35,5 cm
Unesco Archives: R.418-137
Draeger Frères
Société ÉPIC, Montrouge, 14 F

1229 RENOIR

JEUNES FILLES AU PIANO / GIRLS AT THE PIANO
NIÑAS AL PIANO. 1892
Huile sur toile, 112,2 × 79 cm
Collection Jean Walter - Paul-Guillaume, Paris

Reproduction: Photolithographie, 66 × 45,8 cm
Unesco Archives: R.418-173
The Medici Press
The Medici Society Ltd., London, £1.50

1230 RENOIR

JEUNE BAIGNEUSE / GIRL BATHING
BAÑISTA JOVEN. 1892
Huile sur toile, 81 × 65 cm
Collection particulière

Reproduction: Héliogravure, 39 × 30 cm
Unesco Archives: R.418-139
Graphische Anstalt C. J. Bucher AG
New York Graphic Society Ltd., Greenwich,
Connecticut, $3

1231 RENOIR

LE BAIN / THE BATH / EL BAÑO. 1894
Pastel, 54,5 × 45,6
Collection particulière

Reproduction: Phototypie, 47,3 × 39,9 cm
Unesco Archives: R.418-59
Die Piperdrucke Verlags-GmbH, München, DM 55

1232 RENOIR

JEUNE FILLE SE PEIGNANT
YOUNG GIRL COMBING HER HAIR
MUCHACHA PEINÁNDOSE. 1894
Huile sur toile, 53 × 44,5 cm
Collection Robert Lehman, New York

Reproduction: Offset lithographie, 44 × 36 cm
Unesco Archives: R.418-153
J. M. Monnier
F. Hazan, Paris, 35 F

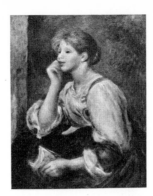

1233 RENOIR

FEMME À LA LETTRE / GIRL WITH A LETTER
JOVEN CON UNA CARTA. 1895
Huile sur toile, 66 × 54 cm
Collection Jean Walter - Paul-Guillaume, Paris

Reproduction: Photolithographie, 66 × 54 cm
Unesco Archives: 418-163
The Medici Press
The Medici Society Ltd., London, £1.50

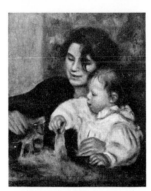

1234 RENOIR

GABRIELLE ET JEAN / GABRIELLE AND JEAN
GABRIELLE Y JEAN. c. 1895
Huile sur toile, 65 × 54 cm
Collection Jean Walter - Paul-Guillaume, Paris

Reproduction: Lithographie, 65 × 54 cm
Unesco Archives: R.418-174
Smeets Lithographers
New York Graphic Society Ltd., Greenwich,
Connecticut, $12

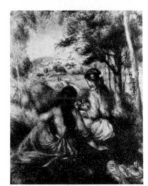

1235 RENOIR

DEUX JEUNES FILLES AU PRÉ
TWO GIRLS IN A MEADOW
DOS MUCHACHAS EN EL PRADO. c. 1895
Huile sur toile, 81,3 × 65,4 cm
The Metropolitan Museum of Art, New York
(Sam A. Lewisohn Collection)

Reproduction: Phototypie, 71 × 56 cm
Unesco Archives: R.418-29
Arthur Jaffé Heliochrome Co.
Aaron Ashley Inc., Yonkers, New York, $15
Reproduction: Offset lithographie, 52 × 41,3 cm
Unesco Archives: R.418-29c
Shorewood Litho, Inc.
Shorewood Publishers, Inc., New York, $1

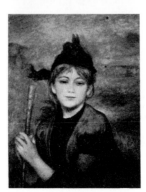

1236 RENOIR

L'EXCURSIONNISTE / THE EXCURSIONIST
EXCURSIONISTA. c. 1895
Huile sur toile, 61 × 50 cm
Nouveau Musée des beaux-arts, Le Havre

Reproduction: Offset, 51 × 39 cm
Unesco Archives: R.418-166
VEB Graphische Werke
VEB E. A. Seemann-Verlag, Leipzig, M 10

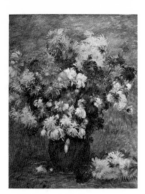

1237 RENOIR

BOUQUET DE CHRYSANTHÈMES
BOUQUET OF CHRYSANTHEMUMS
REMILLETE DE CRISANTEMOS. c.,1895
Huile sur toile, 82,5 × 66,5 cm
Musées des beaux arts, Rouen, France

Reproduction: Phototypie, 58 × 45 cm
Unesco Archives: R.418-167
Kunstanstalt Max Jaffé
Anton Schroll & Co., Wien, DM 45

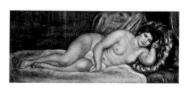

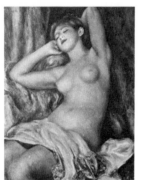

1238 RENOIR

LA DORMEUSE / THE SLEEPING GIRL
JOVEN DORMIDA. 1897
Huile sur toile, 81 × 65,5 cm
Collection Oskar Reinhart, Winterthur, Schweiz

Reproduction: Offset, 57 × 45 cm
Unesco Archives: R.418-186b
Buchdruckerei Mengis & Sticher
Kunstkreis Verlag AG, Luzern, 13,50 FS

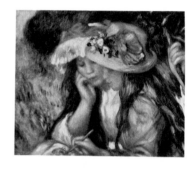

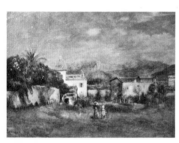

1239 RENOIR

PAYSAGE DE CAGNES / LANDSCAPE, CAGNES
VISTA DE CAGNES. c. 1900
Huile sur toile, 36,7 × 49 cm
Saarlandmuseum, Saarbrücken

Reproduction: Offset, 44,5 × 59 cm
Unesco Archives: R.418-98b
Imprimerie Monnier
F. Hazan, Paris, 35 F

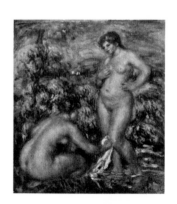

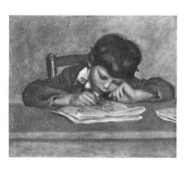

1240 RENOIR

JEAN RENOIR DESSINANT / JEAN RENOIR
DRAWING / JEAN RENOIR DIBUJANDO. 1901
Huile sur toile, 48,3 × 57,1 cm
Collection particulière

Reproduction: Phototypie, 44,7 × 54,4 cm
Unesco Archives: R.418-72
Ganymed Press London Ltd.
Ganymed Press London Ltd., London, £3.00

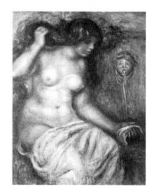

1241 RENOIR

FEMME NUE COUCHÉE (GABRIELLE)
THE NUDE GABRIELLE
DESNUDO ACOSTADO (GABRIELLE). c. 1906
Huile sur toile, 67 × 160 cm
Collection Jean Walter – Paul-Guillaume,
Paris

Reproduction: Lithographie, 38 × 91 cm
Unesco Archives: R.418-179
Smeets Lithographers
*New York Graphic Society Ltd., Greenwich,
Connecticut, $16*

1242 RENOIR

LES DEUX SŒURS / TWO SISTERS
DOS HERMANAS. 1910
Huile sur toile, 46 × 55,5 cm
Collection S. Niarkos, New York

Reproduction: Offset, 43 × 50 cm
Unesco Archives: R.418-160
J. M. Monnier
F. Hazan, Paris, 35 F

1243 RENOIR

DEUX FEMMES NUES DANS UN PAYSAGE / TWO NUDES
IN A LANDSCAPE / PAISAJE CON DOS MUJERES
DESNUDAS. c. 1910
Huile sur toile, 40 × 37 cm
Staatliche Kunstsammlung, Stuttgart

Reproduction: Offset, 40 × 37 cm
Unesco Archives: R.418-183
Obpacher GmbH
Obpacher GmbH, München, DM 40

1244 RENOIR

LA SOURCE / THE SPRING / LA FUENTE. 1910
Huile sur toile, 91,5 × 73,7 cm
Art Associates Partnership, Hamilton,
Bermuda, USA

Reproduction: Phototypie, 76 × 61 cm
Unesco Archives: R.418-191
Arthur Jaffé Heliochrome Co.
*New York Graphic Society Ltd., Greenwich,
Connecticut, $18*

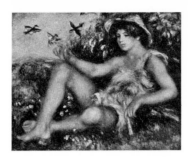

1245 RENOIR

JEUNE PÂTRE AU REPOS / YOUNG SHEPHERD
RESTING / PASTORCILLO DESCANSANDO. 1911
Huile sur toile, 75 × 93,4 cm
Museum of Art, Rhode Island School of Design,
Providence, Rhode Island

Reproduction: Phototypie, 50,7 × 63 cm
Unesco Archives: R.418-8
Arthur Jaffé Heliochrome Co.
*New York Graphic Society Ltd., Greenwich,
Connecticut, $12*

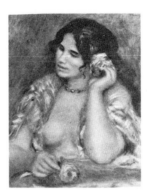

1246 RENOIR

GABRIELLE À LA ROSE / GABRIELLE WITH
A ROSE / GABRIELLE CON UNA ROSA. 1911
Huile sur toile, 55 × 46 cm
Musée du Louvre, Paris

Reproduction: Héliogravure, 29,8 × 24 cm
Unesco Archives: R.418-37
Draeger Frères
Société ÉPIC, Montrouge, 7 F

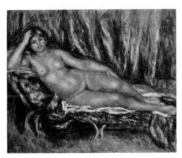

1247 RENOIR

NU ALLONGÉ / NUDE RESTING
DESNUDO RECOSTADO. c. 1915
Huile sur toile, 61 × 48,3 cm
Collection Mrs. Ann Kessler, Rutland,
United Kingdom

Reproduction: Offset lithographie, 50,5 × 61 cm
Unesco Archives: R.418-155
John Swain & Son Ltd.
*The Tate Gallery Publications Department,
London, £2.25*

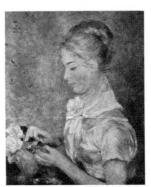

1248 RENOIR

LA MODISTE / THE MILLINER / LA SOMBRERERA
Huile sur toile, ·59 × 49 cm
Collection Oskar Reinhart, Winterthur,
Schweiz

Reproduction: Phototypie, 50,8 × 42 cm
Unesco Archives: R.418-189
Kunstanstalt Max Jaffé
Kunstanstalt Max Jaffé, Wien
Arthur Jaffé, Inc., New York, $10

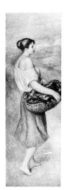

1249 RENOIR

JEUNE FILLE PORTANT UN PANIER DE POISSONS
GIRL WITH A BASKET OF FISH
JOVEN LLEVANDO UN CESTO DE PESCADOS
Huile sur toile, 131 × 42 cm
National Gallery of Art, Washington

Reproduction: Phototypie, 79 × 25,5 cm
Unesco Archives: R.418-142
Arthur Jaffé Heliochrome Co.
*New York Graphic Society Ltd., Greenwich,
Connecticut,* $12

1250 RENOIR

JEUNE FILLE PORTANT UN PANIER D'ORANGES
GIRL WITH A BASKET OF ORANGES
JOVEN LLEVANDO UN CESTO DE NARANJAS
Huile sur toile, 131 × 42 cm
National Gallery of Art, Washington

Reproduction: Phototypie, 79 × 25,5 cm
Unesco Archives: R.418-143
Arthur Jaffé Heliochrome Co.
*New York Graphic Society Ltd., Greenwich,
Connecticut,* $12

1251 RILEY, Bridget
Norwood, London, United Kingdom, 1931

CHUTE / FALL / CAÍDA. 1963
Emulsion sur aggloméré, 141 × 140,3 cm
The Tate Gallery, London

Reproduction: Typographie, 58,5 × 58,5 cm
Unesco Archives: R.573-1
Henry Stone & Sons Ltd.
The Pallas Gallery Ltd., London, £2

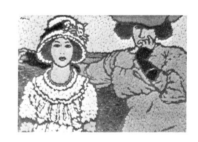

1252 RIOPELLE, Jean-Paul
Montréal, Canada, 1923

DU NOIR QUI SE LÈVE / BLACKNESS RISING
COLOR NEGRO QUE SE LEVANTA
Huile sur toile, 81 × 65 cm
Collection particulière

Reproduction: Héliogravure, 61 × 49 cm
Unesco Archives: R.585-1
Roto-Sadag SA
*New York Graphic Society Ltd., Greenwich,
Connecticut* (by arrangement with Unesco:
"Unesco Art Popularization Series"), $15

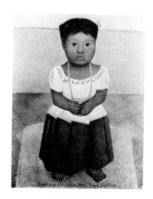

1253 RIPPL-RÓNAI, József
Kaposvár, Magyarország, 1861–1927
LE PEINTRE BONNARD / THE PAINTER BONNARD
EL PINTOR BONNARD. 1897
Huile sur bois, 61 × 49 cm
Magyar Nemzeti Galéria, Budapest
Reproduction: Offset lithographie, 22 × 18 cm
Unesco Archives: R.593-4
Offset Nyomda
Képzőművészeti Alap Kiadóvállalata, Budapest, 4 Ft

1254 RIPPL-RÓNAI
LORSQUE L'ON VIT DE SOUVENIRS
WHEN ONE LIVES ON REMINISCENCES
CUANDO UNO VIVE DE RECUERDOS. 1904
Huile sur toile, 70,4 × 103,6 cm
Magyar Nemzeti Galéria, Budapest
Reproduction: Typographie, 18,3 × 27 cm
Unesco Archives: R.593-7
Kossuth Nyomda
Képzőművészeti Alap Kiadóvállalata, Budapest, 4 Ft

1255 RIPPL-RÓNAI
LAZARINE ET ANELLA / LAZARINE AND ANELLA
LAZARINE Y ANELLA. 1910
Huile sur carton, 70 × 100 cm
Collection particulière
Reproduction: Offset lithographie, 15,5 × 23 cm
Unesco Archives: R.593-6
Offset Nyomda
Képzőművészeti Alap Kiadóvállalata, Budapest, 4 Ft

1256 RIVERA, Diego
Guanajuato, México, 1886
México, DF, México, 1957
DELFINA FLORES. 1927
Huile sur toile, 81,3 × 64,8 cm
McNay Art Institute, San Antonio, Texas
Reproduction: Héliogravure, 65,9 × 52 cm
Unesco Archives: R.621-16
Roto-Sadag SA
New York Graphic Society Ltd., Greenwich,
Connecticut, $12

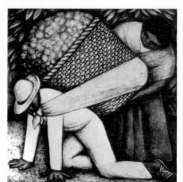

1257 RIVERA
MARCHAND DE FLEURS / THE FLOWER VENDOR
VENDEDOR DE FLORES. 1935
Huile sur panneau, 121,3 × 121,3 cm
San Francisco Museum of Art, San Francisco,
California
Reproduction: Lithographie, 71,8 × 72 cm
Unesco Archives: R.621-1.
H. S. Crocker Co., Inc.
New York Graphic Society Ltd., Greenwich,
Connecticut, $15
Reproduction: Lithographie, 45 × 45 cm
Unesco Archives: R.621-1b
H. S. Crocker Co., Inc.
New York Graphic Society Ltd., Greenwich,
Connecticut; San Francisco Museum of Art,
San Francisco, California, $7,50

1258 ROBERTS, Tom
Dorchester, United Kingdom, 1856
Sassafras, Victoria, Australia, 1931
LA DÉBANDADE / THE BREAKAWAY / LA DESBANDADA.
1891
Huile sur toile, 136 × 165,5 cm
Art Gallery of South Australia, Adelaide
Reproduction: Offset, 46 × 56 cm
Unesco Archives: R.647-3
Griffin Press
Art Gallery of South Australia, Adelaide, $A 2

1259 ROHLFS, Christian
Niendorf, Deutschland, 1849
Hagen, Deutschland, 1938
TULIPES DANS UN VASE JAUNE
TULIPS IN A YELLOW VASE
TULIPAS EN UN VASO AMARILLO. 1920
Détrempe sur papier, 46,5 × 60 cm
Collection particulière, Berlin
Reproduction: Offset lithographie, 46,5 × 60 cm
Unesco Archives: R.738-15
MAN Druck, Theodor Dietz KG
Kunstverlag F. & O. Brockmann's Nachf., Breit-
Breitbrunn a. Ammersee, DM 43

1260 ROHLFS
FLEURS BLANCHES DANS UN VASE ROUGE
WHITE FLOWERS IN A RED VASE
FLORES BLANCAS EN UN VASO ROJO. 1934
Détrempe sur papier, 67 × 48 cm
Collection particulière, Essen
Reproduction: Offset, 63 × 45 cm
Unesco Archives: R.738-8
Illert KG
Forum Bildkunstverlag GmbH, Steinheim a. Main,
DM 37

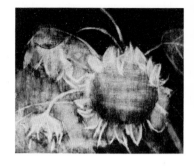

1261 ROHLFS

TOURNESOLS / SUNFLOWERS
GIRASOLES.
Aquarelle 47,5 × 66,7 cm
The Detroit Institute of Arts, Detroit, Michigan

Reproduction: Offset lithographie, 47,5 × 66,7 cm
Unesco Archives: R.738-18
Shorewood Litho, Inc.
Shorewood Publishers, Inc., New York, $4

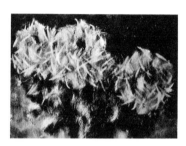

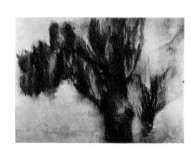

1262 ROHLFS

TROIS CHRYSANTHÈMES DANS UN VASE
THREE CHRYSANTHEMUMS IN A VASE
TRES CRISANTEMOS EN UN FLORERO. 1937
Détrempe sur papier, 58 × 79 cm
Collection particulière, Essen

Reproduction: Phototypie, 56 × 77 cm
Unesco Archives: R.738-19
Graphische Kunstanstalten E. Schreiber
Die Piperdrucke Verlags-GmbH, München, DM 78

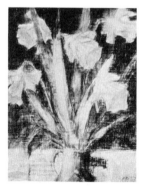

1263 ROHLFS

NARCISSES / DAFFODILS / NARCISOS. 1937
Aquarelle, 63,5 × 48,5 cm
Kupferstichkabinett, Dresden

Reproduction: Phototypie, 50 × 38 cm
Unesco Archives: R.738-4
Grafischer Großbetrieb Völkerfreundschaft
VEB Verlag der Kunst, Dresden, DM 32

1264 ROHLFS

FLEUR D'HIBISCUS DANS UN VERRE
HIBISCUS FLOWER IN A GLASS
FLOR DE HIBISCUS EN UN VASO. 1937
Détrempe sur papier, 39,6 × 58,2 cm
Staatliche Kunsthalle, Karlsruhe,
Bundesrepublik Deutschland

Reproduction: Offset, 39 × 57,5 cm
Unesco Archives: R.738-10
Illert KG
Forum Bildkunstverlag GmbH, Steinheim a.Main,
DM 25

1265 ROHLFS

TOURNESOLS SUR FOND SOMBRE
SUNFLOWERS ON A DARK BACKGROUND
GIRASOLES SOBRE FONDO OBSCURO. 1937
Détrempe et craie sur papier, 57,5 × 67 cm
Collection Farbenfabriken Bayer AG,
Leverkusen

Reproduction: Offset, 52,3 × 61,2 cm
Unesco Archives: R.738-11
Illert KG
Forum Bildkunstverlag GmbH, Steinheim a. Main,
DM 37

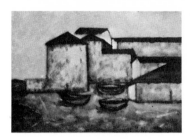

1269 ROSAI

MARINE / SEASCAPE / ESCENA MARINA. 1955
Huile sur toile, 60 × 80 cm
Collection particulière

Reproduction: Phototypie, 27 × 37,9 cm
Unesco Archives: R.788-2
Istituto Fotocromo Italiano
Istituto Fotocromo Italiano, Firenze, 1000 lire

1266 ROHLFS

CRÉPUSCULE PRÈS D'ASCONA
EVENING NEAR ASCONA
CREPÚSCULO CERCA DE ASCONA. 1937
Détrempe sur papier, 55,4 × 75,3 cm
Karl-Ernst-Osthaus-Museum, Den Haag

Reproduction: Phototypie, 55,5 × 75,5 cm
Unesco Archives: R.738-21
Graphische Kunstanstalten F. Bruckmann KG
Verlag F. Bruckmann KG, München, DM 75

1270 ROTHKO, Marc
Dvinsk, Rossija, 1903
New York, USA, 1970

ROUGE CLAIR SUR NOIR
LIGHT RED OVER BLACK
ROJO CLARO SOBRE NEGRO. 1957
Huile sur toile, 231,5 × 152,5 cm
The Tate Gallery, London

Reproduction: Offset, 65,5 × 43 cm
Unesco Archives: R.8455-2
Beric Press Ltd.
The Tate Gallery Publications Department,
London, £1.35

1267 ROHLFS

CANNAS ROUGES / RED CANNAS
CANNAS ROJAS
Aquarelle, 55 × 75 cm
Karl-Ernst-Osthaus-Museum, Hagen

Reproduction: Phototypie, 54,5 × 74 cm
Unesco Archives: R.738-17
Verlag Franz Hanfstaengl
Verlag Franz Hanfstaengl, München, DM 75

1271 ROTHKO

SANS TITRE / UNTITLED / SIN TÍTULO. 1962
Huile sur toile, 196 × 194 cm
Staatsgalerie, Stuttgart

Reproduction: Phototypie, 42,5 × 40 cm
Unesco Archives: R.8455-1
Verlag Franz Hanfstaengl
Verlag Franz Hanfstaengl, München, DM 28

1268 ROSAI, Ottone
Firenze, Italia, 1895-1957

LES TROIS MAISONS / THE THREE HOUSES
LAS TRES CASAS. 1955
Huile sur toile, 80 × 60 cm
Collection particulière

Reproduction: Phototypie, 37,5 × 27 cm
Unesco Archives: R.788-1
Istituto Fotocromo Italiano
Istituto Fotocromo Italiano, Firenze, 1000 lire

1272 ROUAULT, Georges
Paris, France, 1871-1958

LA SAINTE FACE / THE HOLY FACE
LA SANTA FAZ. 1933
Huile sur toile, 91 × 65 cm
Musée national d'art moderne, Paris

Reproduction: Phototypie, 50,7 × 36 cm
Unesco Archives: R.852-11
Kunstanstalt Max Jaffé
Kunstanstalt Max Jaffé, Wien;
Arthur Jaffé, Inc., New York, $7.50

1273 ROUAULT

LA SAINTE FACE / THE HOLY FACE
LA SANTA FAZ. c. 1946
Huile sur toile, 42 × 55 cm
Collection particulière, Paris

Reproduction: Phototypie et pochoir, 50 × 37 cm
Unesco Archives: R.852-52
Daniel Jacomet & C^ie
Éditions artistiques et documentaires , Paris, 60 F

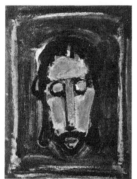

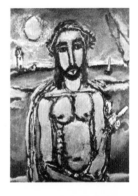

1274 ROUAULT

SAINTE FACE / HOLY FACE
SANTA FAZ
Huile sur toile, 63 × 49 cm
Collection particulière, Suisse

Reproduction: Héliogravure, 54,5 × 42 cm
Unesco Archives: R.852-55
Roto-Sadag SA
Les Éditions de Bonvent SA, Genève, 20 FS

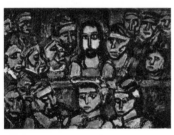

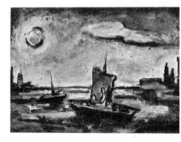

1275 ROUAULT

LE JUGEMENT DU CHRIST
JUDGEMENT OF CHRIST
EL JUICIO DE CRISTO. C. 1935
Huile sur toile, 73 × 104 cm
Musée Ishibashi, Tokyo

Reproduction: Offset lithographie, 41,5 × 58,8 cm
Unesco Archives: R.852-49
Shorewood Litho, Inc.,
Shorewood Publishers, Inc., New York, $1

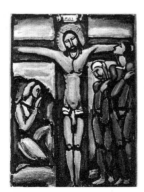

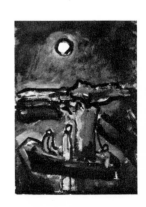

1276 ROUAULT

CHRIST EN CROIX / CHRIST ON THE CROSS
CRISTO EN LA CRUZ. 1936
Eau-forte en couleurs, 66 × 50 cm
Saarland-Museum, Saarbrücken

Reproduction: Phototypie, 66 × 49,5 cm
Unesco Archives: R.852-53
Verlag Franz Hanfstaengl
Verlag Franz Hanfstaengl, München, DM 75

1277 ROUAULT

LE CHRIST ET LE GRAND PRÊTRE
CHRIST AND THE HIGH PRIEST
CRISTO Y EL SACERDOTE. 1937
Huile sur toile, 49,5 × 34,5 cm
The Phillips Collection, Washington

Reproduction: Phototypie, 47,5 × 32,5 cm
Unesco Archives: R.852-5
Arthur Jaffé Heliochrome Co.
*New York Graphic Society Ltd., Greenwich,
Connecticut, $7.50*

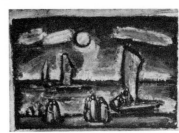

1281 ROUAULT

LE CHRIST ET LES PÊCHEURS
CHRIST AND THE FISHERMEN
CRISTO Y LOS PESCADORES
Huile sur toile, 52,6 × 74,5 cm
Collection Mr. Henry Pearlman, New York

Reproduction: Phototypie, 52,6 × 74,5 cm
Unesco Archives: R.852-9
Arthur Jaffé Heliochrome Co.
The Twin Editions, Greenwich, Connecticut, $16

1278 ROUAULT

ECCE HOMO. 1939–1942
Huile sur toile, 105,5 × 75,5 cm
Württembergische Staatsgalerie, Stuttgart

Reproduction: Phototypie, 76 × 53,5 cm
Unesco Archives: R.852-43
Süddeutsche Lichtdruckanstalt Krüger & Co.
Kunstverlag Fingerle & Co., Esslingen a. N., DM 50

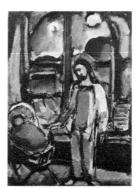

1282 ROUAULT

STELLA VESPERTINA. 1946
Huile sur toile, 47,7 × 25,5 cm
Collection particulière, Paris

Reproduction: Phototypie et pochoir, 47,5 × 35 cm
Unesco Archives: R.852-22
Daniel Jacomet & Cie
*Éditions Artistiques et Documentaires,
Paris, 70 F*

1279 ROUAULT

PAYSAGE BIBLIQUE / BIBLICAL LANDSCAPE
PAISAJE BÍBLICO. 1939
Huile sur toile, 55 × 74 cm
Musée de l'Annonciade, Saint-Tropez

Reproduction: Offset lithographie, 46,5 × 63 cm
Unesco Archives: R.852-48
Shorewood Litho, Inc.
Shorewood Publishers, Inc., New York, $1

1283 ROUAULT

NOCTURNE CHRÉTIEN / CHRISTIAN NOCTURNE
NOCTURNO CRISTIANO. 1952
Huile sur toile, 97 × 52 cm
Musée national d'art moderne, Paris

Reproduction: Offset lithographie, 61 × 40 cm
Unesco Archives: R.852-26
Shorewood Litho Inc.
Shorewood Publishers, Inc., New York, $4

1280 ROUAULT

CLAIR DE LUNE / MOONLIGHT
CLARO DE LUNA. c. 1940
Huile sur toile, 52 × 38 cm
Collection particulière, Paris

Reproduction: Phototypie et pochoir, 52 × 38 cm
Unesco Archives: R.852-56
Daniel Jacomet & Cie
*Éditions artistiques et documentaires,
Paris, 70 F*

1284 ROUAULT

PAYSAGE AU BORD DE LA MER
SEASHORE LANDSCAPE
PAISAJE A LA ORILLA DEL MAR
Huile sur toile, 50,2 × 64,7 cm
The Phillips Collection, Washington

Reproduction: Phototypie, 48,7 × 63,7 cm
Unesco Archives: R.852-20
Arthur Jaffé Heliochrome Co.
*The Twin Editions, Greenwich,
Connecticut, $16*

1285 ROUAULT

CAVALIERS AU CRÉPUSCULE
HORSEMEN IN THE TWILIGHT
JINETES EN EL CREPÚSCULO
Huile sur toile, 52 × 73 cm
Collection Bührle, Zurich

Reproduction: Offset, 33,3 × 51 cm
Unesco Archives: R.852-41
Stehli Frères SA
Stehli Frères SA, Zürich, 13 FS

1286 ROUAULT

BOUQUET Nº 2 / BOUQUET NO. 2
RAMILLETE N.º 2. c. 1938
Huile sur journal, 35,5 × 24,9 cm
The Phillips Collection, Washington

Reproduction: Phototypie, 35,5 × 24,9 cm
Unesco Archives: R.852-19
Arthur Jaffé Heliochrome Co.
*New York Graphic Society Ltd., Greenwich,
Connecticut, $5*

1287 ROUAULT

BOUQUET Nº 1 / BOUQUET NO. 1
RAMILLETE N.º 1. C. 1939
Huile et feuilles d'or sur papier, 33 × 24,1 cm
The Phillips Collection, Washington

Reproduction: Phototypie, 35,5 × 24,9 cm
Unesco Archives: R.852-18
Arthur Jaffé Heliochrome Co.
*New York Graphic Society Ltd.,
Greenwich, Connecticut, $5*

1288 ROUAULT

FLEURS DÉCORATIVES / DECORATIVE FLOWERS
FLORES DECORATIVAS. c. 1946
Huile sur toile, 37 × 26 cm
Collection particulière, Paris

Reproduction: Offset, 37 × 25,8 cm
Unesco Archives: R.852-40
Imprimerie Lécot
F. Hazan, Paris, 25 F

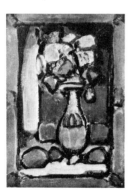

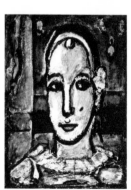

1289 ROUAULT

LE PIERROT ARISTOCRATE. 1941
Huile sur toile, 103 × 71 cm
Collection particulière

Reproduction: Phototypie, 60 × 37 cm
Unesco.Archives: R.852-54
Grafischer Großbetrieb Völkerfreundschaft
VEB Verlag der Kunst, Dresden, DM × 24

1290 ROUAULT

LES PIERROTS / THE PIERROTS
LOS PIERROTS. c. 1943
Huile sur toile, 53,7 × 42 cm
Collection particulière, Paris

Reproduction: Phototypie et pochoir, 53,7 × 42 cm
Unesco Archives: R.852-24
Daniel Jacomet & Cie
Éditions artistiques et documentaires, Paris, 60 F

1291 ROUAULT

SONGE-CREUX / VAIN DREAMER
SOÑADOR. 1946
Huile sur papier, 34,3 × 26,7 cm
Musée national d'art moderne, Paris

Reproduction: Phototypie, 30 × 22 cm
Unesco Archives: R.852-46
Grafischer Großbetrieb Völkerfreundschaft
VEB Verlag der Kunst, Dresden, DM 5

1292 ROUAULT

PIERROT. 1948
Huile sur toile, 55 × 40 cm
Collection particulière

Reproduction: Offset, 48 × 35 cm
Unesco Archives: R.852-45
J. M. Monnier
F Hazan, Paris, 35 F

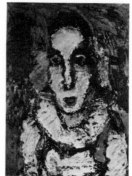

1293 ROUAULT

LE CLOWN / THE CLOWN / EL PAYASO
Huile sur toile, 100 × 75 cm
Stedelijk Museum, Amsterdam

Reproduction: Lithographie, 58,3 × 41,9 cm
Unesco Archives: R.852-13
Smeets Lithographers
New York Graphic Society Ltd., Greenwich, Connecticut, $10

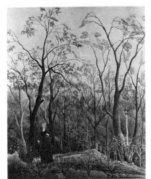

1294 ROUSSEAU, Henri. "Le Douanier"
Laval, France, 1844
Paris, France, 1910

UN SOIR DE CARNAVAL / CARNIVAL NIGHT
UNA NOCHE DE CARNAVAL. 1886
Huile sur toile, 114 × 87 cm
Collection Louis E. Stern, New York

Reproduction: Héliogravure, 56 × 43 cm
Unesco Archives: R.863-17
Imago Tiefdruckanstalt AG
Kunstkreis-Verlag AG, Luzern, 13,50 FS

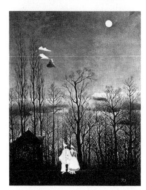

1295 ROUSSEAU

DANS LA FORÊT (Dans l'attente)
IN THE FOREST / EN LA SELVA. c. 1886
Huile sur toile, 70 × 60,5 cm
Kunsthaus, Zürich

Reproduction: Phototypie, 55 × 47 cm
Unesco Archives: R.863-15
Kunstanstalt Max Jaffé
The Pallas Gallery Ltd., London, £2.50

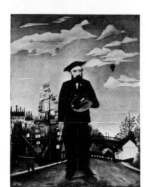

1296 ROUSSEAU

MOI-MÊME / SELF-PORTRAIT / AUTORRETRATO.
1890
Huile sur toile, 146 × 113 cm
Národní galerie, Praha

Reproduction: Offset, 54 × 42 cm ´
Unesco Archives: R.863-19b
Severografia
Odeon, nakladatelství krásné literatury a umění, Praha, 14 Kčs

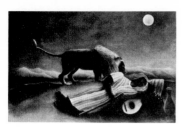

1297 ROUSSEAU

LA BOHÉMIENNE ENDORMIE
THE SLEEPING GYPSY
LA GITANA DORMIDA. 1897
Huile sur toile, 129,5 × 200,7 cm
The Museum of Modern Art, New York
(Gift of Mrs. Simon Guggenheim)

Reproduction: Phototypie, 51 × 79 cm
Unesco Archives: R.863-4b
Arthur Jaffé Heliochrome Co.
The Museum of Modern Art, New York, $6.50

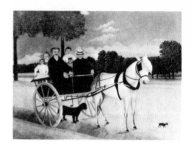

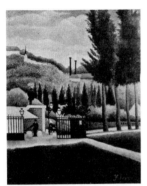

1298 ROUSSEAU

L'OCTROI / THE TOLL HOUSE
EL FIELATO. c. 1900
Huile sur toile, 37,5 × 32,5 cm
Courtauld Institute Galleries, University of
London

Reproduction: Phototypie, 40,4 × 32,3 cm
Unesco Archives: R.863-12
Verlag Franz Hanfstaengl
Verlag Franz Hanfstaengl, München, DM 45

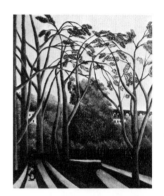

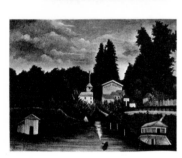

1299 ROUSSEAU

LE MOULIN D'ALFORT
THE WATER-MILL AT ALFORT
EL MOLINO DE ALFORT. c. 1902
Huile sur toile, 37 × 45 cm
Collection Mrs. W.E. Josten, New York

Reproduction: Offset, 44,5 × 57 cm
Unesco Archives: R.863-23
Säuberlin & Pfeiffer SA
Édition D. Rosset, Pully, 12 FS

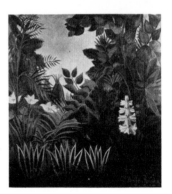

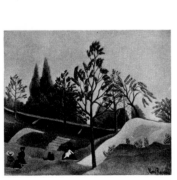

1300 ROUSSEAU

JARDIN PUBLIC / IN THE PARK
JARDÍN PÚBLICO. c. 1905–1910
Huile sur toile, 38 × 46 cm
Collection Bührle, Zürich

Reproduction: Héliogravure, 37 × 45 cm
Unesco Archives: R.863-18
Graphische Kunstanstalten F. Bruckmann KG
Verlag F. Bruckmann KG, München, DM 35

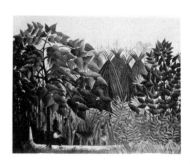

1301 ROUSSEAU

LA CARRIOLE DU PÈRE JUNIET (LA CHARRETTE)
THE CART OF PÈRE JUNIET
EL CARRICOCHE DEL TÍO JUNIET. 1908
Huile sur toile, 97,1 × 128,9 cm
Collection Jean Walter – Paul-Guillaume,
Paris
Reproduction: Lithographie, 59,7 × 80,7 cm
Unesco Archives: R.863-3c
Smeets Lithographers
*New York Graphic Society Ltd., Greenwich,
Connecticut,* $15
Reproduction: Offset lithographie, 46,7 × 63,5 cm
Unesco Archives: R.863-3b
Shorewood Litho, Inc.
Shorewood Publishers, Inc., New York, $4

1302 ROUSSEAU

LE PRINTEMPS DANS LA VALLÉE DE LA BIÈVRE
SPRINGTIME IN THE VALLEY OF THE BIÈVRE
LA PRIMAVERA EN EL VALLE DEL BIÈVRE
1908–1910
Huile sur toile, 54,6 × 45,7 cm
The Metropolitan Museum of Art, New York
Reproduction: Phototypie, 52,7 × 43,8 cm
Unesco Archives: R.863-1
Arthur Jaffé Heliochrome Co.
Aaron Ashley Inc., Yonkers, New York, $7.50

1303 ROUSSEAU

LA JUNGLE ÉQUATORIALE / THE EQUATORIAL
JUNGLE / LA SELVA ECUATORIAL. 1909
Huile sur toile, 141 × 129,5 cm
National Gallery of Art, Washington
(Chester Dale Collection)
Reproduction: Phototypie, 66 × 60,9 cm
Unesco Archives: R.863-6
Arthur Jaffé Heliochrome Co.
*New York Graphic Society Ltd., Greenwich,
Connecticut,* $16

1304 ROUSSEAU

LA CASCADE / THE WATERFALL
LA CASCADA. 1910
Huile sur toile, 115,5 × 149,8 cm
The Art Institute of Chicago, Chicago, Illinois
Reproduction: Phototypie, 61,6 × 78,9 cm
Unesco Archives: R.863-11
Kunstanstalt Max Jaffé
*New York Graphic Society Ltd., Greenwich,
Connecticut,* $18
Reproduction: Phototypie, 40 × 51 cm
Unesco Archives: R.863-11b
Kunstanstalt Max Jaffé
*Kunstanstalt Max Jaffé, Wien;
Arthur Jaffé, Inc., New York,* $7.50

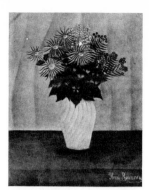

1305 ROUSSEAU

FLEURS / FLOWERS / FLORES. c. 1910
Huile sur toile, 61 × 49,5 cm
The Tate Gallery, London
Reproduction: Typographie, 37,8 × 31 cm
Unesco Archives: R.863-5
W.F. Sedgwick Ltd.
*The Tate Gallery Publications Department,
London,* £0,45

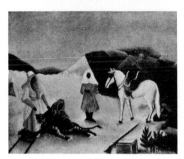

1306 ROUSSEAU

LA CHASSE AUX TIGRES / TIGER HUNT
CAZANDO TIGRES
Huile sur toile, 36,8 × 45,7 cm
Gallery of Fine Arts, Columbus, Ohio
(Collection Ferdinand Howald)
Reproduction: Phototypie, 41,9 × 50,9 cm
Unesco Archives: R.863-14
Arthur Jaffé Heliochrome Co.
*New York Graphic Society Ltd., Greenwich,
Connecticut,* $16

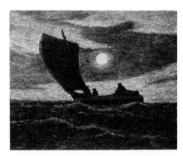

1307 RYDER, Albert Pinkham
*New Bedford, Massachusetts, USA, 1847
Elmhurst, New York, USA, 1917*

TRAVAILLEURS DE LA MER
TOILERS OF THE SEA / TRABAJADORES DEL MAR
Huile sur toile, 25,3 × 30,5 cm
Phillips Academy, Addison Gallery of American
Art, Andover, Massachusetts
Reproduction: Phototypie, 25,3 × 30,5 cm
Unesco Archives: R.992-1
Kunstanstalt Max Jaffé
*New York Graphic Society Ltd., Greenwich,
Connecticut,* $12

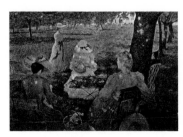

1308 RYJSSELBERGHE, Théodore van
*Gand, Belgique, 1862
Saint-Clair, France, 1926*

FAMILLE DANS LE VERGER / A FAMILY IN AN
ORCHARD / FAMILIA EN EL HUERTO. 1890
Huile sur toile, 163,5 × 115,5 cm
Rijksmuseum Kröller-Müller, Otterlo
Reproduction: Offset, 42,5 × 60 cm
Unesco Archives: R.5725-1
Drukkerij Johan Enschedé en Zonen
Kröller-Müller Stichting, Otterlo, 13,75 fl.

1309 SAITO, Yoshishige
Tokyo, Nihon, 1905

PEINTURE "E" / PAINTING "E" / PINTURA "E"
1958
Huile sur toile, 71 × 58,5 cm
Collection particulière

Reproduction: Héliogravure, 61 × 48 cm
Unesco Archives: S.158-1
Roto-Sadag SA
*New York Graphic Society Ltd., Greenwich,
Connecticut (by arrangement with Unesco:
"Unesco Art Popularization Series"),* $15

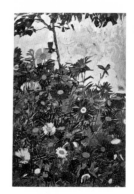

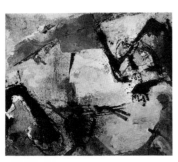

1310 SANTOMASO, Giuseppe
Venezia, Italia, 1907

FERMENTO. 1962
Huile sur toile, 163 × 195 cm
Saarland-Museum, Saarbrücken

Reproduction: Phototypie, 74,5 × 90 cm
Unesco Archives: S.237-1
Verlag Franz Hanfstaengl
Verlag Franz Hanfstaengl, München, DM 90

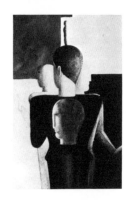

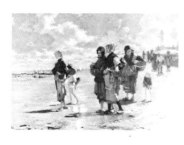

1311 SARGENT, John Singer
Firenze, Italia, 1856
London, United Kingdom, 1925

LES RAMASSEURS D'HUÎTRES À CANCALE
OYSTER GATHERERS OF CANCALE
LOS RECOGEDORES DE OSTRAS EN CANCALE. 1878
Huile sur toile, 79 × 122 cm
The Corcoran Gallery of Art, Washington

Reproduction: Lithographie, 56 × 85 cm
Unesco Archives: S.245-4
The United States Printing & Lithograph Co.
*New York Graphic Society Ltd., Greenwich,
Connecticut,* $16

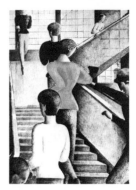

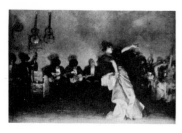

1312 SARGENT

EL JALEO. 1882
Huile sur toile, 213,8 × 348 cm
Isabella Stewart Gardner Museum, Boston,
Massachusetts

Reproduction: Phototypie, 60 × 91,3 cm
Unesco Archives: S.245-2
Arthur Jaffé Heliochrome Co.
*The Twin Editions, Greenwich,
Connecticut,* $18

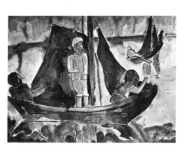

1313 SCHIELE, Egon
Tulln, Österreich, 1890
Wien, Österreich, 1918

CHAMP DE FLEURS / FLOWERS
CAMPO DE FLORES. 1917
Gouache avec or, 44,5 × 30,8 cm
Collection particulière, Wien

Reproduction: Phototypie, 44,5 × 30,8 cm
Unesco Archives: S.332-1
Kunstanstalt Max Jaffé
Anton Schroll & Co., Wien, DM 36

1314 SCHLEMMER, Oskar
Stuttgart, Deutschland, 1888
Baden-Baden, Deutschland, 1943

GROUPE CONCENTRIQUE / CONCENTRIC GROUP
GRUPO CONCÉNTRICO. 1925
Huile sur toile, 97,5 × 62 cm
Staatsgalerie, Stuttgart

Reproduction: Phototypie, 30 × 19 cm
Unesco Archives: S.342-2
Grafischer Großbetrieb Völkerfreundschaft
VEB Verlag der Kunst, Dresden, DM 5

1315 SCHLEMMER

L'ESCALIER DU BAUHAUS / BAUHAUS STAIRWAY
LA ESCALERA DE LA BAUHAUS. 1932
Huile sur toile, 162,3 × 114,3 cm
Museum of Modern Art, New York

Reproduction: Typographie, 23 × 16,5 cm
Unesco Archives: S.342-3
Offizindruck AG
Kunstverlag Fingerle & Co., Esslingen a. N.,
DM 2,50

1316 SCHMIDT-ROTTLUFF, Karl
Rottluff bei Chemnitz, Deutschland, 1884

BATEAUX DE PÊCHE PAR TEMPS CALME
FISHING BOATS IN CALM WEATHER
BARCOS PESQUEROS CON MAR EN CALMA. 1919-1922
Aquarelle, 49,6 × 68 cm
Wallraf-Richartz-Museum, Köln

Reproduction: Offset lithographie, 41,3 × 55,9 cm
Unesco Archives: S.449-6
Shorewood Litho, Inc.
Shorewood Publishers, Inc., New York, $4

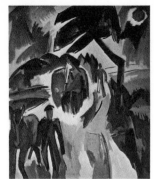

1317 SCHMIDT-ROTTLUFF
LA FENAISON / HAY HARVEST
LA SIEGA DEL HENO. c. 1921
Huile sur toile, 100 × 86 cm
Neue Nationalgalerie, Berlin

Reproduction: Phototypie, 60 × 52 cm
Unesco Archives: S.449-9
Grafischer Großbetrieb Völkerfreundschaft
VEB Verlag der Kunst, Dresden, DM 29

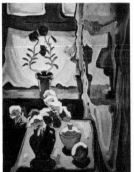

1318 SCHMIDT-ROTTLUFF
FENÊTRE L'ÉTÉ / WINDOW IN SUMMER
VENTANA EN VERANO. 1937
Huile sur toile, 112,5 × 87,5 cm
Kunsthalle, Mannheim

Reproduction: Phototypie, 76 × 58,5 cm
Unesco Archives: S.449-8
Kunstanstalt Max Jaffé
Kunstanstalt Max Jaffé, Wien;
Arthur Jaffé, Inc., New York, $15

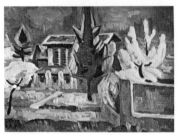

1319 SCHMIDT-ROTTLUFF
UNE CHAUDE JOURNÉE DE PRINTEMPS (DANS LE MASSIF
DU TAUNUS) / HOT SPRINGTIME (IN THE TAUNUS
MOUNTAINS) / DÍA CÁLIDO DE PRIMAVERA (EN LAS
MONTAÑAS DE TAUNUS). 1946
Huile sur toile, 65 × 89,5 cm
Neue Nationalgalerie, Berlin

Reproduction: Offset lithographie, 41,3 × 55,9 cm
Unesco Archives: S.449-7
Shorewood Litho, Inc.
Shorewood Publishers, Inc., New York, $4

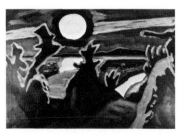

1320 SCHMIDT-ROTTLUFF
LE RIVAGE AU CLAIR DE LUNE
THE SHORE BY MOONLIGHT
LA RIBERA AL CLARO DE LUNA. 1957–1958
Huile sur carton, 75 × 110 cm
Collection particulière, München

Reproduction: Offset, 53,5 × 78,5 cm
Unesco Archives: S.449-4
Illert KG
Forum Bildkunstverlag GmbH, Steinheim a. Main,
DM 50

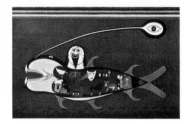

1321 SCHRÖDER-SONNENSTERN, Friedrich
Tilsit, Lietuva, 1892

JONAS ET LA BALEINE / JONAH AND THE WHALE
JONÁS Y LA BALLENA. 1954
Craie sur carton, 56 × 85 cm
Galerie Baukunst, Köln

Reproduction: Phototypie, 40 × 61 cm
Unesco Archives: S.381-1
Verlag Franz Hanfstaengl
Verlag Franz Hanfstaengl, München, DM 28

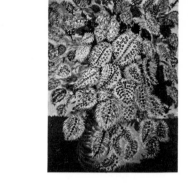

1322 SCOTT, William
Greenock, Scotland, 1913

NU ROUGE COUCHÉ / RECLINING NUDE
DESNUDO ROJO ACOSTADO. 1956
Huile sur toile, 91,5 × 152,5 cm
The Tate Gallery, London

Reproduction: Offset lithographie, 38,7 × 66 cm
Unesco Archives: S.431-1
The Curwen Press Ltd.
The Tate Gallery Publications Department, London,
£2.02½

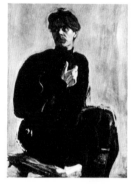

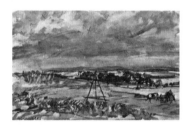

1323 SEDLAČEK, Vojtěch
Libčany, Československo, 1892

PAYSAGE MONTAGNEUX / MOUNTAINOUS LANDSCAPE
PAISAJE MONTAÑOSO. 1958
Gouache, 36,5 × 56,5 cm
Collection particulière, Praha

Reproduction: Offset, 36,5 × 56 cm
Unesco Archives: S.4491-3
Severografia
Odeon, nakladatelství krásné literatury
a umění, Praha, 12 Kčs

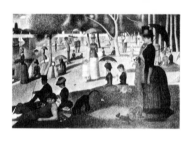

1324 SEGANTINI, Giovanni
Arco, Italia, 1858
Pontresina, Svizzera, 1899

VACHE BRUNE À L'ABREUVOIR
BROWN COW AT THE WATERING PLACE
VACA PARDA EN EL ABREVADERO. 1892
Huile sur toile, 74 × 61 cm
Collection particulière, Zürich

Reproduction: Offset, 56 × 45 cm
Unesco Archives: S.453-25b
Buchdruckerei Mengis & Sticher
Kunstkreis-Verlag AG, Luzern, 13,50 FS

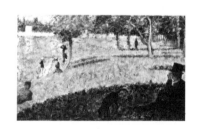

298

1325 SERAPHINE, Louis
Assy, France, 1864
Clermont, France, 1934

FEUILLES DIAPRÉES / ORNAMENTAL FOLIAGE
HOJAS ABIGARRADAS.
Huile sur toile, 90 × 71 cm
Collection particulière

Reproduction: Héliogravure, 57 × 44 cm
Unesco Archives: S.4815-1
Braun & Cⁱᵉ
Éditions Braun, Paris, 33 F

1326 SEROV, Valentin Aleksandrovič
Sankt Petersburg, Rossija, 1865
Moskva, Rossija, 1911

MAKSIM GORKI. 1905
Huile sur toile, 126 × 91 cm
Muzej A. M. Gor'kogo, Moskva

Reproduction: Phototypie, 33 × 24 cm
Unesco Archives: S.487-1
Grafischer Großbetrieb Völkerfreundschaft
VEB Verlag der Kunst, Dresden, DM 5

1327 SEURAT, Georges
Paris, France, 1859–1891

UN DIMANCHE D'ÉTÉ À LA GRANDE JATTE
A SUNDAY AFTERNOON ON THE ISLAND OF
LA GRANDE-JATTE / UN DOMINGO DE VERANO
EN LA ISLA DE LA GRANDE-JATTE. 1884–1886
Huile sur toile, 206,4 × 305,4 cm
The Art Institute of Chicago, Chicago, Illinois

Reproduction: Phototypie, 60,8 × 90,4 cm
Unesco Archives: S.496-2
Kunstanstalt Max Jaffé
Kunstanstalt Max Jaffé, Wien;
Arthur Jaffé, Inc., New York, $18

Reproduction: Héliogravure, 47,3 × 70,8 cm
Unesco Archives: S.496-2c, Roto-Sadag SA
New York Graphic Society Ltd., Greenwich,
Connecticut, $12

1328 SEURAT

ÉTUDE POUR UN DIMANCHE D'ÉTÉ À LA GRANDE-JATTE
STUDY FOR A SUNDAY AFTERNOON ON THE ISLAND OF
LA GRANDE-JATTE
ESTUDIO PARA UN DOMINGO DE VERANO EN LA
ISLA DE LA GRANDE-JATTE. c. 1884
Huile sur bois, 15,5 × 25 cm
Collection Bührle, Zürich

Reproduction: Offset, 16 × 26 cm
Unesco Archives: S.446-12
Obpacher GmbH
Obpacher GmbH, München, DM 25

1329 SEURAT

FEMME À L'OMBRELLE: ÉTUDE POUR UN DIMANCHE
D'ÉTÉ À LA GRANDE-JATTE / LADY WITH A PARASOL:
STUDY FOR A SUNDAY AFTERNOON ON THE ISLAND
OF LA GRANDE-JATTE / DAMA CON SOMBRILLA:
ESTUDIO PARA UN DOMINGO DE VERANO EN LA ISLA
DE LA GRANDE-JATTE. c. 1884
Huile sur bois, 25 × 15,5 cm
Collection Bührle, Zürich

Reproduction: Offset, 24 × 15 cm
Unesco Archives: S.446-13
Obpacher GmbH
Obpacher GmbH, München, DM 25

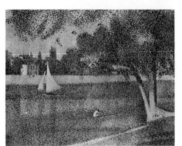

1330 SEURAT

LA SEINE À LA GRANDE-JATTE
THE SEINE AT THE GRANDE-JATTE
EL SENA EN LA GRANDE-JATTE. c. 1885
Huile sur toile, 65 × 82 cm
Musées royaux des beaux-arts, Bruxelles

Reproduction: Offset, 44,2 × 55 cm
Unesco Archives: S.496-6b
Buchdruckerei Mengis & Sticher
Kunstkreis-Verlag AG, Luzern, 13,50 FS

1331 SEURAT

POSEUSE, DE DOS (ÉTUDE POUR "LES POSEUSES")
NUDE / DESNUDO DE ESPALDA. 1887
Huile sur bois, 24,5 × 15,5 cm
Musée du Louvre, Paris

Reproduction: Phototypie, 30 × 18 cm
Unesco Archives: S.496-8
Grafischer Großbetrieb Völkerfreundschaft
VEB Verlag der Kunst, Dresden, DM 5

1332 SEURAT

DIMANCHE À PORT-EN-BESSIN
SUNDAY AT PORT-EN-BESSIN
DOMINGO EN PORT-EN-BESSIN. c. 1888
Huile sur toile, 66 × 81 cm
Rijksmuseum Kröller-Müller, Otterlo

Reproduction: Offset, 43 × 54 cm
Unesco Archives: S.496-7
Smeets Lithographers
Kröller-Müller Stichting, Otterlo, 13,75 fl.

1333 SEURAT

LA PARADE / THE SIDE SHOW
PUESTO DE FERIA. 1889
Huile sur toile, 100,4 × 151,1 cm
Collection Stephen C. Clark, New York
Reproduction: Phototypie, 56 × 84 cm
Unesco Archives: S.496-5
Arthur Jaffé Heliochrome Co.
*New York Graphic Society Ltd., Greenwich,
Connecticut, $18*

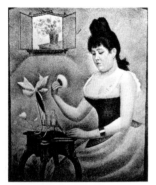

1334 SEURAT

JEUNE FEMME SE POUDRANT
(MADEMOISELLE MADELEINE KNOBLOCH)
YOUNG WOMAN POWDERING HER FACE
JOVEN PONIÉNDOSE POLVOS. 1889–1890
Huile sur toile, 85,5 × 79,5 cm
Courtauld Institute Galleries, University of
London
Reproduction: Phototypie, 71 × 59,5 cm
Unesco Archives: S.496-9
Kunstanstalt Max Jaffé
The Pallas Gallery Ltd., London, £3.50

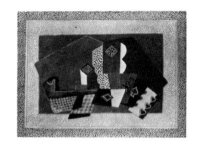

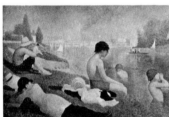

1335 SEURAT

UNE BAIGNADE, ASNIÈRES
A BATHING PLACE, ASNIÈRES
BAÑO EN ASNIÈRES
Huile sur toile, 201 × 301,5 cm
The National Gallery, London
Reproduction: Phototypie, 47 × 71 cm
Unesco Archives: S.496-11
Waterlow & Sons Ltd.
*The National Gallery Publications Department,
London, £2.03*

1336 SEURAT

LE PORT D'HONFLEUR / HONFLEUR HARBOUR
EL PUERTO DE HONFLEUR
Huile sur toile, 65,5 × 55 cm
Národní galerie, Praha
Reproduction: Offset, 42 × 50,5 cm
Unesco Archives: S.496-10
Severografia
*Odeon, nakladatelství krásné literatury a
umění, Praha, 14 Kčs*

1337 SEVERINI, Gino
Cortona, Italia, 1883
Paris, France, 1966

MANDOLINE ET FRUITS / MANDOLINE
AND FRUIT / MANDOLINA Y FRUTAS
Huile sur toile, 46 × 55 cm
Stedelijk Museum, Amsterdam

Reproduction: Lithographie, 43 × 53 cm
Unesco Archives: S.498-1
Smeets Lithographers
New York Graphic Society Ltd., Greenwich,
Connecticut, $10

1338 SEVERINI

NATURE MORTE À LA PIPE
STILL LIFE WITH PIPE
NATURALEZA MUERTA CON PIPA. 1917
Aquarelle, 33,2 × 46 cm
Collection Anton Schutz, Scarsdale, New York

Reproduction: Pochoir, 33,2 × 46 cm
Unesco Archives: S.498-2
Daniel Jacomet & Cⁱᵉ
New York Graphic Society Ltd., Greenwich,
Connecticut, $12

1339 SHAHN, Ben
Kaunas, Lietuva, 1898
New York, USA, 1969

AFFICHE "MARCH 3-28" / POSTER "MARCH 3-28"
CARTEL "MARCH 3-28"
Aquarelle, 73,7 × 57 cm
Collection de l'artiste

Reproduction: Offset lithographie, 69,2 × 52,2 cm
Unesco Archives: S.525-1
Shorewood Litho, Inc.
Shorewood Publishers, Inc., New York, $4

1340 SHAHN

OHIO MAGIC. 1946
Huile sur toile, 66 × 99 cm
California Palace of the Legion of Honor
San Francisco, California
(Williams Collection)

Reproduction: Offset lithographie, 39 × 58,5 cm
Unesco Archives: S.525-2
Smeets Lithographers
Harry N. Abrams. Inc., New York, $5.95

1341 SHAHN

UNE VINGTAINE DE PIGEONS BLANCS
A SCORE OF WHITE PIGEONS
UNA VEINTENA DE PICHONES BLANCOS. 1960
Détrempe, 127 × 75 cm
The Museum of Modern Art, Stockholm

Reproduction: Offset, 55 × 34 cm
Unesco Archives: S.525-3
Koningsveld & Zoon n.v.
National Museum, Stockholm, 12,75 kr.

1342 SHEELER, Charles
Philadelphia, Pennsylvania, USA, 1883

GRANGE DANS LE COMTÉ DE BUCKS
BUCKS COUNTY BARN
HÓRREO EN EL CONDADO DE BUCKS. 1923
Huile sur toile, 49 × 65 cm
Whitney Museum of American Art, New York

Reproduction: Phototypie, 47 × 60 cm
Unesco Archives: S.541-2
Kunstanstalt Max Jaffé
New York Graphic Society Ltd., Greenwich,
Connecticut, $12

1343 SICKERT, Walter Richard
München, Bundesrepublik Deutschland, 1860
Bathampton, United Kingdom, 1942

LE NEW BEDFORD / THE NEW BEDFORD
EL NEW BEDFORD. 1915–1916
Huile sur toile, 76,2 × 38 cm
The Tate Gallery, London

Reproduction: Phototypie, 74,5 × 28,5 cm
Unesco Archives: S.566-1
Cotswold Collotype Co.
Soho Gallery Ltd., London, £4.00

1344 SIGNAC, Paul
Paris, France, 1863–1935

LE PORT DE SAINT-CAST / THE HARBOUR OF
SAINT-CAST / EL PUERTO DE SAINT-CAST. 1890
Huile sur toile, 66 × 82,5 cm
Collection William A. Coolidge, Cambridge,
Massachusetts

Reproduction: Héliogravure, 56 × 70 cm
Unesco Archives: S.578-23
Sun Printers Ltd.
The Pallas Gallery Ltd., London, £2.50

1345 SIGNAC

LE PORT DE SAINT-TROPEZ
THE HARBOUR OF SAINT-TROPEZ
EL PUERTO DE SAINT-TROPEZ. 1893
Huile sur toile, 59 × 46 cm
Museum von der Heydt der Stadt Wuppertal,
Bundesrepublik Deutschland

Reproduction: Héliogravure, 55,5 × 45,5 cm
Unesco Archives: S.578-21
Graphische Kunstanstalten F. Bruckmann KG
Verlag F. Bruckmann KG, München, DM 45

Reproduction: Offset, 55 × 45 cm
Unesco Archives: S.578-21b
Buchdruckerei Mengis & Sticher
Kunstkreis-Verlag AG, Luzern, 13,50 FS

1346 SIGNAC

LE PORT / THE HARBOUR / EL PUERTO. 1907
Huile sur toile, 87 × 112 cm
Museum Boymans-van Beuningen, Rotterdam

Reproduction: Lithographie, 45,5 × 61 cm
Unesco Archives: S.578-22
Smeets Lithographers
*New York Graphic Society Ltd., Greenwich,
Connecticut, $10*

Reproduction: Lithographie, 45,5 × 61 cm
Unesco Archives: S.578-22b
Smeets Lithographers
*Museum Boymans-van Beuningen, Rotterdam,
13,75 fl.*

1347 SIGNAC

LES SABLES D'OLONNE. 1912
Aquarelle et crayon sur papier, 28,4 × 40 cm
Musée du Petit-Palais, Paris

Reproduction: Offset, 28,4 × 40 cm
Unesco Archives: S.578-25
Braun & Cie
Éditions Braun, Paris, 20 F

1348 SIGNAC

PARIS, LA CITÉ. 1912
Huile sur toile, 79,7 × 99 cm
Museum Folkwang, Essen

Reproduction: Phototypie, 68,7 × 85,3 cm
Unesco Archives: S.578-8
Verlag Franz Hanfstaengl
Verlag Franz Hanfstaengl, München, DM 75

1349 SIGNAC

L'ÉGLISE DE SAINTE-MARIE-DU-SALUT (VENISE)
CHURCH OF SAINT MARIA DELLA SALUTE
(VENICE)
IGLESIA DE SANTA MARÍA DE LA SALUD
(VENECIA)
Huile sur toile
Collection particulière, München

Reproduction: Phototypie, 66 × 83 cm
Unesco Archives: S.578-12
Verlag Franz Hanfstaengl
Verlag Franz Hanfstaengl, München, DM 75

1350 SIGNAC

LES GAZOMÈTRES À CLICHY
THE GASOMETERS AT CLICHY
LOS GASÓMETROS DE CLICHY
Huile sur toile, 63,5 × 78,7 cm
National Gallery of Victoria, Melbourne

Reproduction: Lithographie, 49,5 × 62,8 cm
Unesco Archives: S.578-13
McLaren & Co., Pty., Ltd.
The Legend Press Pty., Ltd., Artarmon, NSW,
Australia, $A2.25

1351 ŠIMA, Josef
Jaroměř, Československo, 1891
Paris, France, 1971

PAYSAGE / LANDSCAPE / PAISAJE. 1939
Huile sur toile, 58 × 120 cm
Národní galerie, Praha

Reproduction: Offset, 29 × 61 cm
Unesco Archives: S.588-1
Severografia
Odeon, nakladatelství krásné literatury a umění,
Praha, 14 Kčs

1352 SIRONI, Mario
Sassari, Italia, 1885
Milano, Italia, 1961

COMPOSITION / COMPOSICIÓN. 1956
Huile sur toile, 57,2 × 66 cm
Collection Anton Schutz, Scarsdale, New York

Reproduction: Héliogravure, 52 × 61 cm
Unesco Archives: S.619-1
Roto-Sadag SA
New York Graphic Society Ltd., Greenwich,
Connecticut, $12

1353 SISLEY, Alfred
Paris, France, 1839
Moret-sur-Loing, France, 1899

PREMIÈRE NEIGE À LOUVECIENNES
EARLY SNOW AT LOUVECIENNES
PRIMERA NIEVE EN LOUVECIENNES. c. 1870
Huile sur toile, 54 × 73 cm
Museum of Fine Arts, Boston, Massachusetts

Reproduction: Offset lithographie, 43,5 × 59 cm
Unesco Archives: S.622-48
Smeets Lithographers
Harry N. Abrams, Inc., New York, $5.95

1354 SISLEY

VILLAGE AU BORD DE LA SEINE / VILLAGE ON THE
BANKS OF THE SEINE / PUEBLO A ORILLAS DEL SENA.
1872
Huile sur toile, 59 × 80,5 cm
Gosudarstvennyj Ermitaz, Leningrad

Reproduction: Offset, 43,5 × 60 cm
Unesco Archives: S.622-57
Drukkerij de Ijssel
Kröller-Müller Stichting, Otterlo, 13,75 fl.

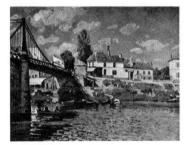

1355 SISLEY

LE PONT DE VILLENEUVE-LA-GARENNE
VILLENEUVE-LA-GARENNE: THE BRIDGE
EL PUENTE DE VILLENEUVE-LA-GARENNE. 1872
Huile sur toile, 50 × 65 cm
Collection Mr. & Mrs. Ittleson Jr., New York

Reproduction: Offset, 45 × 55,5 cm
Unesco Archives: S.622-28
Säuberlin & Pfeiffer SA
Éditions D. Rosset, Pully, 12 FS

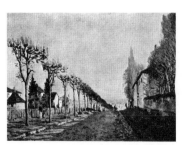

1356 SISLEY

LA ROUTE À SÈVRES / ROAD SÈVRES
EL CAMINO DE SÈVRES. 1873
Huile sur toile, 54 × 73 cm
Musée du Louvre, Paris

Reproduction: Offset, 37,3 × 50,5 cm
Unesco Archives: S.622-56
VEB Graphische Werke
VEB E. A. Seemann, Leipzig, M 10

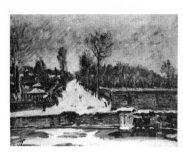

1357 SISLEY

L'ABREUVOIR DE MARLY / THE WATERING PLACE,
MARLY / EL ABREVADERO DE MARLY. 1874
Huile sur toile, 49,5 × 65,5 cm
The National Gallery, London

Reproduction: Typographie, 30,8 × 40,2 cm
Unesco Archives: S.622-5
Henry Stone & Son (Printers) Ltd.
*The National Gallery Publications Department,
London, 32 p.*

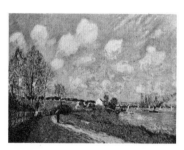

1358 SISLEY

PAYSAGE D'ÉTÉ AU BORD DE LA SEINE
SUMMER LANDSCAPE ON THE BANKS
OF THE SEINE
PAISAJE DE VERANO A ORILLAS DEL SENA. 1874
Huile sur toile, 46 × 62 cm
Collection Bührle, Zürich

Reproduction: Lithographie, 46,1 × 61,2 cm
Unesco Archives: S.622-8
Graphische Anstalt J. E. Wolfensberger AG
Verlag der Wolfsbergdrucke, Zürich, 30 FS

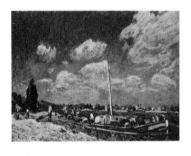

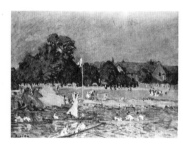

1359 SISLEY

HAMPTON COURT. 1874
Huile sur toile, 45,5 × 61 cm
Collection Bührle, Zürich

Reproduction: Héliogravure, 42,2 × 56,7 cm
Unesco Archives: S.622-18
Graphische Anstalt C.J. Bucher AG
Samuel Schmitt-Verlag, Zürich, 10 FS

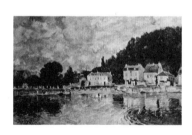

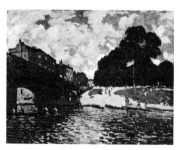

1360 SISLEY

LE PONT PRÈS DE HAMPTON COURT
THE BRIDGE NEAR HAMPTON COURT
EL PUENTE CERCA DE HAMPTON COURT. 1874
Huile sur toile, 46 × 61 cm
Wallraf-Richartz-Museum, Köln

Reproduction: Offset, 44 × 57 cm
Unesco Archives: S.622-46
Buchdruckerei Mengis & Sticher
Kunstkreis Verlag AG, Luzern, 13,50 FS

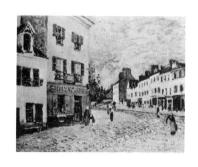

1361 SISLEY

LES RÉGATES / THE BOAT-RACES
LAS REGATAS. c. 1874
Huile sur toile, 62 × 92 cm
Musée du Louvre, Paris
Reproduction: Héliogravure, 34,5 × 47,5 cm
Unesco Archives: S.622-44
Draeger Frères
Société ÉPIC, Montrouge, 14 F

1362 SISLEY

LES PÉNICHES, SAINT-MAMMÈS
BARGES, SAINT-MAMMÈS
BARCAZAS EN SAINT-MAMMÈS. 1874
Huile sur toile, 50 × 65 cm
Museum Ordrupgard, København
Reproduction: Phototypie, 50 × 65 cm
Unesco Archives: S.622-23
Ganymed (Berlin) Graphische Anstalt
Verlag Anton Schroll & Co., Wien, DM 45

1363 SISLEY

PORT-MARLY. 1875
Huile sur toile, 38 × 61 cm
Collection Bührle, Zürich
Reproduction: Phototypie, 36 × 58 cm
Unesco Archives: S.622-17
Kunstanstalt Max Jaffé
Kunstanstalt Max Jaffé, Wien;
Arthur Jaffé, Inc., New York, $10

1364 SISLEY

UNE RUE À MARLY / A STREET AT MARLY
UNA CALLE DE MARLY
Huile sur toile, 50 × 65 cm
Städtische Kunsthalle, Mannheim
Reproduction: Phototypie, 59,4 × 76,5 cm
Unesco Archives: S.622-14
Braun & Cⁱᵉ
Graphic Arts Unlimited, Inc., New York, $12

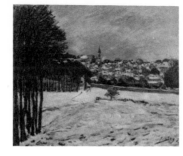

1365 SISLEY

LA NEIGE À MARLY-LE-ROI / SNOW IN
MARLY-LE-ROI / NIEVE EN MARLY-LE-ROI. 1875
Huile sur toile, 46 × 55 cm
Musée du Louvre, Paris
Reproduction: Héliogravure, 35,4 × 42,4 cm
Unesco Archives: S.622-40
Draeger Frères
Société ÉPIC, Montrouge, 14 F

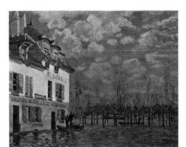

1366 SISLEY

INONDATION À PORT-MARLY / INUNDATION AT
PORT-MARLY / INUNDACIÓN EN PORT-MARLY. 1876
Huile sur toile, 50 × 61 cm
Musée du Louvre, Paris
Reproduction: Offset, 46 × 56,8 cm
Unesco Archives: S.622-58
Buchdruckerei Mengis & Sticher
Kunstkreis Verlag AG, Luzern, 13,50 FS

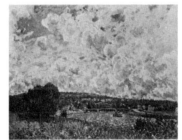

1367 SISLEY

LA SEINE À SURESNES / THE SEINE AT
SURESNES / EL SENA EN SURESNES. 1877
Huile sur toile, 60 × 73 cm
Musée du Louvre, Paris
Reproduction: Phototypie, 49,5 × 63,8 cm
Unesco Archives: S.622-16
Kunstanstalt Max Jaffé
Kunstanstalt Max Jaffé, Wien;
Arthur Jaffé, Inc., New York, $12

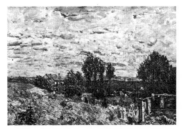

1368 SISLEY

PAYSAGE AUX ENVIRONS DE PARIS
(LA BRIQUETERIE) / LANDSCAPE NEAR PARIS
(THE BRICKFIELD) / PAISAJE EN LOS
ALREDEDORES DE PARÍS (EL LADRILLAL). 1879
Huile sur toile, 37,5 × 56 cm
Rijksmuseum Kröller-Müller, Otterlo
Reproduction: Offset, 36,4 × 53,5 cm
Unesco Archives: S.622-11b
Drukkerij van Dooren
Kröller-Müller Stichting, Otterlo, 13,75 fl.
Reproduction: Typographie, 23 × 33,9 cm
Unesco Archives: S.622-11
Drukkerij Johan Enschedé en Zonen
Kröller-Müller Stichting, Otterlo, 3,50 fl.

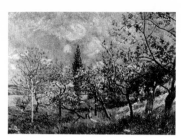

1369 SISLEY

UN VERGER AU PRINTEMPS / ORCHARD, IN THE
SPRING / HUERTO EN PRIMAVERA. 1881
Huile sur toile, 54 × 72 cm
Museum Boymans-van Beuningen, Rotterdam

Reproduction: Lithographie, 34 × 40 cm
Unesco Archives: S.622-49
Smeets Lithographers
Museum Boymans-van Beuningen, Rotterdam,
6,50 fl

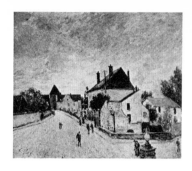

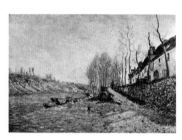

1370 SISLEY

LA CROIX-BLANCHE, SAINT-MAMMÈS. 1884
Huile sur toile, 65 × 92 cm
Museum of Fine Arts, Boston, Massachusetts

Reproduction: Offset lithographie, 42 × 59,5 cm
Unesco Archives: S.622-47
Smeets Lithographers
Harry N. Abrams, Inc., New York, $5.95

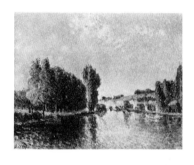

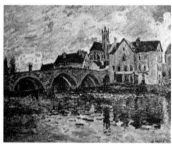

1371 SISLEY

LE PONT DE MORET
THE BRIDGE OF MORET
EL PUENTE DE MORET. 1887
Huile sur toile, 51 × 63 cm
Nouveau Musée des beaux-arts, Le Havre

Reproduction: Héliogravure, 51 × 63 cm
Unesco Archives: S.622-31b
Graphische Kunstanstalt F. Bruckmann KG
Verlag F. Bruckmann KG, München, DM 55

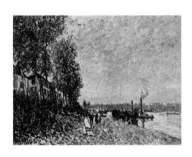

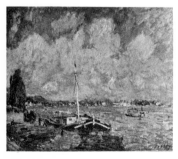

1372 SISLEY

BATEAUX SUR LA SEINE / BOATS ON THE
SEINE / BARCOS EN EL SENA. c. 1888
Huile sur toile, 37 × 44 cm
Courtauld Institute Galleries, University of
London

Reproduction: Offset, 37 × 44 cm
Unesco Archives: S.622-51
John Swain & Son Ltd.
The Pallas Gallery Ltd., London, £1.50

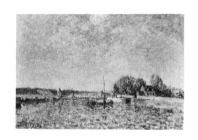

1373 SISLEY

UNE RUE DE MORET / A STREET IN MORET
UNA CALLE EN MORET. c. 1890
Huile sur toile, 60,7 × 73,8 cm
The Art Institute of Chicago, Chicago, Illinois
(Potter Palmer Collection)
Reproduction: Lithographie, 60,5 × 73,2 cm
Unesco Archives: S.622-41
H. S. Crocker Co. Inc.
H. S. Crocker Co. Inc., San Bruno, California,
$12

1374 SISLEY

LE LOING / THE LOING / EL LOING
Huile sur toile
Collection particulière
Reproduction: Phototypie, 50,2 × 64,8 cm
Unesco Archives: S.622-6
Verlag Franz Hanfstaengl
Verlag Franz Hanfstaengl, München, DM 65

1375 SISLEY

LE REMORQUEUR / THE TUG-BOAT
EL REMOLCADOR
Huile sur toile, 50 × 72 cm
Musée du Petit-Palais, Paris
Reproduction: Héliogravure, 39,7 × 53,5 cm
Unesco Archives: S.622-7
Graphische Anstalt C. J. Bucher AG
Kunstkreis-Verlag AG, Luzern, Schweiz, 13,50 FS

1376 SISLEY

LE CANAL / THE CANAL / EL CANAL
Huile sur toile, 38 × 55 cm
Städtisches Museum, Wuppertal-Elberfeld
Reproduction: Phototypie, 38 × 55 cm
Unesco Archives: S.622-22
Süddeutsche Lichtdruckanstalt Krüger & Co.
Verlag F. Bruckmann KG, München, DM 45

1377 SLAVÍČEK, Antonin
Praha, Československo, 1870-1910
LE MARCHÉ AU CHARBON / THE COAL MARKET
EL MERCADO DEL CARBÓN. 1908
Huile sur toile, 46 × 53 cm
Národní galerie, Praha
Reproduction: Typographie, 28 × 35,3 cm
Unesco Archives: S.631-4
Knihtisk
Odeon, nakladatelství krásné literatury a umění,
Praha, 8 Kčs

1378 SLAVÍČEK, Antonin

PRAGUE: PLACE DE LA VIEILLE VILLE
PRAGUE: SQUARE OF THE OLD TOWN
PRAGA: PLAZA DE LA CIUDAD VIEJA. 1908
Gouache, 110,5 × 131 cm
Národní galerie, Praha
Reproduction: Offset, 37 × 43,5 cm
Unesco Archives: S.631-9
Severografia
Odeon, nakladatelství krásné literatury a umění,
Praha, 12 Kčs

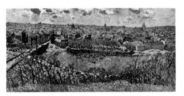

1379 SLAVÍČEK, Antonin

PRAGUE VU DE LA COLLINE DE LETNÁ
VIEW OF PRAGUE FROM THE HILL OF LETNÁ
PRAGA VISTA DESDE LA COLINA DE LETNÁ. 1908
Détrempe, 188 × 390 cm
Národní galerie, Praha
Reproduction: Typographie, 28 × 58,9 cm
Unesco Archives: S.631-2
Orbis
Odeon, nakladatelství krásné literatury a umění,
Praha, 14 Kčs

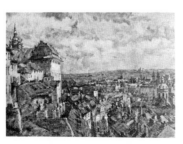

1380 SLAVÍČEK, Jan
Praha, Československo, 1900-1970
PRAGUE / PRAGA. 1958
Huile sur toile, 104 × 145 cm
Národní galerie, Praha
Reproduction: Phototypie, 50 × 70 cm
Unesco Archives: S.6312-1b
Grafischer Großbetrieb Völkerfreundschaft
VEB Verlag der Kunst, Dresden, DM 31
Reproduction: Typographie, 40,6 × 60 cm
Unesco Archives: S.6312-1
Orbis
Odeon, nakladatelství krásné literatury a umění,
Praha, 16 Kčs

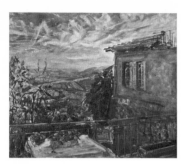

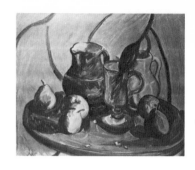

1381 SLEVOGT, Max
Landshut, Deutschland, 1868
Neukastel, Deutschland, 1932
LA TERRASSE DE NEU-KASTEL / TERRACE OF NEU-
KASTEL / LE TERRAZA DE NEU-KASTEL. c. 1929
Huile sur bois, 53 × 63 cm
Bayerische Staatsgemäldesammlung, München
Reproduction: Offset, 53 × 63 cm
Unesco Archives: S.632-4
Obpacher GmbH
Obpacher GmbH, München, DM 40

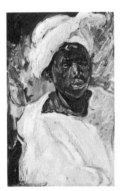

1382 SLEVOGT
LE JEUNE NÈGRE MURSI / MURSI, A NEGRO BOY / EL
MUCHACHO NEGRO MURSI. 1932
Huile sur toile, 54,8 × 35,6 cm
Gemäldegalerie, Dresden
Reproduction: Phototypie, 54 × 35 cm
Unesco Archives: S.632-2
Grafischer Großbetrieb Völkerfreundschaft
VEB Verlag der Kunst, Dresden, DM 22

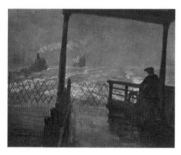

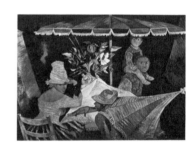

1383 SLOAN, John
Lock Haven, Pennsylvania, USA, 1871
Hanover, New Hampshire, USA, 1951
LE SILLAGE DU BAC / THE WAKE OF THE FERRY
LA ESTELA DE LA BARCA. 1907
Huile sur toile, 66 × 81 cm
The Phillips Collection, Washington
Reproduction: Phototypie, 46 × 57 cm
Unesco Archives: S.634-2
Kunstanstalt Max Jaffé
New York Graphic Society Ltd., Greenwich,
Connecticut, $12

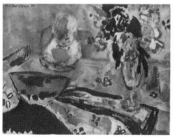

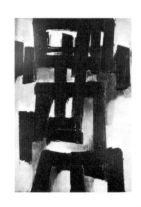

1384 SLUIJTERS, Jan
's-Hertogenbosch, Nederland, 1881
Amsterdam, Nederland, 1957
L'ENFANT À TABLE / A CHILD AT THE TABLE
EL NIÑO SENTADO A LA MESA. 1950
Huile sur toile, 47,3 × 61,8 cm
Collection particulière, Amsterdam
Reproduction: Lithographie, 47,3 × 61,8 cm
Unesco Archives: S.633-1
Smeets Lithographers
Stedelijk Museum, Amsterdam, 13,75 fl.

1385 SMITH, Sir Matthew
Halifax, United Kingdom, 1879
United Kingdom, 1959

NATURE MORTE: CRUCHE ET POMMES
STILL LIFE: JUG AND APPLES
BODEGÓN: CÁNTARO Y MANZANAS. 1938
Huile sur toile, 62,5 × 75 cm
Collection H. M. Queen Elizabeth,
The Queen Mother, London

Reproduction: Phototypie, 47,1 × 56,3 cm
Unesco Archives: S.655-1
Chiswick Press, Eyre & Spottiswoode, Ltd.
Soho Gallery Ltd., London, £2.50

1386 SMITH

PAYSAGE PRÈS D'AIX / LANDSCAPE NEAR AIX
PAISAJE CERCA DE AIX
Huile sur toile, 45,7 × 91,5 cm
Collection Mrs. Thelma Cazalet-Keir, London

Reproduction: Phototypie, 36,2 × 71,5 cm
Unesco Archives: S.655-3
Ganymed Press London Ltd.
Ganymed Press London Ltd., London, £3.00

1387 SOMVILLE, Roger
Bruxelles, Belgique, 1923

L'APRÈS-MIDI / THE AFTERNOON / LA TARDE. 1961
Huile sur toile, 230 × 310 cm
Musée des beaux-arts, Bruxelles

Reproduction: Offset, 34 × 47 cm
Unesco Archives: S.697-1
Éditions "Est-Ouest"
Éditions "Est-Ouest", Bruxelles, 90 FB

1338 SOULAGES, Pierre
Rodez, France, 1919

PEINTURE 1955 / PAINTING 1955
PINTURA 1955
Huile sur toile, 162 × 130 cm
Kunsthalle, Hamburg

Reproduction: Phototypie, 80 × 56 cm
Unesco Archives: S.722-1
Verlag Franz Hanfstaengl
Verlag Franz Hanfstaengl, München, DM 80

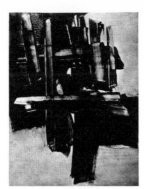

1389 SOULAGES

PEINTURE 16 JUILLET 1961
PAINTING 16 JULY 1961
PINTURA 16 JULIO 1961
Huile sur toile, 202 × 162 cm
Collection Mr. and Mrs. Samuel M. Kootz,
New York

Reproduction: Héliogravure, 80 × 63,5 cm
Unesco Archives: S.722-2
Braun & Cᵢₑ
Éditions Braun, Paris, 38 F

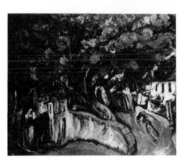

1390 SOUTINE, Chaim
Smilovitchi, Lietuva, 1894
Paris, France, 1943

PAYSAGE / LANDSCAPE / PAISAJE. 1926
Huile sur toile, 50,2 × 61 cm
Collection particulière, London

Reproduction: Phototypie, 50,2 × 61 cm
Unesco Archives: S.726-3
Chiswick Press, Eyre & Spottiswoode, Ltd.
The Pallas Gallery Ltd., London, £2.50

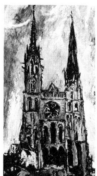

1391 SOUTINE

LA CATHÉDRALE DE CHARTRES
CHARTRES CATHEDRAL
LA CATEDRAL DE CHARTRES. 1933
Huile sur bois, 92,8 × 51,5 cm
Collection particulière

Reproduction: Phototypie, 77 × 42,3 cm
Unesco Archives: S.726-6
Braun & Cᵢₑ
Éditions Braun, Paris, 38 F

1392 SOUTINE

LE GRAND ARBRE / THE BIG TREE
EL ÁRBOL GRANDE. 1940
Huile sur toile, 99 × 75 cm
Museu de Arte, São Paulo, Brasil

Reproduction: Offset lithographie, 61 × 48 cm
Unesco Archives: S.726-4b
Shorewood Litho, Inc.
Shorewood Publishers, Inc., New York, $4

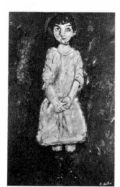

1393 SOUTINE

PETITE FILLE À LA ROBE ROSE
LITTLE GIRL IN PINK / LA NIÑA EN ROSADO. 1920
Huile sur toile, 94 × 60 cm
Collection particulière, Paris

Reproduction: Offset lithographie, 48,5 × 30,8 cm
Unesco Archives: S.762-2
Delaporte
F. Hazan, Paris, 35 F

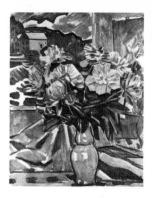

1394 SOUTINE

PORTRAIT DE GARÇON / PORTRAIT OF A BOY
RETRATO DE UN MUCHACHO. 1928
Huile sur toile, 92,1 × 65,1 cm
National Gallery of Art, Washington
(Chester·Dale Collection)

Reproduction: Phototypie, 61 × 42,3 cm
Unesco Archives: S.726-1
Arthur Jaffé Heliochrome Co.
*New York Graphic Society Ltd., Greenwich,
Connecticut, $12*

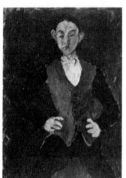

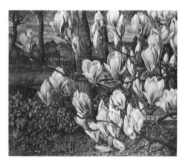

1395 SOUTINE

LE GROOM / THE GROOM / EL GROOM
Huile sur toile, 98 × 80 cm
Musée national d'art moderne, Paris

Reproduction: Héliogravure, 43 × 35,5 cm
Unesco Archives: S.726-8
Draeger Frères
Société ÉPIC, Montrouge, 14 F

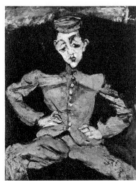

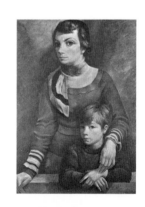

1396 ŠPÁLA, Václav
Žlutice, Československo, 1885
Praha, Československo, 1946

LE BOUQUET / THE BOUQUET / EL RAMILLETE
1929
Huile sur toile, 93 × 74 cm
Národní galerie, Praha

Reproduction: Typographie, 57,3 × 44,6 cm
Unesco Archives: S.734-1
Orbis
*Odeon, nakladatelství krásné literatury a
umění, Praha, 22 Kčs*

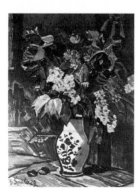

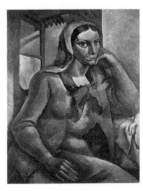

1397 ŠPÁLA

PIVOINES / PEONIES / PEONÍAS. 1929
Huile sur toile, 81 × 65 cm
Národní galerie, Praha

Reproduction: Typographie, 40,2 × 32,2 cm
Unesco Archives: S.734-2
Orbis
Odeon, nakladatelství krásné literatury a
umĕní, Praha, 15 Kčs

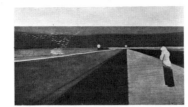

1401 SPILLIAERT, Léon
Ostende, Belgique, 1881–1946

GALERIES ROYALES À OSTENDE
THE ROYAL GALLERIES AT OSTEND
GALERÍAS REALES EN OSTENDE. 1908
Aquarelle, 31,5 × 50 cm
Musées royaux des beaux-arts, Bruxelles

Reproduction: Typographie, 12,7 × 28 cm
Unesco Archives: S.756-1
Imprimerie Malvaux SA
Fondation Cultura, Bruxelles, 15 FB

1398 SPENCER, Stanley
Cookham, United Kingdom, 1892

MAGNOLIAS. 1938
Huile sur toile, 55,9 × 66 cm
Collection Malcolm MacDonald, Esq., London

Reproduction: Phototypie, 52,1 × 61 cm
Unesco Archives: S.746-2
Chiswick Press, Eyre & Spottiswoode, Ltd.
Soho Gallery Ltd., London, £2.00

1402 SPYROPOULOS, Jannis
Pylos, Hellas, 1912

L'ORACLE / THE ORACLE / EL ORÁCULO. 1960
Huile sur toile, 195 × 170 cm
Collection particulière

Reproduction: Héliogravure, 90,5 × 60 cm
Unesco Archives: S.772-1
Roto-Sadag SA
New York Graphic Society Ltd., Greenwich,
Connecticut (by arrangement with Unesco:
"Unesco Art Popularization Series"), $15

1399 SPILIMBERGO, Lino Eneas
Buenos Aires, Argentina, 1896
Unquillo (Córdoba), Argentina, 1964

FEMME ET ENFANT / WOMAN AND CHILD
FIGURAS. 1937
Huile sur toile, 130 × 96 cm
Museo Nacional de Bellas Artes, Buenos Aires

Reproduction: Offset, 43,5 × 31,3 cm
Unesco Archives: S.7565-1
A. Colombo
Asociación Amigos del Museo Nacional de Bellas
Artes, Buenos Aires, US$1

1403 STAËL, Nicolas de
Petrograd, Rossija, 1914
Antibes, France, 1955

LES MUSICIENS / THE JAZZ PLAYERS
LOS MÚSICOS. 1952
Huile sur toile, 162 × 114 cm
Collection particulière

Reproduction: Phototypie, 57 × 39,8 cm
Unesco Archives: S.778-1
Braun & Cie
Éditions Braun, Paris, 33 F

1400 SPILIMBERGO

FEMME / WOMAN / FIGURA. 1964
Huile sur toile, 115 × 91 cm
Museo Nacional de Bellas Artes, Buenos Aires

Reproduction: Offset, 35 × 27,5 cm
Unesco Archives, S.7565-2
Platt Establecimientos Graficos S.A.C.I.
Fiat Concord S.A.I.C., Buenos Aires, US$1

1404 DE STAËL

NATURE MORTE AVEC DES BOUTEILLES
STILL LIFE WITH BOTTLES
NATURALEZA MUERTA CON BOTELLAS. 1952
Huile sur toile, 65 × 81 cm
Museum Boymans-van Beuningen, Rotterdam

Reproduction: Lithographie, 48 × 59,8 cm
Unesco Archives: S.778-15
Drukkerij Johan Enschedé en Zonen
Kröller-Müller Stichting, Otterlo, 13,75 fl

1405 DE STAËL

HONFLEUR. 1952
Huile sur toile, 60 × 81 cm
Collection particulière, Sempach, Schweiz

Reproduction: Phototypie, 59,5 × 80 cm
Unesco Archives: S.778-13
Verlag Franz Hanfstaengl
Verlag Franz Hanfstaengl, München, DM 80

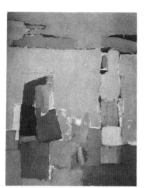

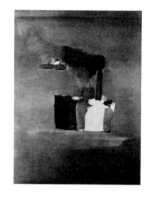

1406 DE STAËL

FIGURE AU BORD DE LA MER
FIGURE ON THE SHORE
FIGURA AL BORDE DEL MAR. 1952
Huile sur toile, 161,5 × 129,5 cm
Kunstsammlung Nordrhein-Westfalen, Düsseldorf

Reproduction: Phototypie, 90 × 71,5 cm
Unesco Archives: S.778-14
Verlag Franz Hanfstaengl
Verlag Franz Hanfstaengl, München, DM 90

Reproduction: Offset, 57 × 44,5 cm
Unesco Archives: S.778-14b
Buchdruckerei Mengis & Sticher
Kunstkreis-Verlag AG, Luzern, 13,50 FS

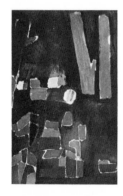

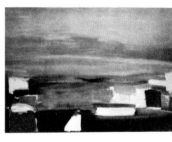

1407 DE STAËL

LES MARTIGUES. 1954
Huile sur toile, 146 × 96,5 cm
Collection particulière, Paris

Reproduction: Héliogravure, 71 × 46 cm
Unesco Archives: S.778-10
Clarke and Sherwell
The Medici Society Ltd., London, £2.00

1408 DE STAËL

FIGURE À CHEVAL / FIGURE ON HORSEBACK
FIGURA A CABALLO. 1954
Huile sur toile, 73 × 100 cm
Collection particulière

Reproduction: Héliogravure, 63 × 86,5 cm
Unesco Archives: S.778-6
Braun & Cie
Éditions Braun, Paris, 40 F

Reproduction: Héliogravure, 21 × 27 cm
Unesco Archives: S.778-6b
Braun & Cie
Éditions Braun, Paris, 3,30 F

1409 DE STAËL

ROCHERS SUR LA PLAGE / ROCKS ON BEACH
ROCAS EN LA PLAYA. 1954
Huile sur toile, 60,3 × 81,3 cm
The Smithsonian Institution, Washington,
Joseph H. Hirschhorn Museum and Sculpture
Garden

Reproduction: Phototypie, 60,3 × 81,3 cm
Unesco Archives: S.778-16
Triton Press, Inc.
*New York Graphic Society Ltd., Greenwich,
Connecticut, $16*

1410 DE STAËL

BATEAUX / STEAMBOATS / BARCOS. 1955
Huile sur toile, 116 × 89 cm
Collection particulière, Paris

Reproduction: Héliogravure, 57 × 43,5 cm
Unesco Archives: S.778-8
Braun & Cⁱᵉ
Éditions Braun, Paris, 33 F

Reproduction: Héliogravure, 27 × 21 cm
Unesco Archives: S.778-8c
Braun & Cⁱᵉ
Éditions Braun, Paris, 3,30 F

1411 DE STAËL

COUCHER DE SOLEIL / SUNSET / PUESTA DE SOL
Huile sur toile, 72,5 × 99 cm
Collection particulière, London

Reproduction: Héliogravure, 49,5 × 68,5 cm
Unesco Archives: S.778-5
Thomas Forman and Sons Ltd.
The Medici Society Ltd., London, £2.00

1412 DE STAËL

KAKIS ET VERRE / PERSIMMONS AND A GLASS
CAQUIS Y COPA
Huile sur toile, 61 × 86,5 cm
Collection particulière, United Kingdom

Reproduction: Phototypie, 55,3 × 68,3 cm
Unesco Archives: S.778-3
Ganymed Press London Ltd.
Ganymed Press London Ltd., London, £3.50

1413 STILL, Clyfford
Grandin, North Dakota, USA, 1904

"1959-D Nº 1". 1957
Huile sur toile, 286,9 × 393,5 cm
Albright-Knox Art Gallery, Buffalo, New York

Reproduction: Phototypie, 60 × 85,5 cm
Unesco Archives: S.857-1
Triton Press, Inc.
*New York Graphic Society Ltd., Greenwich,
Connecticut, $18*

1414 SUTHERLAND, Graham
London, United Kingdom, 1903

ENTRÉE D'UN SENTIER / ENTRANCE TO A LANE
COMIENZO DE UN SENDERO. c. 1939
Huile sur toile, 61 × 51 cm
The Tate Gallery, London

Reproduction: Offset, 56,5 × 47 cm
Unesco Archives: S.966-6
Beck and Partridge Ltd.
*The Tate Gallery Publications Department,
London, £1.80*

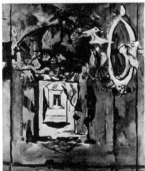

1415 SUTHERLAND

CHEMIN DANS UN BOIS, II / PATH IN WOOD, II /
CAMINO EN UN BOSQUE, II. 1958
Huile sur toile, 61 × 51 cm
Collection D.L. Breeden, London

Reproduction: Phototypie, 61 × 51 cm
Unesco Archives: S.966-4
Ganymed Press London Ltd.
Ganymed Press London Ltd., London, £3.50

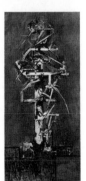

1416 SUTHERLAND

L'ÉPINE / THORN TREE / EL ESPINO. 1954
Huile sur toile, 134 × 61 cm
Stoke Park Collection, Northamptonshire

Reproduction: Phototypie, 76,2 × 34,4 cm
Unesco Archives: S.966-3
Kunstanstalt Max Jaffé
The Pallas Gallery Ltd., London, £3.00

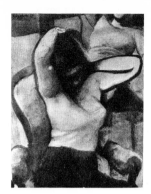

1417 SYCHRA, Vladimír
Praha, Československo, 1903–1963
LA TOILETTE / THE TOILET / EL TOCADO. 1959
Huile sur toile, 81 × 65 cm
Collection particulière

Reproduction: Typographie, 56,8 × 44,5 cm
Unesco Archives: S.81-1
Knihtisk
*Odeon, nakladatelství krásné literatury a umění,
Praha,* 16 Kčs

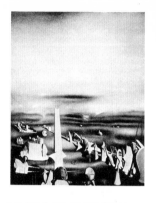

1418 SZINYEI MERSE, Pál
*Szinye-Újfalu, Magyarország, 1845
Jernye, Magyarország, 1920*

PIQUE-NIQUE À LA CAMPAGNE / PICNIC
IN THE COUNTRY / GIRA CAMPESTRE. 1873
Huile sur toile, 123 × 161 cm
Magyar Nemzeti Galéria, Budapest

Reproduction: Typographie, 34,5 × 43,8 cm
Unesco Archives: S.998-1
Kossuth Nyomda
Képzőművészeti Alap Kiadóvállalata, Budapest,
12 Ft

1419 TAMAYO, Rufino
México, DF, México, 1899

MANDOLINES ET ANANAS / MANDOLINES AND
PINEAPPLES / MANDOLINAS Y PIÑAS. 1930
Huile sur toile, 49,5 × 69,8 cm
The Phillips Collection, Washington

Reproduction: Phototypie, 50,5 × 71 cm
Unesco Archives: T.153-1
Arthur Jaffé Heliochrome Co.
*New York Graphic Society Ltd., Greenwich,
Connecticut,* $16

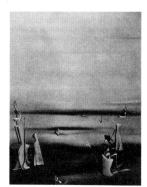

1420 TANGUY, Yves
*Paris, France, 1900
Woodbury, Connecticut, USA, 1955*

LA TOILETTE DE L'AIR / CLEARING THE AIR
LIMPIEZA DEL AIRE. 1937
Huile sur toile, 99 × 80 cm
Niedersächsisches Landesmuseum, Hannover

Reproduction: Phototypie, 50 × 40 cm
Unesco Archives: T.164-3
Verlag Franz Hanfstaengl
Verlag Franz Hanfstaengl, München, DM 28

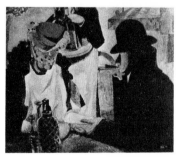

1421 TANGUY

LA RAPIDITÉ DU SOMMEIL / RAPIDITY
OF SLEEP / RAPIDEZ DEL SUEÑO. 1945
Huile sur toile, 127 × 101,7 cm
The Art Institute of Chicago, Illinois

Reproduction: Phototypie, 50,9 × 40,7 cm
Unesco Archives: T.164-1
Arthur Jaffé Heliochrome Co.
Arthur Jaffé Inc., New York, $7.50

1422 TAPIES, Antonio
Barcelona, España, 1923

PEINTURE, 1958 / PAINTING, 1958
PINTURA, 1958
Huile sur plâtre, 81 × 100 cm
Collection particulière

Reproduction: Héliogravure, 56 × 68,5 cm
Unesco Archives: T.172-1
Roto-Sadag SA
*New York Graphic Society Ltd., Greenwich,
Connecticut* (by arrangement with Unesco:
"Unesco Art Popularization Series"), $15

1423 TAPIES

RELIEF DE COULEUR BRIQUE / RELIEF IN BRICK RED
RELIEVE COLOR DE LADRILLO. 1963
Technique mixte avec sable sur toile, 260 × 195 cm
Kunstsammlung Nordrhein-Westfalen, Düsseldorf

Reproduction: Phototypie, 95 × 71,5 cm
Unesco Archives: T.172-2
Verlag Franz Hanfstaengl
Verlag Franz Hanfstaengl, München, DM 90

1424 TICHÝ, František
Praha, Československo, 1896-1961

LA DISEUSE DE BONNE AVENTURE
THE FORTUNE TELLER / LA GITANA. 1934
Huile sur toile, 75 × 110 cm
Collection Dr. V. Kucera, Praha

Reproduction: Héliogravure, 44,5 × 53 cm
Unesco Archives: T.555-1
Orbis
*Odeon, nakladatelství krásné literatury a umění,
Praha, 38 Kčs*

1425 TOBEY, Mark
Centerville, Wisconsin, USA, 1890
GOLDEN CITY. 1956
Détrempe sur papier, 61 × 92 cm
Collection Galerie Beyeler, Basel

Reproduction: Héliogravure, 51,5 × 76,5 cm
Unesco Archives: T.628-2
Braun & Cⁱᵉ
Éditions Braun, Paris, 38 F

1426 TOBEY

EARTH CIRCUS. 1956
Détrempe, 64,5 × 48 cm
Collection Seligmann Gallery, Seattle,
Washington

Reproduction: Héliogravure, 64,5 × 48 cm
Unesco Archives: T.628-4
Roto-Sadag SA
*New York Graphic Society Ltd., Greenwich,
Connecticut,* $15

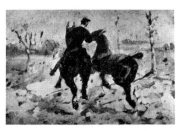

1427 TOBEY

HOMMAGE À RAMEAU / HOMAGE TO RAMEAU
HOMENAJE A RAMEAU. 1960
Détrempe sur papier noir, 17,2 × 23,2 cm
Collection Galerie Beyeler, Basel

Reproduction: Héliogravure, 20 × 27 cm
Unesco Archives: T.628-3
Braun & Cⁱᵉ
Éditions Braun, Paris, 3,30 F

1428 TOULOUSE-LAUTREC, Henri de
Albi, France, 1864
Château de Malromé, France, 1901

DEUX CHEVAUX MENÉS EN MAIN
THE LEADING REIN
JINETE CON CABALLOS DE LA RIENDA. 1882
Huile sur toile, 16 × 23 cm
Musée d'Albi, France

Reproduction: Typographie, 18,5 × 27 cm
Unesco Archives: T.725-37
Braun & Cⁱᵉ
Éditions Braun, Paris, 3,30 F

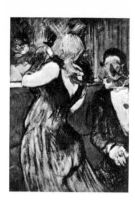

1429 TOULOUSE-LAUTREC

LE BAL MASQUÉ / THE MASKED BALL
BAILE DE MÁSCARAS. 1887
Huile sur toile, 56 × 39,5 cm
Collection T. E. Hanley, Bradford,
Pennsylvania

Reproduction: Offset lithographie, 57,5 × 41,5 cm
Unesco Archives: T.725-35
Shorewood Litho, Inc.
Shorewood Publishers, Inc., New York, $4

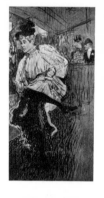

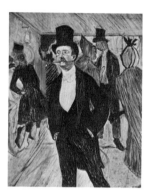

1430 TOULOUSE-LAUTREC

PORTRAIT DE MONSIEUR FOURCADE
PORTRAIT OF MR. FOURCADE
RETRATO DEL SEÑOR FOURCADE. 1889
Huile sur carton, 77 × 63 cm
Museu de Arte, São Paulo, Brasil

Reproduction: Héliogravure, 42,9 × 34,5 cm
Unesco Archives: T.725-18b
Draeger Frères
Société ÉPIC, Montrouge, 14 F

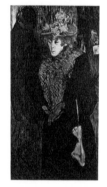

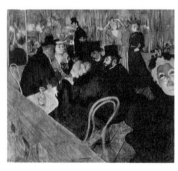

1431 TOULOUSE-LAUTREC

AU MOULIN ROUGE: LA TABLE
AT THE MOULIN ROUGE: THE TABLE
EN EL MOULIN ROUGE: LA MESA. 1892
Huile sur toile, 120 × 140,6 cm
The Art Institute of Chicago, Chicago, Illinois

Reproduction: Phototypie, 35,7 × 40,9 cm
Unesco Archives: T.725-4
Kunstanstalt Max Jaffé
Kunstanstalt Max Jaffé, Wien;
Arthur Jaffé, Inc., New York, $6

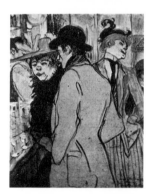

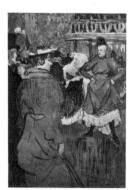

1432 TOULOUSE-LAUTREC

QUADRILLE AU MOULIN ROUGE
QUADRILLE AT THE MOULIN ROUGE
CUADRILLA EN EL MOULIN ROUGE. 1892
Gouache, 80,1 × 60,7 cm
National Gallery of Art, Washington
(Chester Dale Collection)

Reproduction: Offset lithographie, 58,5 × 42 cm
Unesco Archives: T.725-34b
Smeets Lithographers
Harry N. Abrams, Inc., New York, $5.95

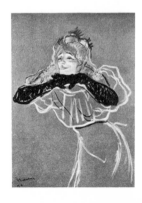

1433 TOULOUSE-LAUTREC
JANE AVRIL DANSANT / JANE AVRIL DANCING
JANE AVRIL BAILANDO. c. 1892
Huile sur carton, 85,5 × 45 cm
Musée du Louvre, Paris
Reproduction: Phototypie, 57,8 × 30,4 cm
Unesco Archives: T.725-19
Braun & C^ie
Éditions Braun, Paris, 33 F

1434 TOULOUSE-LAUTREC
JANE AVRIL SORTANT DU MOULIN ROUGE
JANE AVRIL LEAVING THE MOULIN ROUGE
JANE AVRIL AL SALIR DEL MOULIN ROUGE. 1892
Pastel et huile sur carton, 101,6 × 55,2 cm
Courtauld Institute Galleries, University of
London
Reproduction: Phototypie, 71 × 38,4 cm
Unesco Archives: T.725-21
Kunstanstalt Max Jaffé
The Pallas Gallery Ltd., London, £3.00

1435 TOULOUSE-LAUTREC
ALFRED LA GUIGNE. 1894
Gouache sur carton, 65,4 × 50,2 cm
National Gallery of Art, Washington
(Chester Dale Collection)
Reproduction: Phototypie, 35,5 × 27,8 cm
Unesco Archives: T.725-13
Arthur Jaffé Heliochrome Co.
*New York Graphic Society Ltd., Greenwich,
Connecticut, $4*

1436 TOULOUSE-LAUTREC
YVETTE GUILBERT. 1894
Détrempe sur carton, 54 × 40 cm
Gosudarstvennyj musej izobrazitel'nyh ikusstv
imeni A.S. Puškina, Moskva
Reproduction: Phototypie, 60 × 44 cm
Unesco Archives: T.725-27b
Grafischer Großbetrieb Völkerfreundschaft
VEB Verlag der Kunst, Dresden, DM 26
Reproduction: Phototypie, 32 × 23 cm
Unesco Archives: T.725-27
Grafischer Großbetrieb Völkerfreundschaft
VEB Verlag der Kunst, Dresden, DM 5

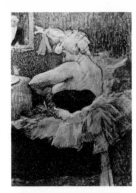

1437 TOULOUSE-LAUTREC
LA CLOWNESSE CHA-U-KAO / THE CLOWNESS
CHA-U-KAO / LA PAYASA CHA-U-KAO. 1895
Peinture sur carton, 64 × 69 cm
Musée du Louvre, Paris
Reproduction: Héliogravure, 47,5 × 35 cm
Unesco Archives: T.725-15e
Draeger Frères
Société ÉPIC, Montrouge, 14 F

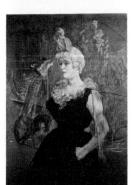

1438 TOULOUSE-LAUTREC
LA CLOWNESSE CHA-U-KAO / THE CLOWNESS
CHA-U-KAO / LA PAYASA CHA-U-KAO. 1895
Huile sur carton, 81,3 × 59,7 cm
Collection Mr. and Mrs. William Powell Jones,
Cleveland, Ohio
Reproduction: Phototypie, 58,6 × 43,2 cm
Unesco Archives: T.725-1
Arthur Jaffé Heliochrome Co.
The Twin Editions, Greenwich, Connecticut, $12

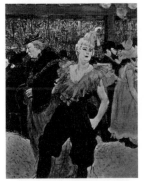

1439 TOULOUSE-LAUTREC
LA CLOWNESSE CHA-U-KAO / THE CLOWNESS
CHA-U-KAO / LA PAYASA CHA-U-KAO. 1895
Huile sur toile, 75 × 55 cm
Collection Oskar Reinhart, Winterthur, Schweiz
Reproduction: Offset, 56,5 × 46 cm
Unesco Archives: T.725-43
Buchdruckerei Mengis & Sticher
Kunstkreis-Verlag AG, Luzern, 13,50 FS

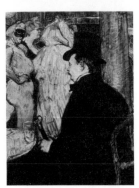

1440 TOULOUSE-LAUTREC
MAXIME DETHOMAS. 1896
Gouache sur carton, 67,3 × 53,3 cm
National Gallery of Art, Washington
(Chester Dale Collection)
Reproduction: Phototypie, 35,5 × 27,7 cm
Unesco Archives: T.725-14
Arthur Jaffé Heliochrome Co.
*New York Graphic Society Ltd., Greenwich
Connecticut, $4*

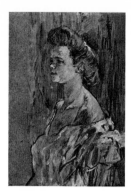

1441 TOULOUSE-LAUTREC

LA SPHYNGE / THE SPHINX / LA ESFINGE. 1898
Huile sur toile, 70 × 50 cm
Collection particulière, Zürich

Reproduction: Offset, 56 × 40 cm
Unesco Archives: T.725-42
Arts Graphiques R. Marsens
Édition D. Rosset, Pully, 12 FS

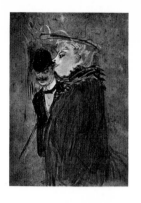

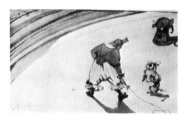

1442 TOULOUSE-LAUTREC

LE CIRQUE / THE CIRCUS / EL CIRCO. 1899
Aquarelle et crayon, 30 × 50 cm

Reproduction: Lithographie et pochoir,
25,8 × 42,7 cm
Unesco Archives: T.725-6
Martha Berrien Studio
Graphic Arts Unlimited, Inc., New York, $10

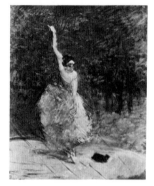

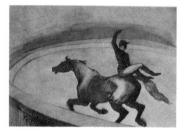

1443 TOULOUSE-LAUTREC

ÉCUYER DE CIRQUE / CIRCUS RIDER
CABALLISTA DEL CIRCO
Pastel et gouache

Reproduction: Lithographie et pochoir,
30,1 × 42,6 cm
Unesco Archives: T.725-3
Martha Berrien Studio
Graphic Arts Unlimited, Inc., New York, $10

1444 TOULOUSE-LAUTREC

LE CABINET PARTICULIER
IN THE PRIVATE ROOM
EN EL RESERVADO. 1899
Huile sur toile, 54,5 × 45 cm
Courtauld Institute Galleries, University of
London

Reproduction: Phototypie, 54,5 × 45 cm
Unesco Archives: T.725-20
Kunstanstalt Max Jaffé
The Pallas Gallery Ltd., London, £2.50

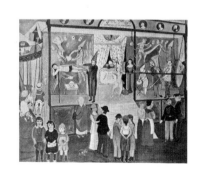

1445 TOULOUSE-LAUTREC

COUPLE / COUPLE / PAREJA.
Gouache sur carton, 51 × 38 cm
Collection particulière

Reproduction: Offset lithographie, 63,4 × 46,3 cm
Unesco Archives: T.725-41
Shorewood Litho, Inc.
Shorewood Publishers, Inc., New York, $4

1446 TOULOUSE-LAUTREC

DANSEUSE / DANCER / BAILARINA
Huile sur toile, 63,5 × 50,8 cm
Stedelijk Museum, Amsterdam

Reproduction: Lithographie, 58,2 × 47,9 cm
Unesco Archives: T.725-16
Smeets Lithographers
*New York Graphic Society Ltd., Greenwich,
Connecticut,* $12

1447 TRIER, Hann
Düsseldorf, Deutschland, 1915

DE-CI, DE-LÀ / HITHER AND THITHER
DE AQUÍ Y DE ALLÁ, 1956
Huile sur toile, 80 × 130 cm
Collection Klaus Gebhard, München

Reproduction: Phototypie, 49,5 × 79,5 cm
Unesco Archives: T.826-1
Verlag Franz Hanfstaengl
Verlag Franz Hanfstaengl, München, DM 75

1448 TYTGAT, Edgard
Bruxelles, Belgique, 1879–1957

LA BARAQUE / THE BOOTH / LA TIENDA. 1923
Huile sur toile, 120 × 150 cm
Collection Oscar Mairlot, Lambermont, Belgique

Reproduction: Offset, 44,5 × 54 cm
Unesco Archives: T.995-6
Éditions Est-Ouest
Fonds commun des musées de l'Etat, Bruxelles,
100 FB

1449 TYTGAT

COIN D'ATELIER / IN THE STUDIO
EN EL ESTUDIO. 1932
Huile sur toile, 81 × 100 cm
Musée des beaux-arts, Ixelles, Belgique

Reproduction: Typographie, 17,2 × 21 cm
Unesco Archives: T.995-5
Leemans & Loiseau SA
Fondation Cultura, Bruxelles, 15 FB

1450 UTRILLO, Maurice
*Paris, France, 1883
Dax, France, 1955*

L'IMPASSE COTTIN. 1910
Huile sur toile, 62 × 46 cm
Musée national d'art moderne, Paris

Reproduction: Offset, 61 × 45 cm
Unesco Archives: U.92-40b
Obpacher GmbH
Obpacher GmbH, München, DM 45

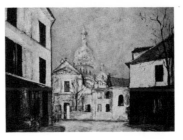

1451 UTRILLO

L'ÉGLISE SAINT-PIERRE ET LE SACRÉ-CŒUR
1910
Huile sur toile, 52 × 72 cm
Collection Galerie Pétridés, Paris

Reproduction: Offset, 35 × 48 cm
Unesco Archives: U.92-47
J.M. Monnier
F. Hazan, Paris, 35 F

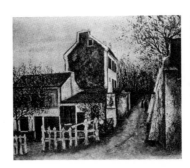

1452 UTRILLO

"LE LAPIN AGILE". 1910
Huile sur toile, 50 × 61 cm
Musée national d'art moderne, Paris

Reproduction: Offset, 38,4 × 48 cm
Unesco Archives: U.92-25b
J.M. Monnier
F. Hazan, Paris, 35 F

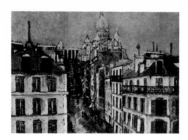

1453 UTRILLO

MONTMARTRE, RUE CHAPPE. 1911
Huile sur toile, 52 × 72 cm
Collection particulière, Paris
Reproduction: Offset, 34 × 48 cm
Unesco Archives: U.92-50
J. M. Monnier
F. Hazan, Paris, 35 F

1454 UTRILLO

ÉGLISE À SAINT-HILAIRE
CHURCH AT ST. HILAIRE
IGLESIA EN SAINT-HILAIRE. c. 1911
Huile sur carton, 50 × 65 cm
The Tate Gallery, London
Reproduction: Typographie, 35 × 45,6 cm
Unesco Archives: U.92-73
Fine Art Engravers Ltd.
*The Tate Gallery Publications Department,
London,* £0.67½

1455 UTRILLO

RUE DE VILLAGE / VILLAGE STREET
CALLE DE PUEBLO. 1912
Huile sur toile, 59,7 × 72,4 cm
The Glasgow Art Gallery, Glasgow
Reproduction: Phototypie, 53,5 × 66 cm
Unesco Archives: U.92-22
Ganymed Press London Ltd.
Ganymed Press London Ltd., London, £3.00

1456 UTRILLO

LA PLACE RAVIGNAN. 1913
Huile sur toile, 28 × 36 cm
Collection particulière, Paris
Reproduction: Phototypie, 27,5 × 35,6 cm
Unesco Archives: U.92-70
Die Piperdrucke Verlags-GmbH, München, DM 47

1457 UTRILLO

RUE SAINT-VINCENT. 1913
Huile sur toile, 63,5 × 99,7 cm
The Art Institute of Chicago, Chicago, Illinois

Reproduction: Phototypie, 48,2 × 76 cm
Unesco Archives: U.92-9
Arthur Jaffé Heliochrome Co.
Aaron Ashley Inc., Yonkers, New York, $15

1461 UTRILLO

LA RUE DU MONT-CENIS
Huile sur toile
Collection particulière, Paris

Reproduction: Offset lithographie, 33,5 × 44,2 cm
Unesco Archives: U.92-28
J. M. Monnier
F. Hazan, Paris, 35 F

1458 UTRILLO

L'ÉGLISE SAINT-SÉVERIN. c. 1913
Huile sur toile, 73 × 54 cm
National Gallery of Art, Washington
(Chester Dale Collection)

Reproduction: Offset lithographie, 58,5 × 43 cm
Unesco Archives: U.92-65b
Smeets Lithographers
Harry N. Abrams, Inc., New York, $5.95

1462 UTRILLO

RUE ORDENER, MONTMARTRE. 1916
Huile sur toile, 68,5 × 91,5 cm
Collection Max Moos, Genève

Reproduction: Héliogravure, 55,6 × 74 cm
Unesco Archives: U.92-32
Roto-Sadag SA
*New York Graphic Society Ltd., Greenwich,
Connecticut,* $16

1459 UTRILLO

L'ÉGLISE SAINT-PIERRE. c. 1914
Huile sur toile, 76 × 107 cm
Musée du Louvre, Paris

Reproduction: Lithographie, 64,7 × 91,5 cm
Unesco Archives: U.92-85
Smeets Lithographers
*New York Graphic Society Ltd., Greenwich,
Connecticut,* $15

1463 UTRILLO

RUE DE VENISE À PARIS
Huile sur toile, 74 × 51 cm
Collection particulière, Suisse

Reproduction: Phototypie, 60 × 41,8 cm
Unesco Archives: U.92-13
Kunstanstalt Max Jaffé
Verlag Anton Schroll & Co., Wien, DM 40

1460 UTRILLO

RUE DU MONT-CENIS. 1914
Huile sur toile, 72 × 100 cm
Musée du Louvre, Paris

Reproduction: Lithographie, 63,5 × 91 cm
Unesco Archives: U.92-88
Smeets Lithographers
*New York Graphic Society Ltd., Greenwich,
Connecticut,* $15

1464 UTRILLO

RUE DES SAULES À MONTMARTRE
Huile sur toile, 52 × 75 cm
Kunstmuseum, Winterthur, Schweiz

Reproduction: Héliogravure, 38 × 54,5 cm
Unesco Archives: U.92-24
Graphische Anstalt C. J. Bucher AG
Kunstkreis-Verlag AG, Luzern, 13,50 FS

1465 UTRILLO

LE MOULIN DE LA GALETTE. 1922
Huile sur carton, 106 × 81 cm
Musée des beaux-arts, Liège

Reproduction: Typographie, 26,5 × 19,7 cm
Unesco Archives: U.92-72
Leemans & Loiseau SA
Fondation Cultura, Bruxelles, 15 FB

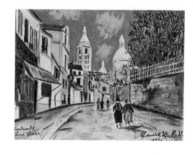

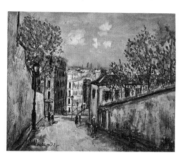

1466 UTRILLO

RUE DU MONT-CENIS À MONTMARTRE. 1925–1927
Huile sur toile, 54 × 45 cm
Collection particulière, Zürich

Reproduction: Photolithographie-Offset,
41 × 49,5 cm
Unesco Archives: U.92-52
Stehli Frères SA
Stehli Frères SA, Zürich, 15 FS

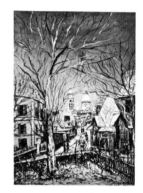

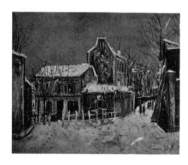

1467 UTRILLO

LE CABARET DU LAPIN AGILE. 1925–1927
Huile sur toile, 60 × 50 cm
Collection particulière, Zürich

Reproduction: Photolithographie-Offset,
41 × 49 cm
Unesco Archives: U.92-19
Stehli Frères SA
Stehli Frères SA, Zürich, 15 FS

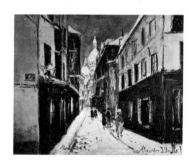

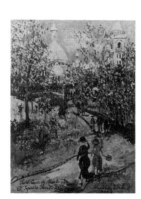

1468 UTRILLO

SQUARE SAINT-PIERRE ET SACRÉ-CŒUR
DE MONTMARTRE. 1928
Huile et aquarelle, 62,2 × 47 cm
Collection of the late Erich S. Herrmann,
New York

Reproduction: Phototypie, 56,8 × 42,5 cm
Unesco Archives: U.92-12
Braun & Cⁱᵉ
Graphic Arts Unlimited, Inc., New York, $7.50

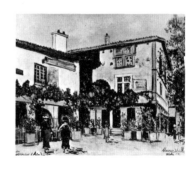

1469 UTRILLO

LA BUTTE DE MONTMARTRE, SACRÉ-CŒUR. 1931
Huile sur toile, 39,5 × 48,5 cm
Collection particulière

Reproduction: Phototypie, 39,5 × 48,5 cm
Unesco Archives: U.92-8b
Braun & Cie
Soho Gallery Ltd., London, £1.50

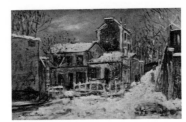

1473 UTRILLO

LE "LAPIN AGILE" SOUS LA NEIGE
THE "LAPIN AGILE" IN THE SNOW
EL "LAPIN AGILE" EN LA NIEVE. 1943
Huile sur toile, 51 × 80 cm
Collection particulière, Paris

Reproduction: Héliogravure, 48 × 77,1 cm
Unesco Archives: U.92-54
Braun & Cie
Éditions Braun, Paris, 38 F

1470 UTRILLO

SACRÉ-CŒUR DE MONTMARTRE. 1934
Huile sur toile, 81 × 60 cm
Museu de Arte, São Paulo

Reproduction: Lithographie, 71 × 52,5 cm
Unesco Archives: U.92-79
Smeets Lithographers
*New York Graphic Society Ltd., Greenwich,
Connecticut,* $15

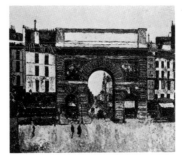

1474 UTRILLO

PORTE SAINT-MARTIN
Huile sur toile, 76,2 × 91,5 cm
The Tate Gallery, London

Reproduction: Phototypie, 52,8 × 60,8 cm
Unesco Archives: U.92-26
Chiswick Press, Eyre & Spottiswoode, Ltd.
The Pallas Gallery Ltd., London, £2.50

1471 UTRILLO

SACRÉ-CŒUR, MONTMARTRE
Huile sur toile, 38 × 46,5 cm
Wallraf-Richartz-Museum, Köln

Reproduction: Offset, 37 × 45 cm
Unesco Archives: U.92-81
Behrndt & Co., A/S
Minerva Reproduktioner, København, 18,50 kr.

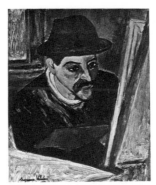

1475 VALADON, Suzanne
*Bessines, France, 1865
Paris, France, 1938*

PORTRAIT D'UTRILLO DEVANT SON CHEVALET
PORTRAIT OF UTRILLO BEFORE HIS EASEL
RETRATO DE UTRILLO DELANTE DE SU CABALLETE.
1919
Huile sur carton, 48,5 × 45,5 cm
Musée national d'art moderne, Paris

Reproduction: Typographie, 25 × 22 cm
Unesco Archives: V.136-4
Imprimerie Malvaux SA
Fondation Cultura, Bruxelles, 15 FB

1472 UTRILLO

LA COUR / THE COURTYARD / EL PATIO. 1936
Huile sur toile, 44 × 65 cm
Musée des beaux-arts, Agen, France

Reproduction: Lithographie, 45,5 × 61 cm
Unesco Archives: U.92-78
Smeets Lithographers
*New York Graphic Society Ltd., Greenwich,
Connecticut,* $12

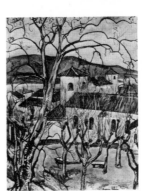

1476 VALADON

VILLAGE DE SAINT-BERNARD
Huile sur toile, 100 × 81 cm
Musée national d'art moderne, Paris

Reproduction: Héliogravure, 44 × 35,5 cm
Unesco Archives: V.136-1b
Draeger Frères
Société ÉPIC, Montrouge, 14 F

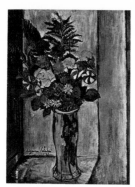

1477 VALADON

FLEURS / FLOWERS / FLORES. 1930
Huile sur toile, 61 × 50 cm
Musée de l'Annonciade, St-Tropez

Reproduction: Offset lithographie, 61,6 × 47,3 cm
Unesco Archives: V. 136-2
Shorewood Litho, Inc.
Shorewood Publishers, Inc., New York, $4

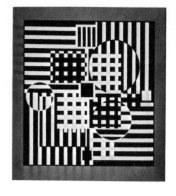

1478 VALLOTTON, Félix
Lausanne, Suisse, 1865
Paris, France, 1925
LA FALAISE ET LA GRÈVE BLANCHE
VIEW FROM THE CLIFFS / EL ACANTILADO
Y LA ARENA. 1913
Huile sur toile, 73 × 54 cm
Collection particulière, Bern.

Reproduction: Offset, 58 × 43,5 cm
Unesco Archives: V.193-1
Buchdruckerei Mengis & Sticher
Kunstkreis Verlag AG, Luzern, 13,50 FS

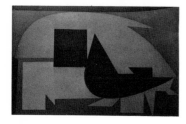

1479 VASARELY, Victor
Pecs, Magyarország, 1908
GARAM. 1949
Sérigraphie, 31,5 × 49 cm
Collection particulière

Reproduction: Phototypie, 34 × 53 cm
Unesco Archives: V.328-9
Graphische Kunstanstalten F. Brückmann KG
Verlag F. Brückmann KG, München, DM 65

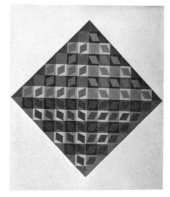

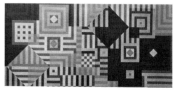

1480 VASARELY
SUPERNOVAE. c. 1959–1961
Huile sur toile, 241,7 × 152,5 cm
The Tate Gallery, London

Reproduction: Sérigraphie, 84 × 52 cm
Unesco Archives: V.328-5
J. Huggins
The Tate Gallery Publications Department, London,
£1,57½

1481 VASARELY

PLEIONE. 1961–1963
Détrempe sur bois, 53,5 × 50 cm
Brook Street Gallery, London

Reproduction: Héliogravure, 53,5 × 50 cm
Unesco Archives: V.328-2
Harrison & Sons Ltd.
Athena Reproductions, London, £1.80

1482 VASARELY

0519-BANYA. 1964
Gouache sur aggloméré, 59,7 × 59,7 cm
The Tate Gallery, London

Reproduction: Sérigraphie, 45,7 × 45,7 cm
Unesco Archives: V.328-3
A. J. Huggins
*The Tate Gallery Publications Department, London,
£2.70*

1483 VASARELY

KIV SIU. 1964
Acrylique sur toile, 57,7 × 115,5 cm
The Philadelphia Museum of Art, Philadelphia,
Pennsylvania

Reproduction: Phototypie, 48 × 96 cm
Unesco Archives: V.328-7
Triton Press, Inc.
*New York Graphic Society Ltd., Greenwich,
Connecticut, $18*

1484 VASARELY

ARCTURUS II. 1966
Huile sur toile, 160 × 160 cm
The Smithsonian Institution, Washington, Joseph
H. Hirschhorn Museum and Sculpture Garden

Reproduction: Phototypie, 71 × 71 cm
Unesco Archives: V.328-6
Arthur Jaffé Heliochrome Co.
*New York Graphic Society Ltd., Greenwich,
Connecticut, $16*

1485 VASARELY

"KLÄNGE II". 1966
Détrempe sur bois, 80 × 80 cm
Wallraf-Richartz-Museum, Köln

Reproduction: Offset, 67 × 67 cm
Unesco Archives: V.328-8
Illert KG
*Forum Bildkunstverlag GmbH, Steinheim a. Main,
DM 25*

1486 VASARELY

DIA OR CF. 1968
Sérigraphie, 60 × 60 cm
Collection particulière

Reproduction: Phototypie, 56 × 56 cm
Unesco Archives: V.328-11
Graphische Kunstanstalten F. Brückmann KG
Verlag F. Brückmann KG, München, DM 70

1487 VASARELY

TRIDIMOR. 1969
Sérigraphie, 70 × 49 cm
Collection particulière

Reproduction: Offset, 70 × 49 cm
Unesco Archives: V.328-12
Graphische Kunstanstalten F. Brückmann KG
Mandruck, Theodor Dietz KG
Verlag F. Brückmann KG, München, DM 65

1488 VASARELY

VEGA PAUK 103. 1970
Sérigraphie, 66 × 32 cm
Collection particulière

Reproduction: Phototypie, 72 × 35 cm
Unesco Archives: V.328-13
Graphische Kunstanstalten F. Brückmann KG
Verlag F. Brückmann KG, München, DM 70

1489 VASARELY

CHEYT GORDES. 1971
Sérigraphie, 52 × 48 cm
Collection particulière

Reproduction: Phototypie, 56,5 × 52 cm
Unesco Archives: V.328-10
Graphische Kunstanstalten F. Brückmann KG
Verlag F. Brückmann KG, München, DM 70

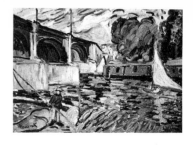

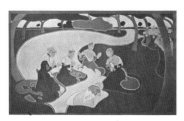

1490 VELDE, Henry van de
Anvers, Belgique, 1863
Zürich, Schweiz, 1957

LA GARDE ANGÉLIQUE / THE ANGEL'S VIGIL
LA GUARDA DEL ANGEL. 1893
Application de tissu, 140 × 233 cm
Kunstgewerbemuseum der Stadt, Zürich

Reproduction: Offset, 31 × 50 cm
Unesco Archives: V.4352-1
VEB Graphische Werke
VEB E. A. Seemann, Leipzig, M 10

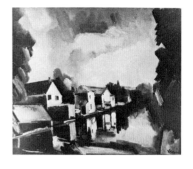

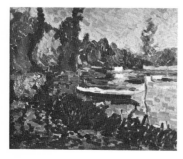

1491 VLAMINCK, Maurice de
Paris, France, 1876
Rueil-la-Gadelière, France, 1958

L'ÉTANG DE SAINT-CUCUFA
THE POND OF SAINT-CUCUFA
EL ESTANQUE DE SAINT-CUCUFA. 1903
Huile sur toile, 54 × 65 cm
Collection particulière, Paris

Reproduction: Offset, 44,2 × 53,5 cm
Unesco Archives: V.866-65
Säuberlin & Pfeiffer SA
Édition D. Rosset, Pully, 12 FS

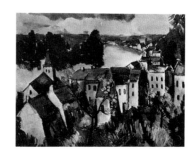

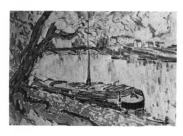

1492 VLAMINCK

BATEAU DE CHARGE SUR LA SEINE PRÈS DE
CHATOU / BARGE ON THE SEINE NEAR CHATOU
BUQUE DE CARGA EN EL SENA CERCA DE
CHATOU. 1906
Huile sur toile, 65 × 92 cm
Collection Bührle, Zürich

Reproduction: Phototypie, 40 × 57,2 cm
Unesco Archives: V.866-15
Kunstanstalt Max Jaffé
Verlag Anton Schroll & Co., Wien, DM 40

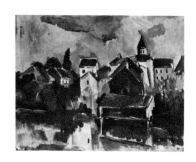

1493 VLAMINCK

LE PONT / THE BRIDGE / EL PUENTE
Collection particulière

Reproduction: Offset, 36,2 × 50 cm
Unesco Archives: V.866-69
VEB Graphische Werke
VEB E. A. Seemann, Leipzig, M 10

1494 VLAMINCK

LE FLEUVE / THE RIVER / EL RÍO. 1910
Huile sur toile, 60 × 73 cm
National Gallery of Art, Washington

Reproduction: Phototypie, 59 × 72,5 cm
Unesco Archives: V.866-52
Arthur Jaffé Heliochrome Co.
New York Graphic Society Ltd., Greenwich, Connecticut, $16

1495 VLAMINCK

LA RIVIÈRE PRÈS DE CHATOU
THE RIVER NEAR CHATOU
EL RÍO CERCA DE CHATOU. 1910
Huile sur toile, 66 × 81,3 cm
Collection particulière, London

Reproduction: Photolithographie, 51 × 65,5 cm
Unesco Archives: V.866-66
The Medici Press
The Medici Society Ltd., London, £2.00

1496 VLAMINCK

VILLE SUR LA RIVIÈRE / TOWN ON A RIVER
CIUDAD SOBRE EL RÍO. 1920
Huile sur toile, 63,5 × 80 cm
Collection G. R. Kennerley, Esq., United Kingdom

Reproduction: Phototypie, 55,2 × 69,2 cm
Unesco Archives: V.866-24
Ganymed Press London Ltd.
Ganymed Press London Ltd., London, £3.50

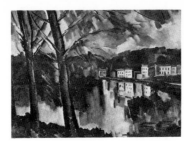

1497 VLAMINCK

BOUGIVAL
Huile sur toile, 60 × 81 cm
Musée national d'art moderne, Paris

Reproduction: Offset, 50 × 68 cm
Unesco Archives: V.866-63
J. M. Monnier
F. Hazan, Paris, 35 F

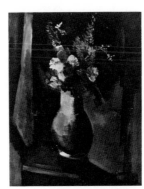

1498 VLAMINCK

LUPINS ET COQUELICOTS / LUPINS AND POPPIES
LUPINOS Y AMAPOLAS. c. 1912
Huile sur toile, 79 × 64 cm
Collection Roland, Browse & Delbanco, London

Reproduction: Phototypie, 66,7 × 53,5 cm
Unesco Archives: V.866-34
Ganymed Press London Ltd.
Ganymed Press London Ltd., London, £3.50

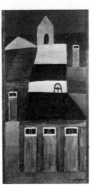

1499 VOLPI, Alfredo
Lucca, Italia, 1895

MAISONS / HOUSES / CASAS
Huile sur toile, 55,9 × 28 cm
Collection particulière, New York

Reproduction: Lithographie, 63,5 × 32,7 cm
Unesco Archives: V.932-1
Smeets Lithographers
New York Graphic Society Ltd., Greenwich, Connecticut (by arrangement with Unesco: "Unesco Art Popularization Series"), $10

1500 VRUBEL, Mihail Aleksandrovic
Omsk, Rossija, 1856
Sankt Peterburg, Rossija, 1910

DÉMON / DEVIL / DEMONIO. 1890
Huile sur toile, 114 × 211 cm
Gosudarstvennaja Tret'jakovskaja galereja, Moskva

Reproduction: Typographie, 29,7 × 53,8 cm
Unesco Archives: V.985-2
Tipografija N.3
Izogiz, Moskva, 20 kopecks

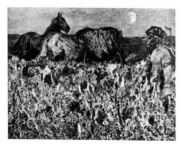

1501 VRUBEL

LA NUIT / AT NIGHT / DE NOCHE. 1900
Huile sur toile, 129 × 180 cm
Gosudarstvennaja Tret'jakovskaja Galereja,
Moskva

Reproduction: Phototypie, 24 × 32 cm
Unesco Archives: V.985-1
Grafischer Großbetrieb Völkerfreundschaft
VEB Verlag der Kunst, Dresden, DM 5

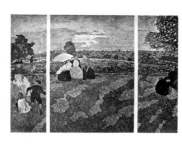

1502 VUILLARD, Jean-Édouard
Cuiseaux, France, 1868
La Baule, France, 1940

JARDINS PUBLICS: LES TUILERIES
THE PUBLIC GARDENS: LES TUILERIES
JARDINES PÚBLICOS: LES TUILERIES. 1894
Détrempe sur toile, trois panneaux: 213 × 73 cm
Musée national d'art moderne, Paris

Reproduction: Offset lithographie, 41,2 × 60 cm
Unesco Archives: V.988-5
Shorewood Litho, Inc.
Shorewood Publishers, Inc., New York, $4

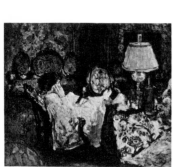

1503 VUILLARD

MADAME HESSEL DANS SON SALON
MRS. HESSEL IN HER DRAWING-ROOM
SRA. HESSEL EN SU SALON. C. 1905
Huile sur toile, 43 × 51 cm
Collection particulière, Zürich

Reproduction: Phototypie, 43 × 51 cm
Unesco Archives: V.988-4
Graphische Kunstanstalten E. Schreiber
Die Piperdrucke Verlags-GmbH, München, DM 60

1504 VUILLARD

LA PARTIE DE DAMES / THE GAME OF DRAUGHTS
LA PARTIDA DE DAMAS. 1906
Huile sur toile, 76 × 109 cm
Collection particulière, Bern

Reproduction: Offset, 41 × 58 cm
Unesco Archives: V.988-6
Buchdruckerei Mengis & Sticher
Kunstkreis Verlag AG, Luzern, 13,50 FS

1505 WADSWORTH, Edward
Cleckheaton, United Kingdom, 1889
London, United Kingdom, 1949
LA ROCHELLE. 1923
Détrempe, 64,8 × 89 cm
Collection Mrs. von Bethmann-Hollweg, London

Reproduction: Phototypie, 43,2 × 60,8 cm
Unesco Archives: W.125-1
Chiswick Press, Eyre & Spottiswoode, Ltd.
Soho Gallery Ltd., London, £1.50

1506 WEBER, Max
Bialystok, Polska, 1881
L'ÉTÉ / SUMMER / ESTÍO. 1911
Gouache, 61,6 × 47 cm
Whitney Museum of American Art, New York

Reproduction: Phototypie, 48,7 × 37,1 cm
Unesco Archives: W.375-3
Arthur Jaffé Heliochrome Co.
New York Graphic Society Ltd., Greenwich,
Connecticut, $7.50

1507 WEBER
SUJET FLORAL / FLOWER PIECE
FLORES. 1945
Huile sur toile, 77,2 × 61,3 cm
Collection Fort Worth Art Association, Fort
Worth, Texas

Reproduction: Phototypie, 63,2 × 50,2 cm
Unesco Archives: W.375-1
Arthur Jaffé Heliochrome Co.
Aaron Ashley Inc., Yonkers,
New York, $10

1508 WERKMANN, Hendrik Nicolaas
Leens, Nederland, 1882
Bakkeveen, Nederland, 1945
ÎLE DE FEMMES 12 / ISLE OF WOMEN 12
ISLA DE MUJERES 12. 1942
Encre d'imprimerie sur papier, 65 × 50 cm
Stedelijk Museum, Amsterdam

Reproduction: Lithographie, 58 × 44,5 cm
Unesco Archives: W.491-1
Luii & Co. Ltd.
Stedelijk Museum, Amsterdam, 13,75 fl.

1509 WERNER, Theodor
Jettenburg/Württemberg, Deutschland, 1886
München, Deutschland, 1969
DANS LES PIERRES / AMONG THE STONES
EN LAS PIEDRAS. 1956
Huile sur toile, 42 × 33,5 cm
Collection particulière, München

Reproduction: Phototypie, 42 × 33,5 cm
Unesco Archives: W.494-3
Graphische Kunstanstalten E. Schreiber
Die Piperdrucke Verlags-GmbH, München, DM 47

1510 WHEAT, John
New York, USA, 1920
MOISSON DE SEPTEMBRE / SEPTEMBER HARVEST
LA MIES DE SEPTEMBRE. 1953
Détrempe à l'huile sur panneau, 35,6 × 91,4 cm
Collection particulière, New York

Reproduction: Lithographie, 34,6 × 89,6 cm
Unesco Archives: W.556-1
Smeets Lithographers
New York Graphic Society Ltd., Greenwich,
Connecticut, $12

1511 WHISTLER, James McNeill
Lowell, Massachusetts, USA, 1834
London, United Kingdom, 1903
LA JEUNE FILLE EN BLANC
THE WHITE GIRL
MUCHACHA VESTIDA DE BLANCO. 1862
Huile sur toile, 214 × 108 cm
National Gallery of Art, Washington
(Harris Whittemore collection)

Reproduction: Phototypie, 61 × 30,7 cm
Unesco Archives: W.576-3
Arthur Jaffé Heliochrome Co.
The Twin Editions, Greenwich,
Connecticut, $12

1512 WHISTLER
LA TAMISE À BATTERSEA / BATTERSEA REACH
EL TÁMESIS DESDE BATTERSEA. c. 1865
Huile sur toile, 50,7 × 76,2 cm
The Corcoran Gallery of Art, Washington

Reproduction: Phototypie, 50,7 × 76,2 cm
Unesco Archives: W.576-7
Arthur Jaffé Heliochrome Co.
New York Graphic Society Ltd., Greenwich,
Connecticut, $16

1513 WHISTLER

PORTRAIT DE LA MÈRE DE L'ARTISTE
PORTRAIT OF THE ARTIST'S MOTHER
RETRATO DE LA MADRE DEL ARTISTA
Huile sur toile, 145 × 164 cm
Musée du Louvre, Paris

Reproduction: Typographie, 41,6 × 47 cm
Unesco Archives: W.576-1c
VEB Graphische Werke
Verlag E. A. Seemann, Köln, DM 12
VEB E. A. Seemann, Leipzig, M 7,50

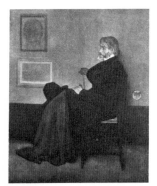

1514 WHISTLER

PORTRAIT DE THOMAS CARLYLE
PORTRAIT OF THOMAS CARLYLE
RETRATO DE THOMAS CARLYLE
Huile sur toile, 170 × 142 cm
Glasgow Art Gallery, Glasgow

Reproduction: Phototypie, 48,2 × 40,1 cm
Unesco Archives: W.576-4
Chiswick Press, Eyre & Spottiswoode Ltd.
The Medici Society Ltd., London, £1.50

1515 WILLINK, Carel
Amsterdam, Nederland, 1900

PAYSAGE ARCADIEN / ARCADIAN LANDSCAPE
PAISAJE DE ARCADIA. 1935
Huile sur toile, 100 × 140 cm
Stedelijk Museum, Amsterdam

Reproduction: Lithographie, 49 × 69 cm
Unesco Archives: W.733-1
Luii & Co., Ltd.
Stedelijk Museum, Amsterdam, 13,75 fl.

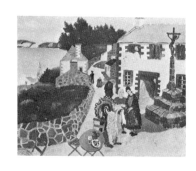

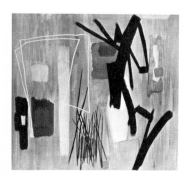

1516 WINTER, Fritz
Altenbögge, Deutschland, 1905

AFRICANA
Huile sur toile
Collection particulière

Reproduction: Phototypie, 70,2 × 75,9 cm
Unesco Archives: W.785-1
Verlag Franz Hanfstaengl
Verlag Franz Hanfstaengl, München, DM 80

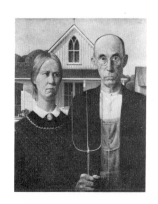

1517 WINTER

GRAND FINALE / GREAT FINALE / GRAN FINAL
1952
Huile sur toile, 95 × 160 cm
Kunsthalle, Mannheim

Reproduction: Héliogravure, 47,5 × 80 cm
Unesco Archives: W.785-4
Graphische Kunstanstalten F. Bruckmann KG
Verlag F. Bruckmann KG, München, DM 70

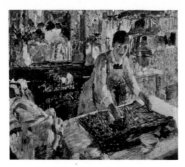

1521 WOUTERS, Rik
Malines, Belgique, 1882
Amsterdam, Nederland, 1916

LA REPASSEUSE / THE IRONER
LA PLANCHADORA. 1912
Huile sur toile, 107 × 123 cm
Musée royal des beaux-arts, Anvers

Reproduction: Typographie, 45 × 51,5 cm
Unesco Archives: W.938-2
Imprimerie Malvaux
Fonds commun des musées de l'État, Bruxelles,
100 FB

Reproduction: Typographie, 22 × 25 cm
Unesco Archives: W.938-2b
Imprimerie Laconti
Fondation Cultura, Bruxelles, 15 FB

1518 WOMACKA, Walter
Obergeorgenthal, Československo, 1925

NU COUCHÉ / RECLINING NUDE / DESNUDO ACOSTADO.
1967
Huile sur toile, 72 × 120 cm
Collection particulière

Reproduction: Offset, 29,4 × 50,4 cm
Unesco Archives: W.871-6
VEB Graphische Werke
VEB E. A. Seemann, Leipzig, M 15

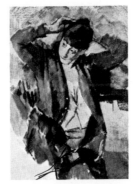

1522 WOUTERS

LES RIDEAUX ROUGES / THE RED CURTAINS
LAS CORTINAS ROJAS. 1913
Huile sur toile, 100 × 81 cm
Collection P. Vermeylen, Bruxelles

Reproduction: Typographie, 28 × 22 cm
Unesco Archives: W.938-4
Imprimerie Laconti
Fondation Cultura, Bruxelles, 15 FB

1519 WOOD, Christopher
Huyton, Liverpool, United Kingdom, 1901
Salisbury, United Kingdom, 1930

LE MARCHAND DE TAPIS, TRÉBOUL
THE RUG SELLER, TRÉBOUL
EL VENDEDOR DE TAPICES, TRÉBOUL. 1930
Huile sur toile, 63,5 × 81,2 cm

Reproduction: Phototypie, 46,4 × 58,4 cm
Unesco Archives: W.874-3
Chiswick Press, Eyre & Spottiswoode Ltd.
The Medici Society, London, £2.00

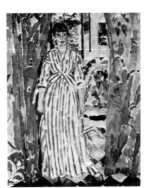

1523 WOUTERS

LA JAQUETTE ROUGE / THE RED JACKET
EL CHAQUÉ ROJO. 1914
Pastel, 103 × 72 cm
Collection P. Péchère-Wouters, Bruxelles
Reproduction: Typographie, 28 × 19,3 cm
Unesco Archives: W.938-6
Imprimerie Laconti
Fondation Cultura, Bruxelles, 15 FB

1520 WOOD, Grant
Anamasa, Iowa, USA, 1892
Iowa City, Iowa, USA, 1942

GOTHIQUE AMÉRICAIN / AMERICAN GOTHIC
GÓTICO AMERICANO. 1930
Huile sur toile, 75,9 × 63,5 cm
The Art Institute of Chicago, Chicago, Illinois

Reproduction: Lithographie, 52,6 × 43,4 cm
Unesco Archives: W.875-1
R. R. Donnelley & Sons Co.
New York Graphic Society Ltd., Greenwich,
Connecticut, $10

Reproduction: Lithographie, 24 × 19,5 cm
Unesco Archives: W.875-1b
Smeets Lithographers
New York Graphic Society Ltd., Greenwich,
Connecticut, $1

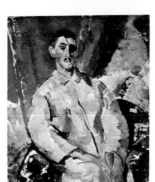

1524 WOUTERS

RIK AU BANDEAU NOIR / RIK WITH A BLACK
BANDAGE / RIK CON UNA VENDA NEGRA. 1915
Huile sur toile, 102 × 85 cm
Collection Dr. Ludo van Bogaert, Anvers
Reproduction: Typographie, 25,5 × 22 cm
Unesco Archives: W.938-8
Imprimerie Laconti
Fondation Cultura, Bruxelles, 15 FB

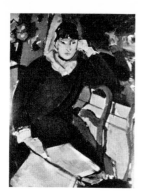

1525 WOUTERS

PORTRAIT DE LA FEMME DE L'ARTISTE
PORTRAIT OF THE ARTIST'S WIFE
RETRATO DE LA MUJER DEL ARTISTA. 1915 (?)
Huile sur toile, 95 × 74 cm
Musée des beaux-arts, Gand, Belgique

Reproduction: Typographie, 26,5 × 21 cm
Unesco Archives: W.938-9
Leemans & Loiseau SA
Fondation Cultura, Bruxelles, 15 FB

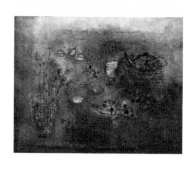

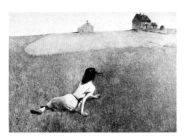

1526 WYETH, Andrew
Chadds Ford, Pennsylvania, USA, 1917

LE MONDE DE CHRISTINA / CHRISTINA'S WORLD
EL MUNDO DE CHRISTINA. 1948
Détrempe sur plâtre, 81,9 × 121,3 cm
The Museum of Modern Art, New York, USA

Reproduction: Offset, 41,2 × 61 cm
Unesco Archives: W.979-1b
The Museum of Modern Art, New York, $7.50

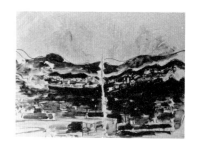

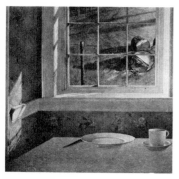

1527 WYETH

"GROUND HOG DAY". 1959
Détrempe sur masonite, 79 × 79,5 cm
Philadelphia Museum of Art, Philadelphia,
Pennsylvania

Reproduction: Offset lithographie, 45 × 46,5 cm
Unesco Archives: W.979-3
Smeets Lithographers
Harry N. Abrams, Inc., New York, $5.95

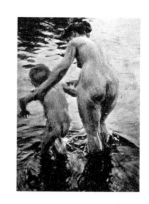

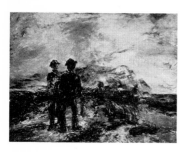

1528 YEATS, Jack B.
London, United Kingdom, 1871
Dublin, Eire, 1957

LES DEUX VOYAGEURS / THE TWO TRAVELLERS
LOS DOS VIAJEROS. 1942
Huile sur toile, 92 × 123 cm
The Tate Gallery, London

Reproduction: Typographie, 44,5 × 59,2 cm
Unesco Archives: Y.41-1
Fine Art Engravers Ltd.
The Tate Gallery Publications Department, London,
£1,12½

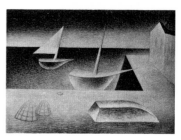

1529 ZAO WOU KI
Pekin, Chine, 1920

NATURE MORTE AUX FLEURS / STILL LIFE WITH
FLOWERS / NATURALEZA MUERTA CON FLORES. 1953
Huile sur toile, 66 × 82,5 cm
Aldrich Museum of Contemporary Art,
Ridgefield, Connecticut

Reproduction: Phototypie, 61 × 76 cm
Unesco Archives: Z.345-1
Triton Press, Inc.
*New York Graphic Society Ltd., Greenwich,
Connecticut, $85*

1530 ZARITSKY, Joseph
Berispol, Rossija, 1891

TEL-AVIV. 1936
Aquarelle, 49,5 × 68,5 cm
Stedelijk Museum, Amsterdam

Reproduction: Lithographie, 43,1 × 59,7 cm
Unesco Archives: Z.37-1
Smeets Lithographers
*New York Graphic Society Ltd., Greenwich,
Connecticut, $12*

1531 ZORN, Anders
Mora, Sverige, 1860–1920

"UNE PREMIÈRE". 1888
Gouache, 76 × 56 cm
Nationalmuseum, Stockholm

Reproduction: Offset, 57,5 × 43 cm
Unesco Archives: Z.89-7
Ljunglöfs Lithografiska AB
Nationalmuseum, Stockholm, 17 kr.

1532 ZRZAVÝ, Jan
Okrouhlice, Československo, 1890

PORT BRETON / PORT IN BRITTANY
PUERTO BRETÓN.1948
Détrempe sur bois, 34 × 46 Cm
Collection de l'artiste, Praha

Reproduction: Héliogravure, 32,8 × 45 cm
Unesco Archives: Z.91-1
Orbis
*Odeon, nakladatelství krásné literatury a umění,
Praha, 40 Kčs*

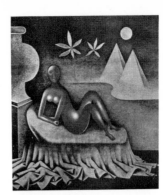

1533 ZRZAVÝ

CLÉOPÂTRE / CLEOPATRA. 1942–1957
Détrempe sur bois, 200 × 180 cm
Národní galerie, Praha

Reproduction: Phototypie, 50 × 45 cm
Unesco Archives: Z.91-5
Státní tiskárna
*Odeon, nakladatelství krásné literatury
a umění, Praha, 16 Kčs*

1534 ZRZAVÝ

OKROUHLICE. 1960
Huile sur toile, 60 × 79 cm
Collection particulière

Reproduction: Offset, 40 × 53,3 cm
Unesco Archives: Z.91-2
Severografia
*Odeon, nakladatelství krásné literatury
a umění, Praha, 14 Kčs*

Peintres Artists Pintores

Editeurs Publishers Editores

Aaron Ashley Inc.	174 Buena Vista Avenue, Yonkers, N.Y., USA
Art Gallery of South Australia	North Terrace, Adelaide, South Australia
Arthur Jaffé, Inc.	3 East 28th Street, New York, N.Y. 10016, USA
Artistic Picture Publishing Co. Inc.	151 West 26th Street, New York, N.Y. 10001, USA
Artists of Australia Pty. Ltd.	53 Wyatt Street, Adelaide, South Australia
Asociación Amigos del Museo Nacional de Bellas Artes	Avenida del Libertador 1473, Buenos Aires, Argentina
Athena Reproductions	76 Southampton Road, London WC1, United Kingdom
Benteli-Verlag	Bümplizstrasse 101, 3018 Bern, Schweiz
City Art Museum of St. Louis	Forest Park, Saint Louis, Missouri 63110, USA
Editions artistiques et documentaires	270, boulevard Raspail, 75006 Paris, France
Editions Braun	5, Avenue de l'Opéra, 75001 Paris, France
	43, Avenue de l'Opéra, 75001 Paris, France
Editions de Bonvent S.A. (Les)	12, Chemin Rieu, 1211 Genève 17, Suisse
Editions David Rosset	7, Pré-de-la-Tour, 1009 Pully, Suisse
Editions Est-Ouest	66, rue Saint-Bernard, Bruxelles 6, Belgique
Edizioni Beatrice d'Este	Via Cortina d'Ampezzo 10, Milano, Italia
Esther Gentle Reproductions	830 Greenwich Street, New York, N.Y. 10014, USA
Euro-Grafica	Storskoven 15, Annisse, 3200 Helsinge, Danmark
Fiat Concord S.A.I.C.	Buenos Aires, Argentina
Fondation Cultura	4, Boulevard de l'Empereur, Bruxelles 1, Belgique
Fonds commun des musées de l'Etat	158, avenue de Cortenberg, Bruxelles 4, Belgique
Forum Bildkunstverlag GmbH	Hanauer Landstrasse 32, 6452 Steinheim a. Main, Bundesrepublik Deutschland
Ganymed Press London Ltd.	10-11 Great Turnstile, London WC1, United Kingdom
George Wittenborn Inc.	1018 Madison Avenue, New York, N.Y. 10021, USA
Graphic Arts Unlimited, Inc.	225 Fifth Avenue, New York, N.Y. 10010, USA
Harry N. Abrams Inc.	110 East 59th Street, New York, N.Y. 10022, USA
Hazan, F.	35, rue de Seine, 75006 Paris, France
H.S. Crocker Co., Inc.	1000 San Mateo Avenue, San Bruno, California 94067, USA
International Art Publishing Co.	243 West Congress Street, Detroit, Michigan 48226, USA
Istituto Fotocromo Italiano	Via Giuseppe La Farina 52, Firenze, Italia
Istituto Geografico De Agostini	Corso della Vittoria 91, 28100 Novara, Italia
Istituto Poligrafico dello Stato	Piazza Verdi 10, Roma, Italia
Izogiz	Sretenskij bul'var 9/2, Moskva K-45; Nevskij prospekt 28, Leningrad, SSSR
"Jugoslavija" Izdavacki Zavod	Nemanjina 34, Beograd, Jugoslawia
Képzömüvészeti Alap Kiadóvallalata	Vörösmarty tér 1, Budapest V, Magyarország
Kröller-Müller Stichting	Nationale Park de Hoge Veluwe, Otterlo, Nederland
Kunstanstalt Max Jaffé	Leopold-Ernstgasse 36, 1017 Wien, Österreich
Kunstkreis-Verlag A.G.	Alpenstrasse 5, 6004 Luzern, Schweiz
Kunstverlag F. and Co. Brockmann's Nachf.	8081 Breitbrunn a. Ammersee, Bundesrepublik Deutschland
Kunstverlag Fingerle and Co.	Urbanstrasse 19 A, 73, Esslingen a. Neckar, Bundesrepublik Deutschland
Legend Press Pty, Ltd. (The)	479 Pacific Highway, Artarmon, N.S.W. 2064, Australia ;
	Todd Picture Co., 139 Clarence Street, Sydney N.S.W. 2000, Australia

L. Olivieri, Editeur	72, Boulevard Saint-Germain, 75005 Paris, France
Lund Humphries	c/o Ganymed Press London Ltd., 10-11 Great Turnstile, London WC1, United Kingdom
Maeght Editeur	13, rue de Téhéran, 75008, Paris, France
Medici Society Ltd. (The)	34-42 Pentonville Road, London N1 9HG, United Kingdom
Metropolitan Museum of Art	82nd Street at Fifth Avenue, New York, N.Y. 10028, USA
Minerva Reproduktioner A/S	Fabriksparken 10, København, DK-2600 Glostrup, Danmark
Museum Boymans-van Beuningen	Mathenesserlaan 18-20, Rotterdam, Nederland
Museum of Fine Arts	479 Huntington Avenue, Boston, Massachusetts 02115, USA
Museum of Modern Art (The)	11 West 53rd Street, New York, N.Y. 10019, USA
National Gallery Publications Department (The)	Trafalgar Square, London WC2N 5DN, United Kingdom
National Gallery of Art	Constitution Avenue at 6th Street N.W., Washington D.C. 20565, USA
National Museum	Stockholm 16, Sverige
National Museum Vincent van Gogh	16 Honthorststraat, Amsterdam Sud, Nederland
Nelson Gallery-Atkins Museum	Kansas City 11, Missouri, USA
New York Graphic Society Ltd.	140 Greenwich Avenue, Greenwich, Connecticut 06831, USA
Obpacher GmbH	Postfach 39, 8 München 47, Bundesrepublik Deutschland
Odeon, nakladaltelství krásné literatury a umění	Narodni Třída 36, Praha 1, Československo
Pallas Gallery Ltd. (The)	28/32 Shelton Street, London WC2H 9HP, United Kingdom
Piperdrucke Verlags-GmbH (Die)	Georgenstrasse 17, 8 München 13, Bundesrepublik Deutschland
Queensland Art Gallery	Gregory Terrace, Brisbane, Australia
Raymond and Raymond Galleries	1071 Madison Avenue, New York, N.Y. 10028, USA
Rolf Stenersen Kunstforlag A/S	Akersbakken 10, Oslo 1, Norge
San Francisco Museum of Art	War Memorial, Civic Center, San Francisco 2, California, USA
S.A.W. Schmitt-Verlag	Affolternstrasse 96, 8050 Zürich, Schweiz
(Viernheim-Verlag-Viernheim)	Lorscherstrasse 41, 6806 Viernheim, Bundesrepublik Deutschland
Schuler-Verlag	Lenzhalde 28, 7 Stuttgart, Bundesrepublik Deutschland
Shorewood Publishers, Inc.	724 Fifth Avenue, New York, N.Y. 10019, USA
Société EPIC	50 rue de Bagneux, 92120 Montrouge, France
Soho Gallery Ltd.	18 Soho Square, London W.1, United Kingdom
Stedelijk Museum	Paulus Potterstraat 13, Amsterdam, Nederland
Stehli Frères S.A.	Postfach 232, 8024 Zürich, Schweiz
Tate Gallery Publications Department (The)	Millbank, London SW1, United Kingdom
Twin Editions (The)	140 Greenwich Avenue, Greenwich, Connecticut 06831, USA
VEB E.A. Seemann	Jacobstrasse 6, 701 Leipzig, Deutsche Demokratische Republik
VEB Verlag der Kunst	Spenerstrasse 21, 8019 Dresden, Deutsche Demokratische Republik
Verlag Anton Schroll and Co.	c/o Kunstverlag M. und D. Reisser, Braunschweiggasse 12, A-1130 Wien, Österreich
Verlag der Wolfsbergdrucke	Bederstrasse 109, 8059 Zürich, Schweiz
Verlag E.A. Seemann	Nassestrasse 14, 5 Köln-41, Bundesrepublik Deutschland
Verlag F. Bruckmann KG	Nymphenburgerstrasse 86, 8 München 20, Bundesrepublik Deutschland
Verlag Franz Hanfstaengl	Widenmayerstrasse 18, 8 München 22, Bundesrepublik Deutschland

Imprimeurs Printers Impresores

Aida McKenzie Studio	793 Huguenot Avenue, Staten Island 12, New York, USA
A.J. Huggins	Bristol, United Kingdom
Alabaster Passmore and Sons, Ltd.	33, Chancery Lane, London WC2 A. 1ES, United Kingdom
Albert Urban Studio	42 Washington Square South, New York, N.Y. 10012, USA
Amilcare Pizzi SpA	via M. de Vizzi 86, Cinisello Balsamo, Milano, Italia
Arthur A. Kaplan Company, Inc.	28 West 25th Street, New York, N.Y. 10010, USA
Arthur Jaffé Heliochrome Co.	3 East 28th Street, New York, N.Y. 10016, USA
Art Institut Orell Füssli AG	Dietzingerstrasse 3, 8003 Zürich, Schweiz
Arti Grafiche Ricordi, SpA	via Cortina d'Ampezzo 10, Milano, Italia
Arts Graphiques (R. Marsens)	Lausanne, Suisse
Athenaeum Nyomda	Lenin Krt. 7, Budapest, Magyarország
Balding & Mansell Ltd.	Park Works, Wisbech, Cambs., United Kingdom
Beck Engraving Co.	7th and Sansom Street, Philadelphia, Pennsylvania, USA
Beck & Partridge Ltd.	Ring Road, Seacroft, Leeds 14, United Kingdom
Behrndt & Co. A/S	København, Danmark
Bemrose & Sons Ltd.	Derby, United Kingdom
Braun & Cie	55, rue Daguerre, 68058 Mulhouse-Dornach, France
Brüder Hartmann	Berlin, Deutschland
Buchdruckerei Benteli AG	3018 Bern-Bümpliz, Schweiz
Buchdruckerei Mengis & Sticher	6000 Luzern, Schweiz
Chiswick Press (The)	
Eyre & Spottiswoode Ltd	New Southgate, London N.11, United Kingdom
Clarke and Sherwell	Kingsthorpe, Northampton, United Kingdom
Colombo, A.	Buenos Aires, Argentina
Collotype Company (The)	36 Erie Street, Elizabeth, New Jersey, USA
Compagnie française des arts graphiques	3, rue Duguay-Trouin, 75006 Paris, France
Cotswold Collotype Co. Ltd.	Wotton-under-Edge, Gloucestershire, United Kingdom
Cripplegate Printing Co. Ltd. (The)	Compton Works, Watts Grove, London E.3, United Kingdom
Curwen Press Ltd. (The)	North Street, Plaistow, London E.13, United Kingdom
Custom Prints Inc.	235 William Street, New York, N.Y., USA
Daniel Jacomet & Cie	270, boulevard Raspail, 75006 Paris, France
Devaye, J.	rue Jean-Méro, 06400 Cannes, France
Draeger Frères	46, rue de Bagneux, 92120 Montrouge, France
Drukkerij Ando	Nieuwe Havenstraat 58, Den Haag, Nederland
Drukkerij C. Huig N.V.	Zaandam, Nederland
Drukkerij de Ijssel	Hoge Hondstraat 1, Deventer, Nederland
Drukkerij de Jong & Co.	Nederland
Drukkerij Johan Enschedé en Zonen	Haarlem, Nederland
Drukkerij van Dooren	Postbus 35, Vlaardingen, Nederland
Editions Est-Ouest	66, rue Saint-Bernard, Bruxelles 6, Belgique
Edmund Evans Ltd.	Rose Place, Globe Road, London E.1, United Kingdom
Edward Stern & Co. Ltd.	6th and Cherry Streets, Philadelphia 6, Pennsylvania, USA
Einson-Freeman	Long Island City, New York, N.Y., USA

Erasmus	Lachaertstraat 2, Ledeberg-Gand, Belgique
Esselte Aktiebolag	Vasagatan 16, Stockholm 1, Sverige
Esther Gentle Reproduction	8 West 13th Street, New York, N.Y. 10011, USA
Fachschriftenverlag und Buchdruckerei AG	Stauffacherquai 36-38, 8004 Zürich, Schweiz
Fine Art Engravers Ltd.	1 Cheniston Gardens Studios, London W.8, United Kingdom
Ford, Shapland & Co. Ltd.	154 Clapham Park Road, London S.W.4, United Kingdom
Frenckellska Tryckeri AB	Annegatan 32, Helsinki 10, Finland
Fricke and Co.	7 Stuttgart, Bundesrepublik Deutschland
Ganymed (Berlin) Graphische Anstalt	Lützowstrasse 64-66, 1 Berlin 30, Deutschland
Ganymed Press London Ltd.	Government Buildings, Willow Tree Lane, Yeadin Middlesex, United Kingdom
Graphische Anstalt C.J. Bucher AG	Zürichstrasse 3, 6004 Luzern, Schweiz
Graphische Anstalt J.E. Wolfensberger AG	Bederstrasse 109, 8002 Zürich, Schweiz
Graphische Anstalt und Druckerei Karl Autenrieth	Liststrasse 79, 7 Stuttgart 7, Bundesrepublik Deutschland
Graphischer Grossbetrieb Völkerfreundschaft	Kipsdorferstrasse 93, 8021 Dresden, Deutsche Demokratische Republik
Graphische Kunstanstalten F. Bruckmann KG	Lothstrasse 1, 8 München, Bundesrepublik Deutschland
Graphische Kunstanstalten E. Schreiber	7 Stuttgart, Bundesrepublik Deutschland
Griffin Press	262 Marion Road, Netley S.A. 5037 Adelaide, South Australia
Harrison and Sons Ltd.	44-47 St-Martin's Lane, London W.C.2, United Kingdom
H.S. Crocker Co., Inc.	1000 San Mateo Avenue, San Bruno, California, USA
Henry Stone & Sons Ltd.	Banbury, Oxforshire, United Kingdom
Illert KG	6452 Steinheim a. Main, Bundesrepublik Deutschland
Imago Tiefdruckanstalt AG	Ütlibergstrasse 130, 8045 Zürich, Schweiz
Imprimerie Laconti SA	6, rue Montagne-Oratoire, Bruxelles, Belgique
Imprimerie Lecot	38, rue Saint-Sabin, 75011 Paris, France
Imprimerie Malvaux SA	69, rue Delaunoy, Bruxelles, Belgique
Imprimerie Monnier	18, rue Basfroi, 75011 Paris, France
Imprimerie Union	296, rue Lecourbe, 75015 Paris, France
Istituto Fotocromo Italiano	via Giuseppe La Farina 52, Firenze, Italia
Istituto Geografico De Agostini	Novara, Italia
Istituto Poligrafico dello Stato	piazza Verdi 10, Roma, Italia
J. Chr. Sørensen & Co. A/S	Titangade 15, N. København, Danmark
Jean Mussot	10, rue Popincourt, 75011 Paris, France
Johannes Markgraf	8351 Rohbruck über Grafenau, Bayerische Wald, Bundesrepublik Deutschland
John Swain & Son Ltd.	146 High Street, Barnet, Hertfordshire, United Kingdom
John Waddington of Kirkstall Ltd.	Abbey Printing Works, Kirkstall, Leeds, United Kingdom
Knihtisk	Slezská 13, Praha 2, Československo
Koningsveld & Zoon N.V.	Nieuwe Molstraat 19, Den Haag, Nederland
Kossuth Nyomda	Alkotmány-utca 3, Budapest V, Magyarország
Knud Hansen	Hejrevej 30, København NV, Danmark
Kunstanstalt Max Jaffé	Leopold-Ernstgasse 36, 1017 Wien, Österreich
Leemans & Loiseau, SA	299, avenue Van Volxem, Bruxelles 19, Belgique
Ljunglöfs Litografiska Aktiebolag	Igeldammsgatan 22, Stockholm 49, Sverige
Lowe and Brydone Ltd.	Victoria Road, London, N.W.10, United Kingdom
Luii & Co. Ltd.	Looiersgracht 43, Amsterdam, Nederland
Mandruck, Theodor Dietz KG	Theresienstrasse 71, 8 München 2, Bundesrepublik Deutschland
Martha Berrien Studio	37 East 4th Street, New York, N.Y., USA
McCorquodale & Co., Ltd.	Cardington Street, London N.W.1, United Kingdom
McLaren & Co., Pty., Ltd.	Melbourne, Australia
Marvin Jules	Northampton, Massachusetts, USA
Medidi Press (The)	34-42 Pentonville Road, London N.1, United Kingdom
Meriden Gravure Co.	Meriden, Connecticut, USA
Mourlot Frères	52, Chemin des Mèches, 94000 Créteil, France
Offizindruck AG	7 Stuttgart, Bundesrepublik Deutschland
Offset Nyomda	Gorkij fasor 49, Budapest VII, Magyarország

Orbis Stalinova 46, Praha XII, Československo
Paul Salomonsen Danmark
Peereboom Prinsengracht 7, Amsterdam, Nederland
Percy Lund Humphries & Co. Ltd. 12 Bedford Square, London W.C.1, United Kingdom
Perrot et Griset 4, rue Niepce 75014 Paris, France
Pervaja Obrazcovaja tipografija Moskva, SSSR
Peter Markgraf, Graphic Arts 20 Deslauriers Avenue, Boloeil, P.Q., Canada
Platt Establecimientos Gráficos SACI Buenos Aires, Argentina
Raiber 7 Stuttgart-Vaitingen, Bundesrepublik Deutschland
Reproduck AG Friedrichstrasse 16, Schmiden bei Stuttgart, Bundesrepublik Deutschland
Rolf Stenersen Kunstforlag A/S Akersbakken 10, Oslo 1, Norge
Roto-Sadag SA 11, rue des Rois, 1204 Genève, Suisse
Rowan Morcom Pty., Ltd. Newstead Road, Newstead, Brisbane, Australia
R.R. Donnelley & Sons Co. 350 East 22nd Street, Chicago 16, Illinois, USA
Saüberlin & Pfeiffer, SA 1800 Vevey, Suisse
Severografia Závod 11, Prevozni 10, Decin, Československo
Shorewood Litho, Inc. 724 Fifth Avenue, New York, N.Y. 10019, USA
Smeets Lithographers Weert, Nederland
Stadtsdrukkerij Voormalige Stadsimmertuin 4-6, Amsterdam, Nederland
Steen & Offsetdrukkerij Intenso Singel 20, Amsterdam, Nederland
Stehli Frères, SA Postfach 232, 8000 Zürich, Schweiz
Státní tiskárna Praha, Československo
Studio View Plantage Middenlaan 14A, Amsterdam. Nederland
Süddeutsche Lichtdruckanstalt
Kruger & Co. Wiennensteinstrasse, 7 Stuttgart 13, Bundesrepublik Deutschland
Sun Printers Ltd. Whippendell Road, Watford, Hertfordshire, United Kingdom
Thomas Forman & Sons Ltd. Regent House, Kingsway, London W.C.2, united Kingdom
Tipografija imeni Ivana Fedorova Zvenigorogskaja ul., II, Leningrad, SSSR
Tipografija "Moskovskaja Pravda" Potapovsij per., 3, Moskva, SSSR
Tipografija N.3 Moskva, SSSR
Triton Press Inc. 263 Ninth Avenue, New York, 10001, USA
Typoffsett La Chaux-de-Fonds, Suisse
United States Printing & Lithograph Co.
(The) Mineola, New York, USA
VEB Graphische Werke 95 Zwickan, Deutsche Demokratische Republik
Verlag Franz Hanfstaengl Widenmayerstrasse 18, 8 München 22, Bundesrepublik Deutschland
Waterlow and Sons Ltd. Waterlow House, Worship Street, London E.C.2, United Kingdom
Weissenbruch, M. 49, rue Poinçon, Bruxelles, Belgique
Western Printing Co. St. Louis, Missouri, USA
Western Printing and Lithographing Co. 1220 Mound Avenue, Racine, Wisconsin, USA
W.R. Royle and Son Ltd. Wenlock Road, London, N.1 United Kingdom
W.S. Sedgwick Ltd. 47 Hopton Street, London E.C.2, United Kingdom

Les clichés de ce catalogue sont des reproductions de photographies prises par Vizzavona, Paris.
The reproductions in this catalogue were made from photographs taken by Vizzavona, Paris.
Los clisés de este catálogo son reproducciones de fotografías tomadas por Vizzavona, Paris.

Pour l'achat de reproductions

To purchase prints

Cómo adquirir las reproducciones

Il conviendra de s'adresser directement aux éditeurs des reproductions (voir leurs adresses complètes, p. 338) lorsqu'on voudra se renseigner sur les frais d'emballage et d'expédition, s'informer des remises consenties aux établissements et aux membres de l'enseignement, au commerce de gros, et commander des reproductions individuellement.

En de nombreux cas les remises sont importantes, mais elles varient selon les éditeurs et dépendent souvent des taxes locales, des droits à l'importation et à l'exportation, ainsi que des droits de douane.

Certains éditeurs ont à l'étranger des agents et des dépositaires exclusifs qu'ils indiqueront aux intéressés.

Dans la mesure du possible, les prix, indiqués sous réserve de modification, sont exprimés dans la monnaie du pays où les reproductions ont été éditées. Ils sont souvent plus élevés dans les autres pays.

Les bons de l'Unesco — sorte de «chèque international» destiné à éliminer certaines difficultés de change — peuvent être utilisés par des institutions et des personnes privées pour acheter les reproductions mentionnées dans cette publication.

Les bons peuvent être obtenus dans les pays suivants: Algérie, Argentine, Autriche Bolivie, Brésil, Bulgarie, Burundi, Cameroun, République centrafricaine, Chili, Colombie, Congo, Corée, Cuba, Égypte, Espagne, États-Unis d'Amérique, Éthiopie, Italie, Japon, République khmère, Madagascar, Mali, Maroc, Monaco, Népal, Nigéria, Pakistan, Pologne, Roumanie, Royaume-Uni et Commonwealth britannique (y compris les territoires sous tutelle), Soudan, Sri Lanka, Tunisie, Turquie, Uruguay, République du Viêt-nam et Zambie.

Pour tous renseignements sur la manière d'obtenir et d'utiliser les bons de l'Unesco, écrivez au Service des bons de l'Unesco, 7, place de Fontenoy, 75700 Paris (France).

Publishers should be approached directly (see full addresses, page 338) on matters of packing and postage costs, and questions concerning educational, wholesale and trade discounts as well as for ordering prints.

In many instances, discounts are considerable, but they vary from publisher to publisher and often depend on local taxes, import and export duties and customs requirements.

Some publishers have sole agents and distributors abroad, and will supply their names on request.

Whenever possible, the prices are stated in the currency of the country where the reproductions are published. They are subject to change and are often higher in other countries.

Unesco Coupons—a sort of international "money order" designed to overcome certain currency exchange difficulties—may be used by institutions and individuals to purchase the reproductions listed in this publication.

The coupons are available in the following countries: Algeria, Arab Republic of Egypt, Argentina, Austria, Bolivia, Brazil, Bulgaria, Burundi, Cameroon, Central African Republic, Chile, Colombia, Popular Republic of Congo, Cuba, Ethiopia, France, Gabon, Ghana, Guinea, Hungary, India, Iran, Iraq, Italy, Japan, Khmer Republic, Korea, Madagascar, Mali (Republic of), Monaco, Morocco, Nepal, Nigeria, Pakistan, Poland, Romania, Spain, Republic of Sri Lanka, Sudan, Tunisia, Turkey, United Kingdom (including British Commonwealth and Trust Territories), United States of America, Uruguay, Republic of Viet-Nam, Upper Volta, Zambia.

For complete information about how to obtain and use Unesco Coupons, write to the Unesco Coupon Office, 7, place de Fontenoy, 75700 Paris (France).

Habrá que escribir directamente a las casas editoriales (véanse sus direcciones completas en la página 338) para todo lo que se refiera a gastos de franqueo y embalaje, a los descuentos comerciales de venta al por mayor y descuentos a establecimientos de enseñanza, así como para encargar reproducciones sueltas.

Los descuentos son, en muchos casos, bastante importantes, pero varían de una editorial a otra y dependen con frecuencia de impuestos locales, de derechos de importación y de exportación y de las reglamentaciones aduaneras.

Ciertas casas editoriales tienen agencias de venta y de distribución en otros países, y pueden dar sus nombres.

Los precios de las reproducciones, indicados en la medida de lo posible en la moneda del país en que se han publicado, pueden sufrir modificaciones.

Los bonos de la Unesco pueden ser utilizados por instituciones o personas privadas para comprar las reproducciones indicadas en esta publicación.

Se pueden obtener estos bonos en los países siguientes: Argelia, Alto Volta, Argentina, Austria, Bolivia, Brasil, Bulgaria, Burundi, Camerún, República Centroafricana, Colombia, República Popular del Congo, Corea, Cuba, Chile, República Árabe de Egipto, España, Estados Unidos de América, Etiopía, Francia, Gabón, Ghana, Guinea, Hungría, India, Irak. Irán, Italia, Japón, República Khmer, Madagascar, Mali (República del), Marruecos, Mónaco, Nepal, Nigeria, Pakistán, Polonia, Reino Unido y los países del Commonwealth (inclusive los territorios bajo administración fiduciaria), Rumania, República de Sri Lanka, Sudán, Túnez, Turquía, Uruguay, República del Viet-Nam y Zambia.

La Oficina de Bonos de la Unesco, 7, place de Fontenoy, 75700 Paris (Francia), proporciona toda la información necesaria sobre el modo de obtener y utilizar los bonos de la Unesco.